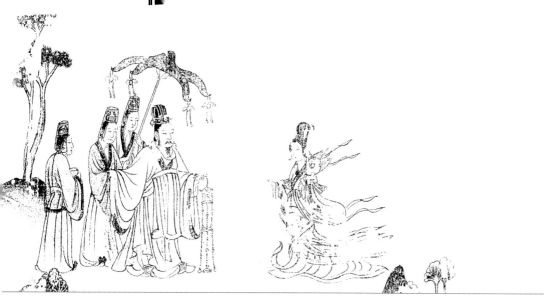

洛神賦圖
與中國古代故事畫

陳葆真 著
國立臺灣大學藝術史研究所教授

洛神賦圖與中國古代故事畫

作　　　者	陳葆真
執行編輯	洪　蕊
美術設計	鄭秀芳
美編助理	孔之屏

出 版 者	石頭出版股份有限公司
發 行 人	龐慎予
社　　　長	陳啟德
副總編輯	黃文玲
會計行政	陳美璇
發行專員	洪加霖
登 記 證	行政院新聞局局版台業字第 4666 號
地　　　址	台北市大安區敦化南路二段 34 號 9 樓
電　　　話	(02)27012775（代表號）
傳　　　真	(02)27012252
電子信箱	rockintl21@seed.net.tw
網　　　址	www.rock-publishing.com.tw
郵政劃撥	1437912-5 石頭出版股份有限公司
製版印刷	鴻柏印刷事業股份有限公司
出版日期	2011 年 6 月 初版
定　　　價	（精裝）新台幣 1600 元
	（平裝）新台幣 1200 元

ISBN	（精裝）978-986-6660-12-2
	（平裝）978-986-6660-13-9

版權所有　不得翻印

目次

圖版目次

第四章　遼寧本《洛神賦圖》所反映的六朝畫風及其祖本創作年代的推斷

第五章　　遼寧本《洛神賦圖》中賦文與書法的斷代問題
　　　　　和六朝時期圖畫與文字互動的表現模式

第六章　　北京甲本《洛神賦圖》和它的相關摹本

圖表目次

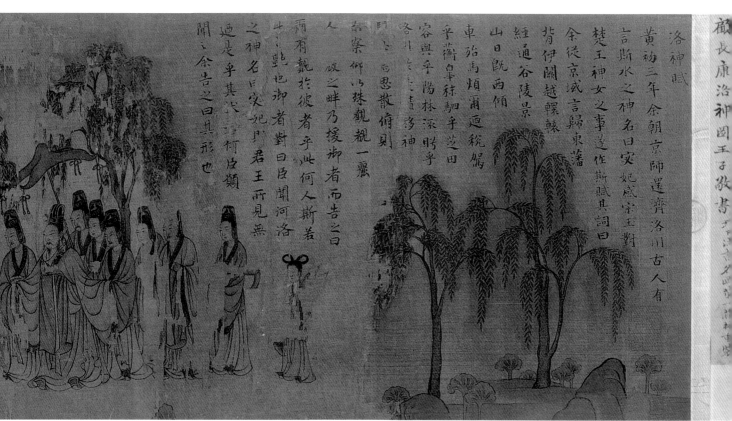

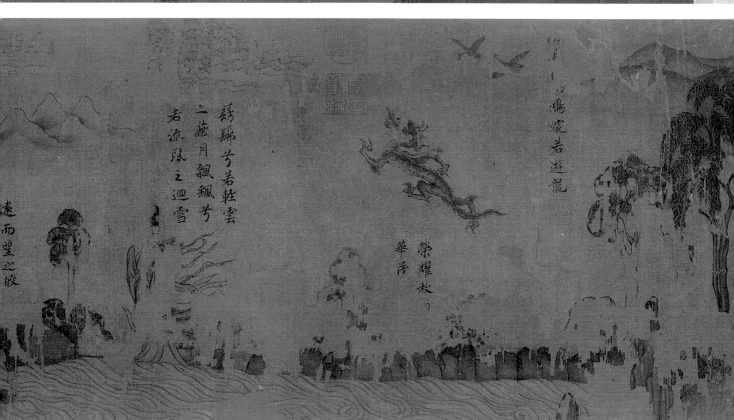

《洛神賦圖》（遼寧本）［續］

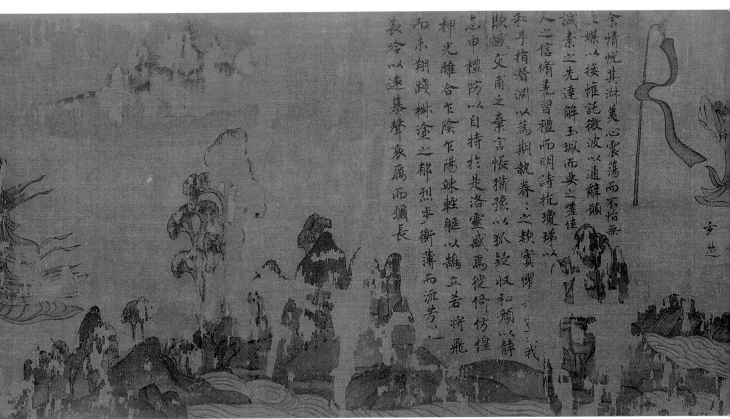

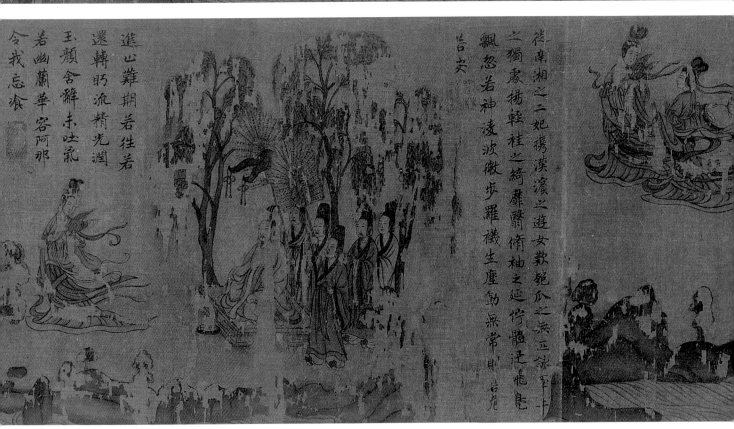

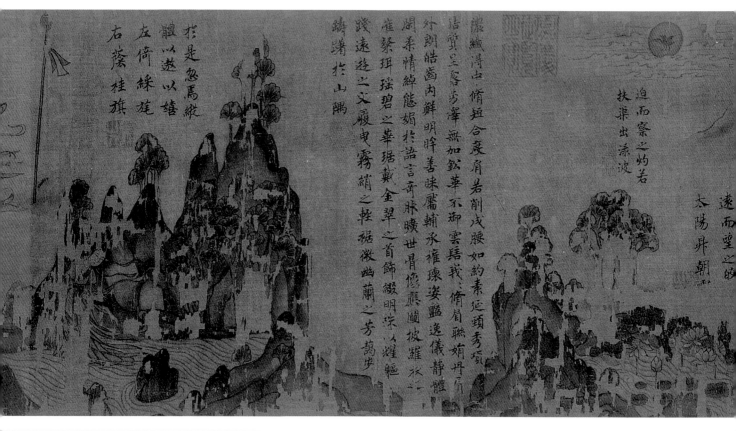

遠而望之皎若
太陽昇朝霞

迫而察之灼若
扶渠出淥波

穠纖得衷修短合度肩若削成腰如約素延頸秀項皓質呈露芳澤無加鉛華弗御雲髻峨峨修眉聯娟丹脣外朗皓齒內鮮明眸善睞靨輔承權瓌姿豔逸儀靜體閑柔情綽態媚於語言奇服曠世骨像應圖披羅衣之璀粲兮珥瑤碧之華琚戴金翠之首飾綴明珠以耀軀踐遠遊之文履曳霧綃之輕裾微幽蘭之芳藹步

於是忽焉縱
體以遨以嬉
左倚採旄
右蔭桂旗

躇躊於山隅

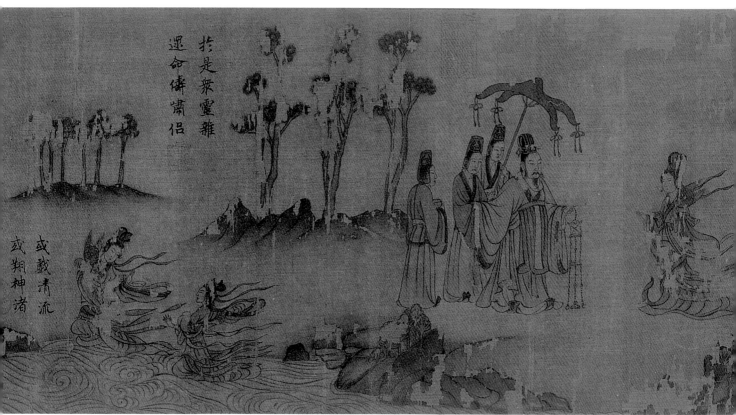

於是眾靈雜遝
迟命儔嘯侶

或戲清流
或翔神渚

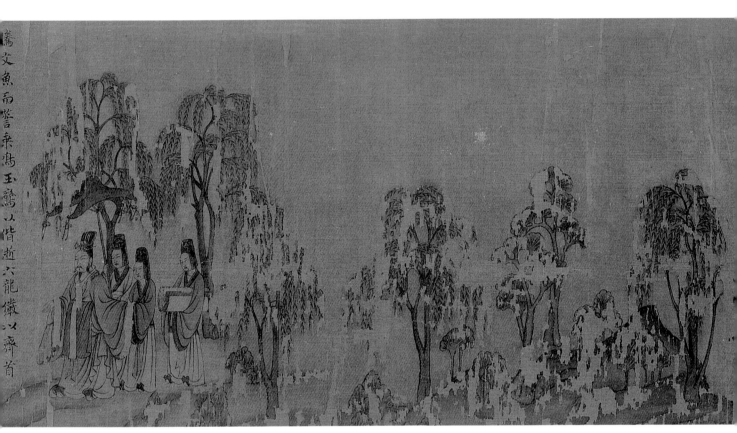

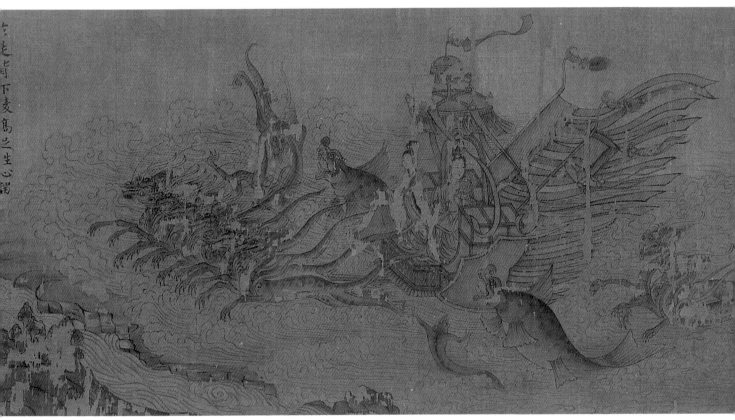

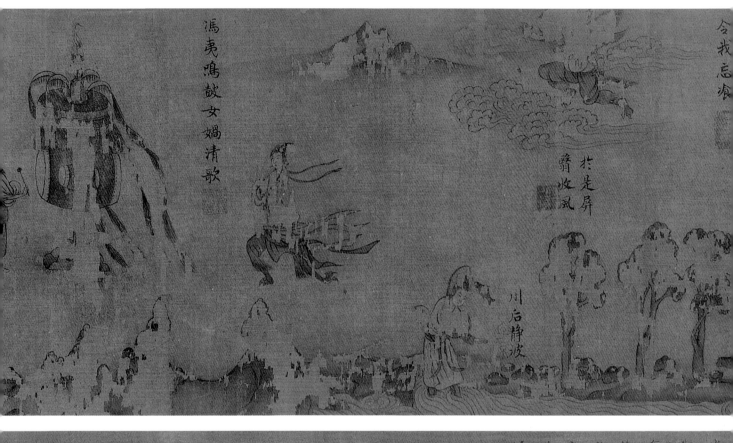

馮夷鳴鼓女媧清歌

於是屏翳收風

川后靜波

含辭忘飡

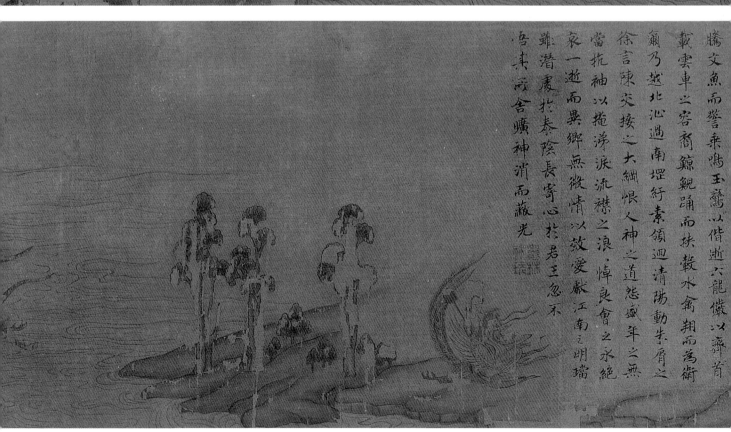

騰文魚而警乘鳴玉鸞以偕逝六龍儼以齊首
載雲車之容裔鯨鯢踊而夾轂水禽翔而為衛
爾乃越北沚過南岡紆素領迴清陽動朱脣之
徐言陳交接之大綱恨人神之道殊怨盛年之莫
當抗袖以掩涕兮流襟之浪浪悼良會之永絕
哀一逝而異鄉無微情以效愛獻江南之明璫
雖潛處於太陰長寄心於君王忽不
吾未寐舍曠神消而蔽光

《洛神賦圖》（遼寧本）［完］

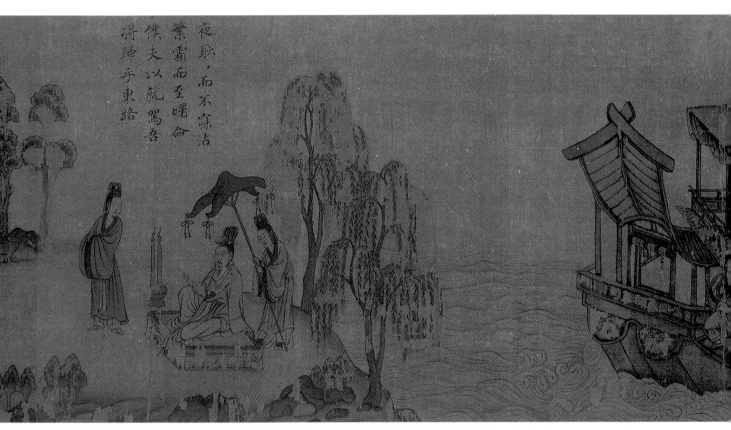

夜耿耿而不寐沾
繁霜而至曙命
僕夫以就駕吾
將歸乎東路

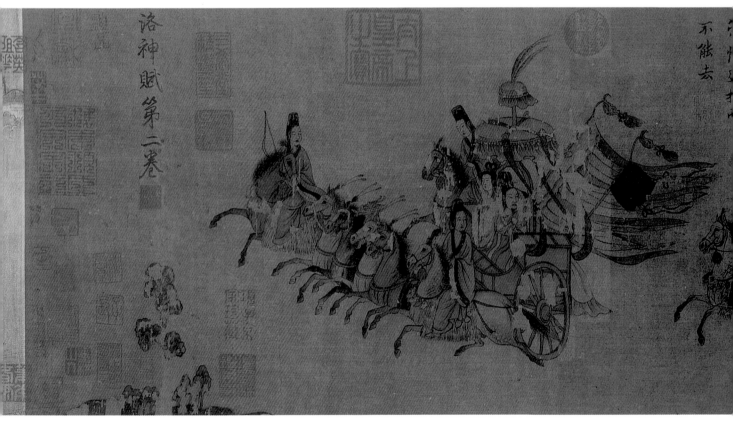

洛神賦第二卷

不能去

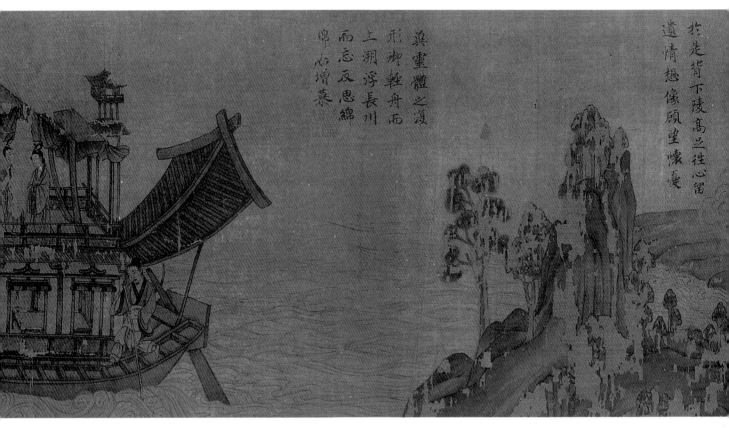

於是背下陵高之往心留
遺情想像顧望懷憂

真靈體之渡
形御輕舟而
上溯浮長川
而忘反思綿
綿而增慕

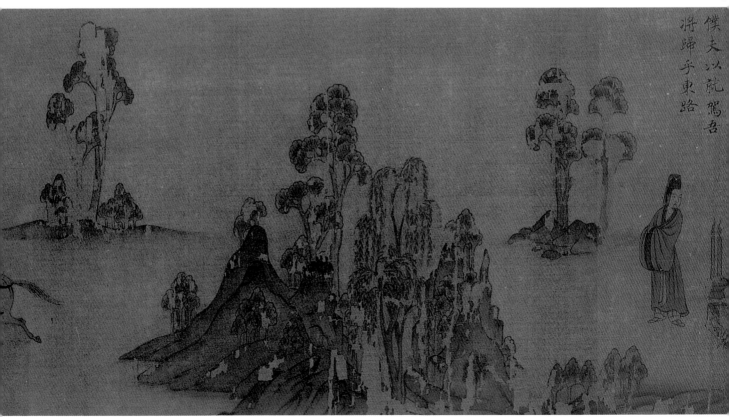

僕夫以就駕吾
將歸乎東路

彩圖 2 傳顧愷之《洛神賦圖》約 12 世紀初期摹本 手卷 絹本設色 北京 故宮博物院（北京甲本）〔續〕

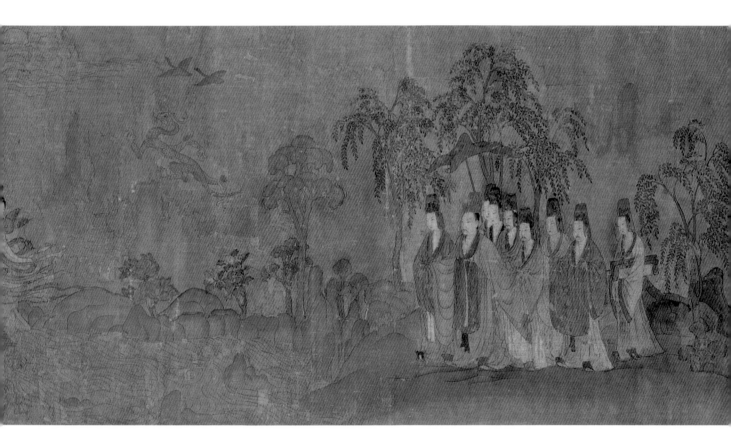

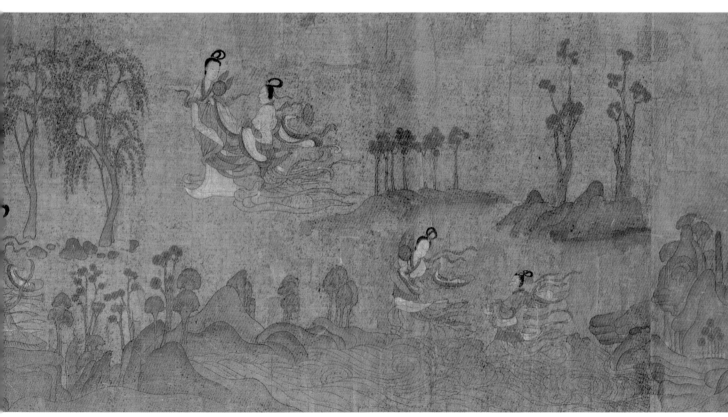

賦本無何有圖癈色即空傳
神惟夢爲搬快羨驚鴻子建
文中俊長康畫裏雄二難今
茲美把卷拂靈風
乾隆辛酉小春御題

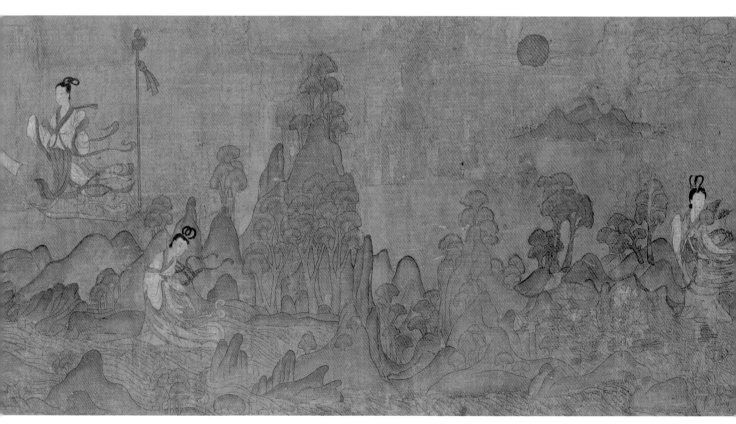

《洛神賦圖》（北京甲本）〔續〕

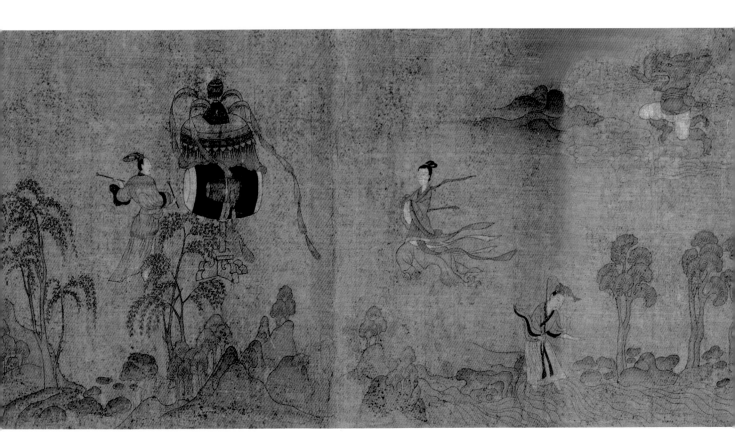

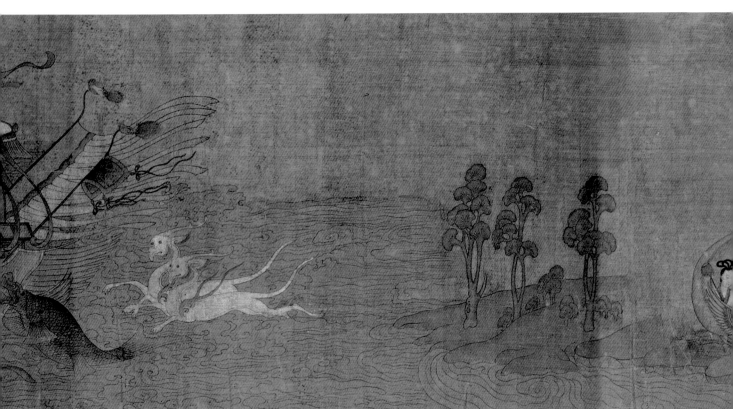

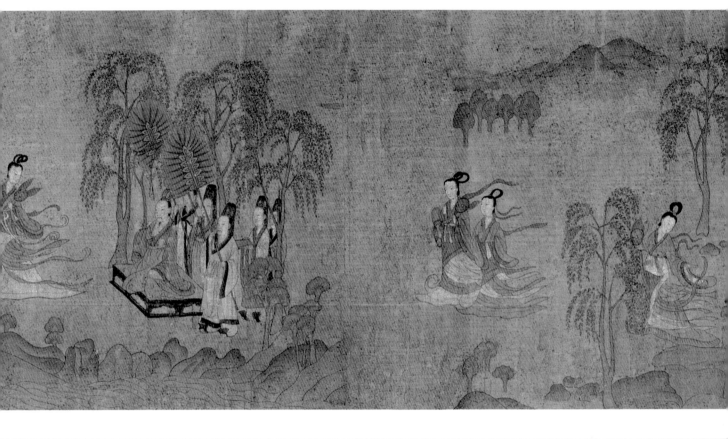
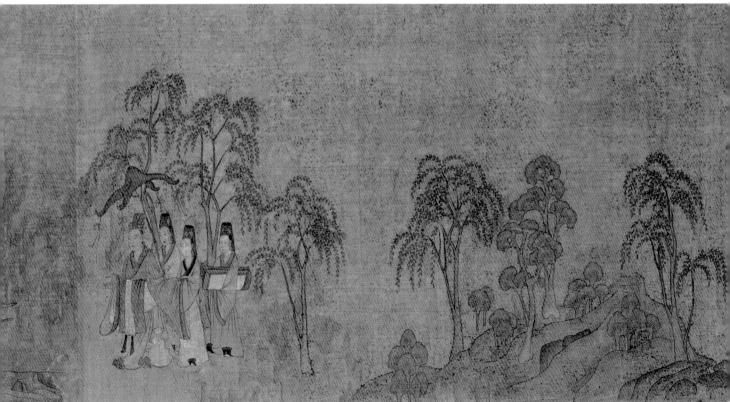

《洛神賦圖》（北京甲本）〔完〕

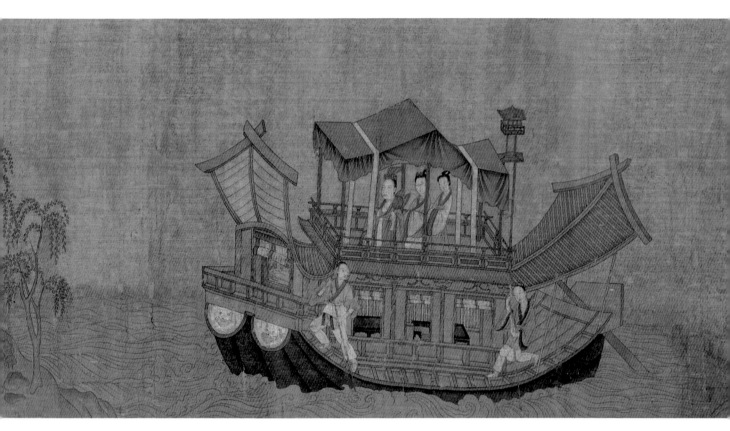

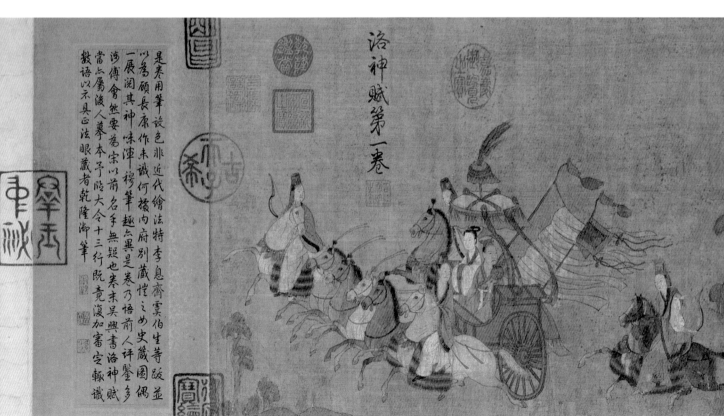

是卷用筆設色非近代繪法特李息齋雲伯生等版益
以為碩長康作未識何據內府別藏愷之必史藏圖偶
一展閱其神味渾穆筆趣亦異是卷乃悟前人評鑒多
涉傳會然要為宋以前名手無疑也卷末吳興書洛神賦
當不屬後人摹本子敬大令十三行既竟復加審定輒識
數語以示具正法眼藏者乾隆御筆

洛神賦第一卷

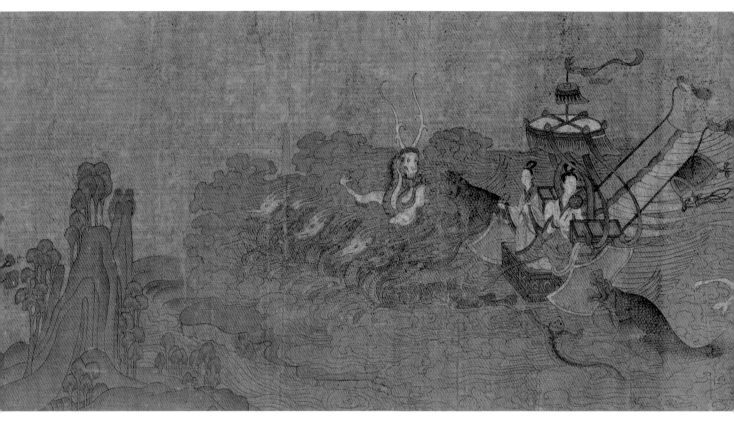

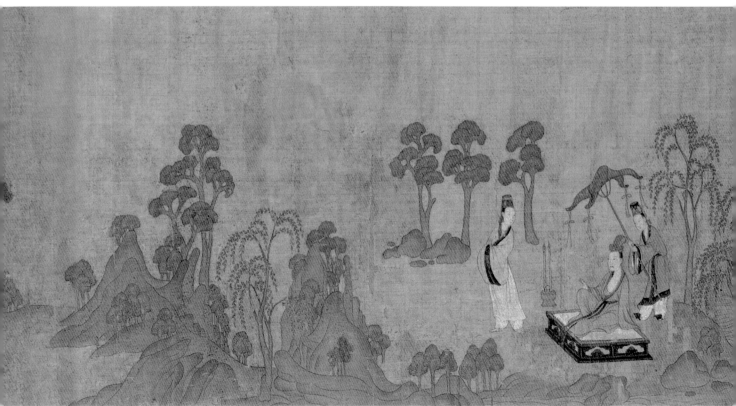

彩圖 3 傳顧愷之《洛神賦圖》約 13 世紀摹本 手卷 絹本設色
華盛頓特區 弗利爾美術館 （弗利爾甲本）〔續〕

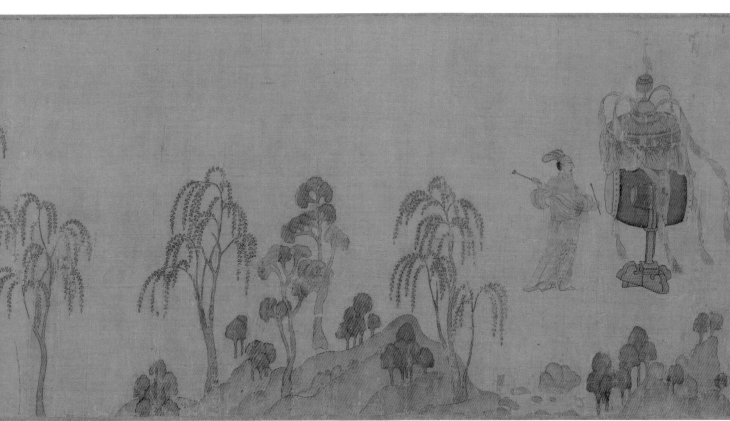

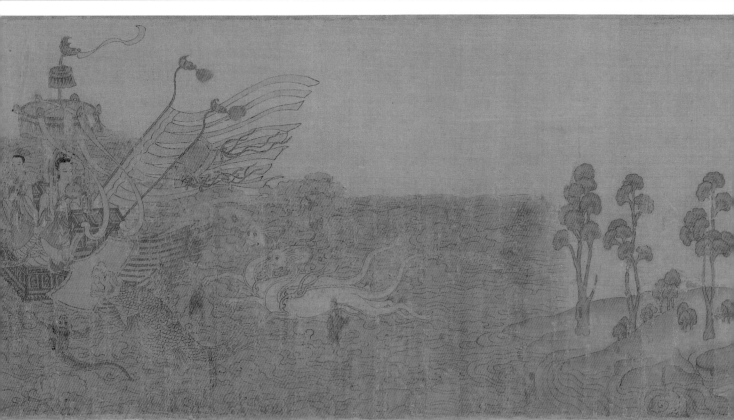

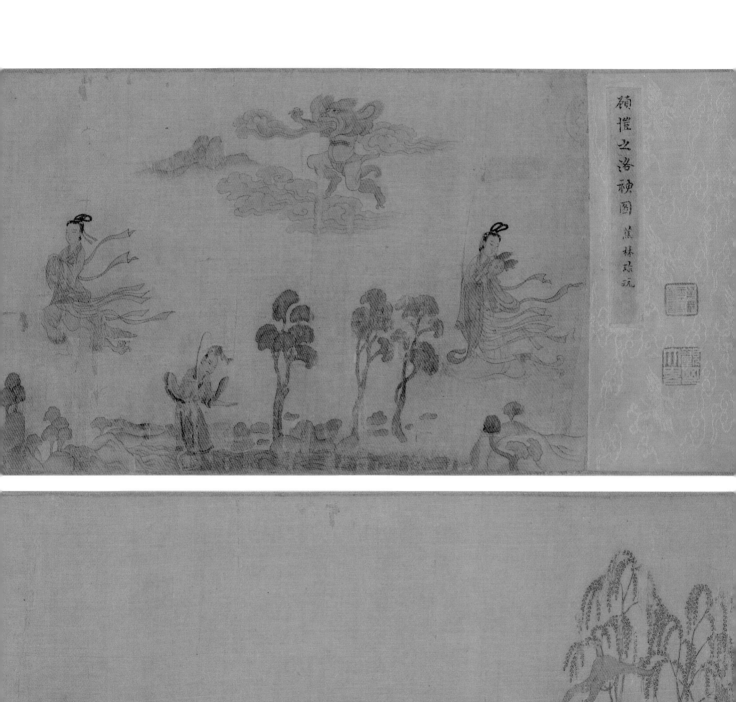

顧愷之洛神圖
蕉林珠玩

《洛神賦圖》（弗利爾甲本）〔完〕

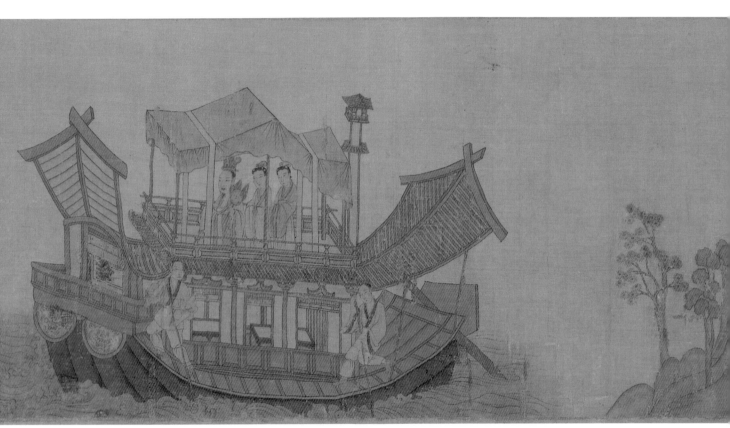

內府所藏大都無前人題跋蓋進御

時曾去恐有圜諱或不盡作莊語

故予以朱咸圚时尚方給以代官奉

者卷首有顧愷之洛神圖標目展轉

玉予手夫之乃李伯師家花冼玉池

滕西園颗可揭也顧长康畫海內惟

此卷與項氏女史箴真名畫之天球

未刀也

董其昌題

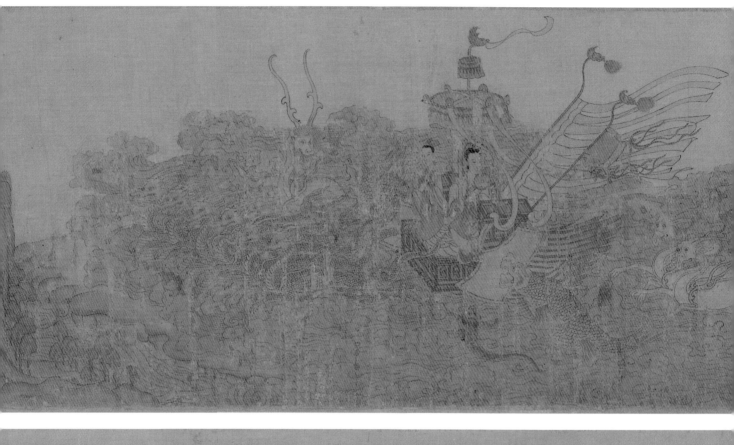

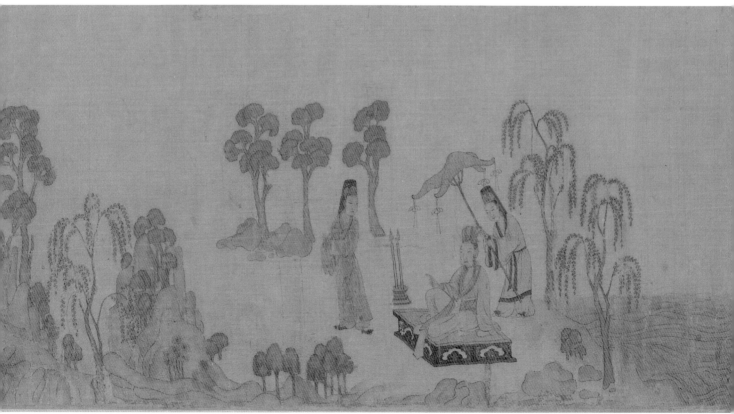

彩圖 4 傳顧愷之《洛神賦圖》約 13 世紀摹本 冊頁 絹本設色 臺北 國立故宮博物院 （臺北甲本）

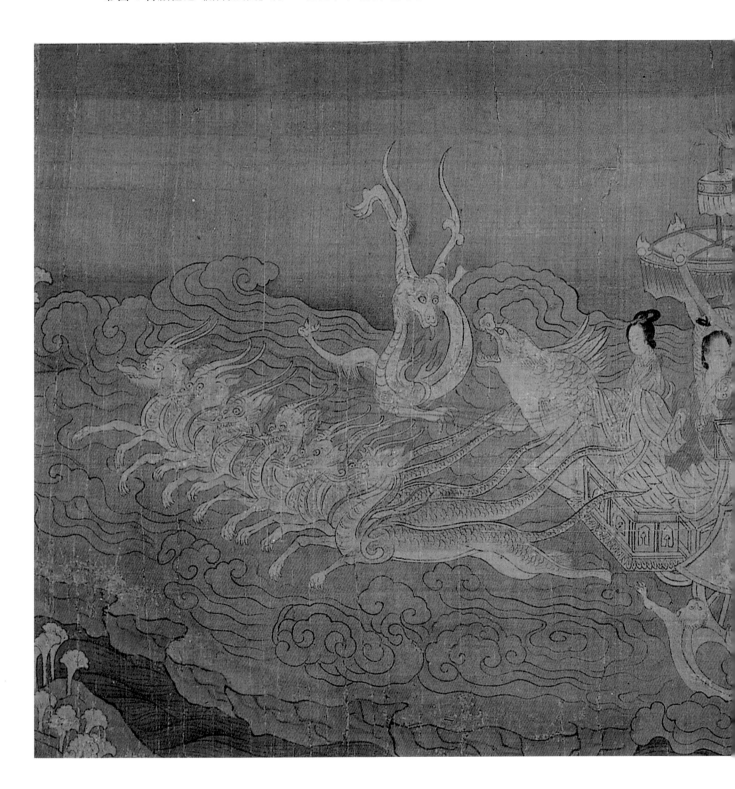

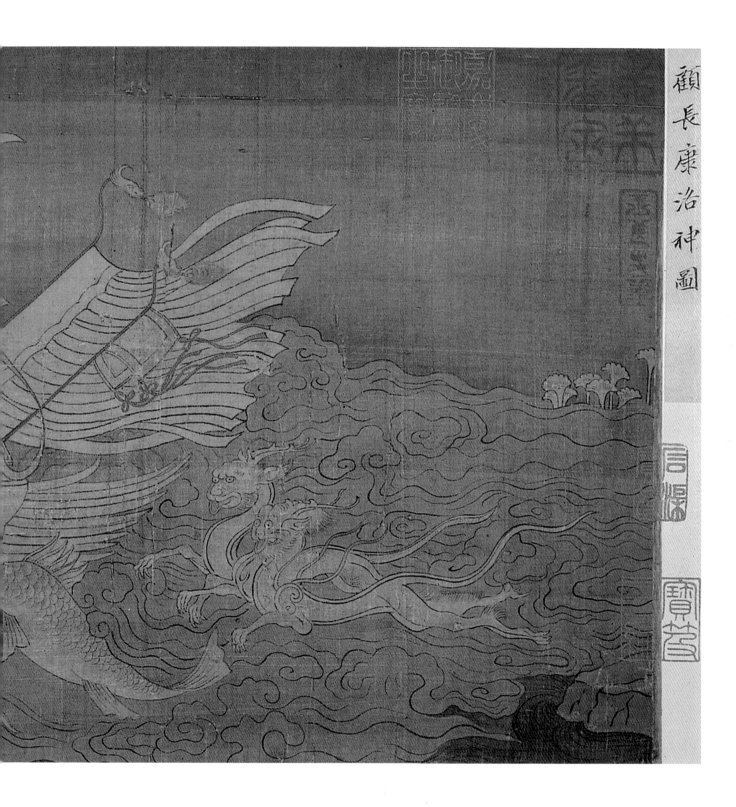

顧長康洛神圖

彩圖 5 丁觀鵬 《摹顧愷之洛神賦圖》局部 1754 年 手卷 絹本設色 臺北 國立故宮博物院（臺北乙本）

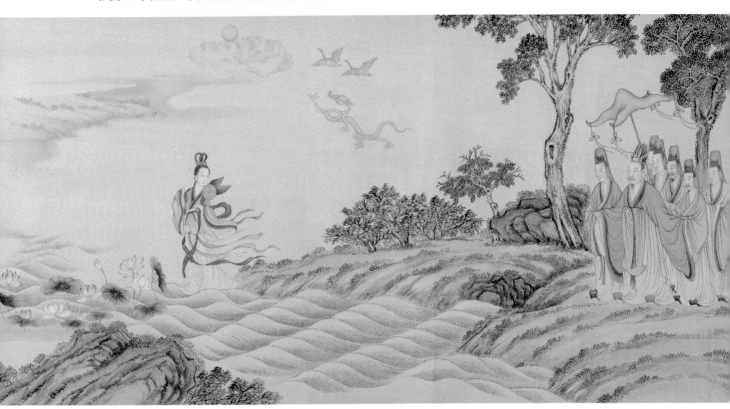

彩圖 6 無名氏《唐人仿顧愷之洛神賦圖》約 12 世紀前半期 手卷 絹本設色
北京 故宮博物院（北京乙本）［續］

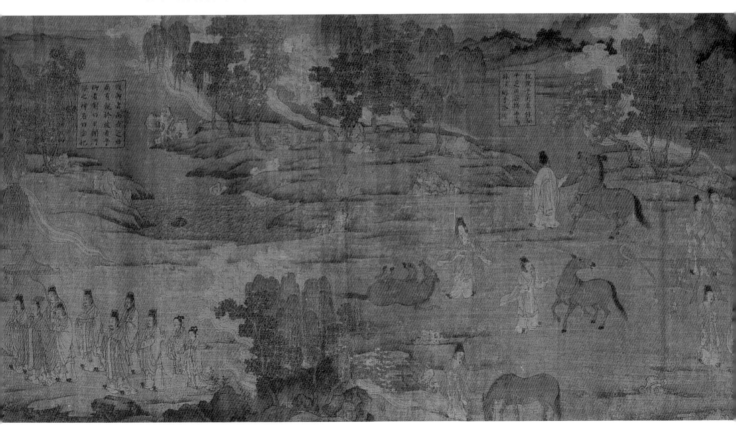

見說後生畏後生
云前藝空神
傳期阿堵目送
易歸鴻詎在依
形肖堪稱積健
雄絪懷八斗韻
三百有遺風
命丁觀鵬仿碩愷
之洛神圖感即用
題碩卷原韻題之
丙子初冬御筆

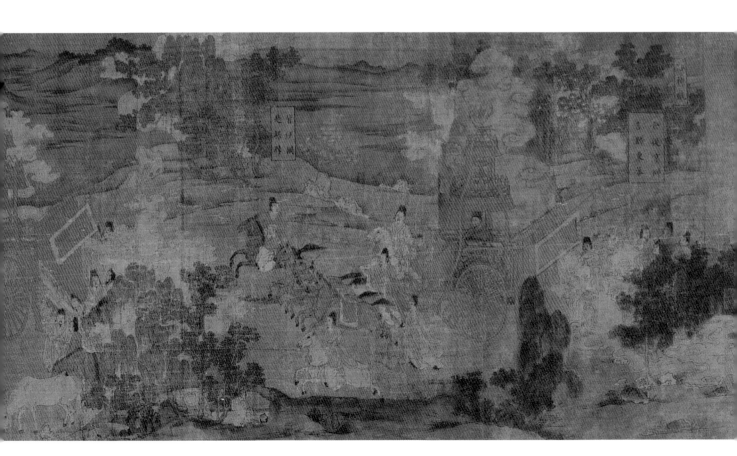

無名氏《唐人仿顧愷之洛神賦圖》（北京乙本）［續］

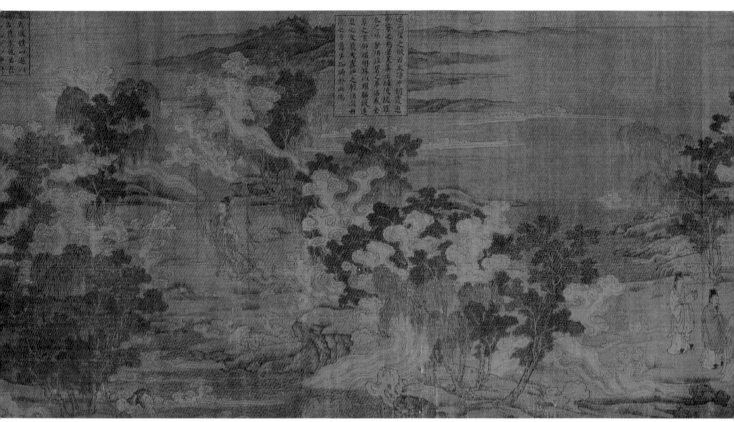

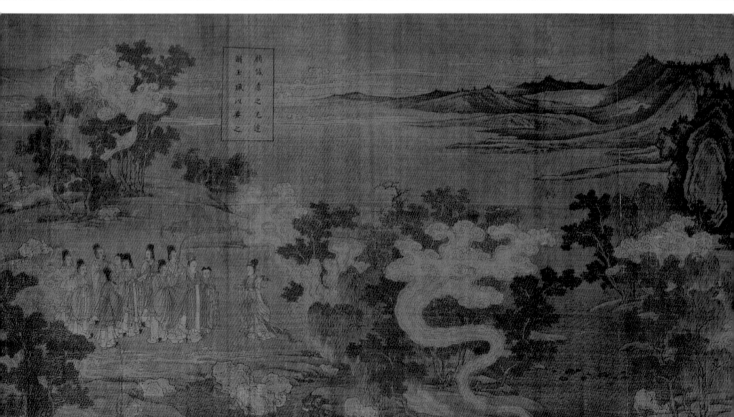

無名氏《唐人仿顧愷之洛神賦圖》（北京乙本）［續］

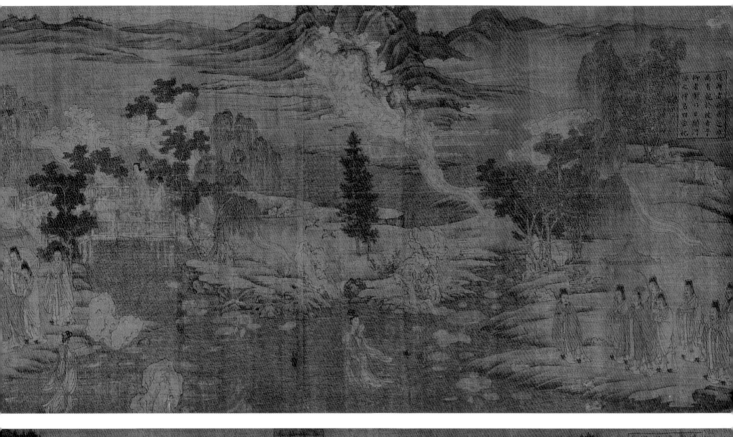
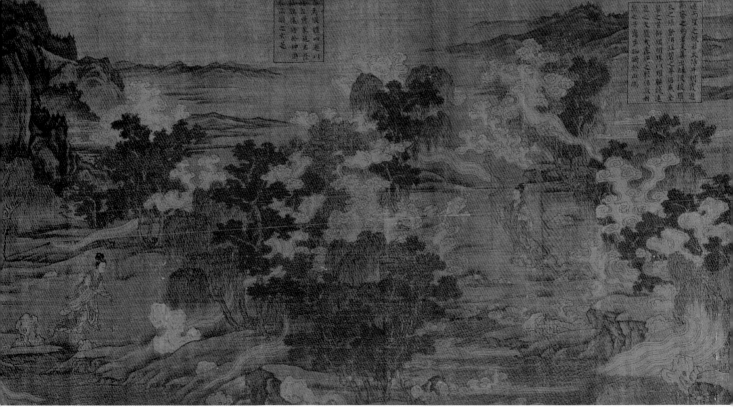

無名氏《唐人仿顧愷之洛神賦圖》（北京乙本）〔續〕

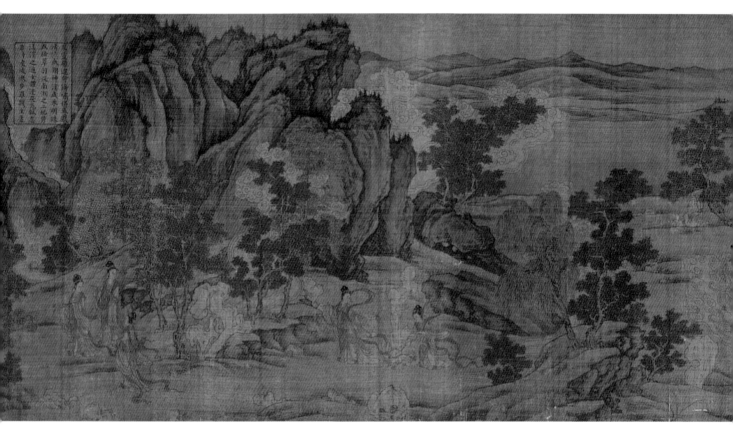

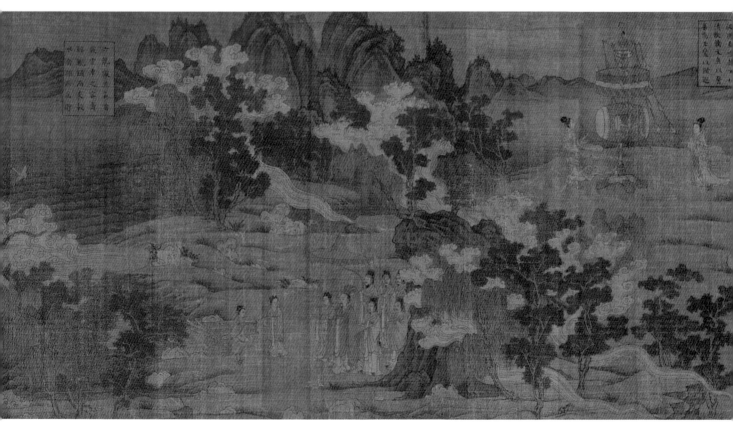

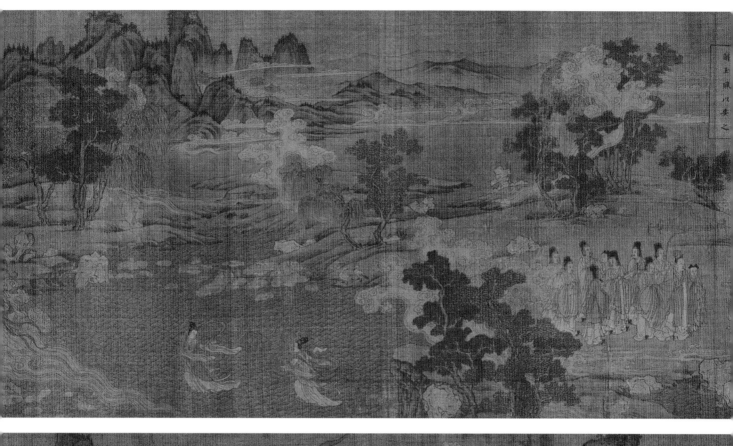
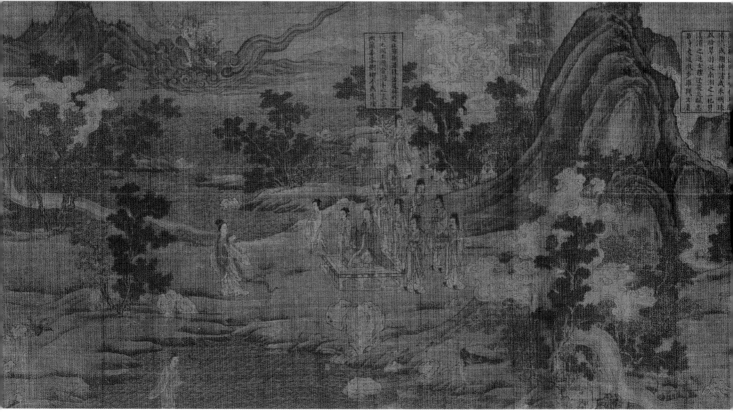

無名氏《唐人仿顧愷之洛神賦圖》（北京乙本）[完]

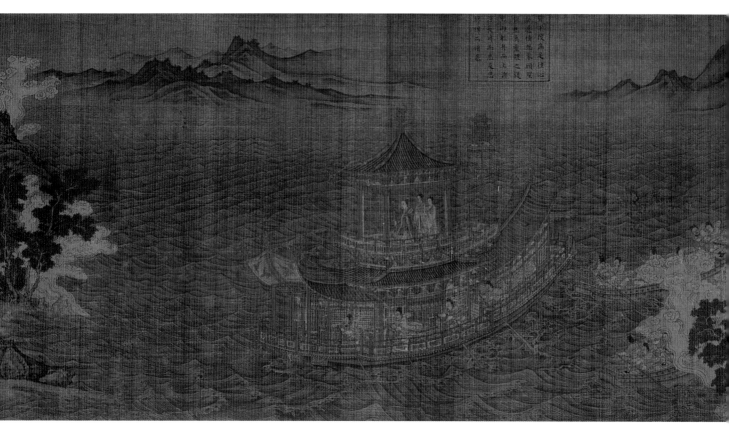

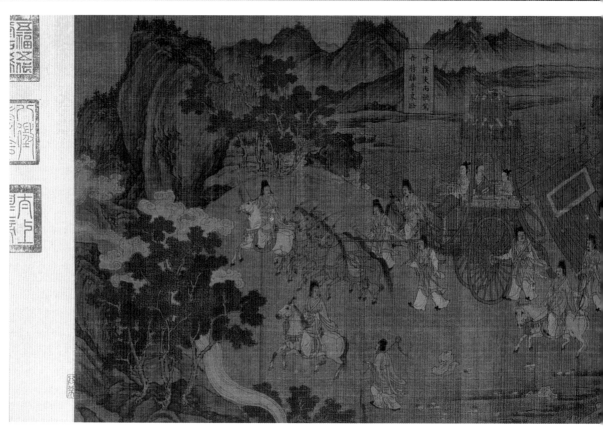

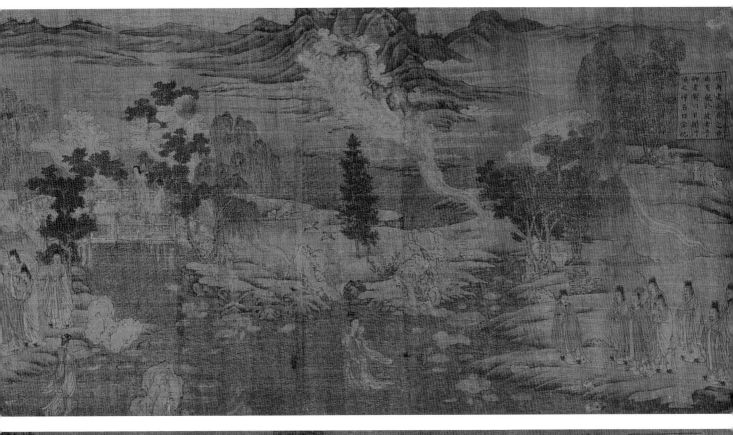
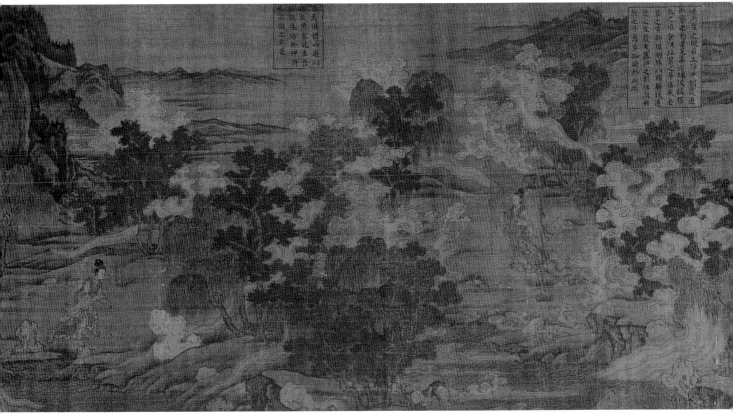

無名氏《唐人仿顧愷之洛神賦圖》（北京乙本）［續］

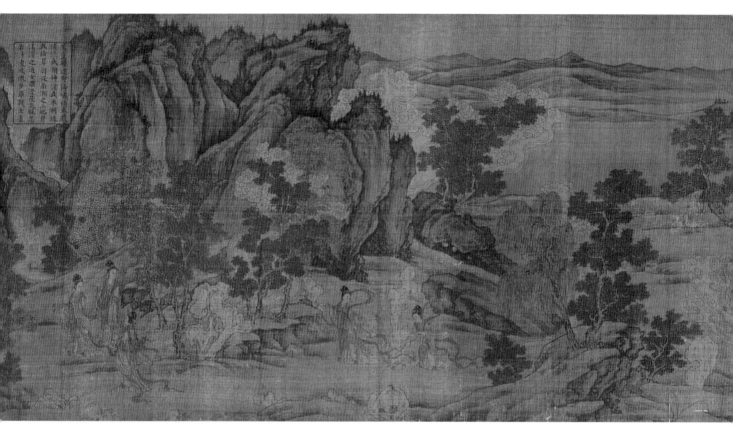

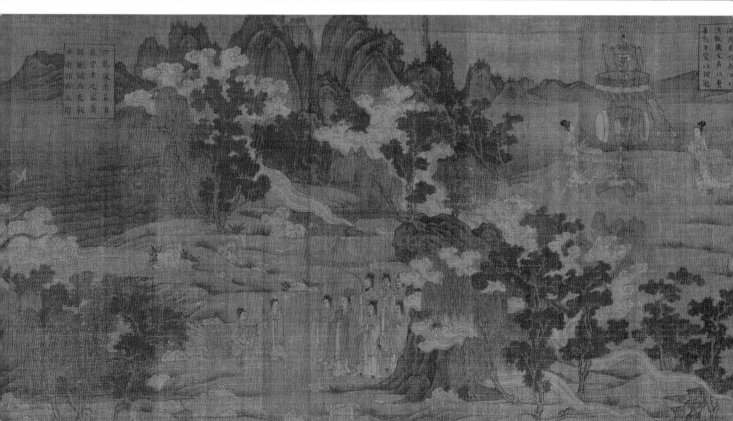

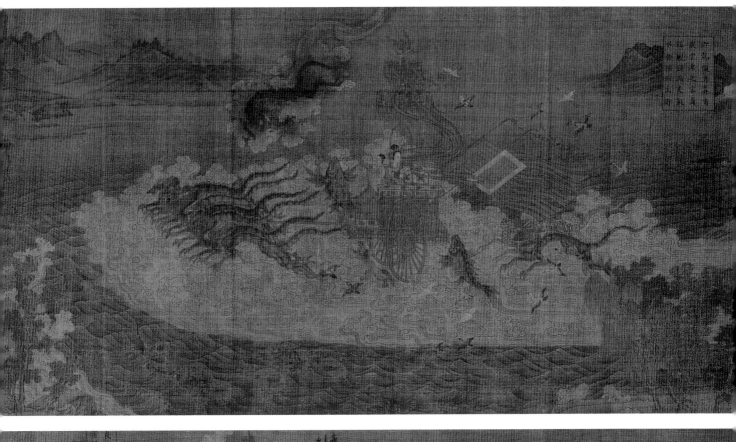
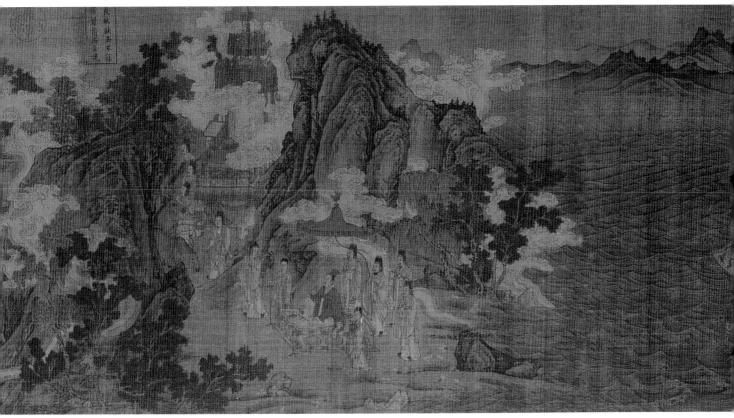

彩圖 7 無名氏《洛神賦圖》約 16 世紀摹本 手卷 絹本設色 倫敦 大英博物館（大英本）

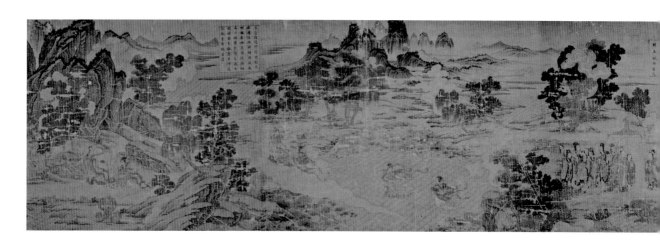

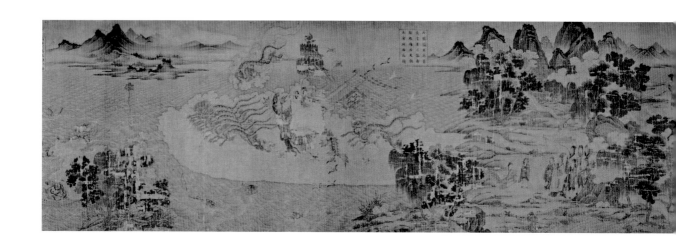

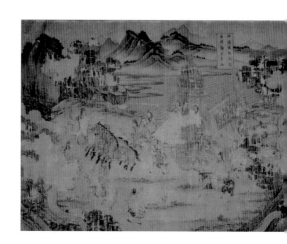

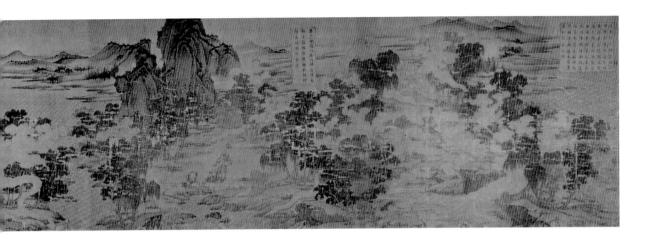

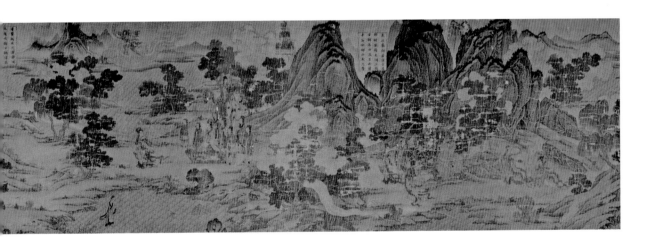

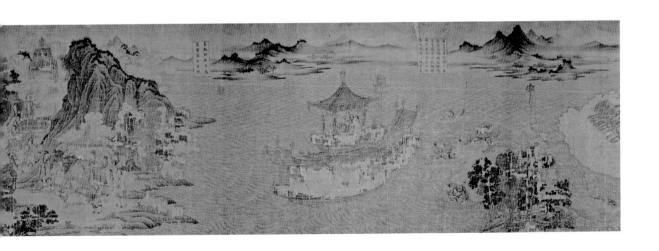

彩圖 8 無名氏《洛神賦圖》約 13 世紀 手卷 絹本設色 北京 故宮博物院（北京丙本）

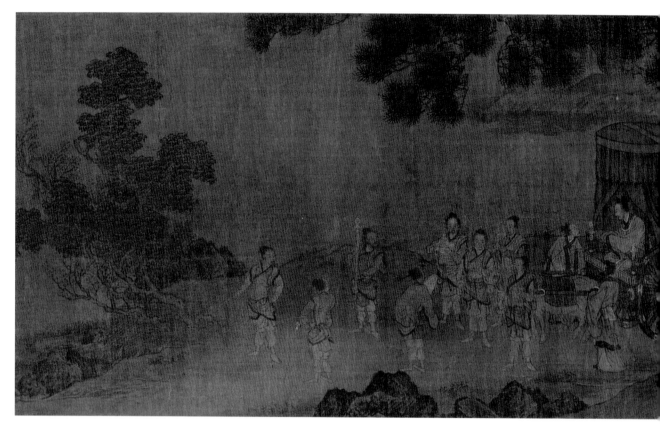

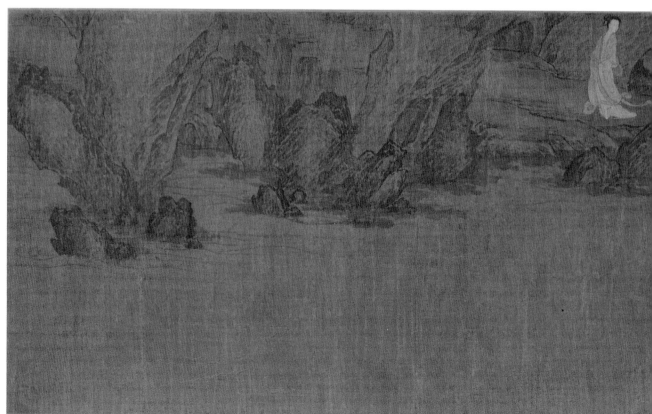

彩圖 9 無名氏《洛神賦圖》局部 約 16 世紀摹本 手卷 紙本白描畫
華盛頓特區 弗利爾美術館（弗利爾乙本）［續］

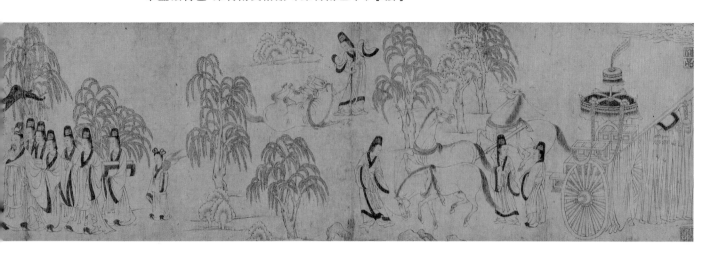

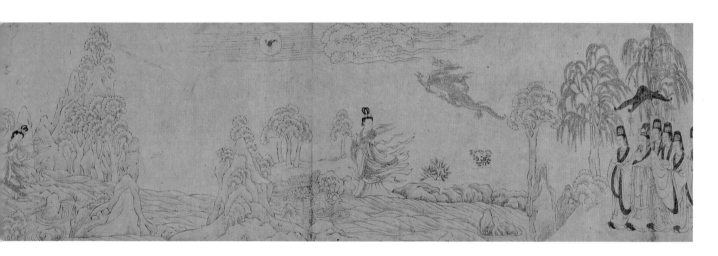

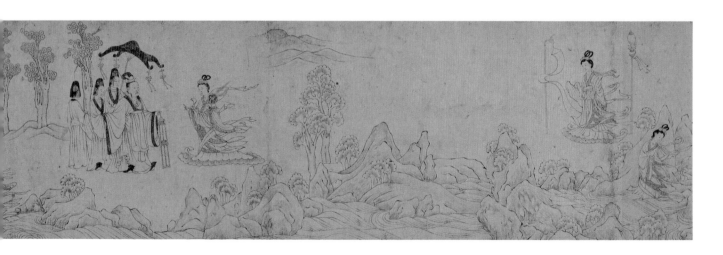

自序

　　凡事之成，必有緣起。曹植（192~232）作〈洛神賦〉，記載了魏文帝黃初四年（西元 223）（賦文寫作「三年」，詳見後論），他在迷離的洛水邊上邂逅洛水女神，與她定情後卻又情變而分離，最後悵歸的一段短暫而哀傷的戀情。賦文雖短，但辭藻華美，情文並茂，深深地感動了千年來的文人墨客和藝術家，不斷以各種方式傳誦轉譯。多年以來，個人不覺之中，也斷斷續續地參與了《洛神賦圖》的研究工作，屈指數來，不覺已有三十多年。從事這項研究，看似偶然，又似前定。

　　第一次得知《洛神賦圖》這件故事畫是在 1971 年。那時，個人剛進入國立臺灣大學歷史學研究所，成為「中國藝術史組」第一屆的研究生。那年，莊申教授（1932~2000）從香港大學回臺客座講學。有一次在課堂中，他以幻燈片介紹傳顧愷之（約 344~405）的《洛神賦圖》時，告訴我們：「存世至少有三件像那樣的《洛神賦圖》，分別藏在遼寧省博物館、北京故宮博物院、和華盛頓弗利爾美術館。它們在構圖上極為類似；但是它們的真假如何？何時作成？彼此之間又有何關係？這些問題都值得深入探討。」個人第一次感到藝術史研究真是複雜得令人困惑。但由於自己當時的興趣是在佛教藝術方面，因此對《洛神賦圖》的問題並未多加注意。沒想到，十年之後，因緣具足，《洛神賦圖》卻成了我的博士論文和日後長期關注的研究議題之一。

　　1981 年，個人在普林斯頓大學（Princeton University，以下簡稱「普大」）修習博士課程。指導教授方聞（Wen C. Fong）先生當時又兼紐約大都會美術館亞洲藝術部的特別顧問。那年方先生正籌劃從中國大陸借出古代書畫珍品到紐約展覽，為此

而特別在普大開授專題研究，擇件讓學生作研究報告。藏在遼寧省博物館和北京故宮博物院的兩卷構圖相似的《洛神賦圖》便是我的作業。那次的借展後來雖然因故未能舉行，但《洛神賦圖》卻成了我的博士論文題目，也吸引我對它和一般故事畫、以及所有相關的問題產生了研究的興趣。

我的博士論文內容雖以遼寧本和北京本的《洛神賦圖》為中心，但所涉及的相關問題層面相當廣，主要議題包括一、曹植和他作〈洛神賦〉的背景；二、〈洛神賦〉的文學特色和意涵；三、畫家如何將賦文轉譯成圖畫？四、遼寧本、北京本、和弗利爾藏本等三件《洛神賦圖》的斷代和彼此之間的關係；五、六朝時代圖畫與文字互動的表現模式；以及六、古代故事畫中時間和空間如何表現的問題等等。

1987 年，個人綜合上述議題的研究成果，完成了博士論文：〈《洛神賦圖》：中國早期故事畫卷研究〉("*The Goddess of the Lo River*：A Study of Early Chinese Narrative Handscrolls," Ph. D. dissertation , Princeton University, 1987）。這必得感謝許多人士，包括：指導教授方聞先生長年的支持和劉子健教授（1919~1993）的鼓勵；普林斯頓大學提供我多年求學的全額獎學金（1978~1981，1984）；紐約大都會美術館和 John B. Elliott 先生（1928~1997）各提供我一年撰寫博士論文獎學金（1982，1983）；普大好友 Richard Kent、Elizabeth Brotherton、Robert Harrist 和 Matthew Kercher 等四位同學幫我潤飾英文；還有黃海君先生幫我製作一些圖表。由於他們的各種支持，才助使我得以順利提交論文，完成學業。當時方教授希望我把它譯成中文後出書。但因此事工程浩大而我那時已在普大工作，正忙於普大藝術館和東亞藝術資料室的工作（1985~1991），因而遲遲未能進行。

1991 年，我結束了十二多年在普大求學和工作的生活，回到臺大教書。接著由於親人過世，和個人對於臺北日益惡化的生活環境適應不良，以致於纏疾數年，精神不濟；出書一事也自然延宕下來。之後，幸遇幾位名醫的診治，和諸親友及師長的關懷，個人的健康狀況才得以改善，且日趨穩定。經此，個人倍感健康難得，生命可貴，且時間有限，不容浪費。因此，對於前所未竟之事，更覺不應再予拖延。也因此，在 2003 年春天，當個人即將首度卸下藝術史研究所的所長職責之時，便開始集中精神，著手將原來的博士論文以中文書寫，並補充近年來學者所作的相關研究資料。此外，個人並增加了近年來的研究成果，將討論範圍擴大到存世所知的九卷《洛神賦圖》彼此之間的關係，再加上其他存世的單幅《洛神圖》，進而歸納出歷代表現〈洛神賦〉故事的三種構圖模式，而寫成了〈傳世《洛神賦》故事畫的表現類型與風格系譜〉（《故宮學術季刊》，2005 年，23 卷，1 期，頁 175~223）。今將此文內容增補，收為本書的一部分，目的為使整個〈洛神賦〉故事畫的研究更為完備。簡單地說，本書在內

容上包括了上述個人經過刪訂和增補的博士論文（1987），和近年的研究成果。它的內容和章節依次為：

導論

第一章：曹植與〈洛神賦〉

第二章：遼寧本《洛神賦圖》的表現特色與相關問題

第三章：漢代到六朝時期故事畫的發展

第四章：遼寧本《洛神賦圖》所反映的六朝畫風及其祖本創作年代的推斷

第五章：遼寧本《洛神賦圖》中賦文與書法的斷代問題和六朝時期圖畫
　　　　與文字互動的表現模式

第六章：北京甲本《洛神賦圖》和它的相關摹本

第七章：傳世〈洛神賦〉故事畫的表現類型與風格系譜

結論

附錄四種

（其中有部分已發表過）

　　在本書完成的此刻，個人謹以誠摯的心情，感謝所有在我生命歷程中曾經培育我，和幫助過我的師長親友。首先我要感謝的是與我在普大求學生活直接有關的人們。其中我先要感謝我的指導教授方聞先生。他給我一個機會，使我能到世界一流的學府安心學習與研究，畢業後，又在東亞藝術資料室和大學藝術館服務數年，使我在治學與工作上受到了嚴格的訓練。這些歷練，激發了我面對困難的勇氣，並且令我更能有效地處理日後在工作上所面臨的各種問題。我為此十分感謝他。

　　其次，我要感謝的是已故的普大東亞系教授劉子健先生。劉教授的宋史研究是我在普大的輔修課題。劉先生的個性率直，語鋒銳利，令人印象深刻。他對學生們在學業上和生活方面真誠而熱心的幫助更令人感動。他淵博的學識和精闢的見解，助使我對宋代文化的面貌與價值產生了一個較具體的概念，特別是當時士大夫的氣節和使命感，以及書法和繪畫與士大夫文化的關連性。

　　同時我也要感謝在我漫長的求學期間曾經教誨過我的許多師長們。他們曾經引導我走入藝術史及相關方面的研究，豐富了我的知識，也打開了我的眼界，特別是：李霖燦（1913~1999）、莊申（1932~2000）、江兆申（1925~1996）、傅申、蘇篤仁、班宗華（Richard Barnhart）、牟復禮（Frederick Mote, 1922~2005）、Christine Guth、 和 Robert Thorp 等 教 授。 而 羅 寄 梅（James Chi-mei Lo, 1902~1987）先生和夫人羅劉先（Lucy Lo）女士，姜一涵先生及朱媛女士，Mrs. Edward Elliott（1901~1990），和 Mr. John B. Elliott, 以及 Mrs. JoAnn Connell（1922~2001）等長輩對我在普大時多方面的照顧更令我難忘。

此外，我更要感謝的是我的親人，包括生養我的父母，照顧我的外婆，和支持我的兄弟姊妹。還有許多在各方面曾經幫助過我的朋友們，雖然在這裡我無法一一列出他們的大名，但他們對我的照顧讓我永遠銘感於心，我在此特別向他們致謝。

我還要感謝所有提供我與本書相關研究資料的學術單位、圖書館、和博物館，特別是普林斯頓大學的藝術與考古學系（Department of Art and Archaeology）、馬關圖書館（Marguand Library）、和羅氏敦煌壁畫照片檔案（James & Lucy Lo Photograph Archieve of Tun-huang Mural），以及東亞研究學系（Department of East Asian Studies）和葛斯德東方圖書館（Gest Oriental Library）；國立臺灣大學藝術史研究所和總圖書館；臺北國立故宮博物院、北京故宮博物院、遼寧省博物館、華盛頓弗利爾美術館、紐約大都會美術館、和大英博物館等處。

本書之所以能夠付梓，必得感謝以下多位人士，首先是白適銘教授。1993年，當他還在臺大藝術史所當碩士生時曾幫我製作一些敦煌壁畫的線描圖，提供我那時所要發表的論文之所需。那些線描圖現今又用於本書的第三章，為此，我特別感謝。其次是曾任本所助理的羅麗華和鄭术均小姐，以及魏可欣和李如珊等同學；她們四位曾先後耐心地幫我將中文手稿建成電子檔作為出書的初步工作。林銘亮先生和本所的林毓勝同學曾經熱心地幫忙查詢一些相關的參考資料，使本書更為完備；尤其是林毓勝同學更負責所有文字檔和圖檔的交印事項。以及鄭玉華、陳韻如、和許媛婷等三位女士圖版處理的協助。還有石頭出版社社長陳啟德先生的熱心支持，願意出版此書；副總編輯黃文玲女士的主導、執行編輯洪蕊女士的任勞任怨耐心編校、參考書目編輯蘇玲怡女士的細心整理、以及美術編輯鄭秀芳女士的精緻設計，更是此書所以能夠面世的大功臣。本書所涵蓋的議題多方，資料龐雜，如有失誤，尚祈教正。

這本中文版的《洛神賦圖》研究終於要面世了。它也代表我長期以來斷斷續續對這一主題的研究要暫時告一段落了。正如前述，本書大部分的議題和研究，都是我在普大求學期間完成的。在那個幽靜美麗的世外桃源中，我曾經研讀和工作了整整的十二年半，感受到許多來自不同地方的師長與朋友珍貴的情誼。在整理本書的過程中，我常不自覺地跨越時空，回想起當年普大美麗的風光與各種人事緣會；它們再度鮮明地在我的腦海中一一浮現。簡言之，這本書不但見證了我過去對《洛神賦圖》和古代故事畫的研究歷程，同時也承載著我對那段普大生活永難忘懷的記憶與感謝。

陳葆真　謹誌於

國立臺灣大學藝術史研究所

2008 年 7 月 11 日

導論

　　《洛神賦圖》是根據曹植[1]（192~232）所作〈洛神賦〉一文而畫成的人物故事手卷。〈洛神賦〉一文主要描述了曹植於黃初四年（223）赴洛陽朝覲魏文帝曹丕（186~226）之後，在返回他在山東鄄城（濮城）的封地時，途經洛水，在洛水邊上邂逅了洛水女神宓妃，兩人互傳情愫，卻又分手的一段哀傷的戀情。[2]

　　賦中採用第一人稱，敘述兩人由相逢到分離的種種情境，辭藻華美，情文並茂，意象鮮明。賦文只有一七六行，但詞句長短相間，韻腳變化活潑，因而展現了豐富的音樂性。由於故事感人，描述生動，因此從四世紀開始，歷代畫家便為之情有獨鍾，常取以為題，作成故事手卷畫。截至目前為止，流傳在世構圖互有關連的《洛神賦圖》至少有九卷（附錄二）。[3]其中三卷都傳為顧愷之（約344~405）所作，但實則都為宋代（960~1279）摹本，分別藏於遼寧省博物館（遼寧本，彩圖1）、北京故宮博物院（北京甲本，彩圖2）、及美國華盛頓弗利爾美術館（弗利爾甲本，彩圖3）。這三件手卷的內容都有殘缺，但相關的構圖和圖像卻彼此近似，顯見三者關係密切。依作者研究結果，它們都源於一件六世紀後期所作的祖本。本書主要內容是以這三件作品為主，探索它們和祖本之間的關係，以及各本摹成的年代，並藉此探索漢代（前206~後220）到六朝時期（220~589）人物故事畫卷的發展情況。同時簡述其他六本與這三件宋代摹本的關係，以見這些早期圖像如何被後代畫家沿用和改易。最後並舉出元

代（1260~1368）以降到現代畫家如何在這基礎之上，另以單幅表現洛神賦故事的情形。簡言之，本書主要是以三卷宋代所摹的《洛神賦圖》為主，探討與它相關的一些議題，包括圖像如何轉譯文本；圖像與文字的互動關係；鑑定與斷代的問題；此外，並藉對這個專題的研究，探索中國故事畫卷在不同時代中創行的表現模式，以及既有模式在後代的傳承與演變。

一、關於三件宋摹《洛神賦圖》的研究概況

先看遼寧本、北京甲本、和弗利爾甲本的三卷宋人摹《洛神賦圖》。雖然在表現故事情節上各有殘缺，但三卷的畫幅高度相同（都為 25 公分），且相關的構圖方式和人物圖像都極相似。在構圖方面，這三卷作品同樣都以重疊的小山和樹群形成一連串半開放性的圈圍式空間，而故事情節便在其中一個接一個地由右向左連續展開。這三件手卷雖都依循這基本構圖模式，但各自仍顯現出本身獨特的面貌。在遼寧本中，每段畫面都附有相關的賦文來說明故事情節。但在北京甲本中，這些賦文全被省略，取而代之的是添加上更多的山石和樹木，以填空白；或是將左右兩邊的場景拉近，藉此而將空白處壓縮。至於弗利爾甲本也和北京甲本一般，省略了賦文；但在那些賦文被省略後，卻只留下了大量的空白而未增添樹石。在北京甲本和弗利爾甲本中，由於省略了相關賦文的說明，因此使得這兩卷畫上的人物互動關係不清，故事情節也變得曖昧不明。以上三卷作品在相關的構圖上和圖像上的相同與各異，反映了一個重要的事實：它們共同的近似處顯示了三者都源自一件早期的祖本；但是，它們之間的互異性則顯現了三者可能是從不同的中間本臨摹下來的結果。

二十世紀以來，中外學者對上述三件《洛神賦圖》的研究極為熱烈。重要的學者，包括瀧精一、Arthur Waley、Alexander Soper、Ludwig Bachhofer、溫肇桐、Osvald Sirén、馬采、潘天壽、金維諾、唐蘭、時學顏（Hsio-yen Shih）、古原宏伸、Thomas Lawton、Robert Rorex、Julia Murray、徐邦達、韋正、和袁有根等人，都曾為文探討。[4] 但是他們所著重的議題似乎都僅止於探討這三件摹本和其祖本的成畫年代而未曾論及其他相關問題，並且他們所提出來的結論也都不同，而論述過程中也常見到許多錯誤。以下個人試著簡述這些論著，並指出它們的問題所在。

縱觀二十世紀當中，關於《洛神賦圖》的研究史，可以 1958 年為界，劃分為兩個階段。在 1958 年以前，學者如瀧精一、Arthur Waley、Alexander Soper、Luwig Bachhofer、溫肇桐、和 Osvald Sirén 等人，似乎只採論北京甲本和弗利爾甲本，而

從未論及遼寧本。他們為何如此作？理由極可理解，因為資訊不足之故。外國學者之所以接觸到《洛神賦圖》，最初完全是因弗利爾甲本之故，因為該本在1914年入藏弗利爾美術館。西方學者首先得見該本，後來才知道北京故宮還藏了另外同樣的一本且內容更為完整。至於遼寧本則要到1958年時，因馬采出版《顧愷之研究》一書的附圖，才公諸於世；而1962年由於遼寧省博物館印行《遼寧省博物館藏畫選輯》後，該畫才普遍為學者所重視。此後遼寧本、北京甲本、與弗利爾甲本的《洛神賦圖》便成為學者公認的三件構圖相同的宋代摹本，而為探討這個議題時缺一不可的材料。近年來，由於資訊的便捷，許多作品經過出版後更有利於學者的研究。1973年，Thomas Lawton 出版了 *Chinese Figure Paintings in the Freer Gallery of Art*（弗利爾美術館藏的中國人物畫），其中包含了該館所藏的另外一本白描本《洛神賦圖》。此後這件作品也成為研究這個主題的學者所需參考的新資料之一。[5]

　　縱然如此，學者在論述時卻仍不免犯下一些錯誤。這些錯誤多起因於對賦文本身的了解不徹底，以致於誤解圖像；或對個別圖卷的流傳史所知不夠詳盡所致。舉例而言，瀧精一和馬采兩人都誤認陪伴洛神駕雲車離去的侍女為曹植本人，而說曹植先與洛神同車遠遊後，再回到岸上夜坐。[6]這種說法與賦文所述大相逕庭。另一例則為 Arthur Waley 和時學顏兩人，他們都誤以為北京甲本（實則為遼寧本）曾經韓存良（1528~1598）的收藏。[7]再說，近代學者在專論或通論這三卷《洛神賦圖》時，大多同意這三件作品全為宋代摹本。[8]至於其祖本何時畫成，則看法不一；從四世紀到六世紀，莫衷一是。[9]然而，那些說法都因為缺乏合理的論證是以難以完全說服讀者。因為他們多半只是取這三卷《洛神賦圖》中的一件與傳為顧愷之所作、而實為唐代（618~907）摹本的《女史箴圖》[10]（圖版2-2），作構圖上或圖像上的比較，然後根據二者之間的相同或相異性，來確定《洛神賦圖》的祖本是否與《女史箴圖》一般，是作於四世紀。這樣的論證方法過於簡單，因此不足為一幅作品斷代。要處理這個問題的話，必得更廣泛地運用風格分析法，比較《洛神賦圖》和其他六朝時期作品的相關性，才能下結論。雖然瀧精一、金維諾、和時學顏等人，在某種程度上也用了這樣的方法，在他們的文章中提到《洛神賦圖》中的某些圖像和山東武梁祠（151）上所見的漢代畫像石、或河南龍門賓陽洞所見的北魏（386~534）石刻畫像有些關聯，但可惜他們未曾進一步作較精確的風格分析和比較，而且他們也未曾對這三卷《洛神賦圖》的斷代問題作出合理的解決。要處理這個看起來似乎是「簡單」的難題之前，實在必需以更廣大的角度，先釐清它周邊相關的一些問題，否則難竟其功。

　　個人相信，在研究這三卷《洛神賦圖》的時候，我們必得探討四個藝術史方面極為

重要的問題：一、既然此圖是描繪〈洛神賦〉一文，那麼我們必須了解到畫家是如何理解原文中那些詩意的語言，並且將它們轉化成圖像？二、圖卷上的敘事表現法是否與顧愷之有關？如果不是，那麼它的祖本究竟畫成於何時？三、目前的這三件摹本是何時摹成的？四、這三件摹本之間的相互關係又是什麼？還有，五、在這三卷宋摹的《洛神賦圖》之外，存世還有許多相關的《洛神賦圖》，我們又該如何來看待它們？筆者將在本書中針對這些問題提出一些個人的看法。

二、本書的主要內容

本書共含七章。第一章討論的是曹植與〈洛神賦〉的一些相關問題，包括曹植的生平，〈洛神賦〉的意涵，和〈洛神賦〉的美學特質。簡要地說，曹植才高八斗，被譽為中國古代最偉大的詩人之一。他大約在魏文帝黃初四年時作成〈洛神賦〉一文。賦中描述他和洛水女神一段短暫的戀情，辭藻華美，音韻變化活潑，富於音樂性，當時已極受推崇與讚頌。東晉以來，此賦更經由書法、繪畫、詩歌、小說等不同媒材之詮釋而流傳深遠。唐代以降，學者對此賦的故事意涵，多所推敲，莫衷一是。本書所關注的是歷代畫家如何表現這則故事。

本書第二章從各方面解析遼寧本《洛神賦圖》（彩圖1）如何以圖像轉化〈洛神賦〉本文的美學特質。簡單地說，〈洛神賦〉一文是一篇抒情短賦，只有一七六行，辭藻華美，詩句長短相間，押韻活潑，變化豐富，構成了明顯的音樂性。這些詩文的特質，在遼寧本中以十分高超的技術被轉化為圖像，巧妙地表現在畫卷的形制、構圖、造形、和筆法等方面。首先，畫家採取手卷形制和連續性構圖，以表現這則簡短、華美又哀傷的情詩。當觀者觀賞畫卷，一手緩緩地展開一段畫面，另手同時將前一段畫面捲起時，一段段畫面連續呈現，故事情節也依序展開，賦文中的情意也順勢連綿流露。其次，畫家將整卷畫中人物的活動分成五個單元，在單元與單元之間以山水作間隔，以呼應賦文中的五個故事情節，包括1、邂逅；2、定情；3、情變；4、分離；和5、悵歸。而每一幕中又以二到三個場景來表現情節演變的過程。再其次，畫家將賦文中的韻律感轉化成圓弧狀的筆描和物像造形。這種圓弧形成為遼寧本主要的造形原則，用來表現在個別的人物形像、人物組群、和圖文組合等方面。不但如此，全卷畫中的所有圖像幾乎都是以中鋒運筆的圓弧線條勾畫出物體圓柔的外形。而人物衣服襞褶也以弧形線條描畫；如此，更使得畫面到處充滿圓弧形的律動感。更有趣的是，在

每一個場景中，人物的分佈都沿著一道無形的拋物線，呈反時鐘順序的排列狀態。這種情形，特別是在每一幕的第二場景結束時更加明顯。此外，畫家利用圖像與文字互動的設計，去表現賦文中所呈現的音樂性。特別是他在每一幕的第一場景中，多以許多短句配上相關圖像，活潑地分佈在畫幅的高處和低處，因此當觀者在依賦文順序讀句和看圖時，視線便在畫面產生了上下起伏的律動感（圖版 2-1：2-1，3-1，4-1）。

在表現賦文的意義方面，畫家使用了四種表現方法以轉譯賦文的涵義：直譯法，隱喻法，暗示法，和象徵法。直譯法可見於〈邂逅〉單元中的第三景〔驚豔〕（圖版 2-1：1-3A）。比如，在該段畫面上，畫家將曹植所描述的，洛神在遠觀之下是如何美麗的八個抽象詞句，轉化成八個具體的圖像：雙雁、龍、菊、松、月、雪、太陽與芙蓉，排列在洛神的四周，以圖寫賦文：「翩若<u>驚鴻</u>，婉若<u>游龍</u>，榮耀<u>秋菊</u>，華茂<u>春松</u>。髣髴兮若<u>輕雲之蔽月</u>；飄颻兮若<u>流風之迴雪</u>。遠而望之皎若<u>太陽升朝霞</u>；迫而察之，灼若<u>芙蕖出綠波</u>」。

隱喻法在第二幕〈定情〉中第二景〔贈物〕最左邊的人物表現中看得最清楚（圖版 2-1：2-2）。在那場景中，曹植的侍者背向觀者，以此暗喻曹植對洛神愛情的背信。畫家至少在一個地方使用了「暗示」法去表現相關賦文的含義，這可見於第五幕〈悵歸〉的第一景〔泛舟〕中（圖版 2-1：5-1）。在追溯洛神離去的的江面上，曹植與侍者坐在輕舟的上層受風吹拂，而非坐在底層裝設舒適的艙中。畫家藉此暗示他如何渴望尋索已經消失的洛神行蹤的心情。這樣的表現正是賦文中「冀靈體之復形」的寫照。

象徵法的表現方式可在兩處看到：第一幕〈邂逅〉的第三景〔驚豔〕（圖版 2-1：1-3），和第四幕〈分離〉的第二景〔離去〕（圖版 2-1：4-2）。在〔驚豔〕一景中，曹植與八個侍者出現在右方。他身上穿戴著象徵藩王身份與地位的服飾；他的侍者手持不同的器物，包括二柄華蓋，一件蓆褥，和一把羽扇。這群人物與佩件代表的是人間世界，那正好和左邊的洛神、和象徵她美麗形象的八種自然界景物共同形成的神靈世界互成對比。這兩組人與神在性質上和形式上所造成的對比，正好傳達了曹植在賦文中的感嘆：「恨人神之道殊兮……」。這種流露<u>人間</u>與<u>神靈</u>世界二者之間無法實質接觸與共同存在的哀傷表現，又見於洛神離去的那一幕中。在其中，只見曹植與數名侍者站在右邊的岸渚上，他們和乘坐在雲車中的洛神和其他神靈之間，隔著一長段的賦文。這種安排暗示著<u>人</u>與<u>神</u>之間的真正溝通，只可能存在於抽象的意念之中，而不可能在物體實質上的接觸。[11]

個人認為從構圖上和圖像特色方面來看，遼寧本反映了六世紀的美學特色和敘事手法；它們與《女史箴圖》（圖版 2-2）中所見的顧愷之傳統幾乎沒什麼直接的關係。

這兩件作品所呈現的風格明顯地不同。先看構圖方面。《女史箴圖》採用的是一系列的
單景式構圖法。每一景很明顯地包含一段文字和相關的人物活動。在每一景中的人物
都呈橫向排列，背景空白。卷中只有一段引用了漢代「博山爐」圖式的山水造形；然
而它只是一個具有隱喻性質的圖像，而非作為人物活動的山水背景。至於每段文字在
構圖上的作用則是分隔、同時也聯絡鄰近的兩段畫面。這種一連串圖文並現的單景式
構圖法源自於漢代的諫誡類圖畫。相對地，遼寧本《洛神賦圖》採取的是連續式構圖
法。人物活動在一連串由山石樹木所構成的半連圈式空間中。而一段段長短不一的文
字則很貼切地被安排在相關的圖像旁邊。它們有如標點符號般標示了人物活動的情節
段落，但並未阻斷整體故事的連續展現，反而藉此創造出一種韻律感，加強了構圖的
連續性。在圖像方面，人物的比例稍大；相較之下，山水的比例顯得太小，而且造形
簡樸，反映了唐代藝術史家張彥遠（約活動於 815~865）在《歷代名畫記》（約 847
年成書）中所說的六朝山水畫的特點：

> 魏晉以降，名迹在人間者，皆見之矣。其畫山水，則群峰之勢，若鈿飾犀
> 櫛；或水不容泛，或人大於山。率皆附以樹石，映帶其地。列植之狀，若伸
> 臂佈指……[12]

遼寧本中所見將人物活動放在山水背景中的這種表現特色，應屬於六朝時期的故事畫
作風，且應放在當時故事畫發展史的脈絡中來加以研究。

因此，本書第三章所探討的便是漢代到六朝時期故事畫的發展情形；其中特別著
重在討論各種不同的構圖方式，時間表現和空間設計法，以及這些技法的演進過程。
簡言之，漢代故事畫的敘事方法簡單。其構圖方法包括同發式構圖法、單景式構圖法、
和連續式構圖法。漢代的山水母題，造形較為質樸，如博山爐（圖版 2-13）和四川畫
像石（圖版 3-19，3-20）中所見。

相較之下，六朝的山水表現複雜許多，主要是它在此時期中經歷了很重要的發
展過程。六朝時期人們由於對道家崇尚自然的思想重新產生興趣，因而對自己所生活
的世界也有了新的體認。在文學和藝術方面，表現人物在山水中活動的主題成為新的
流行趨勢，而隱居生活也成了大眾喜愛的題材。呼應這些發展的是故事畫表現技法的
進步。這時期的畫家傾其全力去表現山水配景，和創造出空間深度的幻覺，以及採用
連續式的構圖法，以便詳細地表現出故事畫的內容和情節的發展。他們多以山水為背
景，串聯出一些連續式的空間場景和構圖（以此取代了漢代單景式的構圖法），例見
於這時期在敦煌所見的許多佛教本生故事畫。

　　根據個人的觀察，從第五世紀開始，在敦煌壁畫中便可看到四種表現連續式構圖的設計：1、異時同景法，例見於 254 窟的《濕毘王本生》（圖版 3-7）；2、依時間順序展現的曲折構圖法，如見於 254 窟的《摩訶薩埵太子本生》（圖版 3-10）；3、不依時間順序展現的橫向式構圖法，如見於 257 窟的《鹿王本生》（圖版 3-14）；和 4、依時間順序展現的橫向式構圖法，如見於 257 窟《沙彌守戒自殺因緣》（圖版 3-18）。而最後的這種表現法便成為日後中國手卷畫中最常見的連續式構圖法。

　　在空間的表現方面，六朝的畫家也有許多創新的設計。他們為了要更精確地表現出一則故事連續進行時的種種細節，所以便設法以山水因子建構出清楚可辨的畫面空間，作為人物活動的場所。他們為這個目的而建構出來的空間設計包括了通道形空間，盒形空間，和圓圈形空間。「圓圈形空間」的設計法在西元 425 年時，已可見於四川成都萬佛寺碑刻上的《法華經變》（圖版 3-27）。在六世紀時，這種「圓圈形空間」的設計呈現了三種變化：1、連圈式，可見於敦煌 428 窟北周（557~581）的《摩訶薩埵太子本生》（圖版 3-28）；2、半連圈式，可見於敦煌 296 窟北周的《五百盜賊皈佛緣》（圖版 3-30）；和 3、殘圈式，可見於日本在八世紀所摹唐朝七世紀原作的《繪過去現在因果經》（圖版 3-31）。

　　本書第四章所討論的是遼寧本《洛神賦圖》所反映的六朝畫風、其祖本的成畫年代、和相關的文化背景等問題。依個人分析，遼寧本《洛神賦圖》所呈現的空間表現特色是上述的「半連圈式」設計法。它就和敦煌 419 窟隋初（589~613）的《摩訶薩埵太子本生》中所見相近。後者約作成於西元 589~613 之間；因此可以推斷遼寧本《洛神賦圖》所根據的祖本畫成時間應也在這個時段，換言之，大約是西元六世紀晚期到七世紀初期之間。又，個人再根據其他相關文獻的推斷，認為它極可能是作成於西元 560~580 年之間。

　　此外，在圖像方面，個人在比較遼寧本《洛神賦圖》和《女史箴圖》的人物畫風後，也發現前者所反映的應是六世紀才產生的新風格。而相對的，《女史箴圖》中的人物畫所表現的卻是一種漢代晚期到魏晉之間的過渡風格。在《女史箴圖》中人物造形特色是身體修長，臉部以連續的弧形線條勾畫出四分之三的側面輪廓，頸部為圓柱形，身體包裹在寬大的衣袍下，人體的動態則是以垂曳的衣裙和身後衣帶的飄動來暗示（圖版 2-2：5，10）。這種種的設計目的在表現六朝時期特別追求「氣韻生動」的美學觀。類似的特色可見於許多同時期的出土文物，如江蘇丹陽的《仙人戲龍》磚雕（約五世紀末至六世紀初，圖版 3-26），以及山西大同司馬金龍墓出土的漆畫屏風上的人物畫（484）。然而和以上三例中所見人物強烈的動態感相比，則遼寧本《洛神賦

圖》上的人物顯得優雅而沈穩。在此，人物造形比較《女史箴圖》中所見較為矮胖。在這圖卷中所見人物的臉部和身體的表現較具立體感，在結構上也比較精確。其前人物畫常見扭轉的身段、和寬袍飄揚的狀態，已被較穩重的體態、和安詳的姿勢所取代（圖版 2-1：1-3）；在此圖中，人物和山水也較具量感，未見飄揚的感覺。從這層面上來看，遼寧本《洛神賦圖》所反映的是六朝畫家對物體塊面和體積感的重視。這種表現上的特色也可見於北齊（550~577）婁叡墓中的壁畫（約 570，圖版 2-11）。[13]

此外，遼寧本《洛神賦圖》中所見的人物服飾也顯示出六朝時期的特色。曹植的衣飾：包括梁冠、曲領、「V」形襟領、寬袖長袍、蔽膝及紳帶，以及笏頭履，還有他的八個侍從：兩個拉住他袍子的兩端以防墜到地面，其餘的分別拿著華蓋、遮扇和坐蓆等等，那些衣飾、物件、及圖像特色（圖版 2-1：1-3A），又可見於《宋書》所載詩人謝靈運（385~423）外出時的裝扮。這種模式與造形在六世紀時相當流行。它不但可見於顏之推（531~591）的抨擊中，而且也常見於此期的許多人物畫上。至於洛神的服飾則包括雙鬟髮型，「V」形領上衣外加半臂褶子，長裙和飄帶，外罩蔽膝等（圖版 2-1：2-1）。這樣的服飾比起《女史箴圖》中仕女的服裝（圖版 2-2：10）而言，是複雜且華麗多了，但卻常見於六世紀的人物畫中，如鄧縣磚雕人物（約 500），或敦煌 285 窟（538~539）壁畫上的女供養人等。而在洛神離去時，她所乘坐的雲車造形，包括駕車的六龍、開敞的車箱、羽翮裝飾的車輪擋板、圓頂華蓋、九斿之旗、和水禽護衛等等圖像上的特色（圖版 2-1：4-2B），都十分類似敦煌 419 窟中所見西王母（帝釋天妃）出巡的造形。既然從圖像方面來看二者如此類似，因此個人再度推斷遼寧本《洛神賦圖》祖本原構圖的創作時間應與敦煌 419 窟壁畫作成的時間（589~613）相近。再從文化背景來看，六朝時期志怪小說盛行，人神相戀的故事便是其中重要的主題之一，〈洛神賦〉的故事在這種氛圍之下更成為小說家重新詮釋的對象。同時統治階級對曹植文學成就也都予以高度的肯定與推崇，據文獻所載，陳文帝天嘉二年（560）時便有畫家製作一卷《洛神賦圖》，個人認為那很可能是現在遼寧本所根據的祖本。但因遼寧本《洛神賦圖》中的人物畫筆法反映了南宋馬和之（1131~1163 進士）的畫風，因此它本身應是一件南宋十二世紀中期的摹本。

本書第五章所探討的是遼寧本《洛神賦圖》上書法作成的年代問題。據個人研究發現，此本上的賦文與分佈狀態應是摹仿了六世紀祖本原構圖的面貌。但是卷上的書法卻顯示了十二世紀中期的風格，特別類似宋高宗（1107~1187；1127~1162 在位）學《曹娥碑》的楷書體，並結合了米芾（1051~1107）的行書風格。它的特色是，字形多呈方正，而筆劃則明顯可見隸書筆法：橫劃運筆起伏，直劃收筆尖銳，捺筆波磔

明顯。這些結字和運筆的特色，接近了四世紀早期的《曹娥碑》。但是，在某些字的捺筆卻又簡化，採以行書筆法，寫成新月形，近似宋高宗所引用米芾行書筆法的書風（圖表 5-7，5-8）。又因《曹娥碑》曾在 1150 年前後入藏於宋高宗之手，所以遼寧本《洛神賦圖》上的文字可能是在這期間由一名有機會接近高宗收藏、且學習高宗書法風格的宮廷人員所寫上去的，也因此他的書法便結合了以上所說的三種風格特色。

但這並不是說遼寧本畫卷上的這些賦文是在南宋臨摹時才由書家任憑己意添加上去的。它的出現和分佈狀態，在六朝本原來的構圖中應早已存在。因為將圖像與文字互相結合、並佈列成具有韻律感的這類表現法，正是六朝的美學特色，例見於敦煌 285 窟西魏時期所作的《五百盜賊皈佛緣》（538~539）（圖版 3-22）。換言之，遼寧本《洛神賦圖》上所佈列的賦文形式，應該是南宋臨摹時依原來既有的構圖而作成的。關於這點，我們又可以從它所使用的古體字這方面看出來。在此賦文中的某些字形保留了初唐版〈洛神賦〉（618）之前所使用的古體字，比如卷上「傍偟」兩字的左邊部首寫成「亻」是屬於初唐的古體字（在宋朝則多寫成「彳」）（圖表 5-19）。由此可知《洛神賦圖》的祖本原構圖上曾經抄錄了〈洛神賦〉全文；而在南宋臨摹此圖時，書家也同樣在圖卷上抄錄了古本賦文，所以其中也保留了一些古體字的寫法。但它同時卻在許多處省略了原賦文該有的「兮」字。這種情形正與宋高宗親筆《草書洛神賦》（遼寧省博物館藏）之文中所見相似（圖表 5-11~5-26）；因此，更可證二者關係密切。值得注意的是，本卷書家同時也嚴守了南宋當時的避諱規範：有些字，如「玄」（藝祖名）和「敬」（高祖名）都因避諱而省去末筆。但又由於「桓」（欽宗名，1100~1156）字在本賦文中書寫完整，未見變易，因此可知本賦文的抄錄是在該字被列為避諱字（1162）之前。

本書第六章主要討論北京甲本和弗利爾甲本與遼寧本《洛神賦圖》的相關性。雖然北京甲本（彩圖 2）在構圖上和遼寧本十分類似，但它卻省略了賦文。取而代之的是，北京本將各個人物活動的場景之間的距離拉近，並且多添加了一些山石樹木，以填補原屬賦文的地方。如此一來，本來在遼寧本中所見，引以為特色的<u>五幕式構圖</u>原則，在此就不明顯了。此外，在遼寧本中那種圖像與文字相互結合，在視覺所共同形成的韻律感，在此也不見了。這種排除相關賦文，而單獨只以圖像來表現故事的繪畫方法並非偶然，它所反映的是新興於十一世紀晚期到十二世紀早期之間，北宋士大夫藝術家所關注的「詩畫換位」的美學觀。這也反映了宋徽宗（1082~1135；1110~1125 在位）時期以詩句考選畫學生的文化背景。在那種新的美學風尚中，畫家多嘗試著將詩句直接轉譯為圖畫，使圖像在表意上獨立自足，而排除了藉詩文作為旁白的傳統表現法。

　　北京甲本《洛神賦圖》中人物畫的表現，同樣也反映了宋徽宗時期的風格。遼寧本《洛神賦圖》中人物的描法是採用了粗細起伏變化的吳道子（約685~758）和馬和之的畫風。但北京甲本中所見的，卻是細勁而均勻的書法運筆；那是屬於李公麟（1049~1106）學顧愷之風格的特色。這類筆法又可見於李公麟的《孝經圖》（圖版6-4）、喬仲常（活動於十二世紀中期）的《後赤壁賦圖》（圖版5-12）、傳李唐（約1070~1150）的《晉文公復國圖》（圖版5-14）、和作成於1099年的版畫《隨朝四美圖》（圖版6-3）。因此，將北京甲本《洛神賦圖》訂為北宋末年（十二世紀初期）的摹本應是相當合理的，何況當時的士大夫圈中又流行著復興六朝品味的風尚。眾所周知，顧愷之傳統與六朝時期講求平淡天真的美學觀，在北宋中、晚期時又在文人圈中再度受到重視。比如身為重要史學家、考古學家、詩人、和高官的歐陽修（1007~1072）便用「平淡」、「天真」這樣的詞彙來讚美好友梅堯臣（1002~1060）的詩。而蘇軾（1036~1101）更選擇了六朝王僧虔（426~485）的書風為自己書法的典範。甚至米芾也以王獻之（344~386）書法作為自己學習的對象。此外李公麟更認為顧愷之是中國繪畫史上最偉大的人物畫家，因此他自己許多人物畫都顯現了顧愷之的畫風。因此，在這種文化氛圍之中，畫家去臨摹一件六朝時期所作的故事畫，正好反映了當時的美學風尚。

　　然而，在北京甲本中，有許多圖像在細節上呈現前後不一致或錯誤的地方。這特別可見於曹植出現在不同場景中所穿的服飾。這說明此卷是一件臨本。由於臨畫者未能充分理解各圖像的細節，或不夠小心描摹，因此在圖像上才出現前後不一致與不合理的現象。臨者可能是服務於徽宗畫院的畫家。由於《宣和畫譜》（約編於1120）中並未曾登錄任何《洛神賦圖》，因此這件北京甲本的《洛神賦圖》摹成的時間很可能是在1120年之後，但早於1127年北宋滅亡之前。

　　就內容上而言，弗利爾甲本是這三件宋代臨摹本中最不完整的一件，它只表現出原構圖的後半段（彩圖3）。弗利爾甲本不論在構圖上或圖像上，大部分都較接近北京甲本，因此與遼寧本關係較遠；比如，它也和北京甲本般省略了賦文，而且人物描法也都屬李公麟傳統。但在同時，弗利爾甲本在許多圖像上也呈現出自己的特色，例見洛神的服飾（圖版6-11：3-2）；它應是經過了修改，所以不像北京甲本或遼寧本中所見。換言之，它可能是摹自一件與北京甲本構圖有關的中間本。又由於弗利爾甲本在曹植泛舟（圖版6-11：5-1）一景中，可見船艙前面掛了一幅馬遠和夏珪（約活動於1194~1224）風格的水墨山水畫，因此可以斷定此卷摹成的年代應在十三世紀中期之後。

　　然而在以上所見依據六朝祖本所作的三件宋代摹本之後，歷代又有許多依此而作的再摹本、轉摹本、或創作本。它們的表現特色和彼此之間的風格關係便是本書的第七章所要探討的問題。第七章所要討論的是存世〈洛神賦〉故事畫的表現類型和風格系譜。

　　依個人所見，遼寧本和北京甲本雖則都摹自六朝末期的祖本，但它們兩者本身後來又成為第二代祖本；而從這些第二代祖本中後來又產生了許多再摹本，其間並可能又有互相混合的現象。雖然如此，但這群作品在構圖上和圖像上仍可分辨出六朝模式的特色。在存世作品中可見到從宋代到清代（1644~1911）之間所作的這種「六朝類型」的再摹本至少有三件，包括：1、臺北國立故宮博物院所藏的一段描寫洛神乘雲車離去的畫面（彩圖4，臺北甲本）。此本所據的是北京甲本，但也混合了遼寧本的因子。它應是一件十三世紀的摹本。據此判斷，在南宋時已有一些遼寧本和北京甲本的混合摹本產生。2、弗利爾乙本，它可能是一件十七世紀的白描本（彩圖9）。此本在構圖上和圖像上多根據北京甲本，也無賦文；但部分圖像又與遼寧本有關係。因此，它也是一件根據兩者的混合摹本所作的再摹本。3、臺北乙本，它是丁觀鵬（活動於1726~1771）在1754年所作的摹本（彩圖5）。此本完全根據北京甲本的構圖，但在人物圖像及山水設色等方面則兼採了郎世寧（Giuseppe Castiglione，1688~1766）等人的西洋設色法，表現人物的立體感，畫面亮麗。此卷上也未錄賦文。換言之，六朝構圖模式在第六世紀創行之後，形成一種傳統，經由各種摹本一直流傳到十八世紀，成為歷代表現〈洛神賦〉故事的第一種類型，也就是「六朝類型」。

　　值得注意的是，宋代以後的藝術家，他們除了沿用上述的六朝類型以外，又自創了「宋代類型」和「元代類型」等兩種表現〈洛神賦〉故事的方法。[14]宋代類型的特色是在人物活動的四週加上內容豐富而結構十分複雜的山水背景。根據個人觀察，發現宋代畫家在表現〈洛神賦〉故事時，除了在情節內容上採用六朝原型外，更運用兩種表現法去詮釋這則古代的愛情故事。其中一種方法是在六朝連續式構圖和人物圖像上，加上了大量的宋代山水背景，如北京乙本（彩圖6）和大英本的《洛神賦圖》（彩圖7）中所見。另一種方法則是採用一系列的單景式構圖，表現出宋代人物圖像和山水背景，如北京丙本的《洛神賦圖》（彩圖8）所表現的便是全本〈洛神賦〉故事中的〔驚豔〕一景。

　　北京乙本舊標為《唐人仿顧愷之〈洛神賦圖〉大本》。此本雖在構圖上取法遼寧本和北京甲本，但在情節上則增補了一些前二本中所未見之處，目的是使整個故事的表現更為完整，而在背景方面也增加了許多結構複雜的山水和雲霧，使畫面顯得十分

熱鬧。此外，在人物的服飾上也加以變化，增加了許多華麗的裝飾，因而失去了原有的單純之美。值得注意的是，畫家將賦文擇句寫於框中，規律地標示在相關圖像的上方附近。這種圖像與文字結合與佈局的設計顯得呆板，已失去遼寧本中所見那種生動活潑又富於變化的圖文互動關係。

而大英本《洛神賦圖》便是根據北京乙本所臨摹而成的。它可能摹成於十五到十六世紀之際。此本失去前段，但從內容上、構圖上、和圖像上、以及題記的方式上，都可見它是臨摹北京乙本而成的。不過它在山水表現上增加了許多細節，顯露了明代仇英（活動於 1510~1552）所畫《琵琶行圖》（圖版 7-10，納爾遜美術館）的時代風格。至於北京丙本《洛神賦圖》則是以單景式構圖表現了《洛神賦圖》的第一幕〈邂逅〉中的第三景，即曹植初見洛神的〔驚豔〕一段。圖中男女主角和侍從都穿戴宋代服飾，且背景明顯地表現出宋代山水畫風。據此可判此畫應是宋人創作。以上九件《洛神賦圖》的內容與年代的推斷，可參見本書的附錄二。

到了元代（1260~1368），畫家更以最精簡的方法來表現〈洛神賦〉的故事，而產生了第三種類型，特色是只以單幅標幟式構圖來表現洛神圖像，比如衛九鼎（約活動於十四世紀中晚期）所作的《洛神圖》（1368）（圖版 7-15，臺北國立故宮博物院）。這種簡約的表現，成為許多明（1368~1644）、清（1644~1911），乃至於近代畫家，包括溥心畬（1896~1963）等人表現〈洛神賦〉故事的另一種新模式。畫家往往以女子站在江面或岸邊，加上各種象徵物，如松、菊、芙蕖等，來指認洛神的身份，或題上〈洛神賦〉的全文或擇句，或自作新詩而用賦中典故等等方法，來提示該圖的故事性。因此，它可看做是另一種利用簡單明白的標幟式圖像，來表現故事畫的方法。

綜述本書的內容，主要處理了五方面的問題：第一，在於了解〈洛神賦〉的創作背景及美學特色。第二，為探究遼寧本《洛神賦圖》如何以圖畫方式去表現〈洛神賦〉一文的故事情節與美學特質；也就是繪畫作品在轉譯文學作品時會牽涉到的一些問題。第三，為詳析遼寧本的表現特色，並從漢到六朝故事畫發展的脈絡與例證中，去為遼寧本的祖本《洛神賦圖》斷代，同時解釋這個祖本成畫時的文化背景。第四，便是比較遼寧本、北京甲本、和弗利爾甲本的表現特色，並推斷它們各自摹成的年代。最後，則是就傳世所見的各種《洛神賦圖》和《洛神圖》，建構出歷代表現〈洛神賦〉故事畫的三種類型它們之間的和風格系譜。個人希望藉由這些對〈洛神賦〉故事畫各種相關問題的思考與處理，能有效幫助我們對其他故事畫的研究。

第一章
曹植與〈洛神賦〉

　　曹植所作的〈洛神賦〉是以第一人稱描述了他在黃初四年（223）從京師（洛陽）東返，經洛水，與洛水女神相遇，被她非凡的美艷所吸引，兩人之間互相傾慕，後來又分離的哀傷戀情。[1]故事的序幕在曹植與隨從離開洛陽後展開。首先是主僕一行人在傍晚時分走到了洛水邊上；在那兒，曹植邂逅洛神，並驚覺於洛神的無比美艷。其次，他們因互相傾心而互贈禮物。但稍後，曹植一則顧慮兩人身分的不同，一則害怕自己的深情會被洛神欺騙，所以改變了心意。洛神有感於這個變化，傷心萬分。接著，在幾經猶豫徘徊之後，她終於決定離去。曹植見狀馬上遺憾不已；他雖即刻追溯她的行蹤，但卻無跡可尋。於是，他只好無奈地徹夜坐待，但已於事無補。最後，在天亮之後，他只好與隨從駕車東歸；但他在心中仍然眷念著前一天傍晚在洛水邊上所發生的短暫而令人傷感的戀情。

　　賦文很短，只有一七六行，但辭藻華美，形象生動，在節奏和用韻方面變化鮮活。這些藝術上的特色，使得〈洛神賦〉成為千古絕唱，吸引了歷代學者的關注。[2]有趣的是，學者所關注的多為〈洛神賦〉內在的問題，如它作成於何時，具有什麼意涵等。而藝術家們卻不管這些史實的考證。他們多只看它的表面，而把它當作是曹植和甄后（182~221）之間真實的戀情，並加上自己的詮釋，重新表現在詩文、戲劇、小說、繪畫、和電影上。

本章首先將簡介曹植的生平，以及他創作〈洛神賦〉的背景；其次再仔細解讀賦文；最後並討論此賦作成的時間和它的象徵意義。

一、曹植創作〈洛神賦〉的背景

曹植是中國歷史上最偉大的詩人之一。根據六朝山水詩人謝靈運（385~433）的看法，曹植的才氣縱橫，所謂「才高八斗」無可倫比：

> 天下才有一石，曹子建獨占八斗，
>
> 我得一斗，天下共分一斗。[3]

但是在現實生活中，這位「才高八斗」的詩人卻遭遇坎坷（參見附錄一：曹植生平大事簡表）。這主要歸因於他和他的二哥曹丕（186~226）之間長期的競爭。眾所周知，曹植為曹操（155~220）的第四子。曹家父子多能詩文，且對漢（前206~後220）末的文學和政治影響重大。曹操和次子曹丕，二人不但能詩文，且左右當時的政局。[4]曹操崇尚刑名而不重儒家，取人以才而不以道德為考量。建安（196~220）年間天下名士群集於當時的政治中心—河南的鄴城；他們的文章特色是表現個人的感情與氣魄，稱為「建安風骨」。[5]曹氏父子的文學作品也表現出同樣的特色。曹操本人文武兼備而長於四言詩，因此蘇軾在〈赤壁賦〉中才說他「橫槊賦詩」。[6]雖然曹操於建安十三年（208）在湖北赤壁之戰中敗於孫權（185~252）和劉備（162~223）的聯軍，而無法將他的勢力伸展到長江以南，但是他卻能統一中原，稱霸北方。曹丕為曹操次子。正如曹操一般，曹丕也是文武兼備，長於詩與文，特別為人所知的是他的〈典論論文〉。[7]建安七年（202），曹丕擊敗袁熙（202卒）後，奪取其妻甄氏。曹操長子早喪，曹丕由於居長，又有戰功，因此被立為嫡子繼承家業的希望極大。曹植與曹丕為同母兄弟，秉賦穎異，十歲能誦詩文。曹操對他寵愛有加，有意立他為繼承人。因此，兄弟之間競爭激烈，兩人且都有謀士代為策劃。吳質（177~230）、邢顒、和崔琰（159~216）等三人協助曹丕；而楊脩（173~219）、丁儀（220卒）、和其弟丁廙（220卒）等三人則為曹植謀略。[8]結果是曹丕勝利，成為曹操的繼承者。

東漢獻帝建安二十五年（西元220），曹操一死，曹丕便廢獻帝（181~234；196~220在位）而自立（魏文帝，220~226在位），國號魏，年號延康，建都洛陽，並立甄氏為皇后。[9]曹丕對曹植曾與他的競爭行為一直心存猜忌與怨懟，自即帝位後便採取諸多報復行動。他先命曹植及其他兄弟離開京城，各就屬地；同時又分派官員監

視他們。隨後他又常藉故譴責與懲罰曹植；而且不斷地改變曹植的封地，使他常常遷徙，不得長駐一地；甚至誅殺曹植身邊的謀士如丁氏兄弟，以斷其羽翼。此外，他更不合人性地命令曹植：除非得到他的允許，否則不得與太后及其他親屬接觸，以此孤立曹植。[10]又，為了控制曹植，曹丕也常以不同理由命令他入朝。黃初二年（221），曹丕命曹植入朝，並命他反省平日言辭的不當。曹植因此而作〈責躬詩〉。黃初四年（223），曹丕又命諸王到洛陽「迎節氣」，以此來測試各地諸王的忠誠度。[11]有感於這種種的虐待，曹植心中常感感愴，因此他這時期的作品中多流露出憂傷的情緒。這與他在建安時期所作詩文中，那種明朗而意氣風發的氣氛形成了明顯的對比。[12]〈洛神賦〉便是他於黃初年間，在曹丕對他種種的磨難中所作成的。為了討論上的方便，個人在此先將此賦文逐句列出如下。[13]

〈洛神賦〉

韻腳及代號 （1）an （2）ong （3）yue （4）u （5）ü （6）yi （7）āng （8）en （9）o （10）yu

1.　黃初三年，[14]（1）（an）
2.　余朝京師，
3.　還濟洛川。（1）
4.　古人有言，（1）
5.　斯水之神名曰宓妃。[15]
6.　感宋玉對楚王神女之事，[16]
7.　遂作斯賦。
8.　其詞曰：
9.　余從京域，
10.　言歸東藩。[17]（1）
11.　背伊闕，
12.　越轘轅。（1）
13.　經通谷，
14.　陵景山。[18]（1）
15.　日既西傾，
16.　車殆馬煩。
17.　爾迺稅駕乎蘅皋，
18.　秣駟乎芝田。（1）

19.　容與乎陽林，
20.　流眄乎洛川。[19]（1）
21.　於是精移神駭，
22.　忽焉思散。（1）
23.　俯則未察，
24.　仰以殊觀。（1）
25.　覩一麗人，
26.　于巖之畔。（1）
27.　乃援御者而告之曰：
28.　「爾有覿於彼者乎？
29.　彼何人斯？
30.　若此之艷也！」
31.　御者對曰：
32.　「臣聞河洛之神，
33.　名曰宓妃。
34.　然則君王所見，
35.　無迺是乎？

36. 其狀若何？

37. 臣願聞之。」

38. 余告之曰：

39. 「其形也，翩若驚鴻，(2)(ong)

40. 婉若游龍。(2)

41. 榮曜秋菊，

42. 華茂春松。(2)

43. 髣髴兮若輕雲之蔽月，(3)(yue)

44. 飄颻兮若流風之迴雪。(3)

45. 遠而望之，

46. 皎若太陽升朝霞。

47. 迫而察之，

48. 灼若芙蕖出綠波。

49. 穠纖得衷，

50. 脩短合度。(4)(u)

51. 肩若削成，

52. 腰如約束。(4)

53. 延頸秀項，

54. 皓質呈露。(4)

55. 芳澤無加，

56. 鉛華弗御。(5)(ü)

57. 雲髻峨峨，

58. 脩眉聯娟。(1)(an)

59. 丹唇外朗，

60. 皓齒內鮮。(1)

61. 明眸善睞，

62. 靨輔承權。(1)

63. 瓌姿艷逸，

64. 儀靜體閑。(1)

65. 柔情綽態，

66. 媚於語言。(1)

67. 奇服曠世，

68. 骨像應圖。(4)(u)

69. 披羅衣之璀璨兮，

70. 珥瑤碧之華琚。(5)(ü)

71. 戴金翠之首飾，

72. 綴明珠以耀軀。(5)

73. 踐遠遊之文履，(5)

74. 曳霧綃之輕裾。(5)

75. 微幽蘭之芳藹兮，

76. 步踟躕於山隅。(5)

77. 於是忽焉縱體，(6)(yi)

78. 以遨以嬉。(6)

79. 左倚采旄，

80. 右蔭桂旗。(6)

81. 攘皓腕於神滸兮，(6)

82. 采湍瀨之玄芝。(6)

83. 余情悅其淑美兮，(6)

84. 心振蕩而不怡。(6)

85. 無良媒以接懽兮，(6)

86. 託微波而通辭。(6)

87. 願誠素之先達兮，(6)

88. 解玉珮以要之。(6)

89. 嗟佳人之信脩兮，(6)

90. 羌習禮而明詩。(6)

91. 抗瓊珶以和予兮，(6)

92. 指潛淵而為期。(6)

93. 執眷眷之款實兮，(6)

94. 懼斯靈之我欺。(6)

95. 感交甫之棄言兮，20 (6)

96. 悵猶豫而狐疑。(6)

97. 收和顏而靜志兮，(6)

98. 申禮防以自持。(6)

99. 於是洛靈感焉,

100. 徙倚傍徨。(7)(āng)

101. 神光離合,

102. 乍陰乍陽。(7)

103. 竦輕軀以鶴立,

104. 若將飛而未翔。(7)

105. 踐椒塗之郁烈,

106. 步蘅薄而流芳。(7)

107. 超長吟以永慕兮,

108. 聲哀厲而彌長。(7)

109. 爾迺眾靈雜遝,

110. 命儔嘯侶。(5)(ü)

111. 或戲清流,

112. 或翔神渚。(4)(u)

113. 或采明珠,

114. 或拾翠羽。(5)

115. 從南湘之二妃,21

116. 攜漢濱之游女。22(5)

117. 歎匏瓜之無匹兮,

118. 詠牽牛之獨處。(4)(u)

119. 揚輕袿之猗靡兮,

120. 翳脩袖以延佇。(4)

121. 體迅飛鳧,(4)

122. 飄忽若神。(8)(en)

123. 陵波微步,

124. 羅襪生塵。(8)

125. 動無常則,

126. 若危若安。(1)(an)

127. 進止難期,

128. 若往若還。(1)

129. 轉眄流精,

130. 光潤玉顏。(1)

131. 含辭未吐,

132. 氣若幽蘭。(1)

133. 華容婀娜,

134. 令我忘餐。(1)

135. 於是屏翳收風,

136. 川后靜波。(9)(o)

137. 馮夷鳴鼓,

138. 女媧清歌。(9)

139. 騰文魚以警乘,

140. 鳴玉鸞以偕逝。(6)(yi)

141. 六龍儼其齊首,

142. 載雲車之容裔。(6)

143. 鯨鯢踊而夾轂,

144. 水禽翔而為衛。(6)

145. 於是越北沚,

146. 過南岡。(7)(āng)

147. 紆素領,

148. 廻清陽。(7)

149. 動朱脣以徐言,

150. 陳交接之大綱。(7)

151. 恨人神之道殊兮,

152. 怨盛年之莫當。(7)

153. 抗羅袂以掩涕兮,

154. 淚流襟之浪浪。(7)

155. 悼良會之永絕兮,

156. 哀一逝而異鄉。(7)

157. 無微情以效愛兮,

158. 獻江南之明璫。(7)

159. 雖潛處於太陰,

160. 長寄心於君王。(7)

161. 忽不悟其所舍，

162. 悵神宵而蔽光。(7)

163. 於是背下陵高，

164. 足往神留。(10)(yu)

165. 遺情想像，

166. 顧望懷愁。(10)

167. 冀靈體之復形，

168. 御輕舟而上溯。(4)(u)

169. 浮長川而忘返，

170. 思綿綿而增慕。(4)

171. 夜耿耿而不寐，

172. 霑繁霜而至曙。(4)

173. 命僕夫而就駕，

174. 吾將歸乎東路。(4)

175. 攬騑轡以抗策，

176. 悵盤桓而不能去。(5)(ü)

二、〈洛神賦〉的文章結構與美學特色

　　如上所示，〈洛神賦〉一文共包括一七六句，其中二十句為散文（句1~8，27~38），而一五六句為韻文（句9~26，39~176）。基本上，賦文的序言（句1~8）和曹植與御者的對話（句27~38）為散文，而故事的敘述則全以韻文寫成（句9~26，39~176）。以長度而言，本賦文相當簡短，因此可歸為「小賦」類。但以結構而言，本賦一開始便以曹植和御者對話作為引子，然後再敘述故事。這種風格是綜合了「騁馳賦」和「騷體賦」等大賦的結構特色。為明此點，在此必要簡述漢代之前「賦」的發展。23

　　「賦」是一種敘述文體。它與「比」和「興」共成為《詩經》寫作的三種表現方法。24但「賦」實則也用以「體物言志」。25換言之，雖然「賦」這種文體在本質上是屬於敘述性或描寫性，但其目的還是在傳達作者心中的情感。早在西元前八世紀的春秋時代（前770~前481），這種文體便開始發展，成為簡短且不押韻的詩句形式，稱為「短賦」，例見鄭莊公（前756生）的〈大隧〉。26在戰國時期（前403~前221），這種「短賦」漸漸演變為結構複雜而篇幅較長的「大賦」。而「大賦」又分為「騷賦」、「說理賦」、和「騁馳賦」等三類；每類各具結構上的特色。「騷賦」以屈原（前343~前277）的〈離騷〉為代表；特點是它繼承了《詩經》的抒情傳統，27和本身優美的辭藻，以及音節長短變化豐富的韻文。28「說理賦」則以荀子（前340~前245）的〈禮賦〉和〈智賦〉為代表，其中精采地論辯了儒、道二家的哲理。「騁馳賦」則以司馬相如（前179~前141）的〈上林賦〉和〈大人賦〉為代表，二者都虛設一段「主客對話」作為引子，然後便是一大篇想像豐富、辭藻華麗、描寫詳盡的敘述韻文。這種利用簡短的「主客對話」作為主文楔子的寫作技法實是結合了《莊子》

一書（前三世紀作成），以及蘇秦（前 317 卒）和張儀（前 309 卒）等戰國時期縱橫家的辯論方法。[29]

　　這種描述詳盡、篇幅又長的「騁馳賦」在西漢（前 206~後 8）時期蔚為風氣。與之相對的是「短賦」，約興起於西元前 100 年左右，著名的代表作是〈神女賦〉和〈高唐賦〉（原傳為宋玉作）。[30]「短賦」盛行於後漢（25~220）時期，以張衡（78~139）的〈歸田賦〉和曹植的〈洛神賦〉為代表。簡言之，曹植的〈洛神賦〉在結構上和性質上，分別吸收了「騷體賦」簡短的篇幅和抒情性，以及「騁馳賦」中「主客對話」為楔子的方式。至於〈洛神賦〉中的用語和詞彙也反映了上述諸賦的影響，特別是〈離騷〉和〈神女賦〉等二件作品。這點詹瑛、吳相洲、和 Whitaker 都已指出。[31] 至於〈洛神賦〉一文之所以特別感人的原因，除了故事情節引人，賦文詞句華美，兼具描述與抒情效果之外，最重要的是，此文通篇所流露出來的音樂性。[32]

　　〈洛神賦〉之所以呈現豐富的音樂性，依個人所見，實是作家運用了極高度的文字技巧，主導了長短句的穿插、和韻腳的轉換，使二者靈活變化所致。如以上賦文所見，在那一五六句的韻文當中，每句字數長短不一，有的短到只有三字，長者可到九字。依此可分為兩類：一為短句，標準是四言（及少數五言）或更少；一為長句，標準是六言，或更多。這兩種句型模式分別來自兩個不同的傳統，並且表達了不同的情緒。短句節奏明快，源自《詩經》傳統，在賦文中多用來表現明顯的形象（如句 39~42，49~68）、快捷的動作（如句 77~80，121~138，145~148，163~166）、和驚訝之感（如句 99~102）。長句旋律沉緩，承繼〈離騷〉傳統，多用以抒發哀傷、憂鬱（如句 103~108，115~120，139~144，149~162，167~176）、和猶疑不安（如句 83~98）的情緒。值得注意的是，曹植在這一五六句韻文中，竟能均衡各半地使用了這長、短兩種句型。[33]

　　這些長句和短句各自成群，並和諧地組合在一起，有時同押一個韻，如短句 77~80 和長句 81~98 同押「yi」韻；短句 99~102 和長句 103~108 同押「āng」韻。而這些相同的韻腳有時又會在其他的段落中再度出現，有如音樂中重複出現的旋律，如句 139~144 重複前面的「yi」韻；句 145~162 重複前面的「āng」韻。但是，有時，同一群長句或短句之內卻押了二種不同的韻，用以營造出聲韻的變化，如句 49~56 用「u」韻，但 57~66 卻用「an」韻。這些句型和句群的長短不一，不但在視覺上展現了篇幅段落的膨脹與收縮，同時在節奏上也造成了輕重緩急的轉換；再加上各段長短句群內部、以及相互之間種種音韻上的變異或重複，使得整篇賦文產生了極為豐富的音樂效果。也正由於這種特殊的音樂效果，使得〈洛神賦〉成為曠世名作，令人著迷。

假使沒有這些交響樂般的音樂性，只靠賦中那些華美的辭藻，恐怕無法如此強烈地吸引歷代的讀者。這也是為何曹植其他名著，如〈美女篇〉等作品，雖也使用了〈洛神賦〉中類似的辭句，但卻無法產生像〈洛神賦〉那般具有音樂性的吸引力的原因所在。[34] 依六朝時期的音韻學家沈約（441~513）所見，這種音樂特質有如天籟，在曹植之前從來沒有任何一個文學家曾經體會到；而縱使是曹植，也只在他的〈洛神賦〉中偶一掌握，但在其他賦中則未能表現這種特色。因此他說：

> 以〈洛神〉比陳思他賦，有似異手之作。故知天機啟，則律呂自調；六情滯，則音律頓舛也。[35]

那麼，到底曹植是在什麼情況下寫成這篇千古絕唱？而它真正的意涵又是什麼呢？

三、〈洛神賦〉的創作年代與象徵意涵

〈洛神賦〉作成的年代是個具有爭議性的問題。雖然曹植在賦文一開始時便標明「黃初三年（222），余朝京師，還濟洛川」（句1~3），這樣的聲明與《魏志》曹植本傳中所載相符。[36] 但又有學者認為，曹植入京朝觀是在黃初四年（223）而非三年。到底曹植是在黃初「三年」還是「四年」到洛陽朝見曹丕？這問題從第七世紀以來，學者便爭論不休。這些學者可分為兩派。第一派，認為「三年」說的學者，包括丁晏（1794~1875）、朱緒曾（1821~1850）、石雲濤、徐公持、洪隆順、黃彰健、和顧農等人。他們主張曹植分別在黃初「三年」和「四年」兩度到洛陽去朝見曹丕，因此賦文中所說的「三年」是對的。不過《魏志》曹植本傳中卻只記下他在「四年」入觀，而不見記載「三年」入京之事。為何如此？原因不明。[37] 第二派，認為「四年」說的學者，包括李善（689卒）、何焯（1661~1722）、鄧永康、江舉謙、阮廷卓、繆越、趙幼文、雷家驥、羅敬之、和陳祖美等人。[38] 他們的看法較為複雜。他們都仔細研究曹丕和曹植在黃初三年和四年中的活動，而認定曹植是在黃初四年入京，〈洛神賦〉也作於同年。他們都認為「三年」之說絕不可能，因為當年曹丕東巡，不在洛陽，曹植自不可能於該年入朝。[39]

這些學者進一步指出曹植是在黃初「四年」夏天與其三兄任城王曹彰（223卒）、和五弟白馬王曹彪（251卒），同應曹丕「詔諸王入朝」之命而赴洛陽。該次朝觀的結果以悲劇收場。曹丕因不滿曹彰平日與曹植過於親近，而且言行態度強硬，因此設局加以酖殺。到了七月，當曹植與曹彪準備一同東返封地時，曹丕又下令禁止兩人同

行。[40]曹植內心充滿悲忿，因此在東行路上作了〈贈白馬王彪詩五首並序〉。雷家驥指出由於詩中許多地名如「洛川」、「太谷」都出現在〈洛神賦〉中，因此，他認為此賦也應同時作於此一東行途中。[41]個人認為曹植在〈贈白馬王彪詩並序〉中，慷慨悲忿之情泛乎言辭，反覆不絕，哀思難盡，動人肺腑，其感人之深可比〈洛神賦〉。依其情緒之波動程度與藝術成效之高超而言，二者之創作時間應極接近，而其創作背景應也相關。

假使事實如此，但為何曹植會在賦中序言裡說「黃初三年，余朝京師」呢？何焯（1661~1722）認為曹植是故意錯記年代的，因為曹植心中仍效忠於漢朝，所以把黃初元年（220）仍算作是漢獻帝延康元年；如此則黃初「四年」便算為「三年」。[42]但這種說法並不完全令人信服。郭沫若（1892~1978）對何焯將曹植解釋成「心存漢闕」的人這一點極不贊同。他認為曹氏父子對漢朝都未存效忠之心，因此曹丕才會在延康元年（220）取而代之；所以，這種解釋無法令人接受。[43]繆越對這個問題的解釋較為簡單，也較令人信服。他嘗試去解釋這紀年上的錯誤是如何造成，而不是解釋它是因什麼動機而造成。他認為原本古字「四」是寫作四個橫劃，而現本紀年上的錯誤是因為後人抄寫〈洛神賦〉時把原來黃初「四」（四個橫劃）年誤漏一筆而變成「三」年之故。如果事實是如此的話，那麼這種誤抄的現象應該產生在唐朝（618~907）以前，因為當李善在編《文選》和註〈洛神賦〉時已經提出這個年代方面的矛盾了。[44]

那麼，〈洛神賦〉一文到底要傳達什麼樣的訊息？關於這個問題，歷代以來，學者的看法莫衷一是。早自唐代以來，〈洛神賦〉便一直被認為是一件帶有諷喻性質的作品。但由於賦中的「洛神」究竟是指何人的問題難以確定，因此全文的象徵意涵便有各種解釋。大抵說來，古今學者對此賦的解讀法可以歸為兩種：第一種是把賦中故事看作是曹植和甄后之間真實的愛情故事，而其中的「洛神」應是甄后。第二種是把此賦看成政治諷喻，賦中的「洛神」或指曹植自己、或指曹彰、或指丁廙和丁儀兄弟而言。

先看第一種解釋。從李善開始，有些學者便把〈洛神賦〉當作是一件發生在曹植和甄后之間單純的愛情故事。根據《魏志》〈甄后傳〉，甄氏淑美聰慧，初嫁袁紹（201卒）次子袁熙為妻。建安七年（202），曹丕滅袁熙，見其美艷，遂奪為妻。[45]黃初元年，曹丕稱帝，立甄氏為后。因甄氏年長曹丕五歲，日久色衰愛弛，甄后有怨。黃初二年（221）曹丕遂賜甄后自盡。[46]李善認為曹植一直愛慕他的兄嫂甄后；因此他在註〈洛神賦〉的文中說：曹植於黃初四年入朝時，甄后已死。曹丕故意將甄后所用之「金縷玉帶枕」賜予曹植。曹植睹物思人，因此作〈感甄賦〉以抒哀情。後來，甄后之子魏明帝（205生；226~238在位）即位，才將〈感甄賦〉題目改為〈洛神賦〉以諱其事。[47]

　　李善對〈洛神賦〉這種浪漫的詮釋吸引了唐代的許多藝術家。詩人如元稹（779~831）的〈代曲江老人百韻〉，及李商隱（813~858）的〈涉洛川〉和〈東阿王〉詩中都取這則悲戀故事為典故。[48]此外，薛瑩（生卒年不詳）更將這則故事改寫成新的小說《龍女傳》。[49]唐代藝術家以這種浪漫的態度去解讀〈洛神賦〉，實則反映了當時人對非法的婚外情所抱持的一種較開放的態度。唐代皇室中這類亂倫的例子不少，比如唐高宗（628生；650~683在位）納其父太宗（599生；626~649在位）的才人武則天（624生；690~705在位）為后；而唐玄宗（685生；713~755在位）納其子壽王之妃楊玉環（756卒）為貴妃等。[50]但是，李善這樣的看法只是片面之見，它並未被所有唐代學者所接受。比如，比李善稍晚的呂延濟（活動於八世紀中期）和同時的劉良、張銑、呂向、和李周翰等五位學者，他們在共同註解《文選》時，對其中所收的〈洛神賦〉該如何解讀一事全然避而不談。這表示他們因無法確定此賦的真正涵義，因而保持了較為審慎的態度。[51]唐代以後多數的學者大都質疑李善的看法，也不相信〈洛神賦〉是一則曹植和任何女子之間所曾真實發生過的愛情故事。[52]

　　再看第二種解釋。自從十七世紀以來，學者如張溥（1602~1641）、何焯、丁晏（1794~1875）、朱緒曾（1796~1866）、Whitaker、和吳相洲等人，都將〈洛神賦〉看作是一件具有政治諷喻性的作品，並且分別將「洛神」連想為曹植、曹彰、或丁氏兄弟等人。他們懷疑曹植愛上其嫂甄后的真實性，因為後者比他整整大了十歲。同時，他們也指出：當黃初年間，曹丕一即位後便對曹植百般挑剔、降爵徙封。在那種情況下，曹植膽敢流露他對甄后的愛慕？[53]基於此，這些學者認為〈洛神賦〉極可能隱藏了某種政治意涵。因此，有些學者便認為賦中的「洛神」是仿〈離騷〉中「宓妃」的意涵，象徵著具有德性且永遠效忠於君主的臣子。換言之，賦文中的「洛神」與曹植二者之間是屬於臣子與君主的關係。而這隱喻了在現實上身為臣子的曹植與作為君主的曹丕兩人。換言之，「洛神」既可能是曹植的自喻，那麼她那句情真意摯的話：「長寄心於君王」（句160），便應解讀為曹植對曹丕的忠心表白。這些學者並引史實，證明曹植這番表白的確產生了效果，因為此後曹丕對他的態度似乎有了改善：二年後，曹丕在東巡途中特別到曹植的封地雍邱（河南杞縣）去探訪，並且增賜他每年五百戶的稅收。[54]

　　然而，現代學者如繆越和詹瑛等人卻認為〈洛神賦〉是關於友情的諷喻之作；只不過，二者對「洛神」的角色所指何人，各自認定有所不同。繆越認為「洛神」應指曹植的三兄曹彰。曹彰與弟弟曹植感情極好，而又長於軍事，武功彪炳，為此，曹植常有詩賦加以贊頌。[55]傳說曹彰在其父曹操剛去世時，便想擁立曹植為君。曹彰對曹

植的厚愛，及他的武功成就，加上他耿直的個性，使得登上皇位的曹丕極為不安，因此在黃初四年趁召諸王入朝時酖殺了他。[56] 繆越認為曹植因曹彰的去世而悲慟萬分，因此作了此賦加以悼念：賦中的「洛神」之美，象徵了曹彰的美德；而洛神與曹植之間的親密對話，則是黃初元年到四年之間，曹彰與曹植兩人真正談過的話。比如，繆越將賦中曹植「收和顏而靜志兮，申禮防以自持」兩句（句97~98），解讀為曹植用障眼法回溯當年曹彰想擁立他登基，但他因思及曹丕為嫡長，為遵守禮法而必須辭讓的事實。此外，繆越又將「悼良會之永絕兮，哀一逝而異鄉」兩句（句155~156）解讀為曹彰在臨死之前對曹植所說的永別之言。至於「雖潛處於太陰，長寄心於君王」兩句（句159~160），他則解讀為曹彰向曹植表達他永遠不變的情意。[57]

詹瑛的解讀卻又是另外一回事。他將「洛神」連想成丁氏兄弟。如前所述，丁氏兄弟為曹植最得力的謀士，在曹植與曹丕互相爭寵之時扮演了重要的角色。因此，當曹丕一即位，便誅殺了丁氏兄弟；而曹植也開始孤獨地承受他一連串被貶黜、遷徙與孤立的生活。詹瑛認為：曹植在黃初四年曹彰被酖之後，倍感孤獨而更懷念丁氏兄弟。也因此，他認為賦中曹植與「洛神」的愛情，應是曹植借以隱喻他與丁氏兄弟之間的友情而言。也因此洛神向曹植所發的誓言：「雖長處於太陰，長寄心於君王」兩句（句159~160），應解讀作丁氏兄弟被殺之前曾向曹植表示永遠忠誠的言語。[58]

四、小結

以上這些諷喻式的解讀，都是學者們將賦中的某些文句與當時相關的歷史事件和文化脈絡連繫而形成的獨到見解。[59] 有趣的是，這種種學術性的詮釋對於後代圖繪〈洛神賦〉的畫家似乎並未產生什麼影響。畫家們所關心的，遠非如何解析〈洛神賦〉的內文，或它與真實的歷史事件有何關係。他們所關注的，在於如何詮釋和表現這則美麗而哀傷的戀情和詩意。事實上，自從東晉明帝（299生；322~325在位）開始，許多古代畫家都著迷於這篇賦文，而紛紛將它圖繪成故事畫卷。[60] 目前傳世的九件《洛神賦圖》當中，有六件基本上是根據同一個構圖；而其中的三件，分別藏在遼寧省博物館（遼寧本，彩圖1）、北京故宮博物院（北京甲本，彩圖2）、和美國華盛頓弗利爾美術館（弗利爾甲本，彩圖3）。這三件《洛神賦圖》都是宋代的摹本。原來的祖本傳說是顧愷之所作，現已不存。以下本書將個別討論這三件圖卷在構圖方面和圖像方面的特色；各卷摹成的年代；祖本究竟作於何時；它與顧愷之有無關係；以及這三件摹本之間彼此有何關聯等等錯綜複雜、卻又十分有趣的問題。

28

第二章
遼寧本《洛神賦圖》的表現特色
與相關問題

　　本章主要將討論有關遼寧本《洛神賦圖》的戲劇式結構和圖文互動的關係，以及畫者是否為顧愷之等等的相關問題。遼寧本《洛神賦圖》（26×646公分，彩圖1，圖版2-1）是一幅以山水為背景的人物故事畫卷。畫面以連續式構圖法由右向左展開。畫中的山水只是由簡單的山群和樹林所組成。它們佈列在畫幅的最下方，創造出許多半開放式的空間，形成了畫面的近景，表現出有限的景深。畫中所有的人物大多以四分之三的側面朝著觀眾。他們在四周山水圍繞中顯得十分醒目。賦文被分為許多長短不同的段落，優美地和相關的附圖結合，分佈在畫幅上高低不同的位置，形成了視覺動線上的起伏變化。所有物像的造形柔和，姿態優雅，大小比例的變化協調有致，創造了視覺上的韻律感。這種種設計，使得整卷故事畫呈現出像一齣優雅的歌舞劇那樣動人的視覺效果。依個人的解讀，這樣的歌舞劇在結構上共分為五幕。除開始和結尾兩幕各包括三個場景外，其他三幕各包括二個場景。也就是說，這卷戲劇式的故事畫原來包括了五幕十二景，由右向左依次展開，但現在有些部分已經佚失。目前所見本卷的畫面結構與賦文佈列的情況如下（圖版2-1結構說明）：

　　　　第一幕：〈邂逅〉（圖版2-1：1）

　　　　　　第一景：〔離京〕（佚）

　　　　　　第二景：〔休憩〕（佚）

　　　　　　第三景：〔驚豔〕（圖版2-1：1-3A，1-3B）

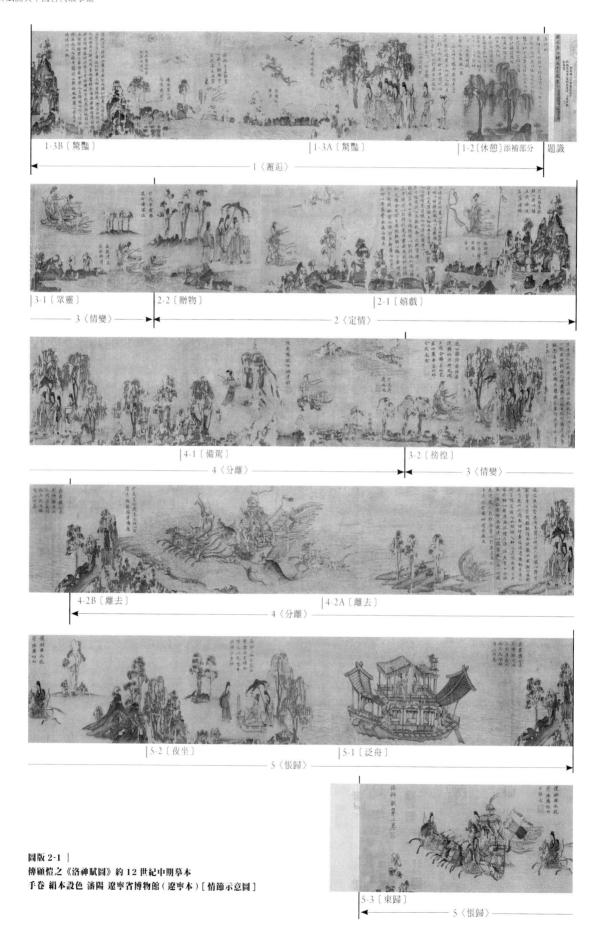

圖版 2-1 |
傳顧愷之《洛神賦圖》約 12 世紀中期摹本
手卷 絹本設色 瀋陽 遼寧省博物館（遼寧本）[情節示意圖]

第二幕：〈定情〉（圖版 2-1：2）

　　　第一景：〔嬉戲〕（圖版 2-1：2-1）

　　　第二景：〔贈物〕（圖版 2-1：2-2）

第三幕：〈情變〉（圖版 2-1：3）

　　　第一景：〔眾靈〕（圖版 2-1：3-1）

　　　第二景：〔徬徨〕（圖版 2-1：3-2）

第四幕：〈分離〉（圖版 2-1：4）

　　　第一景：〔備駕〕（圖版 2-1：4-1）

　　　第二景：〔離去〕（圖版 2-1：4-2A，4-2B）

第五幕：〈悵歸〉（圖版 2-1：5）

　　　第一景：〔泛舟〕（圖版 2-1：5-1）

　　　第二景：〔夜坐〕（圖版 2-1：5-2）

　　　第三景：〔東歸〕（圖版 2-1：5-3）

一、戲劇式的構圖與特殊的圖文轉譯法

　　可惜，由於歲月摧殘，此卷的絹質破損，某些畫面已佚，而某些畫面上的人物和景觀也漫漶不清，如在第一幕〈邂逅〉中，最前面的兩景：〔離京〕和〔休憩〕，已全然不見；而第三幕〈情變〉中的第一景：〔眾靈〕的一部分也已經遺失。值得慶幸的是，以上這些實質上的破損，並未嚴重地傷害到整體構圖的大要。我們還可在其中看出它如何有效地以圖像和文字共同轉譯了賦文中獨特的美感，特別是它的音樂性。以下依序來欣賞這五幕歌舞劇般的故事畫。

（一）第一幕：〈邂逅〉

　　目前本卷一開始所見的是曹植乍見洛神，深深為她的美艷所吸引的情景。這樣的開場表現的是第一幕〈邂逅〉中的第三景：〔驚豔〕。在它之前本來應該還有〔離京〕和〔休憩〕兩個場景，但這兩景已經佚失。現在所見的只是一些簡單的樹石和二十列小楷書，內容所抄錄的是〈洛神賦〉題目和賦文開端的三十八句文字（句1~38）（圖版 2-1：1-3A）。如畫面所見，這段賦文的佈列如下：

〈洛神賦〉

黃初三年，余朝京師，還濟洛川。古人有

言：斯水之神名曰「宓妃」。感宋玉對

楚王神女之事，遂作斯賦。其詞曰：

余從京域，言歸東藩。

背伊闕，越轘轅。

經通谷，陵景

山。日既西傾，

車殆馬煩。爾迺稅駕

乎蘅皋，秣駟乎芝田。

容與乎陽〔楊〕林，流眄乎

洛川。於是精移神

駭，忽焉思散。俯則

未察，仰以殊觀。覩一麗

人，於巖之畔。乃援御者而告之曰：

「爾有覿於彼者乎？此〔彼〕何人斯？若

此之艷也。」御者對曰：「臣聞河洛

之神，名曰宓妃。〔然〕則君王所見，無

迺是乎！其狀若何？臣願

聞之。」余告之曰：「其形也，（句1~38）

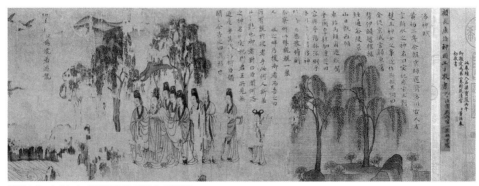

圖版 2-1：1-3A｜《洛神賦圖》遼寧本〔驚豔〕

　　雖然其中有的字漫漶殘缺，但仍可辨讀。這段文字清楚地告訴我們此事發生的場合：日落時分，曹植在洛水邊的楊林中漫步時，忽然看見了洛神；但其他的人都無法看到。於是，他的御者請他描述他所看到的洛神到底有多美。這段長文是書寫在一段

簡單的樹石上方狹長的畫絹上。這些樹石包括土坡上的兩棵楊柳，九棵銀杏，及幾塊
石頭。除了那兩棵楊柳勉強可算是圖繪了文字中的「楊林」外，這段山水和上述文字
幾乎無關。又由於山水上方可供書寫的空白處極為狹隘，因此這三十八句便被壓縮成
長度不同的二十列，分布列在山水上方所有可能書寫的空白上。這樣還不夠，有些字
甚至跨越到左方的第三景（〔驚豔〕）中最右邊兩個侍者上方的空白處。這種圖畫表
現與相關文本二者在內容上互有出入的情形並不見於本卷其他任何地方。這表示這段
畫面和文字可能是後代畫家為了補充前面已佚的兩個場景而臆作的。[2]關於這已佚兩
段場景的重建問題將在第六章北京甲本及其他相關諸本中討論。

　　緊接著是這一幕的第三景：〔驚豔〕。它所圖寫的是曹植向御者描述了洛神看起
來是如何超凡的美麗（圖版 2-1：1-3A，1-3B）。

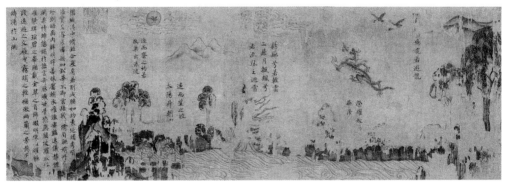

圖版 2-1：1-3B｜《洛神賦圖》遼寧本〔驚豔〕

　　如圖所見，這段畫面上共寫了三十八句（句39~76）賦文，首先的十句（句
39~48）比喻曹植遠觀洛神之美的整體印象。這些句子寫成十列，伴著附圖分佈在洛
神的四周：

翩若驚鴻，婉若遊龍。

榮曜秋菊，

華茂春松。

髣髴兮若輕雲

之蔽月，飄颻兮

若流風之廻雪。

遠而望之，皎〔若〕

太陽昇朝霞。

迫而察之，灼若，

扶蕖出淥波。（句 39~48）

在〔驚豔〕的這段畫面上出現了兩組人物圖像：右邊的一組包括曹植和八個侍從站在河岸上的兩棵柳樹下（圖版 2-1：1-3A）。左邊的一組包括站在水邊的洛神和八個形容她如何美麗的圖像：「驚鴻」、「游龍」、「秋菊」、「春松」、「輕雲蔽月」、「流風迴雪」、「太陽昇朝霞」、「芙蕖出綠波」（圖版 2-1：1-3B）。站在右邊的曹植穿戴著藩王服飾：頭戴「梁冠」，[3]身著寬袖長袍，內套「曲領」，[4]外繫「蔽膝」，[5]而腳上所穿的「笏頭履」（「高鼻履」）有一部分被寬長的袍子所遮蓋。[6]他居中挺立，面向左，神態自若，雙臂展；雙手垂搭在兩側侍者的手中。他的侍從都穿「V」形領的直袍、長褲和「高齒履」。[7]除了最右端的小侍者外，每一個侍者都戴著黑紗「籠冠」，蓋住了頭髮和耳朵。[8]

這群侍者被安排成三組，站在曹植的兩側和身後（插圖 2-1）。第一組有四人，緊伴著曹植：兩人在側，手捧曹植雙臂，已如上述；另外兩個站在他身後；其中一個撐傘，傘的四角末端垂飾著花結；另一人漫漶不清，原來可能是提著曹植下垂在地的袍尾。第二組有三人，靠近左上方的一棵楊柳，斜斜地站

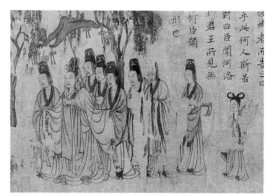

插圖 2-1｜《洛神賦圖》遼寧本〔驚豔〕曹植

成一排。同樣因絹地殘破，所以除了最右者脇下夾一「棋子方褥」之外，其餘侍者的手中所持何物已難分辨。[9]在全體侍者群的最右方是童子一人。他頭梳雙鬟（原應是髻，在此誤作鬟），[10]手持羽扇。[11]畫家故意在每組侍者之間隔著小小的距離，讓視覺稍作停頓，有如音樂中的休止符。而如將這些人物所站立的基點連起來，便成為一道微微起伏的基礎線。畫家特別利用這種人物組群的疏密變化，與所在位置的高低，在畫面上創造出視覺上的連續與頓挫，以及起伏與震盪，藉以轉譯賦文中所具有的輕

插圖 2-2｜《洛神賦圖》遼寧本〔驚豔〕洛神

重緩急的節奏感，和音韻變化的韻律感。這樣的轉譯技法一再出現於以下各段畫面中。

右邊所見的曹植和侍者這群人物的身份、服飾、及物件所代表的是人間世界。而和此相對應的則是左邊的自然世界：那兒以洛神為中心，環饒著飛禽、游龍、植物和天上之物（圖版 2-1：1-3B）。（關於曹植、洛神、和侍者，以及相關物像的圖像特色，詳見第四章中所論）。雖然這段畫面整體已嚴重磨損，但主要圖像仍可辨視。洛神站在水邊巖畔；她的身體朝左，但頭部向右回轉，以四分之三

的側面對著觀眾，臉上表情含蓄，遠望著曹植（插圖 2-2）。她的左手上舉到胸前，手中拿著圓形羽扇（因殘破漫漶），右手掩在長袖中輕舉至肩；袖口寬長，與衣上的六條長飄帶隨風飄拂到身後，更增加了她身體嬌弱無力的媚態。在前面所見那些描寫遠觀洛神如何美艷的十個句子，伴隨著相關的八個圖像，就分佈在她的四周，有如圍繞著神祇的靈光一般。畫家故意將那些賦文與相關圖像的位置距離拉開，藉此而創造出視覺上的動態感與韻律感。而觀者也藉著讀文看圖的過程，讓自己的視線在畫面上下急遽地起伏尋索，因此而能充分體會到這種美學趣味。以下我們來看這種有趣的設計。

第一和第二對句子與相關的附圖出現在曹植和洛神之間的畫幅上，由右上方向左下方作曲折式的降階分佈。第一和第二句賦文：

翩若驚鴻，婉若游龍。（句 39~40）

寫成一列，出現在這段畫面的右上方。賦文的左側為相關附圖，包括上方的兩隻鴻雁，正飛向左上方的天空；和下方的一條游龍，也正飛向同一方向。[12] 在游龍的下邊，接近畫幅的低處出現了第三和第四句，寫成兩列。右列為：

榮耀秋菊，（句 41）

它的附圖為一叢菊花，勉強還可以辨識。左列為：

華茂春松。（句 42）

它的附圖為水邊的一棵小松樹，形象已殘破難辨。

接下來的第五和第六句寫成三列，位置提高到畫面中部、接近洛神頭部的右側：

髣髴兮若輕雲
之蔽月，飄颻兮
若流風之迴雪。（句 43~44）

它的附圖分別為雲中之月，和雪擁山峰等圖像；二者都出現在文句的上方。

第七和第八句寫成兩列，位置回降到畫面的中段，出現在洛神的左方：

遠而望之，皎〔若〕
太陽昇朝霞。（句 45~46）

可是它的附圖位置卻遠離文字，而出現在畫面的左上方。畫家在這裡故意將圖與文的位置隔離，藉以圖譯「遠而望之」的文意。他並將太陽的形象擺在畫幅的最上方，藉此設計，引導讀者的眼光由文字部分上升到相關圖像的地方，以傳達「昇朝霞」的動作。

第九和第十句寫成了兩列，出現在太陽下面：

迫而察之，灼若
扶蕖出淥波。（句 47~48）

它的相關附圖：「出水芙蓉」的位置，則降低到畫幅下方最靠底的地方。[13] 在這段畫面上就視覺設計而言，將畫幅最上方的太陽、它下方的文句、以及更下方的山石、樹木、和水中的芙藻等圖像加以串連，便形成了一道向左彎曲的弧形線。這道弧形線的下端繼續順著水波右流的方向，便又回頭指向站在水邊的洛神。畫家藉此而使讀者真的可以「迫而察之」，以近觀洛神的美麗。特別值得注意的是，在以後的各景中，我們將會發現畫家常常運用這種特殊的設計，也就是將圖像依順序排列成逆時鐘方向的弧形動線，來結束一個場景。

在這段畫面中，畫家運用了以文字帶領圖像、和先讀文字再看圖像的原則，緊密地串連了文字與圖像的互動關係。同時又故意將文字與它的相關圖像，安排在畫面上忽高忽低的位置，並且使二者之間產生忽近忽遠的互動關係，同時藉由二者的呼應而在畫面上造成了上下起伏的視覺動感。畫家藉由這種將文字與附圖配置成高低起伏，有如旋律式的組合關係，將賦文中的具有音樂性韻律感轉譯為充滿動感的視覺表現。[14]

以上所見都是遠觀洛神之美的大概印象。然而，洛神的美是難以用圖畫來表現的，特別是詩人在「迫而察之」後，發現她的臉部、五官、表情、身材、衣飾、動作等是多麼動人的各種描寫，真使畫家縮手：

穠纖得中，脩短合度。肩若削成，腰如約素。延頸秀項，
皓質呈露。芳澤無加，鉛華不〔弗〕御。雲髻峩峩，脩眉聯娟。丹唇
外朗，皓齒內鮮。明眸善睞，靨輔承權。瓌姿艷逸，儀靜體
閑。柔情綽態，媚於語言。奇服曠世，骨像應圖。披羅衣之
璀粲，珥瑤碧之華琚。戴金翠之首飾，綴明珠以耀軀。
踐遠遊之文履。曳霧綃之輕裾，微幽蘭之芳靄。步
躑躅於山隅。（句 49~76）

於是他只好將這段長文抄錄成七列，安排在這段場景的左方山谷中。而當讀者讀到這段難以圖寫的洛神之美時，便會自然而然地，再回向右邊去端詳站在水邊的洛神。這種利用反時鐘方向的視覺動線來結束一個場景的設計，是畫家持續使用的構圖法則，在以下各景中都可看到。他的目的還是不斷地利用這種無形的視覺曲線來回應賦文中豐富的韻律感。

（二）第二幕：〈定情〉

這一幕又包括兩個場景。第一個場景為〔嬉戲〕，所表現的是洛神在河邊游戲的兩個動作（圖版 2-1：2-1）。

與她第一個動作相關的賦文寫
成四列，置於這段畫面的右上方：

　　於是忽焉縱
　　體，以遨以嬉。
　　左倚采旄，
　　右蔭桂旗。（句 77~80）

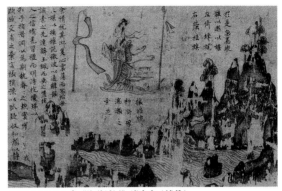

圖版 2-1：2-1｜《洛神賦圖》遼寧本〔嬉戲〕

相關的圖像出現在這段文字的左
邊，表現了洛神在彩旄和桂旗之間游戲的樣子。由於這裡的畫面保存得比較完整，因
此可見洛神圖像的細節：她頭梳「雙鬟」髮型，鬢角髮絲繞耳，身穿長袖內衣，外套
「V」型對襟半臂，下著百褶長裙，裙襬寬闊，曳地成三角形。她的髮帶和衣帶細長，
隨風向後飄揚，暗示了她身體的動態感。與她第二個動作相關的文字排成四列，出現
在這個圖像的下方：

　　攘皓腕於
　　神滸，採
　　湍瀨之
　　玄芝。（句 81~82）

與它相關的圖像出現在右下方，表現了洛神正探身伸手去採水中芝草的模樣（圖象殘
破）。以上這兩段文字和附圖的布列原則和觀覽順序為先文後圖，先上再下。換言之，
畫家再度採取了剛剛所說的反時鐘方向的弧形動線來佈局。這種設計再度反映了畫家
設法藉由文字結合圖像的佈列，創造出視覺上的律動去轉化賦文中的韻律感。

　　接著，依賦文中所述的情節，此時由於洛神的美貌和她迷人的姿態深深地擄獲了
曹植的心。於是他解下玉珮相贈，以表衷情。洛神也以瓊琚回報。但他們彼此之間的
熱情並未開花結果。因為曹植心中忽然想到古代許多人神相戀，結果凡人被神靈辜負
的例子，因而心生恐懼。經過種種狐疑，他終於改變心意，克制了感情。洛神察覺之
後深受傷害。

　　與這段情節相應的是畫卷中的第二個場景〔贈物〕（圖版 2-1：2-2），在這段畫
面的右端，我們先看到一段長文。畫家將賦文中這種由熱而冷、急轉直下的情節轉變
寫成十列，安排在洛神嬉戲那個場景的左側，在視覺上，正好中斷了她剛才遊戲時一
片興高采烈的氣氛：

余情悅其淑美，心震蕩而不怡〔已〕。無

良媒以接懽，託微波以通辭。願

誠素之先達，解玉珮而要之。嗟佳

人之信脩，羌習禮而明詩。抗瓊琟以

和予，指潛淵以為期。執眷眷之款實，懼 斯靈之 我

欺。感交甫之棄言，悵猶豫以狐疑。收和顏以靜

志，申禮防以自持。於是洛靈感焉，徙倚傍偟。

神光離合，乍陰乍陽。竦輕軀以鶴〔鶴〕立，若將飛

而未翔。踐椒塗之郁烈，步衡薄而流芳。 超

長吟以遠慕，聲哀厲而彌長。（句 83~108）

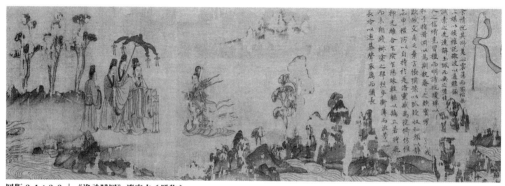

圖版 2-1：2-2 ｜《洛神賦圖》遼寧本〔贈物〕

　　畫家面對這段文筆細膩、描述內心情感變化的文字，似乎難以用圖像一一表現；因此，他只能直接描寫了曹植解玉珮贈送洛神的情形，而對於兩人在短時間之內所產生的急速的心理變化，則巧妙地用隱喻的方法來表現。畫中的曹植居左，朝右而立，身後三個侍者伴隨。他的右手搭在身後一個侍者的手上，左手拿著一長串玉珮，迎接著由右方飄然而至的洛神。洛神左手持羽扇，右手裡本應持瓊琟（如賦文所述），但因此處的畫絹破損，已難分辨。雖然此時曹植心中的「猶豫狐疑」難以圖繪，但畫家在這裡特別利用了人物反常的排列方式來暗示這種變局。比如，在這個場景中，洛神居右，而曹植與侍者居左。這樣的布局與前面的〔驚豔〕和後面各景中所見：一直是曹植在右、洛神在左的表現模式，明顯不同。因此，這種反常的布局可以看做一種是隱喻，表現了曹植內心態度的轉變。更有趣的是，畫家似乎故意更進一步，利用人物不尋常的姿態和角度去發揮這種隱喻式的圖像表現法。比如他將曹植身後最左邊的侍者，圖寫成以四分之三側面背向觀眾的形象，以此來象徵曹植的「背信」。以這種背面的角度來表現人物是全卷中唯一的例外，因此特別耐人尋味。換句話說，他利用了

圖畫中具體人物的「背向」造形，來轉譯賦文中抽象的「背信」概念，可算是十分巧妙的隱喻表現法。

再從視覺上來看，這個背向觀眾的侍者、和他左上方的銀杏樹、及右下方的河岸相連，又形成了一道反時鐘方向的弧形動線。畫家再度用這種方法將這一幕和下一幕區分開來。在這裡值得注意的是，描寫洛神內心的悲傷、哀痛、以及行動上無所適從的文辭（句 98~108），是如此生動而強烈，竟使畫家無法用圖畫來表現，因此在這裡完全略去不畫。在這裡也顯現了圖畫在轉譯文字之時的局限性。

（三）第三幕：〈情變〉

這一幕同樣也包括兩個場景：〔眾靈〕和〔徬徨〕。在第一個場景中所表現的是一些跟隨洛神的眾靈活動的情況。她們的活動內容，本來應如賦文所記，包括四組女靈在「戲清流」、「翔神渚」、「採明珠」、和「拾翠羽」等。但可惜這段畫面在這件作品中已不完整；它們只存在著「戲清流」和「翔神渚」二個活動；而另外那兩個活動已經佚失了（圖版 2-1：3-1）。

現在所見這個場景的右上方有一大一小的兩組山林，在二者之間出現了兩列賦文：

> 於是眾靈雜
> 遝，命儔嘯侶。（句 109~110）

這兩句是轉換句，也是總述詞，因此沒有配上相關附圖。它的左邊那組小山林的正下方，出現了兩列賦文：

> 或戲清流，（句 111）
> 或翔神渚。（句 112）

它們的相關附圖各自出現在文字的右下方與左上方。在右下方出現的是兩個女神在水中嬉戲的情形，正圖寫了「或戲清流」一句。在這段畫面中，畫家再度利用文字和圖像的順序和位置共同營造出一道視覺上的弧形動線。我們如果將右上方的轉語句和山林、以及此處的文句、和正在戲水、身體向右彎的女神、還有水面波紋向右流動的弧形線，串連起來，便又再度看出一道逆時鐘方向的弧形動線。這種佈列方式已經多次使用在前面的一些畫面中，由此可知畫家是如何努力地想利用這種設計去轉譯賦文中的韻律感。其次，在畫面的左上方，所表現的是「或翔神渚」的情景。在那兒出現了兩個女神，悠遊於岸上的天空處：居左者手持羽扇，居右者似持蓮花。她們的髮型和服

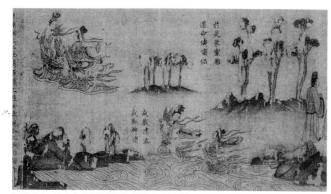

圖版 2-1：3-1｜《洛神賦圖》遼寧本〔聚靈〕

飾與洛神的打扮極為近似。

很可惜，其次的兩句賦文：「或採明珠，或拾翠羽」（句113~114），以及相關的附圖，已經佚失。它們佚失的時間可能是在十六世紀末到十八世紀末之間，因為當明代詹景鳳（1537~1600舉人）在1591年看到本卷的時候，並未說這兩句賦文和附圖佚失之事。[15] 但當此卷進入清高宗（乾隆皇帝1711~1799；1736~1795在位）的收藏後，曹文埴（1735~1798）在1786年檢驗它的完整性時，發現這段畫面已不存在了。[16] 因此，可以確定這段畫面的佚失，應是在1591到1786年之間。

緊接在這個場景之後的是兩段較長的賦文，描述洛神纏綿的感情和激盪的心緒，那促使她徘徊留連，不忍離去。第一段賦文寫成四列：

> 從南湘之二妃，攜漢濱之游女。歎匏瓜之無匹，詠牽牛
> 之獨處。揚輕袿之綺靡，翳脩袖以延佇。體迅飛鳧，
> 飄忽若神。凌波微步，羅襪生塵。動無常則，若危
> 若安。（句115~126）

這整段賦文原來可能有相關的附圖，但目前已經佚失。

第二段賦文寫作五列短句：

> 進止難期，若往若
> 還。轉眄流精，光潤
> 玉顏。含辭未吐，氣
> 若幽蘭。華容阿那，
> 令我忘餐。（句127~134）

它的相關附圖就在文字的下方，描繪了曹植正望著洛神徙倚徘徊不忍離去的情形（圖版 2-1：3-2）。

在這段畫面的右方，曹植舒適地坐在匟上，他的侍者站在他身後的楊林間，其中一人持傘蓋，另外兩人撐著大羽扇，護衛著他。他們都以四分之三的側面朝向左前方，望著洛神躊躕不能離去的樣子。位在左邊的洛神，也是以四分之三的側面，朝向右方，微俯地望著曹植。她的全身形成了一道向左彎曲的弧形線，而身上的飄帶也隨

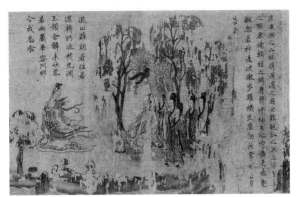

圖版 2-1：3-2｜《洛神賦圖》遼寧本〔傍皇〕

風向右飛揚。她這樣的身體語言洩漏了她內心交戰的情緒：她掙扎著想要離去，但心中卻放不下曹植。她柔弱的姿態反映了內心的哀傷；而眷戀的心情似乎令她無法決然離去。她向下垂視的目光無力地投注在曹植坐匹的左下角，顯示她悲傷得無法凝視心中傾慕的人。洛神這樣的姿態、與位在她上方的賦文和左下方的小銀杏樹，又連成了一道逆時鐘方向的弧形動線，關閉了這場景致。

（四）第四幕：〈分離〉

這一幕也包含兩個場景：〔備駕〕和〔離去〕。第一景〔備駕〕圖寫了屏翳、川后、馮夷、和女媧等四個神靈使風平浪靜，為洛神離去作準備的情形（圖版 2-1：4-1）。

他們的活動分成三組。第一組的賦文寫成兩列，出現在這段畫面的中間：

於是屏

翳收風，（句 135）

它的正上方為相關的附圖，表現一個造形怪異的風神「屏翳」飛騰在雲中。他張開大嘴，正向左方山中猛力吸氣，以此表現「收風」的動作。雖然風神的上身已經殘破，但他張開的大嘴和伸張的雙臂仍可辨識。第二組的賦文寫成一列，出現在畫幅下方的河面上：

川后靜波。（句 136）

附圖就在文字的左側，表現了河川之神。他的右手拿著釣竿，釣絲上有一條魚，正好出現在他頭部的前方。同時，他也伸出左手，作出平息水波的樣子；而也正由於他的力量，致使此處水波舒緩平順，與前面幾個場景中所見的渦旋或激流樣子大異其趣。第三組句子寫成一列，出現在這段畫面的左上方：

馮夷鳴鼓，女媧清歌。（句 137~138）

它的附圖出現在文字的兩邊。右邊是女媧，作人身獸足狀。她穿著上衣和長裙，

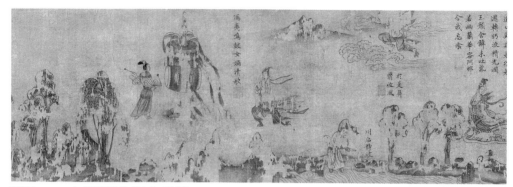

圖版 2-1：4-1｜《洛神賦圖》遼寧本〔備駕〕

衣帶飄揚，但卻掩不住裙下的獸足。左邊是馮夷，正在打鼓。他的髮冠高聳後昂，穿袍著褲，外罩毛披肩和腰兜。值得注意的是，這兩個神靈的位置順序和賦文的先後順序互相矛盾。依賦文，應是先出現「馮夷鳴鼓」的圖像，而後才是「女媧清歌」的圖像；但在這裡，依畫卷由右向左展開時的順序，卻會使觀者先看到右邊的女媧，然後才看到左邊的馮夷。這種圖像與文字位置順序相互矛盾的安排，卻又是畫家故意作成的。他以閱讀賦文順序為主，帶領觀者，使他們先尋找到左邊位置較高的馮夷之後，再回頭來看右邊位置較低的女媧，以此再一次創造出逆時鐘方向的視線移動。這種設計正是他一再使用，以結束一個場景時的構圖法則。

第二景〔離去〕描繪了洛神乘雲車，在許多水靈護衛下離開曹植的情景，可視為整個畫卷的高潮（圖版 2-1：4-2A，4-2B）。賦文寫成八列：

> 騰文魚而警乘，鳴玉鸞以偕逝。六龍儼以〔其〕齊首，
>
> 載雲車之容裔。鯨鯢踊而夾轂，水禽翔而為衛。
>
> 爾乃越北沚，過南岡。紆素領，迴清陽。動朱脣之
>
> 徐言，陳交接之大綱。恨人神之道〔佚殊〕，怨盛年之無〔莫〕
>
> 當。抗〔佚羅〕袖以掩涕，淚流襟之浪浪。悼良會之永絕，
>
> 哀一逝而異鄉。無微情以效愛，獻江南之明璫。
>
> 雖潛處於泰陰，長寄心於君王。忽不
>
> 悟其所捨，曠〔悵〕神消而蔽光。（句 139~162）

這段長文的相關附圖有兩組人物，分別出現在它的左右兩旁：右邊為曹植和他的侍者群站在岸邊的楊林下；左邊為洛神和御者同坐在雲車內，四周為各種水靈簇擁著，凌波而去。在右邊的那群人物中，曹植站在侍者前頭，他的左手往後搭放在一個侍者手上，而右手前伸，掌心向外，微微下指。他的表情和動作好像驚見洛神車駕遠去，

一時忘情而想要追隨一般。但是，他的意圖卻即刻被擋在前方的那八列長文和一個騎著鳳凰的女神阻止了。這個騎在鳳凰上的女神在賦文中並沒有提到，因此可以看作是畫家為畫面上的美感需要而添加上去的圖像（圖版 2-1：4-2A）。

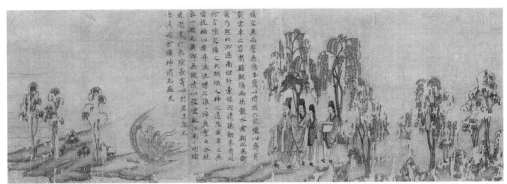

圖版 2-1：4-2A｜《洛神賦圖》遼寧本〔離去〕

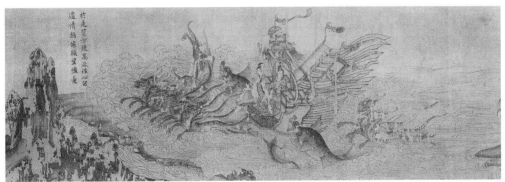

圖版 2-1：4-2B｜《洛神賦圖》遼寧本〔離去〕

　　相對的，在左邊的那組人物中可見洛神伴著侍女，坐在六龍拖行、水靈護衛、裝飾華麗的雲車中。車駕在河面和沙渚的上空，向左方飛騰而去。它下方的雲氣蒸騰，暗示車行漸高漸遠（圖版 2-1：4-2B）。這段圖像忠實地描繪了賦文中的「雲車」、和「越北沚」「過南堈」等句。車駕雖然向左前進，但洛神卻側身轉頭不捨地回望。她以四分之三側面對著觀眾，正遙望站在右方岸邊的曹植。畫家以此描繪了賦文中的「紆素領，迴清陽」（句 147~148）。這些表現只描寫前引賦文的前半段：「騰文魚……迴清腸」（句 139~148）的內容，但卻未表現它後半段：「動朱脣之徐言……悵神宵而蔽光」（句 149~162）的情形，特別是其中最重要的一句，那便是洛神「恨人神之道殊兮」（句 151）的悲歡。畫家在此面臨了無法將那些句中的抽象意念轉譯為圖畫的困境。雖然如此，但他仍然成功地以象徵的方法傳達了這個概念：他將那一整段賦文寫成長長的八列，放置在洛神和曹植之間作為阻礙。這種安排法與前面各幕中表現兩人關係的作法明顯不同。在前面各景中，當曹植與洛神一同出現時，兩人都極密切地被安排在一起，他們之間沒有任何中介物作為阻礙。但是在這裡，長段的賦文卻將兩者

分開。這段文字如此佈列便具有隱喻之意。它象徵了人間與神界的兩者之間所存在的一道無法跨越的鴻溝；二者的交流只能依靠抽象的概念，而非不可能是實體的接觸。

望著洛神的遠去，曹植陷入深深的哀傷之中，正如以下賦文所述：

於是背下陵高，足往心留。

遺情想像，顧望懷憂〔愁〕。（句 163~166）

這四句賦文寫成兩列，並無附圖。它出現在駕雲車的六龍的左方；而它的左方則為長滿樹木的山峰。這個場景在此結束。

（五）第五幕：〈悵歸〉

這是最後一幕，包括了〔泛舟〕、〔夜坐〕、和〔東歸〕等三個簡短的畫面。這三個畫面都顯示了同一種構圖規則：簡短的賦文寫成數列，放置在相關附圖的右上方。在〔泛舟〕這一景中，所描繪的是曹植乘舟溯水，追尋洛神的情形（圖版 2-1：5-1）。

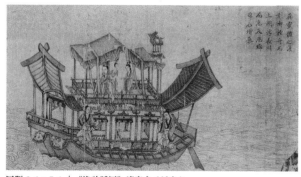

圖版 2-1：5-1｜《洛神賦圖》遼寧本〔泛舟〕

畫面上的賦文寫成五列：

冀靈體之復

形，御輕舟而

上溯。浮長川

而忘反，思綿

綿而增慕。（句 167~170）

在圖中，曹植坐在一艘精緻的樓船上層的涼棚中。他的身後站著兩名侍女。船篷上的垂幔和垂帶的飄動，以及浪花拍打著船身的樣子，表現了木船正在前進的狀態。兩個船伕正在底層的船艙外撐篙；透過兩人身後敞開的窗子，可以看到艙中放著兩張坐榻。這條船複雜的結構和艙中舒適的裝備，應是畫家自己依憑想像而畫成的。它的造形比起賦文中的「輕舟」一詞繁複多了。又，樓船底層舒適的船艙和它上層的空蕩受風，二者形成強烈的對比。畫家特意將曹植安排在上層布置簡單的涼棚中，而不在下層舒適的船艙中，實為暗示此時曹植忽視了身體上的享受，心中只想尋找洛神的渴切之情。

〔夜坐〕一景表現曹植因心中充滿對自己背信的悔恨，與對洛神的懷念而無法入睡，因此徹夜露天長坐的情形（圖版 2-1：5-2）。

畫中的賦文簡短，寫成四列：

夜耿耿而不寐，沾
繁霜而至曙。命
僕夫以就駕，吾
將歸乎東路。

（句 171~174）

圖版 2-1：5-2 ｜《洛神賦圖》遼寧本〔夜坐〕

附圖所見曹植坐在匡上。坐匡左上角的地面上立著兩根燃燒著的蠟燭，表示時值夜晚。在曹植背後，站著一個侍者；他正弓著背，持傘遮著曹植，盡量使他免「沾繁霜」。坐在傘蓋下的曹植，左手撐著上身，右手指示著站在他前方的僕夫，似乎正命令他準備車駕以便東歸。這名僕夫雙手合攏，藏於袖內，身子朝左，但頭卻右轉，望著曹植，似乎正在聽他繼續發號施令。

最後一景為〔東歸〕，表現了曹植的車駕與隨從等人一起東歸藩國的情形（圖版 2-1：5-3）。賦文寫成三列：

攬騑轡而抗
策，悵盤桓而
不能去。（句 175~176）

在附圖中，曹植坐在車裡。坐在他右側的侍女正專心執轡，驅趕著四馬拉著車子向左方奔馳。四個騎士護衛在車駕的四個角落，同步並進。車駕裝飾華麗，上置華蓋和九斿之旗，一如前面洛神的車駕。全隊車馬正向左前方奔去；但在車內的曹植卻回頭右望，似乎在尋索那前一天傍晚中，如夢一般、令人感傷、而今已隨著洛水的浪花一同消失在身後的戀情。

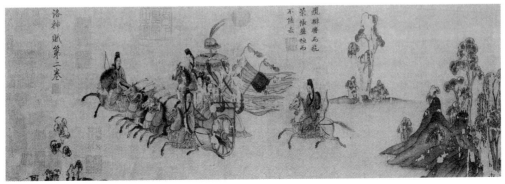

圖版 2-1：5-3 ｜《洛神賦圖》遼寧本〔東歸〕

在以上的討論中，我們同時也可以發現，在表現相關賦文的意義方面，畫家曾經使用了四種表現方法以轉譯賦文的涵義：直譯法，隱喻法，暗示法，和象徵法。直譯法可見於第一幕〈邂逅〉中的第三景〔驚豔〕（圖版 2-1：1-3B）。在該段畫面上，畫家將賦文中形容洛神如何美麗的八句明喻式的詞句，配上八個具體的圖像，排列在洛神的四周：包括「翩若驚鴻」、「婉若游龍」、「榮耀秋菊」、「華茂春松」、「輕雲蔽月」、「流風迴雪」、「太陽升朝霞」、與「芙蕖出綠波」等。

隱喻法在第二幕〈定情〉的第二景〔贈物〕中，表現得最清楚（圖版 2-1：2-2）。在那場景中，站在最左邊的侍者背向觀者，以此暗喻曹植對洛神愛情的背信。暗示法可見於第五幕〈悵歸〉中的第一景〔泛舟〕（圖版 2-1：5-1）中。在追溯洛神離去的江面上，曹植與侍者坐在輕舟的上層涼棚中受風吹拂，而非坐在底層設備舒適的艙中。畫家藉此暗示他如何渴望再見洛神行蹤的心情。這樣的表現正是賦文中「冀靈體之復形」的寫照。

象徵法可在第一幕〈邂逅〉的第三景〔驚豔〕（圖版 2-1：1-3A，1-3B），和第四幕〈分離〉的第二景〔離去〕（圖版 2-1：4-2A，4-2B）等兩處看到。在〔驚豔〕中，曹植與八個侍者出現在右方，他身上穿戴著象徵藩王身份與地位的服飾。他的侍者手持不同的器物，包括二柄華蓋，一件蓆褥，和一把羽扇。這群人物與佩件代表人間世界；那正好和左邊的洛神、和象徵她美麗形象的八種自然界景物所共同形成的神靈世界，成為對比。這兩組人間與神靈在性質上和形式上造成的對比，正好傳達了洛神在賦文中的感嘆：「恨人神之道殊兮……」。這種流露人間世界與神靈世界二者之間的隔閡無法突破的哀傷表現，又見於洛神〔離去〕的那一景中。在其中，只見曹植與兩名侍者站在畫面右邊的岸渚上，他們和位在畫面左邊、坐在雲車中的洛神、和其他神靈之間，隔著一長段的賦文。這種安排象徵了人與神之間的真正溝通，只可能存在於抽象的意念之中，而不可能在物體實質上的接觸。

二、人物表現、空間設計、和美學特色

根據以上所見，本畫卷共出現了七十七個圖像，包括五十三個人物，和二十四個動物。他們以不同的組合出現在由許多山丘和樹林所間隔的河邊。這些形像分別以俯視，側面，和四分之三側面等三種角度來表現。其中俯視的角度只出現三次，使用最少。它僅用來表現較不重要的圖像，如在第四幕第二景〔離去〕裡所見的洛神車駕最上方那一條頭長巨角的龍，以及兩側護衛的水靈等（插圖 2-3）。側面圖像共見十次，

插圖 2-3│第四幕第二景〔離去〕中的俯視圖像

用以表現次要的神靈，如第四幕第一景〔備駕〕裡所見的屏翳和鯨鯢（圖版2-1：4-1）。它也用來表現天上的飛禽和神獸，如第一幕第三景〔驚豔〕裡所見的驚鴻、游龍和太陽中的三足鳥（圖版2-1：1-3B），還有在第二幕第二景〔贈物〕中所見最左端的侍者（圖版2-1：2-2）。使用最多的是四分之三側面的表現法，見於多數的人物圖像、大型動物及舟、匝、傘車、鼓架等等物件（圖版2-1：1-3A，3-2，4-1，4-2，5-3）。畫家如此頻繁的用這種角度去表現人物和物體，顯示了他意圖創造一種立體感和空間感。除了俯視的那些圖像之外，多數的人與物都面向左，或向左移動；至於朝向右方的表現較少。由於多數圖像都是面向左方，因此在視覺上自然造成一股向左的牽引力，而加強了本卷在構圖上所採用的由右向左發展的動勢。

由於畫家對於賦文中所具有的韻律性極端的敏感，因此，他在除了如上述，在構圖上和賦文與圖像互動等方面極盡其能地運用各種設計，創造出視覺上的動感之外，也特別利用人物的表現與山水的安排方式，小心翼翼地將這種韻律性轉譯出來。先看人物畫的表現法。本圖卷中除了曹植，他的身體圓胖，體形比他人稍大，顯示他的地位崇高之外，其餘所有的人物都呈圓柱狀的體形，長圓狀的頭部，髮飾高聳，身體修長。這些人物的外形造形柔和，多以弧形線描勾畫而成；線條富有彈性，反映了畫家運用中鋒筆法的結果。由於運筆的起伏，使得這些線條產生了柔和的粗細變化，因此而賦予物形一種張力與韻律感，同時也表現出它們的重量和質感。這樣的筆法線條不但描寫了衣服的外表，同時也暗示了在衣服裡面人體的形狀。它平順地沿著人體不同部位的輪廓高低而起伏；暗示了人體在衣服裡面的體積感，同時也呈現了線條本身的韻律感。此外，由於這類線條的平行勾劃和重複運用的結果，對物體外形也添加了一些表面的裝飾效果和韻律感。最明顯的例子可見於人物衣袍上的弧形襞褶、寬大的袍袖和衣帶、行雲和流水等等的表現。這種人物的表現法令人想起了南宋初年馬和之（1131~1163進士）的風格特色，也因此提示了本卷作品摹成的年代應屬南宋初期的可能性（詳見第五章）。

其次來看山水樹石的表現。畫中所有山水因子的造形和用筆都相當精簡勁挺。所有的石塊、土坡、山峰、各類樹種，包括銀杏幼苗等等，都是形狀修長，姿態挺直。每

一組山丘都先以均勻的線條鉤勒出外形，然後再以內分線表現出它簡單的內部構造。經由堆疊的方法，這些個別的土丘便結組成一整個多層次的有機體。有時這些土丘被安排在同一處地表上，並圈圍出可供人物活動的空間，例見第三幕第一景：〔眾靈〕中一些神靈在水邊嬉戲的情況（圖版 2-1：3-1）。有時它們被安置在上下兩條不同的地表線上，而在畫面上創造出淺顯的景深，例見第四幕第二景：〔離去〕中曹植和侍從遠望洛神車駕遠離的情形（圖版 2-1：4-2A，4-2B）。但多半時候，這些單立或成組的山丘和土坡都和水面相連，沿著畫卷下緣佈列。它們那高低起伏、駝峰狀柔和的外形，形成了許多重重疊疊、高低起伏的動線。它們不但界定了每個故事場景的空間和背景，同時也在視覺上創造出節奏感和韻律感。（這種半連圈式的空間表現法，詳見第三章和第四章所論）。

依據相同的美學精神，畫家也將所有的樹木安排成那樣，而顯露出類似的視覺效果。概括地說，在此畫卷中出現的樹木可以分為三類：銀杏、楊柳、和一種不知名的圓葉樹。先說銀杏樹的畫法。這些銀杏樹或分佈在山丘上，或聚生在一起。它們的樹葉都呈扇狀，造形優美，外緣為一連串婉約起伏的弧形線，優雅的形態，在空白的背景中顯得相當突出。那樣眾多柔美而重複的弧形線條為畫面添加了許多韻律感。同樣的，楊柳的表現也如此。楊柳高大槎枒，小小的葉片一叢叢地，隨著彎曲下垂的枝椏，高高低低地在空中擺盪。至於那些不知名的樹，樹幹分叉，枝幹光禿，上頭點綴著圓形葉片，形狀有如開展的孔雀花翎。

有時候一些同類而大小相同的樹會被安排在同一道地表線上，彼此之間隔開一點距離。它們在類型上和尺寸上的重複性和錯雜性，不覺讓人想起了賦文中許多長句群和短句群集合與交錯變化的排列，以及不同長度的詩句共押一韻的情形。有時前排樹較大，而在它上方的樹較小，由此產生了一些空間感，使人物可以在其間活動，例見第三幕第一景：〔眾靈〕中洛神隨從在水中嬉戲的樣子（圖版 2-1：3-1）；還有第五幕最後一景：〔東歸〕中，曹植車駕東歸的情形（圖版 2-1：5-3）。為了使這上下兩排樹之間的空間感更具體而明確，畫家常將其間的人物作斜向排列，例見第四幕第二景：〔離去〕中的曹植和他的侍者（圖版 2-1：4-2A）；以及〔東歸〕一景中曹植車駕的表現（圖版 2-1：5-3）。

至於在表現空間的深入感方面，畫家的能力相當有限。因為他只在畫面近景處開拓出淺淺的地平面，而無法推展出中景和遠景的深邃感。不論他如何努力試著將各種因子作斜向排列，以描寫空間的深入感，但結果除了把近景的空間表現得更為繁複外，並未能進一步地將它後方的空間深度表現出來，例見於洛神車駕下方的地面表現

（圖版 2-1：4-2B）。由於這種限制，畫家無法在畫面中創造出中景和遠景；因此畫卷中所有的遠山好像都浮在半空中一般，看不到它們立足的地面，也與近景上的人物和山水沒有什麼關連。

　　在整卷畫中人物和山水之間的比例和比重關係是十分有趣的。就表面上來看，人物比例大於鄰近的山水。這種稚拙的表現與張彥遠對唐代以前的繪畫所作的評論一致。他說：

> 魏晉以降，名迹在人間者，皆見之矣。其畫山水，則群峰之勢，若鈿飾犀櫛；或水不容泛，或人大於山。率皆附以樹石，映帶其地。列植之狀，若伸臂佈指…[17]

　　這點已在本書的導論中提過。然而，排除這種古拙的表現不論，人物與山水因子之間的比重相當協調。就視覺效果而言，二者在畫面上的重要性都平分秋色，沒有任何一方壓倒另一方的現象。在以下的尺寸表中便可看出畫中的人物與他鄰近的山水，各自在尺寸上如何密切關連的情況（尺寸依遞減順序排列。這些尺寸為筆者依《遼寧省博物館藏畫集》，圖 1~12，度量推算，約略計量，作為參考而已）：

21 公分	最高的山峰，上列樹木的高度（第四與第五幕之間）
	＝洛神車駕寬度的二分之一（第四幕的〔離去〕）
20 公分	曹植所泛之舟的高度（第五幕的〔泛舟〕）
19 公分	次高的山峰，上列樹木的高度（第一與第二幕之間）
18 公分	洛神車駕的高度（第四幕的〔離去〕）
	＝曹植車駕的高度（第五幕的〔東歸〕）
16-15 公分	楊柳樹高度（通幅所見）
	＝曹植站立時所撐之傘的高度
	（第一幕的〔驚豔〕；第二幕的〔贈物〕）
	＝馮夷所擊之鼓的高度（第四幕的〔備駕〕）
	＝洛神車駕六龍的身長（第四幕的〔離去〕）
14 公分	鯨魚的長度（第四幕的〔離去〕）
12-11 公分	曹植身高（第一、二和四幕）
	＝大銀杏樹的高度（第三和第五幕）
	＝大圓葉樹的高度（第三和第五幕）
	＝曹植坐下時所撐之傘的高度（第三和第五幕）

　　　　　　　　　　＝洛神的彩旄和桂旗的高度（第二幕）

　　　　　　　　　　＝游龍身體長度（第一幕）

　　10-9公分　洛神立姿的高度（第一、二、三幕）

　　　　　　　　　　＝次要神靈的身高（第四幕）

　　　　　　　　　　＝中等高度的銀杏樹（第四、五幕）

　　　　　　　　　　＝曹植的侍從（成年人）高度（第一～四幕）

　　　8公分　曹植的最小侍者（第一幕）

　　　　　　　　　　＝曹植坐姿的高度（第三幕）

　　　　　　　　　　＝洛神坐姿的高度（第四幕）

　　　　　　　　　　＝騎鳳女神的高度（第四幕）

　　　　　　　　　　＝小形魚類的長度（第四幕）

　　　　　　　　　　＝小銀杏樹的高度（第一幕）

　　　　　　　　　　＝舟子的高度（第五幕）

　　　6公分　曹植坐於舟中的高度（第五幕）

　　　　　　　　　　＝舟中侍女站立時的高度（第五幕）

　　5-3公分　小銀杏幼枝的高度（通幅）

　　　　　　　　　　＝小圓葉樹的高度（通幅）

　　　　　　　　　　＝小土坡的高度（通幅）

　　　　由以上的尺寸關係表中可見畫卷中各種人與物的高度從最小的三公分到最大的二十一公分，這個尺度的中數正好是十二公分，也正是曹植立姿的高度；而其他物像的尺寸正好依此基礎，作有系統的增減來制訂。經由這個觀察，個人認為畫家在圖繪這卷作品時，心中持有類似以上的數據和比例，而製作出各種尺寸的圖像。畫家經由對這個法則的熟練運作，將不同尺寸的圖像巧妙地安排組合，使他們的形像大小在視覺轉換的過程中自然順暢。而且同一種物像的尺寸也隨它在不同的場景中，有了不同的調整與變化。因此它們在規律化的類型中又具有尺寸不同的變化性。這種種在圖像上寓變化於規律之中的表現方式，正呼應了在第一章中所談過的：〈洛神賦〉中利用長短詩句群的組合與變化，以及不同韻腳的靈活轉換而產生的音樂性。同樣的，在此圖中，由於畫家運用了上述的種種設計，因此創造了有如交響樂般美妙而和諧的視覺效果。

三、圖像與賦文配置的模式

由以上的種種現象可知畫家在以圖像轉譯〈洛神賦〉一文時，特別注意到賦中所具有的韻律感和節奏性，因此利用了各種圖像造形，和具體的佈列方法表現出那些抽象的美感。通觀全卷，所有的圖像排列都以弧形的視覺動線為原則。在有些場景中，人物組群形成了橢圓形或拋物線的弧形。而這許多重複的弧形便在整個畫面上創造出一種律動的視覺效果。值得注意的是，畫家多在第一幕的第一景（圖版 2-1：1-3B，2-1，3-1，4-1）中採用特殊的設計：那便是擇取幾段簡短的賦文，配上相關的附圖，將它們分佈在那段畫面的上下左右，使賦文與附圖二者共同在畫面上創造出上下起伏的視覺動勢；而這些動勢發展的順序，多半是從那段畫面的右上角開始，接著移動到左下方，然後再上升到畫幅的高處，最後再以反時鐘方向的走勢結束了一個場景，例見〔驚豔〕中的洛神、和她四周所佈列的文字與圖像、以及觀者閱覽時的動線順序。這種將圖像安排成蜿蜒起伏的佈列模式令人連想到六世紀時敦煌 254 窟中北魏（386~534）的《摩訶薩埵太子本生》（圖版 3-10），及 285 窟中的《五百盜賊皈佛緣》（538~539）（圖版 3-22）（此二圖將在第三章中詳論）。因此，明顯可見，本卷《洛神賦圖》所反映的也是六世紀時的構圖方法。

特別值得注意的是本卷的文字與圖像二者互相結合的情況。依個人所見，它們結合的模式可以分為 A 式、A' 式、B 式、C 式、和 C' 式等五種。A 式專指精短的賦文與相關的附圖，二者各自散佈在畫面上不同的地方；將它們依序串連後，便創造出高低起伏的視覺動線。這種形式最明顯的例子是在〔驚豔〕中所描寫洛神之美的情形，以及〔嬉戲〕、〔眾靈〕、和〔備駕〕等景中所見。A' 式是指在一景中，短文出現在畫面的右上方，相關附圖出現在下方，圖與文上下互相印證的情形。最後一幕的〔泛舟〕、〔夜坐〕、和〔東歸〕（圖版 2-1：5-1，5-2，5-3）等三景都屬於這個模式。B 式很單純的是指許多長列的賦文，它多出現在 A 式之後。C 式專指曹植和洛神共同出現的場合。它多見於前三幕的最後一景中。C' 式則專指曹植或洛神單獨出現的情況。如依這些定義而將各景中所展現的圖文結合的模式加以排列，便可清楚地看出本卷整體的構圖法則了：

第一幕：/ A* / B / C＋A＋B /

第二幕：/ A / B / C /

第三幕：/ A / B / C＋A' /

第四幕：/ A / C'＋B / C' /

第五幕：/ A' / A' / A' /

* 部分佚失
A：短句與附圖分散
A'：短文在上，附圖在下
B：成列的長文
C：曹植與洛神同時出現
C'：曹植或洛神單獨出現

正如以上所見，本畫卷所包含的五幕當中，每一幕基本上都包括 A、B、C 式三種圖文互動的模式，而且也以「A ／ B ／ C」的順序規則展現。但是這種規則有時會因講求變化而作調整。特別值得注意的是 C 式（曹植與洛神同時出現的場合）：它有時結合了其他因子而稍有變易，例見在第一幕的〔驚豔〕（圖版 2-1：1-3）中。在那裡可見 C 式和 A 式混合，並且多加了一段 B 式。而在第三幕的〔徬徨〕（圖版 2-1：3-2）中，C 式又混合了 A' 式；但是在第四幕〈分離〉中，它卻又被 B 式所隔斷。由此可知畫家故意藉此表現男女主角之間的愛情關係，不斷發生難以預測的各種變化。至於第五幕所包含的三景則不依標準的「A ／ B ／ C」式，而全為 A' 式。總之，畫家利用這種種的設計，在規律的構圖中創造了不規律的變化；或是說，在不規律中創造了規律感。這正如一件音樂作品的主旋律，每當這主旋律在不同地方再度出現時，音樂家便將它稍加變化，以免重複和單調一般。也正由於運用了這種技法，畫家有效地以圖像轉譯了賦文中許多不同韻腳各自在不同地方穿插出現時所產生的重複性和變化性。在遼寧本中所見的這種種圖文互動關係的表現之精妙，就存世中國畫而言，不但是稀有，而且可說是獨一無二的。

如上所述，畫家真的是充分了解並且成功地表現出〈洛神賦〉所具有的音樂性，也就是這件文學作品的精髓。他藉由各種可能的圖繪技巧，包括運用構圖、造形、比例關係、筆法、以及圖像和賦文的互動等等方面的特殊表現法，重新創造了圖畫本身的音樂性，而非僅僅機械般、逐字逐句地以直譯法去圖解賦文中那些美麗的辭藻而已。

依照以上的構圖法則，個人在此嘗試重建目前畫卷一開始時已經佚失的那段畫面可能的情形。如前面已提過的，個人認為目前畫卷已佚的部分應該還有〔離京〕和〔休憩〕兩景；它們結合現存的〔驚豔〕共成一幕三景。以這樣的結構開場，才能呼應畫卷結束的那一幕中所具有的〔泛舟〕、〔夜坐〕、和〔東歸〕等三景。這個假設很幸運地可以得到部分證明，因為目前北京甲本（圖版 6-1：1-2）和弗利爾乙本（白描本，圖版 6-14：1-2）的卷前正好都保留了「悅駕乎蘅皋，秣駟乎芝田」（句 17~18）的景緻；[18] 也就是〔休憩〕的一部分。個人認為在這之前應該還有〔離京〕一景，作為開場。巧的是，北京乙本（標為《唐人仿顧愷之洛神賦圖》大本）一開始也圖寫了曹植車駕〔離京〕（「余從京域，言歸東藩」）（句 9~10），和曹植下車〔休憩〕（「悅駕乎蘅皋，秣駟乎芝田」）（句 17~18）等兩個場面（圖版 7-1：1-1，1-2）。[19] 姑且不論北京乙本這段畫面上是否根據原構圖而來，個人認為曹植在開場畫面中三次重複出現的情形極有可能，因為這樣正呼應他在最後一幕〈悵歸〉中，重複出現在〔泛舟〕、〔夜坐〕、和〔東歸〕三景中的設計。

不過，在這開場畫面中，賦文與相關附圖二者之間的關係究竟如何？個人認為，

依照前面所列的本卷構圖法則所見，則這開場部分，依序應是幾列賦文：包括賦文的標題及引言（〈洛神賦〉／黃初三年……遂作斯賦。其詞曰：）（句1~8）；其次才是分句附圖，表現「余從京域……秣駟芝田」（句9~18）的情形。而且在此景之中文句與附圖二者的佈列方式極可能採取 A 式：那便是選擇短句串連相關附圖，分佈在畫幅的上下處，造成視覺上高低起伏的動態感，一如後面其他各幕中的第一景，如〔嬉戲〕、〔眾靈〕、和〔備駕〕中所見。當然它也可能採取 A' 式：將短文分寫成許多列，置於畫面右上方，相關附圖則放在它的左下方，使畫面看起來較溫和平靜，一如在最後一幕的〔泛舟〕、〔夜坐〕、和〔東歸〕中一般。然後，緊接在這些開場畫面的左方才是一段長的的賦文：「容與乎楊林，流盼乎洛川……其形也」（句19~39）。這段賦文可能寫成長列（B 式）。然後才是目前所見的〔驚豔〕，表現了曹植遠觀洛神之美的場景（C 式）。換句話說，以上這段乃為個人參了其他摹本中所見的圖像，並配合前面所標示的構圖原則而重建出來的。這已佚的第一幕構圖原貌，它應該是合理而可以接受的。

四、收藏簡史與是否為顧愷之所作的問題

遼寧本《洛神賦圖》卷上雖有宋代的「宣和」和「紹興」收藏印；不過它在十六世紀以前的流傳經過並不清楚。雖然早在王惲（1227~1304）、湯垕（約1262~1332）、和都穆（1458~1525）的著錄中都記載他們曾經看過一卷「顧愷之畫《洛神賦圖》」，[20] 但那件作品是否便是現在的遼寧本，無法確定。要到十六世紀以後，本卷的收藏史才比較清楚。它首先是在浙江嘉興收藏家項元汴（墨林）（1525~1590）手中，因此卷上多處鈐有「墨林秘玩」的印記。其後，本卷轉入蘇州韓存良的收藏，這點在詹景鳳的《東圖玄覽編》中曾經記載。[21] 依詹氏所記：本卷絹地細緻，構圖完整，但缺首段曹植車駕在洛水邊上停憩的畫面。詹氏又說：在畫卷拖尾上有宋高宗（1107~1187；1127~1162 在位）學王羲之（303~379）風格的草書《洛神賦》。[22] 這件書法是否便是今藏遼寧省博物館的《宋高宗草書〈洛神賦〉》，無法確定。可以確定的是，這件書法後來被人從拖尾上移走，因為在此之後與上述的《洛神賦圖》相關的著錄中再也沒提過它在卷後附有宋高宗書法的事。比如，郁逢慶（約1573~1642）在《書畫題跋》（1633）中只說《洛神賦圖》為宋裱，但質地殘損；[23] 李日華（1565~1635）在《恬致堂集》（1635）中，也只說此卷上「分注賦語」；[24] 而同樣的記載也見於汪砢玉（1586~1645）的《珊瑚網》中。[25]

明朝（1368~1644）滅
亡前夕，本卷仍在蘇州收
藏，王鐸（1592~1652）曾
在當地看過，並識一跋於
後（1643）。王鐸在 1646
年左右到北京，這卷作品
是否經由他而到了北京，
不得而知。₂₆ 只知不久之
後，這卷畫便成為梁清標

插圖 2-4 ｜ 遼寧本現存卷首

（1620~1691）的收藏。₂₇ 由於當時此卷作品的質地破損嚴重，因此梁清標便令人加
以重裱。重裱後，梁清標並自書題簽：「顧長康洛神圖王子敬書」（彩圖 1 卷首）。
個人認為梁清標在本卷重裱時曾命人補上了現在所見、位在卷首的一小段山水景緻，
並在上方補寫了二十列的賦文（〈洛神賦〉……其形也）（句 1~38）（插圖 2-4）。
這段補作的山水和書法，和後面所見的山水造形和書法筆法都不相同，二者的差異十
分明顯，極易辨別。此處的楊柳與銀杏造形較修長而僵直，且多用偏鋒畫成；書法也
是以側鋒書寫而成的，因此筆劃扁平，轉角方折，外形僵硬；且所有的字都向右下方
傾斜散佈，彼此之間缺乏互動。相對的，後面原圖中所見的同類樹，造形較粗壯而外
形柔和，且多用中鋒畫成。而書法都以中鋒寫成，筆劃呈現立體感，轉角圓和，外形
和順；字字之間上下相承有序，彼此呼應（插圖 2-5）（詳見第五章所論）。由此可證
現在開頭這段畫面上的樹石和書法是後來的人補作的，目的是取代已佚的兩個場景。

　　在梁清標收藏之後，本卷約在乾隆五十一年（1786）之前進入清高宗乾隆皇帝
（1711~1799；1735~1795 在位）的收藏。₂₈ 但是在此之前，北京甲本《洛神賦
圖》已經在乾隆六年（1741）之前進入乾隆皇帝的收藏之中了。₂₉ 由於這兩件作
品的構圖極為近似，因此乾隆皇帝無法決定到底是哪一卷比較好。為了解決這個困
難，他召集了朝中學者，包括劉墉（1719~1795）、彭元瑞（1731~1803）、董誥
（1740~1818）、和曹文埴（1735~1798）等人共同判定二者的優劣。經由仔細的
研究後，他們一致同意，認為遼寧本比北京甲本的品質較高。他們鑑定後的結論便寫
在重裱後的卷子拖尾上，正如現在所見。而乾隆皇帝更積極地在本卷的引首上寫了一
首加註的五言詩。前述諸臣寫的評語則多集成為跋，附在卷子的後面。₃₀ 遼寧本從進
入清宮後，一直儲放在乾清宮；但到了民國十一年（1922）十一月三日，它卻被編
為「靜字七十號」，並和其他某些藝術品，經由清遜帝溥儀（1906~1967）和他弟

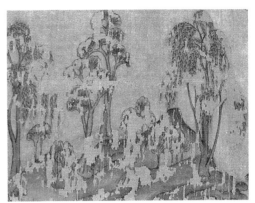

插圖 2-5 上：補作之山水樹石和書法 下：原作之山水樹石和書法

弟溥傑（1906~1994），偷偷運出紫禁城，輾轉到了東北。[31] 此後，這件作品一直在東北地區的民間收藏中。[32]

　　遼寧本《洛神賦圖》在十八世紀之前一直被傳為是顧愷之所作，除了乾隆皇帝之外，從來沒有學者懷疑過這個看法。乾隆皇帝的懷疑是受到了安岐（1683~約1745）的看法所影響。但後者是質疑他自己所收的那卷作品，而非本卷。不過，乾隆皇帝卻因此而更進一步懷疑本卷是否真是顧愷之所作。也因此他為本卷重新加上了標題，稱作：「宋人仿顧愷之洛神賦圖卷」；然而，他並未曾提供任何證據加以說明。[33]

　　二十世紀的學者多同意遼寧本《洛神賦圖》是一件宋人臨摹早期構圖的作品；而且也認為這早期構圖或許可能是顧愷之所作；如果不是，也應和顧愷之畫風極有關係。雖然如此，但到目前為止，似乎還沒有人將它和《女史箴圖》（圖版2-2）作過詳細的風格比對，以便確實地解決本卷到底和顧愷之有何關係，以及它究竟作於何時的問題。根據個人研究結果，得知這件《洛神賦圖》的風格與顧愷之幾乎沒有什麼關係；遼寧本祖本的構圖是屬於六世紀晚期的風格（詳見第三章）。為了清楚說明這個觀點，以下個人將先詳讀《女史箴圖》，以了解顧愷之的風格特色，然後再解釋為什麼《洛神賦圖》無法納入他的風格範圍的原因。

五、《女史箴圖》的表現特色

《女史箴圖》（圖版 2-2）是圖寫張華（232~300）所作〈女史箴〉一文的作品。
張華為西晉惠帝（259 生；290~306 在位）時期的朝廷大員，當時朝政因賈后（300
卒）及外戚把持而敗壞，後來引發八王之亂（291~306），導致西晉的急速滅亡。[34]
張華處在當時危險的情況下，覺得身負重任，必需向賈后進諫，因此假借古代宮中女
官的語氣寫了〈女史箴〉一文，藉古代賢德嬪妃的德行諷諫賈后遵守應有的婦德。此
文屬於教化性質，張華在其中讚美許多古代嬪妃的嘉言懿行，而譴責許多他認為不當
的行為。

（一）構圖模式

今藏大英博物館的《女史箴圖》是以圖像表現了〈女史箴〉全文的畫卷。圖卷由
右向左展開，原來包括十二段圖文並置的畫面。每段畫面的右邊為文字，左邊為相關
的附圖；而每一段畫面都採用單景式構圖來表現。[35] 關於這件作品是否為顧愷之的原
作，學者的看法不一。依個人研究，它的祖本可能是顧愷之所作，但目前的大英本可
能是十世紀左右的某一畫家，依據原圖所作的忠實摹本。這摹本雖然在某幾處小地方
稍有失誤，但整體上保存了原作的面貌，因此可以看作是顧愷之風格的代表。大英本
《女史箴圖》的前面部分已經佚失：包括開始的三段文字與畫面，分別為（1）開宗明
義；（2）樊姬感莊；（3）衛女忘音等故事。這三段畫面在北京故宮收藏、傳為李公
麟所摹的白描本中都已補全（圖版 2-3）；[36] 但應注意的是，它們在圖文配置方面有一
些錯誤（詳見下論）。

大英本的《女史箴圖》從第四段的附圖部分開始，表現馮婕妤以己身護衛漢元帝
（前 76~ 前 33）免被熊擊的故事（圖版 2-2：4）。原來位在於這段畫面右側的文字
已佚，它的原文應是：

> 玄熊攀檻，馮媛趨進。夫豈無畏？知死不恡。

而今保留下來的這段相關附圖，所呈現的畫面內容相當豐富。圖中的右下角可見
漢元帝坐在匡上；他瞠目開口，一副受驚模樣，同時正要伸手拔劍以防衛自己免受傷
害。在畫面中央，馮婕妤挺身而立，站在元帝與一頭黑熊之間；兩個衛士頭戴籠冠，正
舉戟制熊。畫中另外三個女子正要逃離現場：在元帝坐匡旁邊的兩個貴人轉身向右逃
走；另一位出現在黑熊後方的傅昭儀正往左方直趨前進。這段充滿戲劇性的畫面中，所
出現的許多人物和各種不同的活動，遠遠超過了上述那段原應存在而今已佚的相關文

字所描述的內容。個人認為這段畫面的內容另有所本，它所根據的文本資料應是《漢書》〈馮倢伃傳〉：

> ……而馮倢伃內寵與傅昭儀等。建昭中，上幸虎圈鬥獸。後宮皆坐；熊佚出圈，攀檻欲上殿。左右貴人、傅昭儀等皆驚走。馮倢伃直前，當熊而立。左右格殺熊……[37]

有趣的是，剛剛所見畫上的人物與活動和這段文獻內容正相符合；可證畫家是根據上述的文字內容而作了這段畫面。但北京白描本的摹者並不瞭解這段畫面的文獻根據，所以不知道在這則故事中原也包括傅昭儀在內。因此他在摹寫這段畫面時便犯了一個錯誤：他把傅昭儀放到屬於下一段描寫班姬故事的畫中，而誤將班姬故事的相關文字提前，作為這個畫面的結束（圖版 2-3：4，5）。這樣的處理顯然可見他未曾明白原構圖所採取的圖文配置原則：那便是以一則故事文本配一段畫面。因此同樣的錯誤一再發生，譬如它也發生在摹本的第一段畫面中（圖版 2-3：1，2），在那裡「樊姬感莊，不食鮮禽」的一列文字，被誤置到前一段（開宗明義）的男子與女子之間。它正確的位置應該放在那男子的左方，相關的附圖是坐在地上的樊姬；它們同屬於第二個畫面。[38]

大英本《女史箴圖》中第五段畫面的文字寫成一列：

> 班婕有辭，割歡同輦。夫豈不懷，防微慮遠。

相關的附圖所表現的是八個輿夫擡著步輦；輦中坐著漢成帝（前51~前7）與一位仕女；班姬尾隨在後（圖版 2-2：5）。坐在輦中的漢成帝面露憂愁；他回頭透過輦上的窗子，望著嫋嫋隨行的班姬。班姬柔婉安祥的舉止與前面八個輿夫劇烈的肢體動作形成明顯的對比。這八個輿夫之中有兩人位在右上角，因被輦遮住而看不見。其餘六人都頭戴籠冠，短衣及膝，下著長褲，足穿平底鞋，正用力擡輦。他們用足力氣，左膝向前彎，右腳向後撐，身體向左傾，正奮力將步輦抬向前行。

第六段畫面的文字寫成兩列：

> 道罔隆而不殺，物無盛而不衰。日中則昃，
> 月滿則微。崇猶塵積，替若駭機。

在它的附圖中所見的是一個獵人跪在畫面左邊，正拿著弩機瞄準右邊一座大山中的飛禽走獸。表面上看起來它似乎是一幅狩獵圖。但事實上，這是畫家採取了象徵手法，

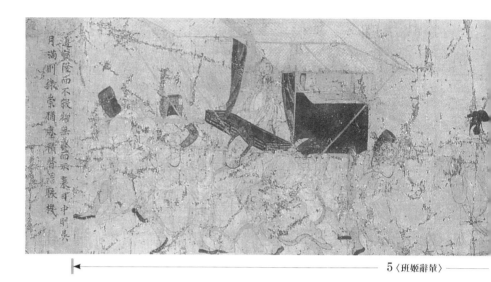

5〈班姬辭輦〉

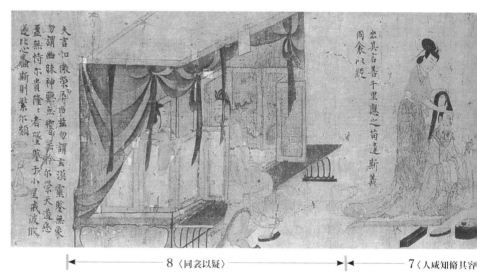

8〈同衾以疑〉　　　7〈人咸知脩其容

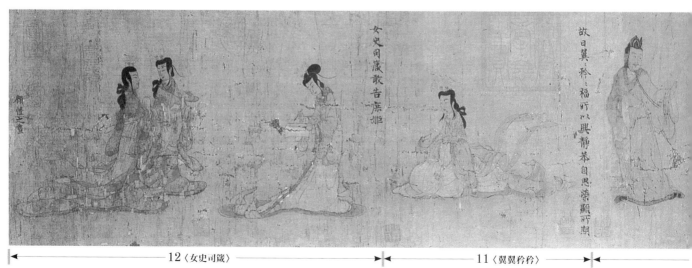

12〈女史司箴〉　　　11〈翼翼矜矜〉

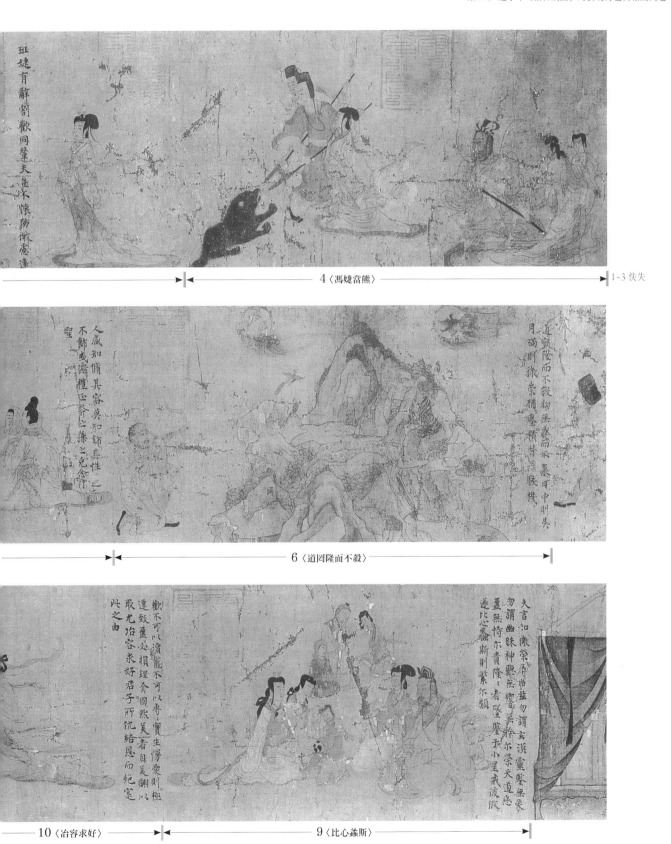

圖版 2-2 ｜傳顧愷之（約 344-405）《女史箴圖》唐代（618-907）摹本 手卷 絹本設色 倫敦 大英博物館

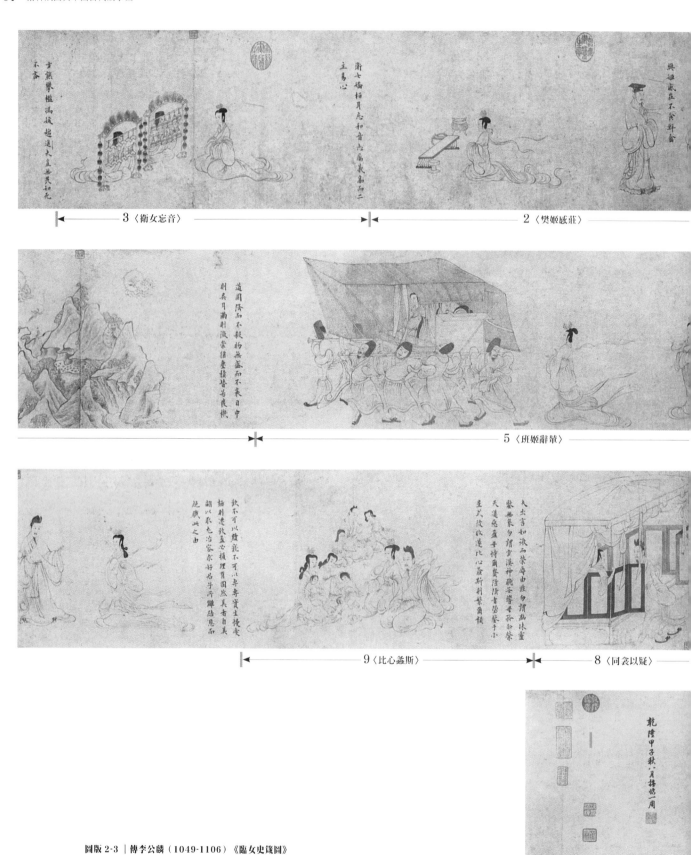

圖版 2-3 ｜ 傳李公麟（1049-1106）《臨女史箴圖》
約 13 世紀 手卷 紙本墨畫 北京 故宮博物院

來表現這段文字中抽象的概念。畫面上左邊的獵人身體碩大。他的右腳跪在地上，雙手正拉開弩機，瞄準了右方那座三角形的大山。大山兩邊有日和月；日中有三足烏，月中有蟾蜍。山中有灌木、鹿、虎、兩隻兔子、和兩隻雞；其中的一隻雉雞正從地上驚飛到天空中，似乎正躲開了獵人所射出去的箭（圖版 2-2：6）。在這裡所見的並非山水畫或狩獵圖，而是畫家所運用的隱喻法，藉日、月圖譯「日中則昃」，「月滿則微」；且以大山來圖譯「崇猶塵積」；而用弩機欲射飛起的山雞來圖譯「替若駭機」等等文字中的抽象意涵。

第七段畫面中的文字寫成三列：

人咸知脩其容，莫知飾其性。性之
不飾，或愆禮正。斧之藻之，克念作
聖。

附圖中表現了兩個婦女坐在地上，正在梳妝的場面（圖版 2-2：7）。右邊的那個背向觀眾，她的臉由鏡中反射顯現，看到她正在畫眉毛。左邊那位則以四分之三側面朝向觀眾。她正坐在蓆上；蓆邊放著梳妝盒和鏡子；一位女子正站在她身後，幫她梳理頭髮。這樣的畫面只圖繪了相關文字中的第一句「人咸知脩其容」而已，卻沒再圖譯其他的文字內容。這一段「脩其容」的畫面與附文中充滿規誡性質的涵意正好相反，可說是一種反諷的表現法。

第八段畫面中的文字寫成兩列：

出其言善，千里應之。苟違斯義，
同衾以疑。

附圖表現的是一個身穿紅衣的宮中婦女坐在床帳內；她的右臂靠過床上的圍屏，臉朝右，望著坐在床沿的皇帝。皇帝頭戴金博山，身穿便衣，一面回頭望著婦女，一面伸腳穿鞋，準備起身離去（圖版 2-2：8）。這個畫面只表現了相關文字中的最後一句「同衾以疑」的具象部分；至於其他的抽象訓誡文句則略而不畫。

第九段畫面中的文字寫成四列：

夫言如微，榮辱由滋。勿謂玄漠，靈鑑無象。
勿謂幽昧，神聽無響。無矜爾榮，天道惡
盈。無恃爾貴，隆隆者墜。鑒于小星，戒彼攸
遂。比心螽斯，則繁爾類。

附圖中所見為一群皇室家人，包括皇帝本人，三個嬪妃，五個孩子，和一位老者，共

同組成一個三角形的構圖（圖版 2-2：9）。這一群人物組合只表現了相關文字中最後的一句「則繁爾類」。或許其他的文意太過抽象，因此畫家無法用圖畫來表現。

第十段畫面中的文字寫成四列：

歡不可以瀆，寵不可以專。專實生慢，愛則極〔極則〕遷。致盈必損，理有固然。美者自美，翻〔翩〕以取尤。冶容求好，君子所仇。結恩而絕，寔〔職〕此之由。

附圖左方表現了一個穿便衣的皇帝，他一面向左方行進，一面回頭，舉著左手拒斥從右方翩翩追隨而來的一位女子（圖版 2-2：10）。這個畫面只圖寫了「冶容求好，君子所仇」。至於其他的抽象教訓則未圖畫出來。

第十一段畫面中的文字寫成一列：

故曰：翼翼矜矜，福所以興。靜恭自思，榮顯所期。

附圖中表現了一個宮中女子跪坐在地上；她的臉上充滿溫柔自得的表情（圖版 2-2：11）。她的愉悅很明顯地是來自她能恭順遵守前述種種規範的結果。

最後一段畫面中的文字寫成一列：

女史司箴，敢告庶姬。

在附圖中，可見一個女官朝左站立，正微弓著上身，一手持卷帛，一手執筆，似乎已將前面的教條書寫在卷上。她的左方有兩個年青的女子，從畫卷最末尾向她走來（圖版 2-2：12）。她們代表了女史所要規誡的、當時已有的宮眷、和將來要進宮的婦女們。

從圖文佈列的關係來看，以上所見這卷《女史箴圖》的構圖特色，主要是以文字（A 模式）和附圖（B 模式）交替展現的排列方式。這種構圖原則可以下面的簡表來呈現：

BA	BA	BA	BA	BA	BA	BA	BA	B（A…）	圖文佈列模式
12	11	10	9	8	7	6	5	4（殘）	畫面

明顯可見，《女史箴圖》的這種圖文佈列和互動的模式，以及它的單景系列式的構圖法與剛剛討論過的遼寧本《洛神賦圖》完全不同。《洛神賦圖》中所見那種複雜的圖文佈列和互動關係，以及連續式構圖法是六朝時期的畫法（詳見第三章）。但是《女史箴圖》的這種構圖原則是相當古樸而簡單的。它那將文字（A）與圖像（B）兩種因子重複地交替、並橫向發展的設計，是古老的漢代傳統。這種設計可以追溯到西

圖版 2-4 ｜ 無名氏 畫像磚 漢代（前 206- 後 220）橫帶 河南 洛陽

圖版 2-5 ｜ 無名氏《孝子畫像》局部 約西元 2 世紀 橫帶 漆畫彩篋 北韓樂浪

元前三世紀，例見漢代畫像磚，其上表現了一匹馬和一棵樹，二者在空白的背景上，重複地互換位置（圖版 2-4），從而創造出一種主題連續發展的感覺。[39] 這種設計在漢代和六朝時期盛行，例見於樂浪出土的漆畫《孝子畫像》（西元後三世紀，圖版2-5）；山東武梁祠石刻《古代帝王圖》（西元 151 年，圖版 2-6）；[40] 南京丹陽出土的《竹林七賢與榮啟期》（約五～六世紀，圖版 2-7）；[41] 以及傳為顧愷之所作的《列女仁智圖》（約十三世紀摹本，北京故宮博物院，圖版 2-8）。[42] 由此可見，這種漢式構圖成法一直被顧愷之前、以及和他同時代的畫家所沿用。因此，顧愷之引用這種漢代的構圖成法也就不足為怪了。由以上大英本《女史箴圖》中，已見顧愷之充分了解了這種圖文交替展現的構圖法則。但是，相對的，北京本《女史箴圖》的摹仿者則未必了解這種圖文佈列和互動的原則，因此他才會在摹補前面佚失的畫面中，兩度將不相干的一段文字插入原來屬於同一畫面的兩個人物之間（見第一和第四段畫面）（圖版 2-3：3，4，5），以致造成了圖文互不相干的錯誤，並且破壞了全圖卷上圖文交替展現的構圖法則。

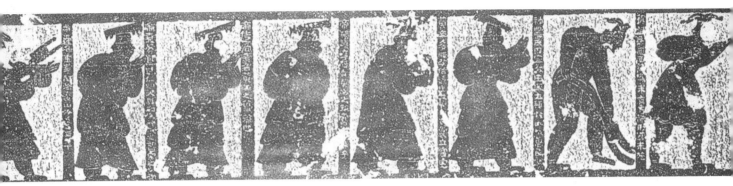

圖版 2-6 ｜ 無名氏《古帝王像》約 151 年 石刻 山東 武梁祠

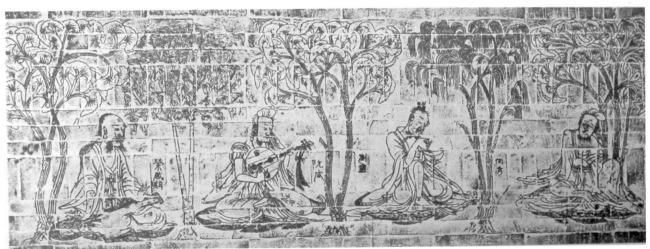

圖版 2-7 ｜ 無名氏《竹林七賢與榮啟期》局部 約西元 5-6 世紀 磚雕 南京 西善橋 南朝墓

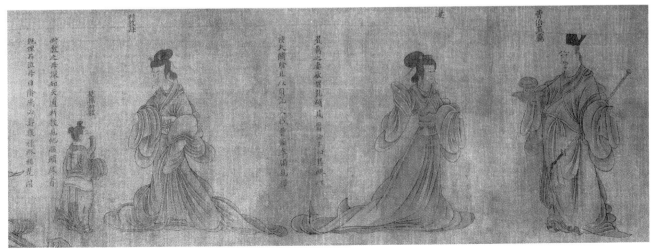

圖版 2-8 ｜ 傳顧愷之《列女仁智圖》局部 約 13 世紀摹本 手卷 絹本設色 北京 故宮博物院

（二）人物畫風

　　《女史箴圖》的人物畫風也與漢代傳統關係密切。在整卷圖中，人物的姿態雖然各自不同，但是他們都同樣展現了長圓柱形的頭部，修長的身體，和寬襬的長袍（插圖2-6）。這些圖像上的特色可以追溯到楚國（前722~前223）地區的人物畫表現，例見於湖南長沙出土的《御龍仙人》（圖版2-9）和《夔鳳仕女》（圖版2-10）（約西元前四～五世紀）。《女史箴圖》中的人物造形都呈現出畫家穩定的筆法和尖細、均勻、富有彈性、所謂「鐵線描」或「春蠶吐絲描」的線條。但是畫家在畫人物的頭部和身體時所用的筆法仍有不同。他畫頭部時，是運用一道細勁的線條，巧妙地順著人臉四分之三的側面輪廓，凹凸有致地勾畫出臉部五官的高低起伏；人物臉上微妙的表情顯現了某種程度的個性（插圖2-7）。至於人物的身體表現則相對地簡單些。每個人物都身著寬袍，袍上襞褶以色彩微染，而這樣的表現技術並無法形塑出衣袍之下人體的立體感（見插圖2-6）。

插圖2-6｜傳顧愷之《女史箴圖》〈冶容求好〉局部

　　這種將人臉表現細緻化，而將人體的表現粗略化的作法也是一種漢代成法，例見於樂浪出土的《孝子畫像》。在這漢代畫像中，人物臉部的線條用筆精細，但身體的線條用筆粗放。畫家無法以此表現人體的立體感，他只是強調寬袍的表現，並在上頭以顏色重染襞褶，以暗示衣服之內人體的團塊狀。這種表現上的困難一直到六朝早期還沒能解決（插圖2-8），例見《竹林七賢與榮啟期》和這卷《女史箴圖》中所見。

　　但是在《洛神賦圖》中，這種困難已不存在了。在其中的人物，不論臉部和身體的畫法，都是以同樣精細的筆法畫成的。而且，用來勾畫衣袍的線條不但描寫了袍上的襞褶，而且也在某種程度上表現了衣服之內身體的立體感。衣服上呈現了彎曲且稍具粗細變化的線條，它的方向表現出人體的動感，也與它下面的人體在動作時所形成高低起伏的狀態相符合（插圖2-9）。這樣的表現方法反映了六世紀後期的風格，例見於北齊（550~577）婁叡墓出土的壁畫人物（圖版2-11）。[43] 那時的中國人物畫已經受到了印度凹凸法的影響，因此注意表現出物像立體感的效果。[44]

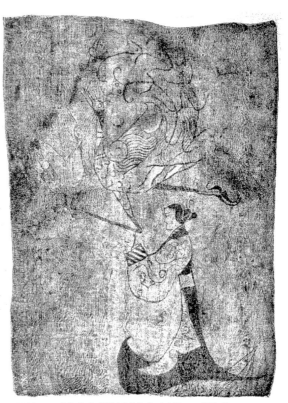

圖版 2-9 ｜ 無名氏《御龍仙人》約西元前 5-3 世紀 軸
絹本設色 長沙 湖南省博物館

圖版 2-10 ｜ 無名氏《夔鳳仕女》約西元前 5-3 世紀 軸
絹本設色 長沙 湖南省博物館

插圖 2-7 ｜
傳顧愷之《女史箴圖》
左：〈女史司箴〉局部
右：〈比心螽斯〉局部

插圖 2-8 ｜
左：《竹林七賢與榮啟期》劉靈
右：《孝子畫像》局部

圖版 2-11 ｜
無名氏《騎士圖》約 570 年
設色壁畫 山西 太原 婁叡墓

插圖 2-9 ｜《洛神賦圖》遼寧本〔驚艷〕局部

（三）空間表現

在《女史箴圖》卷中，人物都是主要描寫的對象；他們佔據了畫面上絕大的比例。背景多空白；配景簡單，有如舞臺上的佈景一般，沒有表現出任何空間的深度。這種處理方式可以追溯到漢代人物畫的表現方法，例見於洛陽燒溝 61 號漢墓中的《二桃殺三士》（約西元前 48~ 前 7，圖版 3-5），和山東武氏祠石刻中的《荊軻刺秦王》（圖版 3-1）。[45] 甚至那段狩獵畫面中的人物和山體形像（插圖 2-10）也是從西漢的圖畫母題中演變出來的，例見河南鄭州出土的畫像磚（圖版 2-12）和博山爐（圖版 2-13）。這些漢代的山形並未表現出立體感或內部的空間感。每一個大形山體之內又以幾何形切割成許多小形山面，這些小型山面都維持在平面狀態。以這平面形狀的小形山面為背景，上面出現許多動物和獵人，各自進行著不同的活動。他們的身體有部分因被山面遮蔽而半隱半現。這樣的表現法只能隱約地暗示空間的存在，但卻未能描寫出具體的空間深度。雖然顧愷之在這段山水圖像上的表現已較漢代古拙的表現進步一些，但他仍未真正脫離這種漢代基本模式。與上述的漢代母型比起來，《女史箴圖》上的山水，已表現出較多的體積感和空間深度。這是因為畫家用了較多的內分線去描寫大山的團塊和內部的空間之故。但是由於這座山是以具體而微、和正面呈現的方式來表現

圖版 2-12 ｜ 無名氏《狩獵圖》西漢（前 206- 後 8）印紋磚 河南 鄭州

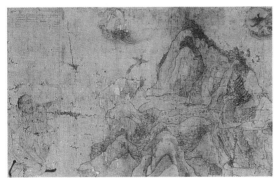

插圖 2-10 ｜ 傳顧愷之《女史箴圖》〈道罔隆而不殺〉局部

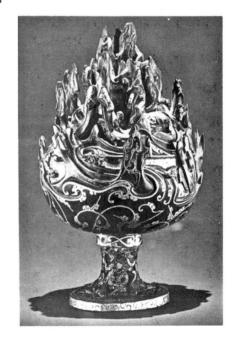

圖版 2-13 ｜ 無名氏《博山爐》
漢代（前 206- 後 220）
銅質錯金銀

的，因此，它的造形太過笨拙，以致於無法像自然山水一般，作為它旁邊那個獵人活動的背景。但《洛神賦圖》中的山水表現則與這些設計完全不同：它在造形上較為複雜，而且具有界定人物活動空間的功能。不論在山群的結組上、空間的表現上、和山體的形塑上，這些山水母題都相當複雜。它們應是屬於六世紀後半期的產物。這一點將在第三章中討論。

六、小結

　　經由各方面的風格分析比較，我們可以發現《洛神賦圖》具體地呈現了和《女史箴圖》十分不同的風格。這兩件作品不論在構圖的技法、圖像與文字的配置與互動法、人物畫的表現法、和空間的設計等方面，都呈現出不同的時代風格。正如前面所討論

過的，首先，不論是從構圖法則上、或是從圖文的佈列和互動關係上來看，我們都可以發現《洛神賦圖》所表現的是一個不可分割的連續式構圖；並且它像有機體一般，在整體上呈現出一種複雜的結組關係，且充滿韻律和動感的視覺效果。相對的，《女史箴圖》所呈現的，則是一系列的單景式構圖，整體表現出古典式的簡樸趣味。

其次，在人物畫的表現方面，《洛神賦圖》上的人物呈現了某種程度的立體感，因為衣服上面的線條不但描寫了襞褶，而且也暗示了隱藏在衣服裡面人體的形狀。但是，在《女史箴圖》中，人物的表現卻呈現平面狀態，因為那些線條只是很精謹地畫出人物的臉部和衣服的外緣輪廓，而未曾描繪出人體的立體感。

再次，在山水母題方面，《洛神賦圖》中的山水，以許多不同結構的圈圍式空間群，提供了人物活動的場所。這些山水母題在視覺的比重上也和人物一樣，都具有相同的重要性。但是，在《女史箴圖》的那段狩獵圖像中，山水母題只具象徵作用並非表現自然，而且本身也無法和旁邊的獵人融為一體。

以上所見這兩件作品在圖文關係、構圖原則、人物表現、和空間設計等方面所呈現的種種差異，反映了二者應分屬不同的時代風格；它們不可能是同一個畫家所作的兩種風格的作品。《女史箴圖》保存了顧愷之的風格，也顯露了它和漢代繪畫傳統的關連性；但相對的，《洛神賦圖》在風格上卻綜合了六世紀的構圖方法和圖像表現特色。如要說明這個論點，就必須進一步了解從漢代到六朝之間故事畫發展的情形。這便是下面一章的主題。

第三章
漢到六朝時期故事畫的發展

本章要探討的是漢代到六朝時期故事畫的發展，並在這個脈絡下去推斷遼寧本《洛神賦圖》祖本成畫的年代。依個人研究的結果，發現遼寧本《洛神賦圖》所反映的是六朝後期的故事畫風格。首先，在構圖方面，它選擇了連續式構圖去表現故事細節的圖繪法，常見於六朝時期敦煌石窟中的佛教壁畫。其次，它以繁複的山水母題作為人物活動背景的表現，也反映了六朝晚期山水畫因受山水詩和玄學思想所影響而興起的現象。簡單地說，遼寧本《洛神賦圖》的構圖法和山水及人物的表現模式，最早可以追溯到六朝晚期。為使本議題更為清楚起見，在此必須先簡述漢代到六朝晚期的故事畫在敘事方法上，包括構圖方式、時間表現、和空間設計等方面的演進情形。

一、漢代故事畫構圖模式與時間表現法

漢代故事畫的敘事方式稚拙，時間與空間的表現簡單，且多無山水母題作為配景。個人依據考古出土的物證，發現了此期故事畫中所使用的構圖方法，包括同發式、單景式、和連續式等三種。

（一）同發式構圖法—武氏祠《荊軻刺秦王》

同發式構圖法的特色是：畫家僅利用一個場景便將整個故事作摘要式的展現；在其中，故事裡的主要人物，只出現一次；而他們的動作和出現的物件便代表了故事情

圖版 3-1｜無名氏《荊軻刺秦王》 約西元 2 世紀中期 橫帶 石刻 山東 武氏祠前室第十一石

圖版 3-2｜無名氏《荊軻刺秦王》 約西元 2 世紀中期 橫帶 石刻 山東 武梁祠

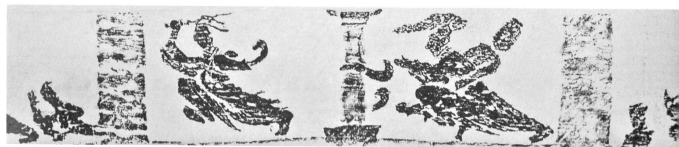

圖版 3-3｜無名氏《荊軻刺秦王》 約西元 3 世紀 四川樂山麻浩一號崖墓

節在不同時間中發展的情況。₁關於這種構圖，最好的例子便是武氏祠前室的《荊軻刺秦王》（約西元二世紀中期，圖版 3-1）。₂根據《史記》中的荊軻（前 227 卒）本傳，₃荊軻為燕太子丹（前 225 卒）門客。當時燕國（前 841~ 前 223）正深受秦國（前 841~ 前 206）威脅。西元前 227 年，秦將樊於其（227 卒）自秦逃亡到燕。秦王嬴政（前 259 生；前 246~ 前 210 在位）為責罰燕國，便命後者送回樊於其的頭和燕國督、亢兩區的地圖。樊於其為了避免燕國受到牽連，於是自殺捨頭。荊軻和秦舞陽（前 227 卒）兩人便將地圖和樊於其的頭送到秦國。趁此機會，荊軻計畫刺殺秦王。於是，年輕的秦舞陽手捧木盒，盒中裝了樊將軍的頭；而荊軻手捧地圖，圖卷中藏著匕首；兩人同入秦宮。但是當秦舞陽獻上木盒時，因心中懼怕而戰慄不已。秦王稍覺有異，但卻不疑有他。待秦王檢驗首級無誤之後，荊軻便打開地圖。就在圖窮匕見之際，荊軻即刻拉住秦王的左袖。秦王驚覺，奮力掙脫，左袖撕裂握在荊軻手中。秦王在驚慌中繞柱躲避荊軻的追殺，完全忘記抽劍防衛自己。秦舞陽見狀更是匍伏在地，戰慄不止。眾人極度驚愕。秦王衛士因依法：非奉令不得近前，因此列侍廊下不敢妄動。最後，經一衛士喊叫提醒，秦王才抽劍砍斷荊軻雙腿。荊軻跌坐在地，怒髮衝冠。他高舉匕首向秦王用力擲去，未中秦王，卻深入柱中。荊軻行刺失敗，終於被殺。

　　武氏祠的《荊軻刺秦王》以同發式的構圖，只表現了上述故事中的高潮。畫面正中出現一根蓋有屋頂的柱子，代表故事場景所在的秦廷。柱子上有一根穿刺的匕首。匕首下面右方有一截衣袖浮在空中。它的下方地面上放著一個打開的盒子，盒中放了樊於其的頭。它的右方為匍伏在地的秦舞陽。秦舞陽的上方則為荊軻，正被一個衛士強行拉走。他們的右方為一個持盾舉劍的衛士。在柱子的左邊為另一小衛士，他也舉盾持劍，面向右方的荊軻。衛士的下方為一雙鞋，左方為秦王（頭部的石刻已殘破），正向左逃去。秦王的左上方似有一人（上半部殘破）躺在地上，左下方為另一人，正爬行向左逃開。

　　在這個畫面中，時間的進展分為五個階段，每一個階段以一個物件或人物為代表。它們的順序是由下而上，再由左而右，最後在中間的地方結束。第①個階段的代表物是畫面中央那根柱子右下方的秦舞陽，和他所呈上的范將軍首級；它暗示秦王已將首級檢驗無誤。第②階段的代表物為柱子旁邊浮在半空中的衣袖；它暗指當荊軻一手舉匕首，一手拉住秦王衣袖，秦王奮力掙脫，致使袖子被扯斷的行動過程。第③階段發生在左邊，表現秦王急著跳開，以致於來不及穿好鞋子；他一面向左逃跑，一面拔劍相應，而衛士也趕來保衛的情形。第④段表現荊軻在畫面最右方，當他被衛士強行抱走時，怒髮衝冠、奮力投擲匕首的情形，以及另一衛士從右後趕來相助的情況。最後一個階段⑤的代表物為穿透柱子的匕首，那反映荊軻最後見計劃失敗而奮力將匕

首擲向秦王未中，卻穿透柱身的事實。

如果我們將這幅圖畫和文獻對照，便發現畫中省略了兩個重要的階段：一是當荊軻打開圖卷，到「圖窮匕現」的那一剎那，也就是這個行刺計劃的第一個關鍵時刻。二是秦王拔劍砍斷荊軻雙腿的時候，那表示這個行刺行動已經完全失敗，也是這行動中另一個關鍵時刻。但是，為什麼這個漢代藝術家會省去這兩個階段而不表現呢？這並不是他不知道那兩個階段的重要性，而較可能的情況是，畫家受限於所提供的空間太狹小，因此他只能選擇這種同發式的構圖，以最精簡的方法，讓故事中最重要的人或物只出現一次；而那唯一一次的出現便代表故事進展過程中的某一個主要階段，以此簡述故事情節的發展。他便以這種最簡潔的方法來表現行刺事件中最戲劇性的一幕，以達到最佳的視覺效果。換句話說，畫家以自己的方法來詮釋文本。在這種情況下，他可以決定省略那一段他認為視覺效果較差的部分，而加強表現某一部分最具有戲劇效果的地方。例見他表現荊軻被衛士強行抱走的那一剎那：那時的荊軻，發現他行刺的使命將要失敗之際，整個人完全被憤怒所襲捲。他的怒髮衝冠，張口怒吼，全身騰跳起來，用盡所有的力氣將匕首向秦王投射過去。但可惜那匕首並沒有刺中秦王，而卻穿透了殿中的柱子。這種表現，明顯可見畫家雖然有文本作為依據。但他仍需自己決定擇用那些合適的圖畫語言和畫面，來表現那則故事。武氏祠中這種特別的構圖法和圖像建立以後，變成了表現荊軻故事畫的成規。同樣的主題，類似的構圖，以及相近的圖像，不但也在武梁祠（151）中發現（圖版 3-2），並且也遠傳到四川地區（約西元三世紀，圖版 3-3）。[4]

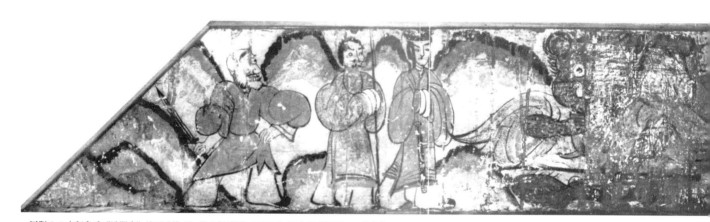

圖版 3-4｜無名氏《鴻門宴》約西元前 48- 前 7 年 橫帶 木板設色 河南 洛陽燒溝 61 號漢墓

（二）單景式構圖法—洛陽61號漢墓《鴻門宴》

　　單景式構圖法是畫家利用一個畫面，表現故事發展過程中某一特定時間點上某些角色的活動狀態。[5]漢代藝術家已經熟悉這種構圖法，例見洛陽 61 號漢墓（約西元前 48~前 7）中的《鴻門宴》（圖版 3-4）。[6]眾所週知，「鴻門宴」是發生在西元前 206 年項羽（前 232~前 202）在鴻門設宴，計殺劉邦（前 247~前 195）未遂的歷史故事。根據《史記》所載，秦朝滅亡，劉邦和項羽相爭。當時劉邦軍力不及項羽，但卻先入秦都咸陽。項羽後至，就近在鴻門紮營。謀士范增（前 204 卒）獻計，請項羽趁劉邦赴宴時予以殺害。劉邦迫於項羽軍勢不得不去，因此由謀士張良（前 189 卒）和勇士樊噲（約前二世紀）陪同赴宴。項莊（約前二世紀）受命於宴中舞劍並伺機刺殺劉邦。但項伯（約前二世紀）以身護擋，因此項莊計不得逞。最後劉邦在他的侍從保護下，安全脫逃，回到自己的基地。[7]

　　在洛陽 61 號漢墓裡的梯形木枋上，出現了這則故事畫。畫面中所展現的是單景式構圖法。畫面的中間為一個像熊一樣的鎮墓獸（彊良），它的兩邊出現了項羽和劉邦兩個不同陣營的人物在剎那間的動作。畫面兩邊的活動內容所營造出來的氣氛不同，互成明顯的對比。右邊人物包括兩個廚師正在烤肉，以及項羽正舉起角杯向左邊的劉邦敬酒；劉邦身後是以身護衛他的項伯。這裡的氣氛看起來相當溫暖、輕鬆、愉快，但和此對比的則是畫面左邊中那種充滿緊張、焦慮、危險的氣氛。那裡的人物包括張良、

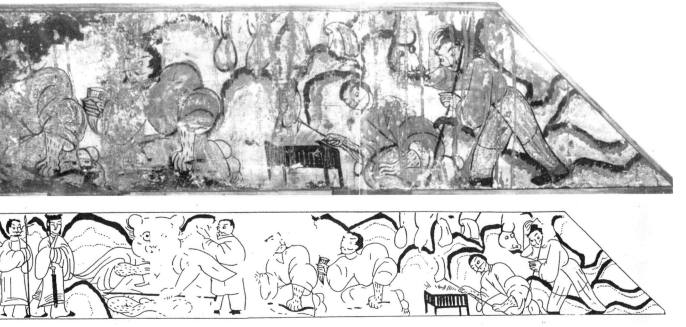

圖版 3-4 線描圖(白適銘教授描繪)

范增、和項莊（或樊噲）。長相斯文的是張良，他站在范增的右邊，兩人表情冷漠，姿勢僵直。最左邊的人物卻表情激動：他一手握劍，睜目怒視，望向遠處的劉邦，似乎躍躍欲試，這個人物可能是想要藉舞劍而趁機刺殺劉邦的項莊（但也可能是樊噲，他是劉邦手下的將軍，以勇猛著稱，隨時伺機保護劉邦）。在左右這兩段畫面中所見人物的動作之間，並沒有時間上的先後關係。因此，這個畫面應可看作是鴻門宴中項莊舞劍之前，在場主要人物在剎那間戲劇化的動作表現。對於畫家來說，這是鴻門宴中最戲劇性的一刻。因此，他便根據自己對文本的了解，加上豐富的想像力，而創造出這樣的一幕景象。

（三）連續式構圖法—洛陽61號漢墓《二桃殺三士》
與和林格爾漢墓《漢吏出行圖》

連續式構圖法是畫家利用一連串的場景，把一個故事從頭到尾完整地表現出來：而這些場景共成一個有機式的結構，清楚地表現出時間和空間的連續性。時間進展的跡象是由故事中重要角色的重複出現來顯示的。至於背景，有時不同，但有時也可以相同。藉由這種構圖法來表現故事的圖畫，其情節發展和時空背景便可以表現得更為詳細和精確。漢代藝術家已經知道這種構圖法，並且曾使用在洛陽61號漢墓的《二桃

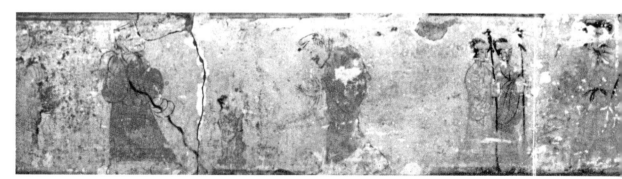

圖版 3-5 │ 無名氏《二桃殺三士》約西元前 48- 前 7 年 橫帶 木板設色 河南 洛陽燒溝 61 號漢墓

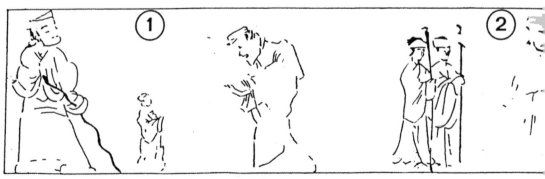

圖版 3-5 線描圖（白適銘教授描繪）

殺三士》（圖版 3-5），及和林格爾漢墓的《漢吏出行圖》（約西元 160~170）（圖版 3-6）壁畫中。

《二桃殺三士》是依據《晏子春秋》當中晏子（嬰）(西元前 500 卒）的故事所作的圖畫。晏子是齊景公（西元前 547~ 前 489）的宰相。他設巧計，僅以兩顆桃子便使當時全國最勇猛的三個勇士：公孫接、田開疆、和古冶子都自殺而死了。故事的原由始於這三位勇士因自恃有功於國，態度跋扈，曾經冒犯體形矮小的當朝宰相晏子。晏子對此懷恨在心，因此伺機唆使齊景公除去這三人。他的方法是，由齊景公命人送兩顆桃子去賞賜那三個勇士當中「最有功」的兩個人。公孫接與田開疆自覺功勞極大，所以各取一桃。而古冶子看到這種情形，便斥責二人不知羞恥，且自表功高勇猛過於二人的往事。二人聽後羞愧不已，因此拔劍自殺。古冶子見狀，深深自責。他認為二人之死實因他而起，所以也自刎身亡。

這段故事以連續式的構圖出現在前述《鴻門宴》所在的梯形枋板背面。畫面共分三段，由左向右展開。左段①表現兩個勇士羞辱矮子晏子的場面：其中只見身材矮小、有如侏儒的晏子，站在兩個彪形大漢的中間；兩人似乎正在跟他說話的樣子。[8]在中段②畫面中，這個矮小的晏子又出現了。他正向左邊的齊景公獻計。齊景公的左邊站著兩個手持鳩杖的老者。畫面的右段③所表現的是這故事悲慘的結局。其中可見齊景公

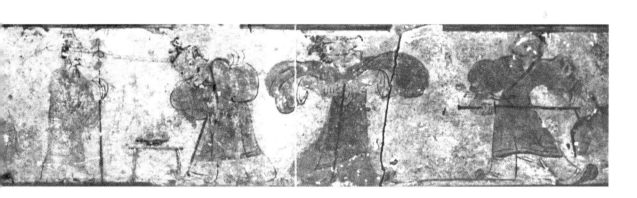

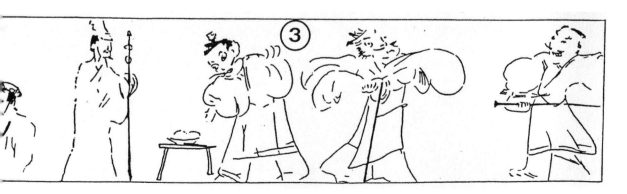

的使者手持節杖站在左邊；他的右邊有一個矮几，上面放了一個盤子，盤中有兩顆桃子；矮几的右邊為三個勇士。他們的動作極為戲劇化：最左邊的勇士趨身取桃，中間和右邊的兩個手持長劍，正要自刎的樣子。以上所有的人物都站在同一道基準線上，他們的形象在空白的背景中顯得十分突出。這樣的畫面並沒表現出任何空間的深度，也沒表現出人物身體的立體感。故事發展的連續性是靠某些主要人物重複出現在不同的場景中來呈現的。

相同的構圖法也見於和林格爾漢墓的《漢吏出行圖》中。該墓朝東，具有前室，室中的四面牆正中各有一個拱形門洞，門洞的上方壁面便是《漢吏出行圖》所在。圖中表現了某位漢代官員六個出行的場面。整幅《漢吏出行圖》的場面依時間順序，可

圖版 3-6 ｜ 無名氏《漢吏出行圖》前室西壁 約 160-170 年 設色墓室壁畫 內蒙古 和林格爾

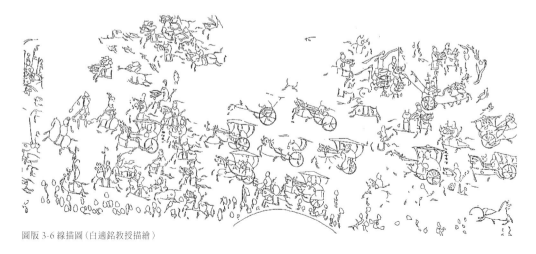

圖版 3-6 線描圖（白適銘教授描繪）

以分為兩個單元。第一個單元包括五段出行場面，以反時鐘方向佈列：由西壁開始，過南壁，到東壁中間停止。其中出行場面都有榜題標示，依次為「舉孝廉」、「郎」、「西河長史」（以上在西壁）、「行上郡屬國都尉」（在南壁）、及「繁陽令」（在東壁南端）。在每一段場面中，墓主都出現一次。第二個單元，只包括一個長的出行場面，也呈反時鐘方向佈列，從東牆的中間開始，經過北牆，而在西牆的北端結束（在那兒與第一單元接頭）。在這單元中，墓主只出現一次，他坐在馬車中，榜題標示為「使持節烏桓校尉」（位在北牆的西端）。他的前導隨員分別以榜題標示為「雁門長史」、「□□校尉」（此二者在東牆上）、「功曹從事」、和「別駕從事」（此二者在北牆上）。[9]

《漢吏出行圖》前室南壁

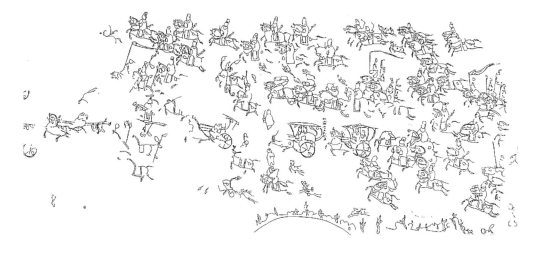

　　和其他漢代故事畫所見那種簡單的故事內容和精簡的構圖相比，這件《漢吏出行圖》顯得很不平常，因為它是在一個極大的構圖中表現了相當複雜的人物結組，以呈現不同時段中的活動。這種以廣大的畫面紀錄一個官吏生平事蹟的作法，有如佛教故事畫的表現方式，例見許多佛本生譚和佛傳圖。由於佛教故事已多見於當時所作的各種藝術品中，因此，可以推測當時和林格爾的藝術家可能受到了這些表現方法的影響。[10]

二、六朝故事畫的構圖模式與時間表現法

　　佛教故事畫的出現與流傳，對於六朝時期的藝術家產生了相當深刻的影響。[11]就如敦煌壁畫中所呈現的，中國藝術家在接受這外來的藝術表現時採取了選擇性和折衷性的態度。雖然剛開始時，他們是以開放的心態，採用了佛教故事的題材、構圖、和圖像；但他們卻慢慢地將那些異國的母題和表現轉化為中國式的圖畫語言，最後創造出一種折衷式的中國佛教藝術風格。在中國化的過程中，佛教藝術的主題漸趨窄化，漸多表現孝道和慈悲，以此與傳統儒家所提倡的「孝」與「仁」等價值相呼應。[12]在圖像方面，最初，外來的佛教神祇與中國傳統的道教仙人有時會共同出現在同一場景中；漸漸地，許多佛教故事的圖像細節和佈景都背離了它們原生的印度和中亞面貌，最後變成中國服裝，且活動在中國式的建築和山水之中。特別是，佛教故事畫中山水比例日益加重的表現，明顯反映出佛教中國化的現象，[13]因為當時的山水畫由於受到道家思想的影響而急速發展。但是，相對的，佛教故事畫對中國人物畫的敘事法和人物表現法等方面也都曾給予強烈的影響，正如此時敦煌壁畫所見。[14]就主題而言，這時期的敦煌佛教故事畫可歸納為三個主要類別：1、佛傳圖，表現悉達多太子從出生到涅槃的生平要事。2、本生譚，表現釋迦牟尼佛在許多前生中，自我犧牲救渡眾生的因緣故事；3、譬喻品，表現釋迦牟尼佛諸多弟子皈依佛陀的故事。

　　在敦煌現存的許多佛教故事畫中，採用連續式構圖的數量多於單景式構圖，而採用同發式構圖的例子則相當少見。依個人所見，這些佛教故事畫之所以時常採用連續式構圖法的原因之一，是為滿足當時情境的需要。因為佛教故事畫有如佛經一般，是為傳佈佛教價值觀的一種具有教化意義的宗教媒體；它們藉由描繪各種生靈的種種善行以傳達道德教化的旨義。因此，越能詳細地表現出這類教化故事的情節內容，越能使信眾了解它的意義，並且受到感化。也因此，在畫面上越能詳確地表現出主要的角色，和他們在不同時間和空間中的活動，和連續性的情節發展，而使畫面生動的方法，也越能達到這個目的。於是以連續式構圖法來表現的故事畫便成了最好的方法。因為

當時多數的信徒多不識字，所以藉由詳盡的圖畫表現是最具體、也是最易使他們了解教義中微言大義的一種方法。相對的，在同發式構圖的畫面中，由於缺乏可循的情節進展，使得不懂文本的觀者無跡可循；而在單景式構圖的畫中又會把一則故事切割成許多片段，在時間上和空間上都缺乏連續性，有損於表現故事情節發展的連貫性；因此這二種構圖法在表現效果上都比不上連續式構圖。這是為何此時的故事壁畫，只要是壁面空間許可的話，多採用連續式構圖的原因。

　　但是這類連續式構圖法在達到成熟且普遍運用之前，也經歷了許多的試驗過程。依個人的觀察，到六世紀中期為止，中國畫家在連續式構圖方面已實驗過四種不同的構圖法：<u>1、異時同景式構圖法</u>；<u>2、依時間順序展現的曲折式構圖法</u>；<u>3、不依時間順序展現的橫向式構圖法</u>；和<u>4、依時間順序展現的橫向式構圖法</u>。其中最後的這一種連續式構圖法超越了其他三種，而成為後來中國故事畫卷中最常見的構圖法。至於畫家如何選擇採用那一種構圖，通常受到兩個因素的限制：其一為他們所獲得的畫幅或壁面空間的大小與形制；其二為他們本身的美學取向。當他們所獲得的畫幅（或壁面）空間相當有限時，他們必須將許多場景擠壓才能表現出一個完整的故事。在這種情況下，他們很可能會選擇第一種，也就是<u>異時同景式構圖法</u>，或第二種，也就是<u>依時間順序展現的曲折式構圖法</u>。但是，當他們能獲得的畫幅（或壁面）空間是橫向式而且比較寬裕時，便可以將許多場景並列，因此可能會擇用第三種，也就是<u>不依時間順序展現的橫向式構圖法</u>，或第四種，也就是<u>依時間順序展現的橫向式構圖法</u>。這四類連續式構圖法都可見於北魏（386~534）時期的敦煌壁畫中，詳如以下所論。

（一）異時同景式構圖法─敦煌254窟北魏《濕毘王本生》

　　在<u>異時同景式構圖</u>中，通常人物的比例較小，而且主要人物會以不同的活動形態依時間順序重複出現在同一個背景中；這個背景可以是山水、建物或大的圖像。這種構圖可以敦煌254窟北魏（386~534）的《濕毘王本生》（圖版3-7）為例。〈濕毘王本生〉故事載於北魏時期慧覺所譯的《賢愚經》中。[15]這則本生譚的內容敘述了濕毘王為了搶救一隻鴿子的生命，不惜割自己身上的肉以餵餓鷹的故事；事實上鴿子與老鷹都是天神化身，以此測試他仁慈的程度。話說鴿子為了逃避餓鷹追擊，投入濕毘王懷中以求庇護。餓鷹要求濕毘王從他自己的身上取出和鴿子同等重量的生肉以償付它失去鴿子當食物的損失。為如此償付，濕毘王命人割取他大腿上的肉，直到肉的重量與鴿身等重為止。但因鴿為天神，他的法力使秤重持續增加。濕毘王的股上之肉不夠，最後，他必得送上全身的重量才勉強可與鴿重相等。由此，天神得知濕毘王仁慈

圖版 3-7 │ 無名氏《濕毘王本生》
北魏（386-534）
設色壁畫
甘肅 敦煌 254 窟

圖版 3-7 線描圖（白適銘教授描繪）

之心確真，因此，便以法力使他恢復原來狀態，並更強壯。

　　這幅壁畫為方形，濕毘王居中，體形巨大，以一足盤坐、一足垂地的半跏趺狀坐在一板凳上。他的眷屬分為兩群，伴立在兩側。天上各有二個飛天。在右邊的畫面上，有四個形像較小的飛禽和人物圖像以反時鐘方向的順序排列：右上方有一隻白鷹向左方俯衝，正追逐一隻青鴿；同樣的鴿子又出現一次棲息在畫面中濕毘王的右手上，得到保護；在右下方一個侍者正跪在濕毘王左腳下方的地面上，舉刀在割王左腿上的肉；而在更右下方，濕毘王全身肉盡，只剩一付骨架坐在秤上，用以平衡另端鴿子的重量。雖然這幅畫的構圖主要為居中、而形體碩大的濕毘王、和在他兩側拱護他的眷屬所主導，但是故事情節的發展，卻是靠右半邊三個小圖像的動作連串起來敘述完成的。不過，在這裡畫家似乎有意淡化故事情節的表現，而強化濕毘王的形像，因

圖版 3-8 |
無名氏《難陀出家因緣》
北魏（386-534）
設色壁畫
甘肅 敦煌 254 窟

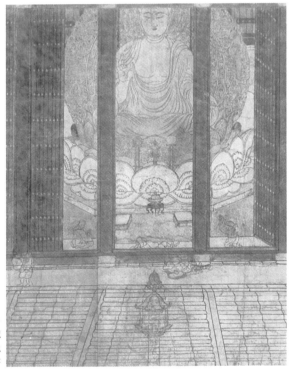

圖版 3-9 |
無名氏《信貴山緣起繪卷》
約 12 世紀
手卷 紙本設色
日本 奈良 朝護孫子寺

此特別以聖像的方式呈現他，使他成為畫面上視線聚集的中心。[16]

　　這種異時同景式的構圖也出現在同一洞窟的《難陀出家因緣》故事畫中（圖版 3-8）。此外，在十二世紀的日本畫中，也見這種構圖法，例見《信貴山緣起繪卷》中表現妙蓮女尼在東大寺中的一段畫面（圖版 3-9）。在其中妙蓮的形像四度重複出現在同一個背景（東大寺大殿）中。

（二）依時間順序展現的曲折式構圖
─敦煌254窟北魏《摩訶薩埵本生》

在<u>依時間順序展現的曲折式構圖</u>中，所表現故事的許多場景都被擠壓而形成曲折式的順序排列。最好的例子見於敦煌254窟北魏時所作的《摩訶薩埵太子本生（捨身餵虎）》（圖版3-10）。這幅本生故事畫所根據的文本是北涼時期（397~439）法盛（活動於397~439）所譯的《佛說菩薩投身飴餓虎起塔因緣經》。[17] 故事中敘述了摩訶薩埵太子自我犧牲以救饑餓母虎和七隻幼虎的經過。依故事內容，摩訶薩埵太子隱居山中，一日發現鄰近山崖下這些餓虎的處境。太子生惻隱之心，便捨身躺在虎前。但虎群挨餓已久，無力咬嚙他的身軀。因此，太子決定先自殺，以便虎群易食他的遺體。於是他爬上山崖，以竹刺喉，解鹿皮衣裹頭，雙手合掌，投身崖下，以此死軀餵食群虎免於飢餓。事後，在城中的母后和妃子聞訊，哀痛不已，披髮跣足，哭於太子屍前。她們收拾他的骸骨，並起塔供養。

254窟的這則故事畫包括七個連續的場景，依序緊密地推擠成上下起伏的動線，從畫面的右上方開始到左下方結束，展佈在一個方形的壁面上。第一景表現了薩埵太子在崖上自殺的場面：他的右手彎曲，正以竹竿穿刺自己的喉嚨。他的左臂高舉，但手指卻指向下方第二景，引導觀者看到他將要跳崖的動作。在第二景中，他縱身往下跳，頭下腳上，身體形成一道十分有力的弧線；同時，他的雙手併攏指向下方的第三景。第三景表現了這個故事的高潮，也佔據較多的空間。景中所見的是飢餓的母虎和一群幼虎，正在啃嚙太子的屍身。這一景的正上方為第四景，表現了他的母后和兩個嬪妃共三人作悲號狀。這三人再次出現在左下方的第五景中。在那兒三人悲哭在太子的屍前；太子屍身形成微弧狀，他的足部指向左下角的第六景。在第六景中有兩人正將太子殘骸裝進袋中。第六景的正上方為此故事畫的最後一景，表現了一座儲放太子骨骸的多層塔，和正在禮拜的飛天。

這七個場景藉著相互間的重疊而創造出視覺動線的連續性。但是由於這些場景彼此之間缺乏空間上的延伸性和關連性，因此觀者如不明白文本內容的話，很難僅憑這些圖像便了解這則故事畫的情節順序。在這件作品上，每一個場景都被安置在一個不規則的區塊中，它的界線模糊，有時以一點簡單的山水因子作為人物活動的背景。[18] 雖然畫家提供了人物活動的畫幅空間，但在那平面上，他卻未能更進一步表現出每一場景中的空間深度。因此，這些人物與他們的背景看起來好像沒有關連。他們誇張的肢體動作有時超越了四周隨意勾劃的界線，而飄浮在畫幅的表面上。

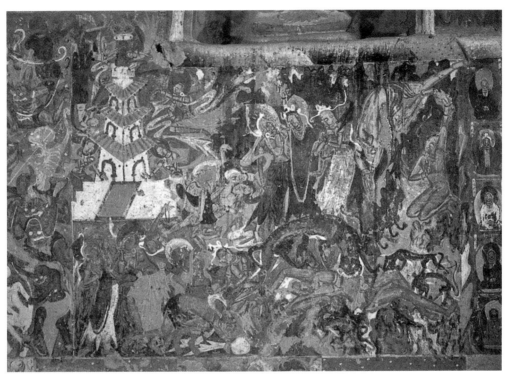

圖版 3-10 ｜ 無名氏《摩訶薩埵太子本生》北魏（386-534）設色壁畫 甘肅 敦煌 254 窟

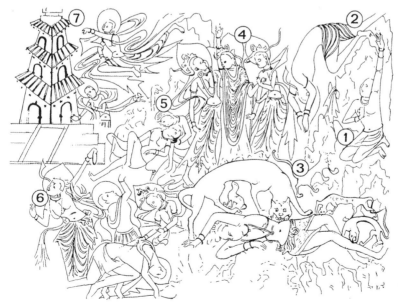

圖版 3-10 線描圖
（白適銘教授描繪）

圖版 3-11｜無名氏《婆羅門本生》538-539 年
設色壁畫 甘肅 敦煌 285 窟

圖版 3-12｜無名氏《婆羅門本生》7 世紀
木板漆畫 玉蟲廚子
日本 奈良 藥師寺

圖版 3-11 線描圖(白適銘教授描繪)

圖版 3-13 ｜ 無名氏《孝子故事畫像》約 6 世紀後半期 石棺線刻
　　　　　密蘇里州 堪薩斯城 納爾遜美術館

　　這種依時間順序的曲折式構圖法又有兩類變化式：一為圓圈式，一為鋸齒式。圓圈式見於 285 窟中西魏 (535~556) 的《婆羅門本生（捨身聞偈）》（538~539）圖中（圖版 3-11）。這幅畫所根據的是《大涅槃經》，其中記載一個婆羅門為了聽聞天神（化為妖魔）所唱誦的佛偈，而不惜犧牲自己生命的經過。[19] 畫中所見為婆羅門追聞佛法的三個場景。這三個場景以天神為中心，呈順時鐘方向依序排列。第一個場景在畫幅的左方，表現婆羅門依天神指示，爬上崖壁以閱讀佛偈的首句。第二個場景在畫幅的上方，表現他掛身樹上，為了聽聞天神誦唸佛偈的第二句。在第三個場景中，婆羅門不顧危險，從上方躍下到山澗，以追聞天神所唸佛偈的下半部。他的虔誠行為感動了天神，此時回復真身，站在中央，正張開雙臂以接納通過那三階段嚴格考驗的婆羅門。這相同的主題和構圖，後來又出現在日本奈良法隆寺所藏第七世紀所作的玉蟲廚子門板畫上（圖版 3-12）。至於鋸齒式的構圖，則見於納爾遜美術館所藏的北魏《孝子石棺》兩側上的一些孝子石刻故事畫（圖版 3-13）。[20] 在那些石刻畫像中由於畫面空間窄狹，因此，每個故事最多不超過三個場景，例見孝子郭巨的故事畫。如圖所示，在其中郭巨夫婦①埋兒、②得金、而得以③孝養老母的三個場面，便依序佈列在不同的地平面上，形成了鋸齒狀延續性的構圖。

圖版 3-14｜無名氏《鹿王本生》北魏（386-534）設色壁畫 甘肅 敦煌 257 窟

圖版 3-14 線描圖（白適銘教授描繪）

（三）不依時間順序展現的橫向式構圖法
──敦煌257窟北魏《鹿王本生》

在一個<u>不依時間順序展現的橫向式構圖</u>中，圖畫順序和文本順序互相衝突，例見北魏 257 窟中的《鹿王本生》（圖版 3-14）。此圖所根據的是康僧會（活動於三世紀）所譯《六度集經》中的〈鹿王本生〉，其中敘述了鹿王在河中救出一將要溺斃的人，後來被那人出賣的故事。[21] 依經文所記，鹿王有一天在野外河中救出一個將要溺斃的人。獲救的人一上岸便跪地拜謝鹿王救命之恩，然後入城。當時城主和他的王妃正懸賞想取得鹿王的九色毛皮和銳角。此人得知，便前往密報鹿王所在。但他一密報完，身上馬上長滿了癩瘡。縱然如此，那人還是帶著城主一行人去找鹿王。鹿王如往常一般睡在舊地，不知危機來臨。鳥兒警惕叫醒鹿王，而城主的箭已針對鹿王正要發射。鹿王於是向城主說明他救溺的經過。城主知悉後便放下武器饒過鹿王一死，並處罰那忘恩負義的人。不久城主夫婦也因羞愧死亡。

這則故事畫是表現在一條橫帶狀的壁面上。故事分為六個場景，場景與場景之間由一連串邊緣呈鋸齒狀的小山脈，或方形的建築物，作為界線區劃開來。第一和第二場景位在壁面的左端，那兒有三組鋸齒狀的小山群，從畫幅的左上方向右下方斜向延

圖版 3-15｜無名氏《睒子本生》線描圖 原畫約西元 2 世紀 設色壁畫 印度 阿姜塔 第 10 窟

伸，形成了兩個空間夾道。在其中分別表現了鹿王在河中救溺；和溺者上岸跪地拜謝的情景。但是接下去的第三、第四、和第五場景卻出現在畫幅的右端向左延伸：依次表現得救的溺者向城主夫婦密報；以及他們一同出發，往尋鹿王所在的情形。第六段場景又回頭出現在剛才左邊第二場景的右方：表現鹿王在舊地棲息的狀態和城主鹿王的對話。簡單地說，在這幅壁畫中，各景的位置順序依次為：1/2/6/5/4/3。這種展現的順序，顯現了故事發生的<u>空間順序</u>和文本情節的<u>時間順序</u>互相衝突。明顯可見的是，在這裡畫家把畫面當作舞臺空間，而將那六個場景分為兩組，依它們開始發生的地點，分列在帶狀畫幅的兩個末端，然後漸向中間發展，最後的結局就在中間。換句話說，此處畫家所著重的是表現<u>故事發生的地點所在</u>，而非<u>情節發展的時間順序</u>。

　　依個人所見，這種不依時間順序展現的橫向式構圖法是從印度的故事畫中演變而成的，例見阿姜塔 (Ajanta) 第十窟內壁畫《睒子本生》（二世紀，圖版 3-15）。此圖依據了《佛說菩薩睒子經》，其中記載睒子因事親至孝，故能死後復活的情形。[22] 據記載，年輕的睒子侍奉盲目的雙親，同住在山中茅屋內。一日，睒子獨往溪畔取水。但因他身披鹿皮衣，而被正在打獵的國王誤認為是一隻鹿，以致被射殺身亡。國王一發現失誤，便含悲親往睒子父母的住處去報訊，並領兩老到睒子屍體旁。睒子雙親撫屍大慟。他母親向天祈求睒子復活。上天感動，終使睒子重生。

　　在阿姜塔《睒子》壁畫的右端表現了睒子離開雙親住處，正要去取水的情形。在它的左端可見國王與獵隊在狩獵；而中間則為睒子雙親撫屍痛哭，和睒子復活的場面。這種不依時間順序展現的表現法也與睒子本生故事一同從印度傳到敦煌地區，成為敦煌早期表現睒子故事的特殊構圖方式，例見於北周（556~581）的 301 窟（圖版 3-16）和隋代的 417 窟。[23] 由於睒子故事中所強調的孝道思想與中國儒家道德觀相合，因此

圖版 3-16｜無名氏《睒子本生》北周（557-581）設色壁畫 甘肅 敦煌 301 窟

圖版 3-16 線描圖（白適銘教授描繪）

普遍受到中國人的歡迎而多以圖呈現。[24] 但是不久這種印度式的構圖法便被中國畫家
所轉化，取而代之的是中國式的依時間順序展現的橫向式構圖法，例見敦煌 302 窟內
隋代所作的《睒子本生》（圖版 3-17）。[25] 在其中，故事情結的發展，依時間順序，
從畫帶的左方依次向右方展現。

（四）依時間順序展現的橫向式構圖法
—敦煌257窟北魏《沙彌守戒自殺緣》

中國畫家所最喜好，用以表現故事畫的構圖是依時間順序展現的橫向式構圖法；
在其中，畫面情節展現的順序和文本中的情節發展順序是一致的。這種構圖法起源於
漢代，例見前面提過的《二桃殺三士》（圖版 3-5）；而到北魏初期時，更充分發展，
例見敦煌 257 窟的《沙彌守戒自殺緣》（圖版 3-18）。[26] 這則故事見於《賢愚經》
中，述說一個年輕沙彌為守戒律而抗拒一名女子的引誘，以致於自殺身亡的經過。[27]
根據經文，這個年輕的沙彌出身富裕之家，但皈依佛教，侍奉一位高僧。師徒二人每

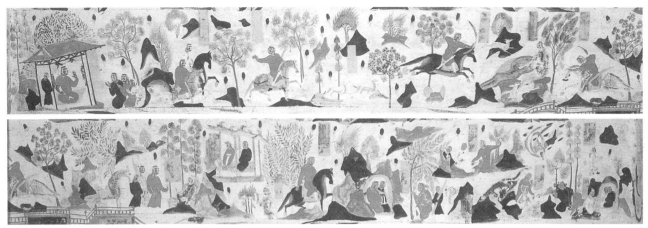

圖版 3-17 ｜ 無名氏《睒子本生》隋代（581-618）設色壁畫 甘肅 敦煌 302 窟

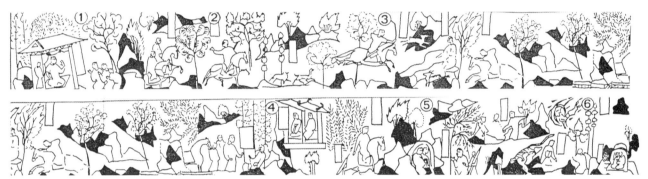

圖版 3-17 線描圖（白適銘教授描繪）

日接受鄰村一位富人的供養。一日，富人赴宴而忘了令人送去當日的食物。因此，高僧便命沙彌親自到富者住處取回食物。當沙彌抵達叩門時，富人之女應門。該女子年方十六，見沙彌俊秀而生愛心，隨即多方挑逗。但為嚴守戒法，沙彌抗拒，自鎖於室中，以剃刀自刎。女子見狀，羞愧怖懼，拔髮擷目，告白於官，請求處罰，最後皈依佛門以求自贖。沙彌屍身隨即荼毘，骨灰放於塔中供養。

　　這件故事的壁畫包含九個連續的場景；每個場景被安置在一排排鋸齒狀的小山群和建築物所形成的圈圍式空間中，由左向右展開。第一個場景表現沙彌落髮的情形：畫面最左邊為一高僧坐庵中；他面向右，舉手作說法狀；右側為一僧人正為皈依的沙彌剃髮；沙彌背後為其父，身著常服，參與此一儀式。第二場景表現高僧坐於庵前空地，似已派遣沙彌到村中去取回供品。第三到第五場景都發生在富人家中：富人之女應門；女子作挑逗狀；沙彌在室內自刎。第六場景表現女子告官自白。第七場景表現女子到寺中皈依菩薩。第八場景表現沙彌遺體火化。最後一場景表現他坐於塔中，即骨灰受供奉之意。這種構圖法的特色是所圖畫的故事，其情節發展有序，在時間上和

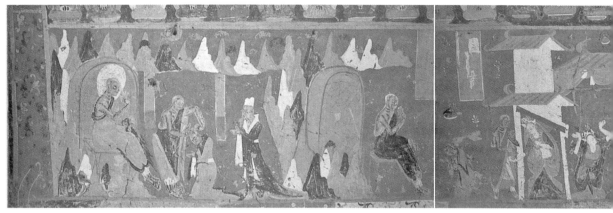

圖版 3-18 │ 無名氏《沙彌守戒自殺因緣》北魏（386-534）設色壁畫 甘肅 敦煌 257 窟

空間上的展現順序一致，明確可循，使觀者明白易懂。因此，它凌駕於其他三種連續式構圖法之上，而成為六世紀後半期表現故事畫的典型。

三、六朝故事畫中的空間表現法

在以連續式構圖表現多情節的六朝故事畫中，常見的空間設計，主要是利用山水或建物所形成的圈圍式空間，包括<u>通道形空間</u>（space channel）、<u>盒形空間</u>（space compartment）、和<u>圓圈形空間</u>（space cell; space pocket）等三種。這些設計的特色、發展、及代表作品，有如下文所述。

（一）空間通道和盒形空間表現法
——敦煌257窟北魏《鹿王本生》與《沙彌守戒自殺緣》

上述《沙彌守戒自殺緣》和《鹿王本生》同樣都採用成排的小山丘和正面的建築物，創造出空間區域，以供人物活動。這些小山互相重疊，形成山脈。而它們不同的走向便圈圍出不同形狀的空間區域。比如兩排平行的山脈便形成一個空間通道；而四排彼此交集的山脈便造成一個封閉的盒形空間。將許多這類圈圍起來的空間串連起來，便可創造出許多界線明確的場地供人物活動，因而可以連續且詳盡地表現出故事進展的時間和地點。但是，在這個階段中，畫家在表現空間的深度上還有極大的困難，如上面所見《鹿王本生》畫面中的山脈。由於在同一山脈中那些小山的山腳都立足於同一條基線上，彼此又緊貼在一起，有如一道牆，因此，整體而言，它們相互之間未能表現出距離感和空間的深度感。也就是說，由這種方法所圈圍出來的空間只形成了框

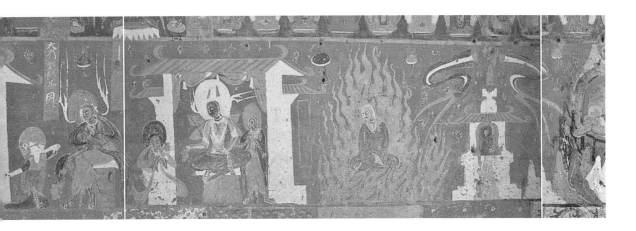

界而無深度。這樣的空間表現方式實際上是從漢代的成法所演變而來的，例見四川的《播種圖》和《採蓮圖》（圖版 3-19、3-20），以及山東曲阜的《城邑圖》（圖版 3-21）。四川的這兩幅山水圖在構圖上具有一個共同的特色：人物活動在由上下兩排山水和樹林所界定的開放空間中。但由於上下兩排植物的大小比例相同（而非近大遠小），因此無法顯出上下之間的空間深度感。這種漢代的表現形式，可視為上述北魏壁畫中所見的通道形空間設計法的來源。

這種簡單的空間表現又再度出現在《沙彌守戒自殺因緣》之中那些建築物的佈列方式上。在這裡值得注意的是，這些建築物的呈現方向，和空間深度的問題。這些建物上方屋瓦的角度都朝右上方斜伸，但是屋子和牆面（不論它是正面或側面）的底部卻都站在同一道水平的基礎線上。這樣各具方向的組合呈現了一種不合理的結構關係和怪異的視覺效果：向右上斜伸的屋頂，側面的屋身，和正面的屋基，而它在整體上卻又以正面向著觀眾。並且，從它的的正面看，也無法看出它任何內部的深度。縱使是沙彌閉室自殺的小房間，也僅以一個方格子來代表，而省略了它四周的隔牆。這種以許多不同

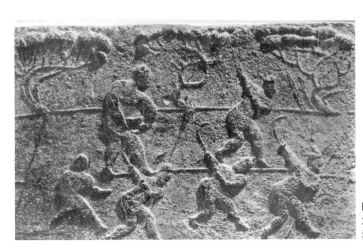

圖版 3-19 |
無名氏《播種圖》
漢代（前 206- 後 220）石刻 四川

圖版 3-20 ｜無名氏《採蓮圖》
漢代（前 206- 後 220）石刻 四川

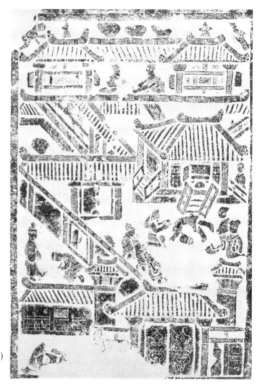

圖版 3-21 ｜無名氏《城邑圖》
漢代（前 206- 後 220）
石刻 山東 曲阜

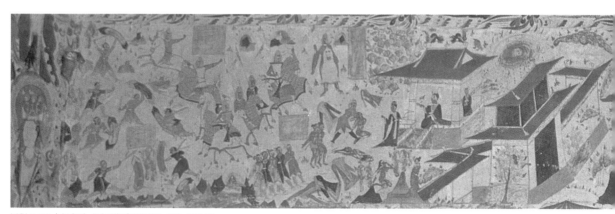

圖版 3-22 ｜無名氏《五百盜賊飯佛緣》538-539 年
設色壁畫 甘肅 敦煌 285 窟

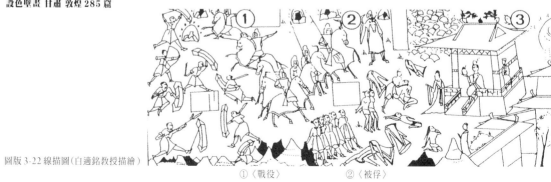

圖版 3-22 線描圖（白適銘教授描繪）

①〈戰役〉　　　　　②〈被俘〉

形式的平面加以組合，而總體上卻只能表現出建物的二度空間感的方法，令人想起了漢代的模式，例見於上述的幾件石刻畫像。因此，我們可以說，當北魏畫家竭力開發更複雜的構圖技法，以便明確地表現出故事演變中時間進展的現象，並已獲得一些突破性的發展之時，他們在表現空間的技法方面，卻進步有限，仍與漢代畫家的水準相去不遠。

（二）山水母題與空間設計
——敦煌285窟西魏《五百盜賊皈佛緣》

　　然而，到了六世紀的中期之後，敦煌故事畫中的空間表現卻有了急速的進展，這是因為受到當時中國南方山水畫發展所影響的結果。這時期的故事畫其中的空間表現方法越變越複雜：山水母題大量地、繁複地被用來作為故事情節的背景。畫家嘗試各種不同的設計，對這些山水因子加以組合變化，目的是在畫面上創造出更多的空間深度感。他們串連了許多圈圍式的空間，或加以繁複化、或簡略化、甚或截取化，因此而創造出許多形式的開放性空間，供人物活動。同時，他們也極具意識地在畫面上創造出視覺上的韻律感，因而創造了一種新的審美觀。這種種風格上的變化現象開始發生在六世紀的中期，例見於敦煌 285 窟（開於西魏大統四年～五年，538~539）中的

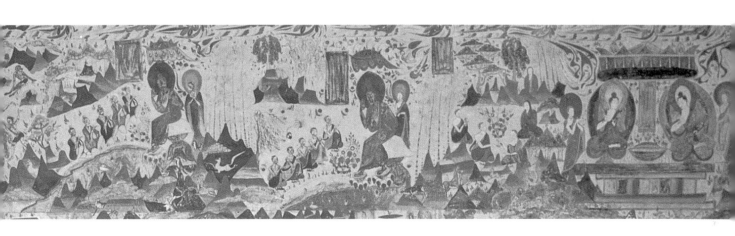

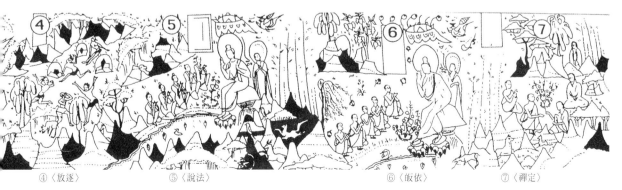

④〈放逐〉　　　　⑤〈說法〉　　　　　　　⑥〈皈依〉　　　　⑦〈禪定〉

《五百盜賊皈佛緣（得眼林）》（圖版 3-22）。

這件故事畫是根據《大涅槃經》而作的。依本文所記，在古代印度喬薩羅國的波斯匿王時代，有五百個凶狠的盜賊擾民，後來被國王派兵救平。28 這些盜賊被剜去眼睛後又被驅出城外，作為懲罰。他們在荒野中痛哭哀嚎的悲聲震天。當時，在遠處竹林中的釋迦牟尼佛正在說法。他聽到後便用法力，將藥粉由風吹送，來治療他們的眼睛。恢復視覺後，五百人便同往佛處，聽佛說法。佛為他們宣說「因果」，向他們揭示：今生的悲慘是因無數過去生所累積的惡業所致。五百人領悟這個道理後，便皈依佛，後來證得「阿羅漢」果。

在畫面中，這五百強盜被簡化成五個人，每個代表一百人。他們的服裝在不同場景中各不相同，以表現他們在不同階段中身分的改變。全圖共有七個場景（圖版 3-22 線描圖），由左向右展開，依序表現：①戰役；②被俘；③懲罰；④放逐；⑤說法；⑥皈依；及⑦禪定等。這七個場景又在全圖的中間部分，也就是第三和第四景之間，被一道兩層樓高的城門，由左下向右上斜斜地分隔成兩段。這兩段畫面由於採用不同的構圖原則而呈現不同的視覺效果。左半段，包括〈戰役〉、〈被俘〉、和〈懲罰〉三景，背景空白，只以小花小草等植物點綴，彼此間未設任何阻礙物作為區隔。這三景中的人物，排列成三個彼此稍稍重疊的圓圈形。他們的姿勢充滿動態，一一表現出五百強盜在經歷戰爭和受刑時，內心所承受的驚慌、痛苦、和絕望的情緒。這樣的構圖創造出一種相當紛亂不安的視覺效果。

與此相對的是右半段的畫面。它包括了四個場景：〈放逐〉、〈說法〉、〈皈依〉、和〈禪定〉。由於畫家在這些場景中對所有人與景物的安排採取了較為平和、及平靜的布列方式，因此在畫面上創造出一種較為安詳的視覺效果。這四個場景被安置在四個圈圍式的空間中，分別由幾棵大樹、和鋸齒狀小山群等母題連結，造成一個個圈圍式空間，與左邊那斜向延伸的城門平行展列。為了加強這種斜向感，在第五景〈說法〉與第六景〈皈依〉二景中的人物安排也呈現由左下向右上延伸的排列，以此增強舒展感和空間深度感。這種將物像沿著對角線安排，以暗示空間深度感的方法，是東漢已有的成規，例見於河南密縣和四川等地的石刻畫像，特別是表現宴會的場面，如《地主收租圖》和《宴飲圖》等（圖版 3-23，3-24）。但是，西魏 285 窟的藝術家在表現物體的立體感和空間的深度感方面，比起漢代前輩的技術更勝一籌，例見此畫的左段第三景〈懲罰〉中的宮殿，和右段四景中的山水背景等表現。

正如前面在北魏 257 窟的《鹿王本生》和《沙彌守戒自殺緣》中已談過的，漢代表現建物的特色，是將屋宇的正面和側面都放置在一道與畫幅底部平行的基線上。這種不合理的安排使它在整體上只能呈現出平面感，而無法表現建物的立體感和深度感。

但是，在這幅西魏的畫中，特別是〈懲罰〉景中的宮殿正面和側面已經分別安置在兩道互相交叉的基線上，因而可以表現出整座屋身的立體感。更有趣的是，漢代的山群多造形簡單、模式化、和幾何化，且多站立在同一道基礎線上。而相對地，在此件作品右半段中的許多山群則各自造形不一，且多站在不規則的基線上，用以反映人物內心不同的情緒。將山水的造形組合與人物的情緒產生互動，正是這件作品的特殊之處。例如，在第四景〈放逐〉中，小山群被安排在急劇起伏的基礎線上；這正好反映了這些強盜內心無法忍受的痛苦和深沉的悲痛。又，在第五景〈說法〉中，小山群被排列在一道斜向的、微微起伏的基礎線上；這正配合了強盜們內心逐漸平和的感情。而在最後的〈皈依〉和〈禪定〉兩景中，小山群則被放置在水平的基線上；這正反映了羅漢們剛體會到的內心的平靜。這種處理方式反映了西魏的藝術家意圖表現人與自然之間相互回應的關係。而這種關注很可能是受到當時中國南方「山水畫」興起以及它的美學理論的影響所致。以下我們簡單地檢視一下六朝時期山水畫在中國南方興起的一些現象。

圖版 3-23 | 無名氏《地主收租圖》東漢（8-220）石刻 河南 密縣

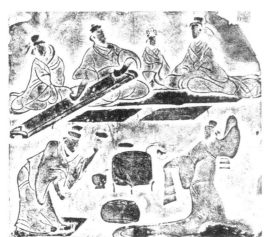

圖版 3-24 | 無名氏《宴飲圖》
東漢（8-220）石刻 四川

（三）中國南方山水畫的興起

　　山水畫的興起是受以老子（西元前六世紀）及莊子（約西元前370~ 前301）為代表的道家自然主義的影響。[29] 為了追求人與自然之間的和諧，道家主張個人淨化心靈（心齋），掙脫物質世界的羈絆（逍遙物外），不追求社會上的名利（與世無爭），倣效自然（法自然）——這些都是「道」的體現。[30] 雖然道家在戰國時期（西元前403~前221）盛行的諸子百家中成為主要的一派思想，但到秦（西元前221~前207）、漢（西元前206~後220）時期卻落於法家和儒家之後。這是由於這兩朝的當政者都不能接受道家的虛無主義和反社會化的主張之故。秦代統治者為有效地控制剛剛統一的龐大帝國，因此採行申不害（西元前337卒）、商鞅（約西元前四世紀）、和李斯（西元前208卒）等人所制定的嚴刑峻法。但作為政治法則施行的結果，這些政策卻只使秦代享國十四年。引以為鑑的漢代君主，接受宰相董仲舒（前176~前104）的建議，採用了儒家思想，以「仁」、「孝」、「名教」為基礎治國，造成了穩定而倫理有序的社會，直到西元後三世紀初，其間幾近四百年。

　　但到漢末，在連年戰亂、民不聊生中，儒家失去了它長期以來的優勢和政治上的權威地位。法家也在曹操和他的繼承者曹魏（220~265）諸君一度提倡之後，急速被揚棄。北方在西晉（265~316）被匈奴人劉聰（約三世紀晚期~四世紀早期）和石虎（約三世紀晚期~四世紀早期）等滅亡，將殘餘勢力趕到長江以南，建立東晉（317~420）之後，完全成為佛教的統治區。道家思想和道教在這種情況下，急速興起，並普及於南北兩地的民眾和知識份子之間。一般民眾將道家與佛教和民間信仰混合，而形成了「道教」。[31] 至於知識份子則取原來的《老子》、《莊子》思想，並結合儒家的《周易》，而形成了「三玄」，成為「玄學家」（新道家）必備的基本知識。這些玄學家以曹魏和西晉時期的「竹林七賢」為代表；他們的生活方式主要以崇尚自然為原則。[32] 他們多半揚棄儒家的經典和道德教條，拒絕參政，反抗社會規範。[33] 他們喜好清談，有些服食含有砒霜成分的「五石散」以求長生。當服食此藥時，必配以冷酒，稍後更須散步（行散），以避免砒霜中毒。如此的生活方式使他們陶醉在自然之中，並歌詠自然，由此而產生了「山林文學」。[34] 這種新的文學類別，在東晉（317~420）和隨後的宋（420~479）、齊（479~502）、梁（502~557）、陳（557~589）的初期迅速發展。在南方的知識份子徜徉並沉醉於蒼鬱的山水美景中，特別是浙江會稽與江西廬山更為勝景。他們經常在自然山水間雅集賦詩，例見王羲之（321~379）的〈蘭亭集序〉。[35] 他們在詩文中多將自然看成是道家、儒家、和佛教哲理的體現；而以山水

為主的五言詩便在此時興起。₃₆

　　「山水詩」的興盛開始於東晉初年，到劉宋時達到頂峰，可以謝靈運為代表。根據劉勰（約465~522）的《文心雕龍》〈明詩〉所記：

　　宋初文詠，體有因革；

　　莊、老告退，而山水方滋。₃₇

　　由於「山水詩」的興盛，「山水」二字漸漸成為當時知識份子所習用的、具有玄理意味的詞彙，用來形容個人人格的特色。例如，顧愷之（約西元344~405）題王夷甫（約四世紀後半）畫贊時說：「夷甫天形璝，識者以為巖巖秀峙，壁立千仞」；又「王太尉云：『郭子玄語義如懸河瀉水，注而不竭』」。₃₈類似的許多例子多見於《世說新語》中在此不擬贅述。₃₉

　　這種對於大自然的讚嘆同樣也影響了山水畫和相關的藝術理論產生。在此期所作的繪畫作品中，以道家、儒家、和佛教為主題的約有百件，其中都包含山水因子。₄₀雖然在這些作品中，山水形像的成分比例或許不大，而且也可能只用來作為人物故事畫的背景，但在構圖上和視覺上必然使整個畫面看起來更為複雜。這可從中國最早的山水畫法，也就是顧愷之的〈畫雲臺山記〉，一文中得知。根據顧愷之所記，該畫主要內容是表現中國第一代道教祖師張道陵，在四川雲臺山測試弟子修煉功夫的故事畫。₄₁

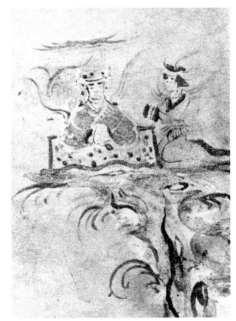

圖版 3-25 ｜ 無名氏《西王母》約西元後 2 世紀
　　　　　木板漆畫　北韓　樂浪

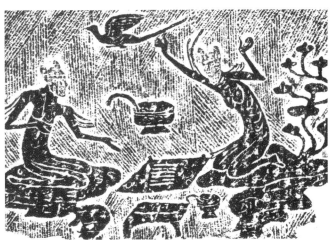

圖版 3-26 ｜ 無名氏《仙人博戲》漢代（前 206-後 220）石刻　四川

但據現存的文章中所見，顧愷之對於人物行動的描寫相當簡略，反而對山水的構圖、結組、人物的位置、及山水的設色等描寫較為詳盡。42根據該文所記，此畫中的山水包含三組下窄、高聳、頂平的闕形山，分別形成了東段的高原，中段的尖峰、和西段的峭壁。這種闕形山的使用顯現了顧愷之沿用漢人表現神仙所居的仙山造形，例見於樂浪出土漆畫（約西元後二世紀）上的西王母（圖版 3-25），和四川石刻畫像《仙人博戲》（圖版 3-26）中。依顧愷之所記，他想畫的山水設色豐富，包括五色雲、紫石、綠色山脈、和空青背景等。但是，文中卻沒有任何關於空間方面、或山水和人物大小比例方面的記述。對於六朝藝術家而言，造形上的比例、精確性、和透視等等並不是他們在美學上主要關注的議題。對於他們而言，比較具有意義的問題是畫中人物與景緻是否生動，而非造形是否肖似。這樣的美學觀念也明顯地見於宗炳（375~443）的〈畫山水序〉中。該文它是中國最早關於山水畫理論的文章。在文中，宗炳似乎更關心表現山脈的整體性，勝過於它們的尺寸比例，或是科學性的透視。宗炳說：

> 今張綃素以遠映，則崑崙之形可圍於方寸之內。豎畫三寸，當千仞之高；橫墨數尺，體百里之遠。是以觀畫圖者，徒患類之不巧，不以制小而累其似。此自然之勢。如是，則嵩華之秀，玄牝之靈，可得之於一圖矣。43

對於那個時期的中國藝術家而言，山水畫的意義在於人與自然二者之間的互相感應，而非它們在形體大小上對比的精確。這種美學概念反映了道家思想；它的重點是追求人與所處環境的和諧。奠基於這種美學觀而作的繪畫，自然著重表現人物和山水母題相互之間所呈現的互動與感應關係。在此期所作的多數畫中，人物的尺寸在比例上往往大於四周的山水。但是，人物充滿動感的姿勢、和被風吹拂的整體外形，卻與山水背景的造形能夠美好地配合。南方這種奠基於道家思想的美學觀，後來也被北方的藝術家採用，以圖寫儒家的孝子故事，如見於鄧縣（約西元 500 年）的磚刻畫像、河南出土的一些孝子石棺畫像，44以及上述的《五百盜賊皈佛緣》等等作品中。

（四）圓圈形空間表現法

在此之外，當時南方藝術家所傳送給敦煌藝術家的另外一個重要的影響，便是圓圈形空間的使用。個人所知最早圓圈形空間的運用，出現於四川成都萬佛寺、一件紀年為劉宋元嘉四年（427）的石碑；它的上面表現了《法華經普門品》經變圖中的情節（圖版 3-27）。45在這個碑上明顯可見畫家將許多故事情節安排在一些圈圍式的空間中。比如最上方的「風難、水難」是發生在以群山圍繞出來的橢圓形水域中；而位於中段表現「供

圖版 3-27 | 無名氏《法華經變》
427 年 石刻
四川 成都 萬佛寺

奉觀世音菩薩得無盡福」的那個圖像中可見六個菩薩跪坐在蓮花座上，沿著右側圍成半圓形；他們和左邊的樹林和山脈共形成了一個圈圍式的空間。這種圈圍式空間的設計法很可能是從四川經由交通，直接傳入敦煌；因為二地之間一直有直接的交通路線。46 敦煌的藝術家引用這種設計後，加以變化，成為三種圓圈形的空間表現法，目的是在畫面上創造出足夠的場地和空間，以滿足故事中日益繁複的情節和場景所需。第一種是<u>連圈式</u>：在這種空間表現中，畫家連接許多閉鎖式的圈形空間向橫的方向展現，並安排人物在其中活動，例見敦煌 428 窟（成於北周時期，557~581）的《摩訶薩埵太子本生（捨身餵虎）故事》（圖版 3-28）。第二種是<u>半連圈式</u>：在這種空間設計中，畫家為了創造更多開放的空間，因此減除了所有連圈式山脈的上半部成為開放的天空，而只保留山脈的下半部，將它們安置在畫幅的下緣，形成一連串高低起伏的山脈外緣線，造成視覺上的律動感，例見敦煌 296 窟中作於北周時期的《五百盜賊皈佛緣》（圖版 3-29）。第三種是<u>殘圈式</u>：在這種設計中，藝術家更進一步，創造出更多開放的空間；他們將半

連圈式中許多山脈的底部再省去一部分，剩下一段段不相連續的土坡，作為每個場景的入口，例見《繪過去現在因果經》（圖版 3-31）。以上這三種設計是由繁而簡依序發展而成的。它們是第六世紀後半段在空間表現方法上重要的進展：簡言之，那便是封閉式的山脈面積的縮減，和開放空間的擴展。以下試就這三階段演進的情形再予詳論。

（五）連圈式空間表現法
──敦煌428窟北周《摩訶薩埵太子本生》

北周畫家由於使用連圈式的空間表現法，因此他們得以在所作的故事畫中創造更多的場所，去表現更豐富的故事情節。在這時的本生譚故事畫有時包括太多的場景，

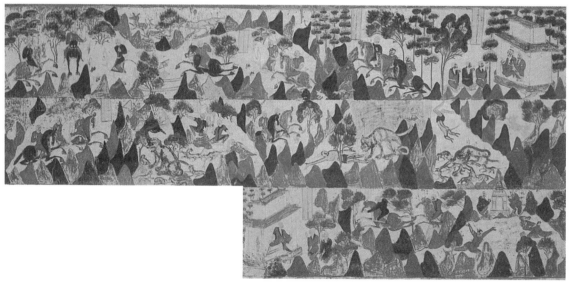

圖版 3-28 │ 無名氏《摩訶薩埵太子本生》北周（557-581）設色壁畫 甘肅 敦煌 428 窟

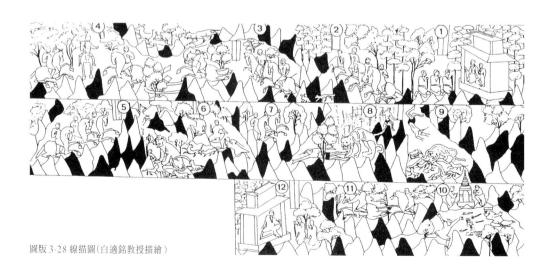

圖版 3-28 線描圖（白適銘教授描繪）

致使它不得不擴張到許多層的橫帶面：比如由上層橫帶壁面的一端展開，到盡頭後，直接垂直接續到下一層橫帶上，繼續逆向發展；如此再三，以使故事的情節詳盡展現，例見於敦煌 428 窟的《摩訶薩埵太子本生》（圖版 3-28）。在敦煌壁畫中有許多作成於不同時代的《摩訶薩埵太子本生》，但它們所根據的經典和所採取的構圖方式並不一定相同。47 雖然在 428 窟中所見的這則壁畫所表現的故事內容和 254 窟北魏的《摩訶薩埵太子本生》（圖版 3-10）相同，都是關於摩訶薩埵太子犧牲生命以餵餓虎的故事，但是此處所見的畫面情節較豐富；它所根據的是另外一部經典，即劉宋（420~479）時期聖勇（活動於 420~479）所譯的《菩薩本生鬘論》。48 它的情節內容與前述法盛所譯的《佛說菩薩投身飴餓虎起塔因緣經》49 稍有不同。在《菩薩本生鬘論》中，關於太子的生平細節較為繁複。根據此經，薩埵太子為大車王的幼子。一日，太子與他的二位長兄出獵至山中，見餓虎母子，自意犧牲己身以救虎，因此詭稱需要休息，而請他兄長先走。二位兄長離開後，太子便採取自我犧牲的步驟，如同法盛譯經所記。當二兄長回來發現太子已死後，便收集他的屍骨，起塔供奉，而後回宮向他們的父王稟報此事。

　　敦煌第 428 窟中的《摩訶薩埵太子本生》圖中共包括十二個場景，連續展現在壁面三層橫帶上的許多圈圍式空間中。最上層的橫帶上展現了這則故事開始的四個場景（圖版 3-28-1 ① ~ ④），順序由右向左發展。第一場景表現三個太子整裝待發。這個場景的左邊表現三位太子跪在樹林間，面向右邊，對在宮殿中的父王，報告出獵之事。第二場景表現他們並排騎馬在樹林間。第三場景表現他們在山林間追逐野獸。第四場景出現在這一層的最左方，表現三位太子騎馬站在小山後面；居中的那個面向著觀眾，有如指標，引導觀者看到他的正下方，也就是畫帶中層的最左端。故事便從那兒繼續朝逆向發展。

　　這中層畫帶包括五個場景（圖版 3-28-1 ⑤ ~ ⑨），由左向右連續展現。第五場景表現三兄弟騎馬向右奔行。第六場景表現他們看到了谷中挨餓的老虎母子。第七場景所見為二長兄騎馬離去；三太子作假寐狀。第八場景中見三太子躺在疲乏的虎群之前。第九場景為全故事的高潮，表現了三太子自殺的三個連續動作：在懸崖邊，以竹竿刺喉；投身躍下；橫躺在虎群前。其中的最後這個動作發生在一圈小山群的左方；這小山群由左上方斜向右下方延展，藉此將觀者的視線導向最下面一層畫帶。最下一層畫帶包括結尾的三個場景（圖版 3-28-1 ⑩ ~ ⑫），由右向左展開。第十場景表現二位兄長對著地上三太子的骨骸哭喊，然後將它收集並供在上方的塔中。第十一場景表現二人快馬加鞭，向左奔回城裡。最後的場景表現二人向宮中的父王報告此事。整個故事的畫面便在這個畫帶的中間結束。

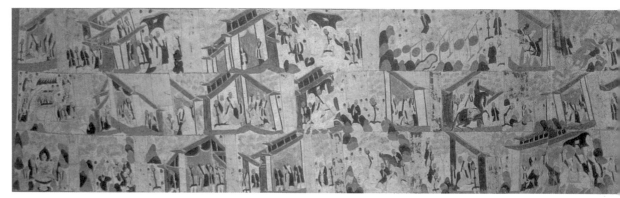

圖版 3-29 ┃ 無名氏《佛傳圖》約 557-581 年 壁畫 甘肅 敦煌 290 窟

　　從構圖上來看，這則故事畫結構井然有序，清楚地將故事的開始、中段、和結尾加以區分，並表現在上、中、下三層畫帶上。但就故事敘述的技法而言，則這件作品在許多地方的表現過於繁複而冗長。舉例而言，開始的部分（出發打獵）並非重點，卻有四個場景，佈滿整個上層畫帶，佔了全部的三分之一；而最重要的核心部分（投崖餵虎）卻只有五個場景，居於中層地帶；至於結尾（起塔供奉）只有三景，佔了下層畫帶的一半面積而已。更有甚者，表現太子騎馬的母題一再重複，共出現六次（圖版 3-28 線描圖②、③、④、⑤、⑥、⑪）；其中有些實在不必要。畫家之所以這樣作，似乎是想藉由這些母題的重複出現，來標示時間的段落，並藉以聯絡各場景，以展現故事的完整性和連續性。這種相當瑣碎的細節敘述並不見於敦煌 254 窟中北魏時期的那件《摩訶薩埵太子本生》（圖版 3-10），其中只包含七個代表性的場景而已。

　　這件北周的《摩訶薩埵太子本生》之所以能夠如此巨細靡遺地表現出許多故事的細節，主要是因為畫家採用了連圈式的空間表現法。這種設計不但創造出足夠的畫幅空間以供人物活動，並且也藉此而可以表現出許多過渡式的畫面，因此使時間的連續進展表現得更精確而有跡可循。這種表現法要到這時才出現，而未見於其前的繪畫作品中。這種連圈式的設計助使連續式構圖法，在北周時期的敦煌充分發展，例見於 301 窟中的另一件《摩訶薩埵太子本生》和前面已見過的《睒子本生》（圖版 3-16）。[50] 值得注意的是，在這時期的畫中，也常見建物完全取代了小山群（或與小山群結合），形成連圈狀空間，作為人物活動的場所，例見於敦煌 290 窟中的《佛傳圖》（圖版 3-29）。在此圖中，人物都被安排在建物群中，或出現在戶外由小山群圍成的圈子裡；並且靠人物進入、或走出建物的動作來聯絡相鄰的兩個場景，藉此形成了一個連續式的構圖。[51] 這種利用連圈式的空間所建構的連續式構圖法在北周和隋代極度發達，例見敦煌北周 296 窟中的《微妙比丘尼出家因緣品》，及 423 窟的《須達拏太子本生》；和隋代 303 窟和 420 窟的兩舖《法華經變》。[52]

　　這種連圈式的空間表現法雖然在此時蓬勃發展，但它在表現三度空間方面的效果

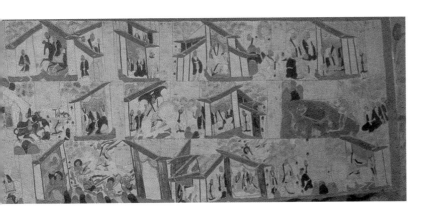

上，卻仍相當有限。原因在於這一座座三角形小山的山腳都是站在同一道底線上，雖然這些小山群隨著這道底線在畫幅上以傾斜的角度，繞過一圈，開拓出中間一塊空虛處，供人物活動。但是它們卻沒能表現出群山之間的物像向後延伸的深度感。

它們只在畫幅上劃出了空間的界線，但並未表現出畫景中的空間深度。在建築物的表現方面，也呈現出同樣的侷限性。雖然建物地基呈現立體感，它的正面基線放在畫幅的底層，而側面基線斜向畫幅的上方，藉此表現出地基有限的立體感；但是它的屋頂和側牆卻以反透視的畫法，向上延展，觸到畫幅的最上緣，使得較近的一端看起來大於較遠的那端，因此顯得很不合理。而且，過於繁複的建物圈增加了視覺上的阻礙感，也削弱了畫面中的空間連續性。正如以小山群圈圍出空間的設計法一般，這種利用建物群串連法來為故事畫建構場景，以創造出連續而流暢的畫面，也有它的限制。北周藝術家為了尋求更好的技法來表現空間的深入幻覺感，於是創造了第二種設計，那便是<u>半連圈式空間表現法</u>。這個方法的特色是將<u>連圈式</u>山群所有的上半圈省去，只保留了下半圈的部分。這剩下的部分自然而然地形成一道連緜起伏的小山群，佈列在畫幅的下緣，提供了一個個半開放性的空間，作為人物活動的場所。

（六）半連圈式空間表現法—敦煌296窟北周《五百盜賊皈佛緣》與 419窟隋代《摩訶薩埵太子本生》

　　如上所述，利用半連圈式空間表現法的這種構圖提供更多開放的空間供人物活動，例見於敦煌 296 窟中的《五百盜賊皈佛緣》（圖版 3-30）。此圖所依據的文獻在前面討論 285 窟中西魏時期的《五百盜賊皈佛緣》（圖版 3-22）時已經提過。在此圖中所見的畫面包括了八個場景，沿著畫面下方一道連緜起伏的山脈，由右向左展開。場景與場景之間，隔著樹木、小山群、和建築物。第一個場景表現波斯匿王對著六個大臣，宣佈要去剿滅五百盜賊的決定。第二場景表現一些將領護衛國王去打仗。這些將領騎馬出現在樹林與高山之間；他們簇擁著國王；國王騎白馬，旁邊有一侍者持著傘蓋保護他。第三個場景表現了官兵與強盜之間慘烈的戰爭：官兵騎馬居右，盜賊彎弓居左，兩相廝殺。第四場景所見為戰敗的盜賊被俘並送往京城。第五場景表現他們身

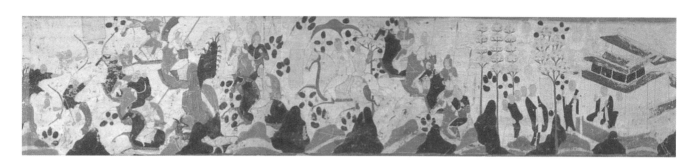

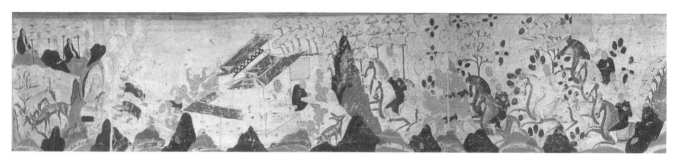

圖版 3-30 ｜ 無名氏《五百盜賊飯佛緣》北周（557-581）設色壁畫 甘肅 敦煌 296 窟

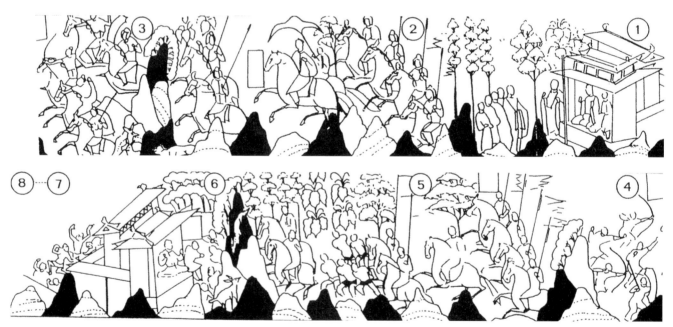

圖版 3-30 線描圖（白適銘教授描繪）

受酷刑，眼睛被剜。第六場景表現他們受刑後被趕出城外。第七場景表現他們經過掙扎後，皈依佛門，成為羅漢，正向左方的佛陀膜拜。最後一個場景的上方表現這些羅漢在山林之中禪定。他們的下方有一個由小山群圈圍出來的空間，中間有一隻鹿。

基本上，本圖引用了前述西魏畫家簡化人數的方法，以五人代表五百強盜。不過，比起前述285窟中那件西魏時期的作品而言，此圖多出了國王和將領準備出征的兩個場景。而且，在這件作品中所見到的山水空間的界定也比285窟中所見明確許多。比如說，那些高聳的山峰和低矮的山脈所形成的外緣線，忽高忽低，在視覺上形成了豐富的韻律感；而且，這些高高低低的山峰雖然將場景與場景之間分出段落，但在視覺上並未真正切斷二者之間的連續性。人物和建築被安排在這連緜山脈的後方。這樣的設計顯現了畫家利用二者的前後關係，去暗示空間深度的意圖。但是，畫家在這圖中還是無法創造出一個明確的三度空間感。問題在於畫中的建物傾向畫幅的上緣；而騎馬的官兵們緊貼在一起，其間似乎沒有空間或距離；而且他們高大的形像和矮小的山水配景相對照，便顯得不合比例。類似的困境也見於同一洞窟中的《須闍提太子本生》[53]。這些困難在419窟（約開於隋文帝開皇九年到煬帝大業九年，589~613，之間）隋代的《摩訶薩埵太子本生》作品中得到較為合理的解決（圖版4-1）[54]。

419窟中的《薩埵太子本生故事》所依據的文本是北涼曇無讖（414~462）所譯的《金光明經》。它的特色是：較前所見二則薩埵太子捨身餵虎的核心故事，多了前言和後語。[55]這件作品共包含二十四個場景，圖寫了<u>前言</u>，<u>故事核心</u>，和<u>後語</u>三部分，分佈在419窟「人」字披窟頂東西兩斜坡的最底層畫帶上。從空間的設計來看，這件《薩埵太子本生》顯現了創新之處，如它強調了山水和人物的大小對比，以創造出一些合理的空間感：小小的人物姿態活潑地出現在空闊的自然山水之間；近處的山丘與樹木顯得高大，遠處者顯得矮小；經由這二者的對比，便創造了空間的深度感。（關於此圖詳見第四章所論）

類似的這種空間設計法也出現在敦煌302窟中同時期所作的另一個《薩埵太子本生》和《睒子本生》（圖版3-17）圖中。[56]正如這些圖中所見，位在畫幅底緣的山丘與樹木形成了連緜的山脈，它串連了這些故事的場景，成為一個有機體。在它上面，高峰起伏，區隔出許多半圓形的空圈，造成了人物活動的場景。但是，這種<u>半連圈式</u>的空間設計法似乎並無法令第七世紀的藝術家感到滿意。他們更進一步去為故事場景創造出更多開放的空間；方法是將整個連緜的山脈底部再打破成許多片段，造成一些缺口，使觀者可以由此進入故事場景中，這便是<u>殘圈式空間表現法</u>，例見《繪過去現在因果經》（圖版3-31）。

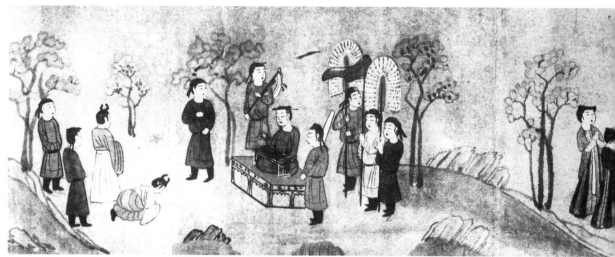

圖版 3-31 | 無名氏《繪過去現在因果經》8 世紀中期 手卷 紙本設色 奈良 奈良國立博物館

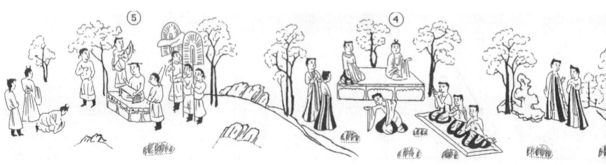

圖版 3-31 線描圖（白適銘教授描繪）

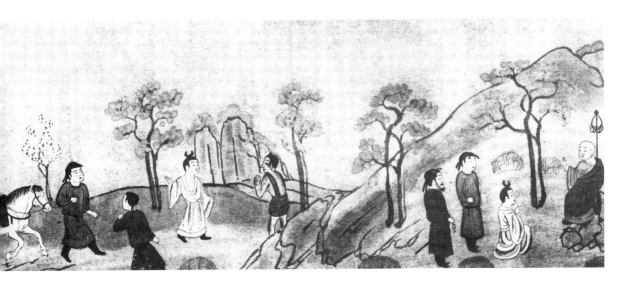

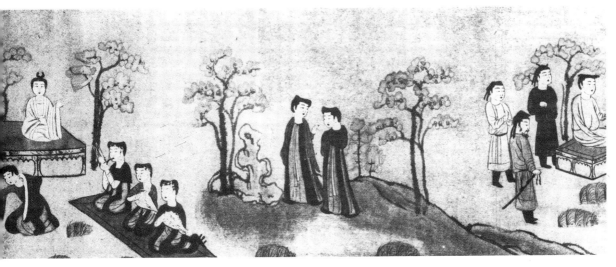

（七）殘圈式空間表現法—日本奈良博物館藏《繪過去現在因果經》

目前存世有許多畫卷，圖繪了求那跋陀羅（394~468）所譯的《過去現在因果經》（簡稱《因果經》）。這些存世的畫卷大多是日本畫家根據中國七世紀的畫本構圖所臨摹的。現存最早的一本為日本奈良博物館的收藏，作成的時間可以追溯到西元八世紀。奈良本描繪了悉達多太子出家成佛以前的五段故事，表現在五個場景中。這五個場景都以山水為背景，分佈在手卷的上半部，由右向左展開；它的下半部則為對應的經文。第一段故事的右半段已佚失，現存的畫面表現太子在花園中遇到一個僧人（圖版 3-31 線描圖①）。僧人出現在畫面的最右邊，他身穿僧袍，手持錫杖，站在小石堆後方，正與太子對話；太子蹲跪在地上，左後方站著兩個隨從。這段場景與第二場景之間被一道由右上方延伸到左下方的山坡所隔開。第二段故事表現太子在一次出遊中遇見了另一個僧人（圖版 3-31 線描圖②）。畫中的僧人衣著似如苦行的婆羅門。他站在右邊，正對左邊的太子說話。太子聽了他宣說的佛理後，便要隨從備馬回家。這個場景與下個場景之間又隔了一道由右上方延伸到左下方的土坡和河流。第三個場景表現太子坐在自己的花園裡，和第三個僧人見面（圖版 3-31 線描圖③）。在此景的右下方，站著一個苦行僧。他正面對著太子。太子坐在左下方一棵樹下的匟上，五個侍者陪伴著他。這段場景與下段場景之間，被一道由左上方延伸到右下方的土坡區隔開來。第四個場景表現太子居家觀賞樂舞：那是他的父王故意安排來讓他高興的（圖版 3-31 線描圖④）。同樣是在花園中，太子與妃子同坐在匟上，左邊站著兩個侍女；他們一同觀賞著中間一個正在按樂起舞的女子。她的右邊有三個樂伎斜斜地並坐在一張蓆子上。她們的背後，在較遠的右方，還有兩個女子站在兩樹之間，傾聽此處的音樂。這個場景與最後的場景之間又被一道由左上方向右下方延伸的土坡區分開來。最後一段場景表現太子向他父王宣稱要皈依佛法（圖版 3-31 線描圖⑤）。在畫面的左方，可見太子的背後左邊站著三個隨從，而他自己正向坐在右邊匟上的父王跪拜。他的父王坐在匟上，被六個侍者圍繞著：一個站在坐匟的右上角；兩個持劍站在坐匟兩側；另外三個：居中一個拿傘蓋，外側兩個拿羽扇護衛。此景最末端為一道土坡，由左上方向右下方延伸，以此結束了這段畫面。

這件作品的畫面連續性被一再重複出現的斜向土坡所強化。土坡多用來區隔各景。通常是兩道斜向土坡互相平行，中間空出缺口，以供人物在其間活動。在各景中，人物所站的地面空間是由畫面前方一堆堆的草叢和後方稀疏的樹木來界定的。這些樹

木的佈列用以暗示地表遠方的界線；它們被安排成一個個半圓形；這可看作是每個封閉式單圈的殘跡。在每一場景中，空間的深度是由人物的斜向排列來暗示的，正如最後二景中的樂伎，和王者的侍從人員的佈列狀態。這件作品的構圖可以看作是從連圈式空間設計法演變而成的，特別明顯的是畫家把土坡造形和樹木安排成半圓形的佈列法。至於那些平行斜向的界線，實際上是將一串連緜山脈的大部分實體加以破除後，所剩下的殘跡。因此這種構圖法應該被看作是連圈式的殘形，也就是殘圈式。

四、小結

　　以上所論為個人從空間設計方面，所檢驗得知的六朝時期故事畫的發展情形。簡言之，此期故事畫的空間表現呈現了三階段的演進過程。它們的結構特色和代表作品可以用以下的圖表來說明：

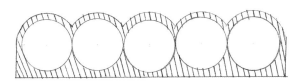

1、連圈式：《摩訶薩埵太子本生》，敦煌 428 窟，北周，約 557~581

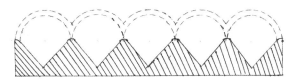

2、半連圈式：《五百盜賊皈佛緣》，敦煌 296 窟，北周，約 557~581

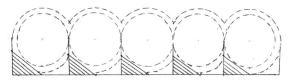

3、殘圈式：《繪過去現在因果經》，摹中國 7 世紀畫本，日本奈良國立博物館，
　　約八世紀中期

　　　　　　黑斜線部分代表山脈和樹石母題的佈列
　- - - - - - 虛線部分代表減略處
　　　　　（本圖表由林毓勝同學重新繪製）

第四章
遼寧本《洛神賦圖》所反映的六朝畫風及其祖本創作年代的推斷

　　根據個人的研究，遼寧本《洛神賦圖》應是一件南宋畫家作於十二世紀中期的摹本，它忠實地保留了六朝祖本（約作於 560~580 左右）的構圖原貌。如第二章所述，遼寧本《洛神賦圖》是一幅以山水為背景的人物故事畫卷。它的特色在於將〈洛神賦〉全文分作許多長短不一的段落，分別與相關的圖像結合，而共組成一幕幕圖文並茂，而且結構分明的故事圖卷。這些賦文的作用，既可作為圖像的旁白，又可加強圖文互動的視覺效果，更可為畫面的內容標出章節段落，使它成為一齣連續的圖畫劇，表現出故事情節的進行和氣氛的轉變。所有物像的造形柔和，形體大小和高低的比例變化協調有致，創造了視覺上的韻律感。₁這種種設計，使得整卷故事畫看起來就像是一幅優雅動人的歌舞劇。畫中所有的人物大多以四分之三的側面朝著觀眾。他們四周的山水只包括一些簡單的山群和樹林，造形十分質樸。這些樹石佈列在畫幅的最下方，形成了畫面的近景，表現出有限的景深。遼寧本《洛神賦圖》中所見這種種表現上的特色所反映的正是六朝晚期的美學觀念。₂以下我們可以更具體地從構圖方式和敘事方法、文字與圖像配置的設計法、和圖像造形特色等方面來看它和六朝畫風的關係，並且探究遼寧本《洛神賦圖》的祖本畫成的年代和相關的文化背景。

　　如在第二章中所述，雖然在十八世紀之前的畫史中都將遼寧本《洛神賦圖》歸為顧愷之所作，但到了安岐時已經發現此畫與傳顧愷之《女史箴圖》的畫風不同；後來清高宗和他的一些詞臣也因此而將它定為「宋人仿顧愷之」所作。₃然而依個人所見，問題

並非如此簡單。根據個人的觀察，遼寧本雖是一件南宋高宗時期的摹本，但它不論在構圖方式與敘事方法、文字與圖像配置的設計、空間表現法、美學趣味、以及圖像造形等方面，都反映出六朝時代的繪畫風格，因此，可以推斷它的祖本應該作成於六朝晚期。以下個人便從這五方面來證明這個推斷。

一、構圖方式與敘事方法

首先，從構圖方式與敘事方法來看，遼寧本《洛神賦圖》呈現的是將全本〈洛神賦〉故事<u>依時間順序</u>，由右向左展現的<u>橫向式構圖法</u>。正如第三章中所述，這種構圖法定型於六朝晚期，且成為後來中國手卷畫的模式。[4]圖中並將一連串連綿起伏的山脈安排在畫幅的下緣，因山脈的起伏而形成一連串的半連圈式空間，作為人物活動的場所。個人發現遼寧本《洛神賦圖》的這種展現方式多見於六朝時期的敦煌壁畫，比如北魏257窟的《沙彌守戒自殺因緣》（圖版3-18）、西魏285窟的《五百盜賊皈佛緣》（538~539）（圖版3-22）、北周428窟的《摩訶薩埵太子本生》（圖版3-28）、和隋代302窟的《睒子本生》（圖版3-17）等。敦煌的這些故事畫都根據相關的佛經內容畫成。它們雖然都表現個別文本的內容，且採用<u>依時間順序展現的橫向式構圖法</u>，但是它們的空間表現都較稚拙：有的將人物放於空白的背景之中，如《沙彌守戒自殺因緣》；而有的則將各情節中的人物放在一連串封閉的<u>連圈式</u>空間中，如428窟的《摩訶薩埵太子本生》。至於像遼寧本《洛神賦圖》般將人物活動都安置在一連串<u>半連圈式</u>空間中的作法，則可見於隋初419窟中的《摩訶薩埵太子本生》（圖版4-1）中。依個人的觀察，這兩件作品不論在構圖方式上、敘事方法上、以及空間表現等方面都相當類似，因此二者應屬於同一時代所作。既然419窟中的《摩訶薩埵太子本生》（或作《捨身餵虎》）故事畫之作成，依該窟開洞時間，可以推定在隋文帝開皇九年（589）到隋煬帝大業九年（613）之間；[5]那麼遼寧本《洛神賦圖》的祖本之成畫年代應也與這時段相去不遠。

在比較遼寧本《洛神賦圖》和敦煌419窟的《摩訶薩埵太子本生》這兩件作品的類似關係之前，我們先來回顧兩件比419窟中所見更早的《摩訶薩埵太子本生》故事畫。正如第三章所述，現存敦煌壁畫中表現《摩訶薩埵太子本生》故事畫的作品很多，其中作於六朝時期比較重要的有二件，但由於所據的經典內容繁簡不同和壁面空間寬窄有異，因此它們所表現的故事畫情節與構圖方法也不同。如前章所述，北魏254窟的《摩訶薩埵太子本生》所據的是北涼時期法盛所譯的《佛說菩薩投身飴餓虎起塔因

緣經》。6由於該壁面空間有限,所以畫家採取了依時間順序展現的曲折式構圖法,只以七個場景簡單而擁擠地將薩埵太子如何捨身餵幼虎的過程表現出來(圖版 3-10)。而在稍後的北周 428 窟中,另一畫家根據了劉宋時期聖勇所譯的《菩薩本生鬘論》7而作成了《摩訶薩埵太子本生》。由於該處的壁面空間充足,所以畫家採用了三層橫帶,以依時間順序展現的橫向式構圖法,將薩埵太子和二個兄長告別父親去樹林打獵,途遇餓虎,自己捨身餵虎的經過,表現在十二個場景中(圖版 3-28)。8

至於在隋代 419 窟的這則《摩訶薩埵太子本生》(圖版 4-1)所依據的文本則是北涼曇無讖(414~462)所譯的《金光明經》。9它的文本特色是:較前面所見的二則薩埵太子捨身餵虎的核心故事內容多了前言和後語,壁畫中也以依時間順序展現的橫向式構圖法,將它們詳盡地表現出來。這件壁畫共包含二十四個場景,圖寫了前言,故事核心,和後語三部分,分佈在 419 窟「人」字披窟頂東西兩斜坡的最底層畫帶上。前言出現在東披的最右端,包含三個場景,都以樹林作背景(圖版 4-1:1~3)。第一場景表現佛陀坐在林間,應樹神之請,正準備向弟子們宣說薩埵太子的故事。第二場景表現此時供奉太子舍利的寶塔自寺中地面湧出上升,佛陀的弟子們正頂禮膜拜。第三場景表現佛陀開始向四周圍繞的弟子們宣說太子的故事。在這前言三景的左側為故事的核心,以十八個場景來表現(圖版 4-1:4~21),它們都發生在山區中。這十八個場景大體上符合了 428 窟北周的《摩訶薩埵太子本生》的內容,但多出三個多餘的場景:一為表現三個王子還沒見到餓虎母子前,在野外紮營的情形,另外二景為這段故事核心的結尾處,多了王室人員到處尋找太子下落、以及後來撫屍痛哭的場面。由於這段故事核心所含場面太多,因此它橫佈了東披右端到西披左端。然後在西披的左端出現的是後語。正如前言一般,它包含了三個場景(圖版 4-1:22~24):阿難陪侍著說完故事的佛陀;佛陀的弟子們向太子的慈悲行為默默致敬;樹神在聽完故事後便沉入地中不見了。也和前言部分一樣,後語三景也都利用樹林作為背景,而且在構圖上也和故事核心分開。

這種完整地將一個故事的前言、核心、和後語都依照文本忠實地圖繪的做法,依個人所知,在此之前的敦煌壁畫中從來沒有見過,因此,可以看作是隋代畫家創新的故事畫表現方法。而遼寧本《洛神賦圖》也呈現了這種詳盡的構圖方式與敘事表現法:正如第二章所述,遼寧本《洛神賦圖》在結構上共有五幕十二景,充分圖寫了賦文的前言、故事核心、以及後語三部分。而我們也已看到,這也正是 419 窟的《薩埵太子本生》故事畫獨特的地方。因此,從以上所述的構圖方式與敘事方法來看,遼寧本《洛神賦圖》祖本創作的年代也應近於敦煌 419 窟這件隋代壁畫完成的時期(589~613)。

【人字披頂東披】

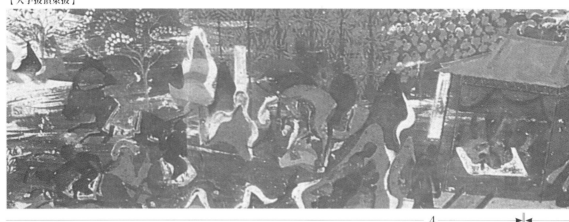

【人字披頂西披】

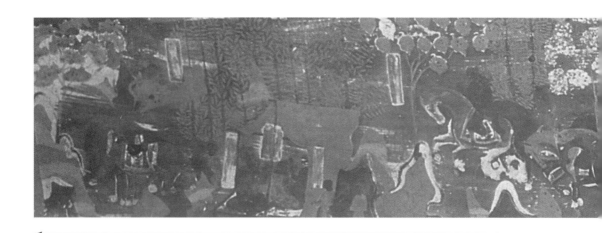

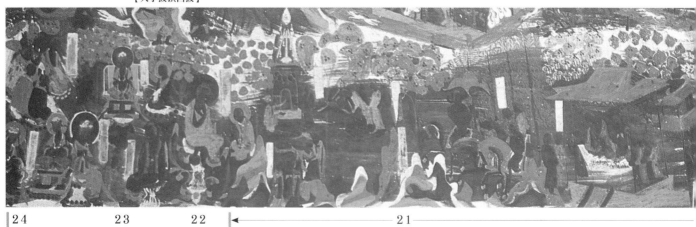

圖版 4-1 | 無名氏《摩訶薩埵太子本生》約 589-613 年 壁畫 甘肅 敦煌 419 窟

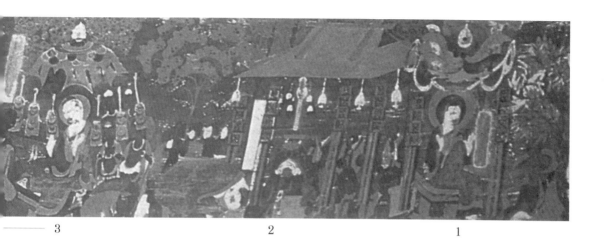

3　　　　　　　　　　　2　　　　　　　　　　　1

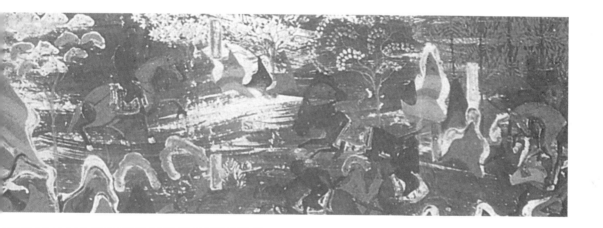

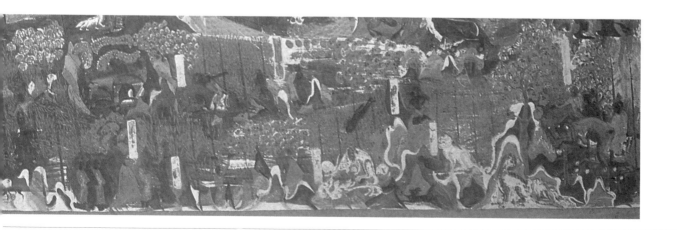

二、空間表現法

其次是二者在空間表現方面的相近性。如敦煌419窟《摩訶薩埵太子本生》一般，遼寧本《洛神賦圖》也應用了半連圈式的設計（這種空間表現的特色見第三章所述）。畫家應用了許多小土丘作為空間的區隔物，以界定各場景的範圍，也使得場景與場景之間段落分明。這些駝峰狀的小土丘被河岸串連，沿著畫幅下緣，柔和地上下起伏，創造了視覺上的律動效果。畫家更進一步在這些小土丘群的後方，利用對比的方法來表現山水因子，使他們呈現近大遠小的關係，因此創造出有限的空間深度感（這點已在前面第二章中指出）。這些特點也都見於第三章中所述419窟的《摩訶薩埵太子本生》中。因此，從這一點來看，這兩件作品的製作時代應極接近。

三、美學趣味

另外，值得特別注意的是，遼寧本《洛神賦圖》與419窟《摩訶薩埵太子本生》這兩件作品都共同呈現了講求韻律感和動感的美學趣味。正如在第二章中所所論的，遼寧本《洛神賦圖》的特點之一，在於所有物像的造形、組合、和排列，都明顯地呈現出視覺上的韻律感；畫中所有物象都以圓柔起伏的線條勾畫，將賦文詩句中的韻味成功地轉譯成圖畫。類似的美學關注也可見於這件《薩埵太子本生》中山水因子的表現。這些山水因子和敦煌較早壁畫中同類的母型比起來，顯得更著重個別特性的表現。在樹木的表現上，不但注意到它們豐富的樹種變化；它們的樹幹和枝椏也不再像此前所畫一般，看起來似乎毫無重量地浮在空中，而是牢牢地樹立在地面上，似乎真的具有重量一般。枝椏與樹葉分披出去，雖然表現柔和，形態悠美，但卻形象堅牢穩固，具有重量感。再看它上面的小土丘群，也比北魏時期那種鋸齒狀的造形更為複雜而悠美。此處的這些駝峰狀的小土丘群具有波浪狀的外緣線；畫家又在它的內部加上一些內分線，使它具體化，並以不同的顏色渲染，以便表現出它的團塊狀和立體感。畫家利用這種技法使這群小土丘形成一連串具有視覺韻律感的山脈，並將所有的故事場景結組成一個有機體。這種表現法不但具有寫實性而且兼備了裝飾效果。簡言之，敦煌419窟的《薩埵太子本生》所反映便是當時的藝術家所追求的一種造形悠雅、動作柔和、並且充滿韻律感的美學特質。而這也正是遼寧本《洛神賦圖》所呈現的特色。因此從這一方面來看，也可證遼寧本《洛神賦圖》祖本成畫的年代應與此壁畫作成的時間相近。

四、文字與圖像配置的設計

　　再其次，我們來看遼寧本《洛神賦圖》上圖像與文字的互動關係與佈列方法到底與六朝畫風有何關係。如圖上所見，遼寧本《洛神賦圖》異於存世他本而獨具特色的地方之一，便在於它將〈洛神賦〉全文分成許多長短不一的段落，分別抄錄，伴隨著相關的圖像，佈列在全卷中。這種特殊的設計在構圖上和視覺上都別具意義，因為它一方面可以如一篇文章的分段和標點一般，為全卷故事畫切分出許多情節，而且在另一方面也可以作為相關圖像的旁白，傳達人物的內心世界。依據這樣的圖文佈列方式，這卷故事畫的結構可以區分為〈邂逅〉、〈定情〉、〈情變〉、〈分離〉、〈悵歸〉等五幕十二景（詳見第二章，圖版 2-1）。

　　值得注意的是畫者的特別設計：他利用許多長段賦文配合隆起的山丘作為兩幕之間的分隔，並利用許多短句賦文伴隨相關圖像，在畫面上創造出上下起伏、充滿韻律的視覺動線，據此而轉譯了賦文中的音樂性。[10]最明顯的例子是第一幕〈邂逅〉中的〔驚豔〕（圖版 2-1：1-3）一景。如第二章中所述，〔驚豔〕一景表現了曹植正向御者描述洛神看起來是如何的美麗動人。這部分的圖像包括兩組人物：一組在右邊，代表了人間世界，包括曹植和八個侍從；他們都站在河岸上的兩棵柳樹下。另一組在左邊，代表了神靈世界，包括洛神和「翩若驚鴻，婉若游龍，……」等等八個比喻她如何美麗的圖像。簡短的賦文伴隨著相關的圖像，散佈在這段畫面的上下各處，再經由賦文的順序將這些短句與相關的圖像串連起來，在視覺上創造出上下起伏的律動感。

　　此外，在洛神發現曹植改變心意，因此而傷心，想要離去，卻又割捨不下的〔徬徨〕一景中（圖版 2-1：3-2），文字與圖像二者結合得幾乎天衣無縫，適切地把洛神那時淒楚的心情與表情，以及徘徊猶豫、欲去還留的動作，表現無遺。面對突來的情變，她不安地「凌波微步，羅襪生塵。動無常則，若危若安」（句 123~126）。她的動作與神態「進止難期，若往若還。轉眄流精，光潤玉顏。含辭未吐，氣若幽蘭。華容阿那，令我忘餐」（句 127~134）。洛神這樣的姿態與表情正與位在她上方的賦文內容互相輝映。

　　簡單地說，在遼寧本《洛神賦圖》中文字的佈列，不但具有功能性，而且具有旁白的作用。它們有時區分了畫面中的結構單位；有時則與相關圖像結合，作為人物內心與行為的旁白，共同營造出某種抒情氣氛。並且經由圖像與文字的串連，造成視覺動線，創造出具以優雅動感的美學品質。這種圖像與文字密切結合互動的情形並不見於其他存世的《洛神賦圖》中。縱使北京乙本（圖版 7-1）及大英本的《洛神賦圖》（圖

版7-7）上也抄錄了賦文，但二者的賦文都是節錄，而且書寫於框界內，在視覺上並未與圖像產生密切互動的效果，也未營造出任何活潑的律動感（詳見第七章所論）。因此，可說以上所見這種種巧妙的圖文佈列方式，與因之而營造出來的特殊視覺效果，是遼寧本《洛神賦圖》所獨有的美學品質。

然而，值得注意的是，這樣的美學特色實際上正可見於一些六朝時期的繪畫作品中，例如傳顧愷之的《女史箴圖》（圖版2-2），和敦煌285窟西魏時期的《五百盜賊皈佛緣》（圖版3-22）。正如第二章中所說過的，今藏大英博物館的《女史箴圖》是畫家依據張華的〈女史箴〉一文而作成的手卷畫。他將全文分成十二段，以文右圖左的法則，規律地將每段文字配上一段圖畫，組合成卷。因此每段箴文在視覺上具有切割的作用，將相鄰的兩段畫面區隔開來，成為兩個獨立的故事。[11] 這種以文字作為區隔，使它與相關的圖像並列，自成獨立單元的設計，可以溯源自漢代的圖與贊，如見於武梁祠（151）的《古帝王像》（圖版2-6）。[12] 也就是說六朝時期的《女史箴圖》在處理文字與圖像的關係時，仍沿用了漢代這種規律的榜題模式。

但相對的，在同時期的六朝作品中卻也展現了另外一種更為活潑的圖文互動模式，例見於敦煌285窟西魏時期的《五百盜賊皈佛緣》（圖版3-22及線描圖）。這則故事畫所依據的是《大涅槃經》。[13] 正如在第三章中所述，本圖共含七個畫面，表現五百盜賊由橫行到皈佛的過程：①戰役；②被俘；③懲罰；④放逐；⑤說法；⑥皈依；⑦禪定等。畫面空間多為半開放性。有的畫面與畫面之間雖偶以建築物或山水作區隔，但有的二者之間並未見明確的界線。為了要讓觀者了解故事情節和畫中人物的行為，這個西魏畫家採用了漢代的榜題模式，也就是在某些圖像旁邊附上框格，其中寫上了相關的文字說明。雖然這些文字多已剝落，但有的仍可辨認出是「□□□……時」。然而，值得注意的是，這些榜題的位置安排已脫離漢代常見的那種整齊僵化的佈列模式，而是有意造成一種活潑的動態感：它們多隨人物位置的高低而佈列，因在畫面中形成了上下起伏的視覺動線。這便是六朝藝術新的美學特質。

如前所述，遼寧本《洛神賦圖》中將文本全文分段錄出，又以長段賦文區隔兩個畫面的設計，以及將許多段長短不同的賦文作高低錯落的佈列方式，還有藉它們和圖像之間的互動關係而創造出視覺上的律動效果，這種種特色正呼應了上述《女史箴圖》和《五百盜賊皈佛緣》的圖文佈列模式。從這方面來看，也可推斷遼寧本《洛神賦圖》雖在部分上沿用了漢代模式，但更重要的是，它明顯地反映了六朝的新美學趨勢。也因此，個人推斷它祖本成畫的年代應在六朝時期。

五、圖像的造形特色

如上所述，遼寧本《洛神賦圖》中所呈現的許多圖像上的細節，在許多六朝時期的敦煌壁畫中都可見到類似的例子。但這並不是說敦煌壁畫是遼寧本《洛神賦圖》祖本的直接範本；也不是說敦煌壁畫直接取法遼寧本《洛神賦圖》的祖本。事實上，二者在許多圖像上的共同特色都源自六朝早期中國中原和東南地區藝術家的創作。[14] 這些圖像上的典範成為遼寧本《洛神賦圖》祖本和敦煌壁畫的繪畫資源。它成為傳統，持續地影響了中國南方繪畫如遼寧本《洛神賦圖》祖本，並經由傳佈而影響到中國北方、和西北地區的敦煌壁畫。在以下分析遼寧本《洛神賦圖》中的圖像特色，以及它們的風格來源的過程中，我們將會看到六朝時期中國東南和西北之間的文化聯結是多麼複雜和密切。

（一）曹植及其侍者的圖像

雖然《洛神賦圖》的圖像特色在本書第二章中已經討論過，但某些問題在此還需重複提到，因為在討論它們和六朝圖像的關係時特別重要。首先，我們來檢驗曹植和他的侍者一組人的各種圖像特色，與它們和考古所見漢、魏、六朝圖像的關

插圖 4-1 │《洛神賦圖》遼寧本〔驚豔〕一景
曹植及其侍者的圖像

係。讓我們回顧一下，在〔驚豔〕那一場景中的曹植和他的隨從：曹植身著寬袍、大袖、長裳；居中站立；雙手搭放在兩側侍者的手中（插圖4-1）。他的衣裳下襬延伸得又寬又長，因此需得另一侍者將它捧起。為了準備供他休息時所用，所以又有兩個侍者拿著蓆子和羽扇跟在身後。這種圖像上的造形特色密切反映了劉宋時期（420~479）詩人謝靈運（385~433）出遊時的形象：

> 謝靈運……每出入，自扶接著常數人。
> 民間謠曰：「四人絜衣裙，三人捉坐席」是也……[15]

這種排場在齊（479~502）、梁（502~557）之時，曾經盛行於中國南方的上層社會生活中。北方的顏之推（531~591）曾加以批評：

> 梁士大夫皆尚褒衣博帶，大冠高履，出則乘輦，入則扶持……[16]

圖版 4-2 | 無名氏《北魏帝王禮佛圖》約 477-499 年 石刻 河南 鞏縣 第 4 窟

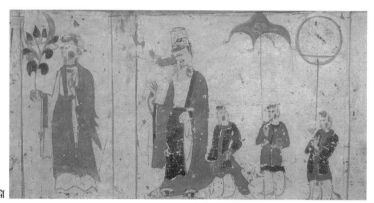

圖版 4-3 | 無名氏《供養人像》
西魏（534-556）
壁畫 甘肅 敦煌 288 窟

　　類似奢華的生活也在北方流行，特別是在北魏孝文帝（471~499 在位）於 494年頒行華化政策之後，更蔚為風氣，如見於河南鞏縣的《北魏皇帝禮佛圖》（約477~499）（圖版 4-2），以及敦煌 288 窟所見的西魏（535~556）供養人圖像（圖版 4-3）。我們可以將《洛神賦圖》中曹植及侍從造形的圖像看作是六朝早期社會真相的反映。而且這種帝王居中而立的三人組群模式，後來成為一種成規，常見於唐代所畫的帝王圖像中，如傳閻立本（約 600~673）的《十三帝王圖》（圖版 4-4），以及敦煌 220、335、和 103 窟的《維摩詰經變》中（圖版 4-5）。[17]

　　而曹植坐於匟上，侍者側立的造形（圖版 2-1：3-2）後來也成為一種圖像成規，被引用到奈良本的《繪過去現在因果經》當中，如見於淨飯王聆聽悉達多太子表示要皈依佛門的那一景中（圖版 3-31 線描圖⑤）。在此圖中，淨飯王憑著三足几，坐於匟上，六個侍者環立而侍：一人站於左上方，二人站於兩側，後面三人持羽扇和巨傘護衛。除了小配件如三足几，以及兩側的侍者之外，這群人物的佈列，和持物的造形，讓人想起了《洛神賦圖》中兩個場景中的表現：一是曹植坐於匟上，望著洛神徘徊不忍離去的情形（圖版 2-1：3-2）；另一則為曹植夜坐荒郊，懷慕洛神的情景（圖版 2-1：5-2）。

　　《洛神賦圖》中其他服飾上的細節，如曹植侍從所穿戴的「籠冠」和「高齒履」

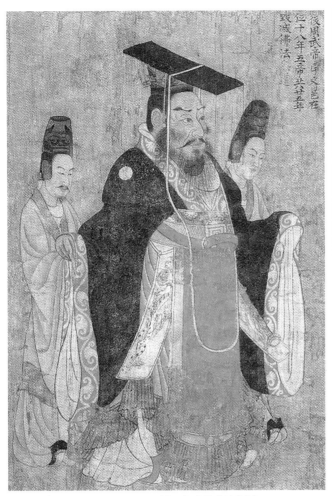

圖版 4-4 ｜ 傳閻立本（約 600-673）《十三帝王圖》後周武帝像
　　　約 7 世紀後半 -8 世紀初期
　　　手卷 絹本設色 波士頓 波士頓美術館

圖版 4-5 ｜
無名氏《維摩詰經變》局部「帝王像」
642 年 設色壁畫 甘肅 敦煌 220 窟

圖版 4-6 ｜
無名氏 籠冠 前 168 年
湖南 長沙 馬王堆三號墓

（圖版 2-1：1-3A）等，也都反映了六朝早期的特色。更精確地說，「籠冠」造形有如《女史箴圖》上所見（圖版 2-2：4，5）；而這種帽子早已用於西元前二世紀，例見長沙馬王堆漢墓三號（前 168）出土之物（圖版 4-6）。至於「高齒履」則普行於西元四世紀，例見謝安（320~385）的故事。依《晉書》所記，當謝安聽到東晉軍隊在淝水之戰中擊敗了強敵苻堅（357~385 在位）的大軍時，難掩興奮之情，以致於在過門檻時履齒為之折斷。[18]

（二）洛神及其侍者的圖像

其次是洛神的圖像特色、來源、以及它們和六朝圖像的相關性。洛神的服飾（插圖 4-2）雖然一部分是沿用了《女史箴圖》中所見的仕女服式，包括寬袖、長褶裙、

和許多的飛揚飄帶。但是她身上的「蔽膝」和頭上的「雙鬟」則不見於顧愷之的時代，而應看作是六世紀的時尚，多見於此時的圖像，如《北魏皇后禮佛圖》（圖版4-7），敦煌285窟的西魏供養女子（圖版4-8）[19]，以及在紐約大都會美術館的楚布拿（Trubner）石碑上所刻的《維摩詰經變》（543）中的天女造形（圖版4-9）。[20]

至於此處洛神手中所拿的圓形羽扇，其形狀應是源自東晉（317~420）而非漢代。漢代扇子多為素面，圓形或長方形。但《洛神賦圖》中的羽扇則以羽毛為飾，且造形複雜，類似冬壽（289~357）墓出土所見（圖版4-10），[21]而又更為富麗。很可能到六世紀中期左右，這種扇子已由圓形和橢圓形而變得更為富麗，成為類似《洛神賦圖》中所見。它們便以這種形式傳佈到敦煌，例見於285窟中的《五百盜賊皈佛緣》（插圖4-3）中。[22]而至於洛神在嬉戲時，她兩側所樹立的「採旄」和「桂旗」（插圖4-4），則類似敦煌249窟（約540年代）裡西王母扈從部隊中，兩個道士手中所拿的節旄和旗杖（圖版4-11）。[23]再則，關於「桂旗」的形象，其概念來源應是出自《楚辭》，也就是中國南方，而非敦煌地區的創造。它很可能是經由像《洛神賦圖》這類的畫本而流佈到當時的中國各地。至於「雙鬟」髮型，它並未見於《女史箴圖》中；因此它很可能也是第六世紀的風尚，例見於河南鄧縣出土的畫像磚（圖版4-12），[24]及敦煌285窟的女供養人（圖版4-8）。這種髮型後來在唐宋時期似仍流行；蘇軾（1036~1101）在他的詩〈書杜子美詩後〉曾經提過。[25]

然而最值得注意的，卻是在第四幕的〔離去〕一景中。所見的洛神圖像的特色，以及它

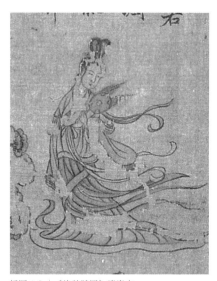

插圖4-2｜《洛神賦圖》遼寧本〔徬徨〕一景洛神的圖像

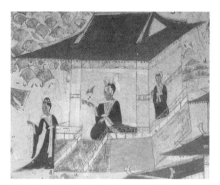

插圖4-3｜敦煌285窟《五百盜賊皈佛緣》〈懲罰〉一景中的「扇子」

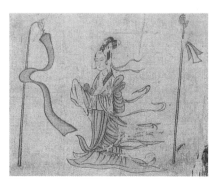

插圖4-4｜《洛神賦圖》遼寧本〔嬉戲〕一景

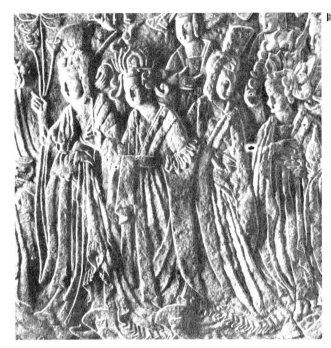

圖版 4-7 ｜ 無名氏《北魏皇后禮佛圖》
約 6 世紀早期 石刻 河南 龍門賓陽洞

圖版 4-8 ｜ 無名氏《女供養人像》
538-539 年 壁畫
甘肅 敦煌 285 窟

圖版 4-9 ｜ 無名氏《維摩詰經變》
543 年石刻 石碑
紐約 大都會美術館

圖版 4-10 ｜ 無名氏《冬壽像》357 年 壁畫 北韓 冬壽墓

圖版 4-11 ｜ 無名氏
《西王母（帝釋天妃）出行》
約 540 年 壁畫
甘肅 敦煌 249 窟

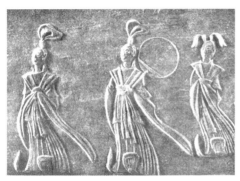

圖版 4-12 | 無名氏《侍女圖》500 年 印文磚 河南 鄧縣

的圖像來源與六朝時期西王母圖像的關係。在這段畫面上（插圖 4-5），洛神坐在「雲車」中，身旁坐一女子正在駕車。車向左行，而洛神卻回首右望。她的臉以四分之三側面向著觀眾，右臂微舉，長袖掩手；她的左腳抵住車廂踏板，以平衡她微微側轉後望的身體。「雲車」由六龍拖行，直上雲端，兩側有水族護衛：近側有一鯨一鯢，遠側則有一鯨一龍，車後另有二龍隨駕。「雲車」造形華麗，車身前後開敞，稱為「軨」。車座兩側的廂板高及洛神肩部，方形的車廂兩側有擋板掩護車輪，它們的造形有如張開的羽翮。而支撐華蓋的柱子呈尖弧形，位在洛神背後，望似背光。車頂上有圓形華蓋雙層，裝飾著華麗的垂飾和飄帶。下層華蓋較寬大，多襞褶，邊緣有四處釘上珠釘，下方垂著很長的飄帶，隨風飛揚，幾乎要碰觸到下方的護輪板。上層華蓋較小，上飾一鳳首，嘴上銜一小彩帶，也隨風飄揚。插在雲車的後面是「九斿之旗」及一面方旗；方旗四角上的彩帶在風中飄揚。

就像這裡所見洛神車駕上所有的圖像細節，包括她的坐姿和出行排場，都可在前述隋代 419 窟（589~613）西牆上層《彌勒淨土變相》中西王母（帝釋天妃）出行的圖像上看到（圖版 4-13）。[26] 除了如西王母的車駕以四鳳（而非如洛神車駕的六龍）拖行，而護駕者為飛天（而非如洛神圖中的水族）等圖像細節有別之外，這兩件作品的圖像細節可說密切近似。二者的共同祖型其實都可以追溯到敦煌 249 窟中的西魏的西王母出行圖像（約成於 540 年代，圖版 4-11）。[27] 不過，在西魏 249 窟所作的西王母和扈從圖像較為簡單，它和遼寧本《洛神賦圖》及 419 窟隋代西王母畫中所見稍有不同。

在這西魏 249 窟的圖畫中，西王母是跪坐在車廂裡的；她的臉向前直視；而她的雙手合攏，掩在長袖中。這樣的形像和遼寧本《洛神賦圖》和隋代 419 窟中的圖像形成對比，因為後二者的女子是坐在車內，回首，舉手持扇。再說，在西魏 249 窟的圖畫中，車座的側板過高，因此遮蔽了人物頭部的一部分；但在後二者中，板子高度僅及人物的肩部，因此，她們的頭臉都明顯可見。又，在西魏 249 窟圖中，車頂的華蓋

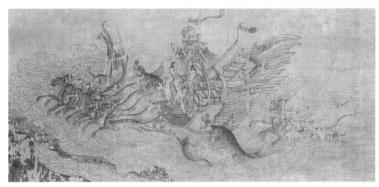

插圖 4-5 ｜《洛神賦圖》遼寧本
〔離去〕洛神駕雲車

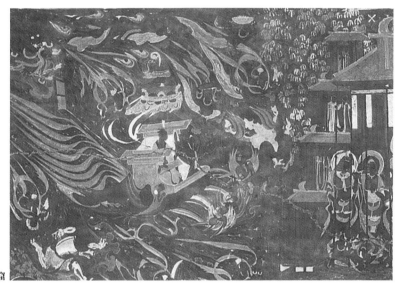

圖版 4-13 ｜
無名氏《西王母儀衛》
約 589-613 年
設色壁畫 甘肅 敦煌 419 窟

雖多襞褶，但無長飄帶，這明顯異於隋代 419 窟和《洛神賦圖》中所見。而且在西魏
249 窟圖中，車後的旗子有十四旒，比隋代 419 窟和《洛神賦圖》上所見的「九旒」
多出五旒。最後，西魏 249 窟的車駕是由三隻鳳凰牽引；兩側各有一騎龍仙人護衛，
其中一人拿旗，另一人持旄；整個車駕最前頭有一條大魚和一條龍作前導，後面有二
飛天追從。雖然這類旗與旄二物在《洛神賦圖》中，曾出現在洛神嬉戲時的兩側，已
如前述，但此處這兩個護衛仙人卻不見於隋代 419 窟和《洛神賦圖》中。

　　其實，在這西魏母型、與隋代 419 窟、和遼寧本《洛神賦圖》之間還有作為中間
型的北周西王母出行圖像，例見於敦煌 296 窟中（圖版 4-14）。雖然在北周 296 窟
圖中的神祇也如它西魏的母型一般，保持跪坐在車廂中的姿勢，但是她手的姿態已經
改變：她一手持扇，另一手放在大腿上；這種姿態與《洛神賦圖》和隋代 419 窟所見
相似。而且，她的頭高過於車廂的側板，因此清楚可見；而側板的高度也只到她的肩
部。車駕由四隻鳳凰牽引，並由兩隻小龍、兩條大魚、和飛天護衛。原本在西魏 249

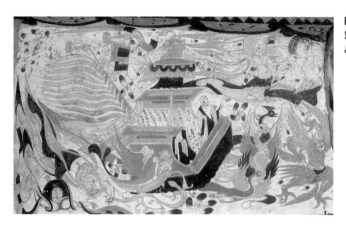

圖版 4-14 │
無名氏《西王母儀衛》北周（556-581）
設色壁畫 甘肅 敦煌 296 窟

窟畫上所見的兩個護衛現在倒變成了一個雷神；祂的造形近似《洛神賦圖》中的屏翳（圖版 2-1：4-1）。更有甚者，在這北周圖中，架在車子後面的是「九斿之旗」，正像《洛神賦圖》和隋代 419 窟中所見（圖版 4-13）。

又依個人觀察，隋代的敦煌壁畫中所見的東王公和西王母的圖像，至少有六處。[28] 這些圖像依風格而言可分為兩類：一類是隋代早期風格，它保留了上述的西魏和北周傳統，神祇保持跪坐姿態，例見於 423 和 305 窟（紀年為 585 年）。另一類則為隋代晚期的創新風格，比如神祇由跪姿改為坐姿，而華蓋上加上了飄垂的長帶等，如 401 和 419 窟中所見。而這類隋代創新的造型也正是此處《洛神賦圖》中所見到的。由於 419 窟可推斷為 589~613 年間所建，因此《洛神賦圖》的圖像所反映的也應是那時期的作風。[29]

然而，更值得注意的是這類西王母圖像的最早來源依據為何？依個人所見，不論以上所見六朝時期中不同時段裡西王母和隨從的圖像如何不同，它們都具有三個特點，包括：以鳳凰駕車，護輪板作羽翽狀，車後架有多斿之旗等。這些出行排場上的特色都可在古代文獻中找到根據。比如西王母的坐車是以鳳凰駕馳；而相對應的，洛神的雲車是以六龍駕導。這種形象的構成可能源自屈原（前 343~ 前 277）在《離騷》中所描述的詩句：「駟玉虬以乘鷖兮」。[30] 它的意思是：「駕著四條玉龍（狀如四匹馬）所拉著的（一輛）形如鷖鳥的車子」。至於車廂的方正開放，華蓋的寬圓，和車後的九斿之旗等特色也都可在《周禮》中找到相對應的文獻依據：

> 軫之方也，以象地也。蓋之圓也，以象天也。……
> 龍旂九斿，以象大火也。……[31]

這些正是以上所述圖像的造形特色和原來意義。由以上的圖像和文獻淵源可以看出：能創造出這麼華麗而複雜的圖像的人，必是一個知識豐富、且極具想像力的藝術家；他

不但長於繪畫技巧而且學問豐富，詳熟中國古典。換句話說，他應是一位學者兼藝術家；因此，才能以廣博的文學和典章知識創造出這種西王母的新典型。這位藝術家很可能便是東晉明帝（299 生；323~325 在位）；因為根據張彥遠的《歷代名畫記》，晉明帝曾畫過一件《東王公與西王母》。32 而以上所見的這種西王母圖像應該看作是六朝模式，因為這種富麗的造形與其前所見的漢代和更早的文獻所記、以及考古資料中所見的西王母圖像，形成了強烈的對比。為說明這個論點，我們必須對六朝之前西王母的信仰和圖像特色作一個簡單的回顧。

（三）西王母出行的圖像

根據已知，古代中國人對西王母的信仰可以溯自商代時期（約西元前 1700~ 前 1030）；這可由出土甲骨文上已有「西母」一辭得知。33 但在六朝以前中國人觀念裡的西王母並非美女。在戰國時期（前 403~ 前 221）成書的《山海經》和《穆天子傳》中，西王母是個半人半獸的女王，由一些神獸護衛，居住在西方某個地區（後人附會成新疆）的崑崙山頂。34 漢代的藝術家依據這類文獻創造了兩種西王母的圖像。一種為坐著的仕女，形象莊嚴，穿著寬袍，髮上戴「勝」。另一種也是坐著的仕女，但兩側有許多侍從，包括一名女侍，手持蟠桃；一隻青鳥，為王母傳訊；龍、虎；或伏羲和女媧，二者作人首蛇身，穿戴漢式官服之狀（圖版 4-15）。以這兩種圖像表現時，西王母都呈靜態坐姿，而且與東王公成對出現。35 在東漢時期，西王母是以月神形象呈現；她和日神東王公配對（圖版 4-16）。西王母以舊有的圖像，頭上戴「勝」為標幟，加上月兔和蟾蜍二者象徵月亮；而東王公則伴以日輪，內有三足鳥，乘馬車自遠方來會。36 她也被表現成一個女子坐在車內，旁邊為一個侍女駕馭著由三隻異獸拖引的車駕，正前去會晤東王公，例見河北望都出土的玉函（約西元 182）（圖版 4-17）。37

然而，到了六朝時期，西王母的形像有了極大的變化。這種戲劇式的風格變化，起因於六朝人對西王母所具有的擬人化概念：她已被認為是個溫和美麗的中年婦女，且曾一度造訪過漢武帝（西元前 156 生；前 141~ 前 87 在位）。依《漢武帝故事》和《漢武內傳》，38 西王母外形華美，年約三十多，由女侍陪伴，乘「紫雲車」，夜半由天而降，來訪漢武帝。在該次會面中，西王母餽贈漢武帝仙桃，以嘉許他的神仙信仰。此二書中所記西王母高貴迷人的形象，與在此之前《山海經》和《穆天子傳》中所描寫的西王母那種兇猛、威武、半人半獸的形狀，成為強烈的對比。她開始被表現為雍容華貴的皇后，坐在由許多鳳凰拖引、裝飾華麗的車中，兩旁有侍從和衛士陪伴，排場奢華、氣氛熱鬧地出行，正如敦煌六朝時期那些石窟壁畫中所見。那也是隋

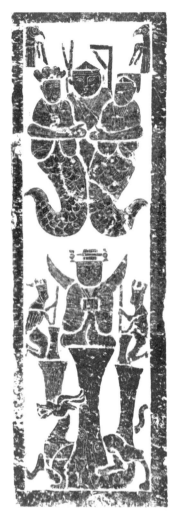

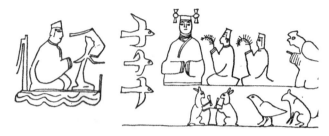

圖版 4-16｜無名氏《東王公與西王母》東漢（8-220）石刻 山東

圖版 4-17｜無名氏《西王母》約 182 年 玉版線雕 河北 望都

圖版 4-15｜無名氏《西王母與伏羲女媧》
約 4 世紀 石刻 山東 沂南

代 419 窟壁畫中的西王母出行（圖版 4-13），和遼寧本《洛神賦圖》中洛神乘雲車離
去的圖像來源。

又如前述，敦煌所見許多件從西魏到隋代窟中所出現的西王母出行的圖像祖型可
能是出自於東晉明帝的創作。換言之，那些圖像並不是敦煌當地畫家所創作的圖像，
而應是由東晉首都、也就是位在中國東南方的建康（今南京）地區向西北的敦煌一帶
傳播出去的。而從遼寧本中洛神離去與敦煌隋代 419 窟的西王母出行二者圖像的相近
性中，又可得知這種東南向西北文化傳播的現象一直到隋代都繼續在進行。由於文化
傳播需要時間，而古代交通速度較今緩慢，一種風尚由幅員廣大的中國東南向西北流
傳，可能需要相當時日，或許十年到二十年不等。依此推斷，如果敦煌 419 窟中西王
母圖像的繪製，依其開窟時間可定為隋初（589~613）之時的話，那麼回溯該圖像自
東南傳播到該地費時約二十年來逆算，則它在東南出現的時間，便應提早到西元 560

到 580 年之間。那應可看作是遼寧本《洛神賦圖》的祖本創作的時代，也正是陳朝（557~589）統治中國南方的時期。

至於為何洛神圖像竟會與西王母圖像連上關係呢？可能的原因在於當時的民間由於道教的流行，而相信人神之間可遇也可求的際會。也就是說西王母美麗的形象，以及她竟可以紆尊就卑地來與世俗帝王會面的傳說，反映了當時中國民間對道教神仙的信仰，就中他們相信人神之間也可以密切相處、和諧無間。這種信仰在六朝時期相當普遍，例見於「志怪」類小說的流行。在這些小說中，人類和鬼、神可以密切地共存在同一個世界之中。[39]個人相信，在那樣的時代背景中使得〈洛神賦〉中人神相戀的愛情故事更吸引了六朝藝術家高度的興趣。這便形成了他們去創作遼寧本《洛神賦圖》祖本的動因之一。

六、《洛神賦圖》祖本創作的時代和相關的文化背景

依個人所見，從文化背景的角度來看，與遼寧本《洛神賦圖》祖本之創作相關的主要因素，是六朝時期對曹植的文學成就高度肯定的結果。這種現象反映在兩方面，首先是民間對〈洛神賦〉中人神相戀故事的高度興趣和詮釋；其次是東晉（317~420）以降的上層階級，特別是梁（502~557）、陳（557~589）、隋（581~618）等三朝皇室因推崇曹植而在許多方面表現出實質上的讚揚措施。先看民間對〈洛神賦〉故事的興趣與詮釋方面。當時民間由於「志怪」小說的盛行而重新注意到〈洛神賦〉中人神相戀的愛情故事。小說家並模倣曹植與洛神的戀情，而改寫成為玄超和知瓊兩人的愛情故事。在此，我們先看一下六朝志怪小說的特色和它流行的情況。

（一）〈洛神賦〉與六朝志怪小說

在「志怪」小說世界中，人類與非人類（神怪）之間的關係是複雜而多樣的。他們可以是情人、朋友、或敵人，被彼此之間的情愛、仰慕、或怨憎所驅使而相聚或分離。他們之間互動的模式通常是：兩者在意外的場合中相逢，從而對彼此間的命運產生了奇怪的影響，有時是建設性的，但有時也可能是毀滅性的，完全基於當事者過去行為的因果報應。基本上，這類「志怪」小說的本質是教化性的。它具體呈現了六朝時期靈異信仰者的生命觀：在其中神鬼經常在觀察每個人的行為，隨時準備授予他公平的獎勵或懲罰。其中最廣為流傳的故事便是董永的孝行。

董永的故事載於干寶（約活動於 317~322）的《搜神記》。[40]根據記載，董永父喪，但貧窮而無法埋葬，因此自賣富家為奴，得錢以埋其父。他的孝行感動了天女。於

是，天女下凡，嫁予董永，為他織布賣錢；十日後，得款足，便為董永贖身。事後天女便返回天界。這則故事流行於當時，而常見於六朝時期的石棺畫像上。41 到了唐代，它仍在民間廣泛流傳，如見於敦煌藏經洞發現的〈董永變文〉。42 董永與天女相戀的故事只是這類故事的範例之一。事實上，許多其他類似的人神相戀故事也盛行於六朝時期。十分有趣的是，在這種思想背景之下，曹植的〈洛神賦〉故事也強烈地吸引了當時的小說家。他們重新詮釋了〈洛神賦〉的故事，而將它改寫成小說；在其中曹植與洛神兩人的戀情也轉變為玄超和知瓊之間的愛情故事，詳見於干寶的《搜神記》。43

詳讀玄超與知瓊的故事，發現它在許多地方都依據了〈洛神賦〉的情節。根據故事所記，玄超為西晉（256~316）時期的官吏，任職濟北（令人想到濟南；曹植曾經一度受封於該地）。玄超曾一度和仙女知瓊有戀情（知瓊名字與玉相關；她的身份有如洛神，一度令曹植心動而以玉佩贈之）。二人之間的秘密戀情後來因玄超將它洩漏給友人得知，因此一度中斷了五年（這相當於曹植改變初衷，致使洛神離去）。但是，最後玄超和知瓊兩人再度相逢於魚山（曹植死後葬於魚山），並定居在洛水（洛水為曹植與洛神邂逅之地）。故事最後說張茂先（張華，〈女史箴〉作者）曾作〈神女賦〉以紀念玄超和知瓊之間的愛情故事（這有如曹植因有感於宋玉為了楚王與神女的戀情而作〈神女賦〉一事而創作〈洛神賦〉）。明顯可見，這則玄超和知瓊的愛情故事完全脫胎於曹植〈洛神賦〉中的情節。作者將〈洛神賦〉故事與其他傳說加以拼湊（或詮釋），而改寫成為一則民間的流行小說。這反映了曹植〈洛神賦〉中人神相戀的愛情故事在干寶活動的東晉時期（317~420）已廣為人知的事實。

（二）南北朝時期對曹植的評價

其次，我們來看南北朝時期（317~589）南方各朝的上層社會對曹植的評價及措施。如前所述，曹植的才氣縱橫，他的〈洛神賦〉作成之後，在當時便風靡一時；百年之後，更傳頌不絕。東晉的名書家王獻之曾以小楷抄錄了〈洛神賦〉全文（後來殘存十三行），成為後代書家摹寫的小楷典範。而劉宋時期的大詩人謝靈運更將曹植推崇到了極點。他認為如果天下所有文人的才氣共有一石的話，那麼其中的八斗都集中為曹植所擁有；他自己佔有一斗；而其他的文人則共分那剩下的一斗（見第一章中所述）。44

稍後，蕭齊（479~502）時代的著名學者和音韻家沈約（441~513）更特別單獨推崇曹植的〈洛神賦〉。他認為由於〈洛神賦〉具有奇妙的音樂性，因此成為千古絕唱，史上詩篇無一可及：

……自古辭人豈不知宮羽之殊，商徵之別。雖知五音之異，而其中參差變動，所昧實多。故鄙意所謂「此祕未覩」者也。以此而推，則知前世文士便未悟此處。若以文章之音韻，同絃管之聲曲，則美惡妍蚩，不得頓相乖反。譬由子野操曲，安得忽有闡緩失調之聲。以〈洛神〉比陳思他賦，有似異手之作。故知天機啟，則律呂自調；六情滯，則音律頓舛也。[45]

在上文中，沈約認為：詩文之巧拙美惡，在於音韻變化之效果。但是音韻技術，有如天籟，端靠靈感，很難掌握；前代文士幾乎無人能得其神奧，只有曹植例外。而縱使是曹植也只有一次，那便是當他在創作〈洛神賦〉時，在偶然間掌握到那種神奧。也正因為他掌握到了那種神奧，所以他的〈洛神賦〉才能表現出那樣美妙的音樂性。相對的，他在作其他的賦文時，由於沒能掌握到那種神奧，所以也就無法表現出那種音樂性的特質。這種讚美等於說從運用音韻技術的角度來看，曹植是自古以來詩人中最傑出的天才，而〈洛神賦〉又是他的絕品之作。

繼此之後，梁武帝（464生；502~549在位）的次子蕭統（昭明太子，501~531），因酷愛文學而將史上最精美的作品選輯為《昭明文選》，其中也包含了〈洛神賦〉。可想而知，隨著《昭明文選》的流佈，應有效地助長了〈洛神賦〉在那時期的廣佈與流傳。就整體而言，曹植在文學方面的各種成就，深受齊、梁學者高度的肯定與推崇。[46]

而在六朝末期的北方，也呈現了同樣的現象。北方的齊孝昭帝（535生；560~561在位）曾敕命曹植的第十一世孫曹永洛（活動於六世紀中期），重修曹植在魚山的墳墓和享堂。隋文帝（541生；581~604在位）在統一天下後，又於開皇十三年（593）命人在曹植的享堂旁立碑紀念（圖版4-18）。[47] 此外，隋文帝仁壽二年（602），當時還是太子的楊廣（隋煬帝，569生；604~617在位）在看過自己收藏的曹植書法墨跡後，讚美後者不但是偉大的詩人，同時也是出色的書法家。[48] 由以上諸事可見曹植在中國北方統治階級當中被尊崇的程度。

（三）《洛神賦圖》的產生

而從繪畫史的角度來看，最值得特別注意的是陳文帝（522生；559~566在位）時期。因為根據清宮另藏一本傳為《李公麟臨洛神賦圖》（白描本，乾隆皇帝曾題為「洛神賦第三卷」）的卷末署名與紀年：「徐僧權、滿騫、湯法象、丁道矜、搖崇、朱異。天嘉二年十月廿三日」，[49] 之中顯示了陳文帝天嘉二年（561）時曾經有人畫了一卷《洛神賦圖》。雖然這件傳為李公麟所臨的白描本《洛神賦圖》的問題重重，包

圖版 4-18 ｜ 無名氏《曹子建碑》
593 年 石刻上半部 山東 魚山

括：它目前下落不明，無法查驗它是否與李公麟畫風有關；卷末署名者的身份，以及
他們與畫卷的關係也不明；[50]而且它可能也只不過又是另外一件託名為李公麟的摹本；
然而它所提供的關於該畫作成的年代下限：「天嘉二年」，卻值得重視。因為它呼應
了上述個人從圖像方面得到的結論。根據個人在前面所指出的：遼寧本《洛神賦圖》
因在圖像上顯現了與敦煌隋代 419 窟（589~613）相近的關係，因而可以推斷出遼寧
本的祖本應早於隋代，即可能是陳朝時期，約 560~580 年之間的作品。因此雖然目前
這件傳李公麟所臨的《洛神賦圖》下落不明，但就上述圖像上和時代背景上而言，都
可證明它是有所根據的。而它所根據的祖本可能便是作於陳文帝天嘉二年（561）。
由於無法看到原蹟，在此我們不能論斷這件傳李公麟的臨本到底是與遼寧本《洛神賦
圖》同屬一個圖像系統和源自同一個祖本；還是另樣系統，另個祖本。如果二者是同
一祖本，那麼傳李公麟臨本後的紀年，便可在文獻上輔助我們更確定遼寧本《洛神賦
圖》的祖本是創造於陳文帝天嘉二年（561）的可能性。

如這屬實，那麼當時的畫者可以運用的圖像資源，自然便是本文在前面所披露的六朝時期一些相關的人物圖像，包括：引用在此之前已經有的其他圖像母題，去表現曹植和隨從人員；以及引用當時所流行的西王母圖像，去表現洛神車駕離去的一景。換言之，不論是從圖像上，或從傳世作品的文獻資料，以及相關的文化背景等各方面來看，遼寧本和其他相關多本的《洛神賦圖》，它們共同的祖本最早很可能便是作成於西元 560~580 年之間，甚至極可能是在陳文帝天嘉二年（561）。[51] 而這件祖本在隋滅陳（589）之後直接進入了隋代皇室的收藏。這便是唐代藝術史家裴孝源（約活動於九世紀前半期）在《貞觀公私畫史》（約 840）中所列的「隋官本《洛神賦圖》」；只不過當時裴孝源將畫者標為晉明帝而非顧愷之。[52] 裴孝源之所以認為那件「隋官本」《洛神賦圖》是晉明帝所作的原因，可能是因為其中洛神離去的那一段圖像近似上述六朝時期流行的西王母出行圖像，而晉明帝正是首創那種西王母圖像的畫家之故。

七、小結

總之，基於以上的各種論證，個人認為裴孝源在《貞觀公私畫史》中所說的「隋官本《洛神賦圖》」十分可能正是遼寧本和其相關的《洛神賦圖》的祖本，從風格上來看，這個祖本應作成於西元 560~580 年之間；而從文獻方面來看，則它極可能是作成於陳文帝天嘉二年（561）。又，值得注意的是，遼寧本《洛神賦圖》雖然是一件十二世紀中期所作的摹本，但是它在整體上相當忠實地保留了這件祖本在許多方面的特色。

第五章

遼寧本《洛神賦圖》中
賦文與書法的斷代問題
和六朝時期圖畫與文字互動的表現模式

　　本章要討論的是遼寧本《洛神賦圖》上的賦文和書法的斷代，以及六朝時期圖畫與文字互動的幾種表現模式。遼寧本《洛神賦圖》卷上錄有完整的賦文。從表面上看起來，這篇賦文似乎是出於宋高宗（1107~1187；1131~1162 在位）之手，法度具全，書風優雅。但經仔細觀察後發現不論在書法風格或賦文內容的用字方面，都有許多問題，比如：畫卷前段所見的賦文，其中最先開始的二十行和後面其他的書法風格有出入；而賦文當中也有許多缺字和避諱字。為何如此？到底是誰？在什麼時候，在這圖卷上抄錄了這樣一篇〈洛神賦〉？它是原來祖本構圖上就有的呢？還是後代摹者加上去的？目前所見的這種賦文佈局，以及它和圖像之間的關係是否反映了原來構圖的面貌？這些問題正是本章所要探討的重點所在。而這些問題的釐清也可幫助我們對這件作品摹成的年代提供重要的線索。首先，我們來看《洛神賦圖》卷上所見的前後兩段賦文書法不同的問題，檢驗一下它們是否出自同一人之手。為了釐清這個問題，個人蒐集了一些相關作品，並列表討論如下。

一、本卷前後兩段書法風格的分析與斷代

　　從風格上的差異來看，遼寧本《洛神賦圖》上賦文的書法可以分為 A、B 兩組。A 組包含了卷首的二十列賦文（句 1~38），它們寫在比較新的絹上。B 組包括後段所有的賦文（句 39~176），它們所在的絹質較破舊。這兩組賦文的書法風格在結字和筆

圖版 5-1 ｜《曹娥碑》約 307 年 絹本墨書 遼寧省博物館

圖版 5-2 ｜
宋高宗《徽宗御製詩文集序》局部
1154 年 紙本墨書 日本 小川氏藏

法兩方面的特色都呈現了明顯的差異。依據個人的觀察，這兩組賦文是分別由兩個不同的書家所寫的。A 組的書家窮盡其力，但卻無法模仿 B 組書家的風格。而 B 組書法則是受宋高宗學習《曹娥碑》（約成於 307 年，遼寧省博物館藏）（圖版 5-1）書風的影響。[1] 更精確地說，在結字方面，B 組的書法與宋高宗的書風有關，例見他的《徽宗御製詩文集序》（1154 年）（C 組）（圖版 5-2），[2] 和他所書的兩件石經：《詩經》與《左傳》（作於 1143~46）（D 組）（圖版 5-3，5-4）；[3] 以及高宗的吳皇后（1115~1197）所作的書法，例見她所書的《論語》石經（E 組）（圖版 5-5），和傳說她在執扇上所寫的《青山詩》（F 組）（圖版 5-6）。[4] 但是，從用筆技術來看，則

圖版 5-3｜宋高宗《詩經》石經拓本　　　圖版 5-4｜宋高宗《左傳》石經拓本　　　圖版 5-5｜宋高宗吳皇后《論語》石經拓本
1143-1146 年　　　　　　　　　　1143-1146 年　　　　　　　　　　1143-1146 年
書道全集 冊 16 頁 10　　　　　　書道全集 冊 16 頁 11　　　　　　書道全集 冊 16 頁 12

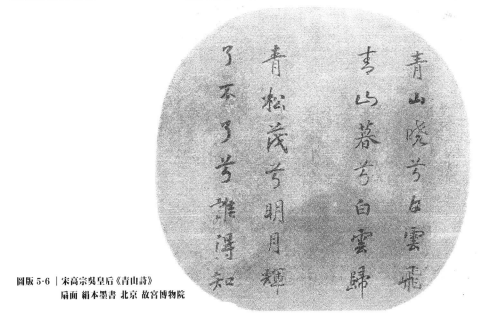

圖版 5-6｜宋高宗吳皇后《青山詩》
扇面 絹本墨書 北京 故宮博物院

《洛神賦圖》上的 B 組書法（以下簡稱 B 組）卻與《曹娥碑》（G 組）的筆法關係較
為密切。以下利用幾則書法的對照表分別簡述個人的這些看法。

（一）結字

　　為比較與說明以上各組書法在結字和筆法上的特色，個人依它們的相關性排列成九宮
格，以便互相對照。關於這些不同組別的書法在結字和運筆方面的特色與相關性，個人已在英
文版的論文中詳加討論；因限於篇幅，在此只擇要論述。5 又，為了避免繁複，個人在此只選
取了以上幾組書法中「亻」、「戈」、「氵」、「月」、「辶」等部首的寫法，作為比較的範
例（圖表 5-1~5-5）。

圖表 5-1 「亻」部首寫法（A 組 -G 組）比較表

D 組 宋高宗書石經 《詩經》、《左傳》	E 組 傳吳皇后書石經 《論語》	F 組 傳吳皇后書 《青山詩》
使	何 儀 信	
C 組 宋高宗書 《徽宗御製詩文集序》	B 組 《洛神賦圖》 第二十列之後全部	G 組 《曹娥碑》
仁 使 伸 何 依	儀 佳 偕 儼	儀 伊 何
	A 組 《洛神賦圖》前二十列	
	伊	

　　第一例是「亻」部的寫法（圖表 5-1）。在 A 組書法的結構上，可見這個「亻」斜劃的起筆較重；因此整個筆劃形成長三角形的外緣；直劃稍向右下角傾斜，兩個筆劃之間留下一點空白。就運筆而言，每一筆劃的粗細差距明顯，反映了畫家運筆時起伏提頓的動作變化相當大。由於兩個筆劃之間互不相連，因此在氣勢上缺乏互動，以致於在整體上看來有點笨拙而不自然。相對的，在 B 組中，這部首的寫法比較自然：斜與直的兩個筆劃結構緊密，中間沒有空隙；每個筆劃本身的粗細變化不大，顯示書者在運筆時控筆和順，起伏變化不大。B 組的這種結構與運筆的特色，也可見於 C 組中宋高宗所書的「何」、「使」、「伸」、和「仁」等字，E 組中吳皇后所寫的「何」字，以及 G 組中曹娥碑的「伊」、「何」、和「儀」等字。此外，縱使在 B 組中這個部首的直劃有時稍向左下角傾斜，而那種寫法也可在 C 組和 D 組宋高宗所寫的「使」和「依」兩字，和 E 組吳皇后所寫的「信」字中看到類似的情況。

圖表 5-2 「戈」部首寫法（A 組 -G 組）比較表

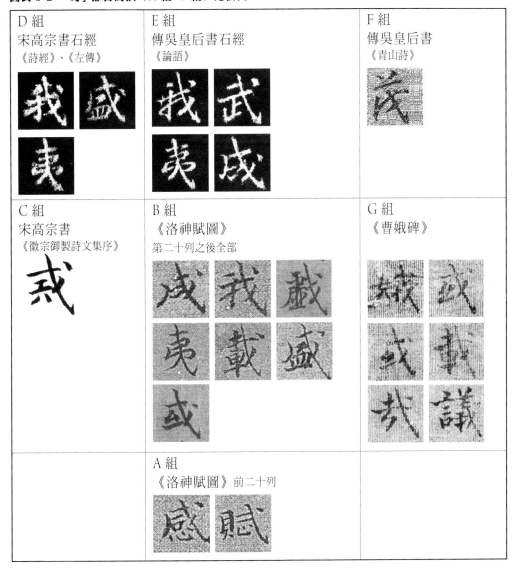

D 組 宋高宗書石經 《詩經》、《左傳》	E 組 傳吳皇后書石經 《論語》	F 組 傳吳皇后書 《青山詩》
C 組 宋高宗書 《徽宗御製詩文集序》	B 組 《洛神賦圖》 第二十列之後全部	G 組 《曹娥碑》
	A 組 《洛神賦圖》前二十列	

　　第二例是「戈」部的寫法（圖表 5-2）。在 A 組中的「戈」部看起來結構笨拙，而且
運筆無力。第一橫劃與第二筆的長斜劃二者筆劃的粗細相近，顯現書家運筆時沒有提頓起
伏，又鉤筆上挑時鬆弛無力；第三筆的短斜劃則短促而缺乏力度；而末筆的點與其他部分
也缺乏互動。相對的，在 B 組中，這部首的結構與運筆都十分生動而有力。每個筆劃的起
筆與收筆的起伏提頓動態明顯，反映書家高超的控筆能力。各筆劃之間都有微妙的互動。
如橫劃先壓再提，向右劃出時稍微升高，末端再稍向右壓下；第二筆的斜長筆劃在起筆時
先下壓，再以挺勁的運筆做出微微的弧度，向右下方劃出；末端起勾的角度時有不同，但
都尖挺有力。第三劃的斜撇稍成弧度地穿過第二劃的中部；而位在右上方作為末筆的點有
時落在橫劃的上面，有時則落在它的下面，呈現書家寫字時的自主性。這些特色都可見於
C 組和 D 組宋高宗所書，E 組和 F 組吳皇后所書，和 G 組《曹娥碑》的書法中。

圖表 5-3 「氵」部首寫法（A 組 -G 組）比較表

D 組 宋高宗書石經 《詩經》、《左傳》	E 組 傳吳皇后書石經 《論語》	F 組 傳吳皇后書 《青山詩》
濱 湘 澗	湯 深	
C 組 宋高宗書 《徽宗御製詩文集序》	B 組 《洛神賦圖》 第二十列之後全部	G 組 《曹娥碑》
清 潤 涕	沁 潤 漢 湘 清 瀨 涕 端 濱 波	泝 婆 姿 江 端 瀨 波 灂 泊 湘 漢 溶
	A 組 《洛神賦圖》前二十列	
	洛 洛 河	

第三例是「氵」部的寫法（圖表 5-3）。在 A 組中，這三點的佈列並不均勻。第一、二點之間的空白小於第二、三點之間。這些點劃的運筆也少提頓，看起來相當笨拙。但是在 B 組中，這三點的佈列較均勻而活潑：有時三點呈一直線，有時成弧形，有時傾向一邊。而且運筆多起伏變化。造形上姿態各有不同：最上面一點多向右下壓再向左回勾；中間一點多橫平，最下一點多呈三角形狀，運筆時由下向上挑，使尖端向上。這些特色也見於 C 組和 D 組的宋高宗書法，及 G 組的《曹娥碑》中。

圖表 5-4　「月」部首寫法（A 組 -G 組）比較表

D 組 宋高宗書石經 《詩經》、《左傳》	E 組 傳吳皇后書石經 《論語》	F 組 傳吳皇后書 《青山詩》
月		月 明 青 青
C 組 宋高宗書 《徽宗御製詩文集序》	**B 組** 《洛神賦圖》 第二十列之後全部	**G 組** 《曹娥碑》
明 明	清 精 媚 明 倩 明	月 倩
	A 組 《洛神賦圖》前二十列	
	有 朝 背	

　　第四例是「月」部的寫法（圖表 5-4）。在 A 組中有三個「月」部的字，但每一字中的「月」部結構都不同。首先為「朝」字的右半。在其中的「月」造形轉角方銳，微微向右上角傾斜。「月」中的兩個橫劃都不靠邊。第二為「背」字的下半。它在比例上似被上半的「北」字壓擠而縮小。字形轉角圓和，且向右下角傾斜。月中的兩個橫劃也呈同樣的走向。第三為「有」字。在其中「月」字的造形轉角方銳。在它內部的二個橫劃中，上一劃與左邊的直劃相接，但下一劃則與右邊的直劃相接。總之，這三個「月」字的結構、造形與用筆並不一致。但是，在 B 組中，它們卻是一致的，特色是：在造形上，它的轉角圓中帶方，字向右上角微傾；內部的二道橫劃幾乎全都碰到左邊的直劃上。就風格上而言，它們都近於 C 組和 D 組的宋高宗書法，和 F 組吳皇后的寫法。

圖表 5-5 「辶」部首寫法（A 組 -G 組）比較表

D 組 宋高宗書石經 《詩經》、《左傳》	E 組 傳吳皇后書石經 《論語》	F 組 傳吳皇后書 《青山詩》
遞	運 道	道
C 組 宋高宗書 《徽宗御製詩文集序》	B 組 《洛神賦圖》 第二十列之後全部	G 組 《曹娥碑》
邊 追 迎 達	遠 通 達 遊 還 道	還
	A 組 《洛神賦圖》前二十列	
	還 通	

　　第五例是「辶」的寫法（圖表 5-5）。在 A 組中，這部首的寫法比較鬆散。它的第一筆點劃都是尖細而且向右下方傾斜。而第二筆的雙彎弧有時寫成單彎弧，有時又寫成三彎弧。這可能是書者想簡化它，或是失控所致。最後的捺筆應較平緩，但在這裡卻顯得太傾向右下角。這些都反映書家控筆的能力不足。相對的 B 組與上述現象呈現明顯的對比。它的第一點劃都先向右壓再向左回勾。第二筆雙彎弧運筆順暢而連續，第一彎弧較緊，第二彎弧較鬆，末端較細，且接觸到最下方的捺筆。捺筆平緩地傾向右下端，微微地伸張，呈現出三角形後再提收，使得整個字平衡而穩重。這些特色都可見於 E 組吳皇后的書法。不過，雖然 B 組和 E 組的相似寫法都脫胎於 C 組宋高宗的書法；但宋高宗寫這部首時，稍有不同，比如他的橫點多向右上傾，第二個彎弧末端未變細，而最後捺筆的收尾壓力較重，因此呈現出較大的三角形跡。再就造形和用筆的勁利而言，B 組超過了宋高宗的書法，而更近似 G 組的《曹娥碑》，特別見於「還」字的結字和筆法。

　　此外，B 組的書法在結字方面還有一個明顯的特色：喜好結合行書和楷書的筆法。這種風格上的特殊表現是宋高宗個人的癖好。依據岳珂（1183~1234）所記，宋高宗在 1140 年代以前所學的是北宋書家黃庭堅（1045~1105）和米芾（1051~1107）的書法風格；其後，才轉而學智永（約活動於六世紀中期）、王羲之、王獻之、和其他魏、晉書家的書風。6 但就個人觀察，高宗早年所學的米芾書風，特別是行書筆法，仍然常在他後來的作品裡出現。在他所寫的《石經》及《徽宗御製詩文集序》中，都見他揉和了米芾行書筆法、和二王、以及《曹娥碑》等楷書筆法。更有甚者，高宗個人在書法上的這種美學品味也成為當時宮廷中流行的風尚；而這種情形也多顯現在 B 組的書法中。

　　在 B 組中最明顯的例子是「捺」筆的收尾，如賦文中許多字，包括「悵」、「恨」、「復」、「長」、「歌」等字的捺筆寫法，已不像隸書一般作舒展的三角形狀，反而是以快速的運筆向右下方壓下，成為新月形的簡化方式（圖表 5-6A）。這種造形也見於宋高宗的書法中，如《徽宗御製詩文集序》中的「歌」、「夜」、「使」、「煥」、「後」等字，及《詩經》中的「蕨」字等（圖表 5-6B）。而作為這種寫法的書風來源是米芾的書法，例見他《珊瑚帖》（北京故宮博物院藏）中的「又」、「收」、「枝」、「稷」等字，以及《逃暑帖》（前 John B. Elliott 收藏，現於普林斯頓大學美術館）的「衾」等字的寫法（圖表 5-6C）。

圖表 5-6　捺筆書法（A 組 -C 組）比較表

A 組 遼寧本《洛神賦圖》 第二十列後之書法		
B 組 宋高宗 書法	《徽宗御製 詩文集序》	
	石經《詩經》	
C 組 米芾書法	〈珊瑚帖〉	
	〈逃暑帖〉	

　　從上述各組書法在結字上和運筆上所呈現的種種對比之後，可以清楚看出 A 組的書法風格與 B 組所見明顯不同，因此這兩組書法應是由不同的書家所寫的。A 組在卷首，很可能是後人補寫，用以補全 B 組所佚的前段。但限於書家的能力，A 組的書法在風格上卻無法近似 B 組，而且在品質上也無法達到與 B 組同樣的水準。就整體型態而言，B 組《洛神賦圖》上的書法與傳吳皇后的《論語》（E 組），和《青山詩》（F 組）的關係極為密切；二者都是從宋高宗的《徽宗御製詩文集序》（C 組），和《詩經》、《左傳》（D 組）等書風演變而成的。據此可以合理推測：《洛神賦圖》上 B 組的書家很可能是與宋高宗和吳皇后二人關係密切，因此才可能學二人的書法到如此近似的地步。這位書者很可能是宋高宗的嬪妃之一，因為據學者研究，已知高宗嬪妃中有許多人擅長書法；她們有時甚且還曾為高宗代筆。[7]不過，值得注意的是，B 組的書者並非只取宋高宗和吳皇后二人的書法作為唯一的典範；他在筆法方面所引為典範的應是《曹娥碑》（G 組）。

（二）筆法

　　B 組的書法在筆法方面顯現了與《曹娥碑》（G 組）的關係十分密切。二者在許多方面的表現明顯類似。首先，二者都使用「方筆」，因此每個字的外緣輪廓造形多折角。其次，它們多引用隸書因子加入楷書，因此每個字的橫劃多波狀起伏，而捺筆則呈三角形收筆，如以上各對照表中所見。第三，它們每個字的橫劃運筆起伏明顯，且具有隸書筆法，如「玄」、「上」、與「不」字；而垂直筆劃則較細，且收筆尖銳，是楷書的「懸針」筆法如「神」、「鮮」、「那」等字，正如圖表 5-7，5-8 之中所示。

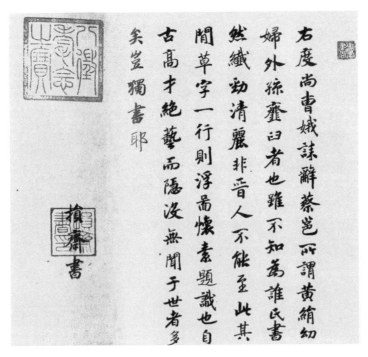

圖版 5-7 ｜
宋高宗《跋曹娥碑》
1159-1162 年
絹本墨書 遼寧省博物館

　　這些特色在宋高宗和傳吳皇后二人的書法中較不明顯。因此可以說，在筆法上，B組的書家所取法的是越過宋高宗和吳皇后的書法，而直接學習了《曹娥碑》的筆法。這個假設極有可能，因為《曹娥碑》當時正藏在宋高宗的「損齋」，高宗還在後面寫了一段跋（圖版 5-7）。損齋是高宗使用於紹興二十年到三十一年（1150~1161）之間的私人書齋；當他在紹興三十二年（1162）退位之後，便搬到了德壽宮。[8]個人在前面已根據多方面的研究而推測過：B組的書者很可能是宋高宗的某一位嬪妃。如果屬實，那麼她自然有機會在高宗處看到這件《曹娥碑》，並且學習到它的筆法了。

圖表 5-7　橫筆寫法（B 組 -G 組）比較表

D 組 宋高宗書石經 《詩經》、《左傳》	E 組 傳吳皇后書石經 《論語》	F 組 傳吳皇后書 《青山詩》
C 組 宋高宗書 《徽宗御製詩文集序》	B 組 《洛神賦圖》 第二十列之後全部	G 組 《曹娥碑》
	A 組 《洛神賦圖》前二十列	

圖表 5-8　直筆書法（B 組-G 組）比較表

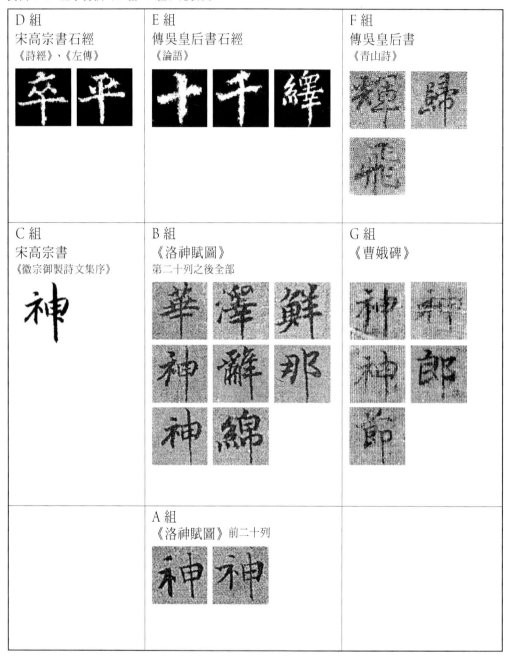

D 組 宋高宗書石經 《詩經》、《左傳》	E 組 傳吳皇后書石經 《論語》	F 組 傳吳皇后書 《青山詩》
C 組 宋高宗書 《徽宗御製詩文集序》	B 組 《洛神賦圖》 第二十列之後全部	G 組 《曹娥碑》
	A 組 《洛神賦圖》前二十列	

（三）缺陷處

　　但是，不論《洛神賦圖》上 B 組的書法在整體上呈現了極高的品質，它的文字卻顯現了寫法上的缺失和行文上的問題。這些問題正好反映出 B 組的書家所抄錄的是唐代以前的版本。這類寫法上的缺失出現在兩種形式上：一為字形結構上的失誤，一為相同結構，但書寫方式的不一致。在字形結構上的失誤方面，例見於「思」和「淑」

兩字上。書家在「思」字下方的「心」上多加了一點（圖表 5-9A）；而在寫「淑」字（草書）時，卻在該字的中間誤切為上下兩段（圖表 5-9B）。這些錯誤表示書者在抄錄賦文時未能集中精神，以致產生了這些筆誤。他可能是一面抄錄著文章，而一面在模仿宋高宗書寫這些文字的特色，因而產生這樣的疏失。

　　在寫法不一致方面，不管這個書家如何致力於追隨心中的書法典範，他終究還是洩漏了自己用筆的習慣，如見於他在寫「扌」部首時，出現兩種不一致的用筆方法。基本上，這個部首是由三個筆劃組成：橫劃居上；直劃從它中間切下，底端向左輕輕鉤起；斜劃由左下方向右上方挑出，切過直劃中部。在 B 組中這個部首的寫法（圖表 5-10Aa），幾乎全都學宋高宗的書風特色（圖表 5-10B）：也就是直劃在起筆處稍偏向右方，而末端則銳利地向左方鉤上來。但是，到了賦文末尾處，這個部首的寫法卻呈現相反的形態（圖表 5-10Ab）：它的直劃起筆處向左稍偏，而收筆時的左鉤顯得鬆弛，如見於「抗」、「接」、「掩」、「攬」等字。這些不同的用筆反映出書者在抄錄本篇賦文時注意力集中的程度有了變化。剛一開始，他集中精神，亦步亦趨地模仿高宗的用筆習慣；但到了最後階段，或許因為他太疲勞而無法保持原先的精謹，以致於在某種程度上稍有鬆懈而顯露了他自己用筆的習慣。

圖表 5-9 「思」、「淑」寫法 遼寧本《洛神賦圖》

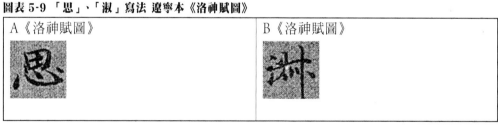

A《洛神賦圖》	B《洛神賦圖》

圖表 5-10 「扌」部首寫法 （A 組、B 組） 比較表

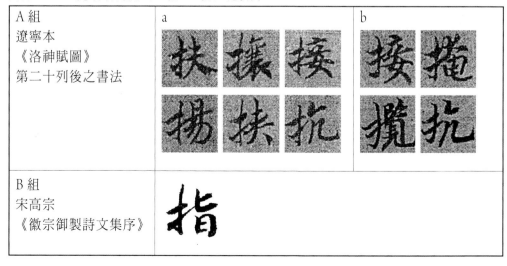

A 組 遼寧本 《洛神賦圖》 第二十列後之書法	a	b
B 組 宋高宗 《徽宗御製詩文集序》		

二、本卷上〈洛神賦〉內文的問題

B組〈洛神賦〉在內文方面的缺失包括了誤抄、省字和變形字等問題。為了解釋這些問題和為它們尋找合理的答案，必須拿B組〈洛神賦〉（圖表5-11~5-25：B列）的賦文和相應的四種宋代版本〈洛神賦〉（包括兩種手寫本和兩種刻印本）作比較。9其中的兩種手寫本分別為宋拓《王獻之小楷〈洛神賦〉玉版十三行》（圖表5-17~5-21：A列）、和宋高宗《草書〈洛神賦〉》（1162~1187，遼寧省博物館藏，圖表5-11~5-26：C列）。10至於兩種刻印本則分別為宋高宗紹興三十一年（1161）重刻唐代五臣注《文選》（唐開元六年，718版）（以下稱五臣注；圖表5-11~5-26：D列）；以及宋孝宗淳熙八年（1181）重刻的李善（~689）注《文選》（以下稱李善注；圖表5-11~5-26：E列）。11經過與宋高宗《草書〈洛神賦〉》、1161年重刻五臣注、和1181年重刻李善注《文選》版比對之後，可以發現B組〈洛神賦〉中的文字並不完整：至少遺漏了「殊」和「羅」兩個實字（圖表5-23：37列之Ba和d兩處），而且在許多地方省略了「兮」這個虛字。12

（一）遺漏的實字

在本圖卷上，我們可以發現幾處實字的遺漏或錯誤，如在第四幕第二景，描寫洛神離去時那一段長文的第四列中段：「恨人神之道」，後面缺「殊」字（圖表5-23：37列，Ba）；而第五列第二字「抗」與第三字「袖」之間應有「羅」字，在此缺漏（圖表5-23：37列，Bd）。由於這兩處缺失而使它的上下文意思不清。另外，這段賦文最後一列的「悵神宵而蔽光」之句中，「悵」字誤寫作「曠」字，「宵」字誤寫作「消」字等（圖表5-24：40列，Ba、Bb）。這樣的文句雖有可能是抄錄者忠實於原來祖本已有的錯誤所致；但是，更可能的情形是抄錄者自己不小心所犯的錯；因為這些失誤正好也同時發生在前面已指出的：書者無法有效模仿宋高宗書寫「扌」部首的筆法之處。可證抄錄者寫到這裡時已精神不濟，所以失誤連連。此外，書者更將「從南湘之二妃」之「從」寫成「徙」；但其他版本都寫作「從」（圖表5-20：28列Aj~Ej）。在存世的刻本中只有南宋依唐代柳公權（778~865）摹本所做的《越州石刻本·洛神賦》中寫作「徙」字。因此又可知此處的摹者可能不小心，但也可能混用了當時流傳的柳公權石刻本。13

（二）省略的虛字

與宋代十二世紀的兩個重刻《文選》版本相較，B組〈洛神賦〉省略了許多「兮」這個虛字：它比1161年版的五臣注少了十處的「兮」字，而比1181年重刻的李善注《文選》則少了十七處的「兮」字。這些虛字的省略只是對賦文的音韻有影響，卻不會令上下文的意思產生任何變化。可是如果只把它當作是抄錄時不小心的失誤所致，卻又太單純，

特別是當我們發現高宗《草書〈洛神賦〉》中也在許多同樣的地方省略某些「兮」字的時候，更應該重新思考這個問題。[14]遼寧本中的 B 組〈洛神賦〉文與宋高宗《草書〈洛神賦〉》二者在這方面的相似處，暗示了它們之間互有關連。根據二者在許多實字上的差異（圖表 5-11~5-26：B 列與 C 列），個人進一步去追究它們在版本上的來源後，發現 B 組〈洛神賦〉的內文主要是根據唐代及其前的版本（包括王獻之和柳公權等書家所抄錄的〈洛神賦〉）；而宋高宗的《草書〈洛神賦〉》所根據的，雖與唐代五臣注《文選》本（1161 年重刻）有關，但也常用某些古體字，因此兩者在用古體字和虛字方面才會有那些類似之處。由此可證二者互相影響，關係密切。

（三）古體字的應用

B 組〈洛神賦〉和王獻之《〈洛神賦〉十三行》在詞句上和古體字上的相關性至少可見於兩處。首先在詞句方面，「超長吟以遠慕兮」（句 107）一詞，在 B 組〈洛神賦〉中作「遠慕」，而《〈洛神賦〉十三行》中則寫作「慕遠」：二者用字相同（只是次序相反）；但在其他版本中則都寫作「永慕」（圖表 5-20：27 列，A~E，ab）。其次是古體字。賦文「徙倚傍徨」（句 100）一詞，在 B 組〈洛神賦〉和《〈洛神賦〉十三行》中都作「傍徨」；而李善注《文選》（1181 年重刻本）中也作「傍徨」；又，宋高宗在他的《草書〈洛神賦〉》中也如此。四者所採用這種以「亻」部首來寫這兩個字的作法，保留了唐代以前的古體。這種寫法普遍見於唐代佛經寫本中，例見《過去現在因果經》中。但是宋人在寫這兩個字時卻採「彳」的偏旁，例見於 1161 年所刻的五臣注《文選》，其中寫作「彷徨」。（圖表 5-19：25 列，A~E，a~b）由以上事實可以推斷 B 組〈洛神賦〉所錄的賦文是依照六朝祖本上的賦文，因此自然而然地反映了唐代以前的版本。至於宋高宗，雖然開始時所用的是五臣注的《文選》〈洛神賦〉，但後來可能因為收藏了六朝祖本《洛神賦圖》，在觀賞誦讀之餘，也受到感染；因此自己書寫時便在許多字體上和省去虛字等兩方面，自然而然地受到影響。所以他的《草書〈洛神賦〉》中的文字雖然大部分依據了唐代五臣注《文選》本，但是同時也如 B 組〈洛神賦〉一般，在許多相似的地方省略了「兮」字。

（四）避諱字的問題

最後，可以證明 B 組〈洛神賦〉是南宋時期所摹的最有力的證據，便是賦文中所出現的兩個宋代避諱字「玄」和「敬」的寫法：那兩個字都缺末筆，分別寫成「玄」和「敬」。唐代自從高宗顯慶五年（660）開始便採用「改字」、「空字」、和「缺筆」等方法，來書寫某些當朝和歷朝皇帝的名字，稱為「避諱字」。宋代沿襲了這些方法。後來

「缺筆」法較為人們所樂用，因為它不必因避諱而另外擇用代替字，所以較可以保留古籍或歷史文獻的原貌。[15] 也因為如此，所以在 B 組〈洛神賦〉中才見到有些字以缺筆來避諱，如「玄」字的末筆省去（圖表 5-18：20 列，Ba），可知那是為了避宋藝祖「玄朗」的名諱[16]；同樣的，「警」字上方「敬」字的捺筆也被省略（圖表 5-22：34 列，Bb），可知是為了避宋高祖「敬」的名諱。[17]

然而，在文中卻還有三個字似乎該避其他宋帝的名諱而未避的：如「桓」（圖表 5-26：44 列 Bb）為欽宗（1100~1156；1125~1127 在位）之名；「朗」（圖表 5-16：14 列 Bb）為藝祖「玄朗」之名；及「曙」（圖表 5-25：43 列 Ba）為英宗（1063~66 在位）之名。這三字都未改易或缺筆。它們之所以未曾避諱的原因都不難解釋，而且，事實上，它們更有助於我們為這 B 組〈洛神賦〉抄錄的時間定位。既然書者不需避「桓」（欽宗）名諱，可知書者抄錄本文的時間是在宋高宗紹興三十一年（1162）之前；因為在 1162 年之後，「桓」字經官府頒布訂為避諱字，以紀念宋高宗紹興二十六年（1156）死於金人囚禁下的欽宗。[18]

至於「朗」與「曙」二字，理應避諱，但此處未避。理由為何？根據個人觀察，這種情形在宋高宗紹興（1131~1161）末期相當普遍，因為當時避諱法的實行並不像其後孝宗（1127~1194；1162~1189 在位）時實施的那麼嚴格。至少還有兩個例子可以支持這個看法。首先是宋高宗自己的書法。他在 1162 年退位之前所寫的書法作品中，並未嚴格遵守當時的避諱法，例見他臨唐代書家虞世南（558~638）的《千字文》中，就只避唐諱字，而未避宋諱字。為了避唐高祖（566~635；618~626 在位）之名諱，因此「淵」字改寫為「泉」；而為避唐太宗（599 生；627~649 在位）之名諱，「民」字末筆省略。[19] 然而，在他退位之後（1162~1187）所作的《草書〈洛神賦〉》當中，卻意識地遵守當時官定的所有避諱字，如「驚」作「警」；「朗」作「明」；「玄」作「元」；「淵」作「川」；「桓」作「礦」；「曙」的日字偏旁缺筆等（圖表 5-11~5-26，C 列）。其次是，1161 年重刻五臣注《文選》本中，「朗」字應避諱而未避（圖表 5-16：14 列，Db）；但在宋孝宗淳熙二十一年（1181）重刻李善注《文選》本中，這個字就因避諱而缺筆（圖表 5-16：14 列，Eb）。這個明顯的改變，反映了一個事實，那便是當孝宗一繼位之後，就嚴格地執行了官方所頒訂的避諱字。宋孝宗淳熙元年（1174）所頒訂為避宋代前朝十七位君主名諱的避諱字就有 326 字之多。[20] 在那之後所有新規定的那些皇帝名字都曾加以嚴格避諱，正如上述宋高宗本人的書法作品，和此期刻印的書籍中所見。[21]

綜合以上的各種理由，我們可以推斷：遼寧本《洛神賦圖》上 B 組書法完成的時間應是在宋高宗紹興三十一年（1162）之前。這樣的斷代正好符合了前述本卷人物畫所反映的馬和之風格在當時宮中流行的年代。[22] 但是這些賦文並不是摹者自己添加上去，而應是摹仿原來祖本《洛神賦圖》已具有的形式。[23] 為了要證明這個看法，我們必須了解六朝時期的故事畫中文本與附圖二者之間互動的各種設計。

〈洛神賦〉五種寫本與刻本中所見用字和字體的異同

圖表 5-11

	E	D	C	B	A ✕	
01						洛神賦一首
					黃初三年余朝京師還濟洛川 古人有言斯水之神名曰	曹子建

表格說明：

				✕：缺字	
E	D	C	B	A	
1181年版李善注《文選》‧〈洛神賦〉	1161年版五臣注《文選》‧〈洛神賦〉	宋高宗書〈洛神賦〉（遼寧省博物館）	遼寧本《洛神賦圖》本卷	王獻之書〈洛神賦〉（玉版十三行）	

圖表 5-12

04				×	03				×	02				×
E	D	C	B	A	E	D	C	B	A	E	D	C	B	A

04：日既西傾車殆馬煩爾迺稅駕乎衡皋秣駟乎芝田容與

（乃　迺[万]　迺[a]）

03：余從京域言歸東藩背伊闕越轘轅經通谷陵景山

02：宓妃感宋玉對楚王神女之事遂作斯賦其辭曰

（詞[a]　辭　詞）

圖表 5-13

	E	D	C	B	A ✕
07	爾有覯於彼者乎彼何人斯若此之豔也御者對曰	扵　彼	于　彼	a 扵 b 此	
06	察仰以殊觀覩一麗人于巖之畔迺援御者而告之曰	**爾 迺**	爾 迺	a ✕ b 乃	
05	平陽掞流眄乎洛川於是精移神駭忽焉思散俯則未				

圖表 5-14

	E	D	C	B	A
10	榮曜秋菊華茂春松髣髴兮若輕雲之蔽月飄颻兮		燿	曜	a 燿
09	若何臣願聞之余告之曰其形也翩若驚鴻婉若遊龍			鷔 游	a 鷔 b 遊
08	臣聞河洛之神名曰宓妃然則君王所見無迺是乎其狀	之所見也無迺	× 之所見也 × 乃	× 而見 × 迺	a × b × c d e × f g 迺

圖表 5-15

	13					12					11				
	E	D	C	B	A ✕	E	D	C	B	A ✕	E	D	C	B	A ✕

11（E欄）：若流風之迴雪遠而望之皎若太陽升朝霞迫而察
　A欄異文：a 㿹　b中 皎　c 皎

12（E欄）：之灼若芙蕖出淥波襛纖得衷脩短合度肩若削成
　異文：襛（A）　襄脩（B）　襛中脩

13（E欄）：髀如約素延頸秀項皓質呈露芳澤無加鉛華弗御
　異文：髀約　腰束　a 腰約 b　c 不　不　不

圖表 5-16

	16					15					14				
	E	D	C	B	A✕	E	D	C	B	A✕	E	D	C	B	A✕

16: 奇服曠世骨像應圖披羅衣之璀粲兮珥瑤碧之華琚

（披　被　披a　芳　今　✕b）

15: 厭輔承權　瓌姿豔逸儀靜體閑　柔情綽態媚於語言

14: 雲髻峨峨脩眉聯娟　丹脣外朗皓齒內鮮明眸善睞

（脣　唇　脣a　朗　明　朗b）

圖表 5-17

	19					18				✕	17				✕
	E	D	C	B	A	E	D	C	B	A	E	D	C	B	A

第 19 欄：遂以嬉左倚采旄右蔭桂旗攘皓腕於神滸兮采湍

（插字）采　采　橾　**采**（a）
腕　腕　**扠**（b）
芳　采　✕　✕　**芊**（c）**採**（d）
揲　揲

第 18 欄：輕裾微幽蘭之芳藹兮步踟躕於山隅於是忽焉縱體

兮　✕　✕（a）

第 17 欄：戴金翠之首飾綴明珠以耀軀踐遠遊之文履曳霧綃之

圖表 5-18

	22					21					20			
E	D	C	B	A	E	D	C	B	A	E	D	C	B	A

嗟佳人之信脩兮羌習禮而明詩抗瓊瑶以和予兮指

脩羌　　　脩羌　　脩兮羌　　脩兮羌

瑶　予兮　　瑶　予兮

懼芳託微波而通辭願誠素之先達兮解玉佩以要之

歡芳微而辭誠　　徵×微以辭誠情珮而　　慨×徵以辭誠珮而以

瀬之玄麥、余情悅其淑美兮心振蕩而不怡無良媒以接

玄　　兮振　　玄元　　兮振　　玄主××兮氒以

圖表 5-19

	25					24					23				
	E	D	C	B	A	E	D	C	B	A	E	D	C	B	A

25（E）： 於是洛靈感焉徙倚彷徨神光離合乍陰乍陽竦輕軀以

25 比對字：
- 彷徨：D 彷徨／C 傍徨／B 傍徨
- 竦：D 竦／C 竦／B 竦

24（E）： 之弃言兮悵猶豫而狐疑收和顏而靜志兮申禮防以自持

24 比對字：
- 弃：D 弃／C ×／B ×／A ×
- 而：D 而／C 以／B 以／A 以
- 而：D 而／C 而／B ×／A ×
- 攉（C）

23（E）： 潛淵而為期執眷眷之款實兮懼斯靈之我欺感交甫

23 比對字（a–f）：
- a 淵（A 川以／B 川）
- c 眷（A 眷眷／B 普眷／C 眷二）
- e 實（A 實／B 情）
- f 實（A ×／B ×）

圖表 5-20

	28					27					26			
E	D	C	B	A	E	D	C	B	A	E	D	C	B	A

第28欄：
侶或戲清流或翔神渚或采明珠或拾翠羽從南湘之

戲戲 戲[a]
采 採[c] 採[b]
從 從 從[j] 從[a]

第27欄：
超長吟以永慕兮聲哀厲而彌長爾延眾靈雜遝命儔嘯

永慕兮 遠慕 慕[a] 慕 遠[b]
厲 厲 厲[d] 廉[d]
爾迺 爾乃 爾迺[e] 迺迴[f]

第26欄：
鶴立若將飛而未翔踐椒塗之郁烈步蘅薄而流芳

鶴 鶴 鶺[a] 鸛[a]

圖表 5-21

	31						30						29				
E	D	C	B	A		E	D	C	B	A		E	D	C	B	A	

31 列（右）：
陵波微步羅韈生塵動無常則若危若安進止難期
凌微（D）
凌微（C）
凌 a 微 b 徼（A）

30 列（中）：
揚輕袿之猗靡兮翳脩袖以延佇體迅飛凫飄忽若神
以（C）　以（B）　以之（B）
于 a 以（A）　于 b 以（A）

29 列（左）：
二妃攜漢濱之游女歎匏瓜之無匹兮詠牽牛之獨處
妃（D）　妃（C）　妃（B）
姚 a 于 b（A）
游（D）　游（C）　游（B）
遊 c（A）
匏瓜（D）　匏瓜（C）　匏瓜（B）
妴娟 d e（A）
于 f（A）

圖表 5-22

34					✕	33					✕	32					✕
E	D	C	B	A		E	D	C	B	A		E	D	C	B	A	

32（右欄）
若往若還轉眄流精光潤玉顏含辭未吐氣若幽蘭華
- a 眄 盼 昐
- b 辭 詞

33（中欄）
婀娜
容婀娜令我忘飡於是屏翳收風川后靜波馮夷鳴鼓
- a 阿那
- b 婀娜
- c 皷 鼓 鼓

34（左欄）
女媧清歌騰文魚以警乘鳴玉鸞以偕逝六龍儼其齊
- a 而警 以驚
- b 以警
- c 以 其 其

圖表 5-23

	37					36					35				
	E	D	C	B	A ✕	E	D	C	B	A ✕	E	D	C	B	A ✕

35（主文）：首載雲車之容裔　鯨鯢踊而夾轂　水禽翔而為衛　於是

- A：於是
- B：頎乃 ／ 於是（a、b）
- C：丹脣以 ／ 朱脣之（b、c、d）
- D：埡
- E：崗（a）

36（主文）：越北沚過南岡紆素領迴清陽動朱脣以徐言陳交接

- B：朱脣以
- C：岡
- D：朱脣以
- E：岡

37（主文）：之大綱恨人神之道殊兮怨盛年之莫當抗羅袂以掩

- A：羅袂以掩
- B：無 ✕（a）／ 無 ✕（b）／ 無 ✕（c）／ ✕袖（d、e）
- C：莫 ✕ 袂（莫袂 c、d）
- D：莫袂 ✕
- E：莫袂

圖表 5-24

	38				✕
E	D	C	B	A	
涕兮淚流襟之浪浪悼良會之永絕兮哀一逝而異鄉			a ✕淚	a ✕ b c 淚 泪 袽 襟	
方 淚 襟		✕	d ✕		

	39				✕
E	D	C	B	A	
無微情以效愛兮獻江南之明璫雖潛處於太陰長寄	微	微	微	a	
		✕	✕ b	✕	
		✕ 宵	✕ 宵	a 曠 b 消	

	40				✕
E	D	C	B	A	
心於君王忽不悟其所舍悵神宵而蔽光於是背下陵高		✕ 宵	✕ 宵	a 曠 b 消	

圖表 5-25

	43					×	42					×	41					×
	E	D	C	B	A		E	D	C	B	A		E	D	C	B	A	

43　寐霑繁霜而至曙　命僕夫而就駕吾將歸乎東路攬騑轡

B　曙而
A　曙以
a　曙
b　以而

42　舟而上遡浮長川而忘反思綿綿而增慕夜耿耿而不

a　沂
　　沂
　　湖

41　足往神留遺情想像顧望懷愁冀靈體之復形御輕

a　心
　心
b　像
　象
　象
c　憂
　愁
　愁

圖表 5-26

											44					×
E	D	C	B	A	E	D	C	B	A	E	D	C	B	A		
										彎以抗策悵盤桓而不能去	以桓去	而薄去 a	而 b 抱	a 而		
												c 去				

三、六朝故事畫中四種表現圖文配置的方法

六朝時期常見的故事畫中多半包含了文字與圖畫兩種因子。在那樣的作品中，畫家主要關心的便是文字與圖像二者之間如何配合表現的問題。為了使兩者的互動表現得盡其可能的完整與生動，六朝藝術家竭力將文字和插圖的關係性連繫得既緊密且精準。據個人觀察，他們在這方面至少運用了四種方法來佈列圖像與文字，那便是：<u>圖文輪置法</u>，<u>圖文平行法</u>，<u>文後附圖法</u>，和<u>圖文融合法</u>。每一種方法都是為了處理某一種特殊的文本性質而設計的；而每一種設計也都呈現了某種特定的藝術效果。

（一）圖文輪置法

這種方法是以一段文字配上一段相關的附圖為一單位；當許多單位並列時便出現一圖一文輪換出現的情形。這種設計特別適合於短文的附圖：因文本較短，所以可以將全文分作許多段文字；每段文字各自配上一段相關的附圖；每一段圖文各成為一個獨立的構圖單位，但在整體上則串連成一個圖文輪置的畫卷。這種設計最好的例子便是傳為顧愷之的《女史箴圖》（圖版 2-2）。在這畫卷中，全篇文字被分為十二段，每段文字配一畫面；每段畫面的文字居右，相關的插圖居左。這十二個畫面便以這種圖文輪流出現的構圖方法，由右向左連續展現。但是每一段圖文單元與鄰近的圖文在情節上並不具有連續性。由於各單元之間不具有機連續性，因此，這樣的畫卷，在形制上，也可以將它改裝成一本摺頁裝的冊子；方法是：取每段圖文單元作成一開，如此，將一段段畫面改制之後，便可將整卷畫卷折成一本摺葉（頁）裝的畫冊，而不會更動原來的圖文順序和效果。換句話說，從理論上和技術上來看，由於這種手卷形制的故事畫，可以切割成許多段圖文並俱的構圖單元，因此可以看作是後代許多圖文並現的「摺葉裝」冊子的起源。在敦煌藏經洞所發現許多這類的唐代佛經冊便是最好的例子。[24]

（二）圖文平行法

這種設計的特色是將圖畫與文字上下平行，同步呈現。這種方法較適合於文本內容較長的手卷畫，例見於許多日本在第八世紀依中國原本所摹寫的《繪過去現在因果經》中。[25] 在今藏奈良國立博物館的《繪現在過去因果經》（圖版 5-8）殘卷中，[26] 它的下半部全以墨線界定出許多直欄，欄內抄錄了一段段未經節錄的經文，由右向左展現；而它的上半部則為相關的附圖（其內容詳見第三章中所述，圖版 3-31）。這種圖

圖版 5-8 |
無名氏《繪過去現在因果經卷》局部
8 世紀中期 紙本設色
奈良 奈良國立博物館

圖版 5-9 |
無名氏《妙法蓮華經插圖》局部
唐代（618-907）冊頁 紙本設色
倫敦 大英博物館 史坦因文書收藏

上文下互相呼應的佈列方式，促使讀者在觀看這件畫卷時，視線必須上下來回移動，以印證圖文的相互關係。但是，在同時，僅就圖畫本身而言，由於這些山水因子連繫了每一個個別的畫面，因此而形成一個由右向左發展的連續式構圖。縱使它的圖與文之間關係如此密切，這樣的《繪現在過去因果經》卷子在形制上也可以改變成為一套「摺葉裝」的冊子，而不需調整它原有的圖文佈局。這種設計也可見於唐代當時的佛經插圖冊中（圖版 5-9）。

（三）文後附圖法

這種設計的特色是文字完整呈現，然後再另加上附圖。這種方法是從漢代和它之前表現文書和附圖的傳統中演變而成的。在漢代和它之前，多數的文本和相關的附圖多半是分開的，而且是作於不同的材質上。通常的情況是：文本全部寫在竹簡或木簡上，[27]而附圖則畫在帛或絹上。主要的原因是由於竹簡或木簡本身的寬度太窄，只具備

圖版 5-10 |
無名氏《楚繒書》
約西元前 5-3 世紀
手卷 絹本設色
華盛頓特區 沙可樂美術館

圖版 5-11 |
無名氏《金剛經引首》
868 年 手卷 紙本墨印
倫敦 大英博物館

有限的空間可供文字作直行書寫而已，因此附圖只好尋求另一種面積較寬廣的媒材。
又由於紙張要晚到西元前一世紀左右才出現；[28]而且，在當時，它的質地也無法用來作
畫，[29]因此絹（或帛）便成為唯一可用來畫附圖的另外一種媒材。整體看來，在這時
期的書籍，絕大多數是寫在竹簡或木簡上；只有少數珍貴的經典和短文是寫在布帛上
的，例見於長沙馬王堆三號墓（西元前 168）出土的《易經》、《老子》和《戰國策》
等書。[30]又，因為布帛和絹等絲織品價格昂貴之故，所以多數的文本都沒有附圖。附圖
只限於實用性質的書籍，如有關各種禮儀、占卜、醫藥、天文、農業或軍事方面（如各
種地圖），例見於《楚繒書》（圖版 5-10），[31]和馬王堆三號墓的一些出土文物。[32]
事實上，具有附圖的書籍在秦代曾受官方高度重視，所以在秦始皇三十四年（西元前
213 年）焚書時，這類書籍才能倖免於難。[33]縱使如此，這些畫在絹帛上的附圖仍與
寫在竹、木簡上的本文分開。這種本文與附圖分開處理的漢代形制，歷經六朝一直保
留下來，甚至到了紙張已經普遍使用的唐代，情形還是如此，例見於唐懿宗咸通九年

（868）所印製的木雕版《金剛經》引首畫和經文本身的配置法（圖版5-11）。在這件唐代的雕版印刷經卷上，卷首的附圖出現在一張古老的紙上；而文字則出現在隨後的另幅紙上，上面且以直線劃出一行行的界欄（它們令人想起了以竹簡和木簡作為書寫媒材的古老形制）。在這件作品中的《佛說法圖》雖然被放在卷首，和文本裱在一起，但是就圖文互動上而言，它和文本之間互相指涉的關係卻十分空泛而不明確。

由於本文與附圖分開，因此，古代書籍的圖與文常常容易分散，例見於《山海經》（約成於西元前六世紀）。《山海經》原有三十卷附圖，但到了漢代時，只剩本文，而附圖已經佚失。[34] 可以理解的是，漢代的附圖由於與本文不在一起，為了指認上的需要，因此上面必得寫上榜題或題記，用以標識圖像或事件，據此也可以幫助讀者了解它們的內容。而這種指認式的榜題便成了漢畫中重要的設計，例見於前面已見過的樂浪出土的《孝子彩篋》（圖版

插圖 5-1 ｜ 敦煌 285 窟《五百盜賊皈佛緣》〈皈依〉一幕

2-5），和武梁祠中的《古代帝王圖》（圖版2-6），以及《荊軻刺秦王》（圖版3-1）。這種漢代的圖畫形制由於輕便，易於攜帶，也易於摹寫，因此可以流傳到六朝。六朝畫家引用這種圖畫方法，解決了一項特殊的難題，那便是在有限的空白處畫出內容豐富的故事畫，這可見於此時敦煌許多的佛教故事畫中。[35] 在敦煌的這些壁畫，例如西魏285窟的《五百盜賊皈佛緣》中，每一個榜題或題記都書寫在長方形的界格中，放在所指認的人物或事件旁（插圖5-1），有如漢代畫中所見。雖然多數的題記字跡已因時間的摧殘而模糊，但是觀者仍然可見所寫的都是摘錄原文的一小片段。在這些作品上，文字的重要性是次於圖畫的。但這並不會妨礙這些宗教畫的功能。由於當時來此地禮拜的觀畫者多半是文盲，他們雖看不懂文字，但是僅憑這些圖畫，便可以了解那些故事畫所要傳達的教誨意義了。當然僧侶們也可以利用這些壁畫，向朝拜的香客們解說經文中種種的故事情節和教義，藉此教化信眾。

然而，不論六朝藝術家如何依賴漢代的成規，他們在運用這些榜題的方法上是有自己的創新之處。這可見於敦煌285窟的《五百盜賊皈佛緣》（圖版3-22）。在那圖上，雖然所有的字跡都已模糊難辨，但是，還可明顯看到每一個故事情節都被榜題標示在方格內。由這些方格的大小可以判斷原來所寫的榜題是一小段文字，分寫在幾列短短的界欄內。值得注意的是，這樣的短文並不像多數的漢代榜題一般，機械式地

排列在畫幅的上部。相對的，它們的位置與相關的圖像親密地結合在一起，共同佈列在畫幅的不同高度，依故事情節的順序，串連成上下起伏的視覺動線和韻律感，貫穿整個橫帶狀的畫面。這樣的安排顯露了畫家的意圖，那便是將文本與插圖更緊密地結合，以創造出一個具有韻律感的視覺動線。這便是六朝時期新的美學觀。六朝藝術家受到了這種美學概念的強烈驅使，再進一步，加上高度的技術，終於創造出《洛神賦圖》中所見那種充滿韻律感的圖文互動關係和戲劇式的構圖方式，那便是圖文融合法。

（四）圖文融合法

正如在第二章中所詳述過的，遼寧本《洛神賦圖》中所採用的這種圖文融合法的特色是將賦文分為許多長短不一的段落，並和相關的圖像形成不同的組合：有時被安置在相關的圖像旁邊，有時卻又區隔（同時也聯結）了兩段連續的場景。這些文字和附圖二者互相融合，經由交響樂般的安排，形成了有機的整體效果。這是一件由詩文、繪畫、和書法組合而成的視覺交響樂（詳見第二章所論）。

而當南宋畫家在臨摹這件作品的時候，他也充分地瞭解了祖本所呈現的這種六朝美學的意義，因此才能忠實地保留住原構圖的面貌。《洛神賦圖》上這種圖文表現的方法和韻律的效果幾乎是空前絕後的。主要的原因是沒有幾位畫家能同時精通詩、書、畫三藝，又能使它們三者在畫面上創造出如此生動的韻律感之故。在後代畫家中，也只見喬仲常（約十二世紀中、晚期）和吳鎮（1280~1354）曾經嘗試過摹仿這類圖文融合的表現方法。然而，縱使在他那件著名的《後赤壁賦圖》（納爾遜美術館，圖版5-12）中 [36] 喬仲常也只是採用了《洛神賦圖》中一小部分的圖文融合表現法則。

（五）喬仲常《後赤壁賦圖》中所呈現的六朝式圖文配置法

喬仲常《後赤壁賦圖》所描繪的是蘇軾（1036~1101）所作的〈後赤壁賦〉。[37] 此賦內容敘述了蘇軾與他的朋友第二次夜遊赤壁的情形。赤壁為三國時期的古戰場：漢獻帝建安十三年（西元 218）時，南方的孫權（西元 182~252）和劉備（西元 161~233）聯軍在當地大敗北方的曹操大軍；三國鼎立情勢因此決定。三國故事膾炙人口，尤以赤壁之戰為最。蘇軾被貶黃州時曾經在宋神宗元豐五年（1082）寫過前後兩篇〈赤壁賦〉。從喬仲常這件《後赤壁賦圖》中的圖文表現法上來看，它混合了以上所說的三種六朝式圖文配置的方法，包括圖文平行法，圖文輪置法，和圖文融合法。此圖在構圖上和視覺效果上所呈現的出色處理手法，令人讚歎。它確是十二世紀結合

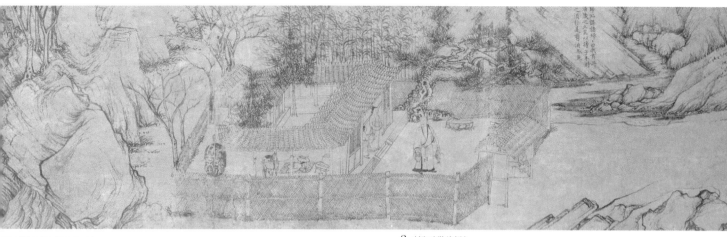

2〈歸而謀諸婦〉

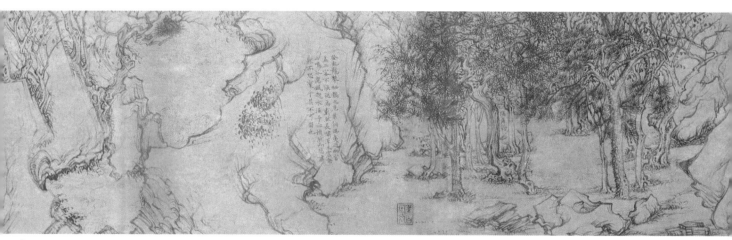

4〈予乃攝衣而上〉

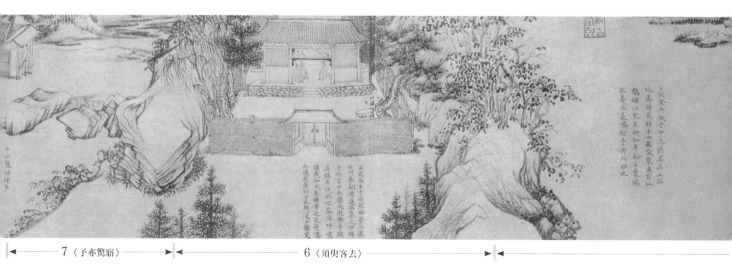

7〈予亦驚寤〉　　　6〈須臾客去〉

圖版 5-12｜喬仲常（約活動於 12 世紀中期）《後赤壁賦圖》約 12 世紀中期 手卷 紙本墨畫 密蘇里州 堪薩斯城 納爾遜美術館

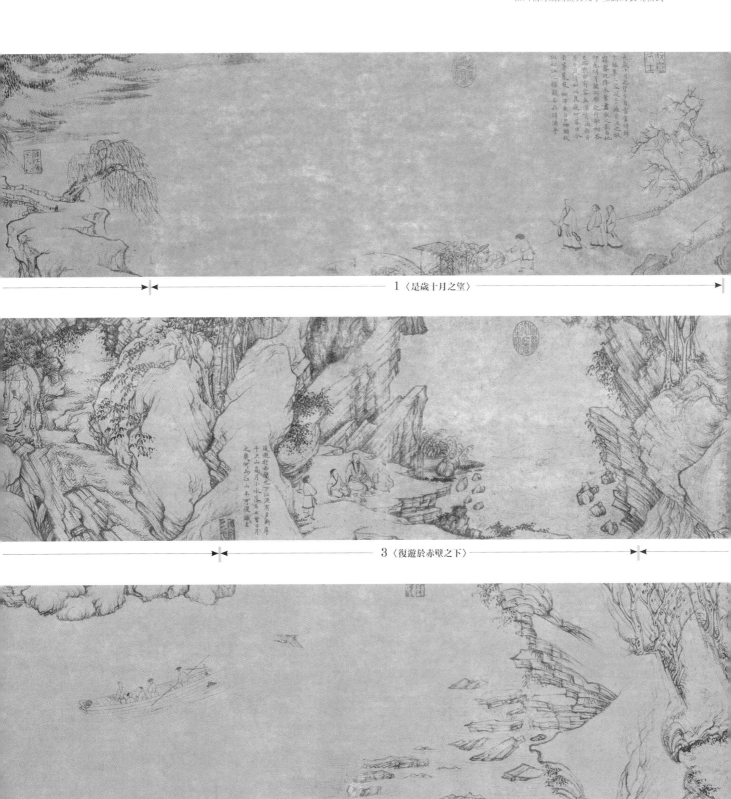

1〈是歲十月之望〉

3〈復遊於赤壁之下〉

5〈夕而登舟〉

詩、書、畫三藝於一體的精妙之作。

在此圖中，蘇軾的〈後赤壁賦〉全文被分為九段，分置在七段場景中；這些場景被山水因子串連成一個連續式的構圖。然而，各段賦文的長度、位置、及相關的畫面大小並不一致。賦文的長度由單列三個字到八列九十四個字不等；而它們在附圖裡的位置也不一定：有時在畫面上方，有時在它下方，而有時則混進畫面中。比如，在第一場景中（圖版 5-12：1），賦文寫成八列，形成一個方形，出現在人物上方的空白處。這段賦文指出蘇軾和友人出遊的時間和地點：

是歲十月之望，步自雪堂，將歸

于臨皋。二客從予，

過黃泥之坂。霜露既降，木葉盡脫，人影在地，

仰見明月，顧而樂之。行歌相答，

已而歎曰：「有客無酒，有酒無肴，

月白風清，如此良夜何？」客曰：「今

者薄暮，舉網得魚，巨口細鱗，狀

似松江之鱸，顧安得酒乎？」

在這段文字之下，只見蘇軾和他的兩個友人，身著單袍，走在河邊的泥坂上，路邊散佈著石塊、雜草、和小樹叢。蘇軾以四分之三側面向著觀者。他的手中拿著枴杖；他的身軀稍大於他的兩個朋友。他一面向左行進，一面轉身與他的兩個朋友說話。三人的影子投射在身後的地面上。這些圖像細節和四周荒寒的景像正好具體圖繪了賦中「木葉盡脫，人影在地」的情況。他們的左邊有一僮子，正伸手從穿簑衣的漁夫手中接過一條魚。漁夫的左方為茅篷和魚網，二者都半掩在蘆葦叢中。這個景緻所畫的是這段賦文中的最後，也就是他朋友的話：「今者薄暮，舉網得魚。」雖然賦文中所說的這件「得魚」的事發生的時間點是在三人月下夜遊之前，可是在畫面上所見的此事，卻出現在三人開始月下夜遊之後。這個圖像順序的調整是故意用來配合行文的順序，而非事件發生上的時間順序。它顯現了畫家努力嘗試去擴充圖畫本身的表現力，以呈現故事的內容；雖然基本上，圖畫還是依據文本而作的。

在第二場景中（圖版 5-12：2），賦文寫成三列，出現在畫面右上方山腳處的大石上：

歸而謀諸婦。婦曰：「我有斗

酒，藏之久矣，以待子不時

之須。」於是攜酒與魚，

在賦文的下方為附圖，表現了一處竹籬內的農舍，那是蘇軾貶居黃州期間（1080~1084）的住所。蘇軾走在院中，他的侍者已先行幾步，剛剛走出了大門。蘇妻與侍女站在家門口目送他離去。蘇軾右手提著妻子為他儲備的那壺酒，左手提著友人所釣得的魚，一面走往大門口，一面轉頭，似乎回望屋側的馬廄，其中有一個酣睡的馬夫和一匹站著的馬。這馬廄和其中的景物在賦文中並未提到，因此，可視為畫家自己多加上去的圖像。

巨大的岩石和絕壁區隔了第二和第三段場景。在第三場景（圖版 5-12：3）左下方的山石上，寫著三列賦文：

> 復遊於赤壁之下。江流有聲，斷岸
> 千尺。山高月小，水落石出。曾日月
> 之幾何，而江山不可復識矣。

在此賦文中所提到的物像都一一出現在此段畫面中。就在賦文右方，只見蘇軾和友人一同坐在赤壁下一塊平坦的石臺上。河中的小石塊參差錯落地露出水面。這種景緻具實地圖寫了賦文中的「斷岸千尺」與「水落石出」兩句。其他的賦文則以較簡略的方式呈現。如「山高月小」一句只技巧地以局部表現：畫家刻意描寫赤壁岩石結構的崎嶇堅硬與多面性，它的頂部被畫幅上緣切斷而未畫出，以此表現「山高」，至於「月小」則完全省略未表。這種表現相當合理，因為觀者全都坐在高崖下的石臺上，從那裡未必能窺見月亮。從這方面來看，畫家已設身處地，有如自己參與賦中人物的夜遊一般，因此可在畫面上創造出身歷其境似的效果。他更能以選擇性的方式處理賦文中某些無法用圖像表現的文字。比如，「江流有聲」的「聲音」部分，他利用河岸兩邊植物披風這種視覺形象來表現。至於「江山不可復識矣」一句，則因太抽象，難以用圖像表現，因此，在此完全被省略而未予圖畫。

第四場景的畫面很長，其中的賦文被分為三小段（圖版 5-12：4）。但這三小段的賦文長短不一；它們各自伴隨著相關的圖像，差不多等距地分散在同一個畫面上。第一小段賦文寫成兩列：「予乃攝衣而上，／履巉巖，披蒙茸」。它出現在這段畫面右方的瀑布左側一塊大石的中段。它相關的圖像表現了蘇軾正在瀑布右側上方的林間小路中登山，也就是「攝衣而上」。小路先向右上方曲折向上延伸，被山石阻隔不見後，又繞回來，出現在賦文所在的大岩石後方。在這塊大岩石的左方是一處濃密的樹蔭，所表現的是下一句：「披蒙茸」；畫家將它轉譯成各種樹木密集的茂密山林。而在這密林之中又隱藏了第二小段賦文：「踞虎豹」三字。第三小段賦文寫成四長列，

出現在畫面左邊的大山石上：

> 登虬龍。栖鶻之危巢，俯馮夷之幽宮，
> 蓋二客不能從焉。劃然長嘯，草木震動。
> 山鳴谷應，風起雲湧。予亦悄然而悲，肅
> 然而恐，凜乎其不可留也。

　　在它左方的附圖中，畫家畫出一個鳥巢架於危崖高枝之上，下方則為澗水翻湧，岸草披靡，以此表現「攀栖鶻之危巢」與「風起雲湧」二句。此外，畫家並未逐句圖寫賦文內容。但這充滿動勢的畫面已巧妙地表現了蘇軾面對自然神秘的巨大威力時心中的感受了：「予亦悄然而悲，肅然而恐，凜乎其不可留也。」

　　第五場景（圖版 5-12：5）中的賦文寫成四長列，出現在附圖的左方空白處：

> 夕而登舟，放乎中流，聽其所止而
> 休焉。時夜將半，四顧寂寥，適有孤
> 鶴，橫江東來。翅如車輪，玄裳縞
> 衣，戛然長鳴，掠予舟而西也。

　　附圖中只見蘇軾和友人在月光中泛舟於赤壁之下。舟上所坐為蘇軾、二友人、和侍者、以及船夫，一共五人。小舟在巨石夾岸的江面中間，斜斜擺盪，右上方的天空中有一鶴向舟飛來。畫面開闊安詳，與前一段場景中緊密與騷動不安的景觀呈現明顯的對比。

　　在第六個場景中（圖版 5-12：6），賦文共成六列，擺在畫面的正下方：

> 須臾客去，予亦就睡。夢二道
> 士，羽衣翩僊，過臨皋之下，揖
> 予而言曰：「赤壁之遊樂乎？」問
> 其姓名，俛而不答。「嗚呼噫
> 嘻！我知之矣。疇昔之夜飛鳴
> 而過我〔衍〕者，非子也耶？」道士顧笑。[38]

　　附圖中所見，為蘇軾橫臥在籬圍內正屋中的榻上。同時，卻又見他坐在榻前和兩個道士對談，這顯然是表現他的夢境。這段畫面上的人物與景觀完全以正面呈現。它

左邊的界線是山石與樹木。

最後一個場景（圖版 5-12：7）的賦文最短，只有二列，出現在附圖的左下方：

予亦驚悟〔寤〕。開戶

視之，不見其處。

在畫面中，只見蘇軾站在大門外，眼望遠處，一意尋索道士行蹤，但卻無所見。和賦文的簡短互相呼應，這段畫面的人物動作和佈景表現也最精簡。

就文字與圖像的配置關係而言，這件《後赤壁賦圖》呈現出三種模式：A（包括A'），B，和 C。這三種模式都是從上面所說的六朝時期的圖文配置法演變而成的，而每一種技法都為了要達成某一個特殊的藝術目的。在 A 模式中，文字出現在畫面上方，如第一和第二場景中所見。在 A' 模式中，文字出現在畫面的下方，如見於最後的二個場景中。這種文字與圖畫上下對應的關係令人想起六朝時期的圖文平行法，例見《繪過去現在因果經》（圖版 5-8）。由於這種設計，使得圖文之間產生一種平穩而同步的互動關係。喬仲常可能認為它特別適合用來表現賦文在開頭與結尾時的那種平緩氣氛，所以將它運用在最前和最後的兩個場景中。在第三和第五的兩個場景中，賦文是放在畫面的左方，這便是 B 模式。這個模式令人想起六朝的圖文輪置法，例見《女史箴圖》（圖版 2-2）。這種設計法可以在畫面中創造出較多的空間，並容許圖畫本身顯現它的獨立性，因此喬仲常才在〔夜坐〕和〔泛舟〕的兩個場景中擇用這種設計，目的是表現赤壁景觀的雄偉。可是，在第四場景，也就是圖卷的中間部分，其中的賦文又被分為長短不一的三小段、且混合在圖畫之中─這便是 C 模式。很明顯的，這種處理方式是源自於六朝的圖文融合法，以《洛神賦圖》為代表，已如前述。《洛神賦圖》的設計在視覺上的效果是一種充滿動態的韻律感，而這種韻律感的產生，有一部分是來自賦文與附圖二者之間所呈現的交錯、不規律而有機的組合結果。喬仲常便採用了這種六朝式圖文融合的配置法，去表現蘇軾在面對大自然那種令人震憾的威力時內心激動的感覺。

雖然以上這三種圖文配置法都是六朝時期所創造的，但由於喬仲常巧妙的結合運作，使它們構成了一種特殊的樣貌。它們的佈列法則有如下表所列：

A'	A'	B	C	B	A	A	圖文配置模式
7	6	5	4	3	2	1	場景順序

A：文字在畫面上方
A'：文字在畫面下方
B：文字在畫面左方
C：文字與圖像融合在一起

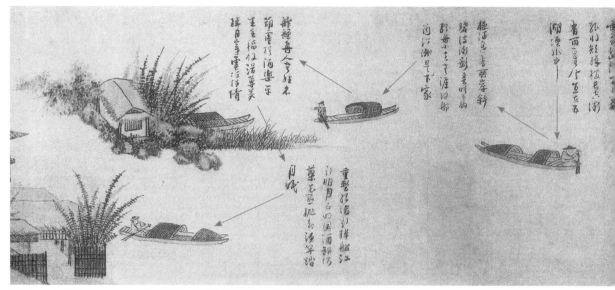

圖版 5-13 ｜ 吳鎮（1280-1354）《漁父圖》局部 手卷 紙本墨畫 上海 上海博物館

圖版 5-14 ｜ 傳李唐《晉文公復國圖》局部 約 12 世紀 手卷 絹本設色 紐約 大都會美術館

圖版 5-15 ｜
傳李公麟《陶淵明歸去來圖》局部
約 12 世紀 手卷 絹本設色
華盛頓特區 弗利爾美術館

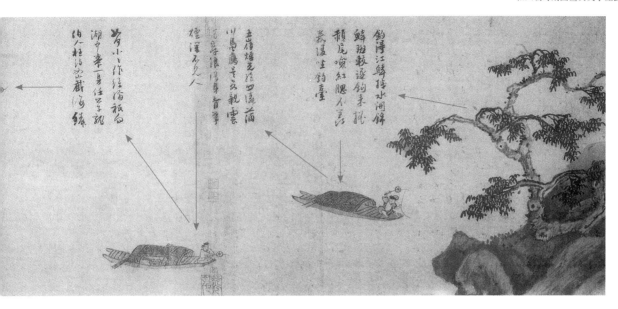

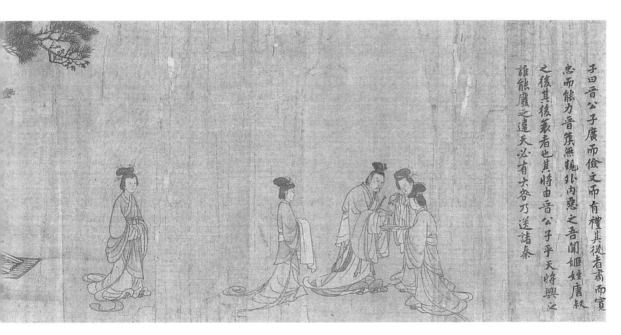

　　對稱、簡單、和諧是這卷圖畫的構圖特色。經由這種圖文的配置方式，喬仲常充
分地以圖像轉譯了蘇軾〈後赤壁賦〉中那種簡潔而使人歎嘆的感動力。《後赤壁賦圖》
最重要的一點是喬仲常將這些六朝時期所創的三種圖文配置法凝聚成一個完整而連續
的構圖。為此，他作了三個基本工作：首先，他將賦文與人物的尺寸縮小，山水的尺
寸加大，使他們在比例上看起來相當合理。其次，他加大了山水配景，使它們不僅成
為畫面中的主導地位，而且藉此統一了全圖，成為一個不可分割且具連續性的整體。
其三，他以乾筆、淡墨、線條皴擦、和多稜角的山石造形，成功地表現出赤壁在秋天
月光下一片蒼白而明淨的景緻。

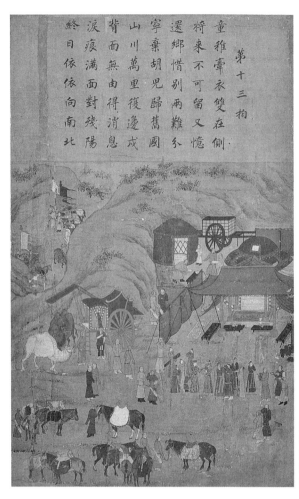

終日依依向南北
滾痕滿面對殘陽
背面無由得消息
山川萬里復邊城
寧棄胡兒歸舊國
還鄉惜別兩難分
將來不可留又憶
童稚牽衣雙在側
第十三拍

圖版 5-16 |
傳李唐《文姬歸漢圖》第十三拍
南宋（1127-1279）
冊頁 絹本設色
臺北 國立故宮博物院

　　像《洛神賦圖》中所見的這種變化活潑的圖文融合法並不多見於宋代之後的作品
中，但見元代的畫家吳鎮（1280~1354）偶一為之。吳鎮在他的《漁父圖》（圖版
5-13，上海博物館）中便引用了《洛神賦圖》那種圖文融合法來安排畫中的圖文關係。
在其中他所寫的十六段草書〈漁歌子〉，和它們的相關附圖，各放在畫幅上高低左右
不同的位置，因此造成了視覺上的律動效果。讀者先讀一段文再看一段相關圖像的欣
賞過程中，視線便在畫面上上下下地穿梭、尋索、與串連，因而便產生了上下起伏的
視覺律動。[39]

　　從縮小人物和放大山水造形的比例這一點來看，《後赤壁賦圖》可說是十二世紀
風格的典型代表。這種樣貌常見於此期的故事畫中，不論它們在形制、構圖、和圖文
配置的方法上如何不同。比如傳李唐（約 1066~1150）的《晉文公復國圖卷》（圖版
5-14，紐約大都會美術館）是以圖文輪置法作成的連續式構圖；而傳李公麟的《陶淵
明歸去來圖》（圖版 5-15，弗利爾美術館）也同樣運用了圖文輪置法，但作成的是一

系列的單景式構圖。又，傳李唐的《文姬歸漢》（圖版 5-16，臺北故宮博物院）則採用了圖文平行法而創造出一系列單景式構圖的冊頁。而這些宋代作品都呈現出一種共同的特色，那便是描寫了較小的人物在較大的山水背景中活動的情形。簡言之，這種在畫面上將山水比例加大而將人物比例降低的表現方式，是宋代繪畫的新趨勢。相對的，像遼寧本《洛神賦圖》上所見的那種：比例較大的人物活動在比例較小的山水之中，那樣稚拙的表現法，是屬於六朝時期的風格。

四、小結

總之，遼寧本《洛神賦圖》應是南宋高宗時期，約 1162 年之前所作的摹本。它忠實地保留了六朝時期祖本（約成於 560~580）的構圖、圖像、與圖文佈列的面貌。它的摹成，反映了當時的政治背景：宋高宗在臨安即位後，重建南宋政治中心。當時的朝廷官員為了要向宋高宗表示效忠，並向北方金朝（1115~1234）宣示南宋在政治上和文化上的正統地位，因此大約在紹興二十年（1150）左右便開始推動了許多文化復興的活動，包括大量製作相關的書畫作品，如刻印石經，和繪製表現正統地位、意圖中興、和忠孝主題的故事畫。40 遼寧本《洛神賦圖》可能也是在此情況下根據一件六朝祖本（當時可能在高宗收藏）的作品而摹成的。它的摹寫過程包括兩個步驟：首先是由高宗的宮廷畫師小心翼翼地摹寫原畫。畫家的筆法受到了當時流行的馬和之風格所影響。然後，再由書者（可能是高宗嬪妃中能書者）抄錄賦文。這個書者曾受高宗書法風格和《曹娥碑》（當時已在高宗的收藏中）筆法的影響。這些賦文並非南宋臨摹時才加上去，而是在六朝原本構圖中已經存在的。因為那種圖文融合法是六朝時期創行的圖文配置法，目的是使圖畫與文字二者在畫面上產生一種活潑互動的效果。特別值得注意的是，在這件作品中提供賦文的導讀是了解整則故事畫必要的條件；因為如果缺乏那些賦文的引導，一般讀者便很難了解畫面上那些複雜的圖像相互之間的關係，也無法僅根據圖像而了解故事的內容和情節。這便是另外一本構圖相同、但卻未錄賦文的北京甲本所呈現的問題。

第六章
北京甲本《洛神賦圖》
和它的相關摹本

　　本章所要討論的議題有二：一為北京故宮博物院所藏的《洛神賦圖》（以下簡稱北京甲本）（彩圖 2、圖版 6-1）在表現上和斷代上的問題。另一為其他相關摹本的風格和斷代。要了解北京甲本的表現特色，首先必須將它和遼寧本作一比較。

　　從表面上看起來，北京甲本和遼寧本《洛神賦圖》（彩圖 1，圖版 2-1）二者在構圖上和圖像上極為相近，但是一經仔細觀察，則會發現它與遼寧本相較之下，顯現了許多差異：比如某些圖像造形與遼寧本所見不同（這多半起因於摹者的理解錯誤之故）；主要圖像在畫卷前後的表現不一致；人物畫風與遼寧本不同；以及全卷圖像完全未附相關賦文等。由卷中人物造形上的錯誤，和圖像上的不一致這兩方面看起來，北京甲本並非摹自遼寧本；反之亦然。北京甲本應該也是一件臨摹本而非原作。它的人物畫風，特別是它精細的書法性筆法，令人想起了李公麟的《五馬圖》（1089~1090）和《孝經圖》。[1]換言之，北京甲本《洛神賦圖》摹成的年代上限，可能是與李公麟同時、或稍後。再說北京甲本上省略了所有的賦文，只純粹用圖畫來表現故事。那種作法也符合當時文人取詩句入畫或詩畫互換的新美學觀。在那種觀念中，在圖畫旁邊寫上相關的文句被認為是多此一舉。這種種的表現特色說明北京甲本《洛神賦圖》摹成的時間上限應是在北宋晚期，大約是十二世紀初年。值得注意的是，北京甲本和遼寧本後來又直接、或間接成為弗利爾甲本（約成於十三世紀）和其他幾件《洛神賦圖》摹本的根據。這些議題和詳情將在以下的討論中充分闡明。

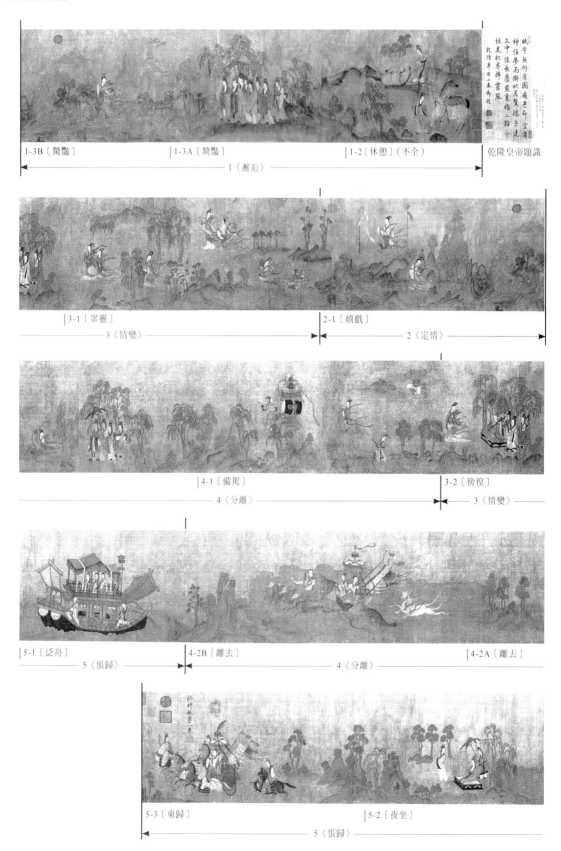

1-3B〔驚豔〕　　　　　1-3A〔驚豔〕　　　　　1-2〔休憩〕（不全）　　　　乾隆皇帝題識

1〈邂逅〉

3-1〔眾靈〕　　　　　　　　　　　2-1〔嬉戲〕

3〈情變〉　　　　　　　　　　　2〈定情〉

4-1〔備駕〕　　　　　　　3-2〔徬徨〕

4〈分離〉　　　　　　　　3〈情變〉

5-1〔泛舟〕　　　　　4-2B〔離去〕　　　　　　　　　4-2A〔離去〕

5〈悵歸〉　　　　　　　　　4〈分離〉

5-3〔東歸〕　　　　　　　　　　5-2〔夜坐〕

5〈悵歸〉

圖版 6-1｜傳顧愷之《洛神賦圖》約 12 世紀初期摹本 手卷 絹本設色 北京 故宮博物院（北京甲本）〔情節示意圖〕

一、北京甲本與遼寧本《洛神賦圖》在構圖上和圖像上的比較

　　北京甲本《洛神賦圖》（27.1×572.8公分，彩圖2，圖版6-1）與遼寧本（26.0×646.0公分）比起來，高度較高、長度較短，但設色較艷麗。2與遼寧本對照之下，北京甲本最顯著的特色在於全卷只有圖畫而無賦文。北京甲本由於省略了賦文，因此畫家便在空間關係上加以調整：他將有些個別圖像之間，以及場景與場景之間的空隙都予減縮；但在有些地方則增添了許多樹石、土丘，用以填補原屬賦文存在的部位。由於這些改變，因此使得整卷畫面由於佈滿了圖像而顯得擁擠，有如一齣沒有分幕而連續演出的歌舞劇。這種設計完全忽略了遼寧本中所見的那種五幕式的戲劇式構圖原則。3由於沒有賦文的導讀和構圖上的分段不明，因此讀者對於故事情節的進展不易明白。

　　就目前所見，北京甲本只包含十個場景，就構圖上而言也不完整。它缺了三段：1、第一幕〈邂逅〉的三個場景中，它佚失了故事剛開始的一個半場景，包括〔離京〕的全部與〔休憩〕的前半段；也就是說描繪賦文開始最前面十六句：「黃初三年……車殆馬煩」的那段畫面完全佚失；但保留了描寫「稅駕乎蘅皋，秣駟乎芝田」（句17-18）末句的一段畫面（而以上這些畫面在遼寧本中都不見了）；2、第二幕〈定情〉中的第二景〔贈物〕，也完全失落（遼寧本的這部分完整呈現）；3、第三幕〈情變〉的第一景〔眾靈〕中，描寫「或採明珠，或拾翠羽」（句113，114）的圖像也和遼寧本一般不見；但保留了「從南湘之二妃，攜漢濱之游女」（句115-116）的圖像（這部分不見於遼寧本）。

　　與遼寧本相較，北京甲本在圖像細節上呈現許多明顯的差異。現存北京甲本《洛神賦圖》的開始所見為第一幕〈邂逅〉中第二景〔休憩〕的後半段，表現的是「秣駟乎芝田」（圖版6-1：1-2）。其中可見兩個馬夫和三匹馬在一片由石塊、楊柳、和銀杏樹所圈圍出來的半圓形空地上休憩。那兩個馬夫出現在畫幅中不同的高度上，一個在上，一個在下，二者之間隔著一點距離。他們的位置在此景正中間形成一道中軸線。兩人的姿態相同：雙腳微分而立，雙手執轡，微微低頭看著馬匹。上方的那匹馬翻滾在地，下方的兩匹靜立在右下方。這樣的情景描寫了賦文：「秣駟乎芝田」（句18）。原本描寫它前面的那句「稅駕乎蘅皋」的畫面（句17）在這裡已經佚失。但現存的這一段畫面相當重要，因為它具備了圖像資料，可以助使我們重建六朝祖本開卷的面貌：它原來所表現的內容可能比現存的這段還要繁富。

　　在其次的〔驚艷〕場景中，所見曹植的隨從人員雖然和遼寧本相同，但成員和排列的情狀卻相異（插圖6-1）。例如，遼寧本中站在最右邊的小侍童，在此處已省去；

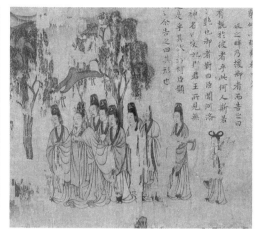

插圖 6-1 ｜《洛神賦圖》〔驚艷〕曹植與侍者們　左:北京甲本　右:遼寧本

而在遼寧本中，曹植身後站著三個侍者，此處變成四個。更有甚者，這八個侍者和曹植聚成一團，擠得太近，因此無法形成像遼寧本中所見那種斷續有致的視覺韻律感。在這二本中他們的服飾也不相同。比如，在遼寧本中，曹植頭上所戴「梁冠」的基座是方形的，在此卻變寬，且加上一塊長方形的玉飾，使整個冠帽顯得太大。而且，不像遼寧本那樣，此處曹植的衣袍內省略了應有的「曲領」。再看曹植頭頂上的那把傘蓋，也較遼寧本寬了四分之一，且不合理地向右方伸展出去。

在這場景中，某處的山水母題被省略了，但在某些地方卻又增加了。例如，在曹植和他的扈從後面有三棵柳樹，中間的那棵在遼寧本是不存在的；因此可看作是此本摹者的增添之作。類似的情況是，北京甲本中可見曹植及扈從站在一個緩緩起伏的坡地上，但在遼寧本中他們所站的地方，卻平坦空蕩，並未仔細描繪地面的起伏。不但如此，北京甲本還簡化了這段畫面中最左邊那棵樹的造形，它並未如遼寧本中所見那樣分叉；還有，它在遼寧本中左上方空中隱約浮現的遠山頂部在這裡也不見了。

在北京甲本的〔驚艷〕中所見的洛神和她周圍的圖像保存得比較好，也看得比較清楚（插圖 6-2）；但這些圖像與遼寧本所見共有三處差異。首先是洛神衣飾上飄帶的數目和位置，在二本中所見不同：在北京甲本中，這些飄帶共有六條，無一出自她的髮飾，而是全部飄揚於洛神腰部以下的空中；但在遼寧本中，共有八條飄帶，其中二條為她的髮飾，飄揚在她腰部以上的空中（插圖 6-3）。其次是游龍的畫法：在北京甲本中，龍身仔細畫出了鱗片；但在遼寧本中卻只簡單地以淡彩渲染而成（插圖 6-4）。第三，在北京甲本中，作為洛神背景的山水在某些地方被省略，而某些地方卻又增添：例如，在洛神左側的三棵銀杏樹和起伏的小丘上的低矮植物，是遼寧本中所沒有的；

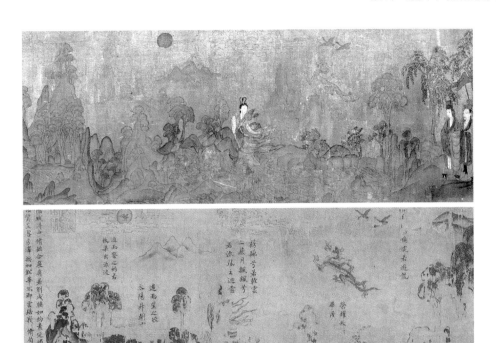

插圖 6-2 | 《洛神賦圖》〔驚豔〕洛神　　上：北京甲本　　下：遼寧本

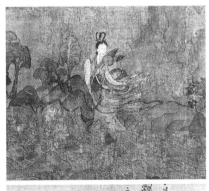

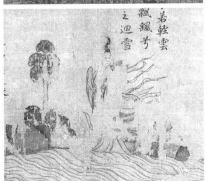

插圖 6-3 | 《洛神賦圖》〔驚豔〕洛神特寫
上：北京甲本　　下：遼寧本

插圖 6-4 | 《洛神賦圖》〔驚豔〕游龍特寫
上：北京甲本　　下：遼寧本

但是，在遼寧本中洛神左側的水面上有四朵荷花，在北京甲本中卻減成了三朵。

再看第二幕〈定情〉。北京甲本中只保存了第一景〔嬉戲〕；它的第二景〔贈物〕，已完全佚失。在這第一景中可見洛神在畫面左上方遊嬉於彩旄和桂旗之間，以及她在右下方採芝於湍瀨的樣子。在北京甲本中同樣可以看到她的圖像有別於遼寧本，而山水母題也有了添加的現象（插圖6-5）。比如，在遼寧本中，她髮飾上的兩條飄帶很自然地作成橫向飄動的樣子，但在北京甲本上卻表現怪異：它們如果不是僵化地緊貼在一起（如她嬉戲於彩旄和桂旗間所見），便是作交叉狀（如她採芝於湍瀨間所見）。至於添加山水母題（包括小銀杏樹和小山丘群）的情況則見於兩處：一為第一幕和第二幕之間，在遼寧本中所見屬於一長段賦文的部分，在此完全被添加的山水所取代；另一為洛神嬉戲於彩旄和桂旗的稍左處。它的左邊可以看到一道明顯的直線，那是畫絹被裁去的痕跡；〔嬉戲〕一景就這麼突兀地結束了。原該接著出現的第二景〔贈物〕在此已經佚失。再過去便接著第三幕。

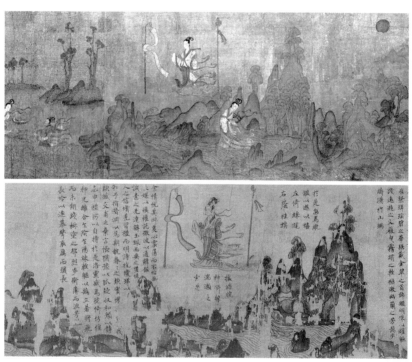

插圖6-5 |《洛神賦圖》〔嬉戲〕 上：北京甲本 下：遼寧本

第三幕〈情變〉的第一景〔眾靈〕，表現許多女神在水邊嬉戲的畫面。比起遼寧本而言，這裡所見洛神和眾靈的佩戴物有三處經過修改（插圖6-6）：首先、遼寧本中所見四個女神的髮型都是「雙鬟」；但在這裡，有的卻改為「單鬟」，如見於畫面上方「或翔神渚」的一個女神髮型。其次、這些女神的髮飾飄帶各自不同：有的是一條，如見於左上方的女神；有的是三條，如見於右下方的女神。最後、在遼寧本中，

翔於神渚之上的右方那個女神手中拿的是一朵荷花；但是，在這裡，她拿的卻成了個
蓮蓬。

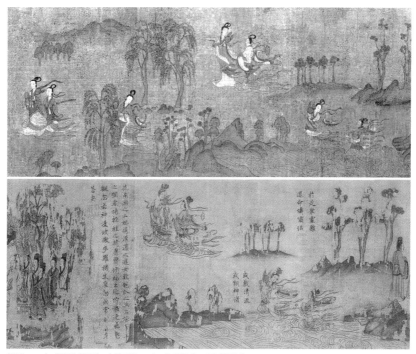

插圖 6-6 ｜《洛神賦圖》〔眾靈〕　上：北京甲本　下：遼寧本

　　原應在這場景之後的「或採明珠，或拾翠羽」（句113~114）的畫面，在這卷上
和遼寧本一般，同樣不幸地佚失。但可喜的是它比遼寧本多保存了描寫次句：「從南湘
之二妃，攜漢濱之游女」（句115~116）的畫面。這段畫面的左邊所見為南湘二妃，
右邊所見為漢濱游女。這段畫面能夠存留，其意義重大：因為在遼寧本中這段畫面已
不存，所以它是唯一可以依據，用來重建這部分構圖原樣的圖像資料。然而，在這段
畫面中，也有矛盾的地方需要討論。比如說圖像出現的順序和文句的順序不一致。如
文句中先說「南湘二妃」，後說「漢濱游女」，但圖上所出現的二者先後順序相反。
這與遼寧本中「馮夷」與「女媧」二者（圖版 2-1：4-1）在順序上的顛倒表現是一樣
的。[4]但它並不是錯誤，而是畫家一種特殊的設計，利用圖文順序的倒置，引導讀者在
先讀文後看圖的過程中，在畫面上創造出一道反時鐘方向的弧形視覺動線。北京甲本
上所見的這部分「矛盾」現象正可證明這段畫面是忠實地保留了祖本的構圖，而不是
後人憑空添補的。縱然如此，在這段畫面中仍然有兩處表現上的缺點。首先，因為它省
略了利用賦文作為導讀的指示物，因此，觀者無法如前面所說的，體會到那種利用圖
像和文字串連，而形成一道逆時鐘方向的弧形視覺動線和韻律感，以致於無法達到原

來那種美學上的效果。其次，臨摹者可能已經將原來圖像上的細節予以變更，致使某些部分造形特異而無法理解，比如上述的一個女神的髮型不是雙鬟而變成「單鬟」、髮飾飄帶不自然、和漢濱游女右上方的一棵柳樹造形怪異等等。

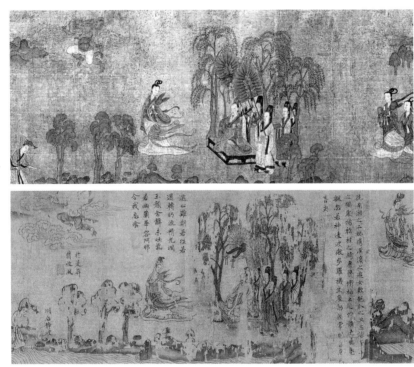

插圖 6-7 ｜《洛神賦圖》〔徬徨〕　上：北京甲本　下：遼寧本

再看這一幕中的第二景〔徬徨〕，它表現了曹植坐在匹上，看著洛神在他面前徘徊留連不忍離去的情形。北京甲本的這一段畫面由於在人物和山水的造形上作了不恰當的修正，因此就品質上而言，比不上遼寧本（插圖 6-7）。比如，遼寧本所見的洛神，身軀微呈弧度，姿態悠美；但北京甲本的洛神卻顯得僵硬而缺乏表情。又如在遼寧本中，曹植後面站著的五個侍者，雖然都緊密地靠在一起，但是他們的臉部都未被東西遮住而可以看得很清楚；但在北京甲本中，其中三人臉部的一部分被大羽扇或樹枝擋住而看不清，這是因為畫家在佈白方面安排不妥的緣故。再看樹木的佈列，在遼寧本中，曹植坐匹後方有三株大樹，最左方的那棵在北京甲本中變成了兩棵，使得北京甲本此段的樹共成四棵。此外，再看坐匹的表現。雖然北京甲本的坐匹在造形和色彩方面都較遼寧本複雜，但是坐在上面的曹植圖像卻被省略了一些，如在遼寧本中可見他的衣帶從腰部下垂的樣子，以及擺在匹前的一雙鞋子，在這兒都完全不見了。

在第四幕〈分離〉中，北京甲本比起遼寧本而言，顯現更多造形上的含糊不清。這在第一景〔備駕〕中特別明顯（插圖 6-8）。比如，在這裡屏翳的左臂，女媧的前

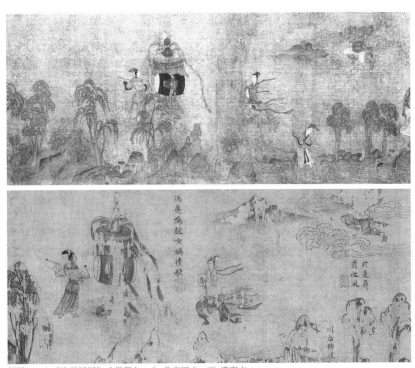

插圖 6-8 ｜《洛神賦圖》〔備駕〕　上：北京甲本　下：遼寧本

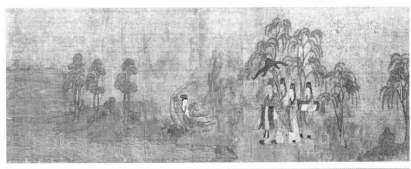

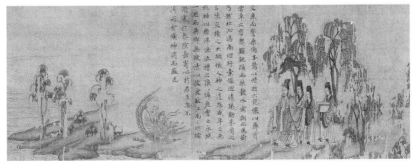

插圖 6-9 ｜《洛神賦圖》〔離去〕　上：北京甲本　下：遼寧本

腳，和馮夷的後腳都被省略；但這些在遼寧本中卻是表現完整的。此外，女媧的二條
髮飾飄帶在這裡遠遠地分開，且僵硬地在她背後飄動；但在遼寧本中，兩條飄帶較為
接近，且成韻律式地在她背後飄揚。而且，此處川后的造形比起遼寧本來也較遜色。
在遼寧本中川后的身軀、和手持的釣竿都微微地向右方彎曲，看起來較有彈性；他衣

上的飄帶末端輕巧地向上飄動；他頭頂上方的魚符與頭之間保持了小小的距離。但在北京甲本中所見的卻不自然，比如他的體態、手持的釣竿、和他衣上的飄帶都顯得較僵化；而且，在他頭部上方的那條魚，因太貼近他的頭，以致於看起來好像是他的髮飾一般。此外，北京甲本在這部分，又多加了兩棵楊柳樹。它們擋住了馮夷擊鼓的一部分場面。

在第二景〔離去〕，也就是表現曹植和扈從目送洛神車駕離去的情形。與遼寧本相較，北京甲本在人物組合方面作了調整，在山水方面有些省略，而且在許多造形上表現失誤（插圖6-9）。先從曹植和他的扈從方面來看。在遼寧本中，曹植的位置稍稍領先於身後的三個侍從。他們都站在山水背景中：背後有兩棵大楊柳樹，右下方則為另一棵楊柳樹和三株銀杏幼苗。那三個侍從在背後那些楊柳樹所圍成的空間中聚成一群。但是在北京甲本中，這三個侍者並未成一個單元，而是被後面一棵楊柳樹分成二組；還有，在遼寧本中這段畫面右下方的那三株銀杏幼苗，在這本中也被省略了。

此外，再看乘載小女神的那隻鳳凰：在遼寧本中，那隻鳥具有很長的尾巴，由三支向上彎曲的長翩羽形成；它們本身那些精緻的紋理，都被仔細的描繪出來。可是，在北京甲本中，這三支翩羽被簡化成一支，且它上面的紋樣都被省略，而整支翩的羽狀外緣也被簡化成一條光滑的輪廓線。（插圖6-10）

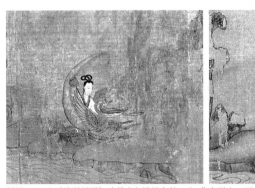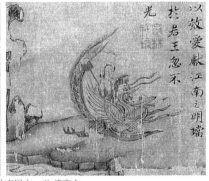

插圖 6-10 ｜《洛神賦圖》〔離去〕鳳凰女神　上：北京甲本　下：遼寧本

至於在洛神和她的車駕方面，北京甲本在圖像上也稍微作了一些修改。在這裡，北京甲本和遼寧本之間最明顯不同的地方，是在表現駕車的六龍方面（插圖6-11）。在遼寧本中，這六龍前後彼此緊貼成一團，以45度斜角，傾向畫幅左上方前進。但在北京甲本中，它們前後互相重疊，並以30度斜角，向畫幅左前方前進。由於角度較小因此而呈現出它們前後之間較淺的空間深度感。又，在遼寧本中，用來御龍的是紅色的轡繩；這些轡繩很長，所以能在龍頭的前方繞成一道道迴轉的弧形，增加了視覺上的韻律感。但是，在北京甲本中，這些轡繩因為太短，所以只能達到那些龍的頭部，因此，看起來較為窘迫。另外，在遼寧本的車駕上方，介於龍與鯨之間，有一條獨角

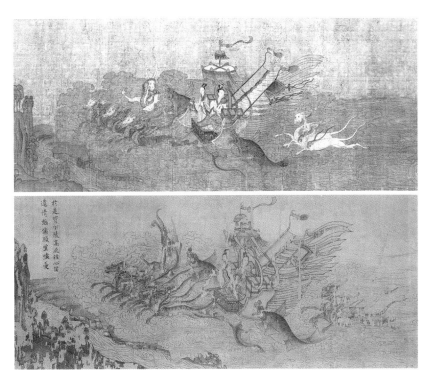

插圖 6-11 ｜《洛神賦圖》〔離去〕　上：北京甲本　下：遼寧本

龍（夔）俯衝而下；它的後半身還翻騰在半空中。這條龍在北京甲本中卻成了另個樣子：它多了一隻角，而且身體的後半部完全省略不見。甚至人物的畫法也經過修改。在遼寧本中，洛神坐在車裡，以她的右腳抵住車檻的擋板，以保持她的左半身在回轉右望時的平衡。但是，在北京甲本中，她的雙腳併縮後退，膝蓋前曲，因此左半身回轉時重心不穩，看起來很不自然。

　　在最後一幕〈悵歸〉的三景中，北京甲本與遼寧本對比之下，顯現了更多圖像上不恰當的例子，那是因為畫家對於物體構造的誤解，或修飾不當的結果。〔泛舟〕一景便是佳例（插圖 6-12）。在這裡，畫家對於船艙結構的誤解，相當明顯。比如，遼寧本中的船艙最前面為一開放的窗口，在它上面有上捲的簾子和兩個小垂飾。可是，在北京甲本中，這個窗口卻變

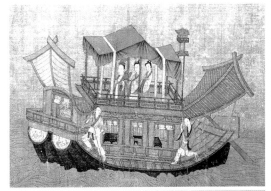

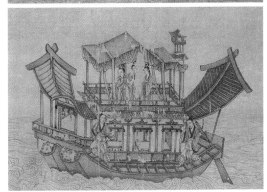

插圖 6-12 ｜《洛神賦圖》〔泛舟〕　上：北京甲本　下：遼寧本

為一堵木板，上面畫了一幅山水畫；它不論在建物結構上、或使用功能上都不具任何實
用性。又，在遼寧本中，船尾上翹的遮棚只用一根木柱支撐。但在北京甲本中，這個棚
子變寬，因此必須靠四根柱子支持。還有，在遼寧本中，樓船上層尾部有個兩層的小望
塔，它的上層有四柱支持屋頂和迴欄，下層只見二柱支撐全物。然而，在北京甲本中，
這上層的柱子卻只剩下二根，使得整個望塔看起來十分奇怪。在這種種建築上的問題之
外，北京甲本的物像造形都顯得僵化。在遼寧本樓船上層的篷頂垂幔和長帶因受風吹拂
而飄動的韻律感，在此完全消失。此處所見的頂篷垂幔幾乎靜止，並未表現出風吹的樣
子，而四條垂帶也直直地垂到地板上，僵硬得好像是建築物硬體的一部分。

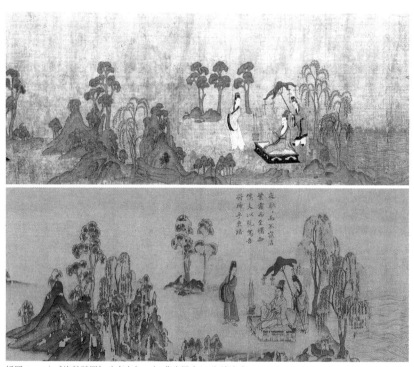

插圖 6-13 |《洛神賦圖》〔夜坐〕　上：北京甲本　下：遼寧本

　　在〔夜坐〕一景中（插圖 6-13），北京甲本的坐榻造形和它在〔徘徊〕那景中所見一
樣；壺門的裝飾也比遼寧本華麗。但是，在這裡，畫家又對山水母題作了一些修改：比
如，最右下方的柳樹根部，在遼寧本中有兩個小石頭，在北京甲本中完全省略。而位在曹
植左上方的蠟燭與侍者之間，在遼寧本中原本無物，但在此處，卻多畫了一棵銀杏樹。
這些樹由於根部沒有小石伴隨，因此看起來很突兀，有如舞臺上的道具般缺乏重量感。

　　在〔東歸〕一景中，北京甲本在山水、車輛、和人物等方面都與遼寧本有些差異
（插圖 6-14）。先從山水的表現說起。在北京甲本中，最右方的一棵大銀杏樹下，有
兩堆小圓坵，它們斜向一側，顯得沒有量感。但在遼寧本中，它們卻顯得相當紮實。
還有，在北京甲本最左下方的銀杏樹造形並不對稱：它的樹幹在中間部分忽然歪向右
側，而兩層樹葉也因而伸向右方。但在遼寧本中的那棵銀杏卻是生長挺直，造形對稱，

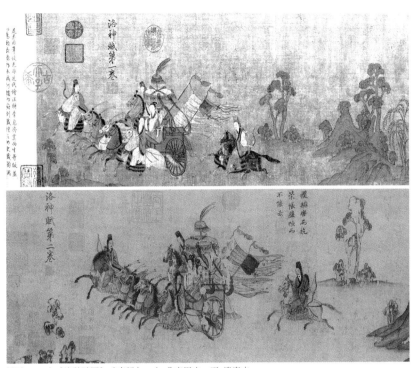

插圖 6-14 ｜《洛神賦圖》〔東歸〕　上：北京甲本　下：遼寧本

枝葉均勻地向不同的方向伸披出去。

　　更進一步來看，北京甲本中的車輛在結構上出現兩個不一致的現象：首先是那從車篷上垂下的長飄帶。在遼寧本中有四條；但在北京甲本中只剩下近處的兩條，而遠處的兩條則完全省略；並且這兩條的頂端也未如遼寧本中所見般，與篷頂的短帶密切接合。再說，篷頂上本應壓在右邊那條長飄帶上的珠釘在此也不見了，使得整個篷頂剩下了五顆珠釘。這種種不合理的結構不但異於遼寧本，也異於它本身在〔離去〕一景中所見的洛神車駕（圖版 6-1：4-2B）。其次是北京甲本的車檻，看起來似乎是用一塊素面的弧形木板作成的。但在遼寧本中，它卻分成五格木板，且表現出繁複的木作。在北京甲本的這個收場中，坐在車中的曹植頭戴一頂造形怪異的帽子，它不但不同於同卷中所見的任何帽子，而且與遼寧本中所見也完全不相同。北京甲本像這樣，在圖像上呈現種種前後不一致的情形時常出現。這主要的原因是由於臨摹者偏離了他所依據的範本，又不了解原來圖像的結構而產生的誤解所致。

二、北京甲本在圖像細節方面的內在矛盾

　　在北京甲本《洛神賦圖》中，常見主要人物的圖像前後不一致。其中最明顯的例子便是曹植的服飾。它在卷中每一次出現的服飾都小有不同；而其中沒有一次是完全

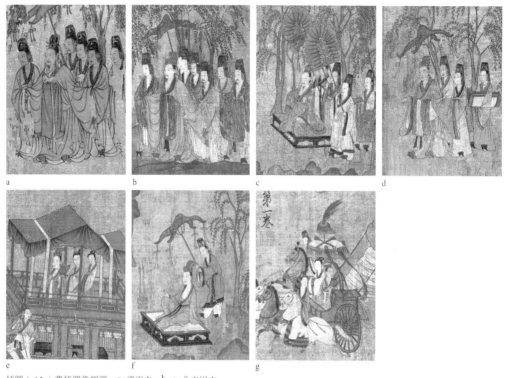

插圖 6-15 │ 曹植圖像細節　a:遼寧本　b-g:北京甲本

符合遼寧本中所見（插圖6-15）。正如在第二章中已經說明的，遼寧本中所見曹植每
一次出現時的服飾都是一致的，包括頭戴「梁冠」，內著「曲領」，外罩「V」形領
寬袍，腰繫「蔽膝」，外加「紳」及長帶，足登「笏頭」履（插圖6-15a）。但是在
北京甲本中，曹植每次出現時的圖像，都不是這樣一套完整的服飾，而是各有小異。
比如，在〔驚艷〕一景中，他首次出現。那時他便未著「曲領」，而頭上的「梁冠」
也太大，且在蔽膝外面的「紳」看起來卻又顯得太小（插圖6-15b）。在〔徬徨〕一
景中，他第二次出現，看著洛神徙倚徬徨不忍離去。此時他的髮型成為高髻，取代了
「梁冠」；而雖然這次他內著「曲領」，但是「蔽膝」及長帶和鞋子卻都不見了（插
圖6-15c）。在〔離去〕一景中，他第三次出現，目送洛神車駕遠離時，他再戴上「梁
冠」，但「曲領」卻又不見了；並且在他的寬袍和「蔽膝」之間又多了一塊布；還有，
他腳上所穿的卻和侍者一般，成為「高齒履」（插圖6-15d）。於〔泛舟〕一景中，
他第四次出現。雖然這次他所穿戴的差不多像第一次出現時的樣子，不過，他的「V」
形袍領太鬆，因此，看起來有如「曲領」（插圖6-15e）。在〔夜坐〕一景中，他第
五次出現。這時他的「蔽膝」、及外面的「紳」、和鞋子都省略了（插圖6-15f）。到
了最後一景〔東歸〕，他第六次出現時，則「曲領」不見了，而且最奇怪的是，他頭
上所戴的已變成一頂扁平帽（插圖6-15g）。

　　至於洛神每一次出現時，所穿戴的美麗服飾，在遼寧本中所見相當一致。（插圖 6-16）包括「雙鬟」髮型，上衣外面再罩一件多襞褶的「半臂」，百褶長裙，外面再繫「蔽膝」，以及許多飄帶，如見於〔徬徨〕一景中（插圖 6-16a）。但是，在北京甲本中，洛神的服飾，前後所見都不一致。她的圖像一直在改變。比如，她在〔驚艷〕中第一次出現，即與曹植邂逅時，髮上缺了飾帶；也未穿上「半臂」（插圖 6-16b）。她頭髮上的飄帶只見於「彩旄桂旗」與「採芝湍瀨」二處（插圖 6-16c）而不見於其他場合。至於她一貫的「雙鬟」髮型，在她乘雲車離去時卻變成了「單鬟」（插圖 6-16d）。

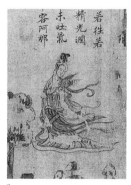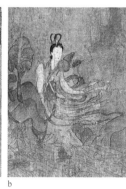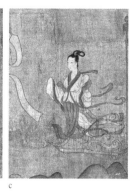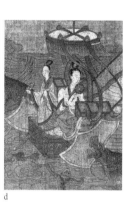

插圖 6-16｜洛神圖像細節　　a：遼寧本　　b-d：北京甲本

　　以上曹植與洛神服飾上種種前後不一致的情形，可能是臨摹者對六世紀範本的理解錯誤所致，或是他所摹的本子已有這些失誤，而他依樣臨摹的結果。問題是，到底這件臨本是什麼時候、由誰臨成的？個人根據此卷人物畫在風格上顯露了與北宋李公麟、喬仲常、和李唐等人畫風的關連性，而推斷他可能是在北京末年，由當時的某一位院畫家臨摹而成的。以下試申此論。

三、北京甲本《洛神賦圖》的斷代問題

　　要為一件摹本斷代，除了探究它的風格來源之外，另需就該作品的繪畫母題仔細觀察，尋找出它的時間下限。北京甲本《洛神賦圖》卷上並無賦文，因此，要檢驗的主要對象便是它的人物畫風、時代背景、和美學概念。以下本文便從這幾方面來探討這個問題。

（一）人物畫風格

　　北京甲本《洛神賦圖》的人物畫風格與遼寧本所見並不相同。在描繪人物的臉部和身體方面，兩卷各有自己的風格傳統。以曹植臉部的畫法為例（插圖 6-17）。遼寧

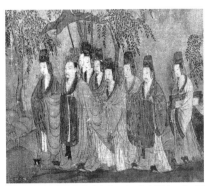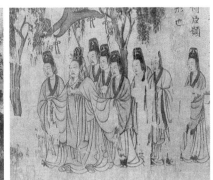

插圖 6-17｜曹植與侍者人物　　左：北京甲本　　右：遼寧本

本的畫法反映了六世紀的表現技法，這一點已在第二章中討論過。在遼寧本中，曹植的頭部呈圓柱形，畫家以極細的輪廓線順著額頭、眉毛、眼睛等外緣的高低而起伏，如此，精細地勾畫出他四分之三側面的形象。他的眼睛、鼻子、耳朵、和嘴巴很勻稱地被安排在臉部的左邊，佔了臉部全體四分之三的面積，留下右邊的四分之一為空白。這樣的佈局使得整個臉部產生了立體感。精緻的筆法統攝了這些描繪：在每張臉上，只見眼睛、眉毛的造形都微微向兩邊舒展開來，而在末端呈現一點上揚的弧度。鼻子微呈勾狀，止於嘴巴上方，鼻寬與口寬一致。嘴巴四周又特別以輕輕的筆觸，畫出疏疏的髭、髯、以及腮邊的鬍鬚。雖然這些鬚髯和鬍子相當稀疏，但它們的功能就在於加強他臉部下方的重量，以便在視覺上與他頭上沉重的髮型與冠飾相平衡。

　　與他圓圓的臉部相呼應的是他胖胖的軀體。他寬袍上重複起伏的線條十分適切地暗示了他身軀的立體感。每一根線條的本身呈現出不同的寬度，那是畫家運筆起伏變化的結果。最明顯的例子出現在他衣袖上那些「U」形的線條。每一線條的起筆都從上面開始，極為尖細；然後當它彎成弧形到底部時便越來越粗；最後再往上走時，再度變為尖細。由這種起伏的筆法所造就的弧形線條不但表現出衣服上的襞褶和陰影，而且也顯示了絹布的重量感。這些線條有如在雕像上雕鑿出高緣帶一般，對人體的表現造成了立體的效果。以這樣的筆法所作出的線條，不但具有描寫性，同時也具有裝飾性。為了表現曹植圓渾的身軀，畫家又利用錯覺的方法處理他衣袍上的襞褶，利用那些複雜的線條分佈來表現衣服之內他身體的壯碩感。為達到這個目的，畫家在他衣袍的左邊，畫出密集的襞褶和裝飾物，這有如施加陰影，使圓柱形呈現出側面的厚度感；同時，在右邊畫出較少且寬疏的襞褶，使這圓柱狀的軀體呈現受光面的效果。這種人體的表現法令人想起了六朝人物畫，例見北齊婁叡墓壁畫（圖版 6-5）。

　　但是，在北京甲本中，人物的描繪便缺乏這種三度空間的表現。此處用以勾描曹植臉部的線條和它所造成的效果，比起遼寧本來顯得簡單許多。例如，曹植那長方形

的臉部呈現四分之三側面狀，是以極細的「鐵線描」勾畫出來的。他的臉部幾無表情，這有一部分原因是由於畫家淡於表現他的情緒，以及將他五官過於平均分佈的緣故。他的眼睛和眉毛微向兩邊上揚，而他的鼻寬大過於口寬；他的腮邊鬍鬚完全省略，因此使他的整張臉看起來太輕，而在視覺上難以與頭上高聳而繁複的冠帽相抗衡。同樣的線描法也用來描繪身體。每一條描畫衣袍的線條自始至終都一樣尖細，缺乏內在的粗細變化。因此，重複使用這種線條所描畫出來的衣服褶襇只是表面紋樣，而未呈現出重量感。也正因為如此，所以曹植的衣袍並無量感，而只呈現許多裝飾性的直紋；他在衣服內的身軀雖顯得壯碩，但卻缺乏立體感。這樣的用筆和表現手法，令人想起了傳為李唐所作的《晉文公復國圖》（圖版 5-14），它所依據的是李公麟詮釋顧愷之的人物畫風。。

插圖 6-18 ｜洛神圖像　左：北京甲本　右：遼寧本

同樣的表現法也運用在洛神身上，例見於她在〔嬉戲〕一景中「採湍瀨之玄芝」的形像（插圖 6-18）。在遼寧本中，洛神的頭型為長圓柱狀，是以精細而連續的輪廓線勾畫而成的。畫家此處畫臉的方法正如畫曹植的圖像一般：洛神的眉毛和她的眼睛平行，兩者都以輕微的弧度向臉的兩側舒展上揚；她的鼻子修長，在底部微勾，鼻頭寬度和下面的口寬一致。為了要創造出臉部的立體感，畫家同樣地將她的五官安置在臉龐右側四分之三的部位，而讓左側四分之一的地方完全空白，那兒除了見到她鬢髮繞耳之外，別無他物。如此精緻的描繪，使得這幅肖像不僅表現出洛神迷人的魅力，更表現了她纖柔、優雅、和敏感的特質。她正彎腰採芝，因此身體呈現出一個彎曲的弧形，而她衣服上許多褶襇和飄帶也呈現了弧形動勢；如此更強化了她姿態的柔美。

相反的，北京甲本中的洛神給觀者的印象卻完全不同。相較之下，她的臉部表情複雜，身體姿態僵硬。她具有一張橢圓形的臉，額寬而下頷呈「U」字形；她的眉毛的末端微微下垂，但眼睛卻斜斜地向上延伸，以至於在尾端便和眉毛相交叉；她的鼻頭較寬大，而嘴巴在比例上顯得太小。至於在遼寧本中見到的繞耳鬢髮，在此則完全省略。雖然她的臉龐比起遼寧本中所見要大，但由於五官的分佈太過平均，因此，整體看起來顯得平板而缺乏立體感。由於這種種造形上的問題，和五官大小的不成比例所造成的緊張感，使得洛神的表情顯得複雜和缺乏吸引力。此外，她的站姿也太過於僵

插圖6-19｜喬仲常《後赤壁賦圖》蘇軾夫人

直，而未能表現出任何柔軟度和優雅的感覺。比如，她站在水中採芝的姿態看起來過於僵硬；而用來描寫她衣袍上那些襞褶的線條也太過銳利。這類筆法重複使用的結果，既未表現出衣服本身的重量感，也未表現出衣服內部軀體的立體感。北京甲本洛神的人物畫法，特別是臉部的造形令人想起了喬仲常在《後赤壁賦圖》中蘇軾妻子的造形（插圖6-19），和在河南白沙出土的宋墓壁畫（1099年，圖版6-2），以及同時期的版畫《隨朝四美圖》（圖版6-3）。這些繪畫就風格上而言，都與傳李公麟的《孝經圖》（圖版6-4）相關。

總之，遼寧本和北京本《洛神賦圖》在人物畫風格方面的不同提示了兩種不同的傳統：遼寧本人物畫所見的那種圓柱狀人體造形，在風格上可追溯到六世紀的人物畫法，例見於北齊（550~577）婁叡墓壁畫（圖版6-5）。而那種起伏轉折的運筆法則源自唐代（618~907）吳道子（約活動於710~760）的詮釋，再為馬和之（1131進士；約卒於1190）所繼承，並流行於南宋宮廷之中，例見於傳馬和之所畫的許多《毛詩圖》中（插圖6-20）。相反的，北京甲本的人物畫呈現了修長的人體造形和精細的鐵線描法。這種特質顯露了它與顧愷之春蠶吐絲描傳統的關係。顧愷之的春蠶吐絲描傳統後來經過李公麟的詮釋而演變成尖細銳利的書法式線描。[6]這種線描法又被喬仲常、和李唐等畫家所承續。因此，更精確地說，這卷北京甲本《洛神賦圖》所作成的時間應是在北宋末年。它反映了北宋文人對顧愷之傳統的重新肯定與詮釋。

圖版6-2｜
無名氏《仕女》
1099年 壁畫
河南 白沙宋墓出土

圖版 6-3 |
無名氏《隨朝四美圖》
約 12 世紀
紙本墨印版畫
莫斯科 冬宮美術館

圖版 6-4 | 李公麟（1049-1106）《孝經圖》
局部 約 1086 年 手卷
紙本淡設色 紐約 大都會美術館

圖版 6-5 |《門衛像》局部
570 年 甬道西壁壁畫
山西 太原 婁叡墓

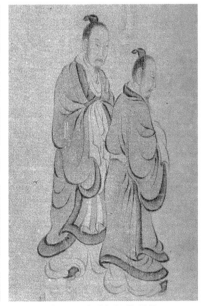

插圖 6-20 | 傳馬和之《豳風圖》局部
北京 故宮博物院

（二）北宋末年顧愷之傳統的復興與文化背景

正如班宗華（Richard Barnhart）所指出的，十一世紀末年顧愷之風格的重新受到重視，主要是因為李公麟和他的追隨者共同提倡的結果。他們之所以喜好這樣的風格，實在是當時文人對那之前所流行的唐代貴族品味的反彈。在那時，代表唐代貴族品味的作品除了吳道子以外，還有他的後繼者，包括北宋院畫家高文進（約活動於934~975）、和武宗元（約1050卒）。[7]但是，在此之外，還有純粹屬於歷史方面的因素。那便是北宋宮廷在併吞了後蜀（934~965）和南唐（937~975）之後直接承繼了唐代的文化。這兩個小國地處長江之南，遠離北方長年的征戰，國祚雖然短暫，但卻享受了和平和繁榮。受惠於經濟繁榮，它們得以在唐代文化典型的基礎之上發展出自己的文化特色，特別是在藝術方面。在成都，蜀主孟昶（919生；934~965在位）設立了宮廷畫院；它的組織層次分明，畫家包括黃筌（903~968）和高文進等人。[8]在南京，南唐中主（916生；943~961在位）和後主（937~978；961~975在位），本身便是當時著名的詞人。[9]南唐二主對藝術的熱衷使他們推動了書法刻帖的計劃，此舉當有效提升書法教育。[10]二主又贊助畫家，包括董源（962卒）、徐熙（975前卒），及巨然（約活動於960~980）。當後蜀和南唐亡國後，依史書所載，許多的藝術珍品便被掠奪到當時趙匡胤（927生；960~976在位）所建的北宋都城汴京。藝術家和工匠也一樣，都被遷移到這北宋的新國都。

在宋太宗趙光義（939生；976~997在位）從其兄趙匡胤手中奪取政權後，大力

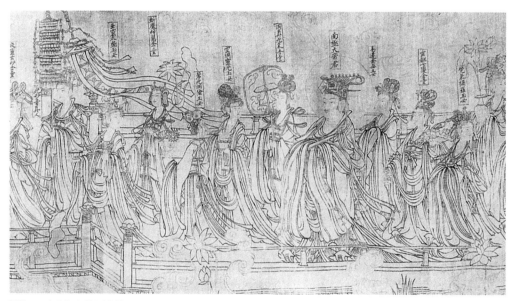

圖版 6-6 | 武宗元《朝元仙仗圖》局部 約 11 世紀 手卷 絹本墨畫 前紐約王季遷收藏

支持藝術活動,因此北宋藝術建設有了明顯的進展。大約在雍熙四年（987）左右,宋太宗在汴京設立了畫院,它的制度乃仿效後蜀在成都所設立的畫院。₁₁又,在淳化三年（992）,太宗又命後蜀舊臣王著（約活動於十世紀後半期～十一世紀初）主導《淳化閣帖》的刻印。該帖收集古代書法範本,以木板刻製拓印。₁₂但這兩項工作的成效都有欠理想,因為畫院畫家的風格多囿於吳道子傳統,代表人物為高文進和武宗元,例見《朝元仙仗圖》（圖版6-6）。₁₃而《淳化閣帖》所摹刻的只有少數古代書家的書蹟,而且多半的作品都是經過王著自己詮釋過的王羲之書風。₁₄這些藝術品反映的不過是唐代貴族品味僵化的模式;那種模式令北宋中晚期的士大夫藝術家們反感,因而激發他們去發展且倡導自己的美學觀。

北宋中晚期的士大夫藝術家致力於復古運動,他們捨唐代而取六朝藝術家作為他們的典範。他們的美學觀特色是尊崇知識性更甚於感官性。他們揚棄了晚唐藝術的華麗、裝飾、和追求感官刺激的品味,轉而欣賞六朝藝術的平淡、自然、和飄逸的精神,也因而紛紛師法各自心儀的六朝藝術家的風格。舉例而言,梅堯臣（1002~1060）因取法東漢末年「建安七子」的詩風,所以他的五言詩也以措辭簡明而著名。₁₅蘇軾推崇陶潛（365~427）詩作中平淡自然的趣味;同時他也師法王僧虔（426~485）書法中那種不講求結字對稱的自在風格。米芾崇尚魏（220~265）晉（265~420）書法,並師法王獻之的書風。₁₆黃伯思（1079~1118）則推崇鍾繇（151~230）書法古拙的趣味。而李公麟的書法便是學鍾繇的風格,例見他在《孝經圖》上的識文。至於《孝經圖》的畫風則是李公麟以書法入畫、重新詮釋顧愷之傳統的結果。₁₇

個人認為,這種在藝術上對六朝美學價值的重新肯定,並不是單獨發生的現象,而是當時在文化上倡行「古文運動」的副產品。「古文運動」是以歐陽修（1007~1072）和他的門生蘇軾等人為首的北宋知識份子對當時文化的省思而倡導的文學運動。它的目標是要以中晚唐（約755~907）以前的文學為典範。此運動盛行於十一世紀的後半期。引發這種文化運動的原因是由於當時士大夫企求各種方法,以拯救政治上種種危機的結果。那些危機反映在北宋對抗遼（907~1125）、金（1115~1234）戰役上連連失利的事實上。₁₈為了使國家富強,一些有責任感的北宋士大夫覺得必要在政治上革新。但是他們對於該如何改革的意見並不一致。來自南方和北方的政治家因為不同的政治見解而形成不同的陣營 -- 新黨和舊黨。彼此間展開了激烈的政治鬥爭;兩方面都各有勝負。南方政治家從事了兩次原來充滿理想色彩和激烈式的政治改革;但是兩次都被保守的北方敵對政治家打敗。其中一次為「慶曆

變法」（1041~1048），主導者為范仲淹（989~1052），韓琦（1008~1075），和
歐陽修。但這次變法很快就被反對者呂夷簡（978~1043）推翻。第二次為「熙寧變
法」（1068~1077），領導者為王安石（1021~1086）。這次變法很快便被以司馬光
（1019~1086）為首的敵對保守勢力所擊潰。[19]

綜合而論，南方政治家比北方政治家較為多才多藝，因此在藝術方面的成就也較
高。他們以六朝藝術典範為基礎，在藝術批評和理論方面建立了自己一套文人的理論
標準，[20]並且，如前面說過的，各自選取自己欣賞的六朝藝術家的風格作為典範。他
們之所以如此作，依個人的看法，應該也受到了地方認同感的影響，因為他們本身和
六朝藝術家都同樣出身於長江中、下游地區的緣故。這些十一世紀來自南方的藝術家
從過去藝術家的成就中尋找靈感，並且能夠從所熟悉的藝術傳統中擷取文化養分，以
對抗那些出身北方的政敵。後者多半專長於經學與史學，並且在學術工作和儒家經典
的研究上極有成就。[21]

從這樣的文化脈絡上來看，顧愷之的風格在北宋初年時，雖一度被吳道子的傳統

圖版 6-7 ｜李公麟《五馬圖》局部特寫
　　　　　約 1086 年
　　　　　手卷 紙本墨畫
　　　　　日本 私人收藏

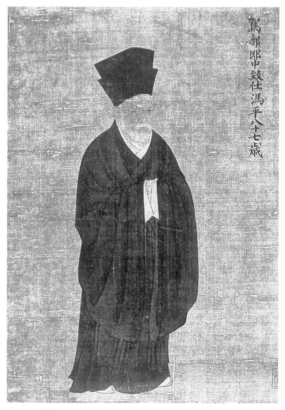

圖版 6-8 ｜無名氏《馮平像》
　　　　　約 1030 年
　　　　　冊 絹本設色
　　　　　紐海芬 耶魯大學美術館

所凌駕，但到此時，卻又經由李公麟的詮釋而重新獲得新生。李公麟詮釋顧愷之的特色，在於使用白描、和以書法運筆作畫，最好的例子便是他的《五馬圖》（圖版6-7）。在該圖中，他以書法筆法去描繪人物簡單而古樸的形象，特點是：筆法俐落；線條的起筆和收筆銳利，顯出勾挑之狀；線條轉折處呈現方折的銳角。與顧愷之在《女史箴圖》上所見的那種柔曲細勁的「春蠶吐絲」線條相較，李公麟的筆法就實質上而言，較為勁利。他也以此建構了自己創新的面貌，而非只是臨摹顧愷之的筆法。更確實地說，李公麟從顧愷之學到的是那種古樸而單純的美學精神，而非造形上的因襲。李公麟以那種簡單而控制得宜的書法用筆，來表現顧愷之風格的模式，後來便成為他個人獨特的藝術標誌，而與吳道子和閻立本的風格特色呈現明顯的對比。在李公麟之前，吳道子那種筆蹤具有粗細變化的「蘭葉描」，和閻立本那種均勻穩定的「鐵線描」，一直主導了北宋早期的人物畫，例見於武宗元的《朝元仙杖圖》（圖版6-6），和無名氏的《睢陽五老圖》（約作於1030左右）[22]（圖版6-8）。

　　李公麟的筆法對他同時期、和以後的文人畫家、以及宮廷畫家都產生了極大的影響。在文人畫家中，他的表弟喬仲常便刻意引用這種筆法去作《後赤壁賦圖》（詳見第四章中所述）。至於宮廷畫家中，則宋徽宗、李唐、和南宋院畫家，包括劉松年（約活動於1174~1224後）、馬遠（活動於1190~1264）、夏珪（活動於1190~1264）、閻

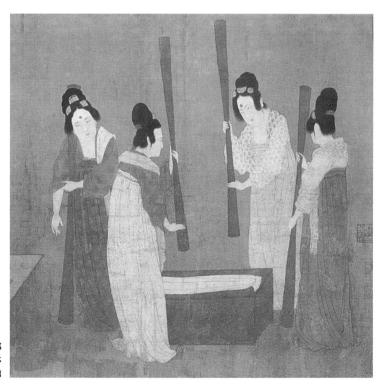

圖版6-9 │
宋徽宗《摹張萱搗練圖》局部
約12世紀早期 手卷 絹本
設色 波士頓 波士頓美術館

圖版 6-10 ｜傳李唐《採薇圖》局部 手卷 絹本設色 北京 故宮博物院

插圖 6-21 ｜傳李唐《晉文公復國圖》〈及楚・秦伯納女〉一景局部

次予、及閻次平（都約活動於 1164~1181）等人都無可避免地，多少受到李公麟這種特殊風格的影響。比如，傳宋徽宗的《摹張萱搗練圖》[23]（圖版 6-9）中用筆勁挺尖細，且在起筆和收筆時常出現銳利的勾挑，在轉折處多呈銳角等特色，都來自李公麟的影響。類似的筆法特色又見於傳李唐的《伯夷叔齊採薇圖》（圖版 6-10），和《晉文公復國圖》（插圖 6-21）上。[24] 而在北京甲本《洛神賦圖》上所見的人物畫法，也正是這樣的筆法特色。因此，根據這種風格上的觀察，可以推斷這卷畫摹成的年代應屬於北宋末年。

（三）北宋末年詩畫換位的美學觀念

個人認為，北京甲本之所以可能作成於北宋末年的另外一個依據，是因畫中故意不錄賦文的特殊處理方式透露了當時新興的美學觀。由於這件圖卷本是依賦文而作，它的原構圖上應該像遼寧本一般錄有賦文，但在這裡卻故意完全省略了賦文的書寫，那表示這卷畫可能是依從了當時新興的美學潮流所致。北京甲本《洛神賦圖》上之省略書寫賦文不可能單純是因為隨便忽略，也不是因為藝術家缺乏書法的能力所致。事實上，它很可能顯示了一個很重要的美學取向。在此處，藝術家企圖只以圖畫來表現賦文所描述的故事內容。這樣的企圖應該是學自北宋末年士大夫藝術家的概念。當時，以蘇軾為中心的士大夫藝術家提出了詩、畫同質與彼此之間可以互相轉換的重要議題，也就是「詩中有畫，畫中有詩」的新美學觀。蘇軾曾讚美王維（699~759）說：「味摩詰之詩，詩中有畫；觀摩詰之畫，畫中有詩」。他認為王維具有非凡的能力，能將詩與畫互換：也就是說王維能在作品中表現出「詩中有畫，畫中有詩」的氣氛。25蘇軾也因為如此而貶低吳道子，因為吳未能在畫中表現出詩意。26

就像李公麟一般，蘇軾的美學觀影響層面既強且廣。它甚至穿越了社會藩籬，從文人士大夫範圍直到當時的院畫家和宮廷，如郭熙（約1001~1090），及宋徽宗。郭熙與蘇軾、蘇轍（1039~1112）兩兄弟互有來往；可能因為這樣的關係，郭熙得以注意到這個新的美學觀念。27比如郭熙在他的《林泉高致》中，特別寫了〈畫意〉一篇，選擇許多可以作為山水畫主題的詩句。28至於宋徽宗本人，他可能不喜歡郭熙的山水畫，29但是他卻同樣對以詩入畫的概念產生興趣。他並以古人詩句為題，考取畫學生。30對於徽宗而言，具有詩意的繪畫並不只是在畫上題詩，或是以圖畫表現詩句的內容而已；而應是畫中能以想像力表現出文句中所具有的詩的意境，那才是成功的作品。正如鄧椿（約1109~1183）在他的《畫繼》（約1167）中所載，多數被徽宗接受的畫學生所作以詩句為題的繪畫，多只以圖畫表現而未附文字。31換句話說，就徽宗的觀點而言，一件能夠有效轉譯詩句涵意的繪畫作品必需僅憑圖畫本身的表現能力，而無需再附加上文字來提醒。32我們或許可以如此推測：宋徽宗心懷那樣的美學概念，囑命某一院畫家在臨摹六朝祖本《洛神賦圖》時，略去賦文，僅取圖畫，以順應他以圖譯詩的新美學觀；而當時所臨摹出來的便是現在的北京甲本《洛神賦圖》。但可惜的是，《宣和畫譜》中並未列出任何收藏《洛神賦圖》的祖本或摹本的資料。那便剩下一種可能的情形：北京甲本《洛神賦圖》的臨摹之事發生在《宣和畫譜》編成（約1120年）之後，而完成於金人入侵汴京（1127）之前。那時國勢垂危，徽宗自顧不暇，已無閑情玩賞古物，自然也就未及在卷上加蓋任何自己的收藏印記了。

四、北京甲本《洛神賦圖》的收藏史

　　北京甲本《洛神賦圖》在十八世紀之前的收藏史並不清楚。雖然從南宋以降到十六世紀之間的書畫鑑賞著錄中，有許多地方提到了顧愷之的《洛神賦圖》，但其中未見任何一件足以確定是指北京甲本而言。[33] 而且，在這卷上所見乾隆時期（1736~1795）以前的多數收藏印及題跋多為偽作。[34] 它在卷尾附有趙孟頫（1254~1322）、李衎（1245~1320）、虞集（1272~1348）、沈度（1357~1434）、和吳寬（1435~1504）等五人的跋；但其中無一為真。[35] 而其中最明顯的偽作便是傳為虞集的詩：

　　　凌波微步韈生塵，誰見當時窈窕身？能賦已輸曹子建，善圖惟數錫山人。

　　這首詩很顯然地，是抄襲了倪瓚（1301~1374）在明太祖洪武元年（1368）所題衛九鼎（約 1300~1370 間）的《洛神圖》（圖版 7-11，臺北國立故宮博物院藏）：

　　　凌波微步襪生塵，誰見當時窈窕身？能賦已輸曹子建，善圖惟數衛山人。[36]

　　乾隆六年（1741），此卷作品進入了乾隆皇帝的收藏。乾隆皇帝對此卷繪畫印象深刻，因此寫了一則五言詩並題識，裱於卷首（見彩圖 2，圖版 6-1 引首部分）[37]。之後他又得到遼寧本。乾隆五十一年（1786），當他觀看遼寧本時，便在遼寧本卷末標上「《洛神賦》第二卷」（見彩圖 1，圖版 2-1）；而在北京甲本的卷末標上「《洛神賦》第一卷」，且鈐上「古稀天子」印記，以作區別（見彩圖 2，圖版 6-1 卷尾）。[38] 後來，他的繼任者仁宗嘉慶皇帝（1760 生；1796~1820 在位）、和清遜帝溥儀（1906~1967；1908~1911 在位），都分別在此卷上鈐蓋了收藏印：「嘉慶御覽之寶」、「敲詩月下周還久」、和「宣統御覽之寶」等。[39] 本卷今藏北京故宮博物院。

五、與北京甲本《洛神賦圖》相關的摹本

　　正如以上所論，遼寧本和北京甲本的《洛神賦圖》都是宋代畫家在十二世紀初年到中期之間直接、或間接依據六朝的祖本所作的第一代臨摹本。值得注意的是，後來它們本身又成為範本，作為十三世紀及其後畫家臨摹的對象。因此而產生了一些第二代的再摹本和第三代的轉摹本。雖然這些再摹和轉摹本中的人物圖像、山水背景、和空間佈局的表現都經某種程度的調整，但仍明顯反映出上述的六朝類型。因此它們在藝術表現的類型上應該都歸屬於六朝模式。以下我們分別來看依據遼寧本和北京甲本而作成的第二代再摹本和第三代轉摹本的作品。

　　首先，依現存的作品來看，後代畫家直接、或間接根據這遼寧本和北京甲本的構圖與圖像而作成的再摹本和轉摹本《洛神賦圖》，至少有四件。

　　1、再摹本兩件，他們在構圖和圖像上較接近遼寧本與北京甲本。這包括弗利爾甲本和

臺北甲本：

　　（1）弗利爾美術館藏《顧愷之洛神賦圖》（以下簡稱弗利爾甲本，彩圖 3，圖版6-11）。本卷缺前、後段，而只保留了第三幕第二景〔徬徨〕的一部分到第五幕第二景〔夜坐〕的部分。從構圖和圖像兩方面來看，本卷主要依據北京甲本，但小部分也顯現了遼寧本的影響。據此，可以判斷它是摹自另一件中間本。而這中間本已混合了遼寧本和北京甲本的圖像特色。本卷作成的時間應在南宋時期，約十三世紀中期以後。

　　（2）臺北國立故宮博物院藏《顧愷之洛神賦圖》（以下簡稱臺北甲本，彩圖 4，圖版6-13）。此圖只表現第四幕第二景〔離去〕中洛神乘雲車離去、水禽翔而為衛的一段畫面，作成的時間可能是南宋時期，約十三世紀左右。

　　2、轉摹本兩件，它們在構圖和圖像上與遼寧本和北京甲本中所見，呈現較多修改處。這包括弗利爾乙本和臺北乙本：

　　（1）弗利爾美術館藏白描本《洛神賦圖》（以下簡稱弗利爾乙本，圖版6-14）。此圖全為白描，內容一如北京甲本，同樣也缺「或採明珠，或拾翠羽」一段，此外又缺最後曹植〔東歸〕的那一個場景，成畫的時間可能為明末，約在十六世紀左右。

　　（2）臺北國立故宮博物院藏丁觀鵬（約活動於 1726~1771）作《仿顧愷之洛神賦圖》（以下簡稱臺北乙本，彩圖 5，圖版6-17）。此圖在內容上和構圖上都依北京甲本臨摹而成，但在人物圖像、山水背景、及設色等方面，都加上了丁觀鵬自己的一些詮釋，反映了清初院畫受西方畫風影響的痕跡。此畫作成的時間是乾隆十九年（1754）。

　　以下分別來看這四件再摹本《洛神賦圖》的問題。

六、弗利爾甲本《洛神賦圖》的 斷代和收藏史

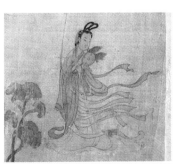
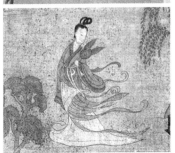

　　弗利爾甲本《洛神賦圖》（絹本設色，24.0×310.0公分，彩圖 3，圖版6-11）的構圖並不完整；它的前後殘缺，只餘下目前的四個半場景由右向左展現。這些場景從第三幕〈情變〉的第二景：〔徬徨〕的後半開始，到第五幕〈東歸〉的第二景：〔夜坐〕為止。弗利爾甲本各場景中所見，除了少數圖像上異於北京甲本之外，其餘就風格上而言，完全與北京甲本相似。先從在〔徬徨〕一景中洛神的造形來看（插圖 6-22）。在弗利爾甲本中，洛神頭梳「雙鬟」髮型，臉型修長，五官正似北京甲本般，眼睛向兩側微微上斜而於末尾

插圖 6-22 ｜洛神圖像
上：弗利爾甲本　下：北京甲本

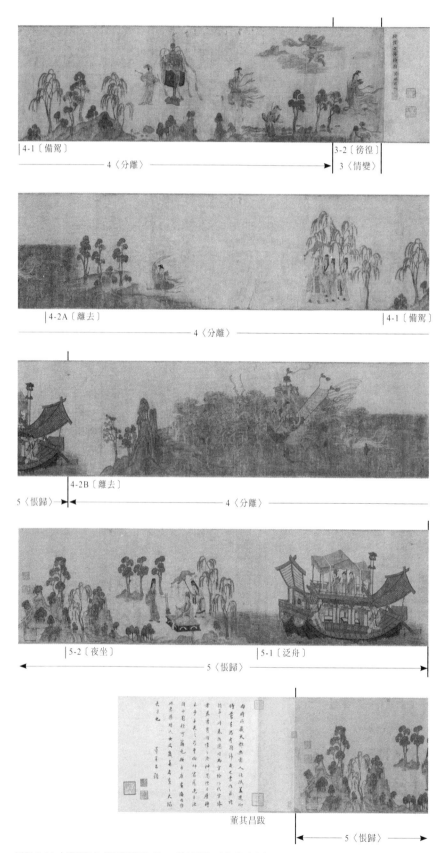

圖版 6-11 │ 傳顧愷之《洛神賦圖》約 13 世紀摹本 手卷 絹本設色
華盛頓特區 弗利爾美術館 （弗利爾甲本）〔情節示意圖〕

與下彎的眉毛相近，鼻寬而口小（圖版6-11：3-2）。她的身體修長，穿著「V」形領寬袍，在百褶裙外罩上「蔽膝」及裝飾著許多長飄帶。這種造形，除了「蔽膝」的長度太過誇張之外，與北京甲本所見幾乎完全相似。

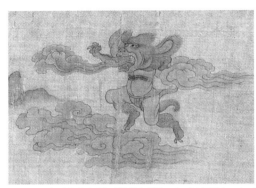

插圖6-23 ｜《洛神賦圖》〔備駕〕屏翳　左：弗利爾甲本　右：北京甲本

　　至於在第四幕第一景〔備駕〕中，弗利爾甲本顯現了與北京甲本更為明顯的相似性，甚至在失誤方面也一樣。比如，有一雙大耳朵的風神「屏翳」，它的左臂被省略了（插圖6-23）；且正在「清歌」的女媧，她的右足也同樣的不見了。而這兩個具有失誤的圖像正是直接取自北京甲本而來的。又，在第二景〔離去〕中，弗利爾甲本也同樣取法了北京甲本的圖像（見插圖6-36）。在弗利爾甲本中，曹植和侍從們被背後的兩棵柳樹間隔成為三組；這種人物結組法完全依據北京甲本。此外，阻隔在曹植與洛神之間，背上乘坐著一個女神的鳳凰，它的尾巴為一根長翮。這樣的造形完全來自北京甲本（插圖6-24）。還有，在洛神雲車遠上方有一條自天空俯降的龍，它只現前半身，後半身完全省略未畫。這種造形也是根據北京甲本的結果（插圖6-25）。

　　弗利爾甲本在第五幕第一景〔泛舟〕中，樓船的造形也與北京甲本相似。二者都同樣表現了以下五點的類似性：（1）在底層船艙最前面應是開放的窗口處，都變成一塊木板，上面出現了一幅山水畫；（2）船底都由五大塊木板造成；（3）船尾遮篷

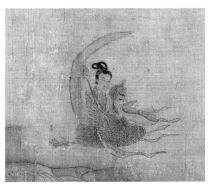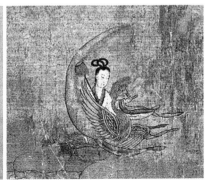

插圖6-24 ｜《洛神賦圖》〔離去〕鳳凰女神圖像　左：弗利爾甲本　右：北京甲本

插圖 6-25 ｜《洛神賦圖》〔離去〕洛神雲車上的降龍　左：弗利爾甲本　右：北京甲本

都由四根木柱支撐；（4）望塔都由兩根木柱支持；（5）船艙上層的布篷和下垂的飄帶都造形僵硬，毫無受風吹拂飄動狀態（插圖 6-26）。最後，在曹植〔夜坐〕（插圖 6-27）的場景中，弗利爾甲本也是根據北京甲本而作的。比如，在這二卷圖中都可見曹植坐匠的右前方，介於他的侍從和燃燒的蠟燭之間的地面上，多了一棵無根的銀杏樹。這棵樹的增添，其目的似乎是要在地面上形成一個明顯的圓圈形空間。

插圖 6-26 ｜《洛神賦圖》〔泛舟〕的樓船　左：弗利爾甲本　右：北京甲本

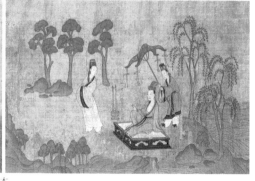

插圖 6-27 ｜《洛神賦圖》〔夜坐〕　左：弗利爾甲本　右：北京甲本

　　但是，值得特別注意的是，弗利爾甲本也有一些異於北京甲本而接近遼寧本的地方。首先看空間設計。弗利爾甲本比北京甲本展現了更多空曠之處。比如，在第四幕第一景〔備駕〕中的「馮夷擊鼓」，北京甲本在鼓架下方所出現的柳樹，在弗利爾甲本中則予以省略；因此，它看起來較接近於遼寧本（插圖 6-28）。又，在第二景〔離

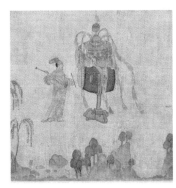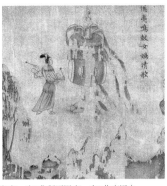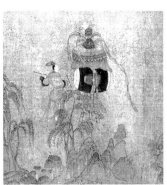

插圖 6-28 ｜《洛神賦圖》〔備駕〕　左：遼寧本　中：弗利爾甲本　右：北京甲本

去〕的畫面裡，北京甲本的曹植和乘鳳的女神之間只存在著窄狹的空白帶，但這空白處在弗利爾甲本中卻變得相當空闊；它似乎是為了準備書寫賦文而特地保留的，因此就設計上而言，較接近遼寧本的構圖（插圖 6-29）。這些相異處提示了弗利爾甲本並不是直接摹自北京甲本的事實。較可能的情況是，弗利爾甲本所摹的是一個中間本；而這個中間本結合了大部分北京甲本的特色以及小部分遼寧本的特點。

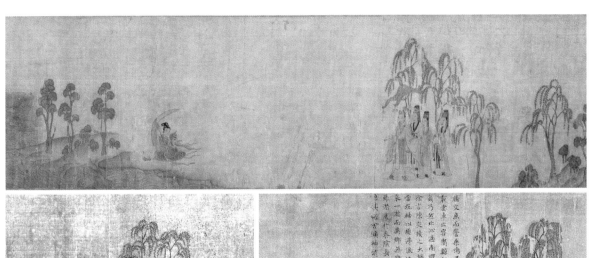

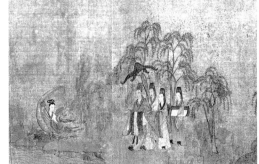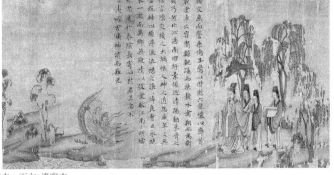

插圖 6-29 ｜《洛神賦圖》〔離去〕　上：弗利爾甲本　下左：北京甲本　下右：遼寧本

　　關於弗利爾甲本的作成年代，可以依據一個相當可靠的線索來判斷，那便是出現在船艙下層前面木框上的山水畫。這幅山水畫很明顯地展示了一角構圖（插圖 6-30）；它的風格與盛行於十三世紀的馬遠、夏珪傳統（圖版 6-12）相關。換句話說，弗利爾甲本《洛神賦圖》很可能是十三世紀時在杭州的南宋宮廷中，某個院畫家所摹作的。

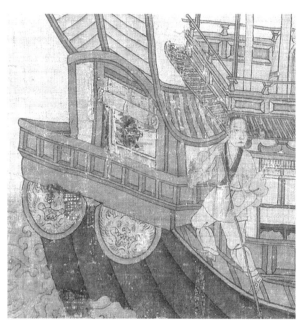

插圖 6-30｜《洛神賦圖》弗利爾甲本〔泛舟〕船艙下層特寫

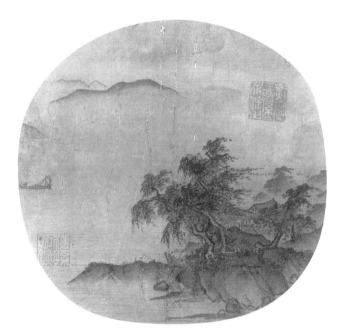

圖版 6-12｜夏珪（約活動於 1194-1224）《風雨歸舟》
無紀年 冊頁 波士頓 波士頓美術館

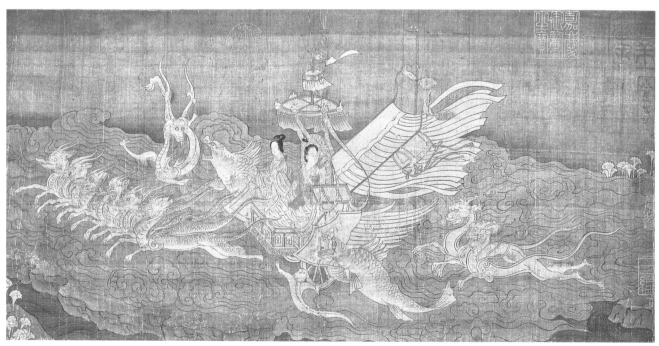

圖版 6-13｜傳顧愷之《洛神賦圖》約 13 世紀摹本 冊頁 絹本設色 臺北 國立故宮博物院（臺北甲本）

　　至於收藏史方面，弗利爾甲本在十六世紀之前的收藏經過情形不明。它在南宋時期的流傳情況也不清楚。雖然卷上有三方「宋」代收藏印：一方傳為宋徽宗的雙龍半印；另外二方都傳為李公麟的「隴西記」和「洗玉池」。但這三方印很可能都是後人加上去的。在元代和明初的著錄中也沒看過這幅畫的記載。到了十六世紀，這幅畫進入了董其昌(1555~1636)的收藏。根據董其昌在卷後的跋文，這幅作品原屬明代皇室收藏，後來賜給某位大臣，以代替他的薪俸(彩圖 3 卷尾「董其昌跋」)。董其昌之後，這卷畫先是轉入耿繼訓(約活動於十七世紀中期)之手，在卷後可見他的四方收藏印：「長宜子孫」、「宗家重貴」、「雲間刺史」、和「耿繼訓印」。在這之後，此畫進入了梁清標的收藏，他在畫上加上了籤題：「顧愷之《洛神圖》。蕉林珍玩」；他並在卷末左方鈐上四方收藏印：「河北棠村」、「蕉林」、「觀其大略」、和「蕉林玉立圖書」。到了十九世紀末年，此畫歸為端方(1861~1911)所有，直到清德宗光緒二十五年(1899)。[40] 後來，此畫流入北京琉璃場古物市場中，李葆恂(1859~1915)得以再次看到。[41] 在 1907~1910 年間這件作品流到日本前後，當時的中、日鑑賞家，包括楊守敬(1839~1914)，李葆恂、犬養毅(1855~1932)、野村金作(約活動於十九世紀末～二十世紀初)、小田切萬壽之助(1868~1934)、實相寺貞彥(活動於十九世紀末～二十世紀初)、和完顏景賢(1927 卒)都曾看過這卷作品，並在卷後題跋和鈐印。[42] 這卷畫可能就是在日本的時候，由福開森(John Ferguson, 1866~1945)購得，後來賣給美國底特律的工業鉅子弗利爾(Charles Lang Freer, 1854~1919)。而弗利爾在 1914 年便將它與其他的收藏品一起捐贈給華盛頓特區的弗利爾美術館，成為該館十分珍貴的藏品之一。

七、臺北甲本《洛神賦圖》的斷代

　　本圖為一開冊頁(25.5×52.4 公分)，只表現洛神乘雲車離去的一段畫面(彩圖 4，圖版 6-13)。它的圖像特色較接近遼寧本(圖版 2-1；4-2B)，特別是雲車右上方那條俯身而降的龍，同樣表現出它的後半身(這部分在北京甲本和弗利爾甲本中都省去不畫)。可是在本圖上的龍身多畫鱗，而畫雲的線條舒展的情況卻又與北京甲本(插圖 6-25)接近。因此可以推斷這幅畫所依據的應是一件北京甲本和遼寧本混合而成的中間本。但這中間本現在已經不存在了。因此難以詳知它的面貌。至於本畫原來可能是畫卷中的一段，經裁切而成為現今的冊頁形制。此畫作成的時間可能與弗利爾甲本的時代差不多，應該也是一件十三世紀的作品。從文獻資料得知，南宋時期有許多標為「洛神賦圖」的作品，如朱熹(1130~1200)、和劉克莊(1187~1269)便曾在他們的文集中提過。[43] 在他們所見的許多本中，可能包含了臺北故宮所藏的這一件作品。

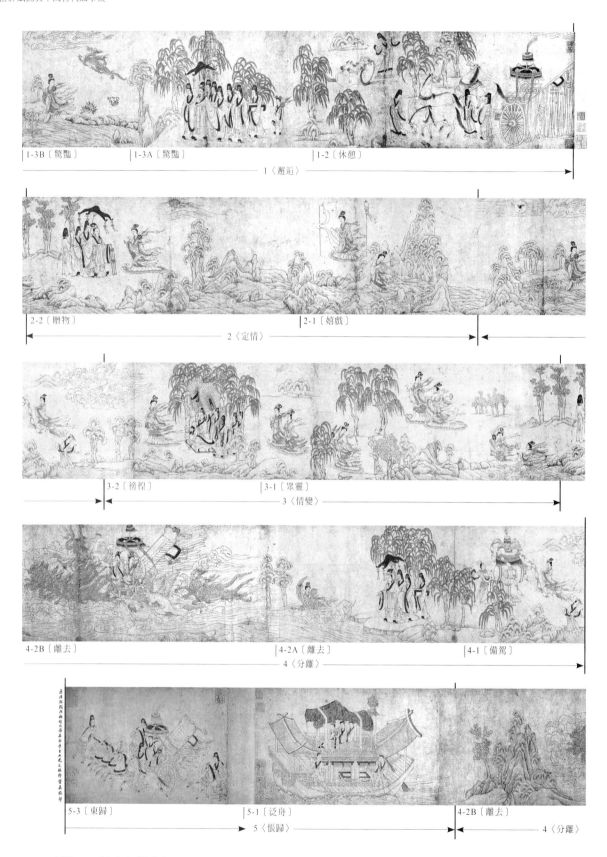

圖版 6-14｜無名氏《洛神賦圖》約 16 世紀摹本 手卷 紙本白描畫 華盛頓特區 弗利爾美術館（弗利爾乙本）〔情節示意圖〕

八、弗利爾乙本《洛神賦圖》的風格與斷代

至於弗利爾乙本（彩圖9，圖版6-14），也是現存唯一的紙本白描《洛神賦圖》。究竟它與上述三卷宋摹《洛神賦圖》有何關係？它的風格特色如何？以及它到底摹成於何時？這些問題仍有待釐清，截至目前為止只有少數學者曾對此圖加以探究。[44]因此，個人將在下文逐一探討。

弗利爾乙本（即白描本）《洛神賦圖》畫卷本身高 24.1 公分，長 493.7 公分，[45]如加上它前面的引首和卷後拖尾，則為 533.6 公分。[46]此卷內容也不完整。它欠缺了第一幕〈邂逅〉中的第一景：〔離京〕；和第三幕〈情變〉中的第一景：〔眾靈〕裡「或採明珠，或拾翠羽」的部分；以及第五幕〈悵歸〉中的第二景：〔夜坐〕；而它的第三景：〔東歸〕則畫在另外一段紙上，與本幅互相隔開，但同裱成一件畫卷。就構圖上和圖像上而言，這白描本基本上呈現了遼寧本和北京甲本的混合體。它在構圖上有許多方面都像北京甲本，比如：賦文全部略去不寫；人物及山水物像全都擠壓靠近；保留了北京甲本所有（而遼寧本所無）的「南湘二妃」和「漢濱游女」的畫面（插圖6-31）。但是，它也有異於北京甲本的地方，比如第五幕最後一景：〔東歸〕，可見於北京甲本，但在此卻畫在另紙上（插圖6-32）。另外，此卷在卷首除了如北京甲

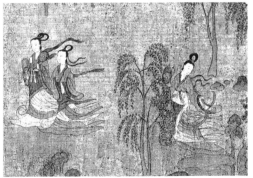

插圖 6-31｜《洛神賦圖》〔眾靈〕之南湘二妃與漢濱游女　左:弗利爾乙本　右:北京甲本

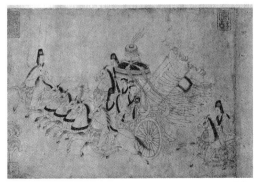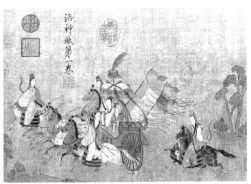

插圖 6-32｜《洛神賦圖》〔東歸〕　左:弗利爾乙本　右:北京甲本

本中一般，表現「秣駟乎芝田」（句18）之外，又多出現了兩匹馬，兩個馬夫，和一輛裝飾華麗的車子，顯然是描寫「悅駕乎蘅皋」（句17）的圖像（插圖6-33）。這部分的圖像應是依據北京甲本原構圖的一部分（但今已佚），而非白描本自己所添加的，因為類似的形象又見於北京乙本《唐人仿顧愷之洛神賦圖》（圖版7-1：1-2）的卷首處，可證北京甲本原構圖中可能有這一段，後來失佚了。由此可證，白描本中所保留的這部分反映了原構圖的一部分，而非自己添加上去的。

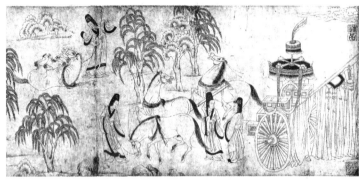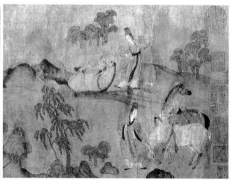

插圖 6-33 ｜ 《洛神賦圖》〔休憩〕　　左：弗利爾乙本　右：北京甲本

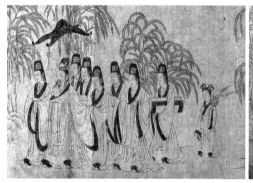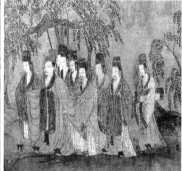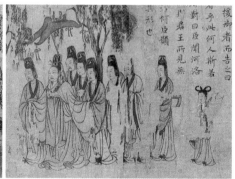

插圖 6-34 ｜ 《洛神賦圖》〔驚豔〕　　左：弗利爾乙本　中：北京甲本　右：遼寧本

　　然而，從圖像方面來看，白描本卻明確地承受了遼寧本與北京甲本的綜合影響。它接受遼寧本影響的地方有兩處，如在這裡的第一幕第三景：〔驚豔〕，表現曹植初見洛神的畫面中，曹植的隨從最右邊，有一髮型為雙鬟（原本應為雙髻）、手持羽扇的僮子，它明顯與遼寧本有關；因為這僮子只見於遼寧本而不見於北京甲本中（插圖6-34）。又如，在這裡的第四幕第二景，表現洛神乘雲車〔離去〕的畫面中，在雲車上方，由天而降來護衛的那條龍，它的後半身表現齊全有如遼寧本，而非北京甲本，因為這部分在北京甲本中是省略未畫的（插圖6-35）。

　　相對的，白描本也受到北京甲本的影響，如在這裡的第四幕中所見的女媧，也如北京甲本般被誤畫成一隻腳，而非如遼寧本中所見的雙腳齊全（插圖6-36）。在這些之外，本卷圖中至少在一個地方表現出明顯的錯誤。在第三幕第二景，表現曹植望著

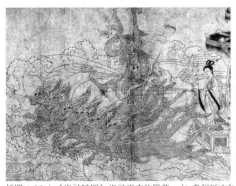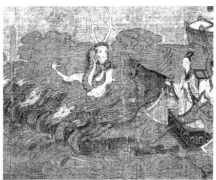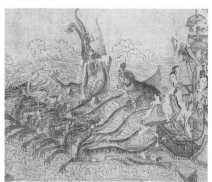

插圖 6-35 ｜《洛神賦圖》洛神雲車的降龍　　左：弗利爾乙本　　中：北京甲本　　右：遼寧本

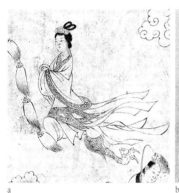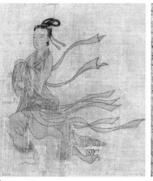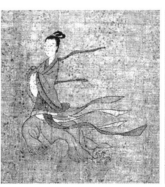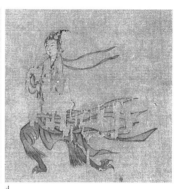

a　　　　　　　　　　b　　　　　　　　　　c　　　　　　　　　　d

插圖 6-36 ｜《洛神賦圖》女媧　　a：弗利爾乙本　　b：弗利爾甲本　　c：北京甲本　　d：遼寧本

洛神〔徘徊〕不忍離去的畫面中，放在曹植坐匜前面地上的是一對杯子，它們原本應如遼寧本中所見是一雙鞋子才對；而這雙鞋子在北京甲本中並沒畫出來（插圖 6-37）。由此可證在這部分的圖像上，白描本的摹者所依據的是遼寧本，不過由於他技術太差，所以未能精確地掌握原圖像的造形。在這種種之外，白描本還有兩個特異之處，首先便是它把所有的柳樹都畫成了葉片較長、姿態較僵直的楊樹。其次是，畫中人物的衣領或袍袖都加上了寬的黑邊（或滾上花邊），這些都未見於遼寧本、北京甲本、甚或任何其他各本中。依個人的看法，這種服飾的表現多見於明代中晚期約十六、十七世紀以後的人物畫中。

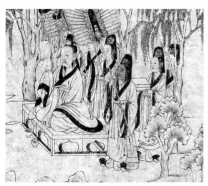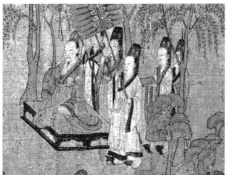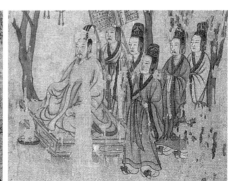

插圖 6-37 ｜《洛神賦圖》〔夜坐〕　　左：弗利爾乙本　　中：北京甲本　　右：遼寧本

以上白描本《洛神賦圖》上所見的這種種與遼寧本、和北京甲本在構圖上和圖像上的相似和差異，以及它本身所呈現的錯誤處，共同提示了以下的一些可能性。那便是：白描本是摹自另外一個中間本；而這中間已綜合了遼寧本和北京甲本的各種因子。那時的北京甲本更為完整，卷首還保有「悅駕乎蘅皋」的畫面，而這些畫面也被白描本畫家臨摹下來。但在臨摹的過程中，白描本的畫家也犯了錯誤，如將曹植坐匠前的一雙鞋子畫成一對杯子。而在白描本完成之後，它最後一幕的〔東歸〕一景的畫面，不知何故，卻被人從卷中移去（現在所見為他人所摹再補上）。整體而言，這卷白描本雖然也是臨摹本，但它仍可看作是繼北京甲本和遼寧本之後，相當忠實地保存了六朝模式的一卷《洛神賦圖》。

又如前所述，絹本設色的弗利爾甲本（圖版 6-11）也是臨摹自遼寧本（圖版 2-1）和北京甲本（圖版 6-1）的中間混合體，那麼這卷白描本是否便是摹自弗利爾甲本或它的根據本呢？答案卻是否定的。理由在於這卷白描本不論在圖像的佈列上、造形上、和筆法上，都呈現許多和弗利爾甲本相當不同的地方。先就畫幅上圖像佈列的方面而言，白描本（高 24.1 公分）和弗利爾甲本（高 24.0 公分）二者幾乎等高，構圖也相近，而且也都依北京甲本系統：卷上未錄賦文。照理來說，白描本如果是摹自弗利爾甲本，那麼它在某些和弗利爾甲本相同的畫面中，在同樣未錄賦文之處，也應保持同等的空白面積和疏朗的視覺效果。但事實上，白描本卻將這些空間壓縮，調整了物像的位置，且拉近了其間的距離。最明顯的例子是弗利爾甲本中，從表現洛神凌波微步到她的車駕離去，其間的長度是 220 公分（圖版 6-11：3-2）；但在白描卷中，同樣的畫面卻只佔了 167 公分（圖版 6-14：3-2），足足少了 53 公分，也就是比前者短了將近 1/4 的長度。這使得白描本中的景物呈現了擁塞之感。

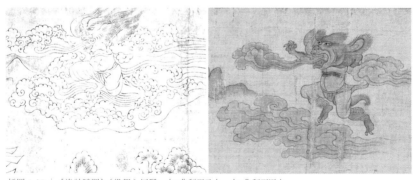

插圖 6-38　《洛神賦圖》〔備駕〕屏翳　左:弗利爾乙本　右:弗利爾甲本

其次是在造形上的差異。最明顯的，如前面已提過，白描本中所有男士的衣服都在領子和袖口處加上了一道寬邊，而在女子衣服的領、袖部分則都加鑲了一道花邊；而

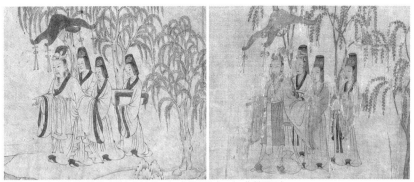

插圖6-39｜《洛神賦圖》〔離去〕局部　左:弗利爾乙本　右:弗利爾甲本

如前所述，這種服飾風尚多見於十六、十七世紀及其後的人物畫中。除了這點特異之處外，它和弗利爾甲本的不同至少還有六處。比如馮夷擊鼓的左側樹林：在弗利爾甲本中作三棵柳樹左右並列狀；但在白描本中，卻多了一棵，而且樹種也變成楊樹，四者左右靠近作陡然傾斜的排列狀。又如在稍前的屏翳：在弗利爾甲本中，他的形象較小，而且穿了衣服；但在白描本中，此神的體形比例增大，而且上身赤裸（插圖6-38）。再如〔離去〕一景：在弗利爾甲本裡，站在岸邊的曹植，穿的是上襦與下裙；但在白描本裡，他所穿的卻是一件長袍（插圖6-39）。再看在洛神離去時的雲車：弗利爾甲本中，它的後面有二龍一鯨護衛，二龍身上無鱗，而巨鯨身上有鱗；但白描本上所見卻正好相反（插圖6-40）。此外，在同處還有一條自天空俯降而下的龍，在弗利爾甲本中（如北京甲本般）只見它的前半身和上揚的尾巴，而不見後半身；但在白描本中，它的後半身也表現得很清楚（見前插圖6-35）。還有，洛神的雲車篷頂處：在弗利爾甲本中只見四顆，全都合理地壓住了它們下方的飄帶。但在白描本中卻有六顆鑲珠，其中只有四顆壓住了下方四條飄帶，另兩顆顯無作用，在結構上並不合理。最後，在〔泛舟〕一景中，弗利爾甲本的下層船艙明顯呈現三個窗口；但白描本的船艙卻只有兩個窗口（見插圖6-41）。凡此種種在圖像上的差異，說明了白描本並非直接摹自弗利爾甲本的系統。

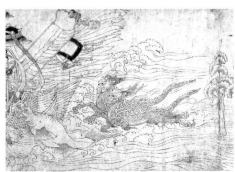
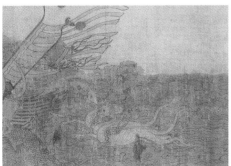

插圖6-40｜《洛神賦圖》洛神雲車後面的護衛　左:弗利爾乙本　右:弗利爾甲本

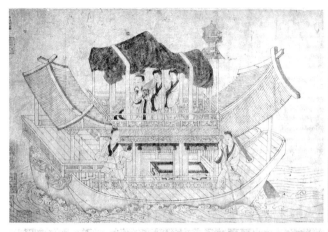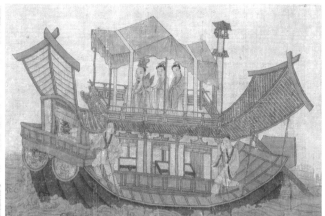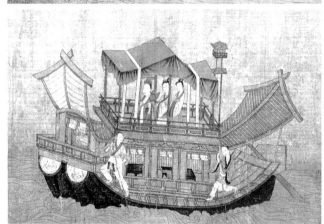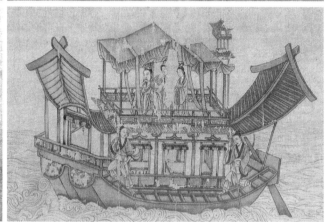

插圖 6-41 │《洛神賦圖》樓船比較　上左:弗利爾乙本　上右:弗利爾甲本　下左:北京甲本　下右:遼寧本

　　但是，反過來說，是否以上白描本所見的特點正顯示出它是一件原創本呢？事實卻又不然，因為它在許多圖像的結構方面，呈現出十分明顯的不合理現象。最明顯的例子，除了上面已提過的，白描本畫家在曹植觀望洛神凌波微步一景中，將他放在匠前的一雙鞋子誤畫成一對杯子（插圖 6-37），而顯出他的不明究理之外，又可見到他在〔泛舟〕一景中也無法掌握船身的結構問題，以致於出現三處不合理的現象。首先，在船艙底層的最前方，在遼寧本中為一開放的窗口，在北京甲本與弗利爾甲本變成一塊木板，上面掛了一幅山水畫；但在這白描本上，卻只見一捲簾子；其他如在它上方應該上昂的船篷卻畫成橫向的屋頂形狀，且在結構上交代不清（插圖 6-41）。其次，更奇怪的是，白描本中的船身結構：它有一個船頭，但卻有兩個分開的船尾。再其次，更有趣的是，這兩個船尾卻只有一個船櫓，它就穿插在其中一個船尾甲板上的洞口中。這些顯然都是畫家不明船隻應有的結構，而犯下的錯誤。此外，在〔東歸〕一景中（插圖 6-32），曹植的車駕中有御者，但卻無韁繩；而且在那拖車的四馬上方，卻又無端的又多出現了一個龍頭，好像要學洛神車駕所見，但卻呈現了混淆的現象。

圖版 6-14：5-3｜《洛神賦圖》（弗利爾乙本）〔東歸〕一景

　　值得注意的是，以上這種種失誤都發生在結構複雜的圖像上。它應是一個畫家在臨摹時，因不明原來物像的結構，以致於無法合理地處理形象而造成的錯誤。如果是原創本，畫家在創作時自會畫出他所了解的形象；他應寧可選擇結構較簡單的造形，但不致於如此的失態。綜合以上的比較，可證白描本並非直接摹自弗利爾甲本的系統。然而，它畢竟是一個摹本。那麼，它到底所據為何？又摹成於何時呢？換句話說，我們無可避免地，必須談論它的風格特色和斷代定位，才能答覆以上的這兩個問題。

　　當我們在談這卷白描《洛神賦圖》時，必須注意到它在樹石、雲水、和人物等方面的造形特色和筆墨技法。此卷的樹木與土坡畫法，是先以尖細而稍具粗細變化的短促墨線，勾畫出樹石外表圓滑的輪廓；然後，再在它們的內側加上極淡的水墨，輕輕地刷染出樹木和泥土鬆軟的質感。各種樹木的造形偏於粗壯：樹幹矮胖；樹枝簡短地向上方及兩側分披出去；各類樹葉便隨勢做扇狀分佈。這些樹葉的形狀雖各因樹種而異，但都各成模式化，因此造成了平面效果和裝飾趣味（插圖 6-33，6-42）。這種樹石的畫法和造形模式，令人想起了李公麟的《山莊圖》（圖版 6-15，臺北國立故宮博物院）中所見。這種勁利而稍具變化的線條，以及模式化的造形特色，又見於此卷畫水和畫雲的地方。特別是畫雲頭時多以短弧形線連續勾畫。畫雲頭的這種運筆和畫銀杏樹葉扇形葉緣的連續曲線幾無二致（插圖 6-42）。這種造形和用筆令人想起了李公麟在《免冑圖》（圖版 6-16，臺北國立故宮博物院）中所使用的吳道子（約 685~758/792）畫風。[47]李公麟的白描技法主要來源有二，其中之一便是吳道子的「蘭葉描」，特色是線條本身具有粗細變化，多呈曲線，多具動感；另外一個來源便是顧愷之的「春蠶吐

絲描」，特點是線條精細均勻，多作長弧線，呈現飽滿輕盈和富於彈性的視覺效果。[48]
但是，值得注意的是，李公麟卻以一種精簡而健利的書法運筆將二者的特色轉化成自
己獨特的白描風格，它的特色是簡化沖淡上述二者在造形上誇張的程度，改以健利
的筆法創造出簡要的造形和強勁的線條，如見於他的《免冑圖》和《五馬圖》（圖版

圖版 6-15 ｜ 李公麟《山莊圖》局部　手卷　紙本水墨　臺北　國立故宮博物院

插圖 6-42 ｜《洛神賦圖》弗利爾乙本　　左：〔備駕〕下方樹石　　右：洛神雲車前方雲水

圖版 6-16 ｜
李公麟《免冑圖》局部
手卷　紙本水墨
臺北　國立故宮博物院

6-7）。他的白描畫法影響深遠，如見於這卷白描《洛神賦圖》中的用筆，便是一例。

再看這卷白描《洛神賦圖》中人物畫的表現。此卷人物畫在造形方面略顯矮胖，且有上輕下重的現象。原因是畫家在男子衣袍的領子和袖口都加上寬厚的黑邊，而在女子袍服的領口、袖緣和裙圍內許多三角形的飄帶外緣上，都加上了鏤花鑲邊，因此在視覺上加深了它們的複雜度和重量感。此外，更在所有人物的衣袍上加畫太多的衣褶，特別是在女子所穿又寬又長的裙緣上再加畫密密的襞褶線。雖然那些線條多呈現圓弧狀，而且衣袍和飄帶也隨風飄揚；但是，這些過多、且裝飾意味太重的線條卻增加了這些服裝的面積與沈重感；因此也使得人物造形顯得上輕下重（插圖 6-43）。此外，畫家似乎特別喜好利用這種勁利而重複的長線條來描寫衣服和它們的動感。這種特色，又見於畫卷一開始的〔休憩〕一景中，那些插在車駕後方的「九斿之旗」（插圖 6-44）。在那兒所見的那些修長、勁利、而綿密的下垂線條，成功地表現了許多旗條微受風吹的動態。而這類的造形與用筆，也令人想起了傳為武宗元的《八十七神仙卷》（圖版 6-17）中人物衣褶的表現法。

插圖 6-43 ｜《洛神賦圖》弗利爾乙本〔贈物〕局部

插圖 6-44 ｜《洛神賦圖》弗利爾乙本〔休憩〕局部

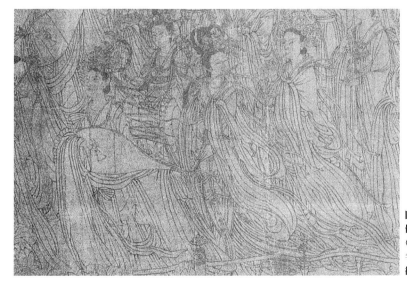

圖版 6-17 ｜
傳武宗元
《八十七神仙圖》局部
手卷
徐悲鴻紀念館藏

　　值得注意的是，在白描本《洛神賦圖》中，那些女子臉部的畫法，也可在《八十七神仙卷》中看到類似的表現模式。她們共同的特色是：臉形呈長橢圓形；長眉、細目，微微斜向兩邊延伸上去；鼻形豐厚高挺，長度約與眉眼相等；鼻頭圓渾；鼻寬大於口寬；口小而唇豐；下頜成 U 字形；腮幫飽滿；頸項呈圓柱狀，其上加畫一、二道弧形線，強調它的圓柱立體感；頭髮先向耳後及上方梳攏後再束上頭冠；整體表現出明淨而端麗的形象（插圖 6-45）。簡言之，這卷白描《洛神賦圖》不論在人物衣紋的表現上、和女子臉部的造形方面，都可在《八十七神仙卷》中找到相近的表現模式。而據學者的研究，得知《八十七神仙卷》雖是根據武宗元的《朝元仙仗》所作的摹本，但它的線描風格和元代（1260~1368）所建的永樂宮的壁畫（作於 1325 年）風格 49 相近，因此可以推定它最早大約摹成於十四世紀左右。換句話說，這卷白描《洛神賦圖》成畫年代的上限，最早可以推到十四世紀。但事實上，我們還需考慮到別的因素。

插圖 6-45 ｜左：《洛神賦圖》弗利爾乙本〔嬉戲〕洛神局部　右：傳武宗元《八十七神仙圖》女神局部

　　尤其值得考慮的是，既然這卷白描《洛神賦圖》在風格方面也與李公麟的《免冑圖》和《山莊圖》相關（已如前述）；那麼這便意味著這件白描摹者受到了李公麟白描風格的影響。甚至於這卷白描畫所摹的祖本很可能便是：李公麟所摹寫的六朝本《洛神賦圖》（在第二章中已經提過）。根據著錄，李公麟曾以白描臨過一幅紀年為「陳天嘉二年」（561）的《洛神賦圖》，該卷作品並曾於乾隆二十七年（1762）進入清宮收藏。後來乾隆皇帝在它的卷尾加上御題，定為「洛神賦第三卷」。其他兩卷分別為乾隆六年（1741）之前入宮的北京甲本，他御題為「洛神賦第一卷」；和後來收到的遼寧本；他在乾隆五十一年（1786）時題為「洛神賦第二卷」（已如前述）。50 由於進入清宮的「第三卷」（即李公麟所摹的）《洛神賦圖》現今下落不明，因此無法判定它是否真是李公麟所作，以及他是否便是本幅白描圖所據以臨摹的根據。然而，如果這卷白描本真的是摹自「李公麟」所臨的六朝本《洛神賦》的話，那麼它摹成的時間下限便可晚到「李」本進入清宮（1762）之前。

又，由於上述此卷人物服裝加配鑲邊的風尚多見於十六、十七世紀的人物畫中，因此可以推斷它摹畫的時間可能是在十七世紀左右。總而言之，如依以上對此畫的風格研究來判斷，這卷白描《洛神賦圖》極可能是明末的畫家所摹；而摹者曾經受到李公麟白描畫風的影響（特別是其中的吳道子傳統）。它所據以臨摹的畫卷很可能是傳李公麟所臨的六朝本《洛神賦圖》。由於李公麟的摹本明白標出是臨於「陳天嘉二年」，因此，可知李本所根據的也是六朝的祖本，所以作為再摹本的這幅白描《洛神賦圖》才會顯示出和同一來源的遼寧本及北京甲本中許多構圖上的相似之處。

至於目前附在本卷前、後的引首和題跋，以及所有的鑑藏印記等資料，對本卷的確實斷代助益有限，只能列為旁證；因為其中不但多屬偽作，而且更荒唐的是，它們多將此畫當作是「九歌圖」，可說題跋者連它的內容都未弄清楚。

本圖卷的標籤為一行小楷書：「唐陸探微《九歌圖》真蹟神品。」書者何人尚未查明，但是這樣的標記本身已犯兩個錯誤：首先是陸探微（?~約485）為南朝劉宋（420~479）時期著名畫家，並非唐（618~906）人。其次，本幅是《洛神賦圖》而非《九歌圖》。由此可見題籤者可能是一書家，但他對畫史毫無知識，所以才會犯下這些基本上的錯誤。本幅引首為明末清初何吾騶（約活動於1606~1647）所題行書「神品」二字。款署：「庚辰（1640）閏元夜，為仲常世丈題。吾騶。」下鈐二印：「象崗」、「龍友」。但這段引首與畫幅分開，它是否專為本畫而作，難以確定。在本幅後面的跋者共有三人，依時間順序為明代初年的魏驥（1374~1471）、清初的宋犖（1634~1713）、以及稍後的劉墉（1719~1804）。其中只有魏驥的跋較可能為真，但可惜文不對題。至於宋犖和劉墉的跋則不但書法為偽，而且內容也不相干。這三段跋文的內容大要與問題如下所述。

魏驥的跋文作於宣德八年（1433），書法精謹，內容具體。[51] 但他所指的圖卷卻是「居士」（按即李公麟，號「龍眠居士」）所畫的《九歌圖》。該圖當時屬於他的太常寺同事（上司？）馮庸菴。此跋是應馮庸菴之請才寫的。只可惜內容與本幅無關。它應是從另外一卷《九歌圖》後面的跋文移過來的。

宋犖的跋文以隸書寫成，但內容主要是節錄北宋郭若虛所作《圖畫見聞誌》（約1074）中〈論古今優劣〉一條，而非針對本圖而言。[52] 至於最後他所說，於康熙「五十三年」（1714）在北京琉璃廠購得此圖，更是荒唐。因為宋犖卒於康熙五十二年（1713），當不可能在死後一年才去遊廠。就算「五十三」年是「五十二」年的筆誤，但他當時所購得之圖是否便是本卷，也難確定。加上此處書法不似宋犖其他書蹟，因此可判此跋應是他人假託宋犖之名而寫的偽作，因此內容空泛，並無一言談到本畫。

劉墉的跋文[53]疑點有三：其一，款書「石菴劉鏞」之「鏞」應為「墉」。其二，劉墉為山東諸城人，乾隆十六年（1751）進士，為清初著名書家。學識淵博又擅書的

劉墉當不致於把陸探微當作唐代人，更不致於將《洛神賦圖》誤作為《九歌圖》。因此，這則跋文本身已文不對題。其三：此跋書法與劉墉其他作品相較，差異甚大，因此可判為偽作。

以上三跋除了魏驥所書可能為真之外，其他二跋都不可信。可惜魏驥跋文原屬他幅而非針對本圖而言。因此這些跋文對本幅的斷代助益不大。此外，卷上所見的收藏印記很多，據安明遠（Stephen D. Allee）的統計共有四十一方。[54]但其中真偽互見，亟待查對，以明此畫流傳的歷史。

九、臺北乙本：丁觀鵬摹《洛神賦圖》的表現特色

這本也就是丁觀鵬所摹的《洛神賦圖》（紙本設色，高28.1公分，長587.5公分，彩圖5，圖版6-18）。正如他在卷末所說的：「乾隆十九年（1754）四月，丁觀鵬奉命摹顧愷之筆意」。除了精緻的山水背景之外，丁觀鵬的摹本顯現了它在構圖上和圖像上所取樣的是北京甲本而非遼寧本。同時，我們也從文獻上得知，當時他所能憑據的只有北京甲本；因為北京甲本在乾隆六年（1741）之前已進入乾隆內府收藏，而遼寧本則要到乾隆五十一年（1786）之前才進入乾隆收藏。[55]丁觀鵬摹本除了添加了許多山水母圖題及調整它們的結構之外，他又採用了當時在宮中流行的以郎世寧（1688~1766）為代表的西洋畫法去圖寫人物；特別在設色方面，他偏好以鮮亮的赭黃和墨綠畫山石、

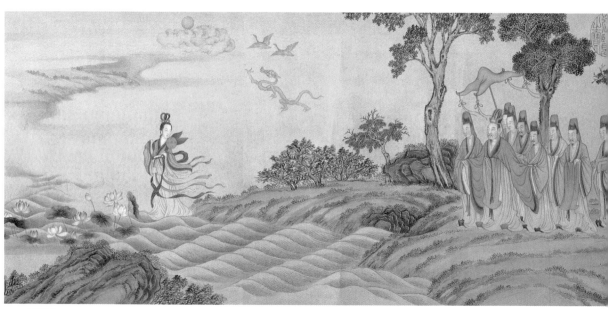

1-3B〔驚豔〕　　　　　　　　　　　　｜1-3A〔驚豔〕

1〈邂逅〉

土坡、和樹木，並在人物臉部和衣著上也加上鮮麗的色染，強調他們的體積感和受光效果。此卷所顯現的是乾隆院畫的新風格。56 簡單的說，丁觀鵬的摹本是依據北京甲本《洛神賦圖》的構圖，但在山水畫和人物圖像方面，則表現了當時清代宮廷的美學趣味。

十、小結

　　以上所討論過的為北京甲本（彩圖 2，圖版 6-1）的相關問題，以及遼寧本（彩圖 1，圖版 2-1，詳見第二章）、北京甲本（圖版 6-1），和根據它們所作的再摹本和轉摹本，包括弗利爾甲本（彩圖 3，圖版 6-11）、臺北甲本（彩圖 4，圖版 6-13）、弗利爾乙本（白描本，彩圖 9，圖版 6-14）、和臺北乙本（丁觀鵬摹本，彩圖 5，圖版 6-18）等六件《洛神賦圖》。雖然它們各自摹成於不同時代（自十二世紀初期～1754）已如上述，但是，從構圖上和圖像上來看，它們都呈現出類似的表現模式。由此，可以證明它們都是直接、或間接根據同樣的一件六朝祖本所作的臨摹本。也因此，我們可以將這群作品歸納為六朝類型。這種類型有別於後代所創的宋代類型和元代類型。這點便是下一章所要探討的主要議題。

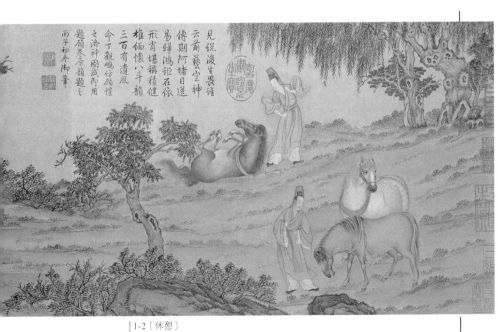

〔1-2〔休憩〕

圖版 6-18 ｜
丁觀鵬《摹顧愷之洛神賦圖》
局部 1754 年 手卷 絹本設色
臺北 國立故宮博物院
（臺北乙本）

232

第七章
傳世〈洛神賦〉故事畫的表現類型
與風格系譜

　　如前所述，〈洛神賦〉以其華美的辭藻和音樂性，以及如真似幻的人神相戀故事，歷代以來不但成為膾炙人口的文學作品，而且是畫家經常表現的故事畫題材。依其所圖寫內容的完整程度而言，這些表現〈洛神賦〉故事畫的作品，又可分為圖寫全本故事情節的「洛神賦圖」，和僅圖寫洛神形象來代表全則故事的「洛神圖」兩大類。根據個人統計得知，曾見載於歷代畫錄的「洛神賦圖」至少有三十多件以上，其中有些仍傳於世。而目前流傳在各地博物館和私人收藏中的「洛神圖」作品，也有三十多件左右。這群著錄所見、和存世作品的畫家，最早可上溯到東晉明帝（299生；322~325在位），[1]而最晚則包含近代的溥心畬（1893~1963），[2]乃至於當代的畫家仍有所作。[3]

　　除了現代所作不論外，目前所知，存世這類「洛神賦圖」共有九卷，分別作成於不同時代，且分藏在各地博物館，包括遼寧省博物館一本（簡稱遼寧本，彩圖1，圖版2-1），北京故宮博物院三本：簡稱北京甲本（彩圖2，圖版6-1）、北京乙本（彩圖6，圖版7-1）、北京丙本（彩圖8，圖版7-11），臺北故宮博物院二本：簡稱臺北甲本（彩圖4，圖版6-13）、臺北乙本（彩圖5，圖版6-18），美國弗利爾美術館二本：簡稱弗利爾甲本（彩圖3，圖版6-11）、弗利爾乙本（彩圖9，圖版6-14），和英國大英博物館一本（簡稱大英本，彩圖7，圖版7-8）。這九卷在內容上完整的程度不同：最完整的為北京乙本；最短為臺北甲本，僅為其中一段；次短的為北京丙本，只有一景。而這九卷在山水背景的繁簡程度上也各異：其中北京丙本的山水最精簡，自成一格；其餘六本（包括遼寧本、北京甲本、弗利爾甲本、乙本、臺北甲本和乙本

等）的山水背景都較簡單而且大同小異，顯示了彼此之間某種傳承和轉摹的關係。₄至於傳世的「洛神圖」雖只表現洛神圖像，但也應看作是表現〈洛神賦〉故事的作品。

依個人研究得知，這些歷代流傳下來的《洛神賦圖》和《洛神圖》雖然面貌各異，但就他們的構圖和圖像方面來看，可歸納出三種表現類型：1、六朝類型，2、宋代類型，和3、元代類型。這三種類型形成的時間、在表現上的特色、以及相關的作品、還有這些作品之間所呈現的風格系譜等狀況，便是本章所要討論的重點。

一、六朝類型的《洛神賦圖》

由前面幾章的論述中得知：現在存世傳為顧愷之所作的《洛神賦圖》最早的祖本在六朝晚期（約560~580左右）創行之後，便引起歷代畫家極大的興趣，因此從宋到清，各代都有摹本的製作。這些臨摹本依據它們與祖本近似的程度，又可區分為三種：1、臨摹本（如遼寧本和北京甲本）2、再摹本（如弗利爾甲本和臺北甲本）3、轉摹本（如弗利爾乙本和臺北乙本）。

雖然目前所見這些不同畫本的內容完整程度不一，差異甚大，但是，這些摹本在構圖上和圖像上仍然呈現了類似的表現模式，證明它們都是直接、或間接摹自一件六朝祖本的成果，因此，我們便可將這群作品歸納為六朝類型的《洛神賦圖》。由於這六本的相關問題已在前面各章詳論過，因此在此不再重複。簡單地說，六朝類型的《洛神賦圖》在表現上的特色和代表作品可以歸結如下：

1. 以連續式構圖法表現全本〈洛神賦〉故事。

2. 將故事情節分為五幕十二景。

3. 圖像各伴以相關賦文／有的省去賦文。

4. 背景山水的造形和結構簡單。

5. 人物造形質樸。

6. 人物比例大於山水。

7. 代表作品：第一種（臨摹本），如遼寧本和北京甲本。

　　　　　第二種（再摹本），如弗利爾甲本和臺北甲本。

　　　　　第三種（轉摹本），如弗利爾乙本（白描本）和臺北乙本（丁觀鵬摹本）之《洛神賦圖》等。

也就是說，雖然原來的六朝祖本已經佚失，但經由後代畫家的輾轉臨摹，它的大

概面貌也得以保留下來。但是，由於〈洛神賦〉的文辭華美，故事情節哀傷動人，因此宋代和元代以後的畫家在面對〈洛神賦〉這件文學作品時，除了臨摹上述根據六朝祖本所作的第一代臨摹本、第二代再摹本、和第三代轉摹本之外，他們也另有自己的詮釋與創意，因此而創立了宋代類型和元代類型。這兩種類型也各有它們在表現上的特色和代表作品傳世。以下先談宋代類型。

二、宋代類型的《洛神賦圖》

宋代類型《洛神賦圖》的表現特色是在故事情節的順序方面依循六朝原型，但在構圖上和圖像表現上則表現了宋代的風格，包括複雜的山水背景和繁複的人物造形。這個類型在構圖上又包括了兩種形態：一種為連續式構圖，另一種為單景式構圖。

（一）連續式構圖

以連續式構圖法來呈現的宋代類型《洛神賦圖》在表現上的特色包括以下幾點：

1. 仿六朝類型，原則上將全本的故事情節分為五幕十二景。
2. 節錄賦文置於框內，伴隨相關圖像。
3. 背景山水的造形和結構複雜，表現宋代山水畫的立體感和空間感。
4. 人物服飾繁富，呈現重量感。
5. 山水比例大於人物。
6. 代表作品：北京乙本（圖版7-1）和大英本《洛神賦圖》（圖版7-8）。

以下先看北京乙本。

1、北京乙本《洛神賦圖》

北京乙本《洛神賦圖》（絹本設色，51.2×1157公分，彩圖6，圖版7-1，原稱《唐人仿顧愷之洛神賦圖》），是宋代畫家依據六朝模式的圖樣，加上大片山水背景而形成的新風貌，因此可稱為宋代模式的《洛神賦圖》。它強烈地呈現了宋代故事畫的表現特色。圖中處處可見宋代畫家如何對傳統繪畫題材加上他自己的詮釋，包括內容的添補、構圖的調整、賦文的佈列，人物服飾的精緻化，和山水背景的複雜化等等。這些改變在整體上形塑出一種全新的視覺效果，不但使人物和山水的造形精緻化，且使得山水在畫面上的比重超過了人物；因此與前述六朝模式那種造形簡單、段落分明，且以

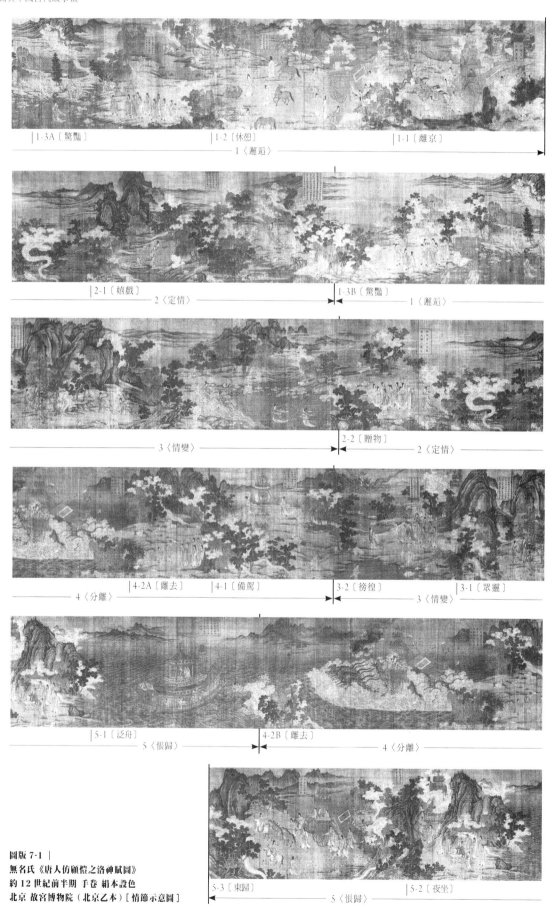

|1-3A〔驚豔〕　　　　|1-2〔休憩〕　　　　|1-1〔離京〕
————————————— 1〈邂逅〉 —————————————▶

|2-1〔嬉戲〕　　　　　　　　　|1-3B〔驚豔〕
————————— 2〈定情〉 ————————　　◀ 1〈邂逅〉 ————

————————— 3〈情變〉 —————————　|2-2〔贈物〕　　　2〈定情〉 ————

4〈分離〉　　|4-2A〔離去〕|4-1〔備駕〕　　　|3-2〔徬徨〕　　|3-1〔眾靈〕
————————————　　◀ 3〈情變〉 ————

|5-1〔泛舟〕　　　　　|4-2B〔離去〕
—————— 5〈悵歸〉 ——————　　◀———— 4〈分離〉 ————

|5-3〔東歸〕　　　　|5-2〔夜坐〕
——————————— 5〈悵歸〉 ———————————

圖版 7-1|
無名氏《唐人仿顧愷之洛神賦圖》
約 12 世紀前半期 手卷 絹本設色
北京 故宮博物院（北京乙本）〔情節示意圖〕

人物為主、山水為輔的表現方式，大異其趣，而具體顯現了宋代故事畫的時代風格。

（1）構圖與空間設計

在構圖方面，北京乙本《洛神賦圖》就內容上而言，比起其他傳世多本來可算是最完備的，因為它在四個地方作了補充。首先是畫家在卷首補畫了各本所殘缺的「離京師」和「越轘轅」等兩段（圖版7-1：1-1，1-2）。其次，他也自行衍增了曹植「近觀洛神」（圖版7-1：1-3B）的一段場景。再次，他又補足了遼寧本和北京甲本中都缺失的「或採明珠，或拾翠羽」（圖版7-1：3-1）一段。就結構上而言，增加「離京師」和「越轘轅」，再結合原來引用六朝構圖中已存在的「稅駕」和「秣駟」（弗利爾乙本及北京甲本所見），正好合成〔離京〕和〔休憩〕兩景；再加上〔驚艷〕的一

圖版 7-1：1-1、1-2｜《洛神賦圖》北京乙本〔離京〕、〔休憩〕

圖版 7-1：1-3B｜《洛神賦圖》北京乙本〔驚艷〕

圖版 7-1：3-1｜《洛神賦圖》北京乙本〔眾靈〕

景，就完成了〈邂逅〉一幕。這樣便補充了六朝構圖在卷首所殘缺的部分，它的具體結果使得整卷故事畫內容更為完整。就圖像上而言，這段畫面中的人物造形和山水結構都過於繁富和擁擠，有別於前面所見的六朝風格，因此，它們可視為畫家自己的創造。至於「近觀洛神」一段則不論在構圖的原則上，或圖像上都與六朝本沒有關係，所以它應是畫家的臆造；但將這個場面硬擠入〔邂逅〕一景之後，不但破壞原有的構圖和五幕十二景的原意，在畫面上也有續貂之弊，因此可以說是多餘之作。

再看本卷的空間設計。本圖畫家也引用了六朝圈圍式的空間設計，將每個場景中人物的活動安排在由山水所圍繞而成的空圈中。但是這些山水樹石並未完全封鎖住一個場景而使它們成為單獨的閉鎖空間。相反的，這些樹石和山脈的分佈疏朗，使得每個場景之間存在著許多流通的空隙，因此也使得全圖空間得以連貫一氣。這一點明顯有別於六朝本的半連圈式的空間設計法。在六朝本的空間設計中常以山丘作為兩個單元之間的區隔界線；但在此卷中，畫家往往摒除這類障礙物，而使得鄰近的兩景之間得以相通，因此景物情節也得以連續呈現。有時畫家也在開放而連續的空間中，又增添了一些圖像，因此而改換了賦文的意思。最明顯的例子，如在六朝本的構圖中，表現第四幕：洛神〔離去〕和第五幕：曹植〔泛舟〕之間原有一小片丘陵（插圖7-1）。它不但在視覺上是作為兩個場景之間的界隔，同時也暗示賦文中曹植在目睹洛神離去之後心情焦躁地「背下陵高」、企圖追趕的動作；但在此處，畫家卻將這片丘陵完全除去，取而代之的是一片寬廣的水域，並且在上面又添加了兩組船夫：他們正奮力搖槳，以追趕在前面疾駛的曹植乘船，這在詮釋賦文的涵意方面顯然是沒有多大意義的。然而在消除場景間之藩籬的同時，他也時而在同一場景中設置山石或樹林等阻隔物，營造迂迴的空間感，以提供人物活動，如見於洛神「左倚彩旄，右蔭桂旗」（圖版7-1：2-1），和眾靈「或採明珠，或拾翠羽」（圖版7-1：3-1），以及曹植〔夜坐〕（圖版

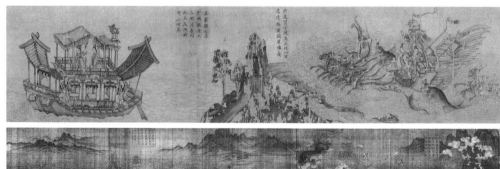
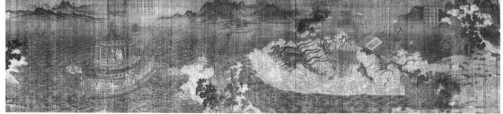

插圖 7-1｜《洛神賦圖》洛神〔離去〕與曹植〔泛舟〕的場景　上：遼寧本　下：北京乙本

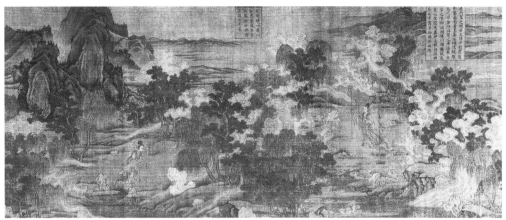

圖版 7-1：2-1 |《洛神賦圖》北京乙本〔嬉戲〕

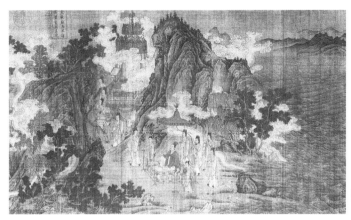

圖版 7-1：5-2 |
《洛神賦圖》北京乙本〔夜坐〕

7-1：5-2）等場面中。

　　簡言之，本幅畫家所著重的是：除了表現各場景的完整性之外，更注意各場景之間空間的流通性。這種表現明顯異於六朝畫家所著重的：表現每一幕和每一場景本身的獨立自主性和封閉完整性。宋代畫家便藉這種種複雜的空間結組關係，創造出一片左右開放、氣勢連綿、一氣呵成的新式構圖。這種方式打破了六朝傳統所見的那種組織嚴謹、段落分明的構圖模式。這是本幅畫家採用新的構圖法來表現傳統故事的一種詮釋。這種意圖打破原有那種以每幕為單位的區分法、並減弱不同場景之間的界隔，而使鄰近情景相互交融的作法，又可見於畫家處理賦文與圖像二者互動的關係上。

（2）圖文互動關係

　　本圖卷上所抄錄的賦文並不是〈洛神賦〉的全文，而只是與某些畫面相關的十五段節錄文；他們依序佈列在各相關場景的上方。但每段賦文的長短不一，而且它們的位置所在、與所指涉的畫面、以及圖文彼此之間的關係，雖然大致上相當密切，但仍時有例外。而這些例外也可看作是畫家有意如此安排，自有他美學上的考慮。本卷在圖文互動的設計上有四個特點。首先，本幅的十五段賦文都書寫在方形或長方形的框

界中。這種方式明顯地引用了漢代以來圖像榜題的模式。其次，特別值得注意的是，在遼寧本中所見的那種圖文互動的模式，包括擇取短句、配上活潑的人物動作，造成生動的視覺效果；或將抽象的概念予以具像化，如「翩若驚鴻，婉若游龍……」等形容洛神之美的句子及圖像，在此完全不予採用。第三，本卷畫家較感興趣的是，選擇賦文中具體而簡單的文句，配合具體的人物動作。第四，他所節錄的文句內容與它所指涉的對應圖像有時並不完全配合，也就是說本幅的圖文對應關係並不嚴謹；而且這種現象一再出現，顯見畫家有意如此表現。

比如，在他所添加的曹植與隨從「近觀洛神」一景中，完全沒有榜題。而在描繪「從南湘之二妃，携漢濱之游女」一段畫面中，除了摘錄相關的賦文外，竟然又繼續寫了「體

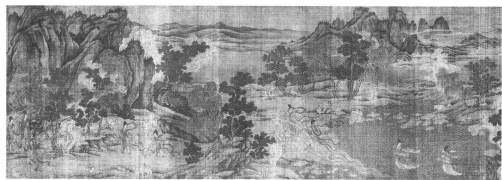

圖版 7-1：3-1 ｜《洛神賦圖》北京乙本〔眾靈〕

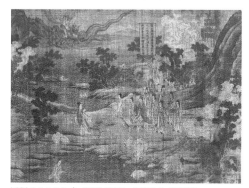

圖版 7-1：3-2 ｜《洛神賦圖》北京乙本〔徬徨〕

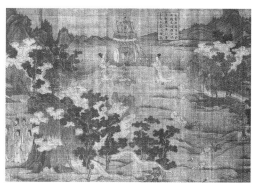

圖版 7-1：4-1 ｜《洛神賦圖》北京乙本〔備駕〕

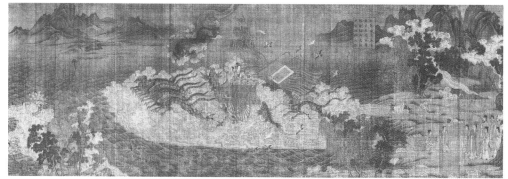

圖版 7-1：4-2B ｜《洛神賦圖》北京乙本〔離去〕

迅飛鳧，飄忽若神，凌波微步，羅襪生塵」四句（圖版 7-1：3-1）。照理來說，後面的
這四句應出現在這段畫面之後的〔徬徨〕那景中，與那畫面上界框中所書的「進止難期，
若往若還，……華容婀娜，令我忘餐」，共同指涉洛神徘徊留連不忍離去的情景（圖版
7-1：3-2）。同樣的，在這一場的左上方和下方也出現了不應出現的風神屏翳和川后。
照理來說，它們不應該在洛神〔徬徨〕的這個畫面上出現，而是應該與它們相對應的賦文
「屏翳收風，川后靜波」，共同出現在下一個畫面中（圖版 7-1：4-1）才是。也就是說，
〔徬徨〕一景的小部分相關賦文侵入了上一景中，而本身的畫面又被下一場景的部分圖像
所侵入。這種設計可視為畫家有意打破場景之間嚴格的藩籬，使相鄰場景的文字與圖像互
相交融，藉此強化左右關係並凝聚整體感。同樣的，他在〔備駕〕的畫面上不僅擇錄了相
關的賦文：「屏翳收風，川后靜波。馮夷鳴鼓，女媧清歌」，而且又在其後繼續寫上了與
這畫面不相干的「騰文魚以警乘，鳴玉鸞以偕逝」兩句（圖版 7-1：4-1）。而這兩句實應
放在其次的畫面上，與「六龍儼其齊首，載雲車之容裔……」等賦文寫在一起，共同形容
洛神車駕〔離去〕（圖版 7-1：4-2B）之狀才是。

　　總之，畫家似乎有意利用這種<u>圖與文不同步出現的方法</u>，令相關的圖文二者在相
鄰的兩景中交相前後指認，在視覺上產生隔空呼應的效果。藉此，他打破各景之間的
藩籬，加強相鄰場景之間在視線上的流通性與凝聚力，使整卷圖像和文字在結構上形
成前後呼應、互動活潑的有機結合。這種設計破除了遼寧本中所見的：<u>圖文二者及時對</u>
<u>應的直接感</u>，因而可視為本幅畫家對傳統圖文互動關係所作的新詮釋。今將本幅中各
段賦文內容、出現位置、它們與圖像的互動關係、以及其他的相關問題，列表簡述。

（3）北京乙本《洛神賦圖》中賦文與圖像之關係表

圖序	所錄賦文	情節	圖像內容和表現特色及相關問題
1	洛神賦 （一列 3 字）	篇名標題	① 此為畫家根據己意，補充六朝本構圖中所佚失之開場部分。 ② 內容表現曹植與侍從的車駕離開洛陽之情況。曹植車駕一，前導五人，後隨五人，全體共十一人。人物衣飾及車駕都較六朝本華麗。 ③ 畫家以開闊的圈圍式構圖法，將人物安排在山水圍繞的空間中。 ④ 背景山水呈現近、中、遠三景。人物在近景與中景中活動。樹多種混生；雲氣遠近蒸騰。近景到遠景之地表連續延伸，時被河谷迂迴切割。物像近大遠小。遠山淡去、漸行漸遠、漸模糊。 ⑤ 此段圖像與賦文關係相符。
2	余從京師，／言歸東藩。（2 列 8 字）	1〈邂逅〉： 1〔離京〕-1	
3	背伊闕，／越轘轅。（2 列 6 字）	1〈邂逅〉： 1〔離京〕-2	

圖序	所錄賦文	情節	圖像內容和表現特色及相關問題
4	梲駕乎蘅皋，秣駟／乎芝田。容與乎陽／林，流眄乎洛川。（3列20字）	I〈邂逅〉：2〔休憩〕	① 此段畫面表現「梲駕」（曹植下車，侍從伴之）和「秣駟」（四匹馬作休閑狀，各有一馬夫為伴：三馬夫牧馬，一馬夫觀一馬在地上打滾）。 ② 弗利爾白描本從此段開始，但內容小有不同：只見空車，未見曹植；車前二侍者對談，三馬梲駕，一侍者牧馬，另一侍者觀一馬在地上打滾。（圖版6-14：1-2） ③ 北京甲本開始所見為「秣駟」之左半畫面：一馬夫牧馬，另一馬夫觀一馬在地上打滾（圖版6-1：1-2）。 ④ 據此得知，本卷此段圖像應是根據六朝本而加以變化所得。
5	援御者而告之曰：／爾有睹於彼者乎？／御者對曰：臣聞河／洛之神，名曰宓妃。（4列28字）	I〈邂逅〉：3〔驚艷〕-1	① 本卷自此段以下的構圖和圖像多依據六朝本（見遼寧本、北京甲本等）而加變化。 ② 曹植及侍者十人，於岸上遙見洛神。但在此本中，描寫比喻洛神諸種美麗之物像不明顯。 ③ 侍童髮髻誤作雙鬟，乃據遼寧本變化而成。 ④ 侍者中一人地位較高，體胖、著寬袍，其造形有如南宋官員。 ⑤ 水邊立太湖石為他本中所未見。
6	遠而望之，皎若太陽升朝霞。／迫而察之，灼若芙蕖出綠波。披羅／衣之璀粲，珥瑤碧之華琚，戴金／翠之首飾，綴明珠以耀軀。踐遠／遊之文履，曳霧綃之輕裾。微幽／蘭之芳藹，步踟躕於山隅。（6列70字）	I〈邂逅〉：3〔驚艷〕-2	① 曹植與侍從在岸上近觀洛神。 ② 此段為六朝本構圖中所未見，應為畫家添加之作。 ③ 中景表現二侍女站在木橋上遠觀洛神。 ④ 水邊之太湖石，各類樹木，並橋樑和坡陀畫法及佈置等都近於南宋庭園畫。 ⑤ 此段畫面之相應賦文侵入下一景之右上方，與此圖像遙相呼應。

圖序	所錄賦文	情節	圖像內容和表現特色及相關問題
7	忽焉縱體,以遨以/嬉。左倚采旄,右蔭/桂旗。攘皓〔腕〕於神滸,/采湍瀨之玄芝。(4列27字,缺「腕」字)	II〈定情〉:1〔嬉戲〕	① 表現洛神於岸上「游嬉」和在水邊「採芝」的情形。此二動作出現於畫面左右,中以一樹林隔開。此異於六朝本構圖(在其中此二動作為上下排列)。 ② 洛神「採芝」應在「湍瀨」之中,如六朝本所見才是;但此處卻見洛神採芝是站在地面上而非在水中,是為不妥。 ③ 中景山脈連綿,山體造型崎嶇層疊,似南宋人所作荊浩畫風的山水模式。
8	願誠素之先達,/解玉珮以要之。(2列12字)	II〈定情〉:2〔贈物〕	① 表現曹植與洛神互贈禮物,以示心意。此圖像乃據六朝本,再予變化而成。 ② 侍者衣冠如南宋官員。 ③ 太湖石與夾葉樹造形皆似南宋庭園畫。
9	眾靈雜遝,命儔嘯侶。或戲/清流,或翔神渚。或採明珠,/或拾翠羽。從南湘之二妃,攜/漢濱之游女。體迅飛鳧,飄忽/若神。凌波微步,羅韤生塵。(5列52字)	III〈情變〉:1〔眾靈〕	① 此段以四組水靈共九人,表現「戲清流」、「翔神渚」、「採明珠、拾翠羽」,和南湘二妃及漢濱游女之活動。 ② 其中「或採明珠,或拾翠羽」應是本卷畫家所補充(因在六朝本中皆佚而未見)。 ③ 此段畫面中,左、右兩組山群,其結組和造形都呈現受燕文貴和屈鼎等人之畫風所影響。 ④ 此段賦文中「體迅飛鳧,飄忽若神。凌波微步,羅韤生塵」等句乃形容洛神徘徊之狀。其相應圖像出現在下一場景中。畫家似有意使此段圖與文不同步出現,以使二者在視覺上產生前後呼應之效果。
10	進止難期,若往若還。轉眄流/精,光潤玉顏。含辭未吐,氣若/幽蘭。華容婀娜,令我忘餐。(3列32字)	III〈情變〉:2〔徬徨〕	① 此段表現曹植靜觀洛神在他面前踟躕不忍離去的情況。與它相對應的賦文應包括「體迅飛鳧……」等四句,但它們卻已出現在上段的賦文之末。 ② 此段畫面之左上方表現屏翳,下方表現川后。這兩者的對應賦文卻出現在下一個場景中。

圖序	所錄賦文	情節	圖像內容和表現特色及相關問題
11	屏翳收風，川后靜／波。馮夷鳴桴，女媧／清歌。騰文魚以警／乘，鳴玉鸞以偕逝。（4列28字）	IV〈分離〉：1〔備駕〕	① 此段畫面只表現「馮夷鳴桴，女媧清歌」而已。賦文中所示之「屏翳收風」及「川后靜波」已侵入前一場景中。至於「騰文魚以警乘，鳴玉鸞以偕逝」則為描寫洛神車駕離去的情形，它應與相應的圖像出現在下一場景中才是。 ② 此段賦文所言，多於圖像所示。
12	六龍儼其齊首，／載雲車之容裔。／鯨鯢踴而夾轂，／水禽翔而為衛。（4列24字）	IV〈分離〉：2〔離去〕	① 此圖表現曹植遠望洛神車駕離去之狀。賦文只描述後者乘雲車遠離之情形，而未曾有任何特殊的設計以表現曹植和洛神二人心中的感觸，因此缺乏抒情效果。
13	背下陵高，足往心〔神〕／留。遺情想像，顧望／懷愁。冀靈體之復形，御輕舟而上泝。／浮長川而忘返，思綿綿而增慕。（6列40字）	V〈悵歸〉：1〔泛舟〕	① 此段表現曹植泛舟溯江，以追尋洛神芳蹤。 ② 但原在六朝本所見圖右側之山丘都被省略，改以樹叢及寬闊之水面，上泛二舟；舟子多人，拼命划船以追前行的曹植乘船。此狀都不見於六朝本。 ③ 據賦文，曹植所御為「輕舟」，但此處所見為樓船，結構較六朝本複雜：頂篷為攢尖式屋頂，下層艙頂為廡殿式屋頂，造形富麗複雜與賦文所指相去甚遠。
14	夜耿耿而不寐，／霑繁霜而至曉〔曙〕。（2列12字）	V〈悵歸〉：2〔夜坐〕	① 此段表現曹植夜坐。畫面上較六朝本多一組人物和車駕、馬匹等，出現在左上方的山谷間。 ② 兩組山群造形崎嶇多稜角，山勢走向多變，表現動態感，皴法多小斧劈皴。這些造形和筆法呈現畫家受燕文貴和李唐畫風之影響。
15	命僕夫而就駕／吾將歸乎東路。（2列12字）	V〈悵歸〉：3〔東歸〕	① 此段表現曹植就道東歸。其車中坐二侍女，車前六侍者，車後五侍者，作步行狀。這些人物並未見於六朝本中。

如上表中所見，北京乙本《洛神賦圖》不論在構圖上、圖像上、和圖文互動的表現上都與前面所見六朝模式的《洛神賦圖》明顯不同。那麼它究竟作成於何時？面對這問題，需對這件作品作一結構分析才能獲得合理的答案。

（4）山水表現與斷代

　　此圖值得注意的是山水畫的表現法（圖版 7-1：2-1）。畫家將人物的比例縮小，其高度約為畫幅高度的四分之一，背景則為面積廣大、結構複雜的山水。畫面呈現近、中、遠三個層次的空間表現。近景與中景之間的地表及景物都經仔細描繪，清楚地表現了地表的連續延展性，和地面上的水紋、坡陀、樹石、山體形勢、山石質感、建築物的形狀，以及人物的各種活動。中景到遠景之間的空間則採推遠淡化的處理方式：遠山比例減小，山形只鈎輪廓，山石質理簡單，墨色淡化，水面無波，地面的延伸情形模糊不清等等。畫家以這種種的暗示法，將其間的距離感隱約地導向畫面遠上方的

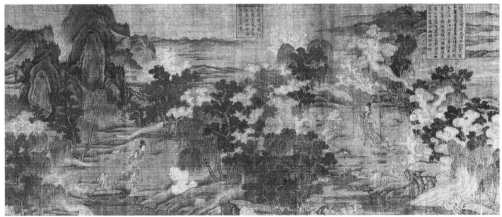

圖版 7-1：2-1 ｜《洛神賦圖》北京乙本局部〔嬉戲〕

圖版 7-2 ｜燕文貴（約 960-1044）《江山樓觀》局部 絹本淺設色 大阪 大阪市立美術館

地平線。河川水流也蜿蜒地從近景、經中景、最後在遠景中消失。因為由遠方山脈和水面共同形成的地平線位置極高，位距畫幅上緣五分之一處，因此，介於近景到遠景之間的地平面，便呈現相當明顯的傾斜度。而位在中景和遠景的山脈，它們的結組都相當複雜，特點是：基礎寬廣厚實，峰巒重疊十分緊密，凝聚出北方崇山峻嶺的山水氣勢。這些山脈的山脊走向轉折各有其態，峰巒起伏高低有致，似受北宋燕文貴（約967~1044）和屈鼎（約活動於1022~1063）等畫風（圖版7-2）的影響。至於表現山石的皴法則包括擦、染、鉤、砍等筆法。總體而言，畫家兼採北宋各山水大家的技法，來表現此處結構複雜的大片山水：在山體的造形上，或取李成（919~967）那種緩和的弧形線條以表現土山的輪廓和質感；或取法范寬（約960~1030）和李唐（約1066~1150／1150~？）等人的技法，以方折的外緣線、和斧劈皴，強調山石的質感和堅硬度。由此可以推斷這件作品成畫的時間上限，可能是在北宋末年或南宋初年。

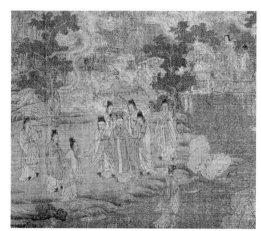

插圖 7-2｜《洛神賦圖》北京乙本〔驚艷〕局部

這個看法更可由畫中常見的太湖石和人物衣冠方面得到輔證。太湖石產於蘇州太湖地區，北宋末年宋徽宗好奇石，特立「花石綱」，將南方的太湖石運到汴京建造艮嶽。此畫中所見許多太湖石，重複出現在多處畫面中，正好反映了那時的風尚（插圖7-2）。至於圖中畫樹的方法，諸如樹木的造形、出枝、及點葉法等等，也多見於南宋初劉松年

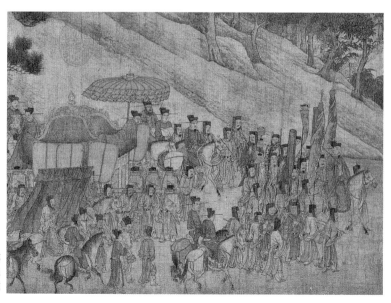

圖版 7-3｜
無名氏《迎鑾圖》局部
約13世紀中期　手卷　絹本設色
北京 故宮博物院

（約活動於 1174~1224）的作品中。由此可證此圖可能完成於南宋初年之際。再從人物圖像上來看，曹植侍者中，有的穿著官員的袍服。那些服飾造形也可以在南宋初年所作的《迎鑾圖》（圖版 7-3，北京故宮博物院）和《文姬歸漢》（臺北國立故宮博物院）中看到類似的裝扮。總結以上證據，可以推斷本幅《洛神賦圖》成畫的時間約在南宋初年，時約十二世紀中期左右。

　　這種在故事畫中採取結構複雜的山水來主導人物活動，如這卷《洛神賦圖》所見的作法，是宋代的表現法。因為從五代（907~960）開始，山水畫在荊浩（約活動於870~930）、關同（約活動於 907~923）、董源（卒於 962）、巨然（約活動於十世紀後半期），以及北宋大家如李成、范寬、郭熙、和李唐等人的領導之下，發展迅速而蓬勃。相反的，人物畫的發展則漸式微。郭若虛曾注意到這二者之間明顯對比的現象，他在《圖畫見聞誌》的〈論古今優劣〉條中說：

　　或問：「近代至藝與古人何如？」答曰：「近方古多不及，而過亦有之。若論佛道、人物、士女、牛馬，則近不及古。若論山水、樹石、花竹、禽魚，則古不及近……」。5

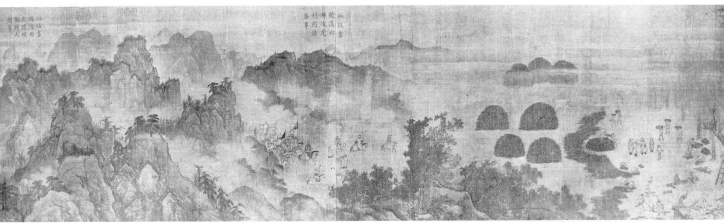

圖版 7-4｜無名氏《趙遹平瀘南》卷 局部 南宋（1127-1279）絹本設色 密蘇里州 堪薩斯城 納爾遜美術館

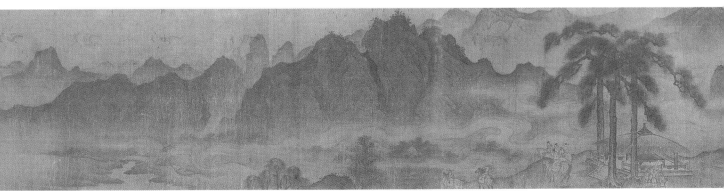

圖版 7-5｜無名氏《聘金圖》南宋（1127-1279）手卷 絹本設色 紐約 大都會美術館

　　這個趨勢的結果是：故事畫中的人物尺寸減小，在畫面上的重要性降低，而且漸漸失去了統御山水的主導地位，例見宋人畫《趙遹平瀘南》（圖版 7-4，納爾遜美術館）、和宋人畫《聘金圖》（圖版 7-5，紐約大都會美術館）。6 這種發展的趨勢與時俱增，例見於兩組不同時代所作的同一主題的作品：一組為北宋喬仲常的《後赤壁賦圖》（插圖 7-3，約成於十二世紀中期）和金代武元直（1190~1195 名士）的《赤壁圖》（圖版 7-6，臺北國立故宮博物院；約成於十二世紀晚期）的對比。另一組則是傳李公麟的《陶淵明歸去來圖》（約成於十二世紀中期）（插圖 7-4，弗利爾美術館）和元代何澄（約活動於十四世紀早期）的《歸莊圖》（約成於十四世紀）（圖版 7-7，吉林省博物館）的對比。7 在這兩組作品中，早期所作的畫裡，人物比例雖小於山水，但二者之間並沒有呈現壓倒性的對比。不過在晚期所作的畫中，卻見山水比例遠大過於人物。以上所標出的這種種特色，都明白顯示北京乙本《洛神賦圖》雖在人物組群、和圖像上取法六朝本，但絕大部分卻是宋人自己的創作，特點是顯現了宋代已高度發

插圖 7-3｜喬仲常《後赤壁賦圖》局部（全圖見第五章圖版 5-12）

圖版 7-6｜武元直（約活動於 12 世紀中期）**《赤壁圖》**約 12 世紀中期　手卷　紙本墨畫　臺北　國立故宮博物院

展的山水畫風。後人由於不了解早
期人物與山水畫的發展情形，而將
它誤標為「唐人仿顧愷之」的作
品。實際上，它應該是宋人對六朝
模式的《洛神賦圖》所作的一種新
詮釋。有趣的是，這卷宋代模式的
《洛神賦圖》後來又成為範本，產
生了另外一件明人的臨摹本，今藏
大英博物館（圖版 7-8）。

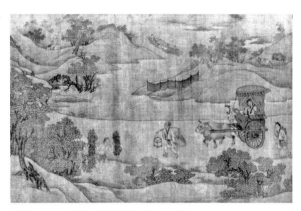

插圖 7-4 │ 傳李公麟《陶淵明歸去來圖》局部

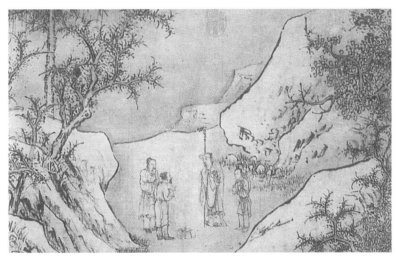

圖版 7-7 │
何澄《歸莊圖》
約 14 世紀中期　手卷
紙本墨畫
長春 吉林省博物館

2、大英本《洛神賦圖》

　　在大英本《洛神賦圖》（絹本設色，53.6×821.5 公分）（彩圖 7，圖版 7-8）中，
故事開始的第一幕〈邂逅〉，包括〔離京〕、〔休憩〕、和〔驚艷〕等畫面都不見了。
現存的是〔驚艷〕一景的一段賦文，以及隨後的〈定情〉、〈情變〉、〈分離〉和〈悵
歸〉等四幕九景的畫面和相關的賦文。本幅在構圖、山水造形、人物圖像、甚至所節
錄的賦文內容等多方面，都忠實地臨摹了上述的北京乙本《洛神賦圖》（圖版 7-1）。
但是由於本幅畫家在筆墨表現上、圖像細節上、和賦文佈列上做了一些調整，所以造
成它和北京乙本在視覺效果上的不同。

　　可能是由於臨摹的關係，本幅畫家在勾畫山石、樹木、雲彩和水紋等物體形象時，
使用了較粗的線條；又由於這些表現物像的線條缺乏粗細變化，且設色落墨過於濃重，
致使物像造形顯得厚重暗沈，結果也在整體空間的表現上造成了平面化的效果。這種
情形普遍可見於本幅在畫水、和畫遠山等兩方面的表現上。以卷首表現洛神游嬉與採

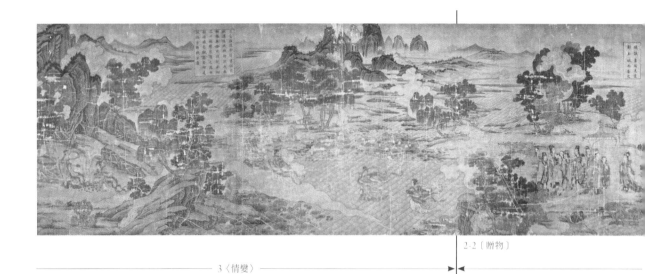

3〈情變〉

2-2〔贈物〕

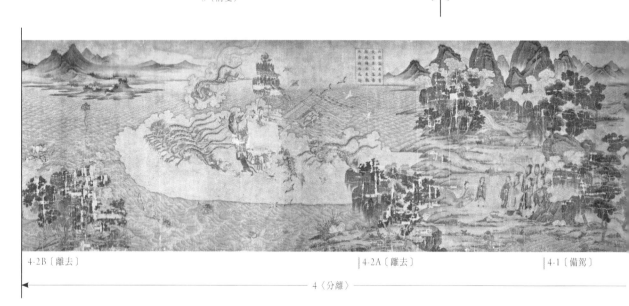

4-2B〔離去〕

|4-2A〔離去〕

|4-1〔備駕〕

4〈分離〉

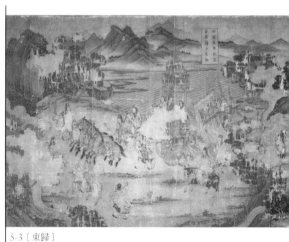

5-3〔東歸〕

圖版 7-8｜無名氏《洛神賦圖》約 16 世紀摹本
手卷 絹本設色 倫敦 大英博物館（大英本）

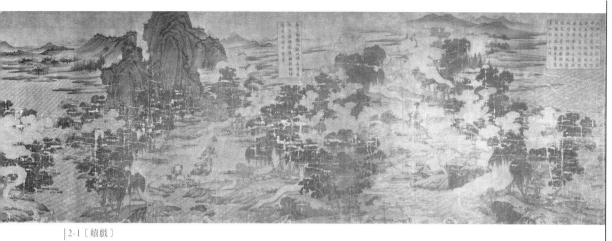

|2-1〔嬉戲〕

————— 2〈定情〉 —————→

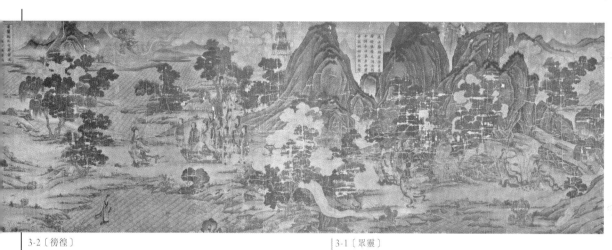

3-2〔徬徨〕 |3-1〔眾靈〕

←————— 3〈情變〉 —————→

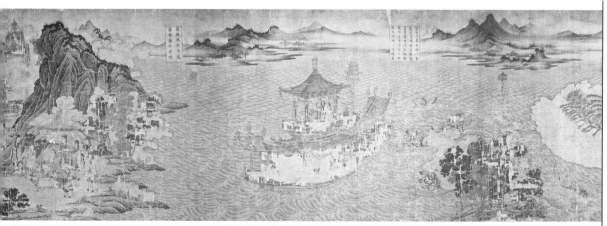

〔夜坐〕 |5-1〔泛舟〕

————— 5〈悵歸〉 —————→

芝的一段畫面為例（插圖 7-5），在圖中，畫家畫水，不論遠近，都以細線勾畫出鱗狀水紋，形狀重複，近大遠小，甚至在中景之外，還明顯可見遠景中的水紋粼粼。這種畫法使得近、中、遠三景之間的距離清晰明確，但也因此而未能表現出空間推遠和模糊化所產生的深度感。此外，畫家在中景以上的遠處沙洲和遠山坡腳，又以明顯的濕墨橫掃烘染，形象明顯；更且在沙洲上添點汀樹，使得遠景物像歷歷可見。這種表現拉近了遠處和近處的距離感，也使得畫面無法推遠而顯得平面化。這種特色也多見於本圖的其他畫面之中。相反的，在北京乙本中，那段中景的水紋已予淡化或省略，且以模糊隱約的方法暗示空間的幽遠感。由於省略了這類贅筆，而使得遠景上的景物隱約不明，因此表現出空間的幽渺與無法測量之感。

　　簡言之，雖然大英本《洛神賦圖》在構圖和圖像方面都忠實地摹自北京乙本，但是它在物象造形、用筆、設色、和空間表現等方面卻自具特色，有如上述，因此使它看起來不如北京乙本在造形和用筆上的精細、設色上的清麗、以及空間的幽遠與深入。此外，在造形上，特別是洛神的頭飾和服裝方面，本幅較北京乙本又添加了太多的裝飾物，致使他們看起來體形厚重，動作也較遲滯，不似北京乙本所見的修長與伶俐。

　　而在賦文方面，見於本卷中所節錄的賦文內容，共計十段，每段的內容也仿北京

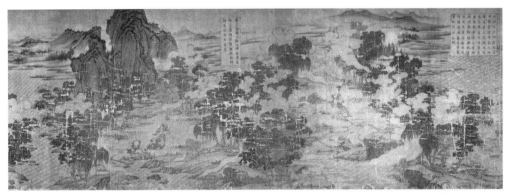

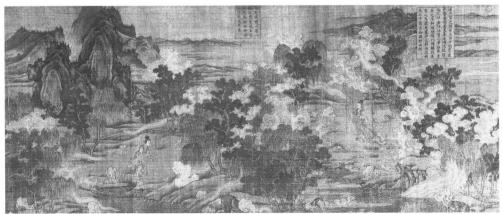

插圖 7-5｜《洛神賦圖》表現洛神游嬉與採芝畫面　上：大英本　下：北京乙本

乙本，而且都書寫在框內，如榜題狀，但它內部的行數和排列則完全自主。大致上，
這些賦文的佈列也仿北京乙本般，放在它們個別相關的畫面上。但是在〈情變〉的兩
個場景中，本幅畫家將相關的賦文位置做了變動也犯了錯誤：在〔眾靈〕一景中，他
把六列賦文：「眾靈雜遝，命儔嘯侶。或／戲清流，或翔神渚。或采／明珠，或拾翠
羽。從南湘／之二妃，攜漢濱之游女。／體迅飛鳧，飄乎若神。凌／波微步，羅襪生
塵。」放在眾靈嬉戲和南湘二妃與漢濱游女的中央；而不像北京乙本般，放在這段畫面
的左上方（插圖 7-6）。他在那個位置上所填寫的賦文則是四列字：「進止難期，若往
若還。／轉眄流精，光潤玉顏。／含辭未吐，氣若幽蘭。／華容婀娜，令我忘餐。」
但是，這段賦文應該出現的位置，應如在北京乙本中所見，是在下一個場景〔徬徨〕
（表現曹植坐在匟上，看著洛神徘徊流連、不忍離去）的畫面上方才對（插圖 7-7）。
由於這個變動，大英本在那個場景中便使得賦文孤立，與它下方的畫面毫不相關。這
也可看出大英本的畫家在臨摹時，因自己擅作調整而犯下的一個失誤。

　　姑且不論上述這種細微的調整和表現上的差異，整體而言，大英本《洛神賦圖》
可說是北京乙本《洛神賦圖》的忠實摹本。至於它所摹成的時代，個人推斷，應成於
十六世紀左右。這個推斷所根據的理由有二：一為圖上洛神的造形與服飾，包括華

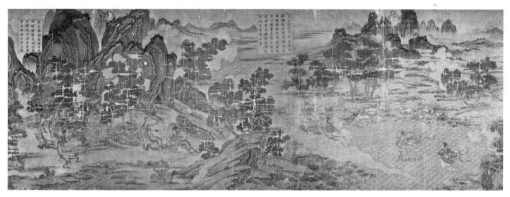

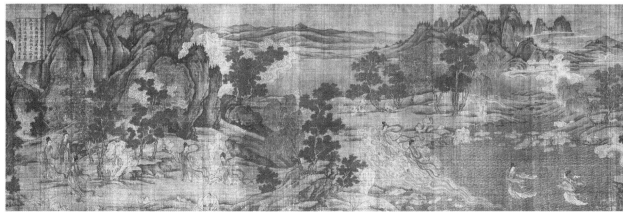

插圖 7-6｜《洛神賦圖》〔眾靈〕一景　上：大英本　下：北京乙本

插圖 7-7 ｜《洛神賦圖》〔徬徨〕左：大英本　右：北京乙本

冠、高髻、繞肩垂地的長披帛、和華麗多褶的寬袍和長裙等等，相當類似明代沈度
（1357~1434）所書佛經的插圖上所見神祇（圖版 7-9，臺北國立故宮博物院）。另
一則是上述那種平面化的空間表現特色，可見於仇英（約活動於 1510~1552）《琵琶
行圖》（圖版 7-10，納爾遜美術館）的山水中。換言之，本幅由於所顯現的是十五世
紀的圖像和十六世紀的山水畫特色，因此可以推斷它應該是某位十六世紀的畫家臨摹
北京乙本，且加上了當時的時代風格而作成的。它與遼寧本和北京甲本中所見的那種
質樸的六朝模式關係已經相當遙遠了。

圖版 7-9 ｜
沈度（1357-1434）書佛經插圖
冊頁 絹青紙本 泥金
臺北 國立故宮博物院

圖版 7-10 ｜仇英（活動於 1510 年代 -1552）《琵琶行圖》局部 約 16 世紀 手卷 絹本設色 密蘇里州 堪薩斯城 納爾遜美術館

（二）單景式／單景系列式構圖法－北京丙本《洛神賦圖》

宋代類型《洛神賦圖》的另一種構圖模式為單景式（或單景系列式）構圖法。這類構圖法的特色如下：

1. 全套應有十二景，各成獨立構圖。
2. 相對賦文可能書寫於對幅，如宋代詩畫合冊。
3. 背景山水為南宋風格，造形精緻，表現立體感和空間感。
4. 人與物的圖像細節表現宋代衣冠器物的特色。
5. 山水比例大於人物。
6. 代表作品如北京丙本《洛神賦圖》。

北京丙本《洛神賦圖》（絹本設色，26.8×160.2 公分，彩圖 8，圖版 7-11）為單景式購圖法；它只表現了〔驚艷〕這個場景，也就是曹植乍見洛神的一個場面。本幅以對角線構圖。寬闊的水域由畫面右上方向左下方斜斜區分出兩岸。在右下方的河岸上，曹植和侍從約二十人左右，出現於岸邊的樹林中。前導的侍者約四人，後隨者十人，馬夫四人，御者兩人，全都步行，持扇荷物，簇擁著中間的一輛馬車。車已停駕；曹植從

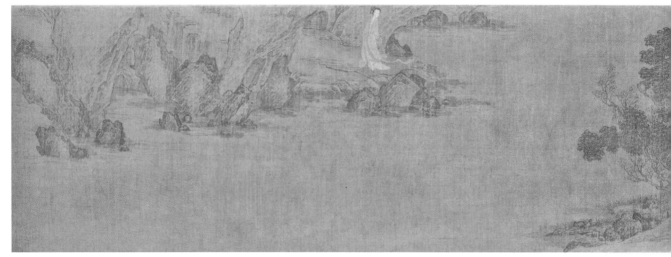

圖版 7-11 | 無名氏《洛神賦圖》〔驚豔〕約 13 世紀 手卷 絹本設色 北京 故宮博物院（北京丙本）

幃幔中探出身來，正與前面一個御者說話。曹植的衣著樸實，以側面對著觀者，臉朝左前方。順著那方向，觀者先看到畫面中心的一叢矮樹林，接著越過水面，看到了位在畫面左上方的洛神。洛神站在巖邊，向右望著曹植。這個畫面正圖寫了賦文中的句子：

> 容與乎楊林，流眄乎洛川。於是精移神駭，忽焉思散。俯則未察，仰以殊觀。睹一麗人，於巖之畔。乃援御者而告之曰：「爾有覿於彼者乎？此何人斯？若此之艷也！」御者對曰：「臣聞河洛之神，名曰宓妃。則君王所見，無乃是乎？其狀若何？臣願聞之。」（句 19~37）

本幅這種以對角線構圖，將曹植與洛神分置在畫面的右下方與左上方，兩者遙相呼應的措施，與上述六朝傳統、或北京乙本所見的宋代模式，那種將兩人左右平置的佈局方式，都不相同。一般而言，畫家採用對角線構圖法的設計是在北宋末年興起，而盛行於南宋時期，例見此時所作的《濠梁秋水圖》（圖版 7-12）。[8] 畫中樹木和岩石的用筆尖細，勾畫和皴染都極為用心。岩石多用小斧劈法，表現堅硬的質感。岩石上和樹幹表皮又常見留白部分，顯示受光處。這種表現法源自李唐（約 1066~1150）、後為劉松年（約活動於 1174~1224）所承繼，例見他的《四景山水圖》（圖版 7-13）。[9] 由於本幅所見的種種特色，包括對角構圖，大量留白，樹木和石頭緊勁的造形和用筆等等，都顯示了南宋劉松年畫風的影響，因此，本幅極可能是與劉松年有關的南宋院畫家所作。成畫的時間可能在十三世紀的前半期。它所呈現的是畫家的創作，而非沿襲或引用六朝模式。

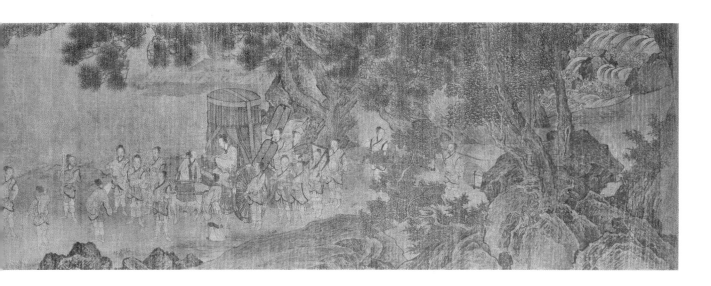

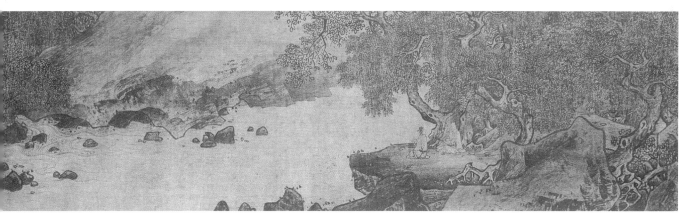

圖版 7-12 | 無名氏《濠梁秋水圖》局部 南宋 手卷 絹本設色 天津 天津市藝術博物館。

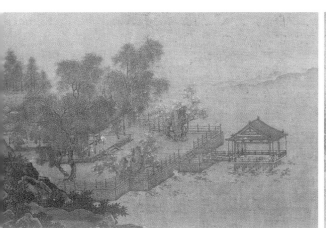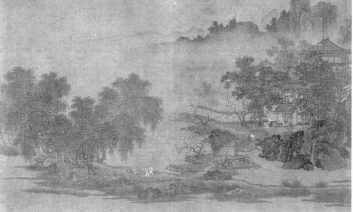

圖版 7-13 劉松年（約活動於 1174-1224）《四景山水圖》 春、夏兩幅 手卷 絹本設色 北京 故宮博物院

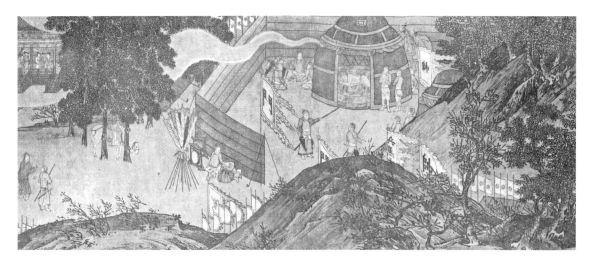

圖版 7-14｜傳蕭照《中興瑞應圖》第七幅 手卷 絹本設色 天津 天津市美術館

　　個人認為此幅很可能是一系列單景式構圖所表現的全套《洛神賦圖》當中的一段。
畫家在當時很可能受命將全本〈洛神賦〉故事依情節而分別做成許多段的單景式構圖，
每段並書相關賦文在它的左方或右側；再由這一系列的單獨場景而合成一整卷／套的
《洛神賦圖》。依此推測，現在所見到的這個畫面，雖然它的相關賦文已經佚失，但仍
可知它只表現了〔驚艷〕的一段畫面，而非全套《洛神賦圖》。後人便把它當作一件小
手卷，而在後面拖尾上寫上了三則題跋。10

　　依個人所見，它原來的格式應如傳蕭照（約活動於 1126~1162）的《中興瑞應
圖》（圖版 7-14）。11 目前所見的《中興瑞應圖》便是採用一系列的單景構圖，配上
相關文字而裱成手卷形式的作品。這種採用單景系列式構圖法來表現一則完整故事畫
的作法，盛行於南宋時期，存世可見的作品包括李唐的《胡笳十八拍》，12 和《晉文
公復國圖》，13 傳馬和之的《毛詩圖》14 和《女孝經圖》15 等等。這些作品都具有明

顯的政治意涵和勸戒功能。[16]根據上述例證，我們可以推測本畫作成的時間可能是在《中興瑞應圖》和劉松年之後，大約是在十三世紀的前半期。[17]

　　綜合以上所見，可知從六朝時期到宋代之間的《洛神賦圖》至少包括兩種構圖模式：連續式構圖法和單景／單景系列式構圖法。這兩種構圖法具有一些共同的特點，那便是人物比例減小，山水比例加大，且結構複雜；而且他們仍然是以多畫面來圖寫〈洛神賦〉全文的故事情節。這些類型的表現法雖然為後代的畫家繼續沿用，比如上述所見那些作成於不同時代的各種摹本、再摹本、和轉摹本等，但是這樣的敘事方式，到了宋代以後的畫家手中卻有了明顯的改變。面對以上種種古典模式的詳盡表現法，宋代以後的畫家似乎再難以超越；而如要另創新意來圖寫如此長篇美文的故事情節，他們似乎也感到力不從心。因此從元代開始，畫家便轉向另一種敘事表現法，而產生了新的表現類型。那便是採用最精簡的構圖和圖像來表現〈洛神賦〉的故事。換言之，便是以單幅的《洛神圖》來代表整本的〈洛神賦〉故事。[18]

三、元代類型的《洛神圖》

　　元代類型的表現特色是以單幅標幟式的洛神圖像來暗示整個〈洛神賦〉中發生的故事。這種表現有如文學中引用典故的寫法。元代以後的畫家採用這種精簡的方法來圖譯〈洛神賦〉的故事，成為一種普遍的表現方法。這種元代類型在表現上的特色包括以下的幾點：

1. 單幅單景構圖。
2. 只取洛神為代表性圖像。
3. 省去背景，餘下相關象徵物，如江岸、水面、芙蕖、松、菊等物，以暗示人物圖像為洛神。
4. 幅上或錄賦文、或題詩、或引用〈洛神賦〉典故。
5. 代表作品如：衛九鼎（約 1300~1370）所作的《洛神圖》。

　　最能代表這種元代類型的作品便是衛九鼎的《洛神圖》（圖版 7-15，臺北國立故宮博物院）。圖中表現了白描洛神，脂粉未施、素服無華、體態輕盈、凌波江上之狀。畫中的洛神以四十五度斜角的站姿面對觀者。她的臉呈長橢圓形，五官細緻，柳葉眉、丹鳳眼、懸膽鼻、櫻桃嘴、耳無飾物，造形端麗。她的長髮中分後束，一部分在身後結為盤髻，一部分在頭頂上梳作長辮，後繞成扭轉的單鬟，高聳而微微地傾向腦後。這高揚的鬟辮不但表現出它本身的輕盈狀，同時也增加了視覺上的韻律感。整體而言，

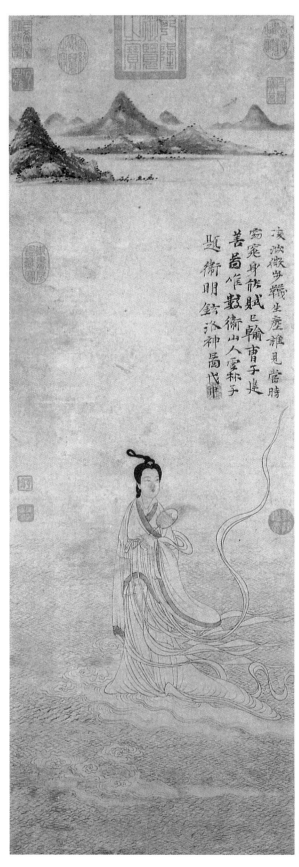

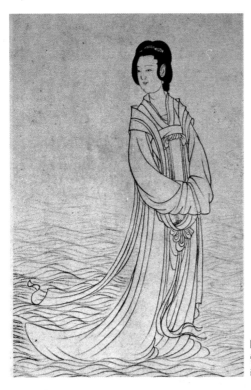

圖版 7-16│
張渥（舊傳趙孟頫）《九歌圖‧湘夫人》
約 1356 前 冊頁 紙本墨畫 紐約 大都會美術館

　　她的髮型，除了在頭頂單鬟的前面插了一把半月形小梳子之外，並無任何裝飾，但卻美麗大方，韻味十足。至於她的衣著也是如此樸實。只見她身著寬襦和長裙，腰帶數條，下垂到膝下後，再向畫面右方起伏飄動。她的披帛滑落肩後，繞過手肘，下垂的兩端並誇張地以連續的「Ｓ」形分向右方的空中和水上迴曲地隨風飄揚。這些飄揚的衣帶加強了畫面的韻律感和動態感。洛神的右臂自然下垂，而左肘微彎，手中拿著一把長柄橢圓形羽扇，扇面靠在右臂上。她的身體動作，似乎正向畫面左方移動，但同時卻又停步不前，轉身向右方遙望，似乎凝視著畫外遠方的曹植，或遙憶著已不存在的戀情。她的表情含蓄內斂，平靜之中流露著隱約的哀傷。畫家以如此樸實而清雅的筆調，表現了洛神含情脈脈、徘徊江上的神情。江上雲霧時現，水波粼粼。畫幅上方，遠山處處，默默起伏。在畫面右上方的空白處，出現了倪瓚作於明洪武元年（1368）的小楷題詩：

> 凌波微步襪生塵，誰見當時
> 窈窕身；能賦已輸曹子建，
> 善圖唯數衛山人。雲林子
> 題衛明鉉洛神圖。戊申。[19]

　　像這種以白描技法圖寫古代文學作品的方式，可說是宋代文人畫的傳統之一。這類畫法從北宋李公麟開始，漸漸蔚為風氣，到元代相當盛行。趙孟頫（1254~1322）

是此中翹楚，例見他所作的許多白描人物。此外還有張渥（～約 1356），也擅白描。衛九鼎的這幅《洛神圖》，就風格而言，顯現了與傳趙孟頫（實則可能為張渥所作）的《九歌圖》的關連性。在《九歌圖》冊中的〈湘夫人〉（圖版 7-16，紐約大都會美術館）一開所見，與此處《洛神圖》在人物開臉上、和髮飾的簡樸上、以及衣紋的圓勁用筆方面，都顯現了類似的時代風格。[20] 衛九鼎這幅《洛神圖》的重要性，在於他僅以一個代表性的圖像來表現整個〈洛神賦〉的故事。這種標幟式的構圖法以一代全，簡單易畫，有別於六朝和宋代以來所採用的連續式構圖法、和單景系列式構圖法。它成為後來明、清、甚至近、現代的畫家在表現〈洛神賦〉故事時最常用的構圖模式。

四、明清以降的《洛神圖》

依個人調查得知，明、清以來畫家所作的《洛神圖》相當多（見附錄三、四之中「明清部分」）。現存畫蹟散見於海內外收藏中的作品，多呈現這種單幅標幟式的構圖模式。它們至少有二、三十件以上，分別出於以下畫家之手：吳俊臣（活動於 1241~1252，其作品如圖版 7-17，臺北故宮博物院，但此畫應為明人所作）、陸治（1496~1577）、丁雲鵬（1547~1628）、王聲（明人）、禹之鼎（1647~1776）、高其佩（1660~1734）、蔡嘉（約活動於十八世紀前半期）、蕭晨（1658~1731）、高鳳翰（1683~1748）、閔貞（1730~?）、冷枚（約活動於 1703~1725）、顧洛（1763~約 1837）、余集（1738~1823，其作品如圖版 7-18，香港，羅桂祥家藏）、沈宗騫（約 1737~1819）、費丹旭（1801~1850）、任熊（1823~1857）（其作品如圖版 7-19，上海博物館）、沙馥（1831~1906）、康濤（清人）、朱時翔（清人）和溥心畬（1887~1963）（其作品如圖版 7-20，臺北廣雅軒藏）等人（詳見附錄四）。這些單幅立軸或扇面，除了圖像以外，有時錄上〈洛神賦〉全文（如陸治作圖、彭年書賦，以及費丹旭、朱時翔、溥心畬等人的作品）；有時節錄賦文（如閔貞、高其佩、任熊、康濤等人之作）。有時則引用洛神賦典故，題詩其上（如衛九鼎和丁雲鵬所作）；有時則只標題目〈洛神圖〉（如蔡嘉、沈宗騫、沙馥等作）（圖版 7-21）。這些題識的形式不一而足。總之，是利用單一圖像，配上繁簡不一的詩文來指涉〈洛神賦〉的故事。

圖版 7-17 |
吳俊臣（活動於 1241-1252）《洛水凌波》
冊頁 絹本設色 臺北 國立故宮博物院

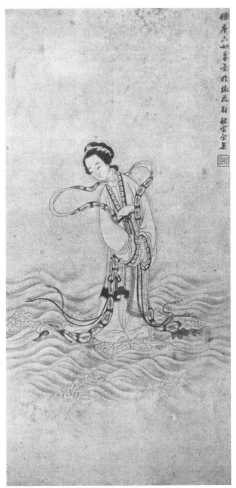

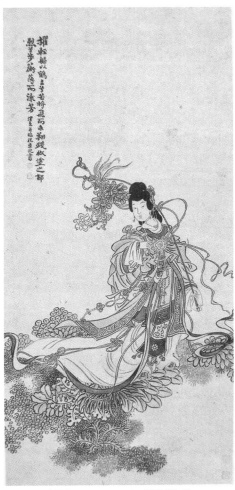

圖版 7-18 | 余集（1738-1823）《洛神圖》軸
紙本墨畫 香港 羅桂祥家藏

圖版 7-19 | 任熊（1823-1857）《洛神像》軸
絹本設色 上海 上海博物館

溥心畬《洛神賦圖》1957 年
軸 紙本設色 臺北 廣雅軒

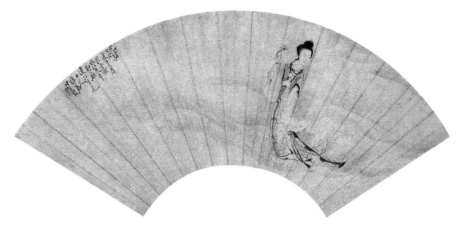

圖版 7-21 ｜沙馥《洛神圖》1877 年 扇面 紙本設色 杭州 浙江省博物館

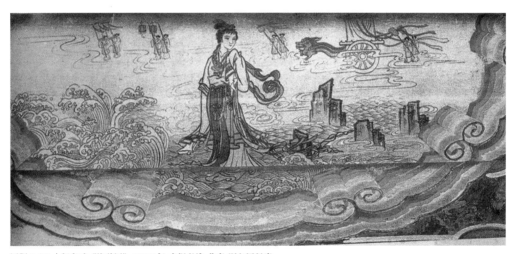

圖版 7-22 ｜無名氏《洛神圖》1886 年 木板彩繪 北京 頤和園長廊

　　然而這種簡化的敘事表現法，並不表示〈洛神賦〉的故事日益不受重視。相反的，由於它在構圖上和造形上的簡易特色，使一般畫家更易於掌握且樂於圖寫，因此成為元、明以降表現〈洛神賦〉故事最常見的模式。甚至在建築物的樑枋上，也出現這種單幅標幟式的《洛神圖》，如光緒十二年（1886）間重建的頤和園長廊彩繪中所見（圖版 7-22）。[21]

五、小結

　　個人根據對上述存世畫跡的觀察，得知歷代表現〈洛神賦〉故事的繪畫作品，依其表現模式而言，可以歸納出三大類型。它們不論在構圖上、山水和人物的比例上、造形

上、和空間的表現上、以及圖像與文字互動的關係上，都各具特色，且分別可見於不同的作品群當中。簡言之，這些類型和作品的表現特色與風格系譜，有如以下所列：

（一）六朝類型─

1. 全本連續式構圖法。
2. 將故事情節分為五幕十二景。
3. 原各伴以相關賦文／有的省去賦文。
4. 背景山水的造形和結構簡單。
5. 人物造形質樸。
6. 人物比例大於山水。
7. 代表作品第一種（臨摹本），如遼寧本和北京甲本；
 第二種（再摹本），如弗利爾甲本和臺北甲本；
 第三種（轉摹本），如弗利爾乙本（白描本）和臺北乙本（丁觀鵬）之《洛神賦圖》等。

（二）宋代類型─

A. 全本連續式構圖法

1. 仿六朝類型，原則上將故事情節分為五幕十二景。
2. 節錄賦文置於框內，伴隨相關圖像。
3. 背景山水的造形和結構複雜，表現立體感和空間感。
4. 人物服飾繁複，呈現重量感。
5. 山水比例大於人物。
6. 代表作品如：北京乙本(唐人仿顧愷之《洛神賦圖》)和大英本《洛神賦圖》等。

B. 單景／單景系列式構圖法

1. 全套應有十二景，各成獨立構圖。
2. 相關賦文可能書寫於對幅，如宋代詩畫合冊，或在每段圖畫的一側，合各景與文共同裱成一卷。
3. 背景山水為南宋風格，造形精緻，表現立體感和空間感。
4. 人物圖像表現宋代衣冠特色。
5. 山水比例大於人物。
6. 代表作品如北京丙本《洛神賦圖》。

（三）元代類型一

1. 單幅標幟式構圖法。

2. 只取洛神為代表性圖像。

3. 省去背景，餘下相關象徵物，如江岸、水面、芙蕖、松、菊等物，以暗示人物圖像為洛神。

4. 幅上或錄賦文、或題詩、或引用〈洛神賦〉典故。

5. 代表作品如衛九鼎、余集、和溥心畬等人所作之《洛神圖》。

以上所見為六朝到元代之間所發展出來的三種圖譯〈洛神賦〉故事的表現類型。這些類型一經創造之後，便成為典範，為後代畫家所沿用，而漸形成模式。愈是後代的畫家，所可取材於前代的各種圖畫資源也愈豐富，經過揉合改造，再加上自己的詮釋和創新，便形成了自己的風格。但經風格分析研究，仍可看出它們之間的異同關係。這樣的情形仍可見於現代的例子，如當代大陸畫家陳全勝所作全本《洛神賦圖》（冊），其中所採用的便是宋代類型的單景系列式構圖法（圖版7-23）。[22] 而畫中所見人物與樹石圖像的風格來源多方，包括漢代衣冠、敦煌壁畫中的飛天、和少部分六朝本的洛神造形，如她離去時的車駕排場等等。此外，重要的是，畫家再經由現代的表現法，將這些圖像規律化、模式化、和裝飾化，使它們產生一種獨特的趣味性，以強化它們的視覺效果。這樣的造形雖然和上述諸本《洛神賦圖》和《洛神圖》沒有多少直接的關係，但仍可看出他們的脈絡淵源。

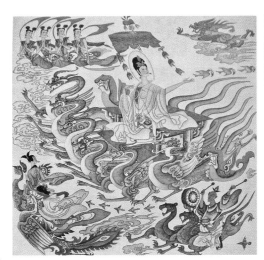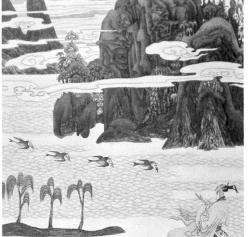

圖版 7-23｜陳全勝（現代）《洛神賦圖》冊 局部 紙本設色 藏地不明

結論

　　曹植的〈洛神賦〉約作於魏文帝黃初四年（西元223）。賦中鋪敘了他與洛神之間短暫的戀情。歷代學者對於「洛神」身份的辨認，以及這則才子與女神戀情的真正意涵，看法不一，莫衷一是，因此它的事實真相撲朔迷離，終究難明。但由於本賦的故事引人，情節多變，文辭優美，意象鮮活，因此，一千八百多年來，經常成為各類藝術家取以為創作的題材。這則古老的愛情故事，也經由他們不斷地傳誦、轉譯，而經常出現在文學、書法、繪畫、戲曲、小說、電視、和電影等不同媒材的藝術表現上，再再喚醒人們對曹植才情的讚賞，和對那則人神之戀終於破滅的惋惜。洛神也經由曹植此賦而得永生。原來傳說中形象模糊的宓妃，經過曹植在〈洛神賦〉中的雕塑，已轉化成曠世美女，超凡絕俗，清麗引人。文人墨客因此特別以「水仙」的清雅，隱喻她出塵的特質，歌詠的詩篇千年不輟。而在南方，人們更稱一種豔紅的花果為「洛神花」，令人聯想起那美豔的洛神，和她與曹植之間那段短暫而多變的愛情。由此可知「洛神」之美與〈洛神賦〉的故事歷久以來，已經由各種傳播方式深入民間，成為人們共同記憶的一部分。

　　曹植與〈洛神賦〉故事之所以淵遠流長、膾炙人口，完全是因為以上各種媒材持續發揮其傳播功能所致。其中又以文學、書法、和繪畫三大類的傳播歷史最為悠久、持續、且脈絡分明。簡言之，在文學方面，〈洛神賦〉在曹植生前應已流傳；[1]此後，又隨著歷代曹植詩文集的印行而流傳。[2]六朝時期的音韻學家沈約（441~513）極為讚賞，認為它是曹植諸賦中最出色的作品。[3]隨後，蕭統（501~531）又將它收入《昭明

文選》。而從唐代開始，〈洛神賦〉也隨著《文選》的李善注本、五臣注本、和六臣注本在歷代不斷地翻刻而流傳廣佈。

在書法方面，東晉王獻之曾作真、草二種書體的《洛神賦》。他的真書《洛神賦》後來殘缺，只剩下十三行。這十三行《洛神賦》書法後來又曾經孫過庭（約活動於七世紀後～八世紀前半期）、柳公權（778~865）等唐代書家的臨摹、和後代的翻刻，而流佈世間。在宋代刻本中最有名的是賈似道命人摹刻的《王獻之楷書玉版十三行》，和宋人根據柳公權勾摹本而刻的《越州石刻本》。王獻之《洛神賦十三行》再經元、明、清各代翻刻，成為後代書家學習的典範。至於歷代名家所書的《洛神賦》，其數量之多，不勝枚舉。

在繪畫方面，相傳東晉明帝曾作《洛神賦圖》，可惜該圖早已佚失。後代流傳以〈洛神賦〉故事為題的《洛神賦圖》，見於歷代著錄的至少有三十多件（見附錄三）。至於著錄所見的《洛神圖》數量更多。據統計，現今存世可見的《洛神賦圖》和《洛神圖》這兩種畫作，至少有三十件以上（見附錄四）。根據個人研究，這些存世表現〈洛神賦〉故事的繪畫作品，從它們的構圖和圖像方面來看，可以分為六朝類型、宋代類型、和元代類型等三大類；每一類型各具特色，且分別為後代畫家所繼承。

首先看第一類：六朝類型。它的代表作品是三件宋代畫家所摹的《洛神賦圖》：分別藏於遼寧省博物館（彩圖1），北京故宮博物院（北京甲本）（彩圖2），和弗利爾美術館（弗利爾甲本）（彩圖3）。雖然這三件作品的內容互有殘缺，都不完整，但三者構圖相同，都一致反映了六朝祖本的構圖模式。至於六朝祖本的完成時間，可能是在西元六世紀後期，大約西元560年到580年之間。因為類似的構圖法則、敘事方法、和空間表現等技法又可見於隋代初期（約598~613）所開鑿的敦煌419窟中的《摩訶薩埵太子本生》壁畫上。

這種六朝類型的特徵可見於遼寧本《洛神賦圖》中（彩圖1）。遼寧本的開始一小段畫面已佚，現圖採用連續式構圖法。整個故事有如戲劇般，依情節而分為五幕，每幕中又包括兩個、或三個場景，以此表現了曹植與洛神二者之間戀情的發展，包括〈邂逅〉、〈定情〉、〈情變〉、〈分離〉、與〈悵歸〉等過程（見附錄二）。畫面以人物活動為主，配上簡單的山水背景。兩段相鄰的情節之間又以山水和長段的賦文作區隔，使全幅的結構清楚，段落分明。而各場景中人物的活動又配上相關的賦文短句，造成圖像與文意二者之間密切的互動。這樣的圖文佈列方式保留了六朝祖本的原型。畫家又以各種方法（包括直譯、比喻、隱喻、象徵、和暗示等）利用圖像去轉譯文意。本幅描繪人物的用筆，起伏明顯，似受馬和之畫風的影響，而所書賦文中又避

諱了一些北宋皇帝的名字，且書法風格又受到宋高宗書風的影響。凡此種種，可以推斷本幅所摹成的時間應該是在南宋高宗時期，大約在紹興三十二年（1162）之前。此畫應是當時院畫家所摹，而書法則可能出自宋高宗嬪妃中能書者之手。

北京甲本《洛神賦圖》（彩圖2）由於省略了所有的長段賦文作區隔，致使全幅的故事情節段落不明。更由於失去了許多相關文句的伴隨，因此也使許多人物的身份無法辨識，而某些圖像的動作意義，無法彰顯。這種企圖排除文字，只以圖畫來呈現詩意的表現方式，反映了北宋末年詩畫換位的新美學觀。又此卷描繪人物的用筆細勁，可以看出摹者曾受李公麟畫風的影響。綜合這些因素看來，此卷可能摹成於北宋末年（1127）之前。

有趣的是，遼寧本和北京甲本後來又成為第二代的祖本，成為後代畫家臨摹的對象。其中包括：弗利爾甲本《洛神賦圖》（彩圖3），臺北故宮所藏一段《洛神賦圖》（臺北甲本）（約十三世紀，彩圖4），弗利爾乙本（白描本）《洛神賦圖》（約十七～十八世紀，彩圖9），及丁觀鵬所摹北京甲本的《洛神賦圖》（臺北乙本，1754，彩圖5）等四卷作品。弗利爾甲本《洛神賦圖》（彩圖3）不論在賦文的省略方式上、和人物的造形上、乃至於器物的細節構造上，都類似北京甲本；但也有小部分圖像較像遼寧本。因此可以推斷此圖應摹自另一個混和了遼寧本和北京甲本二者特色的中間本。又由於弗利爾甲本在曹植〈泛舟〉的船艙前面，出現了一件馬遠、夏珪式的小景山水畫，因此可以判斷本幅摹成的年代，應在兩人活動的宋寧宗時期（1194~1224）之後。至於臺北故宮所藏的那一段《洛神賦圖》，只表現了洛神車駕離去的一段畫面。在構圖方面，它只是截取長卷中的一段，作成了如今的冊頁。就圖像方面來看，應它大部分取自北京甲本，而小部分混和了遼寧本的特色。因此本卷也可看作是摹自上述二本的中間本而來。它摹成的時間可能也是在南宋晚期，約十三世紀之時。

弗利爾乙本（白描本）《洛神賦圖》在構圖上雖較接近於北京甲本，但它的前面一半和最後曹植東歸的一景都已佚失。又由於它的一小部分圖像也與遼寧本有關，因此可以推斷本幅也是摹自一件混和了遼寧本和北京甲本二者特色的中間本。本幅全以白描在紙上作畫，因此可以推斷可能是一件勾摹出來的稿本。其製作時間約在十六世紀左右。

至於丁觀鵬所摹的《洛神賦圖》雖然是摹自北京甲本的構圖，但在山水和人物的表現方面，造形較為複雜、並且設色艷麗，更特別強調空間深度、和物像的立體感，尤其是著重表現光影的現象。這些都是清初宮廷畫家受到西洋畫法影響的結果。

第二類：宋代類型。它的特色是強化山水背景，擴大山水比例和表現，使山水的

重要性幾乎凌駕在人物活動之上。這反映了宋代山水畫高度發展的現象。宋代畫家也以這種表現法去重新詮釋傳統的〈洛神賦〉故事。他們採用了兩種構圖法去表現這則故事畫，一為連續式構圖法，一為單景／單景系列式構圖法。前者以大片山水背景襯托出〈洛神賦〉中的情節和人物活動。在人物圖像上雖引用了六朝類型中所見，但已經明顯加以複雜化。這種模式的代表作品為北京乙本的《洛神賦圖》（彩圖6）。它的成畫時間可能是在南、北宋之際，約為十二世紀早期左右。北京乙本的《洛神賦圖》後來又成為範本。根據它而作成的摹本，便是今藏大英博物館的《洛神賦圖》（彩圖7），約摹成於十六世紀左右。

至於單景系列式構圖法則以北京故宮所藏的一段《洛神賦圖》（北京丙本，彩圖8）為例。圖中所見為曹植乍見洛神的場面。此畫應為一套《洛神賦圖》之中殘存的一段。它的山水表現採用了南宋盛行的對角線構圖法；人物圖像為南宋樣式；至於山石和樹木的造形和筆法則顯現了劉松年畫風的影響。因此，此畫作成的年代應在劉松年活動的時間，也就是宋孝宗淳熙（1174~1188）到宋寧宗嘉定（1208~1224）年間。

第三類：元代類型。它的特色是單幅標幟式構圖。也就是以單幅的洛神圖像代表整個〈洛神賦〉的故事。這種表現類型以衛九鼎的《洛神圖》（圖版7-15，1368年前，臺北國立故宮博物院）為代表。這種構圖模式由於簡單易行，因此成為後來明、清以降到近、現代畫家最常用的表現法。為使畫中的圖像易於辨認，他們往往又特別標明「洛神」、或引用〈洛神賦〉詩句，或引用它的典故並題詩在畫幅上。

總之，本書主要討論了存世所見九本《洛神賦圖》的表現特色和風格系譜，並且也具體而微地探討了中國古代故事畫的發展和它們在表現上的許多問題。首先，為了重建六朝祖本《洛神賦圖》的面貌，作者釐清了漢到六朝之間故事畫發展過程中所涉及到的各種相關問題，諸如圖畫如何轉譯文本的內容、含義、以及美學品質；圖畫如何敘事，包括故事畫中所見的各種構圖法；以及在畫面上如何表現出時間和空間等等各種重要的議題。其次，由於這九件《洛神賦圖》個別作成的時間不同，上自北宋末年，下迄乾隆時代，而作者在為它們斷代時需要徵引許多不同時期的相關作品，以為證明，藉此而得見從北宋到清初中國人物故事畫的發展情況。再其次，作者再從存世畫蹟中尋繹歸納，得知不同時期畫家在表現〈洛神賦〉故事時曾創造了三種不同的表現類型：六朝類型、宋代類型、和元代類型。這三種類型在構圖上、圖像上、和空間結構上各自具有特殊的表現方法和美學精神。它們也在實質上反映了六朝以降中國故事畫發展的各種面貌。

　　簡言之，本書主要運用了結構分析和圖像學等方法，配合相關的文史資料，去探討存世一群表現〈洛神賦〉故事畫的各種相關問題。雖則如此，但它所涉及的議題相當廣泛，不但包括這些作品的表現特色、構圖重建、圖像與賦文的配置、書法與繪畫的鑑定和斷代、相關作品之間的風格系譜等特定問題，更同時擴及文學作品和繪畫之間如何轉譯的問題、中國古代故事畫的發展情況、以及一般故事畫在表現上所呈現的各種問題。這也是本書定名為「《洛神賦圖》與中國古代故事畫」之原由。未盡之處，且待補議。

注釋

導論

1　曹植本傳，參見陳壽，《三國志・魏志》，四庫全書（臺北：臺灣商務印書館影印國立故宮博物院藏文淵閣本，1983~86），冊 254，卷 19，頁 352~364。又，有關曹植的傳記和生平研究資料，參見黃節，《曹子建詩注》（臺北：世界書局，1962）；丁晏，《曹集詮評傳》（1865 序）（臺北：世界書局，1962）；朱緒曾，《曹集考異》，金陵叢書（1914~16）（臺北：立興書局，1970）；徐公持，〈曹植生平八考〉，《文史》，1980 年，第 10 輯，頁 199~219；鄧永康，《魏曹子建先生植年譜》（臺北：臺灣商務印書館，1981）；張可禮，《三曹年譜》（濟南：齊魯書社，1983）；鍾優民，《曹植新探》（合肥：黃山書社，1984）。

2　雖然今本賦文中記載該事發生在黃初三年，但經史家考證，應為四年才是，詳見後文論述。

3　這九件手卷分別藏於以下五個博物館中：遼寧省博物館藏南宋摹本（遼寧本），北京故宮博物院藏三本：一為北宋摹本（北京甲本），一舊標為唐人畫本，實為宋人所作（北京乙本），另有一段為南宋人所畫（北京丙本）；弗利爾美術館藏兩本：一為南宋摹本（弗利爾甲本），一為十七世紀白描本（弗利爾白描本）；臺北國立故宮博物院藏兩本：只表現洛神乘雲車離去一段為南宋本（臺北甲本），一為 1754 年丁觀鵬摹北京甲本（臺北乙本）；倫敦大英博物館一本（大英本）實為摹北京乙本，應摹於十六世紀左右。這些作品的圖版及相關參考資料，參見遼寧省博物館編，《遼寧省博物館藏畫選輯》（瀋陽：遼寧省博物館，1962），圖版 1；故宮博物院編，《故宮博物院藏畫集》（北京：人民美術出版社，1978），冊 1，頁 1~19，附錄頁 2~33；中國美術全集編委會，《中國美術全集》（北京：新華書局，1988），繪畫篇，冊 3，頁 41~49；Thomas Lawton, *Chinese Figure Paintings in the Freer Gallery of Art* (Washington, D.C.: The Smithonian Institution, 1973), pp.18~33; 國立故宮博物院編委會，《故宮名畫三百種》（臺北：國立故宮博物院，1959），冊 1，圖 33；國立故宮博物院編委會，《故宮書畫錄》（臺北：國立故宮博物院，1965），冊 4，卷 8，頁 50；William Waston, *The Art of Dynastic China* (London: Thomas and Hudson, 1981), pl.134.

4　以上學者的論著，依時間順序為：瀧精一（節庵），〈顧愷之の ' 洛神賦 ' 圖卷に就きて〉，《國華》1911 年，6 月，253 期，頁 349~357；Arthur Waley, *An Introduction to the Study of Chinese Painting* (New York: Charles Scribers' Sons, 1923), pp.59~62; Alexander C. Soper, "Early Chinese Landscape Painting," *The Art Bulletin* (1941), vol.23, no.2, pp.141~146; 及其 "Life Motion and the Sense of Space in Early Chinese Representational Art," *The Art Bulletin* (1948), vol.30, no.3, pp.167~186; Ludwig Bachhofer, *A Short History of Chinese Art* (New York: Pantheon, 1946), pp. 93~95; 溫肇桐，〈試談顧愷之的女史箴圖卷〉，收於其《中國繪畫藝術》（上海：上海出版公司，1955），頁 1~9；Osvald Sirén, "Ku K'ai-chih," 收於其 *Chinese Painting—Leading Masters and Principles* (New York: The Ronald Press, 1956~58), vol.1, pp.28~37; 馬采，〈顧愷之的《洛神賦圖卷》〉，《美術》，1957 年，3 期，頁 47；及其《顧愷之研究》（上海：上海人民美術出版社，1958），頁 16~27；潘天壽，《顧愷之》（上海：上海人民美術出版社，1958），頁 24~28；金維諾，〈顧愷之的藝術成就〉，《文物參考資料》，1958 年，6 期，頁 19~24；唐蘭，〈試論顧愷之的繪畫〉，《文物》，1961 年，6 期，頁 7~12；Hsio-yen Shih（時學顏），"Early Chinese Pictorial Style: From the Later Han to the Six Dynasties," Ph.

導論

D. dissertation, Bryn Mawr College, 1961, pp.265~275; 及其 "Poetry Illustration and the Works of Ku K'ai-chih," *Renditions* 6（Spring 1976）, pp.6~29; 俞劍華等,《顧愷之研究資料》（北京：人民美術出版社，1962），頁 139~141，174~178，194~195；古原宏伸,〈女史箴圖卷〉,《國華》，1967 年，11 月，908 期，頁 17~31，特別是頁 23~24；《國華》，1967 年，12 月，909 期，頁 13~27；Thomas Lawton, *Chinese Figure Paintings in the Freer Gallery of Art*, 前揭書，頁 18~33；Robert A. Rorex, "Eighteen Songs of a Normad Flute," Ph. D. dissertation, Princeton University, 1974, pp.219~226; Julia K. Murray, "Sung Kao-tsung, Ma Ho-chih, and *the Mao-shih Scrolls*," Ph. D. dissertation, Princeton University, 1981, pp.199~200; Sing-sheng Chang, "A Study of Three Versions of Painting: *The Goddess of the Lo River*," Master's thesis, University of California, Santa Cruz, 1975; 徐邦達,《古書畫偽訛考辨》（南京：江蘇古籍出版社，1984），冊上，頁 21~31，圖版 23~55；韋正,〈從考古材料看傳顧愷之《洛神賦圖》的創作時代〉,《藝術史研究》，2005 年，7 輯，頁 269~279；袁有根、蘇涵、李曉庵,《顧愷之研究》（北京：民族出版社，2005），頁 78~141。

5　如徐邦達,《古書畫偽訛考辨》，冊上，頁 21~31；圖 23~55；林樹中,〈傳為陸探微作《洛神賦圖》弗利爾館藏卷的探討〉,《南通師範學院學報》（哲學社會科學版），2001 年，17 卷，3 期，頁 113~117；陳葆真,〈傳世《洛神賦》故事畫的表現類型與風格系譜〉,《故宮學術季刊》，2005 年夏，23 卷，1 期，頁 188~191。

6　見瀧精一,〈顧愷之の'洛神賦'圖卷に就きて〉,頁 349；馬采,《顧愷之研究》，頁 21。

7　見 Arthur Waley, *An Introduction to the Study of Chinese Painting*, p. 59; Hsio-yen Shih, "Early Chinese Pictorial Style," pp.271~272。關於遼寧本的收藏史，詳見本書第二章。

8　關於這個問題，有些學者另有看法，如時學顏和袁有根等人。時學顏認為遼寧本為明摹本，北京甲本為唐摹本，而弗利爾甲本為宋摹本。見其 "Early Chinese Pictorial Style, " p.274；而袁有根則認為遼寧本是一件六朝真蹟；見其〈傳為顧愷之的《洛神賦圖卷》〉，收於前引書，頁 113~126。

9　Thomas Lawton 認為祖本應作於四世紀；見其 *Chinese Figure Paintings in the Freer Gallery of Art*, p.33; 但 Ludwig Bachhofer 根據圖中的空間表現而認為這祖本應是六世紀的作品，參見其 *A Short History of Chinese Art*, pp.93~95。

10　個人認為大英博物館所藏的《女史箴圖卷》的原本可能是顧愷之所作，今本則是唐代晚期的摹本，詳 見 Chen Pao-chen, "The *Admonitions* Scroll in the British Museum: New Light on the Text-Image Relationships, Painting Style, and Dating Problem," in Shane McCausland ed., *Gu Kaizhi and the Admonitions Scroll*（London: The British Museum Press in association with Percival David Foundation of Chinese Art, 2003）, pp. 126~137；關於其他學者如方聞教授與楊新先生對此圖不同的斷代意見，參見 Wen C. Fong, "The *Admonitions* Scroll and Chinese Art History," 收於同書，頁 18~40；其中文版為〈傳顧愷之《女史箴圖》與中國藝術史〉，刊於《國立臺灣大學美術史研究集刊》，2002 年，3 月，12 期，頁 1~33；Yang Xin, "A Study of the Date of the *Admonitions* Scroll Based on Landscape Portrayal," 收於同書，頁 42~52；其中文版為〈從山水畫法探索《女史箴圖》的創作年代〉，刊於《故宮博物院院刊》，2001 年，3 月，頁 17~29。

11　這些圖像轉譯詩文的部分，又見陳葆真,〈從遼寧本《洛神賦圖》看圖像轉譯文本的問題〉,《國立臺灣大學美術史研究所集刊》，2007 年 9 月，23 期，頁 1~50。

12　見張彥遠,《歷代名畫記》，收於于安瀾主編,《畫史叢書》（臺北：文史哲出版社，1974），冊 1，卷 1，頁 6；又，關於張彥遠和《歷代名畫記》的各種問題之研究，參見盧輔聖主編,《〈歷代名畫記〉研究》（上海：上海書畫出版社，2007）。

13　關於婁叡墓及其中壁畫的問題，參見吳作人等,〈筆談太原北齊婁叡墓〉,《文物》，1983 年，10 期，頁 24~39；河野道房,〈北齊婁叡墓壁畫考〉,《京都大学人文科学研究所「中国中世の文物」》，1993 年，3 月，頁 137~180。

14　關於這三種類型的問題，詳見陳葆真,〈傳世《洛神賦》故事畫的表現類型與風格系譜〉,頁 175~223。

第一章

第一章

1　關於曹植是在黃初四年朝京（而非三年）的考證，詳見本章所述。

2　有關歷代不同的〈洛神賦〉版本，參見 Chen Pao-chen, "*The Goddess of the Lo River*: A Study of Early Chinese Narrative Handscrolls," Ph. D. dissertation, Princeton University, 1987, 其中的附錄 1:「曹植〈洛神賦〉版本和書法作品名稱表」（該表曾由黃海君先生幫忙謄錄，謹此致謝）。

3　此引宋僧釋常談所論，見陶宗儀（約活動於 1360~1368），《說郛》（臺北：臺灣商務印書館，1972），冊 6，頁 4047。英譯，見 Herbert A. Giles, *A History of Chinese Literature*（New York：Frederick Ungar, 1967），p. 124。

4　曹操和曹丕傳，見陳壽（233~297）所著《三國志‧魏志》，四庫全書，冊 254，卷 1，頁 13~44；45~64；《蜀志》，卷 2，頁 552~557；《吳志》，卷 2，頁 708~709；參見張可禮，《三曹年譜》。

5　關於「風骨」，參見劉勰（約 465~522），《文心雕龍》（臺北：世界書局，1972），卷 6，頁 203~207；英譯及研究，見 Vincent Yu-chung Shih（施友忠）tr., *The Literary Mind and the Carving of Dragons*（New York：Columbia University Press, 1959），entry 28, pp. 162~165；關於此期曹氏父子及文士的活動，參見鄭良樹，〈出題奉作 -- 曹魏集團的賦作活動〉，收於香港中文大學中國語言文學系主編，《魏晉南北朝文學論集》（臺北：文史哲出版社，1994），頁 181~209；簡麗玲，〈曹氏父子及其羽翼辭賦研究〉，國立政治大學中文研究所碩士論文，1996。

6　見蘇軾，〈前赤壁賦〉，手稿今藏臺北國立故宮博物院。英譯本，見 Burton Watson, *Su Tung-p'o：Selections from a Sung Dynasty Poet*（New York：Columbia University Press, 1965），p.89。關於曹操詩的英譯及研究，參見 Diether von den Steiner tr. anno. , "Poems of Ts'ao Ts'ao, " *Monumenta Serica*, no. 4（1939）, pp.125~181。

7　見蕭統（501~531），《文選》，四部備要（上海：中華書局，1936），冊 3，卷 52，頁 4a~5b。

8　關於曹植此事，參見鄧永康，《魏曹子建先生植年譜》，頁 14~22。

9　甄后傳，見陳壽，《三國志》，四庫全書，冊 254，卷 5，頁 107~110。

10　計自曹操去世後，曹植封地經過六次遷徙，其地包括河北安鄉（晉縣）；山東甄城（濮縣）、東阿；河南雍丘（杞縣）、浚儀（祥符）、和陳（陳留）等地。參見曹植本傳；鄧永康，《魏曹子建先生植年譜》，頁 26~27。

11　參見鄧永康，《魏曹子建先生植年譜》，頁 35。

12　參見鄧永康，前引書，頁 24。

13　此處〈洛神賦〉文依據南宋 1181 年所刻《文選》版。又，現代許多學者曾對此賦加註說明，如見趙幼文，《曹植集校注》（臺北：明文，1985），卷 2，頁 282~293。據個人所知，此賦在國外自 1920 年代開始，便經許多外國學者譯為不同語文，包括 E. von Zach, "Aus dem Wen-Hsüan, Die Nixe des Lo-flusses," in *Deutche Wacht*, vol.14, no 8（Aug. 1928），p.45; Arthur Waley, *Introduction to the Study of Chinese Painting*, pp.59~62; P. K. Whitaker, "Tsaur Jry's 'Loushern fuh', " *Asia Major*, vol.4, （1954）,no.1, pp.53~56; Burton Watson, *Chinese Rhyme-prose--Poems in the Fu Form from the Han and Six Dynasties Periods*（New York: Columbia University Press, 1971），pp.55~60. Watson 的譯文最常被引用，但其中有幾處與原賦文小有出入，個人於英文版之博士論文，頁 26，註 21 中已提到。

14　此處「三年」乃「四年」之誤，詳見以下的討論。

15　宓妃傳說是伏羲之女，溺於洛水，後為洛水之神。此說近似湘君、湘夫人：二人本為堯之二女（娥皇和女英），皆嫁舜為妻；後來舜到南方，二人相偕尋舜不著，死於洞庭湖，其後被奉為湘水女神。

16　此言宋玉（前四世紀）所作〈神女賦〉一事。但崔述（1740~1816）及劉大白（1880~1932）和陸侃如（1903~1978）等學者都認為〈神女賦〉、〈高唐賦〉、和〈登徒子好色賦〉三篇雖歸為宋玉所作，但自其文體結構：以主客對話為序言的特色，這點來看，它們應屬漢初司馬相如（前 179~ 前 117）時代的作品；參見崔述，《考古續說》（上海：商務印書館，1937），卷 2，頁 32；劉大白，〈宋玉賦辨偽〉，收於鄭振鐸編，《中國文學研究》（香港：中國文學研究社，1963），頁 101~107；陸侃如，〈宋玉評傳〉，同書，頁 75~99。

17　曹植此時封地在山東甄城。他在黃初元年被封為甄城侯；二年（221）被貶為安鄉侯，後又改封為甄城侯；三年（222），立為甄城王；四年（223）朝京，七月離開洛陽回封地以後才改封雍邱王。參見黃節（1874~1935），《曹子建詩注》，頁 38；鄧永康，《魏曹子建先生植年譜》，頁 37。

18　此處賦文中的路線：伊闕、轘轅、通谷、景山之順序，乃依音韻變化之需要而調整，並非實際上之路線順序。依地理位置，這些地方由西向東依序應為：伊闕、通谷（太谷、大谷）（二者在洛陽縣）、而後為景山、轘轅（二者在偃師縣）。參見龔松林、汪堅編，《洛陽縣志》（1732），中國方志叢書（臺北：成文出版社，1976），冊 476，卷 3，頁 212，213，216；湯毓倬、孫星衍（1753~1818）編，《偃師縣志》（1788），同叢書，冊 442，卷 3，頁 149~157。

19　此處之「洛川」乃指洛水之「曲洛」一段。查伊水源自偃師，自東南來，注入洛水後，洛水形稍彎曲，流向東北，於鞏縣附近注入黃河。「曲洛」首見於郭璞（276~324）註《穆天子傳》（前 403~前 221 成書），漢魏叢書（1592）（臺北：新興書局，1966），卷 5，頁 4。曲洛在第五世紀時便被認為是洛神所居之處，見酈道元（527 卒），《水經注》（臺北：商務印書館，1968），卷 3，頁 52。又見唐毓倬、孫星衍編，《偃師縣志》，卷 3，頁 166~168。

20　交甫指鄭交甫。鄭交甫為東周（前 770~前 259）人，一日於漢水邊上遇二女。二女自玉珮中取珠贈交甫。交甫得珠，別二女。行之不遠，回望二女並手中之珠皆忽不見。此故事流行於漢末。應劭（活動於189~200）曾記之。後為顏師古（581~645）所引用，見顏師古註揚雄（前 53~前 18）〈河東賦〉，載於班固（後 32~92），《漢書》，百納本二十四史（1034~38）（臺北：商務印書館影印，1967），冊 3，卷 57，頁 22；參見廖用賢，《尚友錄》（1617）（1666 重刊，無出版者），卷 19，頁 6b。

21　同註 15。

22　此句源自《詩經》‧〈國風‧周南〉，「漢廣」：「漢有游女，不可求思」；見四庫全書，冊 69，頁145。

23　參考郭紹虞，〈賦在中國文學上的位置〉，收於鄭振鐸編，《中國文學研究》，頁 55~59。

24　據 Vincent Shih 的解釋，這三種「表現方法」也可看作是三種「因子」。見其所譯註之 *The Literary Mind and the Carving of Dragons*, entry 5, p.26, footnote 2.

25　見劉勰，《文心雕龍》，卷 2，頁 51~52。

26　關於鄭莊公事，見左丘明，《左傳》，四庫全書，冊 143，〈魯隱公元年〉，卷 1，頁 39~63，〈大隧〉賦，見頁 53。關於此賦的英譯本及歷史背景，參見 James Legge tr., *The Ch'un-ts'ew, with the Tso-chuan, in The Chinese Classics vol. 5*（1872；rept. ed. Hong Kong：London Missionary Society's Printing Office, 1939），Book I, "The first year of Duke Yin（Lu Yin-kung yuan-nien），" pp. 2, 6.

27　參見 Yu-kung Kao, "Lyric Vision in Chinese Narrative Tradition: A Reading of *Hung-lou-meng* and *Ju-lin wai-shih*", in Anderw H. Plaks ed., *Chinese Narrative: Critical and Theoretical Essays*（Princeton, N. J.: Princeton University Press, 1977），pp. 227~243.

28　參見潘嘯龍，〈什麼叫做騷體詩？〉，《文史知識》，1983 年，6 期，頁 117~120。

29　參見郭紹虞，〈「賦」在中國文學史上的位置〉，頁 55~59；又見其《中國文學批評史》（1955）（臺南：平平出版社，1975），頁 46~47、86~87、89~92、94~95。

30　學者認為此二賦應非宋玉所作；見註 16。

31　詹瑛曾追溯〈洛神賦〉中用辭與《楚辭》的關係，見其〈曹植《洛神賦》本事說〉，《東方雜誌》，1943 年，39 期，16 號，頁 58~59；吳相洲，〈陳思情采源於騷〉，《首都師範大學學報》（社會科學版），1998 年，4 期，頁 103~108；P. K. Whitaker 指出〈洛神賦〉受〈神女賦〉的影響，見 "Tsaur Jyr's 'Luoshern fuh'," pp. 36~56；此外，又有學者注意到〈洛神賦〉與陶潛〈閑情賦〉的關係，參見逯欽立遺著（吳云整理），〈《洛神賦》與《閑情賦》〉，收於《漢魏六朝文學論集》（西安：陝西人民出版社，1984），頁 447~460。

32　關於相同的看法，參見西野貞治，〈曹植の寫作生涯とその詩賦〉，《人文研究》，1954 年，5~6 期，頁 84~87；本田濟，〈曹植とその時代〉，《東方學》，1952 年，3 期，頁 1~8。

33　如將韻文中的「爾迺」、「於是」、「其形也」計為轉語詞，則據個人統計，賦中三言詩有 8 句，四言

第一章

詩有 71 句，五言詩有 4 句，六言詩有 51 句，七言詩有 20 句，九言詩有 2 句。換句話說，四言及更短的詩句有 79 句；五言及更長之詩句，有 77 句。二者幾乎平分秋色。

34　參見 P. K. Whitaker, "Tsaur Jyr's 'Luoshern fuh'. "

35　見蕭子顯，〈陸厥傳（472~499）〉，收於《南齊書》，百衲本二十四史（臺北：臺灣商務印書館，1937，1973），冊 10，卷 52，頁 14；又，關於存世所見曹植賦的研究，見何沛雄，〈現存曹植賦考〉，收於《漢魏六朝賦論集》（臺北：聯經出版社，1990），頁 83~113。

36　又見曹植本傳，陳壽《三國志・魏志》，卷 19，頁 355。

37　參見丁晏，《曹集詮評》（1865 序）（臺北：世界書局，1962），卷 2，頁 16；朱緒曾，《曹集考異》，金陵叢書（1914~16）（臺北：立興書局，1970），頁 8a，8b；石雲濤，〈洛神賦的寫作時間〉，《河南師大學報》，1981 年，冊 5，62 期，頁 100~101；徐公持，〈曹植生平八考〉，《文史》，10 輯，1980 年，頁 199~219；洪隆順，〈論《洛神賦》〉，《華岡文科學報》，1983 年，15 期，頁 219~235；黃彰健，〈曹植《洛神賦》新解〉，《故宮學術季刊》，1991 年，9 卷，2 期，頁 1~30；顧農，〈曹植生平中的三個問題〉，《揚州師院學報》（社會科學版），1993 年，1 期，頁 1~5。此外，另有沈達材，《曹植與洛神賦傳說》（上海：中華書局，1933）；羅敬之，〈《洛神賦》的創作及其寄託〉收於趙福海編，《文選學論集》（長春市：時代文藝出版社，1992），頁 156~159。

38　關於這些學者的意見，詳見以下討論。參見李善，《文選》，第 7 分，卷 19，頁 12a；江舉謙，〈曹植《洛神賦》的論爭考評〉，《建設雜誌》，1954 年，2 卷，9 期，頁 25、32；阮廷卓，〈《洛神賦》成於黃初四年考〉，《大陸雜誌》，1958 年，16 卷，1 期，頁 23、29；雷家驥，〈曹植贈白馬王彪詩並序箋證〉，《新亞學報》，1977 年 8 月，冊 12，頁 337~404；鄧永康，《魏曹子建先生植年譜》，頁 33~38；陳祖美，〈《洛神賦》的主旨尋繹〉，《北方論壇》，1983 年，6 期，頁 48~53；趙幼文，《曹植集校注》頁 294~301；羅敬之，〈《洛神賦》的創作及其寄託〉，頁 155~172；同上，〈再論《洛神賦》〉，《中國文化大學中文學報》，1995 年，3 期，頁 55~88。又，顧農，〈《洛神賦》新探〉中對這一個問題作簡要說明，其文收於《貴州文史叢刊》，1997 年，1 期，頁 57~62。

39　根據《魏志》所載，黃初三年曹丕都巡狩在外，直到黃初四年三月才回洛陽，留到同年八月之後，又到鄴城；見〈文帝本紀〉，卷 2，頁 45~64，特別是頁 56~59。

40　曹彰傳，見陳壽，《三國志・魏志》，四庫全書，冊 254，卷 19，頁 351~352；曹彪傳，見同書，卷 20，頁 370~371。

41　雷家驥，〈曹植贈白馬王彪詩並序箋證〉，頁 367~368。

42　見何焯，《義門讀書記》，四庫珍本續編（1780~82）（臺北：臺灣商務印書館，1971 影印），冊 225，卷 45，頁 41b。

43　見郭沫若，《歷史人物》（上海：新文藝出版社，1952），頁 160~162。

44　繆越，〈《文選》賦箋〉，《中國文學研究彙刊》，1947 年，7 期，頁 66~72。

45　關於甄后傳，參見本章註 9。但據劉義慶（403~444）所記，曹操聞甄氏美艷，遂舉兵伐袁。袁熙卒，但甄氏已先為其子曹丕所奪。見劉義慶，《世說新語》（劉孝標注），四庫全書，冊 1035，第 35 篇，〈惑溺〉，頁 209。英譯本，見 Richard B. Mather, Shih-shuo hsin-yu: *A New Account of Tales of the World*（Minneapolis: Mineapolis University Press, 1976），pp. 484~485。

46　同註 9。

47　見李善，〈洛神賦〉註文，《文選》，卷 19，頁 11b~12a；此外，洪安全認為賦中所寫的洛神之美實際上反映了當時人所塑造的理想美人形象，見其〈曹植與洛神〉，《故宮文物月刊》，1983 年，1 卷，5 期，頁 8~16。

48　見元稹，《元氏常慶集》（1124）（上海：中華書局，1936），卷 10，頁 2a；姚培謙，《李商隱詩集箋注》（東京：中文出版社，1979），頁 2a~3a。

49　見俞建卿，《晉唐小說六十種》（上海：廣義書局，1915），第 3 分，頁 2a~3a。

50　參見羅龍治，〈李唐前期的宮闈政治〉，國立臺灣大學博士論文，1973，頁 4~6。

51　參見呂延濟、劉良、張銑、呂向、李周翰，《影印宋本五臣集注文選》（1162）（臺北：中央圖書館，1981），冊 6，卷 10，頁 7b~9b。

52　但仍有一些例外，如現代學者顧農便接受李善的說法，見其〈曹植生平中的三個問題〉。

53　關於此時曹植處境的艱困，參見鄧永康，《魏曹子建先生植年譜》，頁 38~46。

54　許世瑛，〈我對《洛神賦》的看法〉，《文學雜誌》，1957 年，2 卷，3 期，頁 19~25；黃彰健，〈曹植《洛神賦》新解〉；鄧永康，《魏曹子建植先生年譜》，頁 44；吳相洲，〈陳思情采源於騷〉；又，陳祖美認為此賦是曹植自感身世所作，見其〈《洛神賦》主旨尋繹〉，又羅敬之認為洛神乃曹植自喻，祈望曹丕能體察他的忠心，見其〈《洛神賦》的創作及其寄託〉；又，陳定山認為此賦為當時曹植自悲境遇之作，原名為〈感鄄賦〉，後訛傳為〈感甄賦〉，見其〈曹植生平與著作─談《洛神賦》本事〉，《書與人》，1965 年，8 期，頁 1~4。

55　參見繆越，〈《文選》賦箋〉，頁 66~72。

56　參見陳壽，《三國志・魏志》〈曹彰傳〉，卷 19，頁 351~352。

57　見繆越，〈《文選》賦箋〉，頁 66~72。

58　詹瑛，〈曹植《洛神賦》本事說〉，頁 54~58。

59　此外，關於近代學者對這個議題的研究，參見簡宗梧的摘要介紹（未刊稿），「〈洛神賦〉座談資料」，漢唐樂府，2005 年 12 月 21 日。此資料承蒙林銘亮先生提供，謹此致謝。

60　標名晉明帝所畫的《洛神賦圖卷》在唐代仍然存在，見錄於裴孝源，《貞觀公私畫史》（638），藝術叢編（臺北：世界書局，1962），第一輯，冊 8，57 分，頁 7。據個人統計，在歷代畫錄中所見各朝畫家曾作《洛神圖》與《洛神賦圖》至少有三十二件，參見本書附錄二。

第二章

1　關於這兩段場景，在北京甲本的宋代摹本上，和弗利爾乙本上，各都保存了一段〔休憩〕場景的殘餘畫面，它可能反映了原構圖的面貌。此外，稍後本文將談到的北京乙本上可見較前二者更為完整的〔離京〕、和〔休憩〕等兩段畫面，但此卷的圖像較繁複，很可能是宋人所臆造而添補的，並非依據六朝祖本的原構圖所作。詳見後論。

2　關於這段畫面上的書法與繪畫的辨偽，詳見 Chen Pao-chen, *The Goddess of the Lo River : A Study of Early Chinese Narrative Handscrolls*, pp.56~57,86~90,92~93,190~205.

3　關於「梁冠」之演變，參見沈從文，《中國古代服飾研究》（臺北：龍田出版社，1981），冊 1，頁 111。

4　關於「曲領」，同上註，頁 168、176。

5　關於「蔽膝」，同上註，頁 10；又參見原田淑人，《漢六朝服飾の研究》（東京：東洋文庫論叢，1937），頁 141；羅宗濤，〈變歌、變相與變文〉，《中華學苑》，1971 年 3 月，7 期，頁 77。

6　關於「笏頭履」，參見沈從文，《中國古代服飾研究》，冊 1，頁 106、135；原田淑人，《漢六朝服飾の研究》，頁 148、149。

7　關於「高齒履」，參見沈從文，《中國古代服飾研究》，冊 1，頁 128。

8　「籠冠」早在漢代已被使用，長沙馬王堆漢墓中便曾出土，詳見本書第三章討論曹植及其侍從的圖像部分；又參見沈從文，《中國古代服飾研究》，冊 1，頁 60、169；原田淑人，《漢六朝服飾の研究》，頁 131~133。

9　類似這種「棋子方褥」的物件又見於鄧縣出土六朝畫像磚上；參見沈從文，《中國古代服飾研究》，冊 1，頁 133。

10　關於「鬢」、「髻」，參見沈從文，《中國古代服飾研究》，冊 1，頁 133~134。

11　關於羽扇的發展，詳見本書第三章討論洛神圖像的部分。

12　雖然賦中的「驚鴻」並未指出一隻或多數，但此處畫家將它表現為兩隻，以重複形象來創造出畫面上的動態韻律。

第二章

13　在賦文中「扶藥」並未標出單數或多數，但此處畫家將之畫成多數，以表現視覺上的韻律感。

14　關於這部分圖文互動的特色，摘自陳葆真，〈從遼寧本《洛神賦圖》看圖像轉譯文本的問題〉，11~12。

15　見詹景鳳，《東圖玄覽編》（1591），收於嚴一萍續編，美術叢書五集，21 冊，第一輯（板橋：藝文書局，1975），卷 2，頁 95~97。

16　參見王杰等編，《秘殿珠林石渠寶笈續編》（1793）（臺北：國立故宮博物院，1969），冊 1，頁 323b。

17　張彥遠，《歷代名畫記》，卷 1，頁 6。

18　弗利爾白描本《洛神賦圖》中的這部分曾出版在 Thomas Lawton, *Chinese Figure Paintings in the Freer Gallery of Art*, pp. 30~33. 依個人看法，這件摹本可能是根據傳李公麟所曾摹過的白描本《洛神賦圖》而作的。在李公麟的白描本中極可能圖文並現，正如遼寧本的構圖一般。李公麟的白描本便是清高宗所稱的「《洛神賦圖》第三卷」；見王杰等，《秘殿珠林石渠寶笈續編》，冊 5，頁 2687。它並不是今藏北京故宮博物院的《唐人〈洛神賦圖〉大本》（北京乙本）。

19　由於這段畫面中的圖像都不見於任何其他諸本，因此，它們是否摹自原祖本構圖仍有疑慮。它也可能是後摹者自己增添上去的，意圖使全卷更為完整。北京乙本這種添加人物活動的現象有時又太過份了，比如在曹植與洛神邂逅後面又多了一段，表現曹植和他的隨從又再靠近洛神，以「近觀」洛神之美的情形。這在所有其他傳世的《洛神賦圖》中是絕無僅有的，因此可以看作是畫家自己臆想而後添加上去的部分。

20　見王惲，《書畫目錄》（1276），藝術叢編，冊 17（臺北：世界書局，1962），154 分，頁 33；湯垕，《古今畫鑑》（1320 年代），藝術叢編，冊 11（臺北：世界書局，1967），頁 11~12；都穆，《鐵網珊瑚》（十六世紀）（臺北：中央圖書館，1970），卷 12，頁 1b~2a。

21　見詹景鳳，《東圖玄覽編》，卷 2，頁 95~97。

22　同上註。

23　郁逢慶，《書畫題跋記》（1633）（臺北：漢華出版社影印國立中央圖書館藏本，1970），卷 3，頁 150~151。

24　李日華，《恬致堂集》（1635）（臺北：漢華出版社影印國立中央圖書館藏本，1971），卷 37，頁 30a~b。

25　汪砢玉，《珊瑚網》（1643），收於王原祁等編，《佩文齋書畫譜》（1708）（臺北：新興書局，1969），冊 4，卷 100，頁 9a。

26　有關王鐸小傳，參見 L. Carrington Goodrich and Chaoying Fang eds., *Dictionary of Ming Biography, 1368-1644*（New York：Columbia University, 1976），vol. 2, pp. 1434~1436; 張升，《王鐸年譜》（上海：上海書畫出版社，2007）。

27　有關梁清標收藏書畫作品的資料，參見 Wai-kam Ho, "The Nature and Significance of the Collection of Liang Ch'ing-piao," 收於中央研究院國際漢學會議論文集編輯委員會，《中央研究院國際漢學會議論文集》（臺北：中央研究院，1981），頁 101~157。

28　見王杰等，《秘殿珠林石渠寶笈續編》，冊 1，頁 320~324。但此卷應未經過安岐（1683 生）收藏，雖然安岐在《墨緣彙觀》中曾說他收過一卷《洛神賦圖》，見藝術叢編，冊 17（臺北：世界書局，1968），161 分，卷 4，頁 241。詳見徐邦達，《古書畫偽訛考辨》，卷上，頁 21~31。

29　見張照等，《秘殿珠林石渠寶笈初編》（臺北：國立故宮博物院，1971），冊下，頁 1075。

30　其中唯一例外的是董誥的評論不在拖尾，而出現在圖卷前面的裱綾上；其文詳見王杰等，《秘殿珠林石渠寶笈續編》，冊 1，頁 320~324。

31　見故宮博物院編，《故宮已佚書籍書畫目錄四種》（1925）（北平：故宮博物院，1931），頁 13a。

32　參見陳仁濤，《故宮已佚書畫目校注》（香港：統營公司，1956），頁 10a。

33　安岐是第一個開始懷疑顧愷之是否畫過《洛神賦圖》的學者。安岐曾經收藏一件標為顧愷之所畫的《洛神賦圖》。由於他發現該卷跟另一件也傳為顧愷之所作的《女史箴圖》（今藏大英博物館），二者在風格表現上極不相同，因此開始懷疑顧愷之是否真畫過《洛神賦圖》。詳見安岐，《墨緣彙觀》，頁 241。乾隆皇帝和他的鑑定小組官員，可能直接或間接受到安岐如此強烈的懷疑態度所影響；這種情形

反映在他題於本卷引首上的五言詩註文中。詳見王杰等，《秘殿珠林石渠寶笈續編》，冊 1，頁 322。

34　關於此事較詳細的歷史背景，參見王仲犖，《魏晉南北朝史》（上海：人民出版社，1980），冊 1，頁 209~219；唐太宗敕編，《晉書》，百衲本二十四史，冊 7，卷 31，頁 5192。

35　關於《女史箴》一圖內容的詳細描述，參見 Basil Gray, *Admonitions of the Instructress to the Ladies in the Palace—A Painting Attributed to Ku K'ai-chih* （London: The Trustees of the British Museum, 1966）；又，2001 年在大英博物館曾召開專以《女史箴圖》和顧愷之研究為主的國際學術研討會，學者從多方面來探討與《女史箴圖》相關的問題，參見其會議論文集；Shane McCausland ed., *Gu Kaizhi and the Admonitions Scroll* （London: The British Museum Press in association with Percival David Foundation of Chinese Art, 2003）；Peter Sturman 曾發表關於此書的書評，載於 *Artibus Asiae*, XLV （2005）, no.2, pp.368~372；論文集中有關這件作品的斷代問題，參見方聞（Wen C. Fong）和楊新（Yang Xin）的論文，分別見頁 18~40；42~64。此外，又見個人的論文，Chen Pao-chen, "The *Admonitions* Scroll in the British Museum: New Light on the Text-Image Relationships, Painting Style, and Dating Problem," 載於該書頁 126~137；該文一部分為 "From Text to Images: A Case Study of the *Admonitions* Scroll in the British Museum," 載於《國立臺灣大學美術史研究集刊》，2002 年 3 月，12 期，頁 35~61。又，有關《女史箴圖》的相關研究，參見巫鴻，〈《女史箴圖》新探：體裁、圖像、敘事、風格、斷代〉，收於巫鴻主編，《漢唐之間的視覺文化與物質文化》（北京：文物出版社，2003），頁 509-534；袁有根、蘇涵、李曉庵，《顧愷之研究》，頁 44~77；Shane McCausland, "Nihonga Meets Gu Kaizhi: A Japanese Copy of a Chinese Painting in the British Museum," *Art Bulletin*, vol. 57 （Dec, 2005）, pp. 688~713.

36　相關研究，參見余輝，〈宋本《女史箴圖》卷探考〉，《故宮博物院院刊》，2002 年，1 期，頁 6~16。本卷卷尾附四跋，為鮑希魯（1345）、謝珣（1370）、張美和（1390）、趙謙（1392）所作。多數中國學者認為這件白描本是南宋畫家所摹；但古原宏伸在其文中認為它可能是梁清標令人根據他所收藏的一件早期摹本再轉摹的。參見古原宏伸，〈《女史箴圖卷》〉，《國華》，1967 年，12 月，909 期，頁 17~19。

37　班固，《漢書》，四庫全書，冊 251，卷 97，頁 29。

38　如此誤讀的學者包括伊勢專一郎、瀧精一、和古原宏伸等，參見古原宏伸，〈《女史箴圖卷》〉，《國華》，1967 年，11 月，908 期，頁 29；同年，12 月，909 期，頁 17~19；詳見 Chen Pao-chen, "The *Admonitions* Scroll in the British Museum: New Light on the Text-Image Relationships, Painting Style, and Dating Problem," pp.126~137.

39　更多類似的例子可參見 William Charles White, *Tomb Tile Pictures of Ancient China, An Archaeological Study of Pottery Tiles from Tombs of Western Honan, Dating about the Third Century B. C.* （Toronto:The University of Toronto Press, 1939）.

40　關於梁武祠研究，參見 Wu Hung, The Wu Liang Shrine--*The Ideology of Early Chinese Pictorial Art* （Stanford, California: Stanford University Press, 1989）；邢義田，〈武氏祠研究的一些問題—巫著《武梁祠—中國古代圖像藝術的意識型態》和蔣、吳著《漢代武氏墓群石刻研究》讀記〉，《新史學》，1997 年，12 月，8 卷，4 期，頁 188~216。又，西方近年來有關武梁祠的研究；見 Cary Y. Liu, Michael Nylan, and Anthory Barbieri-Low, *Recarving China's Past—Art, Archaeology and Architecture of the "Wu Family Shrines"* （Princeton, New Jersey: Princeton University Art Museum; New Haven and London: Yale University Press, 2005）；Cary Liu et al., *Rethinking Recarving—Ideals, Practices, and Problems of the "Wu Family Shrines" and Han China* （Princeton, New Jersey: Princeton University Art Museum; New Haven and London: Yale University Press, 2008）

41　關於此磚畫的相關研究，參見 Ellen Johnston Laing, "Neo–Taoism and the 'Seven Sages of the Bamboo Grove' in Chinese Painting," *Artibus Asiae* （1974）, vol. 36 1/2, pp. 5~54；謝振發，〈六朝繪畫にお

ける南京・西善橋墓出土「竹林七賢磚畫」の史的地位〉，《京都美學美術史學》，2003 年，第 2 號，頁 123~164；曾布川寬著（傅江譯），《六朝帝陵：以石獸和磚畫為中心》（南京：南京出版社，2004）。

42　依個人所見，此圖上的人物畫法已呈現唐代以線條表現物體立體感的作法，例見此圖左方馬匹的畫法。因此，現本可能轉摹自唐人所摹的顧氏原作。又，楊新認為此卷作品的祖本應作於東漢末年而非顧愷之所作，參見其文，〈對《列女仁智圖》的新認識〉，《故宮博物院院刊》，2003 年，2 期，頁 1~23。

43　關於此墓及壁畫的研究，參見河野道房，〈北齊婁叡墓壁畫考〉，收於京都大學人文科學研究所，《中國中世の文物》（京都：京都大學，1993），頁 137~180。

44　關於中國繪畫在六朝時期受印度凹凸法影響的情形，參見 Wen C. Fong, "*Ao-t'u-hua*, or 'Receding-and-Protuding Painting' at Tun-huang," 中央研究院國際漢學會議論文集編輯委員會編，《國際漢學會議論文集》，藝術部分，頁 73~94。

45　關於這兩件作品的討論，詳見第三章。

第三章

1　關於這種構圖法的定義和西方美術史的例證，參見 Kurt Weitzmann, *Illustrations in Roll and Codex, A Study of the Origin and Method of Text Illustration*（Princeton, New Jersey: Princeton University Press, 1970）, pp. 13~14.

2　武梁祠中另有一個畫面表現這個故事，二圖同見 Wu Hung, *The Wu Liang Shrine*, p.316, fig.148, a, c；另外，在四川畫像石中也有一個類似的構圖，詳見下面討論。

3　司馬遷，《史記》，百衲本二十四史，冊 2，卷 86，頁 915~924。

4　邢義田認為許多表現荊軻故事的石刻中出現了不同的圖像細節，其原因可能是畫家根據了不同的文本內容來圖寫的緣故，參見其〈格套、榜題、文獻與畫像解釋：以一個失傳的「七女為父報仇」漢畫故事為例〉，《中央研究院第三屆國際漢學會議論文集歷史組》（臺北：中央研究院，2002），頁 183~234，特別是頁 214~219。此外，學者認為武氏祠前石室完成的時間應比武梁祠（西元後 151）早。參見 Wu Hung, *The Wu Liang Shrine*, pp. 4~37。在武梁祠中另見一石，表現同樣主題，採用同樣構圖，但人物減少為四人，只表現荊軻，衛士一人，秦舞陽，和秦王而已；且秦舞陽位置移到柱右匕首上方，而非如此圖般置於畫面底部，此二圖並置於 Wu Hung，同書中，頁 316。插圖 148，a .b. c。第三例，見於四川，該圖構圖及人物數目和位置較近武氏祠前室石刻所見，而非取法武梁祠。但四川畫像著重表現荊軻追殺秦王的動感。關於這三件圖版資料及研究另可參見 Edouard Chavannes（沙畹），*Mission Archaeologique dans la Chine Septentrionale*（Paris: Imprimerie Nationale, 1909）, planches, no. 123；聞宥，《四川漢代畫像選集》（上海：群連出版社，1955），圖版 55；容庚，《武梁祠畫像錄》（北平：燕京大學，1936）；Wilma Fairbank, *Adventures in Retrieval, Harvard-Yenching Institute Series 28*（Cambridge, Mass. : Harvard University Press, 1972）, Chapter 2, pp. 41~86. 又，據游秋玫女士在國立臺灣大學藝術史研究所就讀期間所作的報告（2003 年 1 月 17 日）統計，在山東和四川兩地出土的漢墓石刻所見的《荊軻刺秦王故事》至少有十四件，而且這些作品幾乎都採用了這種同發式構圖法。

5　有時一套完整的故事畫是由許多單景式畫面所組成的。相關論述，參見 Kurt Weitzmann, *Illustrations in Roll and Codex*, pp.14~17。

6　關於此畫，參見郭沫若，〈洛陽漢墓壁畫試談〉，《考古學報》，1964 年，2 期，頁 107~125；但余英時並不同意該畫為鴻門宴，見其文，〈說鴻門宴的坐次〉，收於其《史學與傳統》（臺北：時報出版事業公司，1982），頁 184~195。

7　事見司馬遷，《史記》〈項羽本紀〉，百衲本二十四史，冊 1，頁 138~155。

8　關於這段場面的解讀，學者意見不同。Jonathan Chaves 認為這是「周公輔成王」，且認為它與右邊二段畫面沒有關係，見其 "A Han Painted Tomb at Lo-Yang," *Artibus Asiae* 30（1968）, pp. 5~27。郭沫

第三章

若認為這是晏子故事的一部分，見其〈洛陽漢墓壁畫試談〉，頁 1~2。個人認為此段所見人物圖像特色與右邊另外二段畫面所見相同，應是同一故事內容的一部分，因此同意郭沫若的看法。

9　關於此圖圖版，詳見內蒙古自治區博物館文物工作隊，《和林格爾漢墓壁畫》（北京：文物出版社，1978）。英文論文，參見 Anneliese Gutkind Bulling, "The Eastern Han Tomb at Ho-lin-ko-erh（Holingol），" *Archives of Asian Art* 31（1977~78），pp. 79~103.

10　另外，在和林格爾墓的中室西牆壁畫中也出現一個仙人騎白象的圖像。這顯示藝術家將佛教圖像轉化為道教形象的事實。此圖見於《和林格爾漢墓壁畫》，頁 26，圖 40；又，參見俞偉超，〈東漢佛教圖像考〉，《文物》，1980 年，5 期，頁 68~77。東漢晚期，佛教神像常被表現於各種不同的媒材上，如四川崖墓，浙江紹興出土的青銅鏡等。參見長廣敏雄，〈雲岡以前的造像〉，收於其《雲岡石窟》（京都：京都大學人文學研究所，1953），冊 11，頁 1~8，圖 2。

11　關於最近學者對佛教故事畫及其對中國影響的研究，參見 Vidya Dehejia, "On Modes of Visual Narration in Early Buddhist Art," *The Art Bulletin* 72（1990），3, pp. 373~392；Julia K. Murray, "Buddhism and Early Narrative Illustration in China,"*Archives of Asian Art* 48（1995），pp. 17~31. 但本書作者在敘事畫方面的用詞及看法與此二者文中所見略有不同。

12　例如儒家所提倡的「孝」的觀念在佛教教義中漸受重視。這種現象反映在敦煌壁畫中許多《睒子本生》故事畫，以及西晉（265~316）時竺法護所譯《佛說盂蘭盆經》，成為〈目蓮救母變文〉之流佈。經文參見高楠順次郎，渡邊海旭編，《大正大藏經》（中文版，劉修橋編，《大正新修大藏經》）（臺北：新文豐出版公司，1974），冊 16，頁 779。變文參見王重民，《敦煌變文》（臺北：世界書局，1962），冊 2，頁 701~760。有關英文研究變文資料，參見 Victor H. Mair, *Tun-huang Popular Narratives*（New York：Cambridge University Press, 1983），有關目蓮救母部分，見頁 88~172。關於盂蘭盆節之研究，參見 Steven Teiser, *The Ghost Festival in Medieval China*（Princeton, New Jersey: Princeton University Press, 1988）。又據陳寅恪研究，有些小乘佛教經典為適應中國倫理與道德觀，而在將梵文原典譯成中文時加以刪改，參見其〈蓮花色尼出家因緣品跋〉，收於《陳寅恪先生論文集》（臺北：三人行出版社，1974），冊 2，頁 719~724。

13　關於佛教中國化的討論，詳見 Kenneth Chen, *The Chinese Transformation of Buddhism*（Princeton, New Jersey: Princeton University Press, 1973），特別是頁 1~50；又見 D. Holzman, "Filial Piety in Ancient and Medieval China: Its Perennity and Its Importance in the Cult of the Emperor," 研討會論文，發表於 *The Nature of State and Society in Medieval China*, Stanford University., (Aug. 16~18, 1980)。

14　關於敦煌佛教故事畫的資料，參見敦煌文物研究所編，《敦煌莫高窟》（北京：文物出版社，1984），冊 5；金岡照光，〈敦煌文獻の本生譚—壁畫と關連して〉，《東方論叢》，1982 年，3 月，35 期，頁 39~61；百橋明穗，〈敦煌壁畫における本生圖の展開〉，《美術史》，1978 年，1 期，頁 18~43；秋山光和，〈敦煌壁畫佛教說話圖〉，《日本產經新聞》，1971 年，5 月 21 日；佐和隆研，〈敦煌石窟の壁畫〉，《西域文化研究》（東京：法藏館，1962），冊 5，頁 177~178；又見〈敦煌の佛教美術〉（特集），《佛教藝術》，1958 年，34 期。參見《敦煌文物展覽專輯》《文物參考資料》，1951 年，冊 2，4~5 期；松本榮一，《敦煌畫の研究》（東京：東方文化學院，1937），2 冊。

15　此本生譚的中文本見於劉修橋編，《大正新修大藏經》，冊 3，頁 333~334。有關此期敦煌佛教故事畫研究資料，參見高田修，〈佛教故事畫與敦煌壁畫〉，敦煌文物研究所編，《敦煌莫高窟》，冊 2，頁 200~208。

16　濕毘王本生故事是印度和中亞地區經常出現的佛教繪畫主題，參考松本榮一，《敦煌畫の研究》，冊 1，頁 282~286。在敦煌地區，除了上述的北魏 254 窟之外，更早的北涼時期 275 窟（約 420）和較晚的隋代 302 窟（約 581~618）也出現這個主題畫；不過，那兩幅作品所採用的都是連續式構圖，包含二至三個場景作橫向式排列。圖版參見敦煌研究所編《敦煌莫高窟》冊 1，圖 12-13，冊 2，圖 11。在北涼 275 窟中的《濕毘王本生》原來可能有三個場景，但最左邊的場景因神祇的頭部畫面毀損嚴重，

第三章

因而難以辨認此景是屬於這個故事畫的開始一段,或應屬於它左側《毘楞迦里王本生》故事畫的最末一段。但就現存畫面來看,275 窟的這件《濕毘王本生》至少已包括兩個場景,由左向右連續展現。在左段場景中,濕毘王頭上有頭光,盤腿作半跏趺坐,右膝棲於座上,左腳下垂,逃亡的鴿子正棲止在他的右手上。一侍者正跪地以刀割王的股上肉。可能因色彩已剝落,因此畫上不見追鷹圖像;而在王的右上方空中有一飛天飄浮探望。右段畫面中所見,為此考驗的結尾場面:表現了侍者舉秤,一端為鴿子,另端為王,二者互為平衡;空中二飛天合掌禮拜。如從構圖上和敘事技法上來看,254 窟上述北魏的這件本生故事畫反映了漢代故事畫的影響,例見前述的《二桃殺三士》。二者都擇取故事中重要的情節,然後精約地表現在二、三個場景中。但是這幅本生故事的人物畫風格卻已脫離漢代傳統,因為此處的人物畫採用了源自印度的「凹凸畫」技法,致使它們顯現了立體感。這種外來的表現陰影的技法,原用在勾描人物身體的部分,後因原料中所含鉛質的氧化變黑,而變得十分突兀。每一個人物臉部的畫法是先勾出一張橢圓形的臉,接著,沿著眼窩到頰邊劃出兩道弧形線,然後在眼睛和鼻子的地方以白粉標出高光。這樣的塑形技法表現出立體的感覺。可是中國畫家究竟對這種塑形的技法了解到什麼程度,是另外一個問題。因為這種表現物像立體感的概念,在當時對他們而言,完全是新的。

17 見劉修橋編,《大正新修大藏經》,冊 3,頁 424~428。

18 這種設計令人想起中亞所見第七世紀的佛教壁畫:特別是克孜爾石窟壁畫;其特色是將本生故事畫在菱形葉片狀的格子中。它可能源自更早的同一種構圖格式。

19 此經為北涼(397~439)時期曇無讖所譯,參見劉修橋編,《大藏經》,冊 12,卷 4,頁 449~451。

20 關於此石棺的石刻畫年代,學者見解不一;相關資料參見 Wai-kam Ho et. al., eds., *Eight Dynasties of Chinese Painting: The Collections of the Nelson Gallery-Atkins Museum, Kansas City, and The Cleveland Museum of Art*(The Cleveland Museum of Art in cooperation with Indiana University Press, 1980),Catalogue Entry 4, pp. 5~6.

21 此經為康僧會(西元後三世紀)所譯,參見劉修橋編,《大正新修大藏經》,冊 3,頁 33。

22 關於此經,至少有三種版本,參見劉修橋編,《大正新修大藏經》,冊 3,頁 436~443。

23 關於阿姜塔壁畫研究,參見高田修,〈アジンタ壁畫の佛教說話とその描寫形式について〉,《文化》,1956 年,3 月,20 期,2 號,頁 61~95,特別是頁 75~76。關於敦煌 301,417 窟《睒子本生》圖版,見敦煌文物研究所編,《敦煌莫高窟》,冊 2,圖版 3,33。又,參見程毅中,〈敦煌本《孝子傳》與睒子故事〉;又東山健吾之見,也與本文相同,見其:"Presentation Forms of Jataka Stories as Examples," 二文皆發表於 1990 年敦煌研究院編,《敦煌學國際學術研討會論文摘要》,頁 209~210;頁 110~111;又見寧強,〈從印度到中國—某些本生故事構圖形成的比較〉,《敦煌研究》,1991 年,3 期,頁 3~12。

24 參見謝生保,〈從《睒子經變》看佛教藝術中的孝道思想〉,《敦煌研究》,2001 年,2 期,頁 42~50。

25 圖版參見敦煌文物研究所編,《敦煌莫高窟》,冊 2,圖版 9。

26 關於這則壁畫,參見蔡偉堂,〈莫高窟壁畫中的《沙彌守戒自殺圖》研究〉,《敦煌研究》,1997 年,4 期(總 54 期),頁 12~19。

27 見劉修橋編,《大正新修大藏經》,冊 4,頁 380~382。

28 見劉修橋編,《大正新修大藏經》,冊 12,卷 16,頁 458。

29 關於「自然」一詞的不同譯詞,參見 Ellen Johnston Laing, "Neo-Taoism and the 'Seven Sages of the Bamboo Grove' in Chinese Painting," p. 5.

30 關於老、莊思想的簡介,參見馮友蘭,《中國哲學史》(香港:太平洋圖書公司,1959),第 8、10 章,頁 210~238,277~306。

31 道教首創者為張道陵(約西元後 58~87)。第二世紀末年,道教教主張角(約二世紀末~三世紀初)倡「五斗米教」。此教以修道成仙的主張與作法,吸引了大批的信徒。參見王仲犖,《魏晉南北朝史》,冊 2,頁 785~799。

32 「竹林七賢」之詞,最早出現在劉義慶,《世說新語》(劉孝標註),四庫全書,冊 1035,第二十三

篇，〈任〉篇，頁 171~179；英文譯著，見 Richard B. Mather tr. *Shih-shuo hsin-yü*, pp. 371~372.

33　西文論著，參見 Etienne Balazs, "Nihilistic Revolt or Mystical Escapism, Currents of Thought in China Druing the Third Century A. D.,"（H. M. 英譯）收於 Arthur Wright ed., *Chinese Civilization and Bureaucracy: Variations on a Theme*（New Haven: Yale University, 1964），pp.226~254; Richard B. Mather, "Individualist Expressions of the Outsiders During the Six Dynasties," 未刊稿，發表於研討會 "Individualism and Wholism: the Confucian and Taoist Philosophical Perspective,"（June, 1980）；Ellen Johnston Laing, "Neo-Taoism and the 'Seven Sages of the Bamboo Grove' in Chinese Painting."

34　參見魯迅，〈魏晉文章與藥和酒的關係〉，收於其《魯迅全集》（北京：人民文學出版社，1973），冊 3，頁 486~501。

35　王羲之的〈蘭亭集序〉在劉孝標所註劉義慶的《世說新語》中標為〈臨河序〉，內容較短，見該書第十六篇〈企羨〉，頁 154~155。在王羲之之前，庾闡（約 286~339）已曾為文曰〈蘭亭記〉，參見 J. D. Frodsham, "The Origins of Chinese Nature Poetry," *Asia Major*, n. s. 8（1960~61），pp. 86~97；有關〈蘭亭序〉書法的問題，參見郭沫若，《蘭亭論辯》（北京：文物出版社，1973）。

36　J. D. Frodsham「山水詩」定義為：「詩人將所見的自然現象看作是某種巨大的神秘力量具體呈現的象徵，懷此神秘思維，有感而發，而作的詩篇」；參見其 "The Origins of Chinese Nature Poetry," pp.72~73.

37　見劉勰，《文心雕龍》，四部備要，卷 2，頁 3a；英譯，見 Vincent Yu-chung Shih, *The Literary Mind and the Carving of Dragons*, p. 37；鍾嶸（約 581 卒）也有相似看法，見其《詩品》，四部備要，卷上，頁 1b；英譯，見 J. D. Frodsham, "The Origins of Chinese Nature Poetry," pp. 68~69.

38　見劉義慶，《世說新語》（劉孝標注），第八篇〈賞譽〉，頁 129；英譯，見 Richard B. Mather tr, *Shih-shuo hsin-yu*, pp. 236~237, no. 37；又參見楊勇著《世說新語校箋》所引顧愷之〈夷甫畫贊〉（臺南市：平平出版社，1974），頁 333。

39　見劉義慶，《世說新語》，第一篇〈德性〉，頁 31~40；第二篇〈言語〉，頁 40~61；第八篇〈賞譽〉，頁 118~129；及第十四篇〈容止〉，頁 150~154 等。

40　此為個人據張彥遠，《歷代名畫記》，卷 4~8，頁 59~102，所列作品標題統計所得。另見 Michael Sullivan, *The Birth of Chinese Landscape Painting*（Berkeley and Los Angeles: University of California Press, 1962），pp. 114~127.

41　此故事載於葛洪（約 283~ 約 343）的《神仙傳》。葛洪為南朝最具影響力的道教大師；北朝則以寇謙之（約活動於五世紀早期）為代表。參見王仲犖，《魏晉南北朝史》，冊 2，頁 769~799。

42　但這並不意味顧愷之為了畫雲臺山而曾親臨其地，有如馬采所說，見其《顧愷之研究》，頁 6。〈畫雲臺山記〉文見張彥遠，《歷代名畫記》，卷 5，頁 71~72。相關研究，參見古原宏伸，〈畫雲臺山記〉，收入他的《中國画論の研究》（東京：中央公論社，2003），頁 3~36，原文曾出版於 1977 年；陳傳席，《六朝畫論研究》（臺北：學生書局，1991），頁 81~95；馬采，〈顧愷《畫雲臺山記》校譯〉，《中山大學學報》，1979 年，3 期，頁 105~112；李霖燦，〈顧愷之其人其事其畫〉，《故宮季刊》，1973 年，卷 7，3 期，頁 1~29；Johnny Shek, "A Study of Ku K'ai-chih's '*Hua Yun-t'ai-shan chi*'," *Oriental Art*, vol. 18, no. 1（1972），pp. 381~384；沈以正，〈顧愷之《畫雲臺山記》一文之研究〉，《東西文化》，1968 年 1 月，7 期，頁 15~21；中村不折，《中國畫論の展開—晉、唐、宋、元篇》（京都：中村文化堂，1965），頁 3~23；溫肇桐，〈顧愷之《畫雲臺山記》試論〉，《文史哲》，1962 年，4 期，頁 47~49；米澤嘉圃，〈顧愷之《畫雲臺山記》〉，收於其《中國繪畫史研究—山水畫論》（東京：平凡社，1962），頁 39~84。

43　關於宗炳生平略傳，參見溫肇桐，《中國繪畫藝術》（上海：上海出版公司，1955），頁 16~22；關於〈畫山水序〉研究，參見陳傳席，《六朝畫論研究》，頁 99~142；又見徐復觀，《中國藝術精神》（臺北：學生書局，1967），頁 237~243；關於〈畫山水序〉英譯，見 Susan Bush, "Tsung Ping's Essay on Painting Landscape and 'the Landscape Buddhism' of Mount Lu," 收於 Susan Bush and Christian F.

第三章・第四章

Murck eds., *Theories of the Arts in China*（Princeton, New Jersey: Princeton University Press, 1983），p. 145.

44　關於鄧縣畫像研究，參見 Annette L. Juliano, *Teng-hsien: An Important Six Dynasties Tomb*（Ascona, Switzerland: Artibus Asiae, 1980）；關於六朝石棺研究，參見長廣敏雄，〈六朝の說話圖〉，收於其《六朝時代美術の研究》（東京：美術出版社，1969），頁175~184。

45　此寺最早建於西元二世紀中期，但七世紀時被燬。寺中考古發現之文物紀年最早為427年，最晚為847年。關於此寺歷史，參見劉志遠，劉廷壁合編，《成都萬佛寺石刻藝術》（北京：中國古典藝術出版社，1958），頁1~7；關於此處所談之石碑資料，參見 Alexander Soper, "South Chinese Influence on Buddhist Art of Six Dynasties Period," *Bulletin of the Museum of Far Eastern Antiquities*, vol. 32（1960）, pp. 47~111；長廣敏雄，《六朝時代美術の研究》，第二章〈南朝の佛教的刻画〉，頁55~66；在其中他認為此碑圖像與《六度集經》故事有關；吉村怜，〈南朝の法華經普門品變相—劉宋元嘉二年銘石刻画像の內容〉，《佛教藝術》，1985年，162號，頁16~17；趙聲良，〈成都南朝浮雕彌勒經變與法華經變考論〉，《敦煌研究》，2001年，1期（總67期），頁36~37；吉村怜與趙聲良二人皆認為此碑上圖像與《法華經普門品》有關。最後這兩項資料由臺大藝術史研究所李宜臻同學提供補充，特此致謝。

46　參見陳祚龍，〈中世紀敦煌與成都之間的交通路線〉，收於敦煌學會編，《敦煌學》（香港：新亞研究所敦煌學會，1974），冊1，頁79~81。這交通路線應早已存在，而且到今日仍然。

47　據統計，在敦煌千佛洞中至少有十六鋪壁畫表現這個故事，如北魏第254窟；北周第428、299、301窟；隋代第302、417、419窟；唐代第9、85、231、237窟；五代第72、98、108、146窟；和宋代第55窟等。此項資料由司嬡嫫（Anna Stet）提供，特此致謝。

48　此經由劉宋（420~479）時聖勇所譯，文見劉修橋編，《大正新修大藏經》，冊3，頁332~333。

49　參見本章前一節中所論的敦煌254窟中《摩訶薩埵太子本生》及註。

50　關於這兩件故事畫的圖版，參見敦煌文物研究所，《敦煌莫高窟》，冊2，圖2~4。

51　關於這件《佛傳圖》研究的相關資料，參見長廣敏雄，〈敦煌北朝窟壁畫の《佛傳圖》〉，收於其《六朝時代美術の研究》，第四章，頁95~104。他在文中依向達的主張，認為290窟成於520~525年，見頁102~103。但高田修、百橋明穗、及方聞等學者則認為雖然此洞窟可能開於那個時期，然而依繪畫風格而言，此壁畫應屬於北周（556~581）時期的作品。參見高田修，〈佛教說話圖と敦煌壁畫——特に敦煌前期の本緣說話圖〉；百橋明穗，〈敦煌壁畫における本生圖の展開〉；Wen C. Fong, "Ao-t'u-hua or 'Receding-and-Protruding Painting' at Tun-huang," in Chung-yang yen-chiu yüan ed., *Proceedings of the International Conference on Sinology, Section of History of Arts*（Taipei: Academia Sinica, 1981），pp. 73~94.

52　關於上述作品之圖版參見敦煌文物研究所編，《敦煌莫高窟》，冊1，圖187~188；冊2，圖15~16，35，74~75；關於微妙比丘尼故事畫，參見史葦湘〈從敦煌壁畫《微妙比丘尼變》看歷史上的中印文化交流〉，《敦煌研究》，1995年，2期，頁8~12。

53　關於這件作品的圖版，見敦煌文物研究所編，《敦煌莫高窟》，冊1，圖194。

54　關於此窟的斷代研究，參見樊錦詩等人，〈莫高窟隋代石窟分期〉，收於敦煌文物研究所，《敦煌莫高窟》（北京：文物出版社，1984），冊2，頁171~186。

55　經文參見曇無讖（414~462）譯文，收於劉修橋編，《大正新修大藏經》，冊16，卷4，頁353~356。

56　此二圖版，見敦煌文物研究所編，《敦煌莫高窟》，冊2，頁9~10。

第四章

1　參見本書第二章。

2　有關六朝時期故事畫的發展，詳見本書第三章。

3　關於此畫的標籤及收藏史，詳見本書第二章第四節〈收藏簡史與是否為顧愷之所作的問題〉。

第四章

4　關於六朝時期中國故事畫所採用的各種構圖方式與時間和空間的設計表現，詳見本書第三章。

5　關於此窟的斷代研究，參見樊錦詩、關友惠、劉玉權，〈莫高窟隋代石窟分期〉，敦煌文物研究所編，《敦煌莫高窟》，冊 2，頁 171~186，特別是頁 174~177，184~185。

6　見北涼（397~439）時法盛所譯的《佛說菩薩投身飴餓虎起塔因緣經》，收於劉修橋編，《大正新修大藏經》，冊 3，頁 434~428。

7　見劉宋（420~479）時聖勇所譯《菩薩本生鬘論》，收於劉修橋編，《大正新修大藏經》，冊 3，頁 332~333。

8　關於以上兩件《摩訶薩埵太子本生》故事畫的表現方法，已見於第三章中所述。

9　經文參見曇無讖（414~462）譯《金光明經》，收於劉修橋編，《大正新修大藏經》，冊 16，卷 4，頁 353~356。

10　詳見第二章；又參陳葆真，〈從遼寧本《洛神賦圖》看圖像轉譯文本的問題〉，頁 1~50。

11　關於此圖的圖文佈列原則、繪畫風格、及斷代等問題，參見 Chen Pao-chen, "The *Admonitions* Scroll in the British Museum: New Light on the Text-Image Relationships, Painting Style, and Dating Problem," in Shane McCausland ed., *Gu Kaizhi and the Admonitions Scroll*, pp.126~137；此外，書中也收錄其他多位學者從不同角度觀察《女史箴圖》的研究成果，都十分值得參考。

12　關於這部分的圖像解讀，參見 Wu Hung, *The Wu Liang Shrine：the ideology of early Chinese pictorial art*（Stanford, Calif.：Stanford University Press, 1989），pp.156~167; 另外，關於中國古代圖像與文字佈列與互動的表現模式，參見 Chen Pao-chen, "Three Representational Modes for Text/Image Relationships in Early Chinese Pictorial Art,"《國立臺灣大學美術史研究集刊》，2000 年 3 月，第 8 期，頁 87~135；又，中文版參見陳葆真，〈中國畫中圖像與文學互動的表現模式〉，收於顏娟英主編，《中國史論‧美術與考古分冊》，王汎森總策劃，中央研究院叢書（臺北：中央研究院、聯經出版公司，2010），頁 203~294。

13　見劉修橋編，《大正新修大藏經》，冊 3，卷 16，頁 458。

14　相同的看法參見韋正，〈從考古材料看傳顧愷之《洛神賦圖》的創作時代〉。

15　見沈約，〈五行志〉，收於《宋書》，百衲本二十四史，冊 8，卷 30，頁 6375。

16　見顏之推，《顏氏家訓》（臺北：中央研究院，1960 重印），〈涉務篇〉，頁 71a。英譯，參見 Teng Ssu-yü, *Family Instructions for The Yen Clan, Yen-shih chia-hsün by Yen Chih-t'ui, Toung Pao Monographie IV*（Leiden: E. J. Brill, 1968），Chapter 11, p. 116；關於顏之推生平，見《北齊書》，四庫全書，冊 263，卷 45，頁 351~357；英譯，見 Albert E. Dien, *Pei-Chi Shu 45: Biography of Yen Chih-t'ui*（Peter Lang Frankfurt M. and Munchen: Herbert Lang Berr, 1976）.

17　參見陳葆真，〈圖畫如歷史：傳閻立本《十三帝王圖》研究〉，《國立臺灣大學美術史研究集刊》，2004 年 3 月，16 期，頁 1~48；王伯敏，《中國繪畫史》（上海：人民美術社，1982），頁 180~181。圖版，參見敦煌文物研究所，《敦煌莫高窟》，冊 3，圖 33、61、154。

18　房玄齡，《晉書》，百衲本二十四史，冊 7，卷 79，〈謝安傳〉，頁 5503。

19　此點王伯敏和樊錦詩也都有類似發現；見王伯敏，《中國繪畫史》，頁 78~80；樊錦詩，〈敦煌莫高窟北朝石窟の時代區分〉，頁 210~211。但二人偏重討論洛神圖像與西魏供養女子二者的類似性而未論及二者的不同處。此外，他們都將《洛神賦圖》定為顧愷之所作。

20　此《維摩詰經變》圖出現在該碑上的第三層。關於其詳細描述，參見 Allen Priest, *Chinese Sculpture in the Metropolitan Museum of Art*（New York: Metropolitan Museum of Art, 1944），Catalogue entry 23, "Buddhist Stele（The Trubner Stele），" pp. 30~33, pls, 40, 44. 碑上所見這種天女圖像，後來成為唐代《維摩詰經變》中天女造形的根據，例見敦煌 103 窟和 354 窟等。相關圖版，參見敦煌文物研究所編，《敦煌莫高窟》，冊 3，圖 78，155。

21　冬壽為東晉將領，卒後葬於朝鮮北方。參見洪晴玉，〈關於冬壽墓的發現和研究〉，《考古》，1959 年，1 期，頁 27~35。

第四章

22　關於此期中國北方所見這類型的扇子例證，參見王子雲，《中國古代石刻藝術選集》（北京：中國古典藝術出版社，1957），圖 6~3、6~4。

23　此窟的年代判斷，是根據壁畫的風格分析而得；參見 Wen C. Fong, "*Ao-t'u-hua*, or 'Receding-and-Protruding Painting' at Tun-huang," pp. 73~94.

24　關於此墓及出土文物詳介，見 Annette L. Juliano, *Teng-hsien: An Important Six Dynasties Tomb*.

25　這種雙鬟髮型在宋代仍可見到，如蘇軾，〈書杜子美詩後〉中便提過；見其《東坡題跋》，藝術叢編（臺北：世界書局，1962），卷 2，175 分，頁 42~43。

26　關於此處的神祇名稱，學者解為「帝釋天妃」，其配偶為「帝釋天」。見敦煌文物研究所，《敦煌莫高窟》，冊 2，圖 84，頁 217。但這對神祇實則源自漢代的「東王公」與「西王母」。

27　關於此洞窟的年代推斷，參見 Wen C. Fang, "*Ao-t'u-hua*, or ' Receding-and-Protruding Panting' at Tun-huang. "

28　分別見於敦煌莫高窟第 305、400、401、417、419、和 423 等窟中。又，關於這類圖像的另種解讀，參見田中知佐子，〈敦煌莫高窟の「龍車・鳳車に乘る人物図」と「天井画の説話図」についての一，考察ー「託胎・出城図」との関わりを交えて 〉，《成城美学美術史》，6 號，2003 年 3 月，頁 81~100。

29　關於敦煌隋代洞窟的斷代研究，參見樊錦詩、關友惠、劉玉權，〈莫高窟隋代石窟分期〉，冊 2，頁 171~186。

30　全句為「駟玉虬以乘鷖兮，溘埃風余上征」。見屈原，〈離騷〉，收於洪興祖，《楚辭補注》，四庫全書，冊 1062，卷 1，頁 130。英譯，見 David Hawkes, tr., *Ch'u Tz'u: The Songs of the South*（Oxford: Clarendon Press, 1959）, p. 28, "*Li-sao*," line 93.

31　見《考工記》，杜牧（803~853）註，收於宋聯奎編，關中叢書（1935，臺北；藝文印書館，1972 影印），二編，冊 6，卷上，頁 13b~14a。

32　張彥遠，《歷代名畫記》，卷 5，頁 65。

33　關於西王母的信仰研究，參見小南一郎，〈西王母と七夕傳承〉，《東方學報，京都》，1974 年 3 月，46 期，頁 33~81；後收入其《中國的神話傳說與古小說》（孫昌武譯）（北京：中華書局，1993），頁 1~115。

34　參見魯迅，《中國小說史略》，收於其《魯迅全集》，冊 9，頁 160~162。

35　參見小南一郎，〈西王母と七夕傳承〉，頁 42~45。

36　西王母和東王公的配偶關係，載於《神異經》（傳為東方朔，約西元前 141~ 前 88 所作）；魯迅認為該書應成於六朝時期，見《中國小說史略》，魯迅全集，冊 9，頁 172~174。

37　關於望都漢墓年代的研究，見何直剛，〈望都漢墓年代及墓主人考訂〉，《考古》，1959 年，4 期，頁 197~200。可能由於神仙信仰的風行，這種以怪獸御車的圖像特別常見於第二世紀中期，例見南陽出土石刻畫像及青銅器蓋；參見梅原末治，〈榆林府出土と傳へる一群の漢彩畫銅器〉，《大和文華》，1955 年 9 月，17 期，頁 67~76；特別是頁 73，插圖 8。

38　此二書的作者問題仍有爭議。雖然世傳此書或為班固所作，但劉大杰據余嘉錫（1883~1955）的看法，認為應是葛洪（約 283~343）所寫；見劉大杰，《中國文學發展史》（北京：中華書局，1962），冊 1，頁 247。魯迅依唐代學者張束之（活動於 624~705）和宋代晁公武的意見，認為《漢武帝故事》應是王儉（生卒年不詳）之作；見魯迅，《中國小說史略》，頁 174~175。

39　關於這類小說的研究，參見吳宏一，〈六朝鬼神怪異小說與時代背景的關係〉，收於柯慶明與林明德合編，《中國古典文學研究叢刊》（臺北：巨流圖書公司，1977），頁 55~89；英文研究論著，參見 Kenneth J. DeWoskin, "The Six Dynasties *Chih-kuai* and the Birth of Fiction," in Andrew H. Plaks ed., *Chinese Narrative: Critical and Theoretical Essays*（Princeton, New Jersey: Princeton University Press, 1977）, pp. 21~52；又見 Kenneth J. DeWoskin, "In Search of the Supernatural — Selection from '*Sou-shen chi*'（Records of a Search for Spirits）," *Renditions*（Spring 1977）, pp. 103~174.

40　干寶，《搜神記》（臺北：世界書局，1959），卷 1，頁 9；該書現存的二十卷當中，間雜了其他六朝人的文字；詳見紀昀的考證，《四庫全書總目提要》（1781）（臺北：臺灣商務印書館影印，1971），冊 3，卷 142，頁 72~73。

41　在所見的六朝石棺畫像中，至少有五例表現董永的故事。參見長廣敏雄，《六朝時代美術の研究》，頁 173~184，特別是 176~177。

42　參見王重民等編，《敦煌變文集》（北京：人民文學，1957），頁 109~113。

43　干寶，《搜神記》，卷 1，頁 10~11。

44　謝靈運說：「天下才有一石，曹子建獨占八斗，我得一斗，天下共分一斗。」此引宋僧釋常談所論，見陶宗儀（約活動於 1360~1368），《說郛》（臺北：臺灣商務印書館，1972），冊 6，頁 4047。英譯，見 Herbert A. Giles, *A History of Chinese Literature*（New York：Frederick Ungar, 1967），p. 124.

45　見蕭子顯，〈陸厥傳（472~499）〉，收於其《南齊書》，百衲本二十四史（臺北：臺灣商務印書館，1967），冊 10，卷 52，頁 14；又，關於存世所見曹植賦的研究，見何沛雄，〈現存曹植賦考〉，收於《漢魏六朝賦論集》（臺北：聯經出版社，1990），頁 83~113。

46　關於六朝時期學者對曹植在文學成就方面的評價，參見植木久行，〈南朝における曹植評價の實態─永明體の詩學と關連を中心として〉，《中國古典研究》，1979 年 6 月，24 期，頁 61~86；又參見顧駿，《三曹資料彙編》（臺北：木鐸出版社，1981），頁 91~101。

47　有關《曹子建碑》，參見中國著名碑帖選集（吉林：吉林文史出版社，2000），70。此碑拓本藏於日本東京的書道博物館。關於圖版及須羽源一所作的釋文，見下中彌三郎等編，《書道全集》（東京：平凡社，1955），冊 7，圖版 8，頁 154~155。關於曹植晚年的活動範圍及墓葬所在，根據張可禮，《三曹年譜》，曹植部分，頁 43~229，得知太和三年（229），植由雍邱（河南杞縣）徙封東阿（山東陽谷阿城鎮）；太和六年（232）遷往陳（河南淮陽）。同年 11 月卒於陳。當地有思陵塚。後來返葬東阿魚山。隋代建碑和享堂。1951 年發掘。有關曹植墓的考古及研究，參見劉玉新，〈山東省東阿縣曹植墓的發掘〉，《華夏考古》，1999 年，1 期，頁 7~17。文中回顧了此墓在 1951 年 6 月發掘之後到 1996 年 11 月此墓被定為國家文物保護單位的經過：包括出土文物 132 件；1952 年到北京午門展覽；後由中國歷史博物館收藏；後來在 1984 年 12 月，移交東阿縣圖書館藏；1978 年墓塌；1986 年修復。又見郡萍，〈曹植墓〉，《中國文物報》，1992 年，12 月 19 日對該墓情況的報導。1993 年宿白、徐苹芳、黃景略、俞偉超等人親往考察；1996 年 11 月，中國國務院公布此墓為第四批國家文物保護單位。又、有關墓中出土陽刻銘文磚 6 行 56 字的釋讀，見東阿縣文化館，〈山東東阿縣魚山曹植墓發現一銘文磚〉，《文物》，1979 年，5 期，頁 91~92；趙乃光，〈曹植墓磚銘補釋〉，《文獻》，1989 年，3 期，頁 176；盧善煥，〈曹植墓磚銘釋讀淺議〉，《文物》，1996 年，10 月，頁 93。又，關於劉玉新的這項資料，承蒙史美德博士（Dr. Mette Siggstedt）熱心提供，謹此致謝。

48　見隋煬帝，〈敘曹子建墨蹟〉，收於嚴可均編，《全上古三代秦漢三國六朝文》（1894；臺北：世界書局，1963），冊 9，〈全隋文〉，卷 6，頁 14。

49　王杰、董誥等編，《秘殿珠林石渠寶笈續編》，冊 5，頁 2687。

50　這點袁有根已提出質疑，見其《顧愷之研究》，頁 128~129。

51　關於傳世多件《洛神賦圖》之間的各種摹寫關係，參見陳葆真，〈傳世《洛神賦》故事畫的表現類型與風格系譜〉，頁 175~223。

52　見裴孝源，《貞觀公私畫史》，藝術叢編（臺北：世界書局，1968），頁 7。

第五章

1　關於《曹娥碑》的時代和歷史研究資料，參見陳垣，〈跋王羲之小楷《曹娥碑》真跡〉，收於其《陳垣學術論文集》（北京：中華書局，1982），冊 2，頁 428~430；中田勇次郎，〈《孝女曹娥碑》真本及び諸本〉，收於其《中國書論集》（東京：二玄社，1971），頁 137~142。

第五章

2　這件書法在 1940 年曾在大阪複製出版。關於宋高宗書法研究資料，參見傅申，〈宋代の帝王と南宋、金人の書〉，收於中田勇次郎與傅申合編，《歐米收藏中國法書名蹟集》（東京：中央公論社，1981），冊 2，頁 129；又，參見 Julia K. Murray, "Sung Kao-tsung as Artist and Patron：The Theme of Dynastic Revival, " Chu-tsing Li et. al. eds., *Artists and Patrons--Some Social and Economic Aspects of Chinese Painting*（Lawrence, Kansas: University of Kansas; Seattle：University of Washington Press, 1989），pp. 27~36.

3　關於這些石經的設立，參見周淙，《乾道臨安志》，收於丁丙編，《武林掌故叢編》（1883；臺北：華文與臺聯國風出版社，1967），頁 8。圖版參見下中彌三郎等編，《書道全集》，冊 16，圖版 10~13。

4　此詩書法曾出版在《故宮博物院院刊》，1979 年，3 期，封面內頁。

5　詳見英文版原著，Pao-chen Chen, "*The Goddess of the Lo River*: A Study of Early Chinese Narrative Handscrolls, " pp. 192~204, Layout of Charts 1~10, 13, 14.

6　參見 Julia K. Murray, "Sung Kao-tsung, Ma Ho-chih, and the *Mao-shih* Scrolls: Illustrations of the Classics of Poetry," doctoral dissertation, Princeton University, 1981, pp. 52, 55~56, and especially 232；又見其 *Ma Hezhi and the Illustration of the Book of Odes*（Cambridge: Cambridge University press, 1993），pp. 10~31。

7　參見 Julia K. Murray, *Ma Hezhi and the Illustration of the Book of Odes*, pp. 21~31, 104~123.；又，關於南宋皇室的書法，參見朱惠良，〈南宋皇室書法〉，《故宮學術季刊》，1985 年夏，2 卷，4 期，頁 17~52。

8　此書齋何時所建不得而知，據李心傳，《建炎以來朝野雜記》中〈高宗聖學〉一條所記，可以推知它應建於《石經》設立（1143~46）之後，即可能在 1150 年代；參見趙鐵寒編，《宋史資料萃編》（臺北：文海出版社，1967），冊 21，卷 1，頁 68。而當 1162 年，高宗退位之後，他便搬到「德壽殿」。因此，「損齋」也和另外的「御書院」一般，都是高宗在 1162 年之前主要使用的書齋。二者可能都在 1150 年代，在他敕命之下動工完成的；參見周密（1232~1298），《武林舊事》，收於丁丙編，《武林掌故叢編》，冊 1，卷 4，頁 337~350。

9　黃庭堅懷疑《〈洛神賦〉十三行》是王獻之所書；見其《豫章黃先生文集》，四部叢刊初編（臺北：臺灣商務印書館，1967 重印），冊 54，頁 311。可能黃庭堅所見的是唐代的摹本。不論如何，這殘缺的版本在宋代普受重視，且當作是王獻之所書小楷風格的代表作。十三行中有九行曾入宋徽宗和宋高宗收藏，其後流入賈似道（1275 卒）之手。賈後來又得四行，共成十三行，並命刻工鑴於硬石上，拓本便稱《〈洛神賦〉玉版十三行》。在此之外，另有一個版本，那是唐代柳公權（778~865）的鈎摹本。柳本在十三世紀時也被人刻石拓印，稱為《〈洛神賦〉越州石刻本》。從文字本身來看，賈本與柳本相同，除了一處不同，「從南湘之二妃」一句中的「從」字，在賈本作「從」，但柳本卻作「徙」。這個錯誤可能是柳公權的筆誤，但也可能是宋代摹者的錯誤。總之，這十三行〈洛神賦〉原本是否為王獻之所書並不重要。重要的是，這兩種拓本保留了唐代之前〈洛神賦〉文字的原貌。

10　宋高宗草書《洛神賦》載於詹景鳳，《詹氏玄覽編》（臺北：漢華書局，1970），頁 140~141；張照等編，《秘殿珠林石渠寶笈初編》，冊下，頁 882；故宮博物院編，《故宮已佚書籍書畫目錄四種》，頁 16b；陳仁濤編，《故宮已佚書畫目校注》，頁 52b。關於此作之圖版，參見楊仁愷編，《宋高宗草書〈洛神賦〉》（北京：文物出版社，1961）；又見中田勇次郎與傅申合編，《歐米收藏中國法書名蹟集》，冊 1，頁 113~129。根據卷上的「德壽殿」收藏印，可知此作成於 1162~1187 年之間，當時高宗已退位，居於該殿。

11　關於李善注《文選》的相關研究，參見程毅中和白化文，〈略談李善注《文選》的尤刻本〉，《文物》，1976 年，11 期，頁 77~81；顧農，〈李善與文選學〉，《齊魯學刊》，1994 年，6 月，頁 20~25，79；躍進，〈從《洛神賦》李善注看尤刻《文選》的版本系統〉，《文學遺產》，1994 年，3 期，頁 90~95，在該文中作者認為尤刻本所據並非北宋的國子監本和南宋的六臣注本，而是另據唐代以來流傳的另一種版本。

12　這還不包括圖文都佚失的「或採明珠，或拾翠羽」等字，如第二章中所指。見圖表 5-20：28 列之 Bb~i。

第五章

13　見註 9。

14　關於《洛神賦圖》上的 B 組書法、宋高宗《草書〈洛神賦〉》、和五臣注《文選》中〈洛神賦〉等三種版本「兮」字省略處的比對表，太過瑣細，此處不作詳述，參見個人的英文論文原版，頁 214。

15　參見陳垣，《史諱舉例》（臺北：世界書局，1965），頁 1~7。

16　「玄朗」二字在 1012 年，被宣佈為避諱字。見陳垣，《史諱舉例》，頁 94~95。

17　同樣卷上的「翩若驚鴻」（句 39）中的「驚」字雖已漫漶難辨，但原來它應也如是缺筆。關於宋代諸帝順序及其名諱，詳見陳垣，《史諱舉例》，頁 153~156。

18　見脫脫等編，《宋史》，百衲本二十四史，卷 108，頁 19b；陳垣，《史諱舉例》，頁 77。

19　見宋高宗，《真草千字文》（上海：上海博物館，無出版年月）。徐邦達也有此見，參見其《古書畫鑑定概論》（北京：文物出版社，1981），頁 24~25。

20　詳見陳垣，《史諱舉例》，頁 156~157。

21　這個事實證諸於傳世許多的《毛詩》圖卷中。詳見 Julia K. Murray 的研究，見其 *Ma Hezhi and the Illustration of the Book of Odes*, pp.104~123.

22　關於馬和之的研究，參見 Julia K. Murray, *Ma Hezhi and the Illustration of the Book of Odes*.

23　關於個人對此祖本原構圖之重建，參見本書第二章。

24　例見斯坦因自敦煌拿走的唐代佛經冊，參見 Roderick Whitfield , *Arts of Central Asia* (Tokyo and London：Kodansha International, 1983), vol. 2, figs. 92, 95.

25　關於這些畫卷的簡史，參見 Murase Miyeko, *Emaki:Narrative Scrolls from Japan*（New York: Asia Society, 1983), pp. 41~43；John M. Rosenfield and Elizabeth ten Grotenhuis, *Journey of the Three Jewels*（New York：Asia Society, 1976), Catalogue. no.1, pp.41~43.

26　此卷曾在 1922 年由東京的 Yamatoe Dōkōkai 予以照像複製；關於它的空間表現法，已在本書第三章中討論過。

27　關於中國古代書籍的形式，參見 Tsien Ts'uen-hsüin, *Written on Bamboo and Silk* (Chicago：University of Chicago Press, 1962).

28　關於考古出土的古代紙張資料，參見潘季馴，〈喜看中顏村西漢窖藏出土的麻紙〉，《文物》，1979 年，9 期，頁 17~20；扶風縣博物館羅西章，〈陝西中顏村發現的西漢窖藏銅器和古紙〉，《文物》，1979，9 期，頁 17~20。

29　一直要到西元第三世紀左右，紙張才普遍被用來書寫，例見於樓蘭出土紀年第三世紀的李柏文書，圖版參見下中彌三郎等編，《書道全集》，冊 3，圖 23~27。

30　關於馬王堆文物研究，參見金維諾編，〈長沙馬王堆漢墓 II、III〉，《文物》，1974 年，11 期，頁 40~44；文物出版社，《長沙馬王堆一號漢墓》（北京：文物出版社，1972）；文物出版社編，《西漢帛畫》（北京：文物出版社，1972）；David D. Buck , "Three Han Dynasty Tombs of Ma-wang-tui ," *World Archaeology*, vol. 7（1975), no. 1, pp. 30~45；A. Gutkind Bulling, "The Guide of the Souls Picture in the Western Han Tomb in Ma-wang-tui near Ch'ang-sha ," *Oriental Art* 20（Summer, 1974), pp. 158~173.；又參見巫鴻，《禮儀中的美術》（北京：生活、讀書、新知三聯書店，2005），頁 101~122。

31　在《楚繒書》（長 30 公分 x 寬 30 公分）上左右兩半各書一段長文，兩邊的行文上下相反，而在四周又有短文與附圖。此文內容被視為與占卜有關。參見饒宗頤，〈長沙楚墓時占神物圖卷考證〉，*Journal of the American Oriental Society*, vol. 1（1954), pp. 122~125；陳夢家，〈戰國楚帛書考〉，《考古學報》，1984 年，2 期，頁 137~158。

32　比如《彗星圖》、《駐軍圖》、《導引圖》等。後者曾單行出版，見馬王堆漢墓帛畫整理小組編，《導引圖》（北京：文物出版社，1974）。

33　參見司馬遷，《史記》，百衲本二十四史，冊 1，卷 6，頁 23。Derk Bodde, *China's First Unifier , A Study of the Ch'in Dynasty as Seen in the Life of Li Ssu*（280~208B.C.）（Leiden: E. J. Brill , 1938),

pp. 82~83；又參見 Tsien Ts'uen-hsüin, *Written on Bamboo and Silk*, pp. 12~13.

34　見 Tsien Ts'uen-hsüin, *Written on Bamboo and Silk*, pp. 128.

35　關於作品，參見本書第三章各例。

36　關於此圖的討論，參見板倉聖哲，〈喬仲常筆「後赤壁賦圖卷」（ネルソンアトキンス美術館）の史的位置〉，《國華》，1270（2001 年 6 月），頁 9~22；板倉聖哲，〈「赤壁賦」をめぐる言葉と畫像—喬仲常「後赤壁賦圖卷」を例に—〉；其英文版見 Itakura Masaaki, "Text and Images: The Interrelationship of Su Shih's *Odes on the Red Cliff* and Illustration of *the Later Ode on the Red Cliff* by Qiao Zhongchang," in Naomi Noble Richard and Donald E. Brix eds., *The History of Painting in East Asia––Essays on Scholarly Method*（Taipei: Rock Publishing International, 2008），pp. 421~442；其中文版見《臺灣 2002 年東亞繪畫史研討會論文集》，國立臺灣大學，2002 年 10 月 4 日～7 日，頁 221~234；Daniel Altieri, "The Painted Versions of the *Red Cliffs*," Oriental Art（Autumn 1983），vol. 29, no. 3, pp. 252~264; Stephen Wilkinson, "Painting of '*The Red Cliff Prose Poems*' in Song Times," *Oriental Art*（Spring 1981），vol. 27, no. 1, pp. 76~89；Lawrence Sickman et. al. eds., *Chinese Calligraphy and Painting in the Collection of John M. Crawford, Jr.*（New York: Philip C. Duschnes, 1962），pp. 72~75, pls. 15, 16.

37　見蘇軾，《東坡文集》英譯，見 Burton Watson, *Su Tung-p'o*（New York : Columbia University Press, 1965），pp. 91~93. 關於蘇軾前後〈赤壁賦〉的解讀與研究，參見衣若芬，〈戰火與清遊—赤壁圖題詠論析〉，《故宮學術季刊》，2001 年夏，18 期，4 卷，頁 63~102；衣若芬，《赤壁漫遊與西園雅集》（北京：線裝書局，2001），頁 5~25；何寄澎，〈從「變」到「化」—談〈赤壁賦〉中「一」與「二」的問題〉，《第三屆國際辭賦學學術研討會論文集》（臺北：政大中文系，1996），頁 513。

38　前文所見只一孤鶴，此卻成二道士，前後矛盾，學者對此，多有解釋。參見衣若芬，〈談蘇軾《後赤壁賦》中所夢道士人數之問題〉，見上註，前引書，頁 5~25；又見何寄澎，同上註。

39　請參見 Chen Pao-chen , "Three Representational Modes for Text / Image Relationships in Early Chinese Pictorial Art ,"《國立臺灣大學美術史研究集刊》，8 期（2000 年 3 月），頁 100~101, 124。又關於吳鎮的《漁父圖》卷，傳世至少有兩卷，分別在上海博物館和華盛頓弗利爾美術館；另一卷為明代金鉉（1361~1436）的臨本（臺北樂山堂藏），圖版見陳葆真編，《樂山堂藏古代書畫》（臺北：樂山堂，2006），頁 56~61。

40　關於此期由皇室贊助、製作書畫以表現南宋在政治和文化上的正統地位，以及高宗意圖中興的研究，參 Julia K. Murry, " Sung Kao-tsung as Artist and Patron : The Theme of Dynastic Revival," in Chu-tsing Li ed., *Artists and Patrons*, pp. 27~36.

第六章

1　關於《五馬圖》，參見 Richard M. Barnhart, "Li Kung-lin's Use of Past Styles," in Christian F. Murck ed., *Artists and Traditions*（Princeton, New Jersey: The Art Museum, Princeton University, 1976），pp.51~71, esp. pp.53~55；關於《孝經圖》的研究，詳見 Richard M. Barnhart, "Li Kung-lin's *Hsiao-ching T'u*, Illustrations of the Classic of Filial Piety," doctoral dissertation, Princeton University, 1967, pp. 63~149；又參見 Richard M. Barnhart et. al., *Li Kung-lin's Classic of Filial Piety*（New York : The Metropolitan Museum of Art, 1993）.

2　此處二卷的尺寸分別根據故宮博物院編，《故宮博物院藏畫集》（北京：人民美術社，1978），冊 1，頁 2；遼寧省博物館編，《遼寧省博物館藏畫集》，頁 1~12。但這些尺寸與 Thomas Lowton 所標示的尺寸不同，依 Lawton 數據，北京甲本為：高 25.5 公分 × 長 541.5 公分；遼寧本則高 24.2 公分 × 長 606.0 公分；見 Thomas Lawton, *Chinese Figure Paintings in the Freer Gallery of Art*, pp. 27, 28.

3　遼寧本的這種構圖特色，詳見第二章所論。

4　詳見第二章相關部分的討論。

5　　關於《晉文公復國圖》，參見 Marylin Fu and Wen C. Fong, *Sung and Yuan Paintings*（New York: The Metropolitan Museum of Art, 1973），p. 30.

6　　關於李公麟學習顧愷之和吳道子畫風的表現特色，參見 Richard Barnhart, "Li Kung-lin's Use of Past Styles," in Christian F. Murck ed., *Artists and Traditions*, pp.51~71.

7　　有關北宋人物畫的發展評論，見 Richard Barnhart, "*Hsiao-ching t'u*, Illustrations of the Classic of Filial Piety," pp.1~37；及其 "Survivals, Revivals, and the Classical Tradition of Chinese Figure Painting," in National Palace Museum ed., *Proceedings of the International Symposium on Chinese Painting*（Taipei: National Palace Museum, 1970），pp. 143~165.

8　　關於後蜀畫院資料，參見俞劍華，《中國繪畫史》（臺北：華正書局，1975 再版），頁 159~166。

9　　關於南唐李後主的研究，參見龍沐勛編，《李後主和他的詞》（臺北：學生書局，1971），上、下冊；關於南唐三主和繪畫的系列研究，參見陳葆真，《李後主和他的時代─南唐歷史與藝術論文集》（臺北：石頭出版社，2007）。

10　　南唐二主所刻名帖有二，一為中主時刻的《保大帖》，一為後主時刻的《昇元帖》（昇元為烈祖年號）；詳見林志鈞，《帖考》（臺北：無出版社，1962），頁 1~33。

11　　關於北宋設立畫院及畫院的發展，參見俞劍華，《中國繪畫史》，頁 163~166；葉思芬，〈北宋畫院、畫學制度考略〉，《史繹》，1974 年，11 期，頁 32~53；蔡秋來，《兩宋畫院之研究》，中國文化大學三民主義研究所博士論文，1975；佘城，〈北宋畫院制度與組織的探討〉，《故宮學術季刊》（1983 秋），1 期，頁 169~195；鈴木敬，〈畫學を中心とした徽宗畫院の改革と院體山水畫樣式の成立〉，《東洋文化研究所紀要》，1965 年，38 期，頁 145~184；嶋田英誠，〈徽宗朝の畫學について〉，收於《鈴木敬先生還曆記念中國繪畫史論集》（東京：吉川弘文館，1981），頁 111~150；A. G. Wenley, "A Note on the So-called Sung Academy of Painting," *Harvard Journal of Asiastic Studies*, 1941, vol. 6, pp. 269~272；Betty Tseng Yu-ho Ecke, "Emperor Hui-tsung, the Artist: 1082~1136," doctoral dissertation, New York University, 1972；Wai-kam Ho, "Aspects of Chinese Painting from 1100~1350," in Wai-kam Ho et. al. eds., *Eight Dynasties of Chinese Painting*（Cleveland: Cleveland Museum of Art in association with University of Indiana Press, 1980），pp. 25~29.

12　　參見林志鈞，《帖考》，頁 1~33。

13　　關於《朝元仙仗圖》研究，詳見 Richard M. Barnhart, "Li Kung-lin's *Hsiao-ching t'u*: Illustrations of the Classic of Filial Piety," pp. 63~199；武佩聖，〈論日本奈良正倉院藏唐代書畫─兼論武宗元《朝元仙仗圖卷》與正倉院藏器物之關係〉，未刊稿。

14　　關於《淳化閣帖》的問題，歷代學者多有評論；參見劉次莊，《法帖釋文》，藝術叢編（臺北：世界書局，1967），第一輯，冊 7，頁 86~87；黃伯思，〈法帖勘誤〉，收於其《東觀餘論》，學津討源（臺北：臺灣商務印書館，1965），18 分，卷 1，頁 1~30；秦觀，〈法帖通釋〉，收於其《淮海題跋》，叢書集成簡編（臺北：臺灣商務印書館，1965），冊 486，頁 21~23；王澍，《淳化閣帖考證》（臺北：文史哲出版社，1971），頁 1~3；水賚佑等，《秘閣皇風：淳化閣帖刊刻 1010 年紀念論文集》（香港：中文大學文物館，2003）。

15　　關於梅堯臣詩作編年研究，參見朱東潤，《梅堯臣集編年校注》（上海：古籍出版社，1980）；Jonathon Chaves, *Mei Yao-ch'en and the Development of Early Sung Poetry*（New York: Columbia University, 1976）；James T. C. Liu, "Mei Yao-chen," in Etienne Balaz ed., *Sung History Materials, Sung Project*（Paris）.

16　　關於米芾書風的研究專書，參見 Lothar Ledderose, *Mi Fu and the Classical Tradition of Chinese Calligraphy*（Princeton, New Jersey: Princeton University Press, 1979）；中譯本：雷德侯著（許亞民譯），《米芾與中國書法的古典傳統》（杭州：中國美術學院，2008）；*Peter Charles Sturman, Mi Fu ; style and the art of calligraphy in northern Song China*（New Haven and London: Yale University Press, 1997）

第六章

17 這個看法始見於董其昌在《孝經圖》上的跋。關於鍾繇書風如何影響李公麟的書法，見 Hui-liang Chu, "The Chung Yu（A.D.151~230）Tradition: A Pivotal Development in Sung Calligraphy," doctoral dissertation, Princeton University, 1990；關於鍾繇對祝允明書法的影響，參見 Christian F. Murck, "Chu Yun-ming（1462~1527）and Cultural Commitment in Su-chou," doctoral dissertation, Princeton University, 1978；關於鍾繇和他的書法通論，參見中田勇次郎，〈鍾繇につて〉，收於下中彌三郎等編，《書道全集》，冊 3，頁 24~32。

18 關於歐陽修，參見劉子健，《歐陽修的治學與從政》（香港：新亞研究所，1963）。又，北宋為維持和平而與遼、金訂立和平條約的代價是極大的屈辱與沉重的財物損失，包括年貢數目巨大的財、帛、和茶葉。因此，北宋國力漸趨貧弱。關於這方面的研究，參見羅香林，《中國通史》（臺北：正中書局，1954），冊 1，頁 294~299。

19 關於這方面的研究，參見 James T. C. Liu and Peter J. Golas eds., *Change in Sung China: Innovation or Renovation?*（Lexington, Massachusetts: Heath, 1969）；James T. C. Liu, *Reform in Sung China*（Cambridge, Massachusetts: Harvard University Press, 1959.）

20 關於此請參見 Susan Bush, *The Chinese Literati on Painting, from Su Shih to Tung Chi-ch'ang*（Cambridge, Massachusetts: Harvard University Press, 1971），pp. 29~82.

21 這些北方政敵中包括著名的學者，如程顥（1032~1085）和程頤（1033~1107）為理學家，而司馬光為史學家，以編修《資治通鑑》聞名。

22 關於此圖的研究，參見王連起，〈宋人《睢陽五老圖》考〉，《故宮博物院院刊》，2003 年，1 期，頁 7~21。

23 關於此畫的研究，參見五味充子，〈傳徽宗摹張萱搗練圖の成立に關する考察〉，《美術史》，1983 年，81 期，頁 1~16。

24 關於此圖的資料，參見 Wen Fong with catalogue by Marilyn Fu, *Sung and Yuan Paintings*（New York: The Metropolitan Museum of Art, 1973），pp. 28~58.

25 蘇軾評王維名句：「味摩詰之詩，詩中有畫；觀摩詰之畫，畫中有詩」，見蘇軾，《蘇軾文集》（孔凡禮點校）（北京：中華書局，1990），卷 70，頁 2209，〈書摩詰藍田煙雨圖〉；英譯，見 Susan Bush, *The Chinese Literati on Painting*, pp. 25,188；又，參見衣若芬，《蘇軾題畫文學研究》（臺北：文津出版社，1999），頁 255~285。

26 關於吳道子在宋代從畫聖的地位被貶低到畫匠地位的演變，見 Richard M. Barnhart, "Survivals, Revivals, and the Classical Tradition of Chinese Figure Painting," pp. 143~153.

27 蘇轍集中曾有詩題郭熙山水畫，見其《欒城集》，四庫全書，冊 1112，卷 15，頁 173~174 所載：〈書郭熙畫卷〉，及〈次韻子瞻題郭熙平遠二絕〉。

28 關於〈畫意〉，中文參見俞劍華，《中國畫論類篇》，冊 1，頁 640~641；英譯本，參見 Sakanishi Shio tr., *An Essay on Landscape Painting by Kuo Hsi*（1935；rept. ed. London: John Murray, 1936），pp. 48~52. 又，參見鈴木敬〈《林泉高致集》の〈画記〉と郭熙について〉，《美術史》，卷 30（1980 年 11 月），109 號，頁 1~11。

29 徽宗不喜郭熙山水畫風之事，可見於鄧椿，《畫繼》，收於畫史叢書，冊 1，卷 10，頁 76；英譯文，參見 Robert Maeda, *Two Twelfth Century Texts on Chinese Painting*（Ann Arbor, Michigan: University of Michigan, 1970），pp. 61~62.

30 參見陳葆真，〈宋徽宗繪畫的美學特質—兼論其淵源和影響〉，《國立臺灣大學文史哲學報》，1993 年，40 期，頁 293~344。

31 見鄧椿，《畫繼》，卷 1，頁 3。

32 這樣的美學概念流行於北宋末年的事實，也反映在當時興起的小景山水畫類中。北宋小景山水畫，以趙令穰為代表，持續流行到南宋時期。相關研究，參見 Sherman E. Lee and Wen C. Fong, *Streams and Mountains Without End*（Ascona, Switzerland: Atribus Asiae, 1962）；陳葆真，〈從空間表現法看南

宋小景山水畫的發展〉，《故宮學術季刊》，1996 年，13 卷，3 期，頁 83~104。

33　關於以〈洛神賦〉為主題的繪畫歷史和它們與顧愷之的關係通論，參見 Thomas Lawton, *Chinese Figure Paintings in the Freer Gallery of Art*, pp. 18~33.

34　雖然在卷尾有四方傳為金章宗（1168 生；1189~1208 在位）的收藏印：「明昌」、「明昌御覽」、「御府寶繪」、和「群玉中秘」都為真品，但它們與畫作本身並不在同一幅絹上；這些印記可能是後來才附到卷尾的。關於這方面的研究，參見徐邦達，《古書畫偽訛考辨》，冊上，頁 21~22。

35　經比對，他們的落款和鈐印與莊嚴等編，《晉唐以來書畫家鑑藏家款印譜》（香港：開發股份有限公司，1964），冊 1，頁 215；312~313；318~323；冊 2，頁 103，104，和 135 中所見，並不相符，故定為偽。

36　見國立故宮博物院編，《故宮書畫錄》，冊 3，卷 5，頁 191。這裡的虞集偽詩與倪詩全同，不過卻將倪詩的最後「衛山人」改為「錫山人」，以便藉此指涉顧愷之（無錫人）。

37　張照等編，《秘殿珠林石渠寶笈初編》（1745，1747）（臺北：國立故宮博物院，1971），冊下，頁 1075。

38　王杰等編，《秘殿珠林石渠寶笈續編》，冊 1，頁 320~324。

39　在此卷第一個和第二個騎縫處的下方，另有兩個印章，因過於漫漶而難以辨識。依個人審視，認為它們很可能同屬清仁宗嘉慶皇帝所有，因為他的印記也出現在同一騎縫處的上方。

40　參見李葆恂，《無益有益齋論畫詩》（1899），收於徐乃昌編，《懷樓藏畫叢書》（繆荃孫序，1908），（無出版地），第三分，頁 1a。

41　見李葆恂，〈海王村所見書畫錄殘稿目〉，收於孫殿起，《琉璃廠小志》（北京：北京出版社，1962），頁 408~409。

42　關於這些人的題跋和觀畫的時間，參見 Thomas Lawton, *Chinese Figure Paintings in the Freer Gallery of Art*, pp. 23~24. 其中完顏景賢無跋，只在裱綾上鈐印：「景賢曾觀」。

43　參見朱熹，〈題洛神賦圖〉，收於《朱熹全集》（1532；臺北：文光出版社，1963 影印），冊 9，卷 81，頁 23b~24a；劉克莊本人曾見過許多本《洛神賦圖》，見其題〈蕭棟所藏畫卷〉，收於《後村先生大全集》，四部叢刊初編縮本（1936；臺北：臺灣商務印書館，1967 重印），冊 70，卷 109，頁 950。

44　比較重要的是 Thomas Lawton、徐邦達、袁有根、和林樹中等人。參見 Thomas Lawton, *Chinese Figure Paintings in the Freer Gallery of Art*, pp. 18~33，特別是頁 24~30；徐邦達，《古書畫偽訛考辨》，卷上，頁 27（文），頁 43~49（圖）；袁有根等，《顧愷之研究》，頁 126~132；林樹中，〈傳為陸探微作《洛神賦圖》弗利爾館藏卷的探討〉，《南通師範學院學報》（哲學社會科學版），2001 年，9 月，17 卷，3 期，頁 113~117。

45　據鈴木敬等編，《中國繪畫總合圖錄》（東京：東京國立大學東洋文化研究所，1982），冊 1，頁 453。

46　此據華盛頓弗利爾美術館和沙可樂美術館研究專家安明遠（Stephen D. Allee）所編寫的檔案資料；謹此致謝。

47　傳李公麟的《免胄圖》右段較可能為李所作，但其左半段用筆較乏力度，可能是後人所作再接補而成。

48　關於李公麟人物畫的這兩種風格來源，參見 Richard M. Barnhart, "Li Kung-lin's Use of Past Styles," pp. 51~71, esp., pp. 57~63.

49　中國美術全集編輯委員會，《中國美術全集》（臺北：錦繡出版社，1989），冊 13，寺觀壁畫。黃士珊，〈從永樂宮壁畫談元代晉南職業畫坊的壁畫製作〉，國立臺灣大學藝術史研究所碩士論文，1995。關於永樂宮的詳細資料及壁畫風格，參見景安寧，《元代壁畫—神仙赴會圖》（北京：北京大學出版社，2002），頁 1，119~122。

50　傳李公麟摹本，參見王杰等，《秘殿珠林石渠寶笈續編》，冊 5，頁 2687；北京甲本，見張照等，《秘殿珠林石渠寶笈初編》，冊上，頁 1075；遼寧本，見《秘殿珠林石渠寶笈續編》，冊 1，頁 320~324。

51　魏驥跋文：《九歌圖》卷後。

善評者若有神助。〈九歌〉之目，天神五，人鬼二，地祇一，物魅一，蓋楚國之所祀者也。
歌者，楚巫臨祀，歌以侑神之辭也。三閭大夫以被讒，不得其君，故擬巫之歌，作為九篇。
非唯有以易其巫之靡曼。實借以寄其惓惓忠愛之意。而屈居士作之，豈徒然哉！？誠欲後世即
其象以求其辭，求其辭以求其心焉耳。太常庸菴馮公好古博雅君子也。是卷蓋其所珍襲者。
因以示余，故余得識其末簡。

宣德八年，歲次癸丑（1433），十二月，戕生明。太常寺少卿蕭山魏驥書。

52　宋犖跋文：

郭若虛有云：「佛道、人物、士女、牛馬，近不如古。山水、林石、花竹、禽魚，古不及近。
何以明之。顧愷之、陸探微、張僧繇、吳道玄、及閻立德、立本，皆純重雅正，性出天然。吳
生之作為萬世法，號曰『畫聖』。張萱、周昉、韓幹、戴嵩氣韻骨法皆出意表，後之學者終不
能到，故曰：『近不及古』。如李成、關同、范寬、董源之跡，徐熙、黃筌、居寀之蹤，前不
藉師資，後無復繼踵者，借使二李二王之輩起，邊鸞、陳庶之倫再生，亦將何以措手其間哉？
故曰：『古不及近』」。此語亦定論也。然人物以吳生為聖，山水以營丘為神。由此推之，
則仲宋當推伯時，元初必讓子昂。蓋二君雖不能凌吳踏李，而能兼攝二家之長，故也。康熙
五十三年秋七月，時客京師，於郭君竹隱同遊廠中，骨董客出示此卷。余展玩一過，喜不自甚
〔勝〕。遂出重價購得，珍如拱璧，並錄郭若虛論畫於卷後。商丘宋牧仲書。

53　劉鏞跋文：

唐陸探微與顧愷之齊名。余平生止見《文殊降靈真跡》。部從人物共八十八人，各盡其妙。內
亦有番僧手持骷髏木盂者，蓋西域俗然。此卷《九歌圖》，行筆緊細，無纖毫遺恨，望之神采
動人，真希世之寶也。石菴劉鏞題。

54　關於本幅引首和題跋，以及印鑑等方面的原始資料所依據的是弗利爾美術館與沙可樂美術館的研究
專家安明遠（Stephen D. Allee）先生的檔案。包括印記共有四十一方，其中最有名的如：宋徽宗
（1082~1135；1100~1125 在位）、元文宗（1304 生；1328~1332 在位）、文徵明（1470~1559）、項
元汴（1525~1590）、高濂（約活動於十六世紀末）、姜宸英（1628~1699）、張問陶（1764~1814）、
及潘仕成（約活動於 1829~1866）等可辨者十三人，及其他未能辨出使用者三人以上。

55　參見第二章專論遼寧本和本章前面北京甲本的收藏史部分。

56　關於丁觀鵬研究，參見林煥盛，〈丁觀鵬的摹古繪畫與乾隆院畫新風格〉，國立臺灣大學藝術研究所
碩士論文，1994。

第七章

1　其作品已佚，參見裴孝源，《貞觀公私畫史》（638），盧輔聖主編，《中國書畫全書》（上海：書畫
出版社，1993），冊 1，頁 171；及張彥遠，《歷代名畫記》，卷 5，頁 65。

2　其畫今藏臺北廣雅軒。

3　如陳全勝的作品，收於陳謀等繪，《陌上桑・洛神賦・木蘭辭・古詩畫意》（天津：楊柳青書畫出
版社，2002），頁 8~19。

4　關於以上六本之間的關係，詳見本書前面幾章的討論。

5　郭若虛，《圖畫見聞誌》（1074），畫史叢書，冊 1，卷 1，頁 14。英譯，參見 Alexander C. Soper, *Kuo Jo-hsü's Experiences in Painting* (*T'u-hua chien-wen chih* 圖畫見聞誌)—*An Eleventh Century History of Chinese Painting Together with the Chinese Text in Facsimile* (Washington, D.C.: American Council of Learned Societies, 1951), p. 21.

6　關於這兩件作品簡介，參見 Wai-kam Ho et. al. eds., *Eight Dynasties of Chinese Painting: The Collections of the Nelson Gallery-Atkins Museum, Kansas City, and The Cleveland Museum of Art*, pp. 37~40；姜一涵，〈十二世紀的三幅無名款山水故實畫〉（上）（下），《故宮季刊》，1979 年，卷

13，4 期，頁 25~54；1980 年，卷 14，1 期，頁 45~58。

7　關於這兩件《陶淵明歸去來》作品的研究，參見 Elizabeth Brotherton, "Beyond the Writteen Word: Li Gonglin's Illustration to *Tao Yuanming's Returning Home*," *Artibus Asiae* vol. 59 3/4（2000），pp. 225~236；ibid., "Li Kung-lin and Long Handscroll Illustrations of *T'ao Ch'ien's Returning Home*," Ph. D. dissertation, Princeton University, 1992.

8　關於此議題，參見陳葆真，〈從空間表現法看南宋小景山水畫的發展〉，頁 83~104。關於《濠梁秋水圖》，參見中國美術全集編委會，《中國美術全集》（臺北：錦繡出版社，1989），繪畫，冊 4，圖 9，頁 5，劉國展的說明。

9　關於《四景山水圖》可能是劉松年所作之說，參見王衛的說明，中國美術全集編委會，《中國美術全集》，繪畫，冊 4，圖 55，頁 30。

10　相關圖版參見中國古代書畫鑑定組編，《中國古代書畫圖目》（北京：文物出版社，1986），冊 19，圖 569。

11　關於《中興瑞應圖》，參見徐邦達，《古書畫偽訛考辨》，下卷，文：頁 8~13，圖：見 14~25；又見劉國展的說明，《中國美術全集》，繪畫，冊 4，圖 8，頁 8。

12　傳世多本，冊頁方面至少有二本，分藏美國波士頓美術館、臺北國立故宮博物院；手卷至少有二卷，分藏美國紐約大都會美術館、日本奈良大和文華館，參見 Robert A. Rorex and Wen C. Fong, *Eighteen Songs of a Nomad Flute: The Story of Lady Wen-chi*（New York: The Metropolitan Museum of Art, 1974）.

13　Wen Fong & Marilyn Fu, *Sung and Yuan Paintings*, pp.29~57: "Emperor Kao-tsung and History Painting" 部分。

14　傳世至少有二十多件《毛詩圖》，多半為手卷形式，其真偽與相關問題，參見 Julia K. Murray, *Ma Hezhi and the Illustration of the Book of Odes*.

15　此圖呈現馬遠和馬麟風格，今藏臺北國立故宮博物院；參見 Julia K. Murray, "Didactic Art for Women: The Ladies' Classic of Filial Piety," in Marsha Weidner ed., *Women in History of Chinese and Japanese Painting*（Honolulu: University of Honolulu Press, 1990），pp.29~53.

16　Julia K. Murray, "Sung Kao-tsung as Artist and Patron: the Theme of Dynastic Revival," in Chu-tsing Li, James Cahill, and Wai-kam Ho eds., *Artists and Patrons: Some Social and Economic Aspects of Chinese Painting*, pp.27~36.

17　個人尚未親見北京丙本的這段《洛神賦圖》。目前的斷代只是從閱讀圖版中所作合理的推斷。精確的斷代且待他日親睹真跡後再下定論。

18　有關中國古代表現故事畫的三種方法，包括：同發式構圖，單景／單景系列式構圖，和連續式構圖及其相關的衍生類型，參見本書第三章：〈漢代到六朝時期故事畫的發展〉。

19　文見國立故宮博物院，《故宮書畫錄》，冊 3，頁 191~192；圖見國立故宮博物院，《故宮書畫圖錄》（臺北：國立故宮博物院，1990），冊 5，頁 107。

20　有關此傳趙孟頫作《九歌圖》冊的書畫辨偽問題，參見徐邦達《古書畫偽訛考辨》，冊下，頁 43~50；衛九鼎《洛神圖》與該冊畫風的相關性，參見 Wen Fong and Marilyn Fu, *Sung and Yuan Paintings*, pp. 91~94.；類似的「湘夫人」圖像，參見克里夫蘭美術館藏《九歌圖》，載於 Wai-kam Ho et., al., *Eight Dynasties of Chinese Painting: The Collections of The Nelson Gallery-Atkins Museum, Kansas City, and The Cleveland Museum of Art*, pp.119~122.

21　圖見張大明，《頤和園長廊彩畫故事》（北京：新世界出版社，2002），頁 173。

22　陳全勝的作品收於陳謀等繪，《陌上桑・洛神賦・木蘭辭・古詩畫意》，頁 8~19。

結論

1　參見曹植本傳，收於陳壽，《三國志》，四庫全書，冊 254，《魏志》，卷 19，頁 352~364。

2　參見丁晏，《曹集銓評》和黃節，《曹子建詩注》（臺北：世界書局，1962），頁 1~11 所錄之〈序〉、
〈自序〉、〈郡齋讀書志卷四〉、〈四庫全書提要《曹子建集》十卷〉、〈直齋書錄解題，卷十六：
《陳思王集》二十卷〉等。

3　參見本書第一章。

附錄一、曹植生平大事簡表

西元	年號	歲	大事紀	備註
192	漢獻帝初平三年	1	出生。	據張可禮編著，《三曹年譜》，頁43。（以下多據同書）
208	漢獻帝建安十三年	17	十二月，赤壁之戰。	
211	漢獻帝建安十六年	20	封為平原侯，倉邑五千戶。	頁113。
214	漢獻帝建安十九年	23	徙封為臨淄侯。	頁133。
217	漢獻帝建安二十二年	26	曹丕立為太子。	頁149。
			曹植增邑五千戶，並前得萬戶。	頁153。
219	漢獻帝建安二十四年	28	關羽、曹仁大戰。曹植醉無法馳救。操怒。失寵。	頁163。
220	延康元年 （十月改為黃初元年）	29	正月，操（155-220）卒，年六十五。 三月，始就國赴臨淄（此後常被讒請罪）。 十月，曹丕稱帝，改名為為黃初元年。	頁172。 頁178。
221	魏文帝黃初二年	30	得罪監國灌均希，帶罪赴京，未及定罪，遣歸臨淄。行至延津，貶爵安鄉侯。轉回京，改封甄城侯。	頁188-9。
222	魏文帝黃初三年	31	立為甄城王，邑二千五百戶，二子亦封為鄉公。	據朱緒曾，《曹集考異》卷12，引東阿縣魚山《陳思王墓道隋碑文》：「黃初二年，奸臣謗奏，遂貶爵為安鄉侯，三年立為□王，諸京師面陳濫謗之罪，詔令復國」。頁192。 曹植歸途中作《洛神賦》。頁193。
223	魏文帝黃初四年	32	四月，劉備（161-223）卒，年六十三。 五月，植與諸王朝京，曹彰暴卒。 七月，與白馬王彪歸國（作《洛神賦》），歸甄城，從封雍邱王。	頁199-202。
225	魏文帝黃初六年	34	曹丕東征，過雍邱，幸植宮，增戶五百（按共三千戶，比建安二十二年臨淄侯時萬戶差多）。	頁210。
226	魏文帝黃初七年	35	五月曹丕歿，年四十。	
227	魏明帝太和元年	36	徙封浚儀。	頁216。
228	魏明帝太和二年	37	復還雍邱，上〈求自試表〉，未許。	頁218。

229	魏明帝太和三年	38	徙封東河，作〈轉封東阿王謝表〉、〈遷都賦〉、〈贊杜文〉。	據《太平御覽》卷 198 引賦序曰：「余初封平原，轉出臨淄，中命甄城，遂徙雍邱，改邑浚儀，而末將適於東阿。號則六易，居實三遷，連遇瘠土，衣食不繼。」頁 221。 據同書卷 532 引〈贊杜文〉：「余前封甄城侯轉雍邱，皆遇荒土，宅宇初造，以府庫尚豐，志在繕宮室，務園圃而已，農桑一無所營。經歷十載，塊然守空，饑寒備嘗。聖朝愍之，故封此縣。田則一州之膏腴，桑則天下之甲第。故封此桑，以為田社，乃作頌云。」頁 22。
231	魏明帝太和五年	40	八月，魏取諸國士息。植作〈求覺取士息表〉，言其國人力多老弱之困窘情形。	頁 226-227。 至京赴明年正月朝。
232	魏明帝太和六年	41	正月作〈元會詩〉。 二月，以陳四縣封植為陳王，邑三千五百戶。 據《太平御覽》卷 378：「王顏色瘦弱何意邪？……見王瘦，吾甚驚。宜當節水加餐。」 十一月，卒，謚曰：『思』，葬於魚山。據〈植傳〉，「……時法制待藩國既自峻迫。僚屬皆賈豎下才，兵人給其殘老，大數不過二百人。又植以前過，事事復減半。十一年中而三徙都，常汲汲無炊，遂發疾薨，時年四十一。」 據通鑑卷 72，太和六年十一月注引《謚法》：「追悔前過約『思』。」 據王士禎《帶經堂詩話》卷 14：「東阿魚山即曹子建聞梵處，有墓在焉。山上有二台：曰『鄒書』、曰『羊茂』（見隋碑）皆傳為子建讀書處。」	頁 229。 *有關曹植碑的拓本和曹植墓的發掘，及墓葬文物的出土、展覽、還有收藏等參考資料，參見本書第五章，注 47。

附錄二、存世九本《洛神賦圖》內容、斷代與表現類型表

畫卷＼場景	I-1 離京	I-2 休憩	I-3 驚艷	II-1a 桂旗	II-1b 採芝	II-2 贈物	III-1a 戲流	III-1b 翔渚	III-1c 採珠	III-1d 拾羽	III-1e 湘妃	III-1f 游女	III-2 徬徨	IV-1a 屏翳	IV-1b 川后	IV-1c 馮夷	IV-1d 女媧	IV-2 離去	V-1 泛舟	V-2 夜坐	V-3 東歸	材質	尺寸（公分）	成畫年代	表現類型
遼寧本			√	√	√	√	√	√					√	√	√		√	√	√	√	√	絹本設色	26.0×646	約1162之前	六朝類型（摹本）
北京甲本		部分√	√	√	√	√	√	√			√	√	√	√	√		√	√	√	√	√	絹本設色	27.1×572.8	約1127之前	六朝類型（摹本）
弗利爾甲本										√	√	√	√	√	√	√	√		√	√		絹本設色	24.0×310.0	約十三世紀中期	六朝類型（再摹本）
臺北甲本																		部分√				絹本設色	25.5×52.4	約十三世紀中期	六朝類型（再摹本）
弗利爾乙本（白描本）		部分√	√	√	√	√	√	√		√	√	√	√	√	√	√	√	√	√	√	√	紙本白描	24.1×493.7	約十七世紀	六朝類型（轉摹本）
臺北乙本（丁觀鵬本）		部分√	√	√	√	√	√	√		√	√	√	√	√	√	√	√	√	√	√	√	絹本設色	28.1×587.5	1754	六朝類型（轉摹本）
北京乙本	〔離京〕臆補（衍）√	〔越輾轕〕臆補（衍）√／〔容與楊林〕臆補（衍）√	〔近觀洛神〕臆補（衍）√	√	√	√	√	臆補√	臆補√	臆補√	√	√	√	√	√	√	√	√	√	√		絹本設色	52.1×1157	約十二世紀中期	宋代類型A
大英本				√	√	√	√	√	√	√	√	√	√	√	√	√	√	√	√	√		絹本設色	53.6×821.5	約十六世紀	宋代類型A
北京丙本			√																			絹本設色	26.8×160.2	約十三世紀中期	宋代類型B

附錄三、歷代著錄所見《洛神賦圖》與《洛神圖》

編號	畫家	紀年	畫名	形制	材質	著錄出處 作者	著錄出處 書名
1	晉明帝 (299~325)		洛神賦圖			裴孝源	《貞觀公私畫史》4
						卞永譽	《式古堂書畫彙考》3:8:348
2	顧愷之 (約 344~405)		洛神賦		設色	湯垕	《古今畫鑑》11~12
						都穆	《鐵網珊瑚》12:1b~2a
			洛神賦圖	卷	絹本設色	詹景鳳	《東圖玄覽編》2:95~97
						郁逢慶	《書畫題跋記》3:150~151
						李日華	《恬致堂集》37:30a~b
						汪砢玉	《珊瑚網》25:1a
						張丑	《清河書畫表》3b
						張丑	《南陽名畫表》3
						卞永譽	《式古堂書畫彙考》3:8:351
						王原祁	《佩文齋書畫譜》100:9a
						王杰等	《石渠寶笈續編》1:320~324
			洛神賦	卷	絹本水墨	詹景鳳	《東圖玄覽編》2:95~97
			洛神賦	卷	絹本設色	安岐 (松泉老人)	《墨緣彙觀》4:241
			洛神圖	冊頁	絹本設色	胡敬	《西清劄記》2: 6b
						胡敬	《石渠寶笈三編》5:2490
						國立故宮博物院	《故宮書畫錄》6:180~181
			洛神賦	卷		王惲	《書畫目錄》33
			洛神圖	卷	絹本設色	張照	《石渠寶笈初編》下 :1075
			洛神賦圖	卷	絹本設色	李葆恂	《無益有益齋論畫詩》1:1a
							《海王村所見書畫錄殘稿目》408~409
						Thomas Lawton	*Chinese Figure Paintings* :18~29
3	李昭道 (活動於 713~741)	8 世紀	洛神圖			文嘉	《鈐山堂書畫記》49
						張丑	《清河書畫舫》7:19b
						汪砢玉	《珊瑚網》47:48a
						王原祁	《佩文齋書畫譜》98:24a
						李調元	《諸家藏畫簿》9:12a
			洛神圖	卷		文嘉	《鈐山堂書畫記》49
						王原祁	《佩文齋書畫譜》98:24a
			洛神圖	卷		周石林	《天水冰山錄》5:228a

紀年	出版資料	收藏者
639	收於《景印文淵閣四庫全書》冊 812（臺北：臺灣商務，1983）	
1682	臺北：正中書局，1958	
14 世紀	藝術叢編（臺北：世界書局，1967）冊 11	
16 世紀	臺北：國立中央圖書館，1970	
1591	黃賓虹，鄧實編；嚴一萍補輯，《美術叢書》21 冊五集第一輯（臺北縣板橋市：藝文，1975）	（明）韓存良；遼寧省博物館（遼寧本）
1633	臺北：國立中央圖書館，1970	
1635	臺北：國立中央圖書館，1971	
1643	收於《景印文淵閣四庫全書》冊 818（臺北：臺灣商務，1983）	
16 世紀	收於《景印文淵閣四庫全書》冊 817（臺北：臺灣商務，1983）	
17 世紀	收於《叢書集成續編》第 170 冊集部（上海：上海書店，1994）	
1682	臺北：正中書局，1958	
1708	臺北：新興書局，1969	
1793	臺北：國立故宮博物院，1971	
1591	黃賓虹，鄧實編；嚴一萍補輯，《美術叢書》21 冊五集第一輯（臺北縣板橋市：藝文，1975）	
17 世紀	藝術叢編（臺北：世界書局，1968）冊 17，161	（清）淮安人家
1816	收於《續修四庫全書》子部藝術類冊 1082（上海：上海古籍，1995）	臺北國立故宮博物院（臺北甲本）
1816	臺北：國立故宮博物院，1969	
1965	臺北：國立故宮博物院，1965	
1276	藝術叢編（臺北：世界書局，1962）154，冊 17	
1745	臺北：國立故宮博物院，1971	北京故宮博物院（北京甲本）
1899	徐乃昌編，懷樓藏畫叢書（南陵徐氏刊本，1909）第三	弗利爾美術館（弗利爾甲本）
	孫殿起，《琉璃廠小志》（北京：北京出版社，1962）	
1973	Washington D.C.：Smithsonian Institution，1973	
1569	黃賓虹，鄧實編；嚴一萍補輯，《美術叢書》8 冊二集第六輯（臺北縣板橋市：藝文，1975）	
1616	清光緒十四年 (1888) 孫溪朱氏家塾重雕池北草堂本影印（臺北：學海出版社，1975）	
1643	收於《景印文淵閣四庫全書》冊 818（臺北：臺灣商務，1983）	
1708	臺北：新興書局，1969 年	
1778	清光緒七年 (1881) 廣漢鍾登甲樂道齋刊本	
1569	黃賓虹，鄧實編；嚴一萍補輯，《美術叢書》8 冊二集第六輯（臺北縣板橋市：藝文，1975）	
1708	臺北：新興書局，1969	
1728	收於《知不足齋叢書》	

編號	畫家	紀年	畫名	形制	材質	著錄出處	
						作者	書名
4	唐人	618~907	洛神賦全圖	卷	絹本設色	張照	《石渠寶笈初編》下：1060
			摹洛神圖	卷	絹本水墨設色	大村西崖	《文人畫選》2:3~4
						田中乾郎編纂	《中國名畫集》1
						Thomas Lawton	*Chinese Figure Paintings* :23，29
						William Watson	*Art of Dynastic China*：280，283~28
5	董源	?~961	臨顧愷之洛神賦			詹景鳳	《東圖玄覽編附錄》253
6	李公麟 (1049~1106)		洛神圖			胡炳文	《雲峯集》4:3a
			洛神賦圖			文嘉	《鈐山堂書畫記》52
						張丑	《清河書畫舫》7:21b
			洛神圖	卷	紙本墨畫	文嘉	《鈐山堂書畫記》52
						高士奇	《江邨銷夏錄》3:13
			臨顧愷之洛神圖			周石林	《天水冰山錄》5: 229b
			臨洛神賦	卷	紙本墨畫	王杰	《石渠寶笈續編》5:2687a~2689b
7	梵隆 (11世紀末~12世紀初)		洛神圖	卷	紙本白描	張丑	《真蹟日錄》3:255
8	趙伯駒 (1124~1182)		洛神圖			張丑	《清河書畫表》5b
9	宋人		摹顧愷之洛神賦	卷		阮元	《石渠隨筆》2:5b
10	趙孟頫 (1254~1322) 倪瓚 (1301~1374) 合作		洛神圖			朝日新聞	《唐宋元明名畫號展》43
11	管道昇 (1262~1319)		洛神圖	卷		高士奇	《江村書畫目》1b
			洛神圖			金瑗	《十百齋書畫錄》20:39
12	衛九鼎 (14世紀)	約1368	洛神圖	軸	紙本墨畫	張照	《石渠寶笈初編》下：1109
						臺北國立故宮博物院	《故宮書畫錄》5:191~192
13	元人		洛神			朱德潤	《存復齋文集》9:9a
14	元人		洛神圖			錢穀	《吳都文粹續集》25:16b~17a
15	趙清潤		洛神圖			卞永譽	《式古堂書畫彙考》3:2:210
16	杜菫 (約活動於1465~1487)		洛神圖			王原祁	《佩文齋書畫譜》99:4
17	唐寅 (1470~1524)		洛神賦圖	軸	紙本墨畫	王原祁	《佩文齋書畫譜》99:4
						張照	《石渠寶笈初編》下：1142

紀年	出版資料	收藏者
1745	臺北：國立故宮博物院，1971	北京故宮博物院（北京乙本）
1935	東京：龍文書局，1945	大英博物館（大英本）
1973	Washington D.C.：Smithsonian Institution，1973	
1981	London：Thames and Hudson，1981	
1591	黃賓虹，鄧實編；嚴一萍補輯，《美術叢書》21冊五集第一輯（臺北縣板橋市：藝文，1975）	
14世紀	收於王雲五主持，《四庫全書珍本全集》（臺北：臺灣商務，1973）	
1569	黃賓虹，鄧實編；嚴一萍補輯，《美術叢書》8冊二集第六輯（臺北縣板橋市：藝文，1975）	
1616	清光緒十四年（1888年）孫溪朱氏家塾重雕池北草堂本影印（臺北：學海出版社，1975）	
1569	黃賓虹，鄧實編；嚴一萍補輯，《美術叢書》8冊二集第六輯（臺北縣板橋市：藝文，1975）	
1693	臺北：漢華文化事業，1971	
1728	收於《知不足齋叢書》	
1793	臺北：國立故宮博物院，1971	
17世紀	收於嚴一萍續編，《美術叢書》26冊六集第二輯（臺北縣板橋市：藝文，1975）	
17世紀	收於《景印文淵閣四庫全書》冊817（臺北：臺灣商務，1983）	
1854	收於（清）伍崇曜編，《粵連雅堂叢書》	
1928	東京：朝日新聞社，1928	黃峙青藏
17世紀	香港：龍門書店，1968	
	收於故宮博物院編《故宮珍本叢刊》第462冊（海口市：海南出版社，2001）	
1745	臺北：國立故宮博物院，1971	臺北國立故宮博物院
1965	臺北：國立故宮博物院，1965	
14世紀	收於《四部叢刊續編三編集部》（臺北：臺灣商物，1966）	
16世紀	收於《景印文淵閣四庫全書》冊1385（臺北：臺灣商務，1983）	元末藏於文海屋，陸仁題詩
1682	臺北：正中書局，1958	
1708	臺北：新興書局，1969	
1708	臺北：新興書局，1969	
1745	臺北：國立故宮博物院，1971年	

編號	畫家	紀年	畫名	形制	材質	著錄出處	
						作者	書名
18	文徵明 (1470~1559)	1530	洛神圖	軸	紙本墨畫	汪砢玉	《珊瑚網》39:20
						卞永譽	《式古堂書畫彙考》4:28:484
						王原祁	《佩文齋書畫譜》100:40a
		1541	洛神圖	軸	紙本墨畫	張照	《石渠寶笈》上:454
19	仇英 (約活動於1500~1560)	16世紀	洛神圖	卷		王原祁	《佩文齋書畫譜》87:26b~27a
			洛神圖	軸	紙本墨畫	韓泰華	《玉雨堂書畫記》3:86
		1551前	洛神圖	冊頁	紙本墨畫	陸心源	《穰黎館過眼錄》19:5b~9b
						Thomas Lawton	*Chinese Figure Paintings*: 65~69
			洛神圖	軸		王原祁	《佩文齋書畫譜》98:37b
20	仇氏 (約活動於16世紀後期)		洛神圖	卷	紙本墨畫	朱之赤	《朱臥庵藏書畫目》114
						高士奇	《江村書畫目》32a
21	陸治(1496~1577)		洛神	軸	紙本墨畫	陸心源	《穰黎館過眼錄》21:20a
22	丁雲鵬(1547~1628)		洛神	卷		朱之赤	《朱臥庵藏書畫目》98
23	莫是龍(1539~1587)	1577	摹洛神		水墨設色	邵松年	《古緣萃錄》2:6:1
24	明人		洛神圖	卷		吳寬	《匏翁家藏集》1:6a
25	明人		洛神	卷		沈周	《石田先生集》5:12b~13a
26	明人		洛神圖	卷		李日華	《恬致堂集》37:30a
27	明人		洛神賦	卷	紙本白描	Thomas Lawton	*Chinese Figure Paintings*:30~33
28	明人		洛水悲	冊頁	紙本墨印版畫	汪道昆	〈洛水悲〉4:1~8
						鄭振鐸	《中國版畫史》15:3
29	明人		洛神記	冊頁	紙本墨印版畫	鄭振鐸	《中國版畫史》5:3a
30	朱倫瀚(1680~?)		洛神圖	軸		王文治	《快雨堂題跋》8:11
31	丁觀鵬 (活動於1740~1768)	1754	摹顧愷之洛神圖	卷	紙本設色	胡敬	《石渠寶笈三編》7:3461
						胡敬	《國朝院畫錄》1:11a
						國立故宮博物院	《故宮書畫錄》8:50
32	顧洛(1763~約1837)		洛神賦圖	扇面	紙本設色	米澤嘉圃	《國華》731:2：53、55

紀年	出版資料	收藏者
1643	收於《景印文淵閣四庫全書》冊 818(臺北：臺灣商務，1983)	
1682	臺北：正中書局，1958	
1708	臺北：新興書局，1969	
1745	臺北：國立故宮博物院，1971	
1708	臺北：新興書局，1969	
1851	黃賓虹，鄧實編；嚴一萍補輯，《美術叢書》7 冊二集第三輯 (臺北縣板橋市：藝文，1975)	
1891	臺北：學海出版社，1975	弗利爾美術館
1973	Washington D.C.：Smithsonian Institution，1973	
1708	臺北：新興書局，1969	
17 世紀	黃賓虹，鄧實編；嚴一萍補輯《美術叢書》8 冊二集第六輯 (臺北縣板橋市：藝文，1975)	
17 世紀	香港：龍門書店，1968	
1891	臺北：學海出版社，1975	南潯周氏藏
17 世紀	黃賓虹，鄧實編；嚴一萍補輯《美術叢書》8 冊二集第六輯 (臺北縣板橋市：藝文，1975)	
1903	澄蘭室主人輯錄，上海鴻文書居石印本	平廬齋藏
16 世紀	收於《四庫叢刊集部》冊 74(臺北：臺灣商務，1979)	
16 世紀	民國 2 年 (1913) 掃葉山房石印本	
1637	臺北：國立中央圖書館，1971	
1973	Washington D.C.：Smithsonian Institution，1973	弗利爾美術館 (乙本)
16 世紀	收於《盛明雜劇卅種》，民國十四年 (1925) 上海中國書店據董氏本景印	
1944		
1944		
18 世紀	收於徐蜀編，國家圖書館藏古籍藝術類編 (北京：北京國家圖書館出版社，2004)17	
1816	臺北：國立故宮博物院，1969	
1816	收於《續修四庫全書》子部藝術類冊 1082(上海：上海古籍，1995)	臺北國立故宮博物院 (臺北乙本)
1965	臺北：國立故宮博物院，1965	
1953	東京：雄松堂書店，1953 年 2 月	日本私人收藏

附錄四、存世《洛神賦圖》與《洛神圖》繪畫作品收藏資料

1.《洛神賦圖》

編號	書／畫家	品名	紀年	形制	材質	尺寸	編者
1	宋人	仿顧愷之洛神賦圖	✕	卷	絹本設色	26.3 x 646.1 cm	中國古代書畫鑑定組
2	傳顧愷之（約 344-405）	洛神賦圖	✕	卷	絹本設色	27.1 x 572.8 cm	中國古代書畫鑑定組
3	傳顧愷之	洛神賦圖	✕	卷	絹本設色	24.0 x 310.0 cm	鈴木敬等
4	傳顧愷之	洛神賦圖	✕	冊頁	絹本設色	25.5 x 52.4 cm	國立故宮博物院
5	傳陸探微（?-約 485）	洛神賦圖	✕	卷	紙本墨畫	24.1 x 493.7 cm	鈴木敬等
6	丁觀鵬（約 1736-1795）	摹顧愷之洛神賦圖	1754	卷	紙本墨畫	28.1 x 587.5 cm	國立故宮博物院
7	宋人	洛神賦全圖	✕	卷	絹本設色	51.2 x 1157 cm	中國古代書畫鑑定組
8	明人	洛神賦圖	✕	卷	絹本設色	53.6 x 821.5 cm	鈴木敬等

2.《洛神圖》

編號	書／畫家	品名	紀年	形制	材質	尺寸
1	衛九鼎（約 1300-1370）	洛神圖	✕	軸	紙本墨書	90.8 x 31.8 cm
2	陸治（1496-1577） 彭年（約活動於 16 世紀後半期）	畫洛神圖小楷洛神賦	✕	軸	絹本設色	? x ? cm
3	丁雲鵬（1547-1628）	洛神圖	1609	卷	紙本墨畫	22.8 x 197 cm
4	明人	洛神圖	✕	扇面	絹本設色	24 x 24.5 cm
5	傳吳俊臣（活動於 1241-1252）	洛水淩波	✕	冊頁	絹本設色	23.1 x 22.8 cm
6	王聲（明人）	洛神圖	✕	扇面	金箋淡設色	16.0 x 48.9 cm
7	禹之鼎（1647-1776）	洛神圖	1697	扇面	紙本設色	? x ? cm
8	高其佩（1660-1734）	指畫洛神圖	1714	軸	絹本墨畫	? x ? cm
9	高其佩	指畫洛神圖	✕	軸	紙本設色	116.2 x 64.5 cm
10	高鳳翰（1683-1748）	素襪淩波圖	1732	軸	紙本墨畫	
11	沈鳳（1685-1755）	白描洛神圖	1711	軸	紙本墨畫	? x ? cm
12	冷枚（約活動於 1703-25）	宓妃圖	✕	軸	紙本淡設色	87.5 x 43.2 cm
13	閔貞（1730-?）	洛神圖（楷書洛神賦十三行）	✕	扇面	紙本墨書	? x ? cm
14	余集（1738-1823）	仿唐寅洛神圖	✕	軸	紙本墨畫	57.3 x 29.2 cm
15	蔡嘉（約活動於 18 世紀前半期）	洛神圖	1729	軸	紙本墨畫	120.9 x 50 cm
16	顧洛（1763-約 1837）	洛神圖	✕	扇面	紙本淡設色	17.9 x 50.8 cm
17	沈宗騫（約活動於 1737-1819）	洛神圖	✕	軸	紙本墨畫	? x ? cm
18	費丹旭（1801-1850）	洛神圖	1847	軸	絹本設色	? x ? cm
19	費丹旭	洛神圖	✕	軸	紙本設色	109.7 x 36.2 cm
20	任熊（1823-1857）	洛神像	✕	軸	絹本設色	110.1 x 53 cm
21	沙馥（1831-1906）	洛神圖	1877	扇面	紙本設色	8.5 x 54 cm
22	康濤（清人）	洛神圖	✕	軸	絹本設色	96.5 x 53.7 cm
23	朱時翔（清人?）	洛神圖（楷書洛神賦）	✕	軸	絹本墨畫	68.5 x 28.5 cm
24	溥心畬（1887-1963）	洛神圖（行書洛神賦）	1957	軸	紙本設色	? x ? cm

圖目			藏處
書名	出版發行	出版年份	
中國古代書畫圖目(15)遼1-062；52-53	北京：文物出版社	1997	遼寧省博物館(遼寧本)
中國古代書畫圖目(19)京1-178；15-17	北京：文物出版社	1999	北京故宮博物院(北京甲本)
中國繪畫總合圖錄(1)A21-027	東京：東京大學出版會	1982	弗利爾美術館(弗利爾甲本)
故宮書畫錄(4)180-181	臺北：國立故宮博物院	1965	臺北故宮博物院(臺北甲本)
中國繪畫總合圖錄(1)A21-094	東京：東京大學出版會	1982	弗利爾美術館(弗利爾乙本)
故宮書畫錄(4)8:50	臺北：國立故宮博物院	1965	臺北國立故宮博物院(臺北乙本)
中國古代書畫圖目(19)京1-568；182-183	北京：文物出版社	1999	北京故宮博物院(北京乙本)
中國繪畫總合圖錄(2)E15-254	東京：東京大學出版會	1982	大英博物館(大英本)

圖目				藏處
編者	書名	出版發行	出版年份	
國立故宮博物院	故宮書畫錄(3)191	臺北：國立故宮博物院	1965	臺北國立故宮博物院
中國古代書畫鑑定組	中國古代書畫圖目(11)浙35-24	北京：文物出版社	1994	浙江省寧波市 天一閣文物保管所
中國古代書畫鑑定組	中國古代書畫圖目(17)渝1-061；185	北京：文物出版社	1997	重慶市博物館
香港藝術館	虛白齋藏中國書畫	香港：香港市政局	1994	香港藝術館
國立故宮博物院	故宮書畫圖錄(4)6:220	臺北：國立故宮博物院	1965	臺北國立故宮博物院
戶田禎佑，小川裕充	中國繪畫總合圖錄續編(2)S34-038	東京：東京大學出版會	1998	潘祖堯
中國古代書畫鑑定組	中國古代書畫圖目(11)浙35-118	北京：文物出版社	1994	浙江省寧波市 天一閣文物保管所
中國古代書畫鑑定組	中國古代書畫圖目(1)京3-100	北京：文物出版社	1986	中國美術館
中國古代書畫鑑定組	中國古代書畫圖目(14)粵3-08；172	北京：文物出版社	1996	廣州美術學院
中國古代書畫鑑定組	中國古代書畫圖目(16)魯2-093	北京：文物出版社	1997	山東省濟南市博物館
中國古代書畫鑑定組	中國古代書畫圖目(7)蘇24-0867	北京：文物出版社	1989	南京博物院
鈴木敬等	中國繪畫總合圖錄(4)JP36-009	東京：東京大學出版會	1983	細川護貞氏
中國古代書畫鑑定組	中國古代書畫圖目(12)皖1-610；275	北京：文物出版社	1993	安徽省博物館
戶田禎佑，小川裕充	中國繪畫總合圖錄續編(4)S35-023	東京：東京大學出版會	1998	香港羅桂祥夫婦
中國古代書畫鑑定組	中國古代書畫圖目(15)遼2-277；289	北京：文物出版社	1997	瀋陽故宮博物院
鈴木敬等	中國繪畫總合圖錄(3)JM1-223	東京：東京大學出版會	1983	東京國立博物館
中國古代書畫鑑定組	中國古代書畫圖目(11)浙1-556	北京：文物出版社	1994	浙江省博物館
中國古代書畫鑑定組	中國繪畫總合圖目(14)粵2-516	北京：文物出版社	1996	廣州市美術館
戶田禎佑，小川裕充	中國繪畫總合圖錄續編(1)A5-044	東京：東京大學出版會	1998	密西根大學美術館
中國古代書畫鑑定組	中國古代書畫圖目(5)滬1-4498；396	北京：文物出版社	1990	上海博物館
中國古代書畫鑑定組	中國古代書畫圖目(11)浙1-805；153	北京：文物出版社	1994	浙江省博物館
中國古代書畫鑑定組	中國古代書畫圖目(10)津7-1299；153	北京：文物出版社	1993	天津市藝術博物館
中國古代書畫鑑定組	中國古代書畫圖目(15)遼1-721；217	北京：文物出版社	1997	遼寧省博物館
蔡建欽，蔡宜芳，何靜玫	南張北溥藏珍集萃	臺北：羲之堂文化	1999	(廣雅軒)臺北私人收藏

徵引書目

古籍

《中國方志叢書》，臺北：成文出版社，1976。

《中國著名碑帖選集 70》，吉林：吉林文史出版社，2000。

《文淵閣四庫全書》，臺北：臺灣商務印書館影印國立故宮博物院藏本，1983~86。

《四部備要》，上海：中華書局，1936。

《百衲本二十四史》，臺北：臺灣商務印書館，1967。

《藝術叢編》，臺北：世界書局，1962。

丁丙編，《武林掌故叢編》（1883），臺北：華文與臺聯國風出版社，1967。

丁晏，《曹集詮評》，臺北：世界書局，1962。

于安瀾編，《畫史叢書》，臺北：文史哲出版社，1974。

干寶，《搜神記》，臺北：世界書局，1959。

元稹，《元氏常慶集》，上海：中華書局，1936。

毛亨傳、鄭玄箋、孔穎達疏、陸明德音義，《毛詩注疏》，收於《文淵閣四庫全書》，冊 69。

王杰等編，《秘殿珠林石渠寶笈續編》，臺北：國立故宮博物院，1969。

王惲，《書畫目錄》，收於《藝術叢編》，冊 17。

王澍，《淳化秘閣法帖考證》，臺北：文史哲出版社，1971。

司馬遷，《史記》，收於《百衲本二十四史》，冊 1、2。

左丘明傳、杜預注、孔穎達疏、陸明德音義，《春秋左傳注疏》，收於《文淵閣四庫全書》，冊 143。

安岐，《墨緣彙觀》，收於《藝術叢編》，冊 17。

朱東潤，《梅堯臣集編年校注》，上海：古籍出版社，1980。

朱緒曾，《曹集考異》，收於《金陵叢書》，臺北：立興書局，1970。

朱熹，《朱熹全集》，臺北：文光出版社，1963 影印，冊 9。

何焯，《義門讀書記》，收於《四庫珍本續編》，臺北：臺灣商務印書館，1971 影印，冊 225。

呂延濟、劉良、張銑、呂向、李周翰，《影印宋本五臣集注文選》，臺北：中央圖書館，1981，冊 6。

宋高宗，《真草千字文》，上海：上海博物館，無出版年月。

李心傳，《建炎以來朝野雜記》，收於趙鐵寒編，《宋史資料萃編》，臺北：文海出版社，1967，冊 21。

李日華，《恬致堂集》，臺北：漢華出版社影印國立中央圖書館藏本，1971。

李百藥奉敕編，《北齊書》，收於《文淵閣四庫全書》，冊 263。

李葆恂，〈海王村所見書畫錄殘稿目〉，收於孫殿起，《琉璃廠小志》，北京：北京出版社，1962，頁 408~409。

李葆恂，《無益有益齋論畫詩》，收於徐乃昌編，《懷樓藏畫叢書》，無出版地。

杜牧註，《考工記》，收於宋聯奎編，《關中叢書》（1935），臺北：藝文印書館，1972 影印，二編，冊 6。

沈約，《宋書》，收於《百衲本二十四史》，冊 8，卷 30，頁 6375。

汪砢玉，《珊瑚網》，收於王原祁等編，《佩文齋書畫譜》，臺北：新興書局，1969，冊 4。

周密，《武林舊事》，收於丁丙編，《武林掌故叢編》，冊 1，卷 4。

周淙，《乾道臨安志》，收於丁丙編，《武林掌故叢編》，冊 1。

姚培謙，《李商隱詩集箋注》，東京：中文出版社，1979。

洪興祖撰，《楚辭補注》，收於《文淵閣四庫全書》，冊 1062。

紀昀，《四庫全書總目提要》，臺北：臺灣商務印書館影印，1971。

郁逢慶，《書畫題跋記》，臺北：漢華出版社影印國立中央圖書館藏本，1970。

唐太宗敕編，《晉書》，收於《百衲本二十四史》，冊 7。

秦觀，《淮海題跋》，收於《叢書集成簡編》，臺北：臺灣商務印書館，1965，冊 486。

高楠順次郎、渡邊海旭編（中文版，劉修橋編），《大正新修大藏經》，臺北：新文豐出版公司，1974。

崔述，《考古續說》，上海：商務印書館，1937。

張彥遠，《歷代名畫記》，收於于安瀾編，《畫史叢書》，臺北：文史哲出版社，1974，冊 1。

張照等編，《秘殿珠林石渠寶笈初編》，臺北：國立故宮博物院，1971。

脫脫等編，《宋史》，收於《百衲本二十四史》，冊 26。

郭若虛，《圖畫見聞誌》，收於《畫史叢書》，冊 1。

郭璞註，《穆天子傳》，收於《漢魏叢書》，臺北：新興書局，1966，卷 5。

都穆，《鐵網珊瑚》，臺北：中央圖書館，1970。

陳壽，《三國志》，收於《文淵閣四庫全書》，冊 254。

陶宗儀，《說郛》，臺北：臺灣商務印書館，1972。

湯垕，《古今畫鑑》，收於《藝術叢編》，冊 11。

湯毓倬、孫星衍編，《偃師縣志》，收於《中國方志叢書》，冊 442。

隋煬帝，〈敘曹子建墨蹟〉，收於嚴可均編，《全上古三代秦漢三國六朝文》，臺北：世界書局，1963，冊 9，〈全隋文〉，卷 6，頁 14。

黃伯思，〈法帖勘誤〉，見其《東觀餘論》，收於《學津討源》，臺北：臺灣商務印書館，1965，18 分，卷 1，頁 1~30。

黃庭堅，《豫章黃先生文集》，收於《四部叢刊初編》，臺北：臺灣商務印書館，1967 重印，冊 54。

詹景鳳，《東圖玄覽編》，收於嚴一萍續編，《美術叢書》，5 集，21 冊，第一輯，板橋：藝文書局，1975。

詹景鳳，《詹氏玄覽編》，臺北：漢華書局，1970。

廖用賢，《尚友錄》，1666 年重刊，無出版者。

裴孝源，《貞觀公私畫史》，收於《藝術叢編》，第一輯，冊 8，57 分。

劉次莊，《法帖釋文》，收於《藝術叢編》，第一輯，冊 7。

劉克莊，〈蕭棟所藏畫卷〉，收於姜夔，《後村先生大全集》，見《四部叢刊初編縮本》，臺北：商務印書館，1967 重印，冊 70，卷 109，頁 950。

劉義慶，《世說新語》（劉孝標注），收於《文淵閣四庫全書》，冊 1035。

劉勰，《文心雕龍》，收於《四部備要》，卷 2。

鄧椿，《畫繼》，收於于安瀾編，《畫史叢書》，冊 1。

盧輔聖主編，《中國書畫全書》，上海：書畫出版社，1993。

蕭子顯，《南齊書》，收於《百衲本二十四史》，冊 10。

蕭統編、李善注，《文選》，收於《四部備要》，冊 3。

鍾嶸，《詩品》，收於《四部備要》，卷上。

顏之推，《顏氏家訓》，臺北：中央研究院，1960 重印。

顏師古注揚雄〈河東賦〉，載於班固，《漢書》，收於《百納本二十四史》，臺北：臺灣商務印書館影印，1967，冊 3，卷 57，頁 22。

蘇軾，《東坡題跋》，收於《藝術叢編》，卷 2。

蘇軾，《蘇軾文集》（孔凡禮點校），北京：中華書局，1990。

蘇轍，《欒城集》，收於《文淵閣四庫全書》，冊 1112。

酈道元，《水經注》，臺北：臺灣商務印書館，1968。

龔松林、汪堅編，《洛陽縣志》，收於《中國方志叢書》，冊 476。

今人編著

中日文

〈吳皇后，《青山詩》〉，圖版見《故宮博物院院刊》，1979 年，3 期，封面內頁。

下中彌三郎等編，《書道全集》，東京：平凡社，1955。

小南一郎，〈西王母と七夕傳承〉，《東方學報，京都》，46 期（1974 年 3 月），頁 33~81；後收於其《中國的神話傳說與古小說》（孫昌武譯），北京：中華書局，1993，頁 1~115。

中央研究院國際漢學會議論文集編輯委員會編，《中央研究院國際漢學會議論文集》，臺北：中央研究院，1981。

中田勇次郎，〈《孝女曹娥碑》真本及び諸本〉，收於其《中國書論集》，東京：二玄社，1971，頁 137~142。

中田勇次郎，〈鍾繇について〉，收於下中彌三郎等編，《書道全集》，冊 3，頁 24~32。

中村不折，《中國畫論の展開—晉、唐、宋、元篇》，京都：中村文化堂，1965。

中國古代書畫鑑定組編，《中國古代書畫圖目》，北京：文物出版社，1986。

中國美術全集編輯委員會編，《中國美術全集》，臺北：錦繡出版社，1989，冊 13，寺觀壁畫。

五味充子，〈傳徽宗摹張萱搗練圖の成立に關する考察〉，《美術史》，81 期（1983），頁 1~16。

內蒙古自治區博物館文物工作隊，《和林格爾漢墓壁畫》，北京：文物出版社，1978。

文物出版社編，《西漢帛畫》，北京：文物出版社，1972。

文物出版社編，《長沙馬王堆一號漢墓》，北京：文物出版社，1972。

方聞，〈傳顧愷之《女史箴圖》與中國藝術史〉，《國立臺灣大學美術史研究集刊》，12 期（2002 年 3 月），頁 1~33。

水賚佑等，《秘閣皇風：淳化閣帖刊刻 1010 年紀念論文集》，香港：中文大學文物館，2003。

王子雲，《中國古代石刻藝術選集》，北京：中國古典藝術出版社，1957。

王仲犖，《魏晉南北朝史》，上海：人民出版社，1980。

王伯敏，《中國繪畫史》，上海：人民美術出版社，1982。

王重民，《敦煌變文》，臺北：世界書局，1962。

王重民等編，《敦煌變文集》，北京：人民文學出版社，1957。

王連起，〈宋人《睢陽五老圖》考〉，《故宮博物院院刊》，2003 年，1 期，頁 7~21。

王衛，〈《四景山水圖》圖版解說〉，收於中國美術全集編輯委員會編，《中國美術全集》，繪畫，冊 4，圖 55，頁 30。

古原宏伸，〈女史箴圖卷〉，《國華》，908 期（1967 年 11 月），頁 17~31；909 期（1967 年 12 月），頁 13~27。

古原宏伸，〈畫雲臺山記〉，收於其《中國畫論の研究》，東京：中央公論社，2003，頁 3~36；原文曾出版於

1977 年。

史葦湘，〈從敦煌壁畫《微妙比丘尼變》看歷史上的中印文化交流〉，《敦煌研究》，1995 年，2 期，頁 8~12。

本田濟，〈曹植とその時代〉，《東方學》，1952 年，3 期，頁 1~8。

田中知佐子，〈敦煌莫高窟の「龍車・鳳車に乘る人物図」と「天井画の説話図」についての一，考察－「託胎・出城図」との関わりを交えて 〉，《成城美学美術史》，6 號，2003 年 3 月，頁 81~100。

石雲濤，〈洛神賦的寫作時間〉，《河南師大學報》，1981 年，冊 5，62 期，頁 100~101。

吉村怜，〈南朝の法華經普門品變相——劉宋元嘉二年銘石刻畫像の內容〉，《佛教藝術》，162 號（1985），頁 16~17。

朱惠良，〈南宋皇室書法〉，《故宮學術季刊》，2 卷，4 期（1985 年夏），頁 17~52。

江舉謙，〈曹植《洛神賦》的論爭考評〉，《建設雜誌》，2 卷，9 期（1954），頁 25、32。

百橋明穗，〈敦煌壁畫における本生圖の展開〉，《美術史》，1978 年，1 期，頁 18~43。

米澤嘉圃，〈顧愷之《畫雲臺山記》〉，收於其《中國繪畫史研究—山水畫論》，東京：平凡社，1962，頁 39~84。

衣若芬，〈談蘇軾《後赤壁賦》中所夢道士人數之問題〉，收於其《赤壁漫遊與西園雅集》，北京：線裝書局，2001，頁 5~25。

衣若芬，〈戰火與清遊—赤壁圖題詠論析〉，《故宮學術季刊》，18 期，4 卷（2001 年夏），頁 63~102。

衣若芬，《蘇軾題畫文學研究》，臺北：文津出版社，1999。

西野貞治，〈曹植の寫作生涯とその詩賦〉，《人文研究》，1954 年，5~6 期，頁 84~87。

何沛雄，〈現存曹植賦考〉，收於其《漢魏六朝賦論集》，臺北：聯經出版社，1990，頁 83~113。

何直剛，〈望都漢墓年代及墓主人考訂〉，《考古》，1959 年，4 期，頁 197~200。

何寄澎，〈從「變」到「化」—談〈赤壁賦〉中「一」與「二」的問題〉，收於《第三屆國際辭賦學術研討會論文集》，臺北：政大中文系，1996，頁 513~518。

佐和隆研，〈敦煌の佛教美術〉，《佛教藝術》，1958 年，34 期。參見《敦煌文物展覽專輯》《文物參考資料》，1951 年，冊 2，4~5 期。

佐和隆研，〈敦煌石窟の壁畫〉，收於西域文化研究會編，《西域文化研究》，東京：法藏館，1962，冊 5，頁 177~178。

余英時，〈說鴻門宴的坐次〉，收於其《史學與傳統》，臺北：時報出版事業公司，1982，頁 184~195。

余輝，〈宋本《女史箴圖》卷探考〉，《故宮博物院院刊》，2002 年，1 期，頁 6~16。

吳作人等，〈筆談太原北齊婁叡墓〉，《文物》，1983 年，10 期，頁 24~39。

吳宏一，〈六朝鬼神怪異小說與時代背景的關係〉，收於柯慶明與林明德合編，《中國古典文學研究叢刊》，臺北：巨流圖書公司，1977，頁 55~89。

吳相洲，〈陳思情采源於騷〉，《首都師範大學學報》（社會科學版），1998 年，4 期，頁 103~108。

巫鴻，〈《女史箴圖》新探：體裁、圖像、敘事、風格、斷代〉，收於巫鴻主編，《漢唐之間的視覺文化與物質文化》，北京：文物出版社，2003，頁 509~534。

巫鴻，《禮儀中的美術》，北京：生活、讀書、新知三聯書店，2005。

扶風縣博物館羅西章，〈陝西中顏村發現的西漢窖藏銅器和古紙〉，《文物》，1979，9 期，頁 17~20。

李霖燦，〈顧愷之其人其事其畫〉，《故宮季刊》，7 卷，3 期（1973），頁 1~29。

沈以正，〈顧愷之《畫雲臺山記》一文之研究〉，《東西文化》，7 期（1968 年 1 月），頁 15~21。

沈從文，《中國古代服飾研究》，臺北：龍田出版社，1981。

沈達材，《曹植與洛神賦傳說》，上海：華通書局，1933。

邢義田，〈武氏祠研究的一些問題—巫著《武梁祠—中國古代圖像藝術的意識型態》和蔣、吳著《漢代武氏墓群石刻研究》讀記〉，《新史學》，8 卷，4 期（1997 年 12 月），頁 188~216。

邢義田，〈格套、榜題、文獻與畫像解釋：以一個失傳的「七女為父報仇」漢畫故事為例〉，收於中央研究院第三

屆國際漢學會議論文集編輯委員會編，《中央研究院第三屆國際漢學會議論文集歷史組》，臺北：中央研究院，2002，頁 183~234。

阮廷卓，〈《洛神賦》成於黃初四年考〉，《大陸雜誌》，16 卷，1 期（1958），頁 23、29。

佘城，〈北宋畫院制度與組織的探討〉，《故宮學術季刊》，1983 年，1 期，頁 169~195。

東山健吾，〈Presentation Forms of Jataka Stories as Examples〉，發表於段文杰主編，《1990 年敦煌學國際研討會文集・石窟考古編》，頁 110~111。

東阿縣文化館，〈山東東阿縣魚山曹植墓發現一銘文磚〉，《文物》，1979 年，5 期，頁 91~92。

林志鈞，《帖考》，臺北：無出版社，1962。

林煥盛，〈丁觀鵬的摹古繪畫與乾隆院畫新風格〉，國立臺灣大學藝術史研究所碩士論文，1994。

林樹中，〈傳為陸探微作《洛神賦圖》弗利爾館藏卷的探討〉，《南通師範學院學報》（哲學社會科學版），17 卷，3 期（2001 年 9 月），頁 113~117。

板倉聖哲，〈「赤壁賦」をめぐる言葉と畫像—喬仲常「後赤壁賦圖卷」を例に—〉，發表於《臺灣 2002 年東亞繪畫史研討會論文集》，國立臺灣大學，2002 年 10 月 4 日～7 日，後收入《臺灣 2002 年東亞繪畫史研討會論文集》，臺北：石頭出版社，2008，頁 421~443。

板倉聖哲，〈喬仲常筆「後赤壁賦圖卷」（ネルソンアトキンス美術館）の史的位置〉，《國華》，1270 期（2001 年 6 月），頁 9~22。

松本榮一，《敦煌畫の研究》，東京：東方文化學院，1937。

武佩聖，〈論日本奈良正倉院藏唐代書畫—兼論武宗元《朝元仙仗圖卷》與正倉院藏器物之關係〉，未刊稿。

河野道房，〈北齊婁叡墓壁畫考〉，收於京都大學人文科學研究所，《中國中世の文物》，京都：京都大學，1993，頁 137~180。

金岡照光，〈敦煌文獻の本生譚－壁畫と關連して〉，《東方論叢》，35 期（1982 年 3 月），頁 39~61。

金維諾，〈長沙馬王堆漢墓Ⅱ、Ⅲ〉，《文物》，1974 年，11 期，頁 40~44。

金維諾，〈顧愷之的藝術成就〉，《文物參考資料》，1958 年，6 期，頁 19~24。

長廣敏雄，〈六朝の說話圖〉，收於其《六朝時代美術の研究》，頁 175~184。

長廣敏雄，〈南朝の佛教的刻畫〉，收於其《六朝時代美術の研究》，頁 55~66。

長廣敏雄，〈敦煌北朝窟壁畫の《佛傳圖》〉，收於其《六朝時代美術の研究》，頁 95~104。

長廣敏雄，〈雲崗以前の造像〉，收於其《雲崗石窟》，京都：京都大學人文學研究所，1953，冊 11，頁 1~8。

長廣敏雄，《六朝時代美術の研究》，東京：美術出版社，1961。

俞建卿，《晉唐小說六十種》，上海：廣義書局，1915。

俞偉超，〈東漢佛教圖像考〉，《文物》，1980 年，5 期，頁 68~77。

俞劍華，《中國古代畫論類篇》，北京：人民美術出版社，2000。

俞劍華，《中國繪畫史》，臺北：華正書局，1975 再版。

俞劍華等，《顧愷之研究資料》，北京：人民美術出版社，1962。

姜一涵，〈十二世紀的三幅無名款山水故實畫〉（上）（下），《故宮季刊》，13 卷，4 期（1979），頁 25~54；14 卷，1 期（1980），頁 45~58。

故宮博物院編，《故宮已佚書畫書籍目錄三種》（1925），北平：故宮博物院，1931。

故宮博物院編，《故宮博物院藏畫集》，北京：人民美術出版社，1978。

段文杰主編，《1990 年敦煌學國際研討會文集・石窟考古編》，瀋陽：遼寧美術出版社，1995。

洪安全，〈曹植與洛神〉，《故宮文物月刊》，1 卷，5 期（1983），頁 8~16。

洪晴玉，〈關於冬壽墓的發現和研究〉，《考古》，1959 年，1 期，頁 27~35。

洪隆順，〈論《洛神賦》〉，《華岡文科學報》，1983 年，15 期，頁 219~235。

秋山光和，〈敦煌壁畫佛教說話圖〉，《日本產經新聞》，1971 年，5 月 21 日。

韋正，〈從考古材料看傳顧愷之《洛神賦圖》的創作時代〉，《藝術史研究》，2005 年，7 輯，頁 269~279。

原田淑人，《漢六朝服飾の研究》，東京：東洋文庫論叢，1937。

唐蘭，〈試論顧愷之的繪畫〉，《文物》，1961 年，6 期，頁 7~12。

容庚，《武梁祠畫像錄》，北平：燕京大學，1936。

徐公持，〈曹植生平八考〉，《文史》，1980 年，10 輯，頁 199~219。

徐邦達，《古書畫偽訛考辨》，南京：江蘇古籍出版社，1984。

徐邦達，《古書畫鑑定概論》，北京：文物出版社，1981。

徐復觀，《中國藝術精神》，臺北：學生書局，1967。

袁有根，〈傳為顧愷之的《洛神賦圖卷》〉，收於袁有根、蘇涵、李曉庵，《顧愷之研究》，北京：民族出版社，
　　2005，頁 113~126。

袁有根、蘇涵、李曉庵，《顧愷之研究》，北京：民族出版社，2005。

郡萍，〈曹植墓〉，《中國文物報》，1992 年，12 月 19 日。

馬王堆漢墓帛畫整理小組編，《導引圖》，北京：文物出版社，1974。

馬采，〈顧愷之《畫雲臺山記》校譯〉，《中山大學學報》，1979 年，3 期，頁 105~112。

馬采，〈顧愷之的《洛神賦圖卷》〉，《美術》，1957 年，3 期，頁 47。

馬采，《顧愷之研究》，上海：上海人民美術出版社，1958。

高田修，〈アジンタ壁畫の佛教說話とその描寫形式について〉，《文化》，20 期，2 號（1956 年 3 月），頁
　　61~95。

高田修，〈佛教說話圖と敦煌壁畫——特に敦煌前期の本緣說話圖〉，收於敦煌研究所編，《敦煌莫高窟》，冊
　　2，頁 227~237。

國立故宮博物院，《故宮書畫圖錄》，臺北：國立故宮博物院，1990。

國立故宮博物院編輯委員會編，《故宮名畫三百種》，臺北：國立故宮博物院，1959。

國立故宮博物院編輯委員會編，《故宮書畫錄》，臺北：國立故宮博物院，1965。

張大明，《頤和園長廊彩畫故事》，北京：新世界出版社，2002。

張升，《王鐸年譜》，上海：上海書畫出版社，2007。

張可禮，《三曹年譜》，濟南：齊魯書社，1983。

梅原末治，〈榆林府出土と傳へる一群の漢彩畫銅器〉，《大和文華》，17 期（1955 年 9 月），頁 67~76。

莊嚴等編，《晉唐以來書畫家鑑藏家款印譜》，香港：開發股份有限公司，1964。

許世瑛，〈我對《洛神賦》的看法〉，《文學雜誌》，2 卷，3 期（1957），頁 19~25。

郭沫若，〈洛陽漢墓壁畫試談〉，《考古學報》，1964 年，2 期，頁 107~125。

郭沫若，《歷史人物》，上海：新文藝出版社，1952。

郭沫若，《蘭亭論辯》，北京：文物出版社，1973。

郭紹虞，〈賦在中國文學上的位置〉，收於鄭振鐸編，《中國文學研究》，頁 55~59。

郭紹虞，《中國文學批評史》，臺南：平平出版社，1975。

陳仁濤，《故宮已佚書畫目錄校注》，香港：統營公司，1956。

陳定山，〈曹植生平與著作—談《洛神賦》本事〉，《書與人》，1965 年，8 期，頁 1~4。

陳垣，〈跋王羲之小楷《曹娥碑》真跡〉，收於其《陳垣學術論文集》，北京：中華書局，1982，冊 2，頁 428~430。

陳垣，《史諱舉例》，臺北：世界書局，1965。

陳祖美，〈《洛神賦》的主旨尋繹〉，《北方論壇》，1983 年，6 期，頁 48~53。

陳祚龍，〈中世敦煌與成都之間的交通路線〉，收於敦煌學會編，《敦煌學》，香港：新亞研究所敦煌學會，1974，
　　冊 1，頁 79~81。

陳寅恪，〈蓮花色尼出家因緣品跋〉，收於其《陳寅恪先生論文集》，臺北：三人行出版社，1974，冊 2，頁

719~724。

陳傳席，《六朝畫論研究》，臺北：學生書局，1991。

陳葆真，〈宋徽宗繪畫的美學特質—兼論其淵源和影響〉，《國立臺灣大學文史哲學報》，40 期（1993），頁 293~344。

陳葆真，〈從空間表現法看南宋小景山水畫的發展〉，《故宮學術季刊》，13 卷，3 期（1996），頁 83~104。

陳葆真，〈從遼寧本《洛神賦圖》看圖像轉譯文本的問題〉，《國立臺灣大學美術史研究集刊》，23 期（2007 年 12 月），頁 1~50。

陳葆真，〈傳世《洛神賦》故事畫的表現類型與風格系譜〉，《故宮學術季刊》，23 卷，1 期（2005），頁 175~223。

陳葆真，〈圖畫如歷史：傳閻立本《十三帝王圖》研究〉，《國立臺灣大學美術史研究集刊》，16 期（2004 年 3 月），頁 1~48。

陳葆真，《李後主和他的時代—南唐歷史與藝術論文集》，臺北：石頭出版社，2007。

陳葆真編，《樂山堂藏古代書畫》，臺北：樂山堂，2006。

陳夢家，〈戰國楚帛書考〉，《考古學報》，1984 年，2 期，頁 137~158。

陳謀等繪，《陌上桑·洛神賦·木蘭辭·古詩畫意》，天津：楊柳青書畫出版社，2002。

陸侃如，〈宋玉評傳〉，收於鄭振鐸編，《中國文學研究》，頁 75~99。

傅申，〈宋代の帝王と南宋、金人の書〉，收於中田勇次郎與傅申合編，《歐米收藏中國法書名蹟集》，東京：中央公論社，1981，冊 2，頁 129。

敦煌文物研究所編，《中國石窟：敦煌莫高窟》，東京：平凡社，1980~82（中文版：北京：文物出版社，1982~1987）。

景安寧，《元代壁畫—神仙赴會圖》，北京：北京大學出版社，2002。

曾布川寬著（傅江譯），《六朝帝陵：以石獸和磚畫為中心》，南京：南京出版社，2004。

植木久行，〈南朝における曹植評價の實態—永明體の詩學と關連を中心として〉，《中國古典研究》，24 期（1979 年 6 月），頁 61~86。

程毅中，〈敦煌本《孝子傳》與睒子故事〉，發表於段文杰主編，《1990 年敦煌學國際研討會文集 · 石窟考古編》，頁 209~210。

程毅中和白化文，〈略談李善注《文選》的尤刻本〉，《文物》，1976 年，11 期，頁 77~81。

馮友蘭，《中國哲學史》，香港：太平洋圖書公司，1959。

黃士珊，〈從永樂宮壁畫談元代晉南職業畫坊的壁畫製作〉，國立臺灣大學藝術史研究所碩士論文，1995。

黃節，《曹子建詩注》，臺北：世界書局，1962。

黃彰健，〈曹植《洛神賦》新解〉，《故宮學術季刊》，9 卷，2 期（1991），頁 1~30。

逯欽立遺著（吳云整理），〈《洛神賦》與《閑情賦》〉，收於其《漢魏六朝文學論集》，西安：陝西人民出版社，1984，頁 447~460。

楊仁愷編，《宋高宗草書〈洛神賦〉》，北京：文物出版社，1961。

楊勇著，《世說新語校箋》，臺南：平平出版社，1974，頁 333。

楊新，〈從山水畫法探索《女史箴圖》的創作年代〉，《故宮博物院院刊》，2001 年，3 月，頁 17~29。

楊新，〈對《列女仁智圖》的新認識〉，《故宮博物院院刊》，2003 年，2 期，頁 1~23。

溫肇桐，〈試談顧愷之的女史箴圖卷〉，收於其《中國繪畫藝術》，頁 1~9。

溫肇桐，〈顧愷之《畫雲臺山記》試論〉，《文史哲》，1962 年，4 期，頁 47~49。

溫肇桐，《中國繪畫藝術》，上海：上海出版公司，1955。

葉思芬，〈北宋畫院、畫學制度考略〉，《史繹》，1974 年，11 期，頁 32~53。

詹瑛，〈曹植《洛神賦》本事說〉，《東方雜誌》，39 期，16 號（1943），頁 58~59。

鈴木敬，〈畫學を中心とした徽宗畫院の改革と院體山水畫樣式の成立〉，《東洋文化研究所紀要》，38 期
　　（1965），頁 145~184。

鈴木敬〈《林泉高致集》の〈画記〉と郭熙について〉，《美術史》，卷 30（1980 年 11 月），109 號，頁 1~11。

鈴木敬等編，《中國繪畫總合圖錄》，東京：東京國立大學東洋文化研究所，1982。

雷家驥，〈曹植贈白馬王彪詩並序箋證〉，《新亞學報》，12 冊（1977 年 8 月），頁 337~404。

雷德侯著（許亞民譯），《米芾與中國書法的古典傳統》，杭州：中國美術學院，2008。

寧強，〈從印度到中國—某些本生故事構圖形成的比較〉，《敦煌研究》，1991 年，3 期，頁 3~12。

聞宥，《四川漢代畫像選集》，上海：群連出版社，1955。

趙乃光，〈曹植墓磚銘補釋〉，《文獻》，1989 年，3 期，頁 176。

趙幼文，《曹植集校注》，臺北：明文書局，1985。

趙聲良，〈成都南朝浮雕彌勒經變與法華經變考論〉，《敦煌研究》，2001 年，1 期（總 67 期），頁 36~37。

劉大白，〈宋玉賦辨偽〉，收於鄭振鐸編，《中國文學研究》，頁 101~107。

劉大杰，《中國文學發展史》，北京：中華書局，1962。

劉子健，《歐陽修的治學與從政》，香港：新亞研究所，1963。

劉玉新，〈山東省東阿縣曹植墓的發掘〉，《華夏考古》，1999 年，1 期，頁 7~17。

劉志遠、劉廷璧合編，《成都萬佛寺石刻藝術》，北京：中國古典藝術出版社，1958。

劉國展，〈《中興瑞應圖》圖版解說〉，收於中國美術全集編輯委員會編，《中國美術全集》，繪畫，冊 4，圖
　　8，頁 8。

劉國展，〈《濠梁秋水圖》圖版解說〉，收於中國美術全集編輯委員會編，《中國美術全集》，繪畫，冊 4，圖
　　9，頁 5。

樊錦詩、馬世長、關友惠，〈敦煌莫高窟北朝石窟の時代區分〉，收於敦煌文物研究所編，《中國石窟：敦煌莫高
　　窟》，冊 1，頁 199~215。中文版〈敦煌莫高窟北朝洞窟的分期〉，見 185~197。

樊錦詩、關友惠、劉玉權，〈莫高窟隋代石窟の時代區分〉，收於敦煌文物研究所編，《中國石窟：敦煌莫高窟》，
　　冊 2，頁 186~205。中文版〈莫高窟隋代石窟分期〉，見頁 171~186。

潘天壽，《顧愷之》，上海：上海人民美術出版社，1958，頁 24~28。

潘季馴，〈喜看中顏村西漢窖藏出土的麻紙〉，《文物》，1979 年，9 期，頁 17~20。

潘嘯龍，〈什麼叫做騷體詩？〉，《文史知識》，1983 年，6 期，頁 117~120。

蔡秋來，《兩宋畫院之研究》，中國文化大學三民主義研究所博士論文，1975。

蔡偉堂，〈莫高窟壁畫中的《沙彌守戒自殺圖》研究〉，《敦煌研究》，1997 年，4 期（總 54 期），頁 12~19。

鄭良樹，〈出題奉作——曹魏集團的賦作活動〉，收於香港中文大學中國語言文學系主編，《魏晉南北朝文學論
　　集》，臺北：文史哲出版社，1994，頁 181~209。

鄭振鐸編，《中國文學研究》，香港：中國文學研究社，1963。

鄧永康，《魏曹子建先生植年譜》，臺北：臺灣商務印書館，1981。

魯迅，〈魏晉文章與藥和酒的關係〉，收於其《魯迅全集》，冊 3，頁 486~501。

魯迅，《中國小說史略》，收於其《魯迅全集》，冊 9。

魯迅，《魯迅全集》，北京：人民文學出版社，1973。

盧善煥，〈曹植墓磚銘釋讀淺議〉，《文物》，1996 年，10 月，頁 93。

盧輔聖主編，《〈歷代名畫記〉研究》，上海：上海書畫出版社，2007。

遼寧省博物館編，《遼寧省博物館藏畫選輯》，瀋陽：遼寧省博物館，1962。

龍沐勛編，《李後主和他的詞》，臺北：學生書局，1971。

繆越，〈《文選》賦箋〉，《中國文學研究彙刊》，1947 年，7 期，頁 66~72。

謝振發，〈六朝繪畫における南京·西善橋墓出土「竹林七賢磚畫」の史的地位〉，《京都美學美術史學》，2003

年，2 號，頁 123~164。

鍾優民，《曹植新探》，合肥：黃山書社，1984。

簡宗梧，「〈洛神賦〉座談資料」，漢唐樂府，2005 年 12 月 21 日（未刊稿）。此資料承蒙林銘亮先生提供，謹此致謝。

簡麗玲，〈曹氏父子及其羽翼辭賦研究〉，國立政治大學中文研究所碩士論文，1996。

羅宗濤，〈變歌、變相與變文〉，《中華學苑》，7 期（1971 年 3 月），頁 77。

羅香林，《中國通史》，臺北：正中書局，1954。

羅敬之，〈《洛神賦》的創作及其寄託〉，收於照福海編，《文選學論集》，長春：時代文藝出版社，1992，頁 156~159。

羅敬之，〈再論《洛神賦》〉，《中國文化大學中文學報》，1995 年，3 期，頁 55~88。

羅龍治，〈李唐前期的宮闈政治〉，國立臺灣大學博士論文，1973。

瀧精一（節庵），〈顧愷之の「洛神賦」圖卷に就きて〉，《國華》，253 期（1911 年 6 月），頁 349~357。

躍進，〈從《洛神賦》李善注看尤刻《文選》的版本系統〉，《文學遺產》，1994 年，3 期，頁 90~95。

顧農，〈《洛神賦》新探〉，《貴州文史叢刊》，1997 年，1 期，頁 57~62。

顧農，〈李善與文選學〉，《齊魯學刊》，1994 年，6 月，頁 20~25、79。

顧農，〈曹植生平中的三個問題〉，《揚州師院學報》（社會科學版），1993 年，1 期，頁 1~5。

顧駿，《三曹資料彙編》，臺北：木鐸出版社，1981。

嶋田英誠，〈徽宗朝の畫學について〉，收於《鈴木敬先生還曆記念中國繪畫史論集》，東京：吉川弘文館，1981，頁 111~150。

西文

Altieri, Daniel, "The Painted Versions of the Red Cliffs," *Oriental Art*, vol. 29, no. 3 (Autumn 1983), pp. 252~264.

Bachhofer, Ludwig, *A Short History of Chinese Art*, New York: Pantheon, 1946.

Balazs, Etienne, "Nihilistic Revolt or Mystical Escapism, Currents of Thought in China during the Third Century A. D.," (H. M. 英譯) in Wright, Arthur ed., *Chinese Civilization and Bureaucracy: Variations on a Theme*, New Haven: Yale University, 1964, pp. 226~254.

Barnhart, Richard M., "Li Kung-lin's Hsiao-ching T'u, Illustrations of the Classic of Filial Piety," doctoral dissertation, Princeton University, 1967.

_____. "Li Kung-lin's Use of Past Styles," in Murck, Christian F. ed., *Artists and Traditions*, pp. 51~71.

_____. "Survivals, Revivals, and the Classical Tradition of Chinese Figure Painting," in National Palace Museum ed., *Proceedings of the International Symposium on Chinese Painting*, Taipei: National Palace Museum, 1970, pp. 143~165.

_____. *Li Kung-lin's Classic of Filial Piety*, New York: The Metropolitan Museum of Art, 1993.

Bodde, Derk, *China's First Unifier, A Study of the Ch'in Dynasty as Seen in the Life of Li Ssu (280~208 B. C.)*, Leiden: E. J. Brill, 1938.

Brotherton, Elizabeth, "Beyond the Writteen Word: Li Gonglin's Illustration to Tao Yuanming's Returning Home," *Artibus Asiae*, vol. 59 3/4 (2000), pp. 225~236.

_____. "Li Kung-lin and Long Handscroll Illustrations of T'ao Ch'ien's Returning Home," Ph. D. dissertation, Princeton University, 1992.

Buck, David D., "Three Han Dynasty Tombs of Ma-wang-tui," *World Archaeology*, vol. 7, no. 1 (1975), pp. 30~45.

Bulling, A. Gutkind, "The Eastern Han Tomb at Ho-lin-ko-erh (Holingol)," *Archives of Asian Art* 31 (1977-78), pp. 79~103.

＿＿＿. "The Guide of the Souls Picture in the Western Han Tomb in Ma-wang-tui near Ch'ang-sha," *Oriental Art* 20 (Summer 1974), pp. 158~173.

Bush, Susan, "Tsung Ping's Essay on Painting Landscape and 'the Landscape Buddhism' of Mount Lu," in Bush, Susan and Murck, Christian F., eds., *Theories of the Arts in China*, Princeton, New Jersey: Princeton University Press, 1983, p. 145.

＿＿＿. *The Chinese Literati on Painting, from Su Shih to Tung Chi-ch'ang*, Cambridge, Massachusetts: Harvard University Press, 1971, pp. 29~82.

Ch'en, Kenneth, *The Chinese Transformation of Buddhism*, Princeton, New Jersey: Princeton University Press, 1973.

Chang, Sing-sheng, "A Study of Three Versions of Painting: *The Goddess of the Lo River*," Master's thesis, University of California, Santa Cruz, 1975.

Chavannes, Édouard (沙畹), *Mission Archaeologique dans la Chine Septentrionale*, Paris: Imprimerie Nationale, 1909.

Chaves, Jonathan, "A Han Painted Tomb at Lo-Yang," *Artibus Asiae* 30 (1968), pp. 5~27.

＿＿＿. *Mei Yao-ch'en and the Development of Early Sung Poetry*, New York: Columbia University, 1976.

Chen, Pao-chen, "From Text to Images: A Case Study of the *Admonitions* Scroll in the British Museum,"《國立臺灣大學美術史研究集刊》，12 期（2002 年 3 月），頁 35~61。

＿＿＿. "The *Admonitions* Scroll in the British Museum: New Light on the Text-Image Relationships, Painting Style, and Dating Problem," in McCausland, Shane ed., *Gu Kaizhi and the Admonitions Scroll*, pp. 126~137.

＿＿＿＿. "*The Goddess of the Lo River*: A Study of Early Chinese Narrative Handscrolls," Ph. D. dissertation, Princeton University, 1987.

＿＿＿＿. "Three Representational Modes for Text/Image Relationships in Early Chinese Pictorial Art,"《國立臺灣大學美術史研究集刊》，8 期（2000 年 3 月），頁 87~135。

Chu, Hui-liang, "The Chung Yu (A. D. 151-230) Tradition: A Pivotal Development in Sung Calligraphy," doctoral dissertation, Princeton University, 1990.

Chung-yang yen-chiu yuan ed., *Proceedings of the International Conference on Sinology, Section of History of Arts*（《中央研究院國際漢學會議論文集 ‧ 藝術部分》）, Taipei: Academia Sinica, 1981.

Dehejia, Vidya, "On Modes of Visual Narration in Early Buddhist Art," *The Art Bulletin* 72, no. 3 (1990), pp. 373~392.

DeWoskin, Kenneth J., "In Search of the Supernatural—Selection from 'Sou-shen chi' (Records of a Search for Spirits)," *Renditions* (Spring 1977), pp. 103~174.

＿＿＿＿. "The Six Dynasties Chih-kuai and the Birth of Fiction," in Plaks, Andrew H., ed., *Chinese Narrative: Critical and Theoretical Essays*, pp. 21~52.

Dien, Albert E., *Pei-Chi Shu 45: Biography of Yen Chih-t'ui*, Peter Lang Frankfurt M. and Munchen: Herbert Lang Berr, 1976.

Diether von den Steiner tr. anno., "Poems of Ts'ao Ts'ao," *Monumenta Serica*, no. 4 (1939), pp. 125~181.

E. von Zach, "Aus dem Wen-Hsüan, *Die Nixe des Lo-flusses*," in *Deutche Wacht*, vol. 14, no. 8 (Aug. 1928), p. 45.

Ecke, Betty Tseng Yu-ho, "Emperor Hui-tsung, the Artist: 1082-1136," doctoral dissertation, New York University, 1972.

Fairbank, Wilma, *Adventures in Retrieval*, Harvard-Yenching Institute Series 28, Cambridge, Mass.: Harvard University Press, 1972.

Fong, Wen C. and Fu, Marilyn, "Emperor Kao-tsung and History Painting," in Fong, Wen C. and Fu, Marilyn, *Sung and Yuan Paintings*, pp. 29~57.

_____. *Sung and Yuan Paintings*, New York: The Metropolitan Museum of Art, 1973.

Fong, Wen C., "Ao-t'u-hua, or 'Receding-and-Protruding Painting' at Tun-huang," in Chung-yang yen-chiu yuan ed., *Proceedings of the International Conference on Sinology, Section of History of Arts* (《中央研究院國際漢學會議論文集‧藝術部分》), pp. 73~94.

_____. "The *Admonitions* Scroll and Chinese Art History," in McCausland, Shane ed., *Gu Kaizhi and the Admonitions Scroll*, pp. 18~40.

Frodsham, J. D., "The Origins of Chinese Nature Poetry," *Asia Major*, n. s. 8 (1960-61), pp. 68~104.

Giles, Herbert A., *A History of Chinese Literature*, New York: Frederick Ungar, 1967.

Goodrich, L. Carrington and Fang, Chaoying eds., *Dictionary of Ming Biography*, 1368-1644, New York: Columbia University, 1976.

Gray, Basil, *Admonitions of the Instructress to the Ladies in the Palace—A Painting Attributed to Ku K'ai-chih*, London: The Trustees of the British Museum, 1966.

Hawkes, David tr., *"Li-sao," in Ch'u Tz'u: The Songs of the South*, Oxford: Clarendon Press, 1959, p. 28.

Ho, Wai-kam, "Aspects of Chinese Painting from 1100-1350," in Ho, Wai-kam et. al. eds., *Eight Dynasties of Chinese Painting*, pp. 25~29.

_____. "The Nature and Significance of the Collection of Liang Ch'ing-pao," in Chung-yang yen-chiu yuan ed., *Proceedings of the International Conference on Sinology, Section of History of Arts* (《中央研究院國際漢學會議論文集‧藝術部分》), pp. 101~157.

_____, eds., *Eight Dynasties of Chinese Painting: The Collections of the Nelson Gallery-Atkins Museum, Kansas City, and The Cleveland Museum of Art*, The Cleveland Museum of Art in cooperation with Indiana University Press, 1980.

Holzman, D., "Filial Piety in Ancient and Early Medieval China: Its Perennity and Its Importance in the Cult of the Emperor," paper for conference on "The Nature of State and Society in Medieval China," Stanford University (Aug. 16~18 1980).

Itakura, Masaaki, "Text and Images: The Interrelationship of Su Shih's *Odes on the Red Cliff* and Illustration of the Later *Ode on the Red Cliff* by Qiao Zhongchang," in Richard, Naomi Noble and Brix, Donald E. eds., *The History of Painting in East Asia--Essays on Scholarly Method*, Taipei: Rock Publishing International, 2008, pp. 421~442.

Jao, Tsung-I (饒宗頤)．"Examinations on the Scroll of Fabulous Images Regarding Seasonal Oracles from a Ch'u Tomb at Ch'ang-sha (長沙楚墓時占神物圖卷考證)," *Journal of the American Oriental Society*, vol. 1 (1954), pp. 122~125.

Juliano, Annette L., *Teng-hsien: An Important Six Dynasties Tomb*, Ascona, Switzerland: Artibus Asiae, 1980.

Kao, Yu-kung, "Lyric Vision in Chinese Narrative Tradition: A Reading of Hung-lou-meng and Ju-lin wai-shih", in Plaks, Anderw H. ed., *Chinese Narrative: Critical and Theoretical Essays*, pp. 227~243.

Laing, Ellen Johnston, "Neo-Taoism and the 'Seven Sages of the Bamboo Grove' in Chinese Painting," *Artibus Asiae*, vol. 36 1/2 (1974), pp. 5~54.

Lawton, Thomas, *Chinese Figure Paintings in the Freer Gallery of Art*, Washington, D.C.: The Smithonian

Institution, 1973.

Ledderose, Lothar, *Mi Fu and the Classical Tradition of Chinese Calligraphy*, Princeton, New Jersey: Princeton University Press, 1979.

Lee, Sherman E. and Fong, Wen C., *Streams and Mountains Without End*, Ascona, Switzerland: Atribus Asiae, 1962.

Legge, James tr., "The First Year of Duke Yin (Lu Yin-kung yuan-nien)," in *The Ch'un-ts'ew, with the Tso-chuan, in The Chinese Classics*, vol. 5, 1872; rept. ed. Hong Kong: London Missionary Society's Printing Office, 1939, Book I, pp. 2, 6.

Liu, Cary Y. et al., *Rethinking Recarving — Ideals, Practices, and Problems of the "Wu Family Shrines" and Han China*, Princeton, New Jersey: Princeton University Art Museum; New Haven and London: Yale University Press, 2008.

Liu, Cary Y., Nylan, Michael and Barbieri-Low, Anthory, *Recarving China's Past — Art, Archaeology and Architecture of the "Wu Family Shrines"*, Princeton, New Jersey: Princeton University Art Museum; New Haven and London: Yale University Press, 2005.

Liu, James T. C. and Golas, Peter J. eds., *Change in Sung China: Innovation or Renovation?*, Lexington, Massachusetts: Heath, 1969.

Liu, James T. C., "Mei Yao-chen," in Balaz, Etienne ed., *Sung History Materials, Sung Project*, Paris.

_____. *Reform in Sung China*, Cambridge, Massachusetts: Harvard University Press, 1959.

Maeda, Robert, *Two Twelfth Century Texts on Chinese Painting*, AnnArbor, Michigan: University of Michigan, 1970.

Mair, Victor H., *Tun-huang Popular Narratives*, New York: Cambridge University Press, 1983.

Mather, Richard B. tr., *Shih-shuo hsin-yu: A New Account of Tales of the World*, Minneapolis: Minneapolis University Press, 1976.

_____. "Individualist Expressions of the Outsiders During the Six Dynasties," paper for conference on "Individualism and Holism: the Confucian and Taoist Philosophical Perspective," (June 1980).

McCausland, Shane ed., *Gu Kaizhi and the Admonitions Scroll*, London: The British Museum Press in association with Percival David Foundation of Chinese Art, 2003.

_____. "Nihonga Meets Gu Kaizhi: A Japanese Copy of a Chinese Painting in the British Museum," *Art Bulletin*, vol. 57 (Dec. 2005), pp. 688~713.

Miyeko, Murase, *Emaki: Narrative Scrolls from Japan*, New York: Asia Society, 1983.

Murck, Christian F. "Chu Yun-ming (1462~1527) and Cultural Commitment in Su-chou," doctoral dissertation, Princeton University, 1978.

_____, ed., *Artists and Traditions: Uses of the Past in Chinese Culture*, Princeton, New Jersey: The Art Museum, Princeton University, 1976.

Murray, Julia K., "Buddhism and Early Narrative Illustration in China," *Archives of Asian Art* 48 (1995), pp. 17~31.

_____. "Didactic Art for Women: The Ladies' Classic of Filial Piety," in Weidner, Marsha ed., *Women in History of Chinese and Japanese Painting*, Honolulu: University of Honolulu Press, 1990, pp.29~53.

_____. "Sung Kao-tsung as Artist and Patron: The Theme of Dynastic Revival," in Li, Chu-tsing, Cahill, James and Ho, Wai-kam eds., *Artists and Patrons: Some Social and Economic Aspects of Chinese Painting*, The Kress Foundation Department of Art History, University of Washington Press, Seattle, 1989, pp. 27~36.

_____ . "Sung Kao-tsung, Ma Ho-chih, and the Mao-shih Scrolls," Ph. D. dissertation, Princeton University, 1981.

_____ . *Ma Hezhi and the Illustration of the Book of Odes*, Cambridge: Cambridge University Press, 1993.

Plaks, Andrew H. ed., *Chinese Narrative: Critical and Theoretical Essays*, Princeton, New Jersey: Princeton University Press, 1977.

Priest, Allen, *Chinese Sculpture in the Metropolitan Museum of Art*, New York: Metropolitan Museum of Art, 1944.

Rorex, Robert A. and Fong, Wen C., *Eighteen Songs of a Nomad Flute: The Story of Lady Wen-chi*, New York: The Metropolitan Museum of Art, 1974.

Rorex, Robert A., "Eighteen Songs of a Nomad Flute," Ph. D. dissertation, Princeton University, 1974.

Rosenfield, John M. and Grotenhuis, Elizabeth ten, *Journey of the Three Jewels: Japanese uddhist Paintings from Western Collections*, New York: Asia Society, 1976.

Sakanishi, Shio tr., *An Essay on Landscape Painting by Kuo His*, 1935; rept. ed. London: John Murray, 1936.

Shek, Johnny, "A Study of Ku K'ai-chih's 'Hua Yun-t'ai-shan chi'," *Oriental Art*, vol. 18, no. 1, (1972), pp. 381~384.

Shih, Hsio-yen (時學顏), "Early Chinese Pictorial Style: From the Later Han to the Six Dynasties," Ph. D. dissertation, Bryn Mawr College, 1961.

_____ . "Poetry Illustration and the Works of Ku K'ai-chih," *Renditions* 6 (Spring 1976), pp. 6~29.

Shih, Vincent Yu-chung (施友忠) tr., *The Literary Mind and the Carving of Dragons*, New York: Columbia University Press, 1959.

Sickman, Lawrence et. al. eds., *Chinese Calligraphy and Painting in the Collection of John M. Crawford*, Jr., New York: Philip C. Duschnes, 1962.

Sirén, Osvald, "Ku K'ai-chih," in Sirén, Osvald, *Chinese Painting—Leading Masters and Principles*, New York: The Ronald Press, 1956~58, vol. 1, pp. 28~37.

Soper, Alexander C., "Early Chinese Landscape Painting," *The Art Bulletin*, vol. 23, no. 2 (1941), pp. 141~146.

_____ . "Life Motion and the Sense of Space in Early Chinese Representational Art," *The Art Bulletin*, vol. 30, no. 3 (1948), pp. 167~186.

_____ . "South Chinese Influence on Buddhist Art of Six Dynasties Period," *Bulletin of the Museum of Far Eastern Antiquities*, vol. 32 (1960), pp. 47~111.

_____ . *Kuo Jo-hsu's Experiences in Painting* (*T'u-hua chien-wen chih* 圖畫見聞誌) *—An Eleventh Century History of Chinese Painting, Together with the Chinese Text in Facsimile*, Washington, D. C.: American Council of Learned Societies, 1951.

Sturman, Peter, "Reviews: Shane McCausland, editor and author, Gu Kaizhi and the Admonitions Scroll and First Masterpiece of Chinese Painting: The *Admonitions* Scroll," *Artibus Asiae*, XLV, no. 2 (2005), pp. 368~372.

Sullivan, Michael, *The Birth of Chinese Landscape Painting*, Berkeley and Los Angeles: University of California Press, 1962.

Teiser, Steven, *The Ghost Festival in Medieval China*, Princeton, New Jersey: Princeton University Press, 1988.

Teng, Ssu-yu, *Family Instructions for The Yen Clan, Yen-shih chia-hsun by Yen Chih-t'ui, Toung Pao Monographie IV* , Leiden: E. J. Brill, 1968, Chapter 11, p. 116.

Tsien, Ts'uen-hsuin, *Written on Bamboo and Silk: The Beginning of Chinese Books and Inscriptions*, Chicago: University of Chicago Press, 1962.

Waley, Arthur, *An Introduction to the Study of Chinese Painting*, New York: Charles Scribers' Sons, 1923.

Waston, William, *The Art of Dynastic China*, London: Thomas and Hudson, 1981.

Watson, Burton, *Chinese Rhyme-prose--Poems in the Fu Form from the Han and Six Dynasties Periods*, New York: Columbia University Press, 1971.

　　　　. *Su Tung-p'o: Selections from a Sung Dynasty Poet*, New York: Columbia University Press, 1965.

Weitzmann, Kurt, *Illustrations in Roll and Codex, A Study of the Origin and Method of Text Illustration*, Princeton, New Jersey: Princeton University Press, 1970.

Wenley, A. G., "A Note on the So-called Sung Academy of Painting," *Harvard Journal of Asiastic Studies*, vol. 6 (1941), pp. 269~272.

Whitaker, P. K., "Tsaur Jry's '*Loushern fuh*'," *Asia Major*, vol. 4, no. 1 (1954), pp. 53~56.

White, William Charles, *Tomb Tile Pictures of Ancient China, An Archaeological Study of Pottery Tiles from Tombs of Western Honan, Dating about the Third Century B. C.*, Toronto: The University of Toronto Press, 1939.

Whitfield, Roderick, *Arts of Central Asia*, Tokyo and London: Kodansha International, 1983, vol. 2.

Wilkinson, Stephen, "Painting of '*The Red Cliff Prose Poems*' in Song Times," *Oriental Art*, vol. 27, no. 1 (Spring 1981), pp. 76~89.

Wu, Hung, *The Wu Liang Shrine---The Ideology of Early Chinese Pictorial Art*, Stanford, California: Stanford University Press, 1989.

Yang, Xin, "A Study of the Date of the *Admonitions* Scroll Based on Landscape Portrayal," in McCausland, Shane ed., *Gu Kaizhi and the Admonitions Scroll*, pp. 42~52.

索引

8 劃

國家圖書館出版品預行編目 (CIP) 資料

洛神賦圖與中國古代故事畫 / 陳葆真著 . -- 初版 . --
臺北市：石頭, 2011.6
　面；　公分
ISBN 978-986-6660-12-2（精裝）. --
ISBN 978-986-6660-13-9（平裝）

1. 繪畫史 2. 敘事畫 3. 中國

940.92　　　　　　99017193